L'Editore è vivamente grato
all'Associazione Antiquari d'Italia
per il sostegno assicurato ai servizi redazionali
di questa pubblicazione

Albo degli associati

L'Associazione Antiquari d'Italia allo scopo di tutelare il prestigio della categoria antiquaria assumendo tutte le possibili iniziative che concorrono a portare la classe antiquaria alla più elevata ed assoluta correttezza e dignità professionale, anche al fine di concedere sempre migliori garanzie agli acquirenti ed ai collezionisti, ha istituito un Marchio Associativo, depositato nei modi di legge. Tale Marchio Associativo costituirà l'emblema dell'Associazione e ne contraddistinguerà gli iscritti.

Cariche sociali
per il biennio 2004-2005

Presidente	GIOVANNI PRATESI	Consiglieri	ALESSANDRA DI CASTRO, FILIPPO FALANGA,
Vice Presidente	MARIO LONGARI		DAMIANO LAPICCIRELLA, CARLO MONTANARO,
Segretario Generale	FABRIZIO GUIDI BRUSCOLI		FRANCESCO PIVA, GIANMARIA PREVITALI, FRANCESCO SENSI
Tesoriere	ENRICO FRASCIONE	Past-President	GIUSEPPE BELLINI
Collegio dei Probiviri	FIORENZO CESATI		in carica dal 1959 al 1985
	FRANCO DI CASTRO,		GUIDO BARTOLOZZI
	ALESSANDRO ROMANO		in carica dal 1986 al 1995

ANITA ALMEHAGEN, «Casa d'arte Bruschi», Firenze
SABINA ANREP, Milano
FRANCESCA ANTONACCI, Roma
PAOLO ANTONACCI, Roma
CARLO ARENA della ditta «Florida», Napoli
ACHILLE ARMANI della «Galleria Malair», Piacenza
GIOVANNI ASIOLI MARTINI, Imola (Bo)
RICCARDO BACARELLI, Firenze
GIOVANNA BACCI DI CAPACI, «Studio d'Arte dell'Ottocento», Livorno
DANIELA BALZARETTI, Milano
MAURIZIO BARONI, S. Pancrazio (Pr)
GUIDO BARTOLOZZI, Firenze
MASSIMO BARTOLOZZI, Firenze
MARIO BELLINI, Firenze
ROBERTO BELLINI, Milano
MAURIZIO BELLUCO, Padova
DUCCIO BENCINI, Galleria Pasti Bencini, Firenze
ANTONELLA BENSI, Milano
GIANLUCA BOCCHI della «Galleria d'Orlane», Casalmaggiore (Cr)
NICLA BONCOMPAGNI, Roma
DANIELE BORALEVI, Firenze
FIORENZA BOSELLI VANNINI, Bergamo
EDOARDO GIORGIO BOSONI, «Galleria Bosoni», Milano
BRUNO BOTTICELLI, Firenze
MAURIZIO BRANDI, Napoli
MAURO BRUCOLI, Milano
ENRICO BRUNELLO, Treviso
ANGELO CALABRÒ, Roma
ALFREDO CALANDRA de «La Pinacoteca», Napoli
MARIANGELA CALISTI della ditta «Mares», Pavia
ROBERTO CAMELLINI, «Galleria Antiquaria», Sassuolo (Mo)
VALERIA CANELLI, Milano
PIETRO CANTORE, Modena
MICHELE CAPELLOTTI, Saluzzo (Cn)
UBALDO CARBONI, Roma
ROBERTO CASARTELLI, Torino
MIRCO CATTAI, «Mohtashem», Milano
STEFANO CAVEDAGNA, Napoli
ENRICO CECI, Formigine (Mo)
PIERO CEI, Firenze
ROMANO CESARO della Ditta «B.L.G. Antichità», Padova
FIORENZO CESATI, Milano
ADRIANA CHELINI, Firenze
ALDO CHIALE, Racconigi (Cn)

GIANCARLO CIARONI, «Altomani & Co», Pesaro
PAOLA CIPRIANI, Roma
ROBERTO COCOZZA, «Antichità», Roma
LUCIANO COEN, Roma
GIANLUCA COLOMBO, «Galleria d'Arte Le Pleiadi», Milano
IGINO CONSIGLI, Parma
FABBIO COPERCINI, della ditta «Copercini & Giuseppin», Padova
STEFANO CRIBIORI, «Studiolo», Milano
PAOLA CUOGHI, Modena
ROBERTO DABBENE, Milano
RENATO D'AGOSTINO della ditta «Il Tarlo», Ospedaletti (Im)
ANDREA DANINOS, Firenze, Milano
MARCO DATRINO, Torre Canavese (To)
FRANCESCO DE RUVO, Milano
ALBERTO DI CASTRO, Roma
ALESSANDRA DI CASTRO, Roma
ANGELO DI CASTRO, Roma
FRANCO DI CASTRO, Roma
RICHARD DI CASTRO, Roma
SIMONE DI CLEMENTE, Firenze
LELA DJOKIC TITONEL, «Nuova Galleria Campo dei Fiori», Roma
ROMOLO EUSEBI, Fano (Ps)
FILIPPO FALANGA, Napoli
CARLO FERRERO della «Gioielleria Zendrini», Roma
LEONARDO FOI, «Bottarel & Foi» Snc, Brescia
LUCIANO FRANCHI, «Nuova Arcadia», Padova
ENRICO FRASCIONE, Firenze
GIULIO FRASCIONE, Firenze
GRAZIANO GALLO, Solesino (Pd)
CLAUDIO GASPARRINI, Roma
GIUSEPPE GATTI, Crema
NADA GILIBERTI FUNARO de «Il Cartiglio», Firenze
FRANCO GIORGI, Firenze
FABRIZIO GUIDI BRUSCOLI, Firenze
SALVATORE IERMANO, Napoli
GIANFRANCO IOTTI, Reggio Emilia
GUIDO LAMPERTI della ditta «Galli Luigi», Carate Brianza (Mi)
GIULIO LAMPRONTI, Roma
DAMIANO LAPICCIRELLA, Firenze
LEONARDO LAPICCIRELLA, Firenze
LUIGI LAURA, Ospedaletti (Im)
NICOLETTA LEBOLE, «New Art Gallery», Arezzo, Roma, Milano
SILVANO LODI, Milano

MARIO LONGARI, Milano
RUGGERO LONGARI, Milano
MANUEL LONGO, Montecarlo
JACOPO LORENZELLI, Bergamo
GIAMPAOLO LUKACS, Roma
ENRICO LUMINA, «Dipinti Antichi», Bergamo
ANTONIO MAGLIONE, «Art Collector», Pisa
ENZO MARIANELLI, Bientina (Pi)
FABRIZIO MARIANELLI, Bientina (Pi)
FABIO MASSIMO MEGNA, Roma
BARBARA MELANI LEBOLE, «New Art Gallery», Arezzo, Milano, Roma
CARLO MONTANARO della ditta «Visconteum», Roma
SANDRO MORELLI, Firenze
FABRIZIO MORETTI, Firenze
CLAUDIO MORGIGNO, «Antichità Monforte», Milano
MAURIZIO NEGRINI, Verona
PAUL NICHOLLS, «Studio Nicholls», Milano
GIANNA NUNZIATI de «Il Cartiglio», Firenze
GIANMARCO OASI, Roma
CARLO ORSI, Milano
WALTER PADOVANI, Milano
ALFREDO PALLESI, «A. Pallesi & C.», Roma
ANTONIO PARRONCHI, Firenze, Milano
IRENE PASTI, «Galleria Pasti Bencini», Firenze
ERNESTO PETRELLA, Orvieto (Tr)
ANDREA PETRIS, Vicenza
LUCIA PIANTO della ditta «Minerva Casa d'Arte», Napoli
MIRELLA PISELLI, Firenze
DOMENICO PIVA della ditta «Piva & C. Srl», Milano
FRANCESCO PIVA della ditta «L'Antica Fonte», Milano
VINCENZO PORCINI, Napoli Nobilissima, Napoli
UGO POZZI della ditta «Le Quinte di via dell'Orso», Milano
GIOVANNI PRATESI, Firenze
FRANCESCO PREVITALI, Bergamo
GABRIELE PREVITALI, «Galleria Previtali», Bergamo
GIANMARIA PREVITALI, Bergamo
LUCIANO RAMA, «Antichità Porta Borsari», Firenze
ENNIO RICCARDI, Assisi (Pg)

ENNIO ROGAI, Roma
ALESSANDRO ROMANO, Firenze
MARIANO ROMANO, Palermo
SIMONE ROMANO della «Galleria Ottaviani», Firenze
ENZO ROSSI, «Antichità Porta Borsari», Firenze
MARIA GRAZIA ROSSI della ditta «Grace Gallery», Arezzo
ROBERTO ROSSI CAIATI della «Caiati Antichità», Milano
GIULIANA ROSSI GIANNINI della ditta «Le Gemme», Livorno
MARINO ROSSIGNOLI della ditta «Antiqua», Verona
GABRIELE RUOCCO, Napoli
MATTEO SALAMON, Milano
SILVERIO SALAMON della ditta «L'Arte Antica», Torino
GAETANO SARNELLI, «Galleria Vittoria Colonna», Napoli
TIZIANA SASSOLI, Bologna
PIERFRANCESCO SAVELLI, Bologna
ENZO SAVOIA, «Bottegantica», Bologna
GIORGIO SCACCABAROZZI, Bergamo
ROBERTO SCIAGUATO, «La Piramide», Milano
FRANCESCO SENSI, Roma
TIZIANA SERRETTA FIORENTINO, Palermo
ANDREA SESTIERI, Roma
VOLKER SILBERNAGL, Daverio (Va)
TULLIO SILVA, Milano
MAURIZIO SIMONINI, Portile (Mo)
GIUSEPPE SOMAINI, Milano
ALBERTO SUBERT, Milano
MASSIMO TETTAMANTI, «Tettamanti Antichità», Firenze
GHERARDO TURCHI, «Gallori Turchi Antichità», Firenze
SILVIO VARANDO, Firenze
FURIO VELONA, Firenze
SARA VENEZIANO, Roma
ALBERTO VERNI, Riccione (Fo)
MASSIMO VEZZOSI, Firenze
LUCA VIVIOLI, «Vivioli Arte Antica», Genova
MARCO VOENA, Milano
IVO WANNENES, Genova
MARIA ZAULI, «Galleria d'arte del Caminetto», Bologna
MARA ZECCHI, Firenze
GIULIA ZOCCAI, Sanremo (Im) e Ospedaletti (Im)

ANTOLOGIA DI BELLE ARTI

diretta da

ALVAR GONZÁLEZ-PALACIOS

Nuova serie, nn. 67-70, 2004

STUDI ROMANI
I

IN MEMORIA DI
MAURIZIO FAGIOLO DELL'ARCO E DI STEFANO SUSINNO

UMBERTO ALLEMANDI & C.

TORINO~LONDRA~VENEZIA~NEW YORK

ANTOLOGIA DI BELLE ARTI

DIRETTORE: Alvar González-Palacios
RESPONSABILE: Umberto Allemandi
SEGRETARIO DI REDAZIONE: Roberto Valeriani

DIREZIONE, PUBBLICITÀ, DIFFUSIONE E AMMINISTRAZIONE: Società editrice Umberto Allemandi & C.,
via Mancini 8, 10131 Torino, tel. (011) 819 91 11
REGISTRAZIONE DEL TRIBUNALE DI TORINO: n. 3393/84

HANNO COLLABORATO A QUESTO NUMERO

Maria Giulia Barberini, Museo Nazionale di Palazzo Venezia;
Liliana Barroero, Università Roma Tre;
Maria Teresa Caracciolo, CNRS, Università di Lille;
Rosella Carloni, storico dell'arte, Roma;
Simonetta Ciranna, Università degli Studi dell'Aquila;
Enrico Colle, Università degli Studi di Bologna;
Hugh Honour, storico dell'arte, Lucca;
Jennifer Montagu, Honorary Fellow, Warburg Institute;
Florence Patrizi, storico dell'arte, Roma;
Benjamin Peronnet, storico dell'arte, Parigi;
Francesco Petrucci, conservatore del Palazzo Chigi in Ariccia;
Anna Maria Riccomini, Università degli Studi di Pavia;
Pierre Rosenberg, dell'Académie de France;
Salvador Salort-Pons, Meadows Museum, Dallas

In copertina

Particolare del busto del cardinale Marzio Ginetti di Alessandro Rondone.

Sommario

Il prossimo numero di questa rivista,
dedicato sempre a Maurizio Fagiolo dell'Arco e a Stefano Susinno,
conterrà altri scritti di soggetto romano.

Questo numero di «Antologia di Belle Arti» è dedicato alla memoria di due storici dell'arte scomparsi nel pieno della loro carriera, Maurizio Fagiolo dell'Arco (1939-2002) e Stefano Susinno (1945-2002). Erano anche miei buoni amici, seppure per motivi assai diversi, come diverse erano la loro natura e la loro sensibilità. Solare, ottimista il primo; dubbioso, riflessivo il secondo. Nessuno dei due mancava di senso dell'umore: con Maurizio si rideva a gola spiegata, con Stefano a piccoli sorsi centellinati. Tutto ciò si rifletteva nella loro scrittura, tersa e facile da una parte, meditata e sofferta dall'altra. Ambedue dedicarono a Roma la maggior parte dei loro studi: Fagiolo dell'Arco appronta nel 1967, assieme al fratello Marcello, l'ancora utile monografia su Giovan Lorenzo Bernini seguita da molti scritti (più sulla pittura barocca che sulla scultura: Pietro da Cortona, Baciccio, Lemaire) con qualche rara eccezione come un volume sul Parmigianino. Più originali, forse, gli studi sull'*Effimero Barocco* dove si esaminano con foga e simpatia le manifestazioni teatrali, transitorie, appunto, di un secolo attento alla vanità delle cose del mondo. La prima edizione di questi studi, portata a termine con Silvia Carandini, è del 1977: ventidue anni dopo essi culminarono in una mostra assai riuscita, «La Festa a Roma».

Il cuore di Susinno pulsava combattuto fra Sette e Ottocento, fra l'Arcadia distaccata e forse volatile, e la malinconia velata dei Nazareni e di Minardi. Ribelle di testa, quando non rivoluzionario, il suo gusto seguiva la bussola dell'Accademia e della correttezza stilistica: riuscire a integrare tendenze così antitetiche è stata una sua non comune conquista. Le opinioni, così argute e personali, costituiscono, penso, il suo miglior contributo come dimostrano i fascinosi scritti su, lo si accennava, Minardi, i Nazareni, sul mondo smaltato di Franz Ludwig Catel e, ancor più sottili, su Thorvaldsen.

Non inferiori sono le ricerche di Maurizio Fagiolo sull'arte del XX secolo: quanto ebbe pazientemente a scoprire su De Chirico e la sua epoca, servendosi di pubblicazioni contemporanee, utilizzate alla guisa di documenti d'archivio, ha in molte occasioni cambiato la cronologia e il nostro modo di apprezzare quanto si produsse nella prima metà del Novecento. Susinno raggiunse forse uno dei suoi momenti migliori nell'insegnamento, a quanto dicono i suoi propri allievi universitari, soprattutto gli ultimi, quelli di Roma. Il suo impegno civico fu sempre assolto devotamente: si deve alla sua tenacia l'aver assicurato allo Stato la collezione del nostro vecchio amico Mario Praz; l'attività di quel nuovo museo romano inizia con una mostra impeccabile da lui stesso organizzata, «Le stanze della memoria», dove si trova uno scritto assai acuto su quello che fu il più elegante saggista del secolo finito da poco.

A. G. P.

La llegada de Niccolò Tornioli a Roma
y el malogrado mecenazgo del abad Borromeo

SALVADOR SALORT-PONS

«La ricerca archivistica riguardante il secolo XVII è praticamente soltanto agli inizi; gli archivi italiani contengono una quantità immensa di dati e di informazioni che attendono chi li scopra e chi li decifri»[1]. Con estas palabras Federico Zeri llamaba la atención, en 1986, sobre la escasez de documentación archivística relacionada con la historia del arte italiano del siglo XVII y la consiguiente necesidad del trabajo en archivo, para una mejor comprensión de las obras del mundo barroco dentro de las circunstancias en las que fueron creadas. Fue, asimismo, el propio Zeri quien, en 1954, en su catálogo de la Galería Spada, perfilaba, por primera vez, la personalidad artística del pintor sienés Niccolò Tornioli, añadiendo ocho piezas de notable calidad al reducido número de pinturas del maestro hasta entonces conocido.

Siguiendo, por ello, las advertencias y los estudios de Zeri, en el siguiente trabajo se presentan tres cartas inéditas escritas por el mencionado Niccolò Tornioli, a su benefactor y secretario de Estado del gran duque Ferdinando II, Andrea Cioli, que me van a permitir indagar las razones por las que el pintor sienés realizó su viaje a Roma -proponiendo una nueva fecha de llegada -, las circunstancias e inquietudes que vivió en sus primeros momentos romanos en el ambiente desfavorable del abad Federico dei conti Borromeo, así como su decidida voluntad de presentar un cuadro de Historia al gran duque, tal vez, con el objeto de ponerse a su servicio, una vez que ya se hubiera liberado de la dependencia del citado prelado.

Después del mencionado estudio de Zeri, fue Marco Ciampolini, quien consiguió dar una imagen de mayor precisión a la figura del artista, no sólo en el ambiente sienés del primer tercio del siglo XVII sino también, en la posterior etapa romana[2]. En los últimos años, esta etapa romana se ha documentado, en parte, por Rita Randolfi con interesantes aportaciones biográficas[3], mientras que el catálogo de la obra del sienés se ha revisado por el citado Ciampolini[4] y, muy recientemente, Anna Matteoli, ha añadido una nueva pintura al repertorio del artista[5].

Como es bien sabido, no conocemos quién fue el maestro de Tornioli durante sus años juveniles, si bien es muy probable que el pintor se formara en Siena en relación con el ambiente artístico del caravaggismo de Francesco Rustici y Rutilio Manetti. No parece que en un principio los círculos oficiales de la ciudad encargaran obras a Tornioli y sólo en 1631 consigue la, por ahora, primera comisión de su carrera: «La Crucifixión» de la iglesia de San Niccolò in Sasso[6]. Pocas noticias se tienen sobre el artista en los años sucesivos al mencionado encargo y las fuentes nos refieren que, entonces, pasó a Roma bajo la protección de Federico dei conti Borromeo, conocido como abad Borromeo[7], y «sotto la sua ombra s'ebbe occasione di studiare assai, e molto operare con suo utile e honore». Esta información la suministra, en 1649, Ugurgieri Azzolini, y se había llegado a confirmar, por lo menos, para el año 1637 con un documento del Archivo de Estado de Florencia[8]. El abad Borromeo era familiar homónimo del famoso cardenal Borromeo, había vivido en Siena desde 1623, donde estudió letras y teología. En 1636 se doctoró en derecho civil y canónico y, un año más tarde, residiendo ya en Roma, entró al servicio de la Curia como «cubiculario pontificio», siendo nombrado en los años sucesivos «referendario delle due Segnature»[9].

El hecho de que en Siena, hacia 1634, se conociese el destino romano de Borromeo hizo, casi con toda seguridad, que Tornioli se ofreciera a acompañarle en-

[1] F. ZERI, *Sassoferrato Copista*, Fondazione Salimbeni, San Severino Marche 1999, p. 6.
[2] M. CIAMPOLINI, *Bernardo Mei e la Pittura Barocca a Siena*, cat. exp. (Palazzo Chigi Saraceni), Siena 1987, pp. 109-121.
[3] R. RANDOLFI, *Alcune precisazioni sull'attività romana di Niccolò Tornioli*, en «Studi di Storia dell'Arte», n. 7, 1996, pp. 347-353.
[4] M. CIAMPOLINI, *Integrazioni al catalogo di Niccolò Tornioli*, en «Antichità viva», n. 4, 1995, pp. 26-34.
[5] A. MATTEOLI, *Due inedite pitture barocche su temi biblici*, en «Bollettino della Accademia degli Euteleti», n. 68, 2001, pp. 143-174.
[6] A. BAGNOLI, *Aggiornamento di Rutilio Manetti*, en «Prospettiva», n. 13, 1978, p. 42, nota 89.
[7] De este modo lo denomina Tornioli en una de sus cartas, véase doc. I.
[8] CIAMPOLINI, *Bernardo Mei* cit., p. 113.
[9] Para mayor información sobre el personaje véase G. LUTZ, *Borromeo Federico*, en *Dizionario Biografico degli Italiani*, vol. XVIII, Roma 1971, pp. 42-47.

1. NICCOLÒ TORNIOLI, «Vocación de san Mateo», 1636. Óleo sobre lienzo, 217 x 329 cm. Rouen, Musée des Beaux-Arts.

trando, de este modo, a su servicio. El pintor nos cuenta en una de sus cartas, dirigidas al secretario Cioli, que la razón por la que se puso a cargo del prelado, residía en la esperanza de que durante su estancia en Roma tuviera la ocasión de poder copiar - es decir, estudiar - en los jardines y en las galerías las obras de los grandes maestros. Tornioli seguramente llegó a la ciudad a principios de 1635, ya que el 30 diciembre de 1634, el pintor - junto a Borromeo - se encontraba en Florencia con el objeto de despedirse del gran duque y de su poderoso benefactor, Andrea Cioli, antes de emprender su viaje hacia la Urbe[10] (doc. 1). Esta fecha de partida y también del inicio del mecenazgo entre el prelado y el artista queda confirmada con una declaración del propio Tornioli, desde Roma en marzo de 1636, por la que afirma que había estado durante 16 meses a las órdenes de Borromeo (doc. 3), es decir desde diciembre de 1634.

La relación de mecenazgo entre el prelado y el pintor debió de ser, desde los primeros momentos, estrecha y rígida ya que, en septiembre de 1635, Tornioli solicita al secretario Cioli que sugiera a Ferdinando II, que le encargara una pintura de historia pues, por una parte, el artista hacía mucho tiempo que quería presentar al gran duque una de sus obras como su fiel agradecido vasallo y, por otra, porque «mi trovo in servitù, è non me lecito far altro che il comandamento del Pa-

drone» (doc. 2). La petición de Tornioli a Cioli tiene una explicación sencilla: un encargo directo al maestro por parte del gran duque de Toscana, era razón suficiente para que Borromeo permitiera al sienés pintar un cuadro para un personaje de mayor jerarquía. Tornioli, de este modo, conseguía presentarse artísticamente a Ferdinando II, abriéndose la posibilidad, si hubiera quedado satisfecho el noble toscano, de futuras comisiones.

Parece ser que el hecho de presentar cuadros de historia - considerado entonces el género más elevado de la pintura - a Ferdinando II era una circunstancia normal en la época. A este respecto sabemos que, justo durante esos años, Vicente Carducho, pintor de Felipe IV, se había ofrecido igualmente al gran duque para hacerle una pintura de historia. El ofrecimiento de Carducho, que se retrasó porque en aquella época estaba ocupado en la decoración del Salón de Reinos del Buen Retiro junto a Velázquez y otros maestros, no mencionaba la necesidad de un permiso especial del rey de España para ejecutar la obra[11]. Este hecho,

[10] Como se puede observar en el doc. 1 del apéndice documental, la carta está fechada en Siena el 8 de enero de 1634, circunstancia que permite suponer que, dado que nos encontramos en Toscana, Tornioli tomaba como referencia el sistema florentino para el cambio de año, «ab incarnatione». Es decir la carta estaba fechada, a nuestro efecto, el 8 de enero de 1635.

[11] S. SALORT-PONS, *Velázquez en Italia*, Madrid 2002, pp. 342-343.

2. NICCOLÒ TORNIOLI, «Los astrónomos», 1645. Óleo sobre lienzo, 148 x 218,5 cm. Roma, Galleria Spada.

a mi modo de ver, viene a confirmar, por simple comparación entre las circunstancias en las que fueron propuestos estos dos cuadros, la firme autoridad del mecenazgo de Borromeo sobre Tornioli.

Por completar la historia de estas dos propuestas, que desconocemos si se llegaron a llevar a término, diré que Ferdinando II aceptó el ofrecimiento de Carducho con la condición de que la obra fuera de tipo religioso y que en ella se representara alguna figura desnuda, ya que así se demostraban las habilidades del «artefice»[12]. Por lo que concierne a Tornioli, Cioli debió de informar al gran duque de la petición del sienés, ya que el noble toscano, prudentemente, quiso averiguar, a través de su embajador en Roma, la estima que se tenía de este maestro en la ciudad, tal vez antes de llevar a cabo el encargo. En este sentido, el diplomático afirmó no estar informado sobre Tornioli, coyuntura que me hace intuir que la comisión no llegó a producirse[13].

Con el paso de los meses la autoridad del abad Borromeo sobre nuestro pintor debió de intensificarse hasta el punto de llegar a la intransigencia, ya que Tornioli se quejaba de que desde hacía 16 meses no había podido estudiar las obras de arte de los jardines y las galerías «per la strettezza della servitu». El pintor, valorando la situación en la que vivía ⁄ que no le permi-

tía mejorar en su profesión ⁄ y siendo consciente de su necesidad de aprender en el arte de la pintura, decide despedirse de Borromeo, yéndose de su casa y, adquiriendo la libertad que da su profesión, servirle «più essatamente». Todas estas circunstancias refiere el sienés a Cioli desde Roma en marzo de 1636[14], manifestando, asimismo, que quiere igualmente informar de su independencia del abad al gran duque, «che mi esortò a venire a Roma», antes de que estas noticias llegaran a su conocimiento de modo falseado ⁄ «sinistramente» ⁄ por otras personas (doc. 3).

Viéndose libre Tornioli de su servidumbre con Borromeo, pienso que una de las primeras obras que debió de terminar fue su «Vocación de san Mateo»

[12] *Ibid.*

[13] CIAMPOLINI, *Bernardo Mei* cit., p. 114. Los documentos que refieren la petición de información sobre Tornioli por parte del gran duque, se han puesto en relación, tal vez erróneamente, con la posible fama del cuadro, «La vocación de san Mateo» (Rouen, Musée de Beaux-Arts), cuando llegó a Siena, procedente de Roma, en 1637 y se colocó en el palacio del «Serenissimo Principe Governante». Si bien, a mi modo de ver, más que la fama del cuadro de Tornioli, fue la posible petición del poderoso Cioli al gran duque de un encargo para el pintor, la circunstancia que suscitó el interés de Ferdinando II por el maestro sienés.

[14] En este caso, y de manera diferente al doc. 1, la fecha de 6 de marzo de 1636, debe de ser considerada como tal, puesto que la carta se envía desde Roma, y Tornioli, lógicamente, debía de seguir el sistema de calendario de la ciudad en la que vivía, ahora, «ab nativitate».

(Rouen, Musée des Beaux-Arts; fig. 1). Lienzo que se le había encargado nada menos que en 1634 y que no llegó al palacio del «Seteníssimo Signor Prencipe Governante» en Siena hasta 1637[15]. En esta pintura el sienés glosaba algunos de los modelos de la famosa «Vocación de san Mateo» de San Luis de los Franceses, una obra, seguramente, incluida por Tornioli entre las muchas que consideraba «di molti segnalati huomini» y que, con su nueva libertad, ahora podía estudiar con atención. En este sentido, creo que se puede afirmar, que una de las consecuencias de la salida de Tornioli del ámbito de Borromeo, fue la realización de la «Vocación de san Mateo» del Museo de Rouen, una de sus piezas más significativas que, desde ahora, creo se puede datar, con casi toda certeza, en 1636.

En mi opinión, la independencia ansiada por el pintor se debía, no sólo a la voluntad de tener la libertad para poder estudiar en Roma sino también, al interés de encontrar otro mecenas que le diera mayor autonomía en su quehacer diario. Tornioli afirma que, después de haberse licenciado de Borromeo, tenía muchos encargos - «lavori» - de personas «di considerazione» (doc. 3). Entre éstas, debió de estar con seguridad, la figura del cardenal Maurizio di Savoia, para quien pintó, durante esa época, una «Virgen en gloria con las almas del purgatorio», para el altar mayor del destruido monasterio de la Virgen del Sufragio en Turín[16]. Asimismo, en 1637, Tornioli, convertido en el pintor oficial del cardenal Savoia, realizó, entre otras obras, un gigantesco retrato de Fernando III a caballo, para conmemorar la elección del nuevo emperador del Sacro Imperio Romano[17].

A partir de este momento y hasta la fecha de su muerte en 1651, Tornioli recibió diferentes encargos del cardenal Francesco Adriano Ceva, del cardenal Francesco Barberini y, sobre todo, del cardenal Bernardino Spada y de Virgilio Spada, con cuya ayuda realizó obras importantes, como por ejemplo, el fresco con la «Historia de san Felipe Neri» en Santa María in Vallicella, y varios lienzos que aún hoy se conservan en la Galleria Spada, entre ellos, el más famoso: «Los astrónomos» (fig. 2).

Sus intereses artísticos fueron eclécticos ya que, como vimos, se inspiró en composiciones y modelos estudiados en obras de Caravaggio, de Sacchi[18] («San Gregorio y la peste» del Museo Cívico di Colle di Valdelsa), de Reni («Sagrada Familia» de la Galería Spada), así como en el dinamismo de Cortona para sus trabajos al fresco en Santa Maria in Vallicella. Fue miembro de la Academia de San Luca, y colaboró junto a Borromini y Algardi a las órdenes del cardenal Spada[19].

A todo ello tal vez valga la pena añadir, como nuevo aspecto a tener en cuenta en futuras investigaciones, sus buenas relaciones con el poderoso secretario de Estado, Andrea Cioli. La protección de Cioli es anterior al viaje a Roma y benefició no sólo al pintor sino también a su conflictivo hermano Giuliano (doc. 1). Tonioli en agradecimiento debió de regalarle algunas pinturas durante su vida, entre éstas una «Cleopatra» que el maestro le mandó antes de viajar Roma (doc. 1) y que bien pudiera identificarse con una de las dos del mismo tema que, hoy en día, se conservan en colecciones privadas italianas[20].

Las cartas de Tornioli ponen de manifiesto la importancia del viaje a Roma para el aprendizaje de la profesión de la pintura en el siglo XVII, así como la conveniencia de tener el apoyo de un mecenas para poder iniciarse en el ambiente artístico de la ciudad. La protección del abad Borromeo sobre Tornioli, a pesar de las palabras de Ugurgieri Azzolini, parece un episodio de mecenazgo malogrado en la historia italiana entre «Patronos y Pintores». En todo caso la documentación que se ha estudiado es un testimonio de gran frescura de las aspiriciones de un artista por encontrar la libertad necesaria para el ejercicio de la pintura en la Roma del barroco, escapando de las servidumbres impuestas por algunos miembros de la clase dirigente, más atentos a la función representativa de la pintura que a su contenido intelectual y estético, objetivo, este último, del coleccionista cultivado.

APÉNDICE DOCUMENTAL

Doc. 1

Carta de Niccolò Tornioli a Andrea Cioli. Siena 8 de enero de 1634 (ab Incarnatione).
Archivio di Stato di Firenze, Mediceo del Principato 1440, f. 607

Domenica 30 del passato fui a Fiorenza con l'Ill.mo signor Abbate Borromeo mio signore il qual' venne per far riverenza a S.A.S. e licentiarsi per Roma, perche intese che S.A. er'a Pisa; doppo haver in fiorenza visitato Madama Ser.ma e l'Eminen-

[15] *Ibid.*, pp. 109-110 y 114. Véase asimismo P. ROSENBERG, *Rouen Musée des Beaux-Arts. Tableaux français du XVIIème siècle et italiens des XVIIème et XVIIIème siècles*, París 1966, pp. 206-207.

[16] *Ibid.*, p. 114.

[17] *Ibid.*

[18] F. ZERI, *La Mostra «Arte in Valdelsa» a Certaldo*, en «Bollettino d'arte», XLVIII, julio-septiembre 1963, pp. 254-257.

[19] CIAMPOLINI, *Bernardo Mei* cit., p. 119.

[20] ID., *Integrazioni* cit., p. 28; MATTEOLI, *Due inedite pitture* cit., pp. 143-174, fig. 2.

tis.mo sr. Cardenal Padrone; senza fermarsi niente s'inviò a quella volta; dove Io, pensavo trovarci V.S.Ill.ma presentarci l'inclusa di mio Pre, e supplicarl'a a bocca della medesima gratia, e protettione per quel disgratiato di mio fratello, Il quale per quant'o inteso, è caschato in quell'errore per arrivare a maggior male: e vergogna della Casa nostra, è non per abbusare la gratia grande fattali da S.A.S. ne la quale V.S.Ill.ma si adoperò farli ottenere, è per che non habbiamo maggior patrone e Protettore a presse S.A.S. di V.S.Ill.ma di nuovo la suppluchiamo haverlo per raccomandato, e a voler placare il giusto sdegno di S.A.S che glie ne restaremo duplicatamente obligatissimi. Ho sentito gusto che la mia Cleopatra sia piaciuta a V.S.Il.ma prometendoli di Roma stando sano, maggior cosa di quella, e reverentemente me l'inchino. Di Siena, li 8 di Gennaro 1634.

D.V.S.Ill.ma

Umiliss.mo e obblig.mo ser.re

Niccolo Tornioli

Doc. 2

Carta de Niccolò Tornioli a Andrea Cioli. Roma 7 de septiembre de 1635.
Archivio di Stato di Firenze, Mediceo del Principato 1440, f. 714

[Niccolò Tornioli di Roma Desidera che S.A. gli commetta di fare un quadro et l'Istoria che piaccia all'AS]

Le gratie cosi speciali che ha ricevuto tutta casa mia, mediante l'interecesione di VS Ill.ma dal Ser.mo Gran Duca (Ferdinando II), son tali da non poterle già mai ricompensare, il non conoscerle mi dimostrarei totalmente ingrato, e cosi indegno mi stimarei di nuovi favori; onde più tempo fa havevo destinato di presentare a SAS un quadro conforme alla mia professione, accio riconoscesse in esso la mia obbligatione et un piccolo tributo di un suo fedelissimo vassallo; Ma perche mi trovo in servitù, è non me lecito far altro che il comandamento del Padrone. Per tanto riccorro alla solita benignità di VSIl.ma supplicandola voglia restar servita, che SAS mi commetta ch'io faccia un Pittura conforme al suo genio, accio li sia per dar gusto nel'istoria, se non nel'opera, nella quale prometto quanto più posso volermici compiacere; assicurandola se di questo, come d'ogni altro favore fin hora ricevuto, ne terrò perpetua memoria, accertandola che sarò sempre pronto ad esseguire i suoi comandamenti, pur che la si degni honoramente, e li faccio Umilissima reverenza.

di Roma li 7 settembre 1635

D.V.S.Ill.ma

Dev.mo et Obblig.mo serv.re

Niccolo Tornioli

Doc. 3

Carta de Niccolò Tornioli a Andrea Cioli. Roma 6 de marzo de 1636.
Archivio di Stato di Firenze, Mediceo del Principato 1440, f. 740

Mi impiegai nella serv.tù dell'Ill.mo sig. Abbate Borromeo come VS Ill.ma sà con speranza di dovere in Roma avansarmi nella professione in occasione poter copiare ne i giardini, e gallerie l'opere di molti segnalati huomini sono stato con questa speranza fino sedici mesi senza haver potuto metere ad esecutione questo mio desiderio, alla fine per la stretezza della servitù vendendo non poterlo effetuare e fra tano conoscendomi necesità d'aprendere qualche cosa nella professione mi sono risoluto licentarmi con ogni termine della servitù attuale di detto signore ma non già che io non vogliviverli più che mai tale, con animo di doverlo fuor della sua casa servire più essattamente per la comodità et aquisto che da la libertà con simil professione; Ho voluto del tutto ragguagliare VS Ill.ma primeramente acciò che non sia nuovo a S.A.S., che mi esortò a venire a Roma. Questa alienatione, come anco accio non venisse da altri sinistramente informata. In tanto mi tratengo con molti lavori che del continuo mi abbondano di persone di consideratione, espero tutta via più d'abilitarmi per poter servire i miei pr.ni tra i quali VSIl.ma tiene il primo luogo, con che reverentemente mi l'inchino Roma li 6 di marzo 1636

D.V.Ill.ma

Umi.mo e dev.mo se.re

Niccolò Tornioli

Antonio Chiccari e il banchetto
per gli ambasciatori della Serenissima

ROBERTO VALERIANI

Fu con il saggio di Ozzola, ormai sono quasi cent'anni, che il nome dell'intagliatore Antonio Chiccari fece la sua comparsa nella lista ancora esigua degli artigiani romani dell'epoca barocca. A Ozzola fece seguito Noack con il volume sui tedeschi a Roma, nel quale Chiccari sembrava figurare di diritto visto che in alcuni documenti seicenteschi era indicato come Kicker. Poi vennero Golzio e Battaglia, con le ricerche dei quali finì per definirsi la figura di un intagliatore in legno di notevole statura, protetto dai Chigi e in stretto contatto con Giovan Lorenzo Bernini e i suoi discepoli, primo fra tutti Giovanni Paolo Schor. In tempi moderni González-Palacios riprese e ampliò il tema nei suoi studi sulla mobilia romana; Petrucci scoprì che l'intagliatore era detto «pisano», modificandone così l'origine e aggiungendo opere basilari al suo curriculum, primi fra tutti i due tavoli su disegni di Bernini oggi nel Palazzo Chigi di Ariccia. Infine Maurizio Fagiolo dell'Arco commentò i rapporti fra Bernini e l'intagliatore ricostruendo e mettendo in ordine quanto, di una lunga carriera, era noto. È con un ricordo grato, dunque, che alla memoria di Fagiolo dell'Arco sono qui dedicate poche righe in cui Chiccari appare impegnato in uno di quegli effimeri apparati che Fagiolo seppe nei suoi studi trasformare in eventi ancora vivi[1].

Alcuni dei conti qui di seguito trascritti erano noti già a Georgina Masson, che ne indicava la sola segnatura in occasione di un suo studio sui doni e sui festeggiamenti offerti a Cristina di Svezia al suo arrivo a Roma[2], scritto in cui è questione di Chiccari e di un altro intagliatore, Antoine Fournier, coinvolto anche lui nell'impresa che qui ci interessa. Queste carte, ricevute e fatture dell'amministrazione papale gettano qualche luce sui procedimenti con cui venivano allestite mense di importanza particolare alla corte del pontefice seguendo un uso, a quanto pare antichissimo, di realizzare parte dell'ornato delle tavole in materie commestibili[3].
Poco prima dell'arrivo di Cristina di Svezia a Roma, il papa fece allestire un solenne convito per gli amba-

sciatori della Serenissima. Il loro ingresso nell'Urbe era stato registrato dal meticoloso Gigli in questi termini: «Vennero frattanto ancora l'Ambasciatori della Repubblica di Venetia, che furno tre, et a di 7. Nov.e fecero l'entrata a cavallo con molta pompa. ...A di 22 Novembre il papa andò a stare a S. Pietro, dove a di 25 che fu il giorno di S. Caterina ricevette nel Concistoro li tre Ambasciatori di Venetia, che vi andorno con una cavalcata»[4]. Alessandro VII, dunque, nel novembre 1655, ricevette gli ambasciatori di Venezia (con la quale in quel momento intratteneva difficili relazioni) nella sede in cui era solito trascorrere periodi legati alle festività solenni, intervallati da lunghi soggiorni nella residenza di Montecavallo[5].
Il cerimoniale di corte imponeva che in un banchetto di Stato le simbologie esplicate dai *trionfi*, ovvero le sculture disposte sulle tavole, dovessero rendere esplicito omaggio al padrone di casa e all'invitato: così vediamo qui Chiccari preparare le forme per una serie di adornamenti che alludono chiaramente a Roma, alla Chiesa e a Venezia. Ma il conto dell'intagliatore si limita, come recita il riassunto delle spese del creden-

[1] Abbiamo qui adoperato la versione più frequente del cognome, Chiccari, che nelle carte seicentesche compare con varie differenze e storpiature. Gli scritti più importanti in cui il suo nome compare sono: L. OZZOLA, *L'arte alla corte di Alessandro VII*, in «Archivio della Società Romana di Storia Patria», XXXI, 1908, pp. 56, 75 e 77; F. NOACK, *Das Deutschtum in Rom*, Berlino 1927, I, p. 231; F. GOLZIO, *Documenti artistici sul Seicento nell'Archivio Chigi*, Roma 1939, p. 370; R. BATTAGLIA, *La Cattedra berniniana di San Pietro*, Roma 1943, pp. 47, 49 e 179; A. GONZÁLEZ-PALACIOS, *Il Tempio del Gusto*, Milano 1984, pp. 57, 71 e 78; F. PETRUCCI, *Alcuni arredi seicenteschi del Palazzo Chigi di Ariccia*, in «Studi Romani», 3-4, 1998, pp. 320-336; M. FAGIOLO DELL'ARCO, in *L'Ariccia del Bernini*, catalogo della mostra (Ariccia 1998), Roma 1998, pp. 89-95; A. GONZÁLEZ-PALACIOS, in *Gian Lorenzo Bernini*, catalogo della mostra (Palazzo Venezia, Roma 1999), Milano 1999, p. 386.
[2] G. MASSON, *Papal Gifts and Roman Entertainments in honour of Queen Christina's Arrival*, in *Queen Christina of Sweden. Documents and Studies. Analecta Reginiensia. 1*, Stoccolma 1966, pp. 244 e 261.
[3] Sui trionfi barocchi si veda l'ancora insuperato volume di S. BURSCHE, *Tafelzier des Barocks*, Monaco 1974; sui banchetti romani del Seicento e sugli ornati di zucchero si veda da ultimo M. A. FABBRI DALL'OGLIO, *Il trionfo dell'effimero*, Roma 2002, *passim*, con bibliografia anteriore.
[4] G. GIGLI, *Diario romano*, Roma 1958, p. 473.
[5] Sui soggiorni ciclici dei papi nelle loro varie residenze romane si veda A. MENNITI IPPOLITO, *I papi al Quirinale*, Roma 2004.

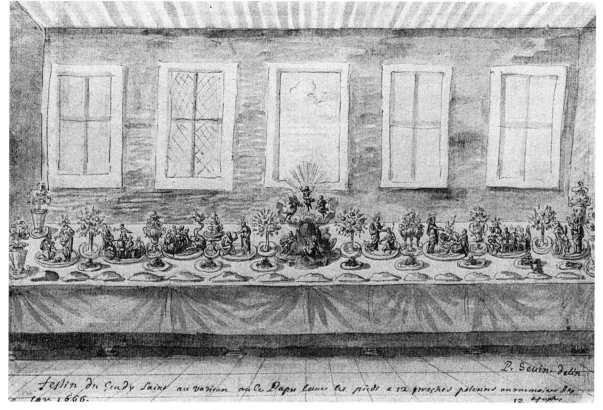

1. PIERRE-PAUL SEVIN, «Tavola del Giovedì Santo in Vaticano nel 1666». Penna, inchiostro, acquarello. Già raccolta Lodewijk Houthakker.

ziere, alla realizzazione, appunto, di *stampe*. Lui stesso aggiunge, nella lista che firma di suo pugno, che queste erano state «fatte p. Bianchimangiari e gelatina, di stagno». Soltanto in fondo a quella stessa lista Chiccari menziona un lavoro inerente al suo mestiere: due piedistalli di legno semicircolari e altri dodici, torniti, per reggere le fronde di quercia di cui poco sopra ha fatto menzione. A questi piedistalli segue infine una costruzione tridimensionale direttamente modellata da Chiccari nel marzapane, una nave o «galeazza».

Alla base delle stampe, cioè gusci metallici necessari a mettere in forma dei materiali duttili come il bian-comangiare[6] e le gelatine, stavano alcuni modelli di terracotta di Antoine Fournier, cui il credenziere dà il titolo espresso di «scultore». Fournier in realtà sembra essere stato un intagliatore, di cui ben poco si sa, che in quello stesso periodo, insieme a Chiccari, aveva messo mano a diversi lavori lignei, primo fra tutti quello degli intagli per la carrozza donata a Cristina di Svezia e realizzata su idee di Bernini e disegni di Pietro Paolo Schor[7].

Il francese specifica che i suoi modelli erano serviti per «giettare Bianchi Mangiare et Gelatine» ma, come Chiccari, dà in fondo anche una lista di trionfi e di marzapani che sembrano direttamente modellati in quella zuccherosa e plastica materia. Alla prima cate-

goria, quella delle terrecotte, appartengono uno stemma del papa con tiara, chiavi e putti, una testa di leone (allusiva all'emblema marciano), tre diversi tipi di maschere (figure?), due teste di cherubini, un fascio di spighe, due palme incrociate, un albero di quercia, una stella e un gruppo con sei monti (questi ultimi elementi, stella, monti e quercia, sono, inutile ricordarlo, le figure araldiche di Alessandro VII Chigi) e due tralci d'uva. Da tutto questo Chiccari trasse i negativi necessari alla colatura, moltiplicando il singolo soggetto a seconda delle volte che esso doveva comparire sulla tavola. Vediamo così che lo stemma intero del pontefice e la testa di leone sono raddoppiati, i tralci diventano ventiquattro, otto i serafini (cherubini per Fournier), quattro le palme, le spighe, le stelle, le querce e i tre diversi tipi di maschere modellati da Four-

[6] Sul *bianchimangiare*, una preparazione dalle origini antichissime, i cui componenti fondamentali in epoca antica sembrano essere stati soprattutto il pollo disfatto nel latte e mescolato a mandorle o latte di mandorle, si veda T. SCULLY, *The Art of Cookery in the Middle Ages*, Woodbridge 1995, pp. 207-211.

[7] OZZOLA, *L'arte* cit., p. 56 (come Antonio Forniero); MASSON, *Papal Gifts* cit., p. 246, scioglie il nome di Forniero in Fournier essendo, come si accennava nel testo, a conoscenza della sua firma in calce ai conti dei trionfi per gli ambasciatori veneti. A suo avviso l'intagliatore è da identificarsi con Antoine Fournier II, membro di una famiglia di minusieri-scultori di Troyes e morto in quella città nel 1679.

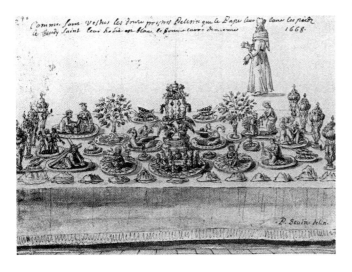

nier. Compaiono però anche elementi che il francese
non aveva modellato: basi e capitelli, una colonna ro-
strata e delle corone reali che, se Cristina non fosse sta-
ta ancora sulla via per Roma, avremmo potuto crede-
re far simmetria con i fasci di spighe come parti dello
stemma dei Vasa (più plausibile, dunque, che alle
spighe andassero invece accostati i «rampazzi d'uva»
in un'allusione al mistero eucaristico).

Il conto di Fournier finisce, come si accennava, con
trionfi in cui l'acrobazia del modellato piega il dutti-
le e saporoso marzapane. Roma e Venezia, sedute, si
accompagnano a due putti su una balena, a leoni, agli
inevitabili emblemi chigiani, alle lupe capitoline e al-
la Vittoria che trionfa sulle muraglie della Cina,
omaggio alla supremazia veneziana nei mercati orien-
tali.

Altre carte, per brevità non trascritte qui in fondo, ci
illuminano su altri momenti nell'allestimento del ban-
chetto. Il conto dello stagnaro Mora, ad esempio, dà
un elenco che spazia dal filo di ferro per incastellare i
fiori a diverse altre stampe, alcune delle quali con sog-
getti già visti: «Venti otto stampe di latta con le sue ani-
me dentro p. fare le frondi di vite... sedici altre anessi
delle dette fronde... e più si è fatta una colonna di lat-
ta serv.a p. la gelatina... e più un altro pezzo di colon-
na simile»[8]. Poco più in là, il solerte Chellini, annota
i «viaggi fatti p. portare e riportare l'argenti alli loro

patroni nel banchetto delli quattro ambasciatori fatto
alli 25 9mbre 1655», facendo sorgere due dubbi: si trat-
tava di tre, come scriveva Gigli, o quattro ambascia-
tori? E perché quel via vai di argenterie? Non vi era va-
sellame a sufficienza nella floreria papale? È probabi-
le di no, così come appare quasi certo che quegli og-
getti fossero non tanto stoviglie per le mense ma piut-
tosto per le credenze da parata che venivano allestite in
siffatte occasioni. Fatto sta che i nomi dati da Chellini
sono eccellenti: i principi di Carbognano, Pamphilj,
Borghese, i duchi Salviati, Mattei, Caetani, Lante, il
conte Vitiman (sic), vari cardinali (Medici, Colon-
na, Spada, Capponi), il marchese Ruspoli e altri per-
sonaggi notabili come l'ambasciatore di Spagna. In
un incartamento attiguo a quello qui esaminato[9] Chel-
lini riepiloga tutte le spese occorse e non fa menzione
di argento alcuno. Vi compaiono invece le forniture
del «bicchieraro» consistenti in bocce, caraffe e fiaschi
di vetro, nonché ben quattrocento bicchieri di cristal-
lo (anche in questo caso doveva trattarsi se non di un
prestito almeno di un nolo, giacché Chellini a ogni
voce fa corrispondere una resa, e così veniamo a sape-
re che dei bicchieri ne andò distrutto più di un centi-
naio). La lista delle maioliche enumera saliere e vari
tipi di piatti da portata: «imperiali», «grandi» e «mez-
zani» «reali», «mezzi reali», nonché circa trecento
«tondi da posata».

Ancor prima il dispensiere aveva annotato le derrate
che da giorni stavano confluendo nelle cucine di Ma-
stro Belardino. La lettura sarebbe lunga ma almeno
non tediosa, giacché la varietà stessa della terminolo-
gia rallegra l'udito ancor prima del palato. Macellai,
norcini, erbaroli, lattaroli riempiono di materie colo-
rate il regno del cuoco e si accompagnano alle forni-
ture della fioraia che scarica trecento mazzi di lauro
con i quali non solo si dovettero insaporire ma anche
abbellire le vivande, come accadde con i tre mazzi di
mortella, le dodici «corone di piatti reali di mortella,
fiori e guarn.e d'arg.to» e le dieci canestre di fiori vari.
La lista del confetturiere è sterminata, piena di pinoli,
pepe, frutta candita, cannella, acqua di rose e acqua
d'angeli, una misteriosa pasta di Genova che, con sva-
riati tipi di spezie e aromi, spande una fragranza di fia-
ba, la stessa che doveva aleggiare sulla ghiotta casu-
pola che attirò Hansel e Gretel. È in quest'ultimo elen-
co che compare «la pasta di Marzapane data a diversi
p. li trionfi» in gran quantità e al costo esorbitante di

8 Archivio di Stato di Roma, Camerale I, Giustificazioni di Tesoreria
b. 121, fasc. 6.
9 Ivi, b. 118, fasc. 1.

ben 53 scudi. Infine si comprano coltelli e forchette con il manico di bosso, mentre dal Quirinale si trasportano frutta di Napoli e sale bianco.

L'evento era stato preparato con cura da settimane (il primo acconto a Fournier data al 30 ottobre) e il 5 novembre tutto quel bendidio era stato anticipato dai doni gastronomici che il papa aveva fatto recapitare, come era consuetudine, agli illustri visitatori: confetture, dolciumi, venti mortadelle, dodici prosciutti di montagna, due forme di parmigiano e due pavoni vivi.

Purtroppo non abbiamo immagini che testimonino l'aspetto della mensa parata di quelle ineffabili golosità, ma la serie di disegni del francese Pierre-Paul Sevin (in Italia dal 1667 al 1671), che ritraggono alcune tavole imbandite per banchetti a Roma, illustra bene quest'arte sontuosa e precaria a metà fra l'opera d'arte e la gastronomia. Si tratta di fogli ben noti[10] a cui possono essere accostati alcuni schizzi di Schor e della cerchia berniniana, dai quali è possibile capire in dettaglio l'intervento degli artisti per l'ideazione di costruzioni apparentemente frivole, ma che in realtà venivano pensate con impegno. Alcune di esse, quelle per il banchetto del Giovedì Santo o del Natale, prevedevano addirittura temi sacri, come la Passione di Cristo, apparentemente poco consoni alla sostanza che

li costituiva e all'occasione (figg. 1-2). La loro vita, lo si è detto, era breve, ma la loro importanza era grande: si legga ancora il conto del dispensiere Chellini e si scoprirà che il destino di alcuni dei trionfi era di finire in dono alle dame notabili dell'Urbe nelle cui dimore la scultura barocca avrà fatto la gioia degli occhi, se non del palato, di pochi.

APPENDICE

Archivio di Stato di Roma, Camerale I, Giustificazioni di Tesoreria, b. 121, fasc. 6

«Lodovico Chellini dispensiere: spese per banchetti
Per il pasto fatto alli Sig.ri Ambasciatori di Venezia... 25 sett. 1655
A di 30 ottobre 1755 s. trenta pagati a Monsù Antonio Fornier scultore, sono a buono a conto del prezzo delli trionfi...
A di 2 novembre 1655 s. 40 m.ta pagati ad Antonio Chicchiri intagliat. Quali sono a buon conto delle stampe, et Trionfi p d° Banchetto...
A di 4 Febraro 1656 s quarantacinque pagati a Mastro Antonio Chicchiri intagliatore... p resto e saldo del conto dato de diversi trionfi fatti e stampe per il... banchetto...
A di 10 detto s trenta mta pagati ad Antonio Fornier scultore quale gli si pagano p il resto, et saldo di un conto dato de diversi modelli, et Trionfi fatti p. il... banchetto...
A di 31 marzo 1656 s. nove b. 50 m.ta pagati a Gio Batta Mora Stagnaro, quali se li pagano per diverse stampe di latta fatte p. servir p. il p.nte banchetto...
(omissis: ricevute autografe di Chiccari e Fournier delle somme predette)
Io sotto scrittore Lodovico Chellini Dispens.re di Palazzo s. :95 mta quali sono cioè per la Portatura delli Trionfi alle Dame, s. 50 per pile p l'olive e capponi».

«Nota delli Homini che hanno servito nelli tinelli bassi nella hocasione del banchetto fatto ali Sig. ri Ambacatori de Venetia in Roma a di 25 9bre 1665...
a sette omeni che ano servito nelle tavole deli tinelli p. portare rinfreschi amanite fruteria e guarnire di limoni e melangoli...
Spesa che ha fatto mastro Belardino p far trasportare li rami p. la cucina... per fare pigliare le stampe che si sono prese in prestito p li bianchimangiare... p far dipingere li festoni di zucaro...»

«di 25 di 9bre 1655
Conto delle stampe fatte p Bianchimangiari e gelatina, di stagno p servizio di Palazzo...

[10] Molti di quei fogli, conservati nel Nationalmuseum di Stoccolma, furono illustrati da P. BJURSTRÖM, *Feast and Theatre in Queen Christina Roma. Analecta Reginensa III*, Stoccolma 1966, pp. 47-69. Furono poi ripresi da diversi autori, fra cui G. FUSCONI (a cura di), *Disegni decorativi del barocco romano*, catalogo della mostra, Roma 1986, figg. 35-36, dove sono anche riprodotti gli schizzi di Schor per il banchetto offerto a Cristina di Svezia in cui compaiono le querce chigiane che potrebbero essere simili a quelle per i veneziani di cui è questione nel conto di Chiccari e di Fournier (ill. a p. 97); M. FAGIOLO DELL'ARCO (a cura di), *La Festa a Roma*, catalogo della mostra (Palazzo Venezia, Roma 1977), Torino 1977, II, pp. 226-227. Una serie di diciotto disegni (figg. 1-2) di Pierre-Paul Sevin già nella raccolta Lodewijk Houthakker contiene quindici repliche dei soggetti oggi a Stoccolma, accompagnate da scritte e date che rendono espliciti soggetti e datazione: P. FUHRING, *Design into Art. The Lodewijk Houthakker Collection*, Londra 1989, II, catt. 1004-1022 (rilegati, come scrive l'autore, in epoca posteriore e preceduti da un frontespizio a nostro avviso di mano dell'argentiere Giovanni Bettati, attivo a metà del XVIII secolo nell'ambito di Luigi Valadier).

2 dui arme grande
2 dui teste di leone grande
24 stampe p gelatina di rampazzi di uva
4 corone reali
4 pezzi di palme
8 pezzi di serafini, e angeli
4 stelle
4 pezzi di arbori di cerqua
4 pezzi di maschere
4 altri pezzi di maschera
4 altri pezzi di maschera
4 spighe di grano
8 pezzi di una colonna con rostri
4 altre maschere
2 forme di capitelli
2 pezzi di base di colonne

———

84 in tutto sono pezzi ottantaquattro fatti tutti di mia spett. importano scudi ottanta

...

più p. dui piedi stalli risaltati di legno mezzi tondi messi da dui bande
più p. dodici piedi di stalli di legno torniti che stanno sotto le frondi...
più p. una Galeazza fatta di marzapane
più p. trè chiave fatte di d.a pasta...
Antonio Chicheri».

«Conto di modelli fatti di terra p. giettare Bianchi Mangiare et Gelatine che anno servito p. il pasto che N. Sig.re ha fatto alli Ambasciatori di Venetia et anco delli trionfi di pasta e marzapane
Prima ho fatto un arme di terra con il regno chiave et teste di cherubino et altri intagli con la sua impresa di N. S.re importa s. 5
Più ho fatto una testa di leone di un palmo di diametro con un festone attorno di lavoro... s. 4
Più ho fatto tre maschere diferenti... 4.50
Più ho fatto doi teste di cherubini... 3
Più ho fatto un fascio di spighe di grano... 1
Più ho fatto doi palme in croce ornate di cartelle... 1
Più ho fatto un arboro di cierqua ornato di cartelle... 1
Più ho fatto una stella...: 50
Più ho fatto sei monti...: 50
Più ho fatto due rampazzi di uva... 2

...

Marzapani
In prima ho fatto una figura di una Roma a sedere importa s.12
Più ho fatto un'altra figura di una Venezia parimente a sedere... 12
E più ho fatto due putti che guidano una balena... 8
Più ho fatto tre putti e tre stelle... 6
Più ho fatto tre leoni di pasta ordinaria... 4
Più ho fatto un albero di cierqua con quattro putti attorno... 6
Più ho fatto una figura di una Vittoria assidere sopra le muraglie delle Chine e sostenuta da Trofei... 8
Più ho fatto doi lupe con quattro putti attorno... 6
s. 84:50
Anthoine Fournier»
(tarato dallo scalco Antonio Marietti).

Il busto in porfido del cardinale Marzio Ginetti

ALVAR GONZÁLEZ-PALACIOS

Marzio Ginetti (1585-1671), membro di una ricca famiglia di Velletri, fu maggiordomo di Urbano VIII e suo plenipotenziario presso l'imperatore. Il papa lo nominò cardinale nel 1626, pubblicandolo nell'anno successivo. Ginetti rivestì da allora grandi cariche nei ranghi curiali: fu legato a Ferrara, legato *a latere* in Germania, vescovo di Albano, Sabina e Porto, e vicario di Roma[1]. All'epoca la famiglia godeva di grande fortuna nelle persone dei fratelli del cardinale, Giuseppe (che ricevette il titolo di marchese di Roccagorga) e Giovanni. Dei tre figli di quest'ultimo uno, Giovanni Francesco, seguì la carriera ecclesiastica dello zio, divenne cardinale nel 1681 e morì nel 1691. La famiglia si estinse presto giacché nel 1695 moriva l'ultima erede, Olimpia, ma suo padre, il marchese Marzio, adottò il fidanzato di costei, Scipione Lancellotti, facendo confluire il patrimonio Ginetti in quella famiglia[2].

Nel 1651 il cardinale Marzio aveva ottenuto dai padri Teatini la prima cappella destra della chiesa di Sant'Andrea della Valle: i lavori architettonici e ornamentali furono affidati a Carlo Fontana (1634-1714) e sembra siano iniziati verso il 1668. Nel 1670 si stendeva il contratto fra lo scultore Antonio Raggi (1628-1686) e i nipoti del cardinale per l'esecuzione di un grande rilievo marmoreo sull'altare. L'anno successivo il cardinale Marzio moriva e veniva sepolto provvisoriamente in un'altra cappella a dimostrazione che i progetti di Fontana erano tutt'altro che prossimi alla realizzazione. Lo stesso sepolcro del cardinale, comunque, era stato originariamente inteso in ben altra maniera da quella che oggi si vede: Raggi eseguì inizialmente infatti due Fame e un bassorilievo per la sepoltura del porporato e il tutto sembra essere stato messo in opera nel 1675, ma nel 1683 veniva rimosso. In quello stesso momento Raggi aveva in lavorazione la statua a tutta figura del cardinale inginocchiato, così come oggi la si vede sul sepolcro.

In una data imprecisata, frattanto, lo scultore Alessandro Rondone sembra essere stato chiamato per eseguire parte della decorazione scultorea della cappella. Nel 1676 risulta comunque pagato per una Fama; fra il 1679 e il 1684 completa quattro figure allegoriche poste in alto sui lati della cappella per proseguire, negli anni successivi, con il resto delle sculture tutt'oggi visibili nel sacello: fra queste la statua del cardinale Giovanni Francesco, posta in loco nel 1703, e i busti dei fratelli di quest'ultimo, il marchese Marzio e monsignor Giovanni Paolo Ginetti[3].

Una serie di busti raffiguranti membri di casa Ginetti è custodita nella chiesa parrocchiale di Roccagorga, feudo della famiglia[4]: tre di essi, il marchese Giuseppe, il cardinale Giovanni Francesco e suo padre, Giovanni Battista, sono opere documentate del 1703 di Rondone e il fatto, unito a identità stilistiche, consente di attribuirgli anche le altre tre effigi che li accompagnano.

Di Alessandro Rondone si ignorano le date di nascita e di morte (è stato persino confuso con uno scultore originario di Como morto nel 1634). Le prime notizie finora conosciute risalgono al 1674-1675 quando Rondone esegue una statua in travertino per la facciata di Santa Maria in Montesanto e un'altra per Santa Maria dei Miracoli. Allo stesso 1675 risale la sua prima menzione per la cappella Ginetti, in occasione di una fornitura di marmi, che proseguirà, lo si è visto, fino al 1703. Nel 1695 aveva frattanto realizzato la statua di Sant'Angelo per Santa Maria in Traspontina e nel 1703 quella di Santa Susanna per il colonnato di San Pietro. Nel 1702 è a Napoli, dove completa dei lavori non finiti da Fanzago, ma è comunque registrato nella parrocchia romana di San Lorenzo in Lucina fra il 1701 e il 1710. Al Louvre si conservano due suoi busti raffiguranti Raffaello e Annibale Carracci, da lui firmati, repliche da originali di Paolo Naldini[5].

[1] G. BERTON, *Dictionnaire des Cardinaux*, Parigi 1857, p. 987.
[2] F. PETRUCCI, in *Giovanni Battista Gaulli. Il Baciccio*, catalogo della mostra (Palazzo Chigi, Ariccia 1999-2000), Milano 1999, pp. 223-225.
[3] P. CAVAZZINI, *The Ginetti Chapel at S. Andrea della Valle*, in «The Burlington Magazine», CXLI, luglio 1999, pp. 401-413.
[4] PETRUCCI, in *Giovanni Battista Gaulli* cit. a n. 2, p. 226, figg. 8-10.
[5] A. BACCHI, *Scultura del '600 a Roma*, Milano 1996, p. 838; CAVAZZINI, *The Ginetti Chapel* cit. a n. 3.

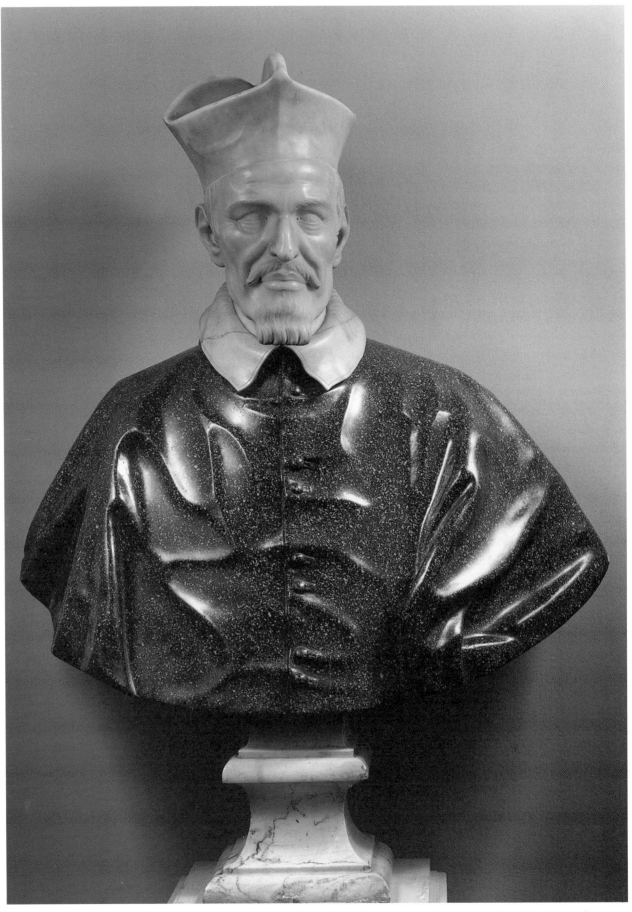

1. Alessandro Rondone, «Busto in porfido del cardinale Marzio Ginetti», 1673. Roma, Fondazione Dino Santarelli.
2. Particolare della figura precedente.

Occupiamoci ora specificatamente del ritratto qui studiato: alto complessivamente 89 centimetri, in porfido, marmo statuario, peduccio in giallo antico. L'identificazione del personaggio, giunta a oggi per tradizione familiare, è confermata da varie sue effigi già note. Ci riferiamo innanzitutto alla scultura a grandezza naturale, opera di Raggi, conservata nella cappella Ginetti di Sant'Andrea della Valle e sopra menzionata[6]. Esistono anche un'incisione di Arnold van Westerhout ad apertura di una biografia del cardinale edita nel 1687 e un dipinto da alcuni creduto di mano del Baciccio[7].

Stabilita inoppugnabilmente l'identità andranno ora menzionate due carte d'archivio in cui si specifica l'autore del ritratto esaminato; ambedue i documenti rintracciati nell'Archivio Lancellotti. Il primo recita: «4 agosto 1673 Al sig. Rondone sc. 4 di mta a conto del busto di porfido per il ritratto della fel. Mem. del Cardinale Ginetti»[8]. Il secondo documento è un elenco di lavori fatti per i Ginetti, quasi certamente da Alessandro Rondone, ma purtroppo non firmato; per quanto non datato dovrebbe risalire agli inizi del 1675 e riguarda soprattutto restauri di statue antiche: «n. 43 statue date et altre risarcite all'ill.ma casa Ginetti... un retratto della fel. Mem. del Sig. Cardin. Ginetti in marmo d'acordo scudi 36... un altro medemo retratto con il busto di porfido d'acordo scudi 80»[9].

Veniamo dunque a sapere che Alessandro Rondone inizia a lavorare per i Ginetti (ed è questa la carta più antica che conosciamo su di lui) probabilmente prima del 1673, poiché nell'agosto di quell'anno riceve già un acconto sul busto di porfido con il ritratto del cardinale, lavoro, come si sa, oltremodo difficoltoso e dunque lento. Possiamo inoltre aggiungere che l'opera in questione è incontestabilmente di mano di Rondone, come dimostrano altri ritratti da lui scolpiti sia nella cappella, sia a Roccagorga (tutti eseguiti per i Ginetti), sia quelli conservati nel Louvre. Dovremo anche dire che questo è uno dei rarissimi busti in porfido dell'epoca (pochi sono anche quelli dell'antichità). Inoltre è il solo, che a noi risulti, documentato. I più importanti iniziano con quello, assai celebre, di Innocenzo X da un modello di Alessandro Algardi, conservato nella Galleria Doria-Pamphilj, con la testa in

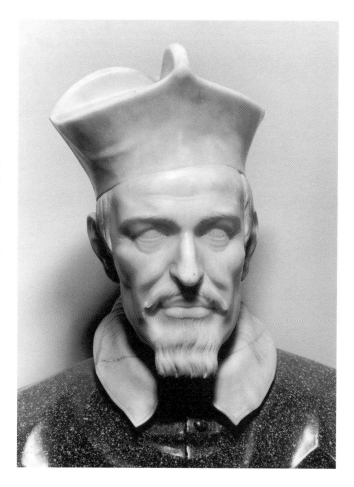

bronzo, forse fusa da Domenico Guidi e la mozzetta in porfido[10]. Esistono almeno tre ritratti porfiretici di cardinali del Seicento. Il primo, con testa in marmo bianco, raffigura Metello Bichi, morto nel 1619, conservato nella chiesa dei Santi Bonifacio e Alessio; il secondo, anch'esso con testa in marmo bianco, rappresenta Girolamo Vidoni: morto nel 1632, attribuito a Pompeo Ferrucci e collocato nella chiesa di Santa Maria della Vittoria[11]. L'ultimo, infine, in collezione privata[12], è completamente di porfido.

[6] O. FERRARI e S. PAPALDO, *Le sculture del Seicento a Roma*, Roma 1999, p. 36; BACCHI, *Scultura del '600* cit., fig. 710; CAVAZZINI, *The Ginetti Chapel* cit. a n. 3, fig. 22; A. COSTAMAGNA, D. FERRARA e C. GRILLI, *Sant'Andrea della Valle*, Milano 2003, p. 156.

[7] PETRUCCI, in *Giovanni Battista Gaulli* cit. a n. 2, pp. 236-239.

[8] Archivio Lancellotti, Famiglia Ginetti, Giustificazioni di cassa e diverse 1670-1679.

[9] Archivio Lancellotti, Famiglia Ginetti, Giustificazioni di cassa e diverse 1670-1680. Questo documento, così come quello precedente, è stato segnalato dalla dottoressa Patrizia Cavazzini.

[10] J. MONTAGU, *Alessandro Algardi*, New Haven-Londra 1985, cat. 157, fig. 174. Si ripete che la parte in porfido di quella scultura non risulta documentata e per essa non è stata avanzata alcuna attribuzione.

[11] FERRARI e PAPALDO, *Le sculture del Seicento* cit. a n. 6, pp. 62 e 352. L'attribuzione a Pompeo Ferrucci, avanzata nel 1942 da Alberto Riccoboni, resta per ora tale. Anche qui non vi è alcuna notizia sui lavori in porfido.

[12] G. L. MELLINI e M. VISONÀ, *Sculture barocche di ritratto*, Galleria Giovanni Pratesi, Firenze s.d., pp. 25-26.

Sémiramis: la tenture anversoise du cardinal Flavio Chigi (vers 1652-1660)*

FLORENCE PATRIZI

Trois panneaux de tapisserie illustrant des épisodes de l'«Histoire de Sémiramis» ont été récemment identifiés dans une collection privée européenne. Les épisodes représentés sont intitulés ‐ d'après les inscriptions latines figurant dans les cartouches supérieurs ‐ «Presentatio Semiramidis» (fig. 7), «Triumphus Semiramidis» (fig. 8) et «Sternuntur viae» (fig. 9). Cette découverte a offert le prétexte de nouvelles recherches sur ce thème, peu étudié dans sa représentation textile. Les panneaux sont étroitement apparentés à deux tentures illustrant le même sujet, actuellement conservées à Rome (Palazzo dei Conservatori) et à Rimini (Museo della Città), et à une série «milanaise» que nous connaissons uniquement par un article d'Arturo Pettorelli qui en a analysé les aspects iconographiques et d'attribution[1]. Nous examinerons ici toutes ces tapisseries aux fins d'une éventuelle reconstitution des différentes séries et dans l'espoir de découvrir leur origine. L'évidence documentaire consent d'affirmer l'appartenance des trois panneaux à une tenture qui faisait partie des collections Chigi avant que celles‐ci ne soient dispersées à la suite de la division, en 1916, du patrimoine artistique de la famille entre les héritiers Ludovico, Francesco et Eleonora et de la vente du palais par le prince Ludovico au Banco Italiano di Sconto en 1913[2]. Un examen des archives Chigi[3] permet de suivre l'histoire de cette tenture à partir du moment où elle est entrée dans les collections de la famille. L'acquisition de la série par le cardinal Flavio est attestée par un document daté du 22 septembre 1661, relatant l'achat, pour la somme de 1284 écus, d'une suite de dix tapisseries illustrant l'histoire de la reine assyrienne, aux héritiers du cardinal Cristoforo Widman, décédé le 28 septembre 1660[4].

La tenture comparaît à nouveau dans l'inventaire de la résidence du cardinal Flavio Chigi qui demeurait au palais «ai santi Apostoli» à Rome, aujourd'hui Palais Odescalchi. La hauteur des panneaux est préci‐

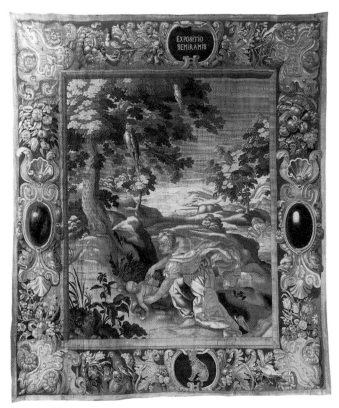

1. «Expositio Semiramis», tapisserie, laine et soie, 360 x 305 cm. Flandres (Anvers), Michiel Wauters d'après Abraham van Diepenbeeck, vers 1652‐1660. Rome, Pinacothèque du Capitole.

* Cet exposé s'inscrit dans le cadre d'une recherche sur l'histoire des collections privées de tapisseries à Rome, de la fin du XVIe au XVIIIe siècle, se proposant de montrer à quel point les amateurs romains ‐ en particulier les hauts prélats, citoyens privilégiés de la cité pontificale ‐ ont subi, à l'instar de leurs collègues européens, la fascination des oeuvres somptueuses tissées par les artisans flamands et français.

[1] A. PETTORELLI, *Una serie di arazzi fiamminghi. La storia di Semiramide*, dans «Bulletin de l'Institut historique belge de Rome», fasc. XXVI, 1950‐1951, pp. 263‐268.
[2] Cette vente fut suivie, en 1917, de l'exercice du droit de prélation de la part de l'État italien (cfr. A. TANTILLO, *La famiglia e le collezioni*, dans *Palazzo Chigi*, éd. C. Strinati et R. Vodret, Milan 2001, p. 33).
[3] Les archives Chigi sont consultables à Rome, auprès de la Bibliothèque Apostolique Vaticane.
[4] Archives Chigi, n. 3926, f. 209 ‐ 22 septembre 1661 ‐ L. M. 223/216; ce document, cité par V. GOLZIO, *Documenti artistici sul Seicento nell'archivio Chigi*, Rome 1939, p. 357, est actuellement retiré de la consultation.
[5] Archives Chigi, n. 700, f. 100r, *Inventario del P.pe Agostino I Chigi contenente anche gli oggetti dell'eredità del Cardinal Flavio I Chigi, firmato nel 1698 da Tomaso Pellegrini, guardaroba, con l'obligo di rendere conto degli oggetti elencati. 1 vol. Arazzi e Saia ‐ Un parato in pezzi n° dieci d'arazzi alti p.mi 17 fabricati di stama e seta figurati tutti con gloria e fatti di Semiramide Regina di Babilonia, con fregi attorno di cartelle, rabeschi, fiori e frutti del naturale, e con cagnolini, et Animali da piedi dentro le cartelle.*

2. «Edificatio Babyloniae», tapisserie, laine et soie, 350 x 472 cm.
Flandres (Anvers), Michiel Wauters d'après
Abraham van Diepenbeeck, vers 1652-1660.
Rome, Pinacothèque du Capitole.

3. «Adoratio idoli», tapisserie, laine et soie, 370 x 540 cm.
Flandres (Anvers), Michiel Wauters d'après
Abraham van Diepenbeeck, vers 1652-1660.
Rome, Pinacothèque du Capitole.

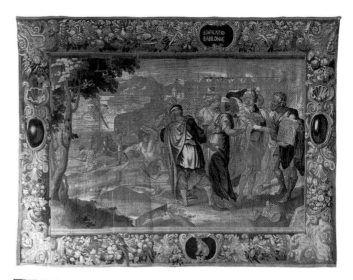

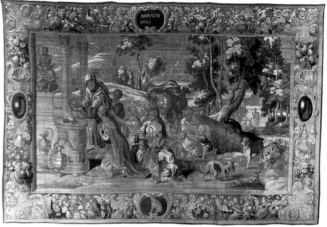

sée («palmi 17» c'est-à-dire environ 442 centimètres) et est accompagnée d'une brève description des bordures[5]. L'inventaire n'est pas daté mais la mention «Un parato... per guarnire la Cella di S. E. in occas[ion]e del conclave...» le situe aux alentours de 1667 lorsque le conclave se réunit pour élire le successeur d'Alexandre VII, décédé le 22 mai de la même année. Cette hypothèse est renforcée par le fait que la série était encore considérée comme «presque neuve»[6]. À la mort du cardinal Flavio, en 1693, ses biens passèrent, par voie de succession héréditaire, à son neveu, le prince Agostino I, qui résidait dans le palais acquis à Olimpia Aldobrandini par le pontife Alexandre VII, restructuré et agrandi pour le bénéfice de son frère, don Mario Chigi, de ses conjoints et de sa descendance[7]. Cette fastueuse demeure, située à Rome, sur la place Colonna, sera désormais la résidence de la famille et le siège de ses collections jusqu'à sa vente en 1913 par le prince Ludovico. Parmi le mobilier sont mentionnées les dix tapisseries «figurées avec la gloire et les faits de Sémiramis, reine de Babylone»[8]. C'est le dernier témoignage que nous ayons de la tenture dans son entièreté.

En 1767, quatre pièces de Sémiramis, dont le sujet n'est pas précisé, et une toile peinte au jus d'herbe «qui accompagne la pièce de la grande façade» ornaient la troisième antichambre de l'appartement du prince Sigismond, dans le palais de la place Colonna[9]; mais on ne trouve plus que deux pièces dans l'inventaire du palais rédigé en 1883: ce sont le «Triomphe de Sémiramis», dans le bureau du prince, et une «représentation de Sémiramis», dans la salle à manger de la princesse douairière[10]. Cette «représentation» rappelle l'inscription latine «Presentatio» qui caractérise un des trois panneaux en collection particulière et pourrait donc correspondre à cette pièce. Les inventaires ne sont évidemment pas toujours rédigés avec la précision souhaitée.

À la fin du XIXe siècle, monseigneur Barbier de Montault, dans sa tentative de dresser un inventaire exhaustif de toutes les tapisseries de haute lisse conservées à Rome, signalait la présence, dans la collection du prince Chigi, de deux pièces illustrant des épisodes de l'«Histoire de Sémiramis», intitulées - d'après les inscriptions latines figurant dans le cartouche de la frise supérieure - «Depositio Semiramis» et «Sternuntur viae»[11]. On remarque que le sujet de la première de ces

[6] Archives Chigi, n. 703, f. 91r, *Inventario del Palazzo de' SS. Apostoli. Sgr Card. Flavio Chigi. 1 vol.*

[7] A. MARINO, *I Chigi in città. Il palazzo barocco*, dans *Palazzo Chigi* cit., p. 63.

[8] Cfr. *supra*, note 5.

[9] Archives Chigi, n. 1817, non paginé, *Inventario de Mobili ed altro di S. Ecc.za il Sig.re D. Sigismondo Chigi Pnpe di Campagnano. 1767. Inventario delli Mobili, Argenti, Rami, Biancheria, Livree, Carrozze, Finimenti, ed altro, il tutto esistente tanto nel Secondo Appartamento, quanto nella Guardarobba, Stanze delle Donne, Credenze, Rimessa e Stalle, e consegnato dal Sig.re Gio: Anto: Marchesi Guardarobba di S. Ecc.za P.ne al Sig.re Filippo Fulgenti M.ro di Casa dell'Ecc.mo Sig.re D. Sigismondo Chigi Pnpe di Campagnano. Questo dì 15: ottobre 1767... Terza Anticamera... Quattro pezzi di Arazzo rapp:ti l'Istoria di Semiramide, con una giunta di tela dipinta a sugo d'erba, che accompagna il Pezzo della Facciata grande.*

[10] Archives Chigi, n. 1837, non paginé, *Inventario di tutti gli effetti mobili esistenti nel Palazzo in Piazza Colonna di proprietà dell Ecc.ma Casa Chigi, eseguito il 20 Gennajo 1883. Gabinetto del Sig. Principe... 1 Arazzo grande alla parete rappresentante il Trionfo di Semiramide. Appartamento della P.ssa Madre. Camera da Pranzo: 1 Arazzo alla Parete con la rappresentazione di Semiramide.*

[11] X. BARBIER DE MONTAULT, *Inventaire descriptif des tapisseries de haute lisse conservées à Rome*, dans *Mémoires de l'Académie d'Arras*, Arras 1878, pp. 73-74.

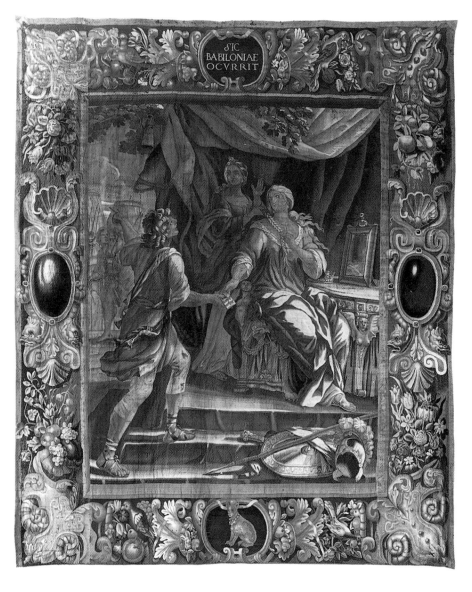

4. «Sic Babyloniae ocurrit»,
tapisserie, laine et soie,
360 x 300 cm. Flandres
(Anvers), Michiel Wauters
d'après Abraham
van Diepenbeeck,
vers 1652-1660. Rome,
Pinacothèque du Capitole.

5. «Expugnatio castri»,
tapisserie, laine et soie,
355 x 448 cm. Flandres
(Anvers), Michiel Wauters
d'après Abraham
van Diepenbeeck,
vers 1652-1660. Rome,
Pinacothèque du Capitole.

deux tapisseries ne correspond pas à celui de l'inventaire de 1883 : le terme de «Depositio», que l'on ne rencontre dans aucune des séries conservées, correspond probablement à celui d'«Expositio» que l'on trouve dans le panneau en collection particulière et, comme nous le verrons par la suite, dans celui de Rimini. Les deux mots désignent un même épisode, l'abandon de Sémiramis par sa mère au pied d'un arbre. Un monogramme, reconnu par Marthe Crick-Kuntziger comme appartenant au licier anversois Michiel Wauters[12] était tissé dans le galon de chaque panneau et accompagné, selon cet auteur, de la marque d'un collaborateur qui n'a pas encore été identifié[13].

Nous avons vu que la collection Chigi avait été dispersée au début du XXe siècle, avec le partage des biens mobiliers et immobiliers entre les trois héritiers et la vente de certaines tapisseries. D'après les «Schede dei mobili venduti allo Stato», conservées à Ariccia, au Palais Chigi, deux panneaux, intitulés «Presentatio Semiramidis» et «Sternuntur viae», qui décoraient la

Salle des tapisseries du palais romain, furent vendus à la famille du propriétaire actuel de ces panneaux pour, respectivement, 6.000 et 18.000 lires. Le troisième, «Triumphus Semiramidis», ornait la salle à manger et fut vendu au même acquéreur pour 36.000 lires[14]. Ces panneaux correspondent à ceux qui ont été récemment identifiés et que nous appellerons désormais les «panneaux de la collection particulière»[15].

[12] M. CRICK-KUNTZIGER, *Contribution à l'histoire de la tapisserie anversoise: les marques et les tentures des Wauters*, dans «Revue belge d'archéologie et d'histoire de l'art», t. V, 1935, p. 37.

[13] *Ibid.*, p. 39.

[14] *Schede dei mobili venduti allo Stato*, s.d. [1916], Archives Chigi Ariccia, nn. 117-118 et 986; cité par F. PETRUCCI, *Palazzo Chigi com'era. Gli interni in alcune fotografie d'archivio anteriori al 1918*, dans *Palazzo Chigi* cit., pp. 109-110.

[15] Je désire exprimer ma gratitude pour les précisions et l'aide reçue à Stéphane Bloch-Saloz, Claudia Conforti, Benedetta Craveri, Guy Delmarcel, Ingrid De Meûter, Walter Geerts, Alvar González-Palacios, Sergio Guarino, Elfriede Regina Knauer, Luisa Lepri, Livia Aldobrandini Pediconi, Francesco Petrucci, Orietta Piolanti, Sandra Romito, Roberto Valeriani.

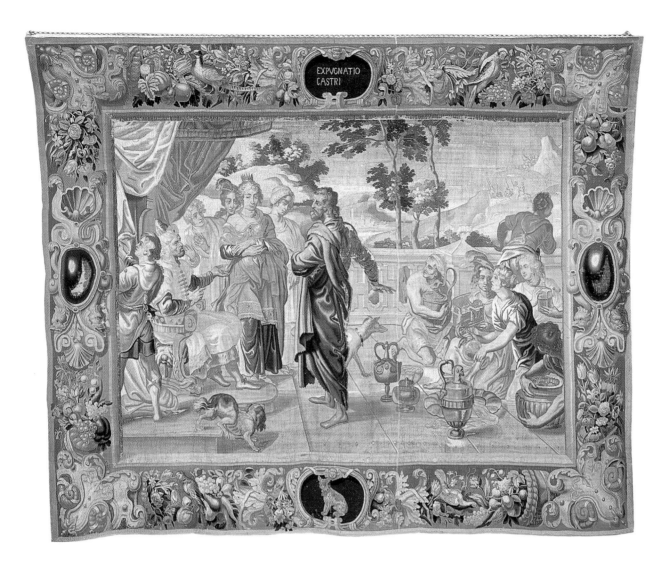

Avant de poursuivre l'examen des différentes répliques, il convient de jeter un regard à la légende de la reine de Babylone telle qu'elle nous a été transmise au fil des récits narrant ses prouesses de guerrière courageuse, d'administratrice clairvoyante et d'amante insatiable.

Sémiramis est un personnage emblématique, une héroïne orientale parée des caractères que la tradition grecque attribue à ceux qu'elle reconnaît comme des héros-fondateurs: une naissance extraordinaire, une beauté irrésistible, une sensualité irréfrénable, une force, un courage et une astuce qui ont eu raison de tous les obstacles et une disparition ou métamorphose qui posent un terme à cette vie exceptionnelle. Tout comme Zénobie, Didon ou Cléopâtre, la mythique fondatrice de Babylone a frappé l'imaginaire de l'homme depuis l'Antiquité. Très tôt, la littérature grecque s'est emparée de ce personnage, transformant en légende quelques données historiques qui furent rapidement oubliées. Citons en particulier Ctésias de Cnide, médecin du roi de Perse, Artaxerxès II (415-399 av. J.C.) et ambassadeur de ce souverain à Sparte, dont

l'oeuvre disparue a survécu dans les écrits de Diodore de Sicile et inspiré la plupart des auteurs grecs qui se sont occupés de la question. C'est Diodore qui nous guidera au long de la biographie de Sémiramis dont la naissance, auréolée de faits prodigieux, se situe, selon la légende, dans la région syro-palestinienne[16]. On raconte qu'Aphrodite manifesta sa colère contre la déesse syrienne Derkéto en lui inspirant une violente passion pour un jeune berger. Une petite fille naquit de cette relation mais la honte de ses amours illicites poussa la mère à supprimer son amant et à abandonner l'enfant dans un lieu désert avant de se jeter dans un étang voisin de la ville d'Ascalon où son corps se couvrit d'écailles tel un poisson[17]. Des colombes, animaux favoris d'Aphrodite, prirent soin de l'enfant, la nourrissant de lait et de fromage volés dans les bergeries voisines, et la réchauffant de leur plumage. Un

[16] DIODORE DE SICILE, *Bibliothèque historique*, traduite du grec avec deux préfaces, des notes et un index par Ferd. Hoefer, Paris 1865, II, 2-20.
[17] *Ibid.*, II, 4; cité par F. LENORMANT, *Premier mémoire de Mythologie comparative*, Bruxelles 1852, pp. 4-5.

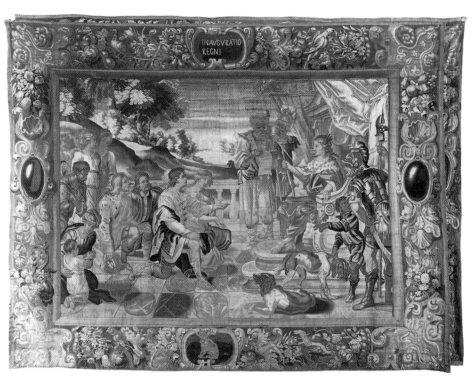

6. «Inauguratio regni», tapisserie, laine et soie, 350 x 480 cm. Flandres (Anvers), Michiel Wauters d'après Abraham van Diepenbeeck, vers 1652-1660. Rome, Pinacothèque du Capitole.

7. «Presentatio Semiramidis» (détail), tapisserie, laine et soie, 440 x 268 cm. Flandres (Anvers), Michiel Wauters d'après Abraham van Diepenbeeck, vers 1652-1660. Collection particulière.

jour, des bergers, poussés par la curiosité, suivirent les colombes et découvrirent la petite fille qu'ils amenèrent à Simmas, l'intendant des propriétés royales. Celui-ci l'adopta et lui imposa le nom de Sémiramis, du mot qui, dans la langue syrienne, signifie «colombe». Devenue grande, Sémiramis épousa Onnès, qui gouvernait la Syrie pour le compte de Ninus, fils de Bélus, premier roi des Assyriens et fondateur éponyme de Ninive. Elle acquit bientôt une emprise absolue sur l'esprit de son époux qui accepta de l'emmener en Bactriane où le roi rencontrait de grandes difficultés dans le siège de la capitale, Bactres, qui traînait en longueur. Sémiramis, alors, se travestit en guerrier et, jouant d'astuce, pénétra dans la forteresse. Elle réussit à avertir les

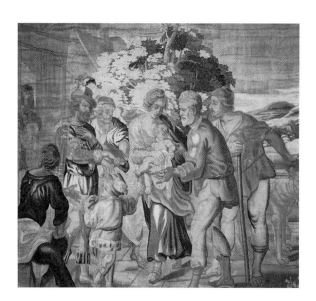

troupes ninivites de son succès et la place fut bientôt conquise. Ninus, séduit par le courage et la beauté de Sémiramis et désireux d'en faire son épouse, l'enleva à Onnès qui périt de désespoir. Ici les versions diffèrent: certaines font assassiner Onnès par Ninus tandis que pour les autres c'est le désespoir d'avoir perdu son aimée qui pousse Onnès au suicide.

De cette nouvelle union, Sémiramis conçut un fils, Nynias, qui naquit peu avant la mort de son royal père dont l'assassinat avait été organisé par Sémiramis[18]. Selon d'autres versions, Ninus se retira en Crète, laissant la place à la régente[19]. Une autre version encore fait de Sémiramis une courtisane dont la grande beauté lui ouvrit les portes du harem royal. Lors de la célébration de la fête des Sacées, durant lesquelles l'ordre hiérarchique était inversé et les esclaves devenaient les maîtres, Sémiramis obtint de s'asseoir sur le trône telle une reine. C'est alors qu'elle donna l'ordre d'emprisonner Ninus et de le mettre à mort et s'empara du pouvoir de cette manière scélérate[20]. C'est à ce moment que certaines légendes placent la fondation de Babylone sur l'Euphrate.

Après avoir veillé à l'édification de Babylone ou de ses murs d'enceinte, elle entreprit une expédition pour

[18] OROSIO, Le Storie contro i pagani, sous la direction de A. Lippold, Rome 1976, vol. I, II, 2.
[19] DIODORE DE SICILE, Bibliothèque historique cit., II, 7.
[20] F. LENORMANT, Essai de commentaire des fragments cosmogoniques de Bérose d'après les textes cunéiformes et les monuments de l'art asiatique, Paris 1871, pp. 167-174.

soumettre les Mèdes qui s'étaient révoltés et poursuivit ses activités de bâtisseuse dans leur pays où elle créa un jardin paradisiaque et leur laissa son image sculptée dans la roche. Elle ouvrit une route à travers le mont Zarcaeus. Diodore lui attribue aussi la fondation d'Ecbatane. De la Médie elle se rendit en Perse et dans les contrées d'Asie qu'elle avait soumises. Partout elle faisait percer de belles et grandes routes. En Egypte, pays qui faisait partie de ses dominions, elle consulta l'oracle d'Amon, qui lui prédit qu'elle disparaîtrait miraculeusement du milieu des hommes et serait honorée comme une divinité après la conspiration de son fils Nynias contre sa vie. Après la conquête de l'Ethiopie, elle se tourna vers l'Inde dont les richesses excitaient sa convoitise. Mais son expédition se solda par un échec car elle fut vaincue par les éléphants du roi indien Stabrobatis. La reine, blessée, se retira avec son armée décimée et en déroute. Elle resta désormais dans ses états où elle poursuivit l'exécution de vastes travaux. C'est peut-être à ce moment qu'elle s'adonna à la chasse au lion.

La vie de Sémiramis se conclut ici: ayant appris que son fils conspirait contre elle, elle se souvint des prédictions de l'oracle d'Amon et abdiqua en sa faveur. Une autre version la fait disparaître sous la forme d'une colombe pour laisser le pouvoir à son fils. Selon une autre encore, son comportement incestueux poussa son fils à l'éliminer et à prendre le pouvoir. La légende, dans ses différentes versions, lui a toujours attribué une intense vie de débauche, allant jusqu'à l'accuser du meurtre de ses nombreux amants, sans parler de ses amours contre nature avec un cheval[21].

Ce mythe trouve son origine dans quelques faits historiques dont des inscriptions assyriennes en caractères cunéiformes relatent les éléments principaux: une reine répondant au nom de Shammuramat, épouse du roi assyrien Shamshi-Adad V qui régna entre 823 et 810 av. J.C., assuma, à la mort du souverain, la régence au nom de son jeune fils. La ressemblance des noms «Sémiramis» et «Shammuramat» porte à retenir que la légende de Sémiramis s'est cristallisée autour de la figure de la régente assyrienne[22].

Nombreux furent les auteurs classiques, grecs et latins, qui s'intéressèrent à la question. Parmi ces derniers, Higin l'assimile aux héros fondateurs de cités (*Miti*, 275) et lui attribue la création d'une des merveilles de l'univers, les murs d'enceinte de Babylone, édifiés en briques cuites et bitume recouvrant une âme de fer

8. «Triumphus Semiramidis» (détail), tapisserie, laine et soie, 392 x 630 cm. Flandres (Anvers), Michiel Wauters d'après Abraham van Diepenbeeck, vers 1652-1660. Collection particulière.

9. «Sternuntur viae» (détail), tapisserie, laine et soie, 410 x 495 cm. Flandres (Anvers), Michiel Wauters d'après Abraham van Diepenbeeck, vers 1652-1660. Collection particulière.

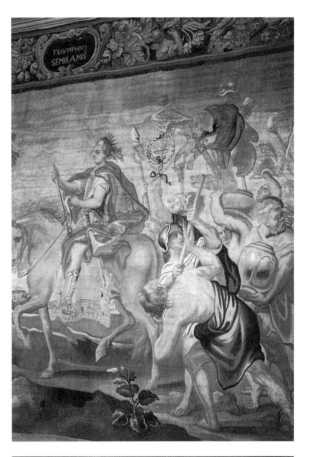

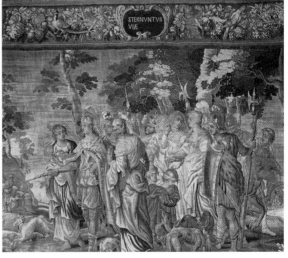

[21] IGINO, *Miti*, éd. G. Guidorizzi, Milan 2000, 243, pp. 158-159.
[22] LENORMANT, *Premier mémoire* cit., pp. 4-5.

10. «Presentatio Semiramidis», tapisserie, laine et soie, 395 x 370 cm. Flandres (Anvers), Michiel Wauters d'après Abraham van Diepenbeeck, deuxième moitié du XVIIe siècle. Rimini, Museo della Città.

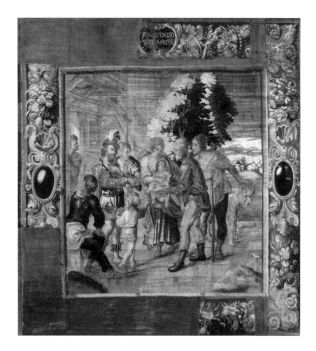

(*Miti*, 223). A ses yeux, elle est responsable du meurtre de son mari (*Miti*, 240) et, s'il lui épargne la honte de l'inceste, c'est seulement pour lui attribuer, comme nous l'avons vu, des amours contre nature avec un cheval dont la mort la poussera à se jeter sur le bûcher qui le consume afin de ne pas lui survivre[23].

Ovide, pour sa part, s'intéresse surtout à l'aspect métamorphique de la fin de sa vie sous les trait d'une colombe et de celle de sa mère, la déesse babylonienne, Derkéto, dont les membres se couvrirent d'écailles de poisson la transformant en un être hyttiomorphe[24].

Le moraliste Valère Maxime la choisit, seule femme aux côtés d'Alexandre, d'Hamilcar et d'Hannibal, en *exemplum* de «colère ou haine» dans ses *Factorum dictorumque memorabilium libri IX* qui restent un point de référence constant pour la culture médiévale et l'une des sources iconographiques les plus importantes pour la représentation de l'antique à la Renaissance et à l'époque baroque. L'épisode choisi pour illustrer ce trait de caractère négatif est le moment, cher à l'iconographie baroque, où un messager annonce à la reine, assise à sa toilette en train de coiffer ses longs cheveux blonds, que le peuple de Babylone s'est révolté

contre sa souveraine. Sous le coup de la colère, Sémiramis interrompt son occupation pour aller soumettre les insurgés. C'est la raison pour laquelle à Babylone ∕ ajoute Valère Maxime ∕ une statue la représente dans la position qu'elle abandonna de manière foudroyante pour assouvir sa vengeance, avec les cheveux nattés d'un seul côté[25]. Cette statue, nous la retrouverons souvent dans les tapisseries qui célèbrent l'entrée victorieuse d'Alexandre le Grand à Babylone, dont l'*editio princeps* fut tissée pour Louis XIV par la manufacture royale des Gobelins à Paris d'après les peintures de Charles Le Brun, pour être ensuite répliquée par de nombreuses manufactures en France et dans les Flandres.

Les auteurs chrétiens de la fin de l'Antiquité insistent plutôt sur le thème de l'inceste dans la vie de Sémiramis. En particulier, l'espagnol Orose qui, à la demande de saint Augustin, retrace l'histoire de l'humanité depuis les origines jusqu'à l'an 417 de notre ère, nous la dépeint comme une héroïne destructrice qui, en enfreignant le tabou de l'inceste oedipien, fait régresser le monde à l'état sauvage des origines. Si, malgré cela, elle reste à ses yeux une reine puissante, guerrière conquérante et grande édificatrice, Orose n'hésite toutefois pas à nous la présenter en meurtrière assoiffée de pouvoir[26].

C'est à ces *Histoires* d'Orose que se rattache la tradition médiévale. Elles seront la source principale d'inspiration de Dante qui, dans sa comédie divine, assigne à Sémiramis une place en enfer en compagnie de Didon, de Cléopâtre, d'Hélène, d'Achille, de Pâris, de Tristan et de Paolo et Francesca, en un mot, de tous ceux qui, aveuglés par la passion, ont enfreint les lois de la société civile et sont morts pour avoir, par leurs excès amoureux, entraîné leurs semblables dans la chute (*Enfer*, V, 39).

Elle vient en seconde position ∕ après Eve, «notre première mère», et juste avant Opis, l'épouse de Saturne ∕ chez Boccace qui avait donné vers 1360 le *De claris mulieribus*, vaste compilation de biographies féminines de l'Antiquité, souvent légendaires. S'il reconnaît l'astuce de la reine leurrant son entourage grâce à un ingénieux travestissement qui lui confère l'aspect de son propre fils pour assumer le pouvoir en son nom, et si, comme Orose chez qui, à l'instar de Dante, il puise

[23] Cfr. *supra*, note 21.
[24] PUBLIO OVIDIO NASONE, *Metamorfosi*, a cura di P. Bernardini, Turin 1979, IV, 43∕52.
[25] VALERII MAXIMI *factorum dictorumque memorabilium libri novem*, Londra 1819, IX [3] ext. [4].
[26] OROSIO, *Le Storie* cit., I, IV, 4∕8; I, II, 29.

ses informations, il rapporte l'épisode de la «toilette de Sémiramis» interrompue par la révolte soudaine des Babyloniens, il insiste néanmoins sur le côté luxurieux de cette «femelle malheureuse» (*ureretur infelix*) qu'il nous décrit telle une mangeuse d'hommes, tourmentée par le désir charnel au point de rechercher l'inceste avec son fils Nynias, un beau jeune homme vivant dans l'oisiveté[27].

Il faut attendre le début du XVe siècle pour voir la reine de Babylone réhabilitée et parée des vertus militaires et du courage qui distinguent les héros. Première femme écrivain professionnelle dans la France médiévale, Christine de Pizan recense toutes celles qui ont régné dans le monde grâce à leur habileté politique et à leur courage[28]. Réponse immédiate et systématique à l'oeuvre de Boccace, cet écrit organise les héroïnes ⁄ auxquelles viennent s'ajouter des contemporaines célèbres et dignes d'éloges et des saintes ⁄ en groupes thématiques selon leurs actions et leurs comportements. Le personnage de la reine assyrienne qui conjugue maintenant héroïsme et mythologie, entre donc de plein droit dans le groupe des «Neuf preuses», une série de «Femmes illustres» qui avait pris corps à la fin du XIVe siècle en contrepartie féminine des «Neufs preux» favoris de la littérature médiévale. À l'origine, la série était uniquement composée d'héroïnes de l'Antiquité classique et mythologique, toutes reines guerrières, symboles de l'idéal chevaleresque, et dont les favorites étaient Sémiramis, Thamyris, reine d'Egypte, Déiphile, la mère de Diomède, et, parmi les Amazones, Hippolyte ou Antiope qui fut tuée par Hercule, Lampéto, Ménalippe, Teuta et Penthésilée qui fut tuée par Achille. Le choix s'élargit ensuite aux figures bibliques, historiques ou légendaires, représentées triomphalement dans l'accomplissement d'actes héroïques. Les tentures des «Femmes illustres» furent tissées principalement au Moyen Âge[29] et à la pré⁄Renaissance[30]. Leur représentation se fit plus rare au XVIIe siècle mais on en trouve encore mention dans diverses collections[31], tissées d'après les cartons de Jacob Jordaens[32].

Les sujets historiques occupent une place privilégiée parmi les thèmes illustrés dans les tapisseries de la Renaissance. C'est à cette époque que la littérature classique fait l'objet de nouvelles traductions, fidèles au texte original, et que les dramaturges, se détournant des versions moralisées du Moyen Âge, mettent en scène les héros antiques selon une version plus conforme à la vérité historique. Une même tendance se manifeste dans le choix des sujets représentés en tapisserie qui in⁄

11. «Inauguratio regni» (détail), tapisserie, laine et soie, 386 x 474,5 cm. Flandres (Anvers), Michiel Wauters d'après Abraham van Diepenbeeck, deuxième moitié du XVIIe siècle. Rimini, Museo della Città.

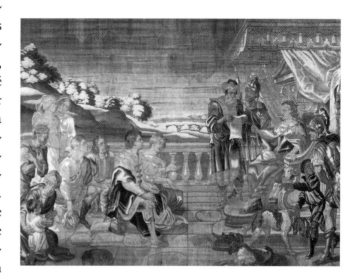

[27] G. BOCCACCIO, *Famous Women*, éd. et trad. V. Brown, Londres 2001, pp. 17⁄20.
[28] C. DE PIZAN, *Le Livre de la Cité des dames*, Paris vers 1405, I.15, I.2, cité dans C. FAURÉ (dir.), *Encyclopédie politique et historique des femmes*, Paris 1997 (2e éd.), pp. 16⁄18.
[29] Une tapisserie de Sémiramis faisait partie, notamment, des collections du duc de Bourgogne, Philippe le Hardi (cfr. A. WAUTERS, *Les tapisseries bruxelloises*, Bruxelles 1878, réimpression anastatique Bruxelles 1973, p. 11; P. ACKERMAN, *Tapestry the Mirror of Civilization*, New York⁄Londres⁄Toronto 1933, p. 325; A. S. CAVALLO, *Tapestries of Europe and Colonial Peru in the Museum of Fine Arts, Boston*, Boston 1967, I, p. 56 et II, pl. 5). Entre 1480 et 1483, une suite des «Femmes célèbres» tissée pour le cardinal Ferry de Clugny (cfr. R. A. WEIGERT, *La tapisserie française*, Paris 1956, pp. 70⁄71, et J. VERSYP, *Tapijt⁄ en Borduurkunst*, dans *De Eeuw der Vlaamse Primitieven*, catalogue de l'exposition [Musée Groeninge, 26 juin ⁄ 11 septembre 1960], Bruges 1960 [2e éd.], p. 234) est conservée à Boston (cfr. A. S. CAVALLO, *Tapestries of Europe and Colonial Peru in the Museum of Fine Arts, Boston*, Boston 1967, 2 vols.)
[30] Au début du XVIe siècle, des tapisseries illustrant le même sujet sont mentionnées dans les inventaires d'Henri VIII d'Angleterre (cfr. W. G. THOMSON, *A History of Tapestry*, Londres 1906, p. 268).
[31] Par exemple en Angleterre (cfr. *Ibid.*, pp. 318⁄320) et dans l'inventaire après décès du cardinal Mazarin, rédigé en 1661 (cfr. COMTE G. J. DE COSNAC, *Les richesses du Palais Mazarin*, Paris 1885, p. 393; P. MICHEL, *Mazarin, prince des collectionneurs*, Paris 1999, p. 450), mais il est impossible de comprendre s'il s'agit d'une série tissée d'après les cartons de Jordaens. Michel la mentionne parmi les «Tapisseries modernes rehaussées d'or» (*Ibid.*, p. 614).
[32] M. CRICK⁄KUNTZIGER, *Les cartons de Jordaens du Musée du Louvre et leurs traductions en tapisserie*, dans «Annales de la Société royale d'archéologie de Bruxelles», 42, 1938, p. 145; L. ROBLOT⁄DELONDRE, *Les sujets antiques dans la tapisserie*, dans «Revue archéologique», 1919, pp. 17⁄19 e 31; G. DELMARCEL, *La tapisserie flamande du XVIe au XVIIIe siècle*, Tielt⁄Paris 1999, p. 240.

cluent des épisodes tirés de la Bible et de la mythologie aussi bien que de la littérature épique et chevaleresque, de l'histoire nationale et des événements contemporains.

L'*Histoire de Coriolan* est un bon exemple de ce phénomène. Révélés au grand public par Shakespeare autour des années 1607-1608, les hauts-faits de ce héros légendaire de l'histoire romaine choisi par Valère Maxime pour illustrer la piété filiale, l'amour fraternel et le patriotisme[33], sont représentés, à la même époque - et, semble-t-il, pour la première fois - dans des tapisseries exécutées par les manufactures royales de Paris, comme en témoigne la correspondance entre le nonce apostolique à Paris, Maffeo Barberini, futur pontife sous le nom d'Urbain VIII, et monseigneur Rucellai, à Rome, à propos d'une série destinée au cardinal Alessandro Peretti Montalto[34].

Un autre exemple nous est offert par le roman de chevalerie médiéval franco-espagnol, *Amadis de Gaule*, dont l'histoire, l'une des favorites de l'époque, fut tissée à Delft par François Spierincx dès la fin du XVIe siècle. La reprise du thème en tapisserie à la fin du XVIIe siècle coïncidera avec la création de l'opéra «Amadis» par Jean-Baptiste Lully[35].

Au XVIIe siècle, Sémiramis - que Shakespeare appelait «cette déesse», «cette nymphe»[36] - fait son entrée parmi les personnages historiques. Si les tapisseries médiévales ne lui consacraient qu'un unique panneau où elle était figurée tel un symbole dans une attitude stéréotypée, accompagnée de quelques attributs indiquant clairement sa condition royale, la période baroque qui privilégie les grands cycles narratifs lui réserve l'honneur d'une suite illustrant, à la manière des tableaux vivants, les épisodes marquants de sa vie. Le sujet coïncide avec la vogue de l'héroïsme féminin qui traverse l'art et le théâtre au XVIIe siècle. Ce mouvement novateur trouve ses origines dans la pensée humaniste et prend sa source en Italie dès le XVe siècle où il contraste la misogynie, prépondérante durant tout le Moyen Âge. L'histoire européenne du XVIe siècle renforce cette tendance. Les provinces unies des Pays-Bas sont gouvernées par les régentes éclairées de la maison des Habsbourg. Marguerite d'Autriche, tante de Charles Quint, Marie de Hongrie, sa soeur, et Marguerite, sa fille naturelle, mieux connue comme la duchesse de Parme, assurent au pays des décennies de paix et de stabilité. En France aussi, malgré les principes de la loi salique régissant la descendance royale, la figure de la «femme forte» bénéficie de conjonctures propices. Dans la seconde partie du siècle, la forte personnalité de Catherine de Médicis domine durant trente ans les règnes de ses trois fils tandis que sa cousine Marie, en compagnie de son âme damnée, Leonora Concini, assurera plus tard la régence au nom de son fils, Louis XIII. On ne peut dire qu'Anne d'Autriche ait sa place dans la catégorie héroïque mais elle sut s'appuyer sur Mazarin pendant la minorité de Louis XIV et son souvenir ne s'est certes guère estompé. De grandes figures féminines ont donc hanté les esprits aux Pays-Bas et en France pendant plus d'un siècle et les choix iconographiques de l'époque reflètent l'influence de cette conjoncture politique sur les artistes et leurs commanditaires. Le phénomène est bien illustré par Nicolas Houel à qui nous devons la biographie d'Artémise, reine de Carie et veuve inconsolable du roi Mausole, évocation transparente du règne de Catherine de Médicis à laquelle l'oeuvre était dédiée. Les sonnets du poète étaient illustrés de gravures conçues *ab origine* comme des modèles de tapisserie comme il le précise lui-même dans sa dédicace à la reine[37].

Les «Femmes illustres», thème de prédilection du décor des cabinets sous Louis XIII et Anne d'Autriche, sont tout aussi privilégiées par les manufactures flamandes que françaises. Les inventaires des principaux ateliers d'Anvers sont là pour en témoigner[38]. Pour en revenir aux séries qui nous occupent ici, les raisons qui peuvent avoir induit des représentant de cette cour masculine - car il s'agit de deux cardinaux très proches du souverain pontife, Christophe Widman et Flavio Chigi - à désirer et à posséder une oeuvre qui consti-

[33] VALERIUS MAXIMUS, *Factorum* cit., V, [4], [1].
[34] Bibliothèque Apostolique Vaticane, *Barb. lat.* 6539, fol. 7-8 (5 septembre 1606 - de Monseigneur Rucellai, à Rome, à Maffeo Barberini, nonce apostolique à Paris). Cfr. aussi A. S. CAVALLO, *The History of Coriolanus as Represented in Tapestries*, dans «Bulletin of the Brooklyn Museum», XVII, 1, 1956, pp. 5-22. Je remercie le professeur Delmarcel qui m'a aimablement rappelé que le sujet de la rencontre de Coriolan avec sa mère Veturia avait déjà été représenté dans la tenture dite des «Sphères» (Bruxelles, vers 1530, Madrid, Patrimonio Nacional) (cfr. P. JUNQUERA DE VEGA et C. HERRERO CARRETERO, *Catalogo de tapices del Patrimonio Nacional, Volumen I: Siglo XVI*, Madrid 1986, p. 104).
[35] E. HARTKAMP-JONXIS, *Flemish Tapestry Weavers and Designers in the Northern Netherlands. Questions of Identity*, dans *Flemish Tapestry Weavers Abroad. Emigration and the Founding of Manufactories in Europe, Proceedings of the International Conference held at Mechelen, 2-3 October 2000*, éd. G. Delmarcel, Leuven 2002, p. 35 et note 74. Cfr. aussi A. DEPRESCHINS DE GAESEBEKE, *Une tenture d'Amadis de Gaulle tissée à Delft d'après les cartons de Karel van Mander*, dans «Gentse Bijdragen tot de Kunstgeschiedenis en Oudheidkunde», XXXI, 1996, pp. 81-96; ID., *À la gloire d'Amadis. Tapisseries de Delft d'après Karel van Mander*, dans «Gazette des Beaux-Arts», décembre 1996, pp. 254-262.
[36] W. SHAKESPEARE, *Titus Andronicus*, acte II, scène I.
[37] E. A. STANDEN, *European Post-Medieval Tapestries and Related Hangings in The Metropolitan Museum of Art*, New York 1985, vol. I, pp. 269-271; C. ADELSON, *European Tapestry in the Minneapolis Institute of Art*, Minneapolis 1994.
[38] Cfr. *supra*, note 12, et *infra*, note 52.

tue un hymne à l'héroïsme féminin et même, oserait-on dire, un éloge du féminisme, ne sont pas évidentes. La qualité esthétique de la tenture avait certainement son importance sans toutefois constituer un critère suffisant à déterminer un tel choix et il convient peut-être, afin de mieux en comprendre les raisons, de se reporter au contexte historique de cette acquisition.

On se rappellera que le pontificat d'Alexandre VII (1655-1667) fut marqué de la présence à Rome de la reine Christine de Suède (1655-1689) qui, ayant abjuré le *credo* protestant pour se convertir à la foi catholique, fut magnifiquement accueillie par le pape Chigi. Elle fut même la seule femme à jouir de l'hospitalité pontificale dans l'enceinte même de la cité vaticane. Christine, selon une tradition bien établie dans la maison régnante des Vasa qui ne se déplaçait jamais sans une collection de tapisseries suffisante à décorer les demeures où elle était amenée à séjourner[39], était accompagnée dans son exil romain par non moins de soixante-seize panneaux historiés[40]. La personnalité de la reine et l'importance qu'elle prit rapidement dans la vie sociale romaine, ajoutées à cette magnifique collection de tapisseries, ne furent sans doute pas sans influencer les tendances esthétiques de la famille pontificale dans l'élaboration de ses collections.

L'examen des séries italiennes nous permettra d'établir la possibilité d'une corrélation entre les pièces et leur appartenance à l'une ou à l'autre des séries et de retracer leur éventuelle origine à la lumière des informations que nous aurons pu recueillir.

Voyons tout d'abord la provenance des six pièces exposées dans la Galerie Cini du Palais des Conservateurs à Rome. En 1961, la donation de Giulia Gasparri Caroselli enrichit les collections des Musées du Capitole, à Rome, de quatre tapisseries illustrant les faits de Sémiramis[41]. Les épisodes figurés dans les panneaux sont: «Expositio Semiramis» (350 x 300 centimètres; fig. 1), «Edificatio Babyloniae» (350 x 450 centimètres; fig. 2), «Adoratio idoli» (350 x 540 centimètres; fig. 3) et «Sic Babyloniae ocurrit» (350 x 300 centimètres; fig. 4). Carlo Pietrangeli a consacré un bref article à cet ensemble important en reprenant les attributions d'Arturo Pettorelli[42] qui assignait la paternité du tissage à la manufacture Wauters d'Anvers et celle des modèles au peintre Abraham van Diepenbeeck. Les deux dernières tapisseries de ce cycle, «Expugnatio castri» (fig. 5)[43] et «Inauguratio regni» (fig. 6)[44], sont entrées dans les collections du musée au début des années 1990 à la suite de leur acquisition à des collectionneurs privés et proviennent elles aussi des col-

12. «Edificatio Babyloniae», tapisserie, laine et soie, 384 x 573 cm. Flandres (Anvers), Michiel Wauters d'après Abraham van Diepenbeeck, deuxième moitié du XVIIe siècle. Rimini, Museo della Città.

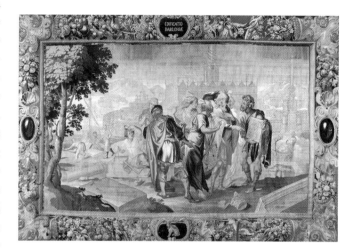

lections Gasparri Caroselli[45]. Cette nouvelle confirme l'appartenance des six pièces à une même série.

À l'exception de brefs articles et de notices éparses, peu d'attention a été dévolue aux tapisseries de Sémiramis. Cependant, une reprise de ces quelques publications et un examen attentif des illustrations qui les accompagnent devrait permettre d'identifier les séries. Nous avons vu que Pettorelli avait consacré un article à une série «milanaise» illustrant ce sujet[46]. Les photographies qui accompagnent l'article sont suffisamment lisibles pour pouvoir confronter cet ensemble avec les tissus de la Pinacothèque du Capitole dont l'icono-

[39] J. BÖTTIGER, *Svenska Statens Samling af Väfda Tapeter*, Stockholm 1895, vol. IV, p. 59.
[40] O. GRANBERG, *Kejsar Rudolf II's konstkammare och dess svenska öden*, Stockholm 1902, pp. XXVI-XXII, *Inventaire des meubles et hardes appartenants à Sa Majesté la Sérénissime Royne de Suède, destinés pour envoyer à Rome, reposants en ceste ville d'Anvers...* [1656].
[41] «Bollettino dei Musei Comunali di Roma», VII, 1961, p. 66.
[42] C. PIETRANGELI, *Nuovi arazzi al Campidoglio*, dans «Capitolium», janvier 1963, pp. 54-55.
[43] Cfr. la présentation de S. GUARINO, *Le storie di Semiramide: un nuovo arazzo nella Pinacoteca Capitolina*, dans «Bollettino dei Musei Comunali di Roma», 1991, pp. 79-81.
[44] Cfr. M. E. TITTONI, dans *Il Seicento a Roma, da Caravaggio a Salvator Rosa*, éd. S. Guarino, Milan 1999. Guarino et Tittoni ne mentionnent pas la provenance de ces deux pièces.
[45] Mme Maria Rosa Varoli Piazza a confirmé que les deux pièces avaient été acquises vers 1960 à M. Gasparri par son père Ugo Rusca qui en a fait don à ses deux filles, Maria Rosa Varoli Piazza et Ebe Rusca Borromeo. Celles-ci les ont vendues plus tard à l'Administration des Musées Communaux de Rome.
[46] Cfr. *supra*, note 2.

13. «Aequatio viarum», tapisserie, laine et soie, 382 x 490 cm.
Flandres (Anvers), Michiel Wauters d'après
Abraham van Diepenbeeck, deuxième moitié du XVIIe siècle.
Rimini, Museo della Città.

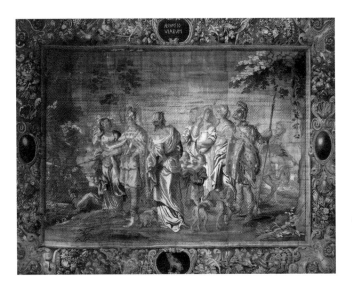

graphie et les bords sont très semblables, afin de dé‐
couvrir les indices confirmant ou infirmant l'identité
des deux séries. C'est par cette voie que nous poursui‐
vrons notre analyse:

⁄ «Expositio Semiramis»: le panneau illustre le mo‐
ment où Derkéto, la mère de Sémiramis, incapable
de supporter la honte que lui inflige la vue du fruit de
son péché, abandonne l'enfant au pied d'un arbre.
On l'aperçoit dans le lointain, à droite, qui s'enfuit.
L'illustration de Pettorelli montre une tapisserie où la
position centrale généralement occupée par les car‐
touches dans les bordures n'est pas respectée. Ce fait
indique clairement que la tapisserie a été amputée
d'une partie de sa hauteur au‐dessus de la frise infé‐
rieure et d'une partie de sa largeur le long de la frise
latérale droite. En outre, l'inscription latine n'est pas
parfaitement centrée dans le cartouche. Le panneau
du Capitole présente exactement les mêmes caracté‐
ristiques. Les tâches claires indiquant un reflet dans
les cartouches sont de la même dimension dans les
deux panneaux et occupent la même position. Dans
le cartouche inférieur de la pièce du Capitole, on dis‐
tingue des traces très estompées de l'inscription latine.
D'autre part une certaine épaisseur du motif du chien
indique qu'il a été appliqué sur le panneau et non tis‐
sé dedans.

⁄ «Expugnatio castri»: le moment représenté est celui
où Sémiramis réussit, par un subterfuge, à vaincre la
résistance des habitants de Bactres, se signalant ainsi à
l'attention du roi qui, séduit, l'épousera. Les car‐
touches latéraux, insensiblement déplacés vers le haut,
indiquent que les deux panneaux en examen ont été
légèrement raccourcis sous la frise supérieure. Les re‐
flets dans les cartouches latéraux sont indiqués de ma‐
nière identique, tout comme les deux inscriptions où
le terme *castri* est aligné à gauche sous le terme *Expu‐
gnatio*. Dans le panneau du Capitole, les bordures ori‐
ginales semblent conservées, toutefois certaines diffé‐
rences dans l'inscription latine pourraient indiquer un
retissage des cartouches à la droite desquels court une
couture verticale sur toute la hauteur de la tapisserie.

⁄ «Inauguratio regni»: Sémiramis est reine. Assise sur
le trône, elle reçoit l'hommage de ses sujets. Ici les pan‐
neaux sont raccourcis de manière plus sensible sous la
frise supérieure dont l'inscription, alignée à gauche, est
décentrée vers la droite dans les deux pièces. Les reflets
dans les cartouches latéraux sont identiques. Dans le
panneau du Capitole, très abîmé, le motif du chien,
appliqué sur le cartouche inférieur, est légèrement dé‐
placé vers la gauche. Il en est de même dans l'autre
panneau.

⁄ «Adoratio idoli»: un prêtre accomplit les sacrifices ri‐
tuels au dieu Bélos (Baal) sur un autel devant lequel
Sémiramis, entourée d'un cortège de femmes et d'en‐
fants, est agenouillée. Derrière elle, une ancelle tient la
couronne royale. Dans les deux séries, la tapisserie a été
rétrécie du côté gauche et sous la frise supérieure. Pour
le reste ⁄ reflets dans les cartouches latéraux, inscription
alignée à gauche dans le cartouche supérieur et petit
chien décentré vers la droite dans l'inférieur ⁄ les deux
panneaux sont semblables pour ne pas dire identiques.
Dans le panneau du Capitole, le motif du chien est ap‐
pliqué sur l'inscription latine très estompée qui pour‐
rait avoir été teinte en bleu pour la masquer.

⁄ «Edificatio Babyloniae»: la reine, habillée de vête‐
ments masculins, examine les plans que lui tend un
architecte couronné de lauriers. Sur la gauche, ouvriers
et architectes sont au travail. Un rétrécissement dans

la partie droite et un raccourcissement sous la frise su⁄
périeure caractérisent les panneaux. L'aspect maculé
du pelage du petit chien est particulièrement accentué.
L'inscription latine est décentrée vers la gauche. Dans
le panneau du Capitole, le motif du chien est appli⁄
qué sur le cartouche.

⁄ «Sic Babyloniae ocurrit»: nous avons vu que cet épi⁄
sode avait été choisi par Valère Maxime pour illustrer
la colère de Sémiramis prête à sévir contre la rébellion
des habitants de Babylone à son gouvernement, et qu'il
nous était également rapporté par Boccace[47]. La ta⁄
pisserie montre un messager qui communique la nou⁄
velle à la reine alors qu'elle est assise à sa toilette en train
de natter ses longs cheveux. Souvent mentionné com⁄
me «La toilette de Sémiramis», c'est un des épisodes
les plus représentés dans l'art figuratif. Les cartouches
latéraux des deux panneaux, identiques dans leurs re⁄
flets, sont légèrement décentrés vers le haut, ce qui in⁄
dique un raccourcissement du panneau sous la frise
supérieure. L'inscription latine est centrée dans son
cartouche tandis que le chien est déplacé vers la droi⁄
te. La partie centrale des frises inférieure et supérieure
du panneau romain a été retissée.

La confrontation des deux séries trouve, bien enten⁄
du, ses limites dans l'utilisation, pour la série «mila⁄
naise» décrite par Pettorelli, de documents photogra⁄
phiques. Il semble toutefois que les altérations des me⁄
sures et la position des reflets et des inscriptions dans
les cartouches coïncident de manière si parfaite que
l'ensemble du Capitole paraît correspondre à cette sé⁄
rie. On constate même, dans la série du Capitole, l'ab⁄
sence de monogramme du licier que Pettorelli déplo⁄
rait à propos de la série «milanaise» dans son article dé⁄
jà cité, où malheureusement il ne mentionne pas le
nom du propriétaire ni l'origine de la tenture. Il ne
donne pas non plus les mesures des panneaux, souvent
indispensables à leur identification[48]. Dans l'impossi⁄
bilité actuelle d'obtenir des preuves documentaires de
l'identité des séries, nous devrons nous en tenir à cette
hypothèse.

Venons⁄en maintenant aux panneaux de la collection
particulière qui, nous l'avons vu, représentent les épi⁄
sodes suivants:

⁄ «Presentatio Semiramidis» (fig. 7): l'enfant, après
avoir été abandonnée par sa mère, est nourrie par les ber⁄
gers qui la présentent à Simmas pour qu'il l'adopte.
⁄ «Triumphus Semirami(di)s» (fig. 8): Sémiramis
entre victorieuse dans la ville qu'elle a fait capituler
grâce à son astuce.
⁄ «Sternuntur viae» (fig. 9): dans tous les territoires

14. «La toilette de Sémiramis», tapisserie, laine et soie,
381 x 314 cm. Flandres (Anvers), Michiel Wauters
d'après Abraham van Diepenbeeck, deuxième moitié
du XVIIe siècle. Rimini, Museo della Città.

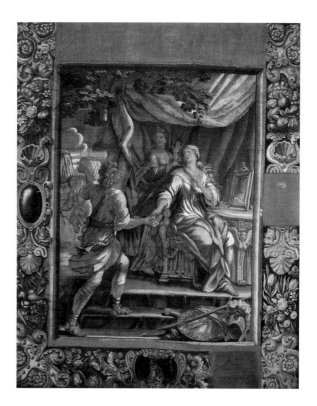

qu'elle conquiert, elle poursuit son activité de bâtis⁄
seuse et fait paver les routes de son immense empire.
Or la logique de l'histoire de Sémiramis précédem⁄
ment exposée nous inspire la séquence suivante: 1)
«Expositio Semiramis», 2) «Presentatio Semirami⁄
dis», 3) «Expugnatio Castri», 4) «Triumphus Semi⁄
ramis», 5) «Inauguratio regni», 6) «Edificatio Baby⁄
loniae», 7) «Adoratio idoli», 8) «Sternuntur viae», 9)
«Sic Babyloniae ocurrit». Les tapisseries du Capitole
et celles de la collection privée se complètent donc par⁄
faitement et les épisodes figurés dans ces neuf panneaux
s'enchaînent en une succession qui reflète fidèlement
la légende et induit à penser qu'ils appartiennent à une
même série. Dans ce cas, il serait légitime de se de⁄
mander si le cycle du Capitole ne provient pas, lui aus⁄
si ⁄ comme les pièces privées qui le complètent si bien
⁄ des collections Chigi. Une réponse affirmative
confirmerait l'identité romaine de cette tenture, ren⁄

[47] BOCCACCIO, *Famous Women* cit., p. 19.
[48] PETTORELLI, *Una serie* cit., pp. 263⁄268.

forcerait son importance dans les collections commu-
nales et soulignerait l'urgence d'une campagne de res-
tauration qui apparaît indispensable à sa survie.

L'inventaire Chigi mentionnait dix sujets. Que re-
présente le panneau manquant? Contient-il des allu-
sions à la vie amoureuse de Sémiramis qui a été, jus-
qu'ici, pudiquement passée sous silence? S'agit-il sim-
plement d'une réplique de «La chasse de Sémiramis»
que nous verrons à Rimini? Les éléments dont nous
disposons actuellement ne nous permettent pas d'ap-
porter une réponse exhaustive à cette question.
La hauteur des tapisseries Chigi correspondait à en-
viron 442 centimètres. Des trois exemplaires qui nous
sont parvenus, un seul, «Presentatio Semiramidis», a
conservé cette mesure et n'a été mutilé que sur les cô-
tés; «Sternuntur viae» mesure environ 420 centimètres
et «Triumphus Semiramidis» seulement 392 centi-
mètres. Ce fait peut être dû à une imprécision de l'in-
ventaire pour la rédaction duquel toutes les tapisseries
n'ont probablement pas été mesurées. Toutefois la
confrontation de ces mesures avec celles des tapisseries
du Capitole, comprises entre 350 et 370 centimètres,
donne une idée des altérations dont ces tissus ont été
l'objet.

Ayant établi l'appartenance à une même série des six
tapisseries du Capitole et leur identité avec les pan-
neaux étudiés par Pettorelli, et avancé l'hypothèse
d'une même provenance des collections Chigi pour
les neuf tapisseries romaines, il nous reste maintenant
à examiner la série illustrant le même sujet, qui est
conservée à Rimini. Il s'agit de six grands panneaux
et d'un plus petit dont les dimensions correspondent
approximativement à celles d'une portière, tous tissés
en laine et soie. Selon les inscriptions latines reportées
dans les cartouches ornant les frises supérieures, les su-
jets suivants sont représentés: «Presentatio Semirami-
dis» (395 x 370 centimètres; fig. 10)[49], «Expugnatio
castri» (393 x 473,5 centimètres), «Inauguratio regni»
(386 x 474,5 centimètres; fig. 11), «Edificatio Baby-
loniae» (384 x 573 centimètres; fig. 12)[50], «Aequatio
viarum» (382 x 490 centimètres; fig. 13)[51], «La toilet-
te de Sémiramis» (381 x 314 centimètres; fig. 14) et
«Sémiramis à la chasse au lion» (380 x 239 centi-
mètres; fig. 15). Les nombreuses parties manquantes
dans les bordures ont été remplacées par des bandes de
toile beige, à l'exception, bien entendu, des tapisseries
qui ont été restaurées.
Les six grands panneaux reproduisent partiellement
les sujets illustrés dans les séries romaines. La scène

principale de «Presentatio Semiramidis» correspond
parfaitement à celle que nous avons vue en collection
particulière. On note quelques différences entre les
deux panneaux d'«Expugnatio castri»: dans le tissu
de Rimini, un paysage simplifié d'où les arbres ont dis-
paru sert de toile de fond à la scène principale où l'on
remarque la présence à l'extrême droite d'une figure
féminine et d'un personnage masculin tenant une
grande coupe dans les mains, agenouillé devant elle.
L'absence de la figure féminine dans le panneau ro-
main où l'on n'aperçoit qu'une partie de la figure mas-
culine ainsi que l'amplitude réduite du ciel nous in-
dique la portion de tissu qui a été éliminée de la tapis-
serie pour l'adapter aux murs de la demeure à laquel-
le elle était destinée. Les mêmes différences caractéri-
sent les panneaux d'«Inauguratio regni», où une ban-
de de ciel a été éliminée ainsi qu'une partie du sol,
créant une illusion de rapprochement des figures vers
le spectateur. En effet, à Rimini, on distingue nette-
ment tout le ciel du baldaquin alors qu'à Rome, le
drapé semble être attaché directement au bord de la ta-
pisserie. On constate également que le fond de la tapis-
serie romaine est plus riche en arbres. Le panneau
du Capitole illustrant «Edificatio Babyloniae», comp-
te tenu des altérations subies, est pratiquement iden-
tique à celui de Rimini. L'iconographie d'«Aequa-
tio viarum», dont le cartouche supérieur a été retissé,
correspond à celle de «Sternuntur viae». La modifi-
cation du titre est probablement due à l'initiative du
restaurateur. «La toilette de Sémiramis» est le nom par
lequel on désigne la scène de «Sic Babyloniae ocurrit»
quand aucune inscription ne vient préciser le sujet re-
présenté, comme c'est le cas ici où la bordure a dispa-
ru. La portière montrant «Sémiramis à la chasse au
lion» constitue le seul panneau connu offrant cette ico-
nographie. La reine - à cheval sur une peau de pan-
thère comme, souvent, Alexandre le Grand - monte
un destrier blanc, symbole de sa royauté tout comme
la couronne qui lui ceint le chef, et terrasse un lion de
sa lance. Son costume succinct, laissant nues les
jambes musclées, est agrafé sur l'épaule gauche et rap-

[49] Le monogramme de Michiel Wauters est tissé dans la cimaise latéra-
le droite.
[50] 398 x 555 centimètres selon la fiche de restauration, effectuée par la so-
ciété Arakhne d'Ancone, pour IBC, Regione Emilia Romagna, sep-
tembre 1990 - avril 1994. Il semble qu'à cette occasion les bordures aient
fait l'objet d'un retissage intégral.
[51] L'inscription dans le cartouche supérieure, centrée mais tissée de ma-
nière malhabile, est vraisemblablement le fruit de la restauration effec-
tuée par la société Arakhne d'Ancone, en 1996-1997. Le chien dans le
cartouche inférieur, retissé au cours de la même restauration, est différent
des originaux, plus mince, avec un museau proche de celui du boxer.

15. «Sémiramis à la chasse au lion», tapisserie, laine et soie, 380 x 239 cm. Flandres (Anvers), Michiel Wauters d'après Abraham van Diepenbeeck, deuxième moitié du XVIIe siècle. Rimini, Museo della Città.

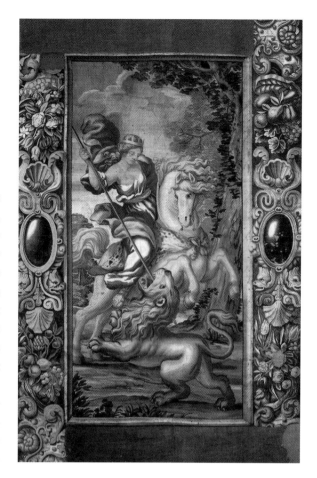

pelle celui des Amazones, ces femmes guerrières avec lesquelles la reine assyrienne partage maintes affinités. La tenture de Rimini présente donc des simplifications dans les paysages de fond. Il arrive en effet fréquemment que le cartonnier, dans l'effort d'adapter les panneaux aux désirs du commanditaire, apporte des modifications aux modèles, par exemple en ajoutant ou en enlevant des arbres du paysage ou quelques plantes et fleurs à l'avant-plan, ou en modernisant les bordures. Cette pratique permet de remettre au goût du jour la scène principale qui se répète, immuable, au fil des répliques. En l'absence de preuves documentaires, il est difficile de comprendre laquelle de ces deux tentures - celle de Rimini et celle de la Pinacothèque du Capitole - a été réalisée avant l'autre. Toutefois le procédé de simplification indique généralement que la série qui en a fait l'objet est plus récente que celle qui montre un modèle plus élaboré.

Selon d'anciennes fiches techniques du Musée, l'administration communale de Rimini aurait été en possession des tapisseries à partir de 1566, quand la série avait été acquise pour décorer la résidence des Consuls. Cette affirmation, incompatible avec le style pleinement baroque des tapisseries, se basait sur une nouvelle rapportée par Luigi Tonini mais se référant évidemment à une autre série et erronément interprétée[52]. Elle a été, depuis lors, rectifiée dans les fiches techniques du Museo della Città di Rimini où le tissage de la tenture a été restitué à une manufacture flamande du XVIIe siècle[53]. En effet, le monogramme du licier, tissé dans la partie droite du galon inférieur de la tapisserie illustrant la «Presentatio Semiramidis», a été identifié par Marthe Crick-Kuntziger comme appartenant à l'anversois Michiel Wauters ainsi que le confirme l'inventaire - rédigé le 16 octobre 1679 - des biens laissés par ce licier, décédé à Anvers le 26 août 1679, où comparaissent, parmi plus de deux cents tapisseries et les cartons de vingt-deux tentures différentes, «une pièce de Sémiramis et huit cartons»[54]. Selon cet inventaire, une partie de ces tapisseries était gardée à Anvers tandis que les autres étaient à l'étranger, en dépôt chez divers marchands tel, probablement, Antoine Verpennen, à Rome, chez qui se trouvait une des quatre tentures de «Didon et Enée» réalisées par la même manufacture, d'après les cartons de Gianfrancesco Romanelli[55].

Les documents publiés par Denucé concernant les activités de la «firme» Forchoudt d'Anvers confirment l'attribution des cartons à Abraham van Diepenbeeck (Bois-le-Duc 1599 - Anvers 1675)[56]. Cet artiste, dessinateur et peintre d'histoire, créateur de verrières, fut l'élève de Rubens dont il imitait la manière et le coloris. Comme son prédécesseur Bernard van Orley, il s'inscrit dans la lignée des grands peintres décorateurs

[52] L. TONINI, *Rimini dal 1500 al 1800*, Rimini 1887.
[53] L'auteur de ces fiches techniques est anonyme.
[54] La série de Rimini est mentionnée dans les fiches électroniques du Getty Research Institute où deux panneaux, «La toilette de Sémiramis» et «La chasse au lion» sont assignés par Thomas Campbell, avec une marge de doute, à la manufacture Barberini qui les aurait réalisées pour compléter la série (http://luna.getty.edu/cgi-bin/starfinder/2046/gt2web.txt).
[55] M. CRICK-KUNTZIGER, *Contribution à l'histoire de la tapisserie anversoise: les marques et les tentures des Wauters*, dans «Revue belge d'archéologie et d'histoire de l'art», V, 1935, pp. 36-37.
[56] J. DENUCE, *Exportation d'oeuvres d'art au 17e siècle à Anvers. La firme Forchoudt*, Anvers 1931, p. 272: «Dokumenten zonder datum. *Schilderijen en tapijten die te Antwerpen gevraagd werden*: Memorie voor d'heeren Forchoudt tot Weenen (camers tapijten). ...8 stucken van Semiramis door den selven [Diepenbeeck]».

16. «Triumphus Semiramidis» (détail), tapisserie, laine et soie. Flandres (Anvers), Michiel Wauters d'après Abraham van Diepenbeeck, vers 1652-1660. Collection particulière.

flamands qui ont exprimé le meilleur de leurs talents sur les vastes superficies des vitraux et des tapisseries. Son style italianisant n'est pas sans rappeler celui de Gianfrancesco Romanelli, qui, comme nous venons de le voir, fournissait des modèles à la même manufacture anversoise. Après de nombreuses pérégrinations qui le portèrent en France et en Angleterre, il rentra à Anvers où il se fixa vers 1652. Cette indication chronologique permet d'apporter quelques précisions quant à la date du tissage de la série car on peut raisonnablement penser que c'est à partir de son retour à Anvers que le peintre se consacra à la réalisation de cartons pour la manufacture des frères Michiel et Philips Wauters avec laquelle il travailla en étroite collaboration[57].

Nous avons vu que la tenture de Sémiramis, acquise par le cardinal Flavio Chigi, provenait de l'héritage du cardinal Widman. Christophe Widman, un vénitien d'ascendance allemande, qui était lié à Alexandre VII Chigi à l'élection duquel il avait contribué par son vote, avait été élevé à la pourpre avec le titre de Saint-Marc à Rome en 1647 par Innocent X Pamphilj (1644-1655). Il est peu vraisemblable qu'il ait eu les moyens financiers de se procurer cette belle tenture avant sa nomination cardinalice. Sur la base de cette hypothèse, l'achat des tapisseries se situerait donc entre 1647 et 1660, l'année du décès de Widman. Mais l'établissement d'Abraham van Diepenbeeck à Anvers à partir de 1652 constitue un *terminus post quem* presque inéluctable pour l'exécution des modèles. Nous pouvons

donc situer - bien qu'en voie encore hypothétique par manque de preuves documentaires - la réalisation de la tenture entre les années 1652 et 1660.

Un détail insolite avait, dès le début, attiré notre attention. On remarque, en effet, dans toutes les tapisseries en examen, un charmant petit animal - un chien - qui décore le cartouche inférieur (fig. 16). On rencontre souvent des chiens dans les tapisseries mais ils ornent rarement les cartouches à moins qu'ils ne constituent un motif héraldique ou emblématique. Ici, le chien est assis avec la queue ramenée vers l'avant, le regard tourné vers le spectateur ou l'artiste qui le fixe sur le carton. Son manteau au poil court est tacheté sur tout le corps, la tête évoque celle d'un petit molosse sans en avoir toutefois le museau écrasé, les oreilles sont droites. Malgré la difficulté d'en déterminer la race, on peut penser à un ancêtre du carlin[58]. Autour du cou, il porte un beau collier orné de décorations en relief et d'un joli noeud rouge. D'après l'inventaire de 1667, ce petit chien, avec d'autres animaux dont on ne trouve plus trace, était déjà présent à cette époque dans la tenture Chigi: «Un parato in pezzi n° dieci d'arazzi alti p.mi 17 fabricati di stama e seta figurati tutti con Gloria e fatti di Semiramide Regina di Babilonia, con fregi attorno di cartelle, rabeschi, fiori, e frutti del naturale, e con cagnolini, e Animali da piedi dentro le cartelle»[59].

Les raisons qui ont dicté le choix de ce motif restent obscures. Il ne semble pas exister de relation entre ce petit animal domestique et l'un des donateurs inconnus des tentures puisqu'il figure sur les différentes séries. S'il s'agit d'un motif héraldique ou emblématique comme le suggérait Sergio Guarino, l'allusion ne peut se rapporter qu'au licier[60].

Pour terminer cet exposé, un recensement - aussi exhaustif que possible - des pièces de comparaison mettra en évidence la spécificité flamande de l'«Histoire de Sémiramis» qui, à partir du XVIIe siècle, fut représentée en grands cycles narratifs couvrant plusieurs panneaux dans les principales manufactures des Flandres comme Anvers, Audenarde[61] et peut-être

[57] DELMARCEL, *La tapisserie* cit., p. 261; A. SIRET, dans *Biographie nationale*, Bruxelles 1878, vol. VI, pp. 48-51.
[58] Je dois cette information à Costanza de Liedekerke qui m'a aimablement communiqué le résultat de ses recherches sur les races canines au XVIIe siècle.
[59] Cfr. *supra*, note 5.
[60] GUARINO, *Le storie di Semiramide* cit., pp. 79-80.
[61] A. HULLEBROECK, *Histoire de la tapisserie à Audenarde du XVe au XVIIIe siècle*, Audenarde 1938.

Bruxelles, mais dont le sujet ne semble pas avoir été traité ailleurs.

Une tenture de Sémiramis est conservée en Écosse: deux panneaux représentant «La construction des routes» et «Le triomphe de Sémiramis» font partie de la collection royale d'Écosse et sont conservés à Holyroodhouse Palace, à Édimbourg, tandis que deux autres pièces du même cycle sont actuellement à Lennoxlove House, la demeure du duc de Hamilton. Toutes proviennent du même atelier que les séries italiennes, celui de l'anversois Michiel Wauters, et sont tissées d'après les cartons d'Abraham van Diepenbeeck[62]. Les scènes principales des deux panneaux écossais apparaissent simplifiées par rapport à celles des séries italiennes: le paysage boisé sur lequel se détache la scène de «Sternuntur viae» (collection particulière) fait place dans «La construction des routes» à un fond neutre égayé d'un seul arbre. Le panneau est plus étroit et les figures à l'extrême droite et à l'extrême gauche ont été supprimées[63]. Le même procédé de réduction a été appliqué à l'autre tapisserie dans laquelle l'arbre du fond apparaît redessiné. Les bordures diffèrent de celles des séries italiennes: les frises latérales présentent des colonnes torses enguirlandées de feuilles de vigne, reposant sur des bases ornées de masques en relief tandis que les bords supérieur et inférieur simulent un cadre en bois sculpté. Les simplifications iconographiques du champ central et des bordures indiquent clairement que la série écossaise est postérieure aux italiennes même si la date de fabrication reste incertaine. Une tapisserie vendue par Christie's à Londres, dont le sujet est décrit comme «Iphigenia offrant un sacrifice à Jupiter» mais qui illustre en réalité un épisode de l'«Histoire de Sémiramis», «Adoratio idoli», montre, comme les séries italiennes, une similarité stylistique avec la série de «Didon et Enée», tissée par Michiel Wauters d'après les cartons de Gianfrancesco Romanelli[64]. Les bordures, ornées de festons végétaux alternant avec des bustes classiques, des coupes et des torches sacrificielles, et d'un perroquet dans les coins inférieurs, sont semblables à celles de deux pièces de l'«Histoire de Psyché» passées en vente à Versailles en

1981 et attribuées à la même manufacture, vraisemblablement celle de Michiel ou Philips Wauters[65]. Le paysage qui apparaissait dans la tapisserie du Capitole laisse la place à un fond neutre dans le panneau de Christie's qui a été écourté sur la droite. Ici aussi, on peut avancer l'hypothèse d'une date de réalisation postérieure à celle des séries italiennes, pour les raisons plus haut mentionnées.

Dès 1653, on trouve dans l'inventaire du cardinal Mazarin une tenture de l'«Histoire de Sémiramis» en quatre panneaux, qualifiée de «très fine, laine et soie, [...], dessin d'Albert Dure [Dürer], avec sa bordure et festons de fruits, fleurs et feuillages»[66]. Dans l'inventaire après décès de 1661, les quatre pièces sont référées à une fabrique de Bruxelles d'après des modèles du même artiste[67]. Les tapisseries, dont la brève description indique qu'elles présentaient les caractères de la Renaissance, ont malheureusement disparu. Elles pourraient constituer une première représentation de l'«Histoire de Sémiramis», antécédente à celles que nous avons examinées dans cet écrit.

Une «Histoire d'Onnès et Sémiramis avec les initiales "B...H"» fut apparemment invendue à Londres chez Sotheby's en 1955[68], puisque, selon Erik Duverger, elle fut à nouveau proposée au public par la même maison de ventes en 1956[69]. Selon la description qu'en donne le catalogue de 1955, qui malheureusement

[62] M. SWAIN, *Tapestries and Textiles at the Palace of Holyroodhouse*, Édimbourg 1988, pp. 27-28, n. 6 a/b.

[63] Il mesure 378 centimètres au lieu des 518 centimètres de la collection particulière et des 490 centimètres de Rimini.

[64] Conservée à Vienne, Kunsthistorischesmuseum. Cfr. Christie's, vente 6326, *Fine European Furniture and Tapestries*, Londres, 11 mai 2000, lot 185 (ill. p. 153).

[65] Vente aux enchères, Versailles, Hôtel Rameau, 17 juin 1981, nn. 85 et 105, XVIIe siècle.

[66] MICHEL, *Mazarin* cit., pp. 449 et 466, note 125.

[67] *Ibid.*, p. 616.

[68] Sotheby's, vente «Argon», *Works of Art, Fine Oriental Rugs & Carpets, Tapestries & Needlework, Important English Clocks, very Fine English & Continental Furniture*, Londres, 16 décembre 1955, lot 98.

[69] Sotheby's, vente «Sulphur», *Textiles, Tapestries, Oriental Rugs & Carpets, Clocks & English Furniture*, Londres, 20 juillet 1956; cité par E. DUVERGER, *Literatuuroverzicht betreffende de geschiedenis der textiele kunsten in de Nederlanden (1958-1959)*, dans «Artes textiles», V, 1959-1960, p. 213 et note 417. Duverger ne donne pas le numéro du lot.

n'est pas illustré, la scène se déroule dans la loggia d'une villa «italienne» derrière laquelle on aperçoit un jardin à l'italienne. La reine est assise sous un dais lourdement drapé tandis qu'Onnès vêtu d'un manteau rouge, un carquois plein de flèches sur l'épaule, lui offre un médaillon. Les bords sont ornés de guirlandes de fleurs s'enroulant autour de lauriers, disséminées de trophées de chasse[70]. L'épisode décrit ne correspond à aucun de ceux que nous avons rencontrés dans les séries italiennes que nous avons examinées et les bords sont différents; la manufacture n'est pas mentionnée. Il est difficile de comprendre s'il s'agit d'une tapisserie isolée ou d'un panneau appartenant à une série tissée d'après des cartons différents. Il est en outre souvent question de séries illustrant la vie de Sémiramis dans les comptes-rendus des agences commerciales à l'étranger, telle la «firme» Forchoudt d'Anvers dont les agents étaient établis à Vienne, mais aucune précision n'est donnée à leur sujet[71].

En 1913, après le décès de M. F. Scribe, le Musée des Beaux-Arts de Gand hérita d'une quantité de tapisseries parmi lesquelles un panneau représentant l'«Histoire de Sémiramis, reine de Babylone». Si l'on s'en tient à la description rapportée par Jacqueline Versyp, le panneau représente «Edificatio Babyloniae» dans lequel la reine examine les plans que lui soumet un architecte[72]. La tapisserie, sans bord, est attribuée par Adolphe Hullebroeck à une manufacture d'Audenarde du XVIe siècle[73]. En 1953, une tapisserie identique, mais avec sa bordure, passa en vente à la Galerie Sainte-Anna à Gand. Les deux panneaux n'ont pas une grande valeur artistique. Ils sont d'une facture plutôt grossière et proviennent probablement d'un atelier provincial. La ressemblance de style et l'analogie des couleurs font penser que le panneau de la Galerie Sainte-Anna provient lui aussi d'un atelier d'Audenarde[74].

Tous ces tissus proches des tentures analysées dans cet article sont donc généralement l'oeuvre de manufactures flamandes - Bruxelles, Anvers ou Audenarde - confirmant par là l'hypothèse avancée selon laquelle il ne semble pas que le sujet ait été traité par d'autres ateliers.

Pour conclure cet exposé, nous insisterons sur l'opportunité que la récente identification dans une collection particulière des trois panneaux figurant des épisodes de l'«Histoire de Sémiramis» et la preuve de leur appartenance à la collection du cardinal Flavio Chigi sur la base de documents d'archives a offerte d'approfondir notre connaissance des tapisseries illustrant le même sujet, conservées à Rome, à la Pinacothèque du Capitole, et d'avancer pour celles-ci l'hypothèse d'une même prestigieuse provenance. Les résultats d'une enquête menée auprès des précédents propriétaires des tapisseries du Capitole ont d'autre part confirmé que les six panneaux du musée romain provenaient d'une source unique tandis qu'une confrontation serrée de ce cycle avec la série «milanaise» qui avait été l'objet d'une campagne photographique de la part d'Arturo Pettorelli a porté à constater l'identité de ces deux ensembles et a donc implicitement mis en lumière un épisode milanais de l'histoire de ces tissus qui reste inconnue entre le moment où ils sortent des collections Chigi et celui de leur achat par M. Gasparri. L'enchaînement logique des épisodes figurés dans les neuf tapisseries romaines apporte un élément supplémentaire en faveur de leur origine commune. Dans cette optique, nous nous permettons de formuler le souhait qu'une campagne de restauration, indispensable à la conservation de cette série, aujourd'hui réduite en piètre condition, soit promptement envisagée.

[70] Cfr. *supra*, note 65.
[71] Cfr. J. DENUCE, *Les tapisseries anversoises. Fabrication et commerce*, Anvers-La Haye 1936, p. 90.
[72] J. VERSYP, *Een repliek van het Semiramis-tapijt van het Museum voor Schone Kunsten te Gent*, dans «Artes textiles», I, 1953, p. 76.
[73] HULLEBROECK, *Histoire de la tapisserie* cit., pp. 107-108, ill. pl. XLIII.
[74] VERSYP, loc. cit., ill. 7.

CREDITS PHOTOGRAPHIQUES
Figg. 1-6: Pinacoteca Capitolina, Studio fotografico Antonio Idini.
Figg. 7-9 et 16: Auteur.
Figg. 10-15: Musei Comunali di Rimini, Studio fotografico Fernando Casadei.

Alessandro Mattia da Farnese ritrattista

FRANCESCO PETRUCCI

Nonostante Giovanni Incisa della Rocchetta già dal 1929 avesse pubblicato vari dipinti eseguiti per i Chigi da quel misterioso pittore che fu Alessandro Mattia da Farnese (1631 - post 1690), il suo catalogo in oltre ottant'anni di studi sul Seicento romano ha subito uno scarso incremento, soprattutto nell'ambito ritrattistico, che fu il suo punto di forza. Anche le conoscenze biografiche sono ferme al fondamentale articolo del 1929, in cui si rendeva noto, dietro segnalazione dello storico viterbese Clemente Lanzi, che il pittore era nato a Farnese presso Viterbo il 13 settembre 1631. Nel 1939 veniva pubblicato postumo il volume di Lanzi *Memorie storiche sulla regione castrense*, contenente un capitolo dedicato al Mattia e la trascrizione integrale dell'atto di battesimo, registrato nella chiesa arcipretale del Santissimo Salvatore di Farnese il 12 settembre 1631, un giorno prima rispetto a quanto riportato da Incisa. Nulla si conosce invece sulla sua vita, la sua formazione, lo stato sociale, le località di residenza, rimanendo incognito anche l'anno della morte. Rimane ancora da verificare se Mattia fosse un ecclesiastico, come riportava nel 1796 lo storico aricino Emmanuele Lucidi che lo definì «Prete di Farnese, detto il *Prete Farnesiano*», probabilmente basandosi su qualche notizia desunta dall'archivio parrocchiale di Ariccia[1].

Almamaria Mignosi Tantillo ha ampliato il suo catalogo integrandolo con tre importanti dipinti: sulla traccia di Jacob Hess il «San Rocco» di Santa Maria delle Grazie a Marino, su segnalazione di Anna Maria Pedrocchi il «Presepe» firmato «Alexander de Matthyas» della cattedrale di Barbarano (1660-1662) e il «Transito di san Giuseppe» del duomo di Montefiascone. Quest'ultima pala, documentata al 1681, costituisce a oggi l'ultimo riferimento noto al pittore[2].

Susanna Marra, autrice di una tesi di laurea su Alessandro Mattia, gli ha opportunamente restituito la «Santa Lucia» sul timpano sopra la pala di Montefiascone, mentre Daniele Petrucci gli attribuisce «San Nilo guarisce l'indemoniato» del Palazzo Chigi di Ariccia, copia di uno degli affreschi di Domenichino nell'abbazia di San Nilo a Grottaferrata[3].

Scopo di questo articolo è fare il punto della situazione nell'ambito della ritrattistica, riproponendo le opere sino a oggi emerse, ricordando quelle perdute e presentando alcuni inediti.

Alessandro Mattia da Farnese è un pittore di cultura classicista, che si pone in continuità con quella linea marginale purista del Seicento romano che proviene da Domenichino ed è espressa da artisti quali l'Orbetto, Francesco Cozza, Ludovico Gimignani, Giovanni Maria Morandi e Sassoferrato. Tuttavia i suoi ritratti non hanno la fissità astratta del maestro bolognese o il carattere metafisico del marchigiano, ma vivono in una condizione psicologica di profonda intimità, quasi spagnoleggiante nella severa atmosfera di austero cattolicesimo che evocano e nordica nell'immediatezza realistica che manifestano. Talora gli es-

[1] Si veda E. LUCIDI, *Storia dell'antichissimo municipio ora terra dell'Ariccia...*, Roma 1796, p. 338; G. INCISA DELLA ROCCHETTA, *Notizie sulla fabbrica della chiesa collegiata di Ariccia (1662-1664). Con un'Appendice su Alessandro Mattia da Farnese*, in «Rivista dell'Istituto di Archeologia e Storia dell'Arte», III, 1929, pp. 349-392; C. LANZI, *Alessandro Mattia da Farnese ignorato ma illustre pittore del Seicento*, in *Memorie storiche sulla regione castrense*, Roma 1938, pp. 325-328. La trascrizione dell'atto di battesimo del 12 settembre 1631 riporta: «Alessandro di M.a Annibale Mattia e D. Rosata Gasparri è stato battezzato da me Paolino Cotasti rettore p. nella nostra chiesa servatis servandis. È stato tenuto dal Sig. Antonio Micchelli e D. Preziosa moglie di Ascanio da Proceno». Lanzi informa che il cognome Mattia è frequente a Farnese in atti del XV e XVI secolo, mentre un altro Alessandro Mattia, forse nonno del pittore, fu battezzato il 24 luglio 1582.

[2] Si veda J. HESS, *Die Künstlerbiographien von Giovanni Battista Passeri*, Lipsia-Vienna 1934, p. 68, nota 3; A. COSTAMAGNA, scheda 30, in *L'arte per i papi e per i principi nella campagna romana - Grande pittura del '600 e del '700*, catalogo della mostra (Palazzo Venezia, 8 marzo - 13 maggio 1990), Roma 1990, vol. I, pp. 93-94; A. MIGNOSI TANTILLO, schede 31-32, in *L'arte per i papi... cit.*, vol. I, pp. 95-98; ID., *I Chigi ad Ariccia nel '600*, in *L'arte per i papi... cit.*, vol. II, pp. 87-89. Per ulteriori opere documentate di Mattia si veda F. PETRUCCI, *Nuovi contributi sulla committenza Chigi nel XVII secolo - Alcuni dipinti inediti nel Palazzo di Ariccia*, in «Bollettino d'Arte», n. 73, 1992, pp. 109-111 e 121-123.

[3] S. MARRA, *Alessandro Mattia da Farnese*, tesi di laurea, professor Francesco Negri Arnoldi, Università di Roma «La Sapienza», 21 marzo 2002. Per i riferimenti citati si veda F. PETRUCCI, *Traccia per un repertorio della ritrattistica romana tra '500 e '700*, in M. NATOLI e F. PETRUCCI (a cura di), *Le Donne di Roma dall'Impero Romano al 1860. Ritrattistica romana al femminile*, catalogo della mostra (Palazzo Chigi, Ariccia 30 marzo - 15 giugno 2003), Roma 2003, p. 20; D. PETRUCCI, scheda 19, in *I Volti del Potere. Ritratti di uomini illustri a Roma dall'Impero Romano al Neoclassicismo*, catalogo della mostra (Palazzo Chigi, Ariccia 24 marzo - 20 maggio 2004), Roma 2004, p. 98.

1. ALESSANDRO MATTIA DA FARNESE,
«Ritratto multiplo di ragazzo».
Già Roma, collezione Barberini.

senziali e realistici ritratti di Mattia sembrano ricorda-re il rigore e il pacato equilibrio di Philippe de Cham-paigne, un artista che il viterbese probabilmente non ebbe mai modo di conoscere.

Alcuni dei suoi ritratti, rivitalizzati dalle recenti puli-ture, hanno rivelato una finezza d'esecuzione e una preziosità materica che lo pongono a un livello di pa-ri dignità rispetto ai suoi più illustri contemporanei in competizione nel medesimo settore. Mostra nelle sue prove migliori della maturità anche una varietà e ori-ginalità compositiva, superando la stanca ripetizione di schemi già sperimentati da altri. Come scrivevo: «La sua aspirazione è ben distinta dall'enfasi barocca dei contemporanei e persegue una classica impertur-babilità, sebbene, a differenza del Sassoferrato, sappia cogliere una vena di malinconia e serena rassegnazio-ne nei suoi modelli: vedove, suore e piccoli bambini di casa Chigi dal destino segnato (futuri preti o mo-nache), irrigiditi come manichini nei loro impossibi-li abbigliamenti»[4]. Le capacità introspettive del pitto-re sono state ben individuate da Vittorio Sgarbi nel catalogo della mostra «La ricerca dell'identità», dove erano esposti due suoi dipinti: «Egli riesce a toccare note così sensibili e segrete, emozioni così pure, da ap-parire quasi un Lotto redivivo, trapiantato nella Ro-ma del Seicento».

Incisa della Rocchetta pubblicò un «Ritratto multi-plo di ragazzo» (fig. 1) che all'epoca si trovava presso la collezione Barberini e oggi è documentabile solo at-traverso una vecchia foto nell'archivio del Palazzo Chigi di Ariccia. Questa perduta tela portava sul re-tro la scritta seicentesca: «Originale di Alessandro Mattia detto Farnese Famoso alievo del Dominicino. Dipinti del Naturale - Col. 436». Si trattava di una vera e propria esercitazione realistica con studi di ca-rattere avente le peculiarità di indagine fisiognomica, secondo una metodologia più comune ad artisti set-tentrionali di estrazione caravaggesca che alla paluda-ta cultura ufficiale dei maestri dell'Accademia di San Luca[5]. Tuttavia i legami di committenza con i Bar-berini dovettero essere più consistenti, se nell'inventa-rio del principe Maffeo Barberini, databile dopo il

1672, era registrato al numero 476: «Un Quadro p longo con Quattro Ritratti in Piedi delli Il.mi e Il.me longo p.mi 9 e alto 6 con cornice liscia tutta dorata ma-no di Alessandro di Farnese». Si trattava di un ritrat-to di gruppo rappresentante forse i figli del principe, purtroppo irrintracciabile come gran parte dei dipin-ti della collezione Barberini, sciaguratamente disper-sa a seguito del Regio Decreto del 26 aprile 1934 che consentì la vendita delle intere collezioni fidecommis-sarie, in cambio di poche opere cedute allo Stato. Pe-raltro la perdita irreparabile dei numerosi importanti ritratti di quella raccolta, formatasi in gran parte negli anni della lunga carriera ecclesiastica di Maffeo senior, poi papa con il nome di Urbano VIII, non ha con-sentito una migliore comprensione della ritrattistica romana della prima metà del Seicento, ancora oggi non priva di punti oscuri[6]. Incisa della Rocchetta, pubblicando questo dipinto, riproponeva una delle problematiche più suggestive legate alla formazione del pittore: il presunto tirocinio presso Domenichino, come indicava la scritta dietro la tela. Ricordiamo in-fatti che la pala con «La Madonna con il Bambino, i santi Rocco e Sebastiano» già nella chiesa di San Ni-

[4] Si veda PETRUCCI, Traccia per un repertorio cit., p. 20.
[5] Si veda INCISA DELLA ROCCHETTA, Notizie cit., pp. 383 e 391, fig. 22.
[6] Si veda M. ARONBERG LAVIN, Seventeenth-Century Barberini Docu-ments and Inventories of Art, New York 1975, p. 382.

2. ALESSANDRO MATTIA DA FARNESE,
«Ritratto di Laura Chigi», 1663. Olio su tela, 136 x 97 cm.
Già Ariccia, Palazzo Chigi.

3. ALESSANDRO MATTIA DA FARNESE,
«Ritratto di Laura Chigi». Olio su tela, 92,5 x 69 cm.
Copenaghen, Museo Statale.

cola ad Ariccia e dispersa durante l'ultima guerra, era
stata attribuita a Domenichino, tanto che Lucidi re-
stituendola a Mattia arrivò a ipotizzare che fosse stato
allievo di quel grande maestro. Anche il «San Roc-
co» di Santa Maria delle Grazie a Marino era attri-
buito a Domenichino, come pure il bozzetto della pa-
la dell'Assunta di Ariccia raffigurante «San Rocco»
nel Palazzo Rosso di Genova, citato già da Ratti
(1766) con tale tradizionale attribuzione. Incisa della
Rocchetta concludeva: «Non pare necessario esclu-
dere che egli abbia ricevuto qualche incoraggiamento
dal Domenichino e che egli si sia formato accanto a
qualcuno degli scolari, più o meno diretti, di lui». Tra
essi ricordiamo, con una sensibilità al ritratto, Anto-
nino Barbalonga Alberti (1603-1649) ritornato tutta-
via a Messina nel 1634, Giovan Battista Salvi «il Sas-
soferrato» (1609-1685) e soprattutto Giovan Battista
Passeri (1610/1616 circa - 1679), i cui pochi dipinti
noti mostrano le sue attitudini ritrattistiche, che spic-
cano nel «Ritratto di ragazza di casa Molara» partico-
larmente affine ai modi di Mattia[7].

Gran parte dei ritratti sino a ora emersi sono o si tro-
vavano nella collezione Chigi, probabilmente in ra-
gione del fatto che il pittore era originario di Farnese,
dal 1658 feudo dei Chigi, designati appunto principi
di Farnese. Il primo tra i ritratti documentati di Mat-
tia è il «Ritratto di Laura Chigi», noto in due versio-
ni. Il prototipo era probabilmente da identificare in
una tela già nel Palazzo Chigi di Ariccia, che porta-
va sul retro la scritta: «Laura Augustini Chisi Prin-
cipis Farnesi filia aetat. suae III A. D. MDCLXIII
Alexander de Farnesi fecit». Il ritratto (fig. 2), datato
appunto 1663, raffigurava la primogenita di Agosti-
no Chigi e Maria Virginia Borghese, poi monaca do-
menicana con il nome di suor Flavia Virginia (1659-
1725). Sembra che si riferisca a questa tela la descri-
zione presente al numero 102 dell'inventario compi-
lato da Raffaello Vanni nel 1667, che aggiornò il *Li-
bro Mastro di Guardaroba* di Agostino Chigi iniziato nel

[7] Su Giovan Battista Passeri ritrattista si veda PETRUCCI, *Le Donne di
Roma* cit., scheda 39.

4. ALESSANDRO MATTIA DA FARNESE,
«Ritratto di Alessandro Chigi», 1664. 15 x 11,5 cm.
Ariccia, Palazzo Chigi.

1658: «Un ritratto della S.ra D. Laura figlia del S.r D. Agostino in piedi con veste di broccato turchino alto palmi 5 in circa senza cornice mano di Alessandro Pittor di Farnese»[8]. Una replica in formato leggermente più ridotto, con una espressione del viso della bambina meno vivace, fu resa nota da Kehrer nel 1918 con l'attribuzione a Francesco Zurbaran, quando si trovava in collezione privata tedesca; oggi è presso il Museo Statale di Copenaghen (fig. 3). La tela di Ariccia portava dimensioni maggiori, ma si presentava sostanzialmente identica, se si esclude il nastrino pendente al centro della gonna sotto la vita[9]. La figura è bloccata nell'elegante abito di raso celeste, che è stato un modello alla fine del XIX secolo per un vestito da Carnevale ancora nel palazzo di Ariccia; sullo sfondo il tendaggio aperto secondo uno schema della ritrattistica internazionale; tuttavia appare già una invariante presente in tutti i ritratti di Mattia: il braccio piegato verso l'addome e la mano che stringe un oggetto, in questo caso un ventaglio.

Ancora Kehrer pubblicava successivamente, sempre con attribuzione a Zurbarán, un ritratto che riteneva raffigurasse la stessa bambina in età inferiore, allora presso una collezione privata tedesca (forse la stessa del ritratto precedente); come ha dimostrato Incisa si trattava invece del «Ritratto di Augusto Chigi» descritto nel medesimo *Libro Mastro di Guardaroba* aggiornato nel 1667 al numero 103: «Un ritratto dell'Ecc.mo S.r D. Augusto figlio del S.r D. Agostino piccolo da ragazzo con zinale alto palmi 3 incirca senza cornice mano di Alessandro Pittor di Farnese». Una replica in piccolo formato su rame si conserva nel Gabinetto dei Ritratti del Palazzo Chigi di Ariccia, segnalata da Incisa come copia, in cui è stabilita l'identità del bambino e la datazione al 1664 per la scritta originale dietro il rame (fig. 4). Anche in questo caso il piccolo Augusto tiene in mano un oggetto, nello specifico un cappello piumato[10].

Mancano all'appello vari ritratti eseguiti in quegli anni da Mattia per i Chigi, come i «diversi ritratti» citati in un pagamento del 28 agosto 1666 tra la contabilità di Agostino Chigi, compreso quello della «SS.ta

di N.ro Sig.re», cioè papa Alessandro VII. A due copie del ritratto di Alessandro VII, forse quello eseguito da Gaulli, si riferiscono le citazioni presenti nel citato *Libro Mastro di Guardaroba*: «85 Un ritratto del med.o (Alessandro VII) alto p.mi 3 ½ in circa copia d'Alessandro Pittor, di Farnese con sua cornice intagliata e dorata... 86 Un ritratto del medesimo alto palmi 3 ½ copia d'Alessandro Pittor di Farnese...» Era presente al numero 88 anche un ritratto del successore papa Rospigliosi, forse sempre derivato da Gaulli di casa Chigi: «Un ritratto di Papa Clemente Nono di p.mi 3 ½ incirca copia fatta da Alessandro Pittor di Farnese con sua cornice intagliata e dorata».

Il pagamento del 1666 riguardava anche un ritratto «dell'Ecc.ma S.ra Pnpessa nra Consorte», cioè Maria Virginia Borghese, identificabile con quello al numero 94 dell'inventario del 1667: «Un ritratto della

[8] Biblioteca Apostolica Vaticana, Archivio Chigi (d'ora in poi BAV, AC), n. 1806, p. 106. Si veda INCISA DELLA ROCCHETTA, *Notizie* cit., pp. 382 e 388, fig. 18.
[9] BAV, AC, n. 1806. Si veda H. KEHRER, *Francisco de Zurbarán*, Monaco 1918; INCISA DELLA ROCCHETTA, *Notizie* cit., p. 388, fig. 24; H. OLSEN, *Italian Paintings and Sculpture in Denmark*, Copenaghen 1961, n. 436, p. 77, pl. LIIIc.
[10] Si veda H. KEHRER, *Neues über Francisco de Zurbarán*, in «Zeitschrift für bildende Kunst», n.f. XXXI, 1920, p. 248; INCISA DELLA ROCCHETTA, *Notizie* cit., pp. 388-389, figg. 25-26.

S.ra P.np.ssa Maria Virginia Borghese Chigi che siede in sedia di velluto con veste color di persico tt.a ripiena di galani e recami di perle alto palmi 10 incirca originale d'Alessandro Pittore di Farnese senza cornice». Si riferisce forse a un ritratto di Sigismondo Chigi, futuro cardinale, un pagamento nella sua contabilità in data 15 settembre 1663, assieme a tre copie; un ulteriore pagamento che Sigismondo intestò «ad Aless.o Mattias Pittore p il ritr.o di Papa Clemente», cioè Clemente IX, è del 9 settembre 1667. Vi era compresa un'ulteriore copia del ritratto di Alessandro VII[11].

A oggi il punto fermo della ritrattistica del nostro pittore e una testimonianza della sua alta dignità è costituita dalla serie di quattro ritratti di signore del Palazzo Chigi di Ariccia, tre dei quali raffiguranti le sorelle del principe Agostino Chigi (1634-1705) nipoti di papa Alessandro VII (1655-1667), uno la sua madre d'adozione, come ho potuto recentemente accertare. I ritratti gli furono attribuiti in base al confronto stilistico con le altre opere del pittore conservate nel palazzo di Ariccia e in particolare con il «Ritratto di suor Maria Pulcheria» documentato da una scritta sul retro e facente parte della serie. L'attribuzione è pienamente condivisibile per la perfetta corrispondenza non solo tecnica, ma anche psicologica di tali ritratti tra loro. Si tratta di tre vedove vestite a «mezzo lutto»; lo testimoniano gli abiti neri, con galani e nastri scuri, a contrasto con il bianco della camicia e degli elaborati merletti della fascia sul décolleté, le collane e i bracciali di perle. Sicuramente sono raffigurate donne di primo piano in casa Chigi, molto vicine per parentela al principe Agostino Chigi probabile committente della serie, come testimoniano la ricchezza dell'abbigliamento, la qualità dei ritratti e la loro presenza nella quadreria Chigi accanto a opere di primaria importanza. Per essi è attendibile una medesima datazione al 1671, sia per l'assoluta identità di stile, sia per l'abbigliamento. La presenza dei riccioli nelle acconciature e le caratteristiche degli abiti sono un immediato precedente, a cavallo tra la fine degli anni sessanta e i primi anni settanta, degli ulteriori cambiamenti della moda in versione francesizzante espressi nei ritratti femminili delle «belle» di Voet del 1672.

La serie è accomunata anche da una costante iconografica. Tutte le donne infatti tengono tra le mani un oggetto psicologicamente collegato al personaggio: un breviario per la monaca, un ventaglio chiuso e un orologio per le vedove, una collana di perle per l'anziana ereditiera. Mattia si propone quindi come ritrattista intellettualmente attento, che dipinge d'introspezione,

5. ALESSANDRO MATTIA DA FARNESE, «Ritratto di suor Maria Pulcheria», 1671. Olio su tela, 74 x 60 cm; inv. 87. Ariccia, Palazzo Chigi.

in contrapposizione all'esteriorità prevalente della ritrattistica allora dominante.

Il «Ritratto di suor Maria Pulcheria» (fig. 5) è documentato nella datazione, identità del personaggio e autore, da un'iscrizione originale seicentesca dietro la tela, ritrascritta su un foglietto: «S. Maria Pulcheria figlia di Augusto Chigi Monaca in S. Gerolamo di Campansi di Siena l'anno della sua età XXXI del Signore MDCLXXI Opus Alex.ri de Farnesio»[12]. A conferma la copia su rame del Gabinetto dei Ritratti, sempre nel palazzo di Ariccia, porta sul retro una

[11] BAV, AC, n. 1806, pp. 105-106; INCISA DELLA ROCCHETTA, Notizie cit., pp. 381-382. I riferimenti contabili citati sono in BAV, AC, Giustificazioni de' mandati del Cardinale Sigismondo Chigi, n. 759, Giustificazioni de' mandati del Pn.pe Agostino Chigi, nn. 1004-1005. Si veda PETRUCCI, Nuovi contributi cit., pp. 121 e 123.
[12] Si veda INCISA DELLA ROCCHETTA, Notizie cit., pp. 382 e 389, fig. 19; S. MARRA, scheda 12, in NATOLI e PETRUCCI (a cura di), Le Donne di Roma cit., pp. 87-88; F. PETRUCCI (a cura di), Le Stanze del Cardinale, catalogo della mostra (Palazzo Chigi, Ariccia 20 luglio -

6. ALESSANDRO MATTIA DA FARNESE,
«Ritratto di Virginia Chigi Piccolomini», 1671.
Olio su tela, 71 x 60 cm; inv. 1202. Ariccia, Palazzo Chigi.

7. ALESSANDRO MATTIA DA FARNESE,
«Ritratto di Olimpia Chigi Pannillini», 1671.
Olio su tela, 71 x 60 cm; inv. 1204. Ariccia, Palazzo Chigi.

iscrizione originale, simile a quella di cui sopra: «S. Maria Pulcheria Augusti Chisii figlia aetis suae ann: XXXII Anno Dni MDCLXXI 58». Tutte e due le scritte recano imprecisioni sull'età della donna che nel 1671 aveva trentatré anni. Per l'intensità psicologica tutta incentrata nella profondità dello sguardo mesto e meditativo, la maestria tecnica nel rendere la morbidezza delle carni e il chiaroscuro della veste nero su nero, il dipinto può considerarsi un capolavoro nell'ambito della ritrattistica romana della seconda metà del Seicento. Il cartiglio appeso alla cornice riporta: «LAVRA CHISIA IN SECVLO ET M.A PVLCHERIA IN RELIG.E MONAST.Y S.I HIERON.MI DICTI, CAMPANZI, CIVIT.S SEN.M, OLIMPIAE DE ACIARIA, DE CHISIIS, ET AVGVSTI ALEX. VII. PONTIFICIS. MAX. FRATRIS FILIA, NATA DIE VIIII. AVGVSTI 1638».
Anche il «Ritratto di Olimpia Chigi Pannillini» (fig. 7) fu reso noto da Incisa. La notevole somiglianza con suor Pulcheria e la medesima età dimostrata dalle due donne portano a ritenere che vi sia raffigurata Olimpia Chigi, altra sorella di Agostino Chigi. Il confronto con il ritratto della stessa attribuito a Borgognone lo conferma[13]. Anche questo ritratto è

un piccolo capolavoro di qualità pittorica e coloristica, giocato com'è sugli accordi dei grigi, ma caratterizzato pure da una notevole intensità introspettiva. Olimpia è raffigurata in abito vedovile, con un ritratto nel cammeo, sicuramente il marito, l'orologio in riferimento alla vita che scorre ineluttabilmente e lo sguardo perduto. Una vera *vanitas*, metafora del tempo che passa.
Il «Ritratto di Virginia Chigi Piccolomini» (fig. 6), reso noto da Giovanni Incisa della Rocchetta, è affine per stile e datazione ai due ritratti precedenti. Que-

21 settembre 2003), Roma 2003, scheda 24, p. 78. Laura Chigi, sorella del principe Agostino Chigi, nacque a Siena il 9 agosto 1638 da Augusto Chigi e Olimpia Della Ciaia. Seguì la monacazione come tante altre giovani di casa Chigi, divenendo terziaria francescana con il nome di suor Maria Pulcheria nel monastero di San Girolamo in Campansi a Siena, dove morì nel 1709.
[13] Si veda INCISA DELLA ROCCHETTA, *Notizie* cit., pp. 390 e 392, fig. 29; S. MARRA, scheda 46, in NATOLI e PETRUCCI (a cura di), *Le Donne di Roma* cit., pp. 124-125; PETRUCCI, *Le Stanze* cit., scheda 23, pp. 76-77. Sul ritratto di mano di Borgognone si veda ID., scheda 40, in NATOLI e PETRUCCI (a cura di), *Le Donne di Roma* cit., pp. 118-119. Olimpia Chigi, figlia di Augusto Chigi e Olimpia Della Ciaia, nacque a Siena nel 1635. Sposò il 18 settembre 1653 Giulio Gori Pannillini, portando una dote di 10.500 fiorini. Morì nel 1689.

8. JACOB FERDINAND VOET,
«Ritratto di Olimpia Aldobrandini».
Ariccia, Palazzo Chigi.

9. ALESSANDRO MATTIA DA FARNESE,
«Ritratto di Francesca Piccolomini Chigi», 1671.
Olio su tela, 71 x 60 cm; inv. 1203. Ariccia, Palazzo Chigi.

sto porta a ritenere che si tratti della raffigurazione del-l'unica altra sorella all'epoca vivente del principe Agostino Chigi, cioè Virginia, come dimostra pure la notevole somiglianza con le altre due donne. Si tratta in sostanza dei ritratti delle tre sorelle Chigi[14]. La datazione del dipinto è quindi confermata al 1671, all'epoca cioè della posa di suor Pulcheria. Probabilmente il pittore fu inviato da Agostino Chigi a Siena, dove vivevano le sorelle, per fissarne l'immagine, anche se non è escluso un soggiorno romano delle stesse. È malinconica anche l'espressione di Virginia, cui la frivolezza dell'abbigliamento e dell'acconciatura, la ricchezza dei gioielli - dal pendente agli orecchini, alla collana di perle, al prezioso bracciale con cammeo - non riescono a mascherare uno stato di profonda tristezza, ben reso dall'occhio introspettivo del pittore. Un riferimento compositivo sembra essere stato il ritratto di Olimpia Aldobrandini di Voet (fig. 8), presente sempre nella collezione Chigi e sicuramente noto a Mattia. Il cartiglio applicato alla cornice, originariamente in un altro perduto ritratto della stessa dama, riporta: «VIRGINIA CHISIA, OLIMPIAE DE ACIARIA, DE CHISIIS, ET AVGVSTI ALEXANDRI

VII. PONTIFICIS MAXIMI FRATRIS, GERMANI FILIA NATA DIE IIII. IANVARII 1632».

L'ultimo della serie è il «Ritratto di Francesca Piccolomini Chigi» (fig. 9)[15]. La dama, la più anziana del gruppo, sembra potersi ragionevolmente identificare infatti con Francesca Piccolomini Chigi, seconda moglie di Augusto Chigi e madre del cardinale Sigismondo. Il caratteristico naso aquilino, come pure la fronte bassa e il viso allungato, ricordano l'altro suo ritratto giovanile, datato 1648, presente sempre nel Gabinetto dei Ritratti di Ariccia (inv. 194), con le difficoltà che naturalmente comporta un confronto per il divario di età di oltre vent'anni tra le due rappresentazioni. Il ritratto si mostra più veloce nella conduzione

[14] Si veda INCISA DELLA ROCCHETTA, *Notizie* cit., pp. 389-390, fig. 28; PETRUCCI, *Le Stanze* cit., scheda 25, pp. 78-80; V. SGARBI, *La ricerca dell'Identità da Antonello a de Chirico*, catalogo della mostra (Albergo delle Povere, Palermo 15 novembre - 15 febbraio 2004), Milano 2003, p. 28. Virginia, nata a Siena l'8 gennaio 1632 da Augusto Chigi e Olimpia Della Ciaia, sposò il 9 febbraio 1648 Giovan Battista Piccolomini. Morì a Siena nel 1679.
[15] INCISA DELLA ROCCHETTA, *Notizie* cit., pp. 389-390, fig. 27; PETRUCCI, *Le Stanze* cit., scheda 26, pp. 80-81; SGARBI, *La ricerca* cit., p. 28.

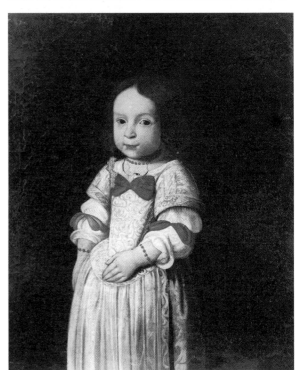

10. Giovanni Maria Morandi,
«Ritratto di Virginia Chigi». Perugia, Museo Martinelli.

11. Giovanni Maria Morandi,
«Ritratto di Sigismondo Chigi». Perugia, Museo Martinelli.

12. Alessandro Mattia da Farnese,
«Ritratto di Anna Maria Chigi». Olio su tela, 74 x 61 cm;
inv. 1275. Ariccia, Palazzo Chigi.

13. Alessandro Mattia da Farnese,
«Ritratto di Maria Maddalena Chigi». Olio su tela, 74 x 61 cm;
inv. 1274. Ariccia, Palazzo Chigi.

14. Alessandro Mattia da Farnese,
«Ritratto della miniaturista Giovanna Garzoni».
Olio su tela, 67 x 51 cm. Ascoli Piceno, Museo Civico.

15. Alessandro Mattia da Farnese,
«Ritratto della miniaturista Giovanna Garzoni».
65,5 x 49,5 cm. Milano, collezione Koelliker.

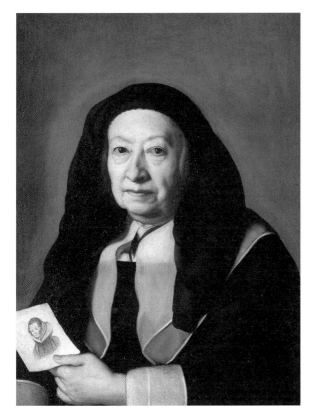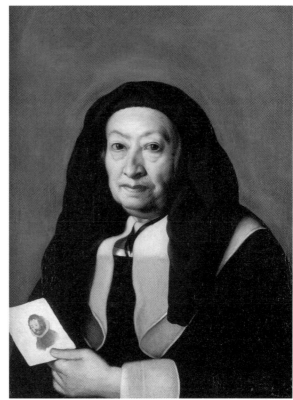

pittorica rispetto agli altri della serie, ma sempre di qua-
lità sostenuta. Seguendo un canone della ritrattistica
internazionale della seconda metà del Cinquecento, la
donna è raffigurata con la mano che sfiora la catena di
perle. Un espediente per superare i limiti compositivi
imposti dal formato in «tela da testa» e rappresentare le
mani. Francesca Piccolomini fu la matrigna del prin-
cipe Agostino Chigi (1634-1705), rimasto orfano di
madre a soli sei anni. La donna portò avanti il carico
della famiglia, compresi i figli avuti dal marito nel pre-
cedente matrimonio, e nel 1690 dichiarò Agostino suo
erede. Si trattava in sostanza di una figura importante
per il principe Chigi, una madre acquisita che fu nel-
la pratica la sua vera tutrice. Non poteva mancare un
suo ritratto nella galleria familiare.

Oltre a queste mature signore di casa Chigi, tutte in
meditazione, come assorte in una silente preghiera,
Mattia ritrasse in una serie tematica gli altri figli di
Agostino Chigi e Maria Virginia Borghese, immor-
talati in tele di analogo formato datate 1679, a oltre
quindici anni dalle pose di Laura e Augusto. Due di
questi ritratti si conservano ancora nel Palazzo Chigi
di Ariccia; quelli raffiguranti Alessandro e Sigi-
smondo Chigi furono pubblicati da Incisa della Roc-
chetta con l'attribuzione a Mattia, sulla base delle scrit-
te identificative dietro le tele recanti la stessa data 1679.
Dopo tale anno la serie, per motivi che non conoscia-
mo, fu proseguita da Giuseppe Nasini.

Dietro al «Ritratto di Sigismondo Chigi», già pro-
prietà di Francesco Chigi e oggi nella collezione Chi-
gi di Castel Fusano, è riportato: «Sigismundus Au-
gustini Chisii Principis Farnesii Aetatis suae Mens
VIIII Anno Domini MDCLXXVIIII Opus Alexandri
de Farnesii». Dietro al «Ritratto di Alessandro Chi-
gi» già ad Ariccia e oggi perduto: «Alexander Au-
gustini Chisii P.npis Farnesii filius aet. suae ann. 2
Domini 1679. Opus Alexandro Farnesius»[16]. Il «Ri-
tratto di Olimpia Chigi» è inedito e si trova nella col-
lezione di Carlo Bucci a Roma; la bambina è ancora
identificabile da una scritta sul retro: «Olimpia filia
Aug.i Chisii Pnpis Farnesi Aetatis sue anni VIII. an-
no Dom.ni 1679».

La conferma della paternità di Mattia della serie è sta-
bilita da un pagamento del 1679, che a suo tempo eb-
bi modo di pubblicare: «A 29 settembre 1679... Ad
Alessandro Matthias pittore s. trentanove m.ta p. sua
mercede donatali p. 5 quadri retratti, fra quali uno di
copia fatti p. nro ser... s 39». La giustificazione del
mandato specifica anche i nomi dei bambini: «Ritratti
de Sig.ri Prencipini Chigi/ Ecc.ma Sig.ra D. Hu-
limpia/ Ecc.ma Sig.ra D. Anna/ Ecc.ma Sig.ra D.
Teresia/ Ecc.ma Sig.ra D. Madalena/ Ecc.mo Sig.re
D. Alessandro/ Ecc.mo Sig.r D. Sigismondo/ e una
copia di detto ritratto/ fatti da me Alessandro Mattias/

[16] INCISA DELLA ROCCHETTA, *Notizie* cit., pp. 382-383, figg. 20-21.

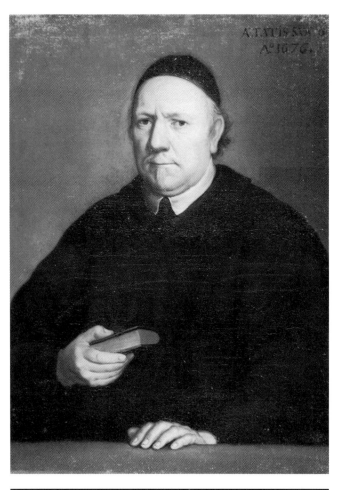

16. ALESSANDRO MATTIA DA FARNESE,
«Ritratto di prete». Già Roma, collezione Resca.

17. ALESSANDRO MATTIA DA FARNESE,
«Ritratto di prelato». Olio su tela, 50 x 39 cm.
Milano, collezione Koelliker.

scudi 39 tarato da Gregorio Sati ottobre 1679». Da ri-
levare l'incongruenza del mandato che parla di cin-
que ritratti rispetto alla sua giustificazione da cui si de-
sume invece che i ritratti erano sei, più una replica del
ritratto di Sigismondo[17].

Nella serie delle effigi dei bambini Chigi, il pittore,
che abbiamo visto altrove eccellente ritrattista, mostra
un minore impegno (documentato anche dalla misu-
ra limitata del pagamento) e l'impaccio nel sopperire
ai limiti della difficoltà della posa per l'età dei giova-
nissimi modelli, tutti omologati nelle fisionomie, rigi-
di e impalati come automi. Da precisare che i ritratti
dei piccoli Virginia e Sigismondo Chigi, apparsi in
un'asta Finarte a Roma e oggi presso il Museo Marti-
nelli a Perugia, realizzati molti anni prima, nel 1656,
sono di mano di Giovanni Maria Morandi non di
Mattia, cui erano attribuiti nel catalogo d'asta (figg.
10-11). La loro originaria presenza nella collezione
Chigi è un'ulteriore traccia per comprendere la com-
posita cultura ritrattistica di Mattia[18].

Nel «Ritratto di Anna Maria Chigi» (fig. 12) del pa-
lazzo di Ariccia l'identità della bambina è stabilita dal-
la scritta originale dietro la tela: «Anna Maria Augu-
st.na Chisi Prin.pis Farnesi filia aet. suae anni 6 Do-
mini 1679»[19]. Anche per il «Ritratto di Maria Mad-
dalena Chigi» (fig. 13) l'identità si evince dalla scritta
originale dietro la tela: «Maria Magd.a August.ni Chi-
si Prin.ssa Farnesi filia aet. suae anni 4 Domini 1679».
I ritratti facevano parte della serie di bambini di casa
Chigi e sono elencati tra quelli pagati a Mattia nell'ot-
tobre del 1679[20].

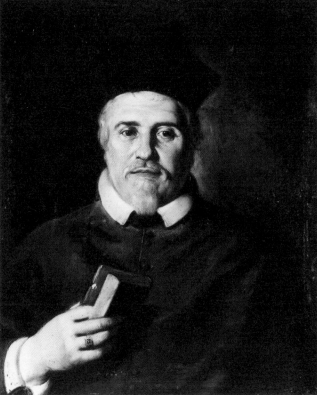

[17] BAV, AC, n. 1097. PETRUCCI, *Nuovi contributi* cit., p. 123, nn. 44-
45.
[18] ID., *Sull'attività ritrattistica di G. M. Morandi*, in «Labyrinthos», nn. 33-
34, 1998, p. 136, figg. 2-3; ID., schede 10-11, in F. F. MANCINI (a cu-
ra di), *Raccolte della città di Perugia. Collezione Valentino Martinelli*, Peru-
gia 2002, pp. 66-67.
[19] PETRUCCI, *Nuovi contributi* cit., p. 111, fig. 2; ID., *Le Stanze* cit., sche-
da 27, p. 81. Anna Maria Chigi nacque il 16 giugno 1674 da Agosti-
no Chigi e Maria Virginia Borghese. Come le sorelle Laura e Sulpizia,
anche lei divenne monaca domenicana nel monastero romano di San
Domenico e Sisto a Montemagnanapoli, prendendo i voti il 20 giugno
1689 con il nome di suor Maria Berenice. Nel palazzo di Ariccia è pre-
sente il suo ritratto da monaca attribuito a Francesco Trevisani. Morì a
Roma il 6 novembre 1738.
[20] ID., *Nuovi contributi* cit., p. 111; ID., *Le Stanze* cit., scheda 28, p. 81.
Maria Maddalena nacque il 18 novembre 1675 da Agostino Chigi e

18. ALESSANDRO MATTIA DA FARNESE,
«Santa Lucia». Montefiascone, duomo,
altare di San Giuseppe.

19. ALESSANDRO MATTIA DA FARNESE,
«Ritratto di dama con l'orologio». Ubicazione ignota.

Al catalogo del pittore può oggi aggiungersi un importante dipinto: il «Ritratto della miniaturista Giovanna Garzoni» (fig. 14) della Pinacoteca di Ascoli Piceno, passato attraverso una sequela di varie attribuzioni, tutte non convincenti. La recente pulitura in occasione della tappa palermitana della mostra «La ricerca dell'identità» ha rivelato la sua vera paternità[21]. Da questo ritratto Giuseppe Ghezzi trasse nel 1698 una copia, collocata sul monumento funebre della Garzoni in San Luca e Martina, sottratto in un furto (Archivio, Accademia Nazionale di San Luca, vol. 45, pp. 174, 14 settembre 1698); un'ulteriore copia del dipinto si trova presso l'Accademia di San Luca, sempre riferita a Giuseppe Ghezzi[22]. Acquistato dal museo ascolano nel 1902 con un'attribuzione a Pier Leone Ghezzi, il dipinto fu pubblicato nel 1923 da Giulio Cantalamessa che lo assegnò a Maratta in ragione della sua indubbia qualità. Gerardo Casale dal confronto con la tela dell'Accademia di San Luca ha attribuito invece il dipinto a Giuseppe Ghezzi, riferendone la realizzazione alla fine degli anni ottanta, mentre Gagliardi ha pensato a Ferdinand Voet e Ber-

nini a Sassoferrato. Recentemente Mazzocchi ha riproposto ancora la vecchia attribuzione a Maratta, mentre Sgarbi è tornato sul precedente riferimento a Giuseppe Ghezzi. Il restauro del dipinto ha ulteriormente messo in risalto il pregevole livello dell'opera, ma nel contempo l'improponibilità di tutte le varie at-

Maria Virginia Borghese. Prese i voti, come altre sue sorelle, nel monastero di San Girolamo in Campansi a Siena, assumendo il nome di suor Maria Vittoria; morì il 3 febbraio 1743.
[21] Si veda G. CANTALAMESSA, *Ritratto della miniatrice Garzoni dipinto da Carlo Maratti*, in «Roma», a. I, n. 6, 1923, p. 5; D. BERNINI e A. ORTENSI, *La Pinacoteca Civica di Ascoli Piceno*, Bologna 1978; G. GAGLIARDI, *La Pinacoteca Civica di Ascoli Piceno*, Ascoli Piceno 1988; G. CASALE, *Giovanna Garzoni. Insigne miniatrice, 1600-1670*, Milano-Roma 1991; D. FERRIANI, *La Pinacoteca Civica di Ascoli Piceno*, Bologna 1994; P. ZAMPETTI, *Pittura nelle Marche*, Firenze 1992; G. CASALE, *Gli Incanti dell'Iride. Giovanna Garzoni pittrice del Seicento*, San Severino Marche 1996; S. PAPETTI, *Giulio Cantalamessa, scritti d'arte inediti (1913-1923)*, Ascoli Piceno 1997; M. G. MAZZOCCHI, *Guida della Pinacoteca Civica di Ascoli Piceno*, Ascoli Piceno 2001; ID., scheda 63, in NATOLI e PETRUCCI (a cura di), *Le Donne di Roma* cit., pp. 145-146; SGARBI, *La ricerca* cit., p. 28, fig. 41. Il ritratto della collezione Koelliker porta su un'etichetta sul retro la scritta: «Ritratto di Giovanna Garzoni, pittrice di fiori e miniature, nata ad Ascoli c. 1600, morta a Roma il 1670».
[22] G. INCISA DELLA ROCCHETTA, *La collezione dei ritratti dell'Accademia di San Luca*, Roma 1979, p. 42.

tribuzioni avanzate, comprese quelle a Maratta e a Ghezzi. Il ritratto presenta invece le caratteristiche tipiche della produzione di Alessandro Mattia, cui appartengono la severa intensità espressiva, il sapiente accordo dei grigi, il duttile trattamento della materia pittorica, l'invariante del braccio messo trasversalmente che tiene un oggetto in riferimento al ruolo del personaggio o alla sua condizione psicologica. È tipica di Mattia la maniera di scavare nell'ombra sovrapponendo su un fondo più scuro i neri e non viceversa. Dall'età dimostrata dalla Garzoni sembra plausibile una datazione attorno al 1665/1670, negli ultimi anni della sua vita.

Un'ulteriore versione più levigata ma sempre di altissima qualità è invece presso la collezione Koelliker a Milano (fig. 15), già attribuita a Giovanni Maria Morandi, proveniente da un'asta Finarte a Roma del 1997 e da un'asta Christie's sempre a Roma del 1998.

Alla mano di Mattia può essere ricondotto il perduto «Ritratto di prete» già presso la collezione Resca a Roma, oggi di ubicazione ignota, che conosco solo attraverso una vecchia fotografia (fig. 16). Si tratta di un dipinto di atmosfera sassoferratesca, ma quel cenno di preoccupato sospetto leggibile nell'espressione dell'austero ecclesiastico rivela un approccio più intimista e profondo tra modello e ritrattista. Sono di Mattia il cromatismo terraceo essenziale, l'abilità nel trattare le ombre sul nero della veste, la costante della mano piegata che tiene un oggetto, in questo caso il breviario come suor Maria Pulcheria. L'abile scorcio della mano destra ricorda quello della mano di Olimpia Chigi Pannillini, quasi identica. Non conosciamo l'identità dell'uomo, ma è leggibile in alto a destra l'anno di realizzazione del ritratto e la sua età, superiore ai sessant'anni: «AETATIS SVA 6... / A.° 1676».

Presenta una parentela d'impostazione, ma direi anche fisionomica, con il frate, il «Ritratto di prelato» presso la collezione Koelliker a Milano (fig. 17), proveniente dalla collezione Ettore Viancini. L'opera si distingue per una non comune vivacità vitalistica e una materia pittorica sciolta, particolarmente morbida, vicina a quella del «Ritratto di Francesca Piccolomini» del 1671, segno del rapporto di Mattia con la ritrattistica romana di suggestione berniniana e sacchiana. Non a caso il ritratto per la sua alta qualità e il carattere specificatamente romano era stato in precedenza attribuito a Guercino e a Sacchi. È un'applicazione del principio berniniano del «ritratto parlante», dove il personaggio non è in posa ma colto in un subitaneo gesto, sussulto o momento d'azione. Torna ancora la caratterizzazione del personaggio con un segno del suo ruolo, il breviario in mano aperto tra le dita. Suggerirei anche in questo caso una datazione attorno al 1665/1670.

Sino a oggi l'ultimo termine cronologico riferibile all'attività del pittore è il «Transito di san Giuseppe» del duomo di Montefiascone, documentato al 1681. Alla pala è collegabile un dipinto collocato sul fastigio sopra il timpano spezzato dell'altare, riconosciuto come opera di Mattia da Susanna Marra nella sua tesi di laurea. Vi è raffigurata una «Santa Lucia» (fig. 18), cui ha prestato il volto una giovane romana o viterbese. Alla bellezza delle mani, scorciate con la consueta abilità, corrisponde la dolcezza dell'espressione della giovane. È l'ennesima opera purista, a metà strada tra Orbetto e Sassoferrato, dell'enigmatico pittore di Farnese[23].

Un importante e notevolissimo ritratto, che purtroppo conosco solo da una fotografia segnalatami a suo tempo da Maurizio Marini, consente tuttavia di spostare più avanti la sua operatività. Lo chiameremo «Ritratto di dama con l'orologio» (fig. 19) per l'assenza di qualsiasi riferimento sulla sua identità. Si tratta probabilmente sempre di una vedova, vestita elegantemente a mezzo lutto, con i capelli ormai bianchi e l'orologio che allude all'effimero esistenziale, riproponendo lo schema del «Ritratto di Olimpia Chigi Pannillini» in un formato esteso alla figura di tre quarti. È un ritratto austero, ancora una volta una sorta di *vanitas* che sembra alludere a una bellezza che fu, ormai sfiorita; l'immagine di una ricca e raffinata principessa romana avviata al suo tramonto. L'acconciatura e la moda dell'abbigliamento suggeriscono una datazione ai primi anni novanta del XVII secolo.

Al volgere del secolo aureo della pittura romana, in un momento in cui il marattismo era imperante e la ritrattistica romana sulla scia di Voet e Baciccio si orientava verso gli schiarimenti tonali e le leggerezze futili del rococò, Alessandro Mattia, ormai un isolato nel panorama artistico del tempo, ci ripropone quell'immagine di rigore morale e severo purismo quietista, che nella sua trentennale produzione ritrattistica rimane una costante cifra stilistica.

Quando questo articolo era in bozza, è stato pubblicato anche il probabile autoritratto del pittore (collezione Koelliker), che conferma fosse un ecclesiastico[24].

[23] Si veda PETRUCCI, *Traccia per un repertorio* cit., p. 20.
[24] Cfr. F. PETRUCCI, *Mola e il suo tempo. Pittura di figura a Roma dalla collezione Koelliker*, catalogo della mostra (Palazzo Chigi, Ariccia 22 gennaio - 23 aprile 2005), Milano 2005, pp. 218-219.

Al servizio dei principi: regesto degli artigiani romani attivi per i fratelli Neri Maria e Bartolomeo Corsini

ENRICO COLLE

Nell'Archivio Corsini, conservato nell'omonimo palazzo fiorentino in via del Parione, esistono numerose filze di documenti riguardanti le proprietà romane di quella principesca famiglia, tra le quali si distingueva il vasto palazzo, già dei Riario, acquistato nel 1736 dal cardinale Neri Maria Corsini (1685-1770) insieme al fratello Bartolomeo (1683-1752) e venduto allo Stato italiano dai loro discendenti nel 1883. Il prezioso fondo archivistico, in massima parte esaminato da Enzo Borsellino per ricostruire le vicende architettoniche dello storico edificio, non era ancora stato studiato per ciò che concerne l'arredo delle sale: seguendo quindi il suggerimento di Stefano Susinno di effettuare ricerche sugli artigiani romani attivi per i principi, ho intrapreso lo spoglio sistematico di tutti i documenti relativi ai lavori di decorazione e ammobiliamento della residenza romana dei Corsini a partire dal 1735 fino alla morte del cardinale, avvenuta nel 1770. Tale lavoro, solo in parte reso noto nel recente volume sul mobile rococò in Italia, vede ora la luce nella sua versione integrale grazie ad Alvar González-Palacios, che ha voluto inserirlo in questa raccolta di scritti pubblicati in onore del comune amico[1].

Dagli studi dedicati alla storia del palazzo[2] si apprende che l'edificio - fatto costruire da Raffaele Riario nel 1511 e in seguito, nel 1659, scelto come residenza da Cristina di Svezia - fu comprato dai fratelli Corsini per farne una fastosa dimora in grado di assolvere con sfarzo alle esigenze di rappresentanza imposte alla famiglia dopo l'elezione nel 1730 al soglio pontificio, con il nome di Clemente XII, dello zio Lorenzo Corsini (1652-1740).

I lavori di trasformazione dell'edificio iniziarono subito dopo l'acquisto sotto la supervisione dell'architetto Ferdinando Fuga: entro il 1738 furono infatti restaurate le sale dell'antico Palazzo Riario affinché il cardinale e la sua famiglia potessero trasferirvisi e solo successivamente, nel 1744, ne venne intrapreso l'ampliamento eseguito in due fasi. La prima, consistente nella costruzione sul lato destro della nuova ala, si concluse nel 1746, mentre la seconda, realizzata tra il 1748 e il 1753, vide completato l'innalzamento del corpo

centrale con il monumentale scalone. In seguito, dal 1756 al 1757 e poi dal 1766 al 1770, furono realizzati i porticati verso il giardino.

Per quanto riguarda la distribuzione degli appartamenti all'interno del palazzo si sa che il cardinale scelse per sé quello al piano nobile abitato già da Cristina di Svezia, mentre il duca e la duchessa furono alloggiati nelle sale del secondo piano. L'inventario redatto nel 1770, subito dopo la morte del cardinale Neri[3], ci fornisce un'idea di come fossero arredate le stanze del prelato, ora in gran parte inglobate nel percorso di visita della Galleria d'Arte Antica: il documento inizia con la descrizione della cosiddetta «Sala del Cammino» situata nell'angolo meridionale del braccio verso il giardino e parata di «taffetano cremisi», disposto «attorno li Quadri», allora assai consunto, così come la scrivania «di Fico d'India e cornice negra con suoi tiratori ricoperta di saia all'antica e patita»; questo ambiente conteneva inoltre dieci sedie «di noce antiche e scantonate ricoperte di velluto cremisi lacero con trina

[1] Ringrazio la contessa Rezia Corsini Miari Fulcis e la contessa Livia Samminiatelli Branca per aver generosamente messo a disposizione i documenti e le foto conservati nell'archivio di famiglia qui di seguito citato con l'abbreviazione ACF (Archivio Corsini Firenze). Un ringraziamento va anche a Nada Bacic, che mi ha assistito durante il lavoro di trascrizione dei documenti effettuato con l'assistenza di Samuele Caciagli.
[2] Per quanto riguarda la storia del palazzo e delle sue trasformazioni si rimanda al volume di E. BORSELLINO, *Palazzo Corsini alla Lungara. Storia di un cantiere*, pubblicato a cura dell'Università di Studi di Roma «La Sapienza», Fasano 1988. Si segnalano inoltre i contributi di F. ROSATI, *Palazzo Corsini Riario*, in «Capitolium», L, 7-8, 1975, pp. 32-48; C. PIETRANGELI, *Villa Riario Corsini alla Lungara*, in «Strenna dei Romanisti», 1978, pp. 325-333; C. MAGNANIMI, *Inventari della collezione romana dei principi Corsini*, in «Bollettino d'Arte», 7, 1980, pp. 91-126; *Ibid.*, 8, 1980, pp. 73-114; E. BORSELLINO, *Il Cardinale Neri Corsini mecenate e committente. Guglielmi, Parrocel, Conca e Meucci nella Biblioteca Corsiniana*, in «Bollettino d'Arte», 10, 1981, pp. 49-66; A. COSTAMAGNA, *La storia del Palazzo Corsini alla Lungara*, in *La Galleria Corsini a cento anni dalla sua acquisizione allo Stato*, catalogo della mostra (Galleria Corsini, 19 gennaio - 18 marzo 1984), Roma 1984, pp. 11-27; E. BORSELLINO, *Le decorazioni settecentesche di Palazzo Corsini alla Lungara*, in «Studi sul Settecento Romano. Ville e palazzi illusione scenica e miti archeologici», 3, 1987, pp. 181-211; M. L. PAPINI, *L'ornamento della pittura. Cornici, arredo e disposizione della Collezione Corsini di Roma nel XVIII secolo*, Roma 1998.
[3] Le citazioni sono tratte dalla *Nota de Mobili trovati in Essere doppo la morte della Ch. Mem. dell'E.mo Sig.re Cardinal Neri M.a Corsini* (ACF, Materie diverse 20, ins. 20, n. 9), dove sono descritti tutti i beni mobili appartenuti al cardinale.

d'oro falza attorno», seguite da altre sei «di noce tessu‐
te di canna d'Inghilterra senza bracci», da un esem‐
plare «che gira a triangolo Antica assai per comodo
dello scrittoio» e da un'altra per la scrivania «di noce
coperta di marocchino Romanesco»; un tavolino «con
suo piede all'antica intagliato e dorato con sopra una
tavola impellicciata, lo specchio di mezzo di plasma di
smeraldi, e fascie attorno di Alabastro Orientale» e un
«para Cammino di sei pezzi [...] di legno Dipinto al‐
la Cinese con fondo negro et oro» completavano l'ar‐
redamento della stanza, cui faceva seguito la «Camera
del letto», già adibita ad alcova da Cristina di Svezia,
tappezzata di taffettà color cremisi e munita di un in‐
ginocchiatoio «di fico d'India con quattro colonne a
tortiglione centinato Antico», di una sedia «a Poltro‐
na di noce foderata di Damasco con suo coscino», di
un «canterano a quattro tiratori di Fico d'India, e car‐
tello alle colonne serr.i chiave, i scudetti dorati con co‐
perchio di verde antico simile centinato...», di due «ta‐
volini di noce con piedi a piramide centinati con sue
cornice negri e tiratori...», di otto sedie «da cammera
con fusti di noce a zampa di capra Antiche ricoperte
di Damasco cremisi consumati» e di un letto «con ce‐
lo di Damasco à schifo all'Antica, Pendoni attorno,
Dossello, Bonegrazie, coperta, Torna letto e Testiera
di Damasco Cremisi». Dall'alcova si passava alla
«Camera Nobbile d'Udienza» comunicante a sua vol‐
ta con un'altra stanza d'udienza, entrambe con le pa‐
reti rivestite di un parato «a teli, uno di velluto cremisi
et altro di velluto turchino a giardino con fondo d'oro
buono con frangia attorno d'oro buono a campanel‐
le». La prima delle due sale conteneva quattro «vettri‐
ne alte p.mi 5 scarse che due dipinte con fiori naturali
con oro, e due con fiori torchini con zoccoli sotto inta‐
gliati ad oro e perle» e un tavolino «con piede intaglia‐
to e dorato con sua tavola sopra centinata di verde an‐
tico»; mentre nella seconda trovavano posto dodici «se‐
die a braccio...», due «sgabelloni...» e tre tavoli a mu‐
ro: due «intagliati all'antica e Dorati ad oro a mucchi
con sue tavole sopra impellicciate di verde antico» e una
sempre con la base intagliata e dorata con sopra il
«gruppo di porcellana del Ginori rapp.te Il Sepolcro

di Nostro Signore» ancora oggi nella Galleria. L'infi‐
lata delle stanze prospicienti via Corsini terminava con
la «Camera contigua alla Cappella», situata nell'an‐
golo del palazzo verso via della Lungara. Sia questo
ambiente ‐ dove erano stati collocati «due tavolini in‐
tagliati assai all'antica dorati assai consomati e due ta‐
vole sopra impeliciate di Alabastro fiorito» ‐ sia la suc‐
cessiva anticamera posta sulla facciata principale era‐
no tappezzate con il medesimo parato della «Camera
Nobbile d'Udienza». Nella citata anticamera compa‐
rivano diciotto «sedie et uno sgabellone con Fusti ne‐
gri a tortiglione Antiche» e due statue di legno dorate
rappresentanti «due mori alti palmi 6 Antichi», men‐
tre nelle precedenti due sale di facciata ‐ rispettivamen‐
te rivestite di un parato «di un telo velluto cremisi, et al‐
tro di lastra d'oro con sua fittuccia attorno alle cucitu‐
re d'oro con portiera sopraporti compagni» e di una
tappezzeria di damasco rosso ‐ si potevano ammirare:
«quattro placche alla Francese con mensole a tre lumi
tre de' quali con luce istoriata et altra con luce liscia [...]
Due tavolini con piedi all'Antica dorati e intagliati
con sue tavole sopra impellicciate di Brecce all'Anti‐
ca [...] Dodici sedie e due sgabelloni simili alle sud‐
dette a tortiglione» nella «stanza contigua» all'antica‐
mera e nell'altra sala accanto «due tavolini con piedi
Intagliati all'Antica ad oro bono con tavola sopra cen‐
tinata di massello di Diaspro di Sicilia. Ventidue se‐
die e uno sgabellone con fusti negri a tortiglione».
Quest'ultimo ambiente confinava a sua volta con il
«Cammerone» (posto al centro del palazzo e in asse con

2, 3. Particolari delle sale di Palazzo Corsini alla Lungara (foto d'epoca). Firenze, collezione privata.

lo scalone), ammobiliato con «quattro mezzi tavolini con piedi intagliati ad oro bono usati assai con coperchi sopra centinati e Impellicciati di giallo di Siena. Dodici sedie d'appoggio con bracci con fusti di noce a tortiglione ricoperte di vacchetta con trina gialla assai usate. Dodici sediole da cammera con fusti di noce a tortiglione ricoperte di marocchino e trina cremisi». Da tutte le citate sale era possibile accedere a due gallerie le cui finestre si affacciavano sul giardino: quella posta all'ingresso dell'appartamento ⁄ e situata dopo la «Prima Anticamera» arredata con «due tavolini con piedi negri all'antica ricoperti di fico d'India e crocera di ferro sotto. N. 19 sedie antiche assai a bracci dritte coperte di vacchetta» ⁄ era chiamata «Seconda Galleria», mentre l'altra era conosciuta con il nome di «Galleria Nobbile». Quest'ultima conteneva, oltre alle opere d'arte collezionate dal cardinale, «diciotto sedie di noce a zampa di capra, e due canapé simili con spalliera di legno traforato... all'Antica ricoperte di marocchino cremisi di levante assai consumato. Due tavolinetti a due piedi intagliati e dorati, ad oro buono con le tavole centinate di bianco e nero con cornicette di metallo attorno. Un baulle di legno dipinto alla cinese con fondo negro con suo piedi sotto intagliato, e dorato, e le puzza di moschio. Quattro tavolinucci a zampa di capra con schifi sopra dipinti alla cinese con diverse porcellane scompagnate e rotte». La «Seconda Galleria» era stata ammobiliata con «24 sedie di noce a zampa di capra, ed un canapè ricoperte di marocchino di levante usate assai. Due tavolini con piedi all'Antica dorati con due tavole sopra di bianco e nero antichi. Due schifi laceri sopra ai tavolini dipinti alla Cinese con div.e Porcellane antiche scompagne, e rotte. Un tavolino negro con quattro piedi a Piramide con suo tiratore».
Dalle descrizioni riportate si ricava come gli arredi disposti nell'appartamento del cardinale dovessero in parte corrispondere al gusto tardobarocco in auge a Roma fino almeno alla metà del secolo e solo alcuni pezzi erano stati eseguiti nell'ormai internazionale stile rococò: il termine «antico» si ritrova infatti spesso usato dall'anonimo estensore dell'inventario per defi-

nire, oltre che parte delle sedie e delle poltrone, anche alcuni tavoli da muro probabilmente prelevati dalle precedenti residenze romane dei Corsini o entrati in possesso della famiglia in seguito a successioni ereditarie, ad esempio quella Barni da cui provenirono nel 1754 «due tavole di pietra gialla di Siena Impellicciate scantonate, e scorniciate, con suoi piedi dorati à oro buono e intagliate... una Scrivania impellicciata di Fico d'India, con filetti d'oro buono, e piedi à zampa di Cervio... un paracamino di Damasco rosso...» e varie «sedie à bracci» coperte di pelle colorata[4]. Accanto a questi mobili ve n'erano anche alcuni eseguiti appositamente per il nuovo appartamento o acquistati come gli otto arazzi «con oro e argento» e i «dui tremò de Christalli con sue cornice che una tutta dorata et altra biancha e oro» comprati nel 1756 da Andrea Cappello «ambasciatore a Venezia» o i vari «tavolini» forniti nel 1751 da Paolo Francesco Antamori e da Giuseppe Rizzi[5]. Si potrebbe infatti tentare di identificare

[4] Si veda ACF, G. 61, c. 63, foglio 3.
[5] Per i tavoli da muro di Antamori e di Rizzi si vedano i relativi conti trascritti in appendice; mentre per gli arredi acquistati da Cappello si veda ACF, G. 64, c. 12.

4. Particolare di una delle sale di Palazzo Corsini alla Lungara (foto d'epoca). Firenze, collezione privata.

me Giacomo Bonario che nel 1738 firma una fattura per conto di Pietro Bracci erede della bottega paterna e nel 1742 riceve il saldo per l'esecuzione di vari pezzi di intaglio, sempre per le carrozze di gala; Agostino Montani, presente nelle carte dell'amministrazione Corsini nel 1743 seguito da Tommaso Montani, che si definisce «intagliatore alla Chiesa nuova», e attivo per i principi dal 1744 al 1747, anno in cui Francesca Montani redige, insieme a Giuseppe Bellosa, un conto per alcuni ornati a intaglio eseguiti per le carrozze; Giuseppe Corsini, pagato a più riprese dal 1747 fino al 1750, quando nelle fatture presentate dalla fiorente bottega di intagliatori romani compare il nome di Lucia Corsini Barbarossa («Tutrice e Curatrice» come è scritto nell'intestazione di un conto presentato nel luglio 1753) insieme a quello di Antonio Muggetti, quest'ultimo operoso almeno fino al 1762; e, infine, il più noto Nicola Carletti, attivo dal 1751 al 1769 per i Rospigliosi, dal 1768 al 1796 - come informa Alvar González-Palacios - per il cardinale Flavio II Chigi e per i Corsini, ai quali fornì in più riprese, tra il 1754 e il 1755, diverse sedie «grandi alla Franciese» e alcuni tavolini da muro[7].

Alla fattura di sedie, divani e poltrone attesero anche il «fustarolo» Tommaso Cleri e gli ebanisti Marco

nei due «tavolinetti a due piedi intagliati e dorati» con i piani di marmo nero d'Aquitania contornati da cornicette di metallo dorato descritti nella Galleria Nobile i due esemplari ancora oggi visibili nelle sale della galleria di Palazzo Corsini, insieme ad altri tre esemplari «a zampe di capra», forse facenti parte della serie di quattro «tavolinucci» con «schifi sopra dipinti alla cinese» inventariati nella medesima galleria[6].

Alla realizzazione della mobilia destinata ad arredare le sale del palazzo - il cui tono fastoso era ancora evidente verso la fine dell'Ottocento quando furono scattate le fotografie degli interni qui pubblicate - contribuirono parte dei numerosi ebanisti e intagliatori attivi a Roma durante il Settecento. Si tratta per lo più di personaggi la cui attività è ancora in gran parte da indagare, ma che a poco a poco cominciamo a conoscere meglio grazie al sistematico spoglio delle carte d'archivio effettuato da vari studiosi.

Per gli arredi intagliati emergono dunque le figure degli intagliatori Domenico Barbiani, attivo, oltre che per i Corsini nel 1736, anche per i Pallavicini tra il 1724 e il 1743, per i Borghese nel 1740 e per il cardinale Pompeo Aldrovandi; Cesare Bracci, padre del più noto scultore Pietro Bracci, pagato dal 1735 al 1738 per vari lavori alle carrozze dei principi, così co-

[6] I due arredi sono illustrati in E. COLLE, *Il mobile Rococò in Italia. Arredi e decorazioni d'interni dal 1738 al 1775*, Milano 2003, il primo a p. 147, il secondo a p. 142.

[7] Per l'attività di Domenico Barbiani si veda quanto riportato da A. NEGRO, *Nuovi documenti su Giuseppe Mazzuoli e bottega nella Cappella Pallavicini Rospigliosi a S. Francesco a Ripa*, in «Bollettino d'Arte», 44-45, 1987, p. 178, doc. n. 118; E. FUMAGALLI, *Palazzo Borghese*, Roma 1994, p. 180, n. 15; D. DI CASTRO, *L'arredo del palazzo Pallavicini Rospigliosi*, in D. DI CASTRO, A. M. PEDROCCHI e P. WADDY (a cura di), *Il Palazzo Pallavicini Rospigliosi e la Galleria Pallavicini*, Roma 2000, pp. 291, 295 e 308, n. 154; S. TUMIDEI, *Intagli a Bologna, intagli per Bologna*, in «Antologia di Belle Arti», nn. 59-62, 2000, pp. 44, 46 e *Appendice documentaria*, e COLLE, *Il mobile Rococò* cit., p. 472. Per Giacomo Bonario, per Cesare e Pietro Bracci e per Agostino e Tommaso Montani, si rimanda a *Ibid.*, pp. 474 e 487 (dove è riportato erroneamente il nome di Francesco Montani al posto di Francesca), e così per la bottega Corsini (pp. 477-478, con bibliografia precedente, e p. 142, n. 30, dove sono illustrati i tavoli da muro realizzati da Muggetti) della quale BORSELLINO, *Palazzo Corsini* cit., p. 160, n. 91, pubblica il conto di Giuseppe Corsini per la realizzazione di «Nove Cartelle che vanno poste sopra alle porte della detta Libraria». La notizia che lo scultore Pietro Bracci era figlio dell'intagliatore Bartolomeo Cesare è riportata da C. NAPO-

Ducci[8], Lucino Cittadini, Nicola Gualdi e Gio. Batta Dionisi, impegnati dai Corsini insieme a Francesco Solimani, chiamato nel 1738 a restaurare un biliardo, a Felice Nicolini, che l'anno seguente consegnò «due canterani interziati di fico d'India», a Gabriele Argerichi, pagato nel 1743 per aver fornito quattro «canterani di noce» e a Guido Bottari, saldato nel 1754 per delle «scansiole di Pero nero»[9]. Lavorarono nel palazzo pure i falegnami-ebanisti Donato Garofalo e Giacomo Manaccioni, quest'ultimo attivo nell'Urbe dal 1739 al 1748[10]; i corniciai Gio. Battista Carlotti e Giuseppe Franceschini, impegnati a eseguire tra il 1741 e il 1761 le cornici per i quadri della collezione[11]; i tornitori Giuseppe e Agostino Marinelli[12]; il doratore Rinaldo Pellegrini affiancato da

LEONE, *La Cappella Corsini nella basilica romana di San Giovanni in Laterano*, Milano 2001, p. 84. Per Nicola Carletti, si veda A. GONZÁLEZ-PALACIOS, in *Fasto Romano dipinti, sculture, arredi dai Palazzi di Roma*, catalogo della mostra (Palazzo Sacchetti, 15 maggio - 30 giugno 1991), Roma 1991, p. 165, n. 178, nn. 119, 121, p. 179, n. 122; ID., in *Art in Rome in the Eighteenth Century*, catalogo della mostra (Philadelphia Museum of Art, 16 marzo - 28 maggio 2000), Filadelfia 2000, p. 169, n. 49, p. 171, n. 53; DI CASTRO, *L'arredo* cit., p. 297; COLLE, *Il mobile Rococò* cit., p. 476. Per quanto riguarda Giuseppe Corsini, con tutta probabilità figlio di Giovanni Tommaso (del quale si è occupato a più riprese Alvar González-Palacios), recentemente D. DI CASTRO, *The Cabinetmaker Pietro Porciani at the Palazzo Chigi, Rome, 1762*, in «Studies in the Decorative Arts. The Bard Graduate Center for Studies in the Decorative Arts, Design, and Culture», 1, 2003-2004, pp. 95-110, ha reso noto un ritratto eseguito da Pier Leone Ghezzi nel 1744.

[8] Marco Ducci (si veda S. CORMIO RICCI, *L'inventario degli arredi del cardinale Valenti Gonzaga*, in «Antologia di Belle Arti», nn. 39-42, 1991-1992, p. 166, e COLLE, *Il mobile Rococò* cit., p. 480) - forse parente di Michele Angelo, attivo per i Corsini dal 1751 al 1754, e di Matteo Ducci, pagato nel 1754 per quattro tavolini di noce - risulta operoso a Roma dal 1735 al 1756 circa.

[9] Francesco Solimani potrebbe essere un congiunto dell'ebanista Nicola Solimani attivo a Roma intorno agli anni venti e dell'intagliatore Giovan Battista che aveva lavorato per i Corsini nel 1731 (si veda PAPINI, *L'ornamento della pittura* cit., p. 108, e COLLE, *Il mobile Rococò* cit., p. 493).

[10] Si veda A. GONZÁLEZ-PALACIOS, *Appunti per un lessico romano-lusitano*, in S. VASCO ROCCA e G. BORGHINI (a cura di), *Giovanni V di Portogallo (1707-1750) e la cultura romana del suo tempo*, Roma 1995, p. 447, e COLLE, *Il mobile Rococò* cit., p. 485.

[11] I conti di Franceschini sono stati pubblicati da PAPINI, *L'ornamento della pittura* cit., pp. 258 sgg.

[12] Agostino Marinelli è menzionato da A. GONZÁLEZ-PALACIOS, *Il Gusto dei principi. Arte di corte del XVII e del XVIII secolo*, Milano 1993, pp. 218, 240 e 260, dove si dice che il tornitore fu attivo per i Borghese dal 1774 al 1792.

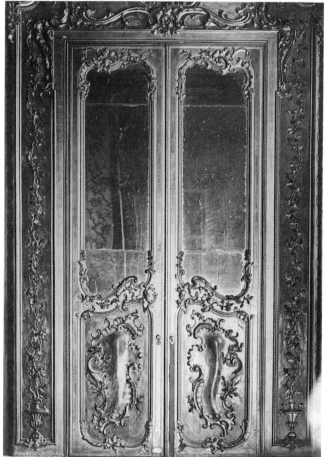

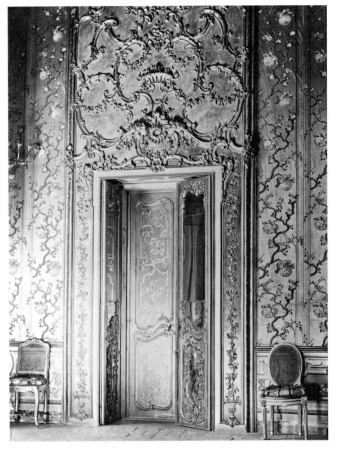

7, 8. Particolari di due delle porte dipinte di Palazzo Corsini alla Lungara (foto d'epoca). Firenze, collezione privata.

Francesco, attivo dal 1736 al 1760 circa, e Carlo Palombi subentrato nella conduzione della bottega probabilmente a partire dal 1762 fin verso la fine del secolo[13]; gli argentieri Giuseppe Castellacci e i ben più famosi Vincenzo Belli e Francesco Giardoni, impegnati soprattutto in lavori di restauro delle argenterie dei principi[14]; gli orologiai Francesco Porti (conto del 1750) e Angelo Fenice (conti dal 1755 al 1757); gli «ottonari» Bartolomeo Giudici (conti dal 1736 al 1754), Bartolomeo Guidi (conto del 1754) e Francesco Paoletti (conti dal 1754 al 1760), spesso responsabili delle rifiniture metalliche dei mobili e delle carrozze; gli «spadari» Vincenzo Pivani (conto del 1736) e Gerolamo Fiorini (conti dal 1757 al 1762); i fornitori di stoffe Biagio e Giacomo Chelucci (conti dal 1736 al 1749); il «trinarolo e setarolo» Pietro Fedele (conti dal 1755 al 1756); il «festarolo» Giuseppe Forti (conto del 1758); i ricamatori Lazzaro de Lazzari, attivo dal 1746 fino al 1755 e probabile autore di una delle portiere ricamate documentate dalla fotografia di fine secolo qui riprodotta, e Apollonia Piscitelli (conto del 1759); i «coramari» Domenico e Giovanni Lucarelli (conti dal 1742 al 1754); i vetrai Giuseppe Bonaccorsi (conto del 1738) e Domenico Frigione, presente tra i conti dell'amministrazione Corsini nel 1751 e forse parente di quel Pietro Frigioni attivo per i Borghese intorno al 1780[15]; il marmista Alberto Fortini (conti dal 1754 al 1757); e lo scultore Clemente Na-

[13] Carlo e Francesco Palombi, secondo quanto riportato da *Ibid.*, p. 256, dovevano essere rispettivamente padre e figlio e risultano attivi anche per i Borghese dal 1749 al 1761 (Francesco) e dal 1777 al 1782 (Carlo).
[14] Su Vincenzo Belli (Torino 1710 - Roma 1787), citato più volte da Alvar González-Palacios nei suoi studi, si veda C. BULGARI, *Argentieri, gemmari e orafi d'Italia*, Roma 1958, *ad vocem*; mentre per quanto riguarda l'attività dell'argentiere e fonditore Francesco Giardoni (1692-1757), attivo a Roma durante la prima metà del XVIII secolo, si rimanda a GONZÁLEZ-PALACIOS, *Il Gusto dei principi* cit., p. 105; J. MONTAGU, *Gold, Silver and Bronze. Metal Sculpture of the Roman Baroque*, New Haven-Londra 1996, pp. 117-154; A. GONZÁLEZ-PALACIOS, in *Art in Rome in the Eighteenth Century* cit., p. 165, n. 42; L. POSSANZINI, in *Dizionario Biografico degli Italiani*, vol. LV, Roma 2000, pp. 593-595; R. VALERIANI, in E. COLLE, ANG. GRISERI e R. VALERIANI (a cura di), *I bronzi decorativi in Italia. Bronzisti e fonditori italiani dal Seicento all'Ottocento*, Milano 2001, p. 152, n. 51; NAPOLEONE, *La Cappella Corsini* cit., pp. 87-88.
[15] Si veda GONZÁLEZ-PALACIOS, *Il Gusto dei principi* cit., p. 257.

pulioni che nel 1747 restaurò alcune statue acquistate dal cardinale Neri Corsini[16].

Facevano da sfondo agli arredi e alle opere d'arte profuse dai principi con dovizia nelle sale del palazzo le decorazioni realizzate dai migliori ornatisti del momento, quali Andrea Locatelli, già impegnato nel 1734 dai Colonna a dipingere in «sughi d'erba» finti arazzi[17], autore nel 1738 delle pitture eseguite sulle porte della «Camera dello Specchio» nell'appartamento del cardinale Neri e, nel 1739, delle «varie figurine dipinte dietro alle Bussole della Galleria» in collaborazione con Pietro Piazza che realizzò le vedute prospettiche[18].

L'uso di inserire nelle decorazioni delle sale finti arazzi, tipico del gusto romano esportato in seguito anche nelle Marche dove esistono ancora oggi ambienti interamente tappezzati con questa particolare tecnica pittorica[19], trovò in Ginesio Del Barba (1691-1762) il suo migliore interprete. L'artista, attivo per alcune famiglie capitoline come i Pamphilj, gli Aldobrandini, gli Odescalchi e i Chigi, dipinse per i Corsini fin dal 1737 vari ornati sulle zoccolature delle sale e negli imbotti di porte e finestre dell'ala meridionale del palazzo e più tardi, tra il 1754 e il 1755, realizzò tutta una serie di tele riproducenti alcuni episodi tratti dalla *Gerusalemme Liberata* di Tasso[20] per la Sala Verde. Quest'ultima stanza, situata al secondo piano dell'edificio, faceva parte di una serie di ambienti nei quali Del Barba eseguì, nella «Prima camera verso strada», pitture a motivo di «fogliami, e pampani gialli in fondi verdi» con «sue cornice centinate di chiaroscuro paonazzetto et una medaglia in mezzo colore amarista che rappresentano muse»; mentre nella sala seguente tutta rivestita di arazzi realizzò «a sughi di erbe» i fregi e le sovrapporte per completare la serie degli arazzi «tessuti di fiori, frutti, paesini, e figurine», in parte da lui stesso restaurati. Per la camera dell'alcova e per l'anticamera, infine, dipinse «diversi ornamenti alla francese» che si dovevano accompagnare alle decorazioni a intaglio approntate nella bottega di Lucia Corsini Barbarossa e poi dorate da Rinaldo Pellegrini.

Furono invece incaricati di dipingere le parti lignee delle carrozze dei principi gli ornatisti Giovanni Alié (operoso per i Corsini dal 1755 al 1759), Giuseppe Vannò, che nel 1758 dipinse «ad uso di Figurista» una «Berlina nobbile» e Giuseppe Boccetti, saldato dall'amministrazione di casa Corsini una prima volta nel 1749, insieme a Felice Brandi (nel conto ambedue i decoratori si definiscono «verniciari alle Sag. Stimmate») e poi da solo dal 1757 al 1763[21].

[16] Fortini, secondo quanto riportato da C. NAPOLEONE, *Delle pietre antiche di Faustino Corsi romano*, Milano 2001, p. 20, nota 58, era cognato di Francesco Cerroti, artigiano e mercante di marmi di origine fiorentina che aveva la propria bottega in Campo Vaccino, impegnato da papa Clemente XII Corsini nella cappella di famiglia in San Giovanni in Laterano. Un «Fortini scarpellino alla Fontanella Borghese» o in via del Babuino è citato nei taccuini di Tolley e poi da Belli e da Corsi in relazione anche alla vendita di rari marmi antichi (a questo proposito si veda R. GNOLI, *Marmora Romana*, Roma 1971, ed. cons. 1988, pp. 105, 205 e 252). BORSELLINO, *Palazzo Corsini* cit., pp. 151 sgg., nn. 53, 68, 110, 132, 167, 176-177 e 198, pubblica i conti presentati dal marmista all'amministrazione Corsini dal 1744 al 1766. Napulioni, o Napolioni, come riporta NAPOLEONE, *Delle pietre antiche* cit., p. 24, nota 22, era stato già impegnato dal cardinale nel restauro del Trono Corsini rinvenuto nel 1732 in occasione degli scavi per costruire le fondamenta della cappella di famiglia in San Giovanni in Laterano.

[17] Si veda E. SAFARIK, *Palazzo Colonna*, Roma 1999, p. 172.

[18] Si veda BORSELLINO, *Le decorazioni settecentesche* cit., p. 183, figg. 14-17. Per i relativi conti si veda ID., *Palazzo Corsini* cit., pp. 146-147, nn. 29-30 e 36, cui si dovrà aggiungere quello riportato nel presente regesto.

[19] A questo proposito si potranno citare i cicli di arazzi realizzati per i Baldeschi a Jesi e, sempre nelle vicinanze di tale cittadina, quelli più tardi che adornano le stanze della villa di Montepolesco.

[20] I finti arazzi, ancora in loco e la cui documentazione è riportata nel regesto, furono attribuiti a Del Barba da BORSELLINO, *Le decorazioni settecentesche* cit., p. 182. Lo stesso studioso pubblica poi, nel volume dedicato alla storia del palazzo (*Palazzo Corsini* cit., pp. 147 sgg., nn. 32, 72, 76, 78, 84, 89, 94, 101, 121, 124, 129, 144, 146 e 154-155), diversi conti dell'artista relativi alle decorazioni nelle sale; mentre la fattura emessa nel 1753 riguardante le decorazioni delle due gallerie nell'appartamento del cardinale Neri è stata trascritta da PAPINI, *L'ornamento della pittura* cit., pp. 271-272, n. 58, figg. 10-12. Per una completa e aggiornata biografia di Ginesio Del Barba si rimanda a O. MICHIELI, in *Dizionario Biografico degli Italiani*, vol. XXXVI, Roma 1988, pp. 326-327 (con bibliografia precedente). I suoi lavori per i principi Borghese sono stati resi noti da E. FUMAGALLI, *Palazzo Borghese*, Roma 1994, pp. 106 e 180, nota 17. BORSELLINO, *Palazzo Corsini* cit., pp. 184 sgg., nn. 202-203 e 209, riporta la notizia che un altro pittore, tale Giovan Carlo Robillard attivo per i principi come decoratore dal 1769 al 1773, aveva eseguito nel 1769 «lavori di pittura a guazzo e a sughi Derba fatte per l'Eccellentissimo Signore Principe Corsini in occasione di una festa di Festino fatta nel suo Palazzo per ricevere Sua Maestà Imperial nella sua venuta in Roma».

[21] Secondo quanto riportato da GONZÁLEZ-PALACIOS, *Il Gusto dei principi* cit., pp. 113 e 116, Felice Brandi nel 1728 fu pagato per aver imballato la prima e la seconda carrozza nobile dell'ambasciatore del Portogallo Das Galveas. Ai citati nomi di decoratori bisognerà aggiungere quello di Giovan Battista Marchetti che nel 1773 decorò una carrozza (BORSELLINO, *Palazzo Corsini* cit., p. 186, n. 208).

APPENDICE

Alié Giovanni
«Io Sotto S.o hò ricevuto dall'Ecc.ma Casa Corsini per le mani del Sig.re Paolo Bindi Scudi ottanta moneta quali sono per la Pittura di un Berlingotto della Sud.a Ecc.ma Casa così di accordo chiamandomi contento e sodisfatto in fede questo dì 14 Lug.o 1755 io Giovanni Aliè» (ACF, 1755, G. 61, c. 6).

«Io Sotto S.o hò ricevuto dall'Ecc.ma Casa Corsini per le mani del Sig.re Paolo Bindi Scudi trenta moneta quali sono per la Pittura della cassa di un'smimero nuovo fatto per servizio di d.a Ecc.ma Casa in fede questo dì 30 Ott.e 1755 io Giovanni Aliè» (ACF, 1755, G. 61, c. 127).

«Io sottos.o hò riceuto dall'Ecc.ma Casa Corsini per le mani del Sig.re Paolo Bindi scudi Trentadue moneta per mercede della pittura fatta ad un Landò di d.a Ecc.ma Casa Corsini così d'accordo in fede questo dì 9 luglio 1756 io Giovanni Aliè» (ACF, 1756, G. 63, c. 4).

Seguono altri pagamenti per aver dipinto le parti lignee delle carrozze dei principi e cioè: per lavori «fatti e da farsi attorno ad una Berlina...» (ACF, 1758, G. 66, c. 165); per lavori «ad uso Pittore fatti nel'Ornati della Berlina nobbile...» (ACF, 1758, G. 67, c. 19); per «saldo dell'Ornati dipinti nelli specchi di una Berlina nobbile...» (ACF, 1758, G. 67, c. 135) e per «rinfrescatura e fondi nella pittura delli specchi di un' Landò cremise...» (ACF, 1759, G. 69, c. 158).

Antamori Paolo Francesco
«Io Sotto S.o ò ricevuto dal Em.mo, e Rev.mo Sig.re Card.e Corsini per lè mani del S.e Anto Bargigli scudi Centotrenta moneta quali sono per il p.zzo, e valuta di n. due Tavolini di otto e quattro, impellicciati di bianco, e negro antico con piedi à piramide, e festoni, e Crociata sotto tutti dorati, ...30 Luglio 1771 Paolo Fran.co Antamori» (ACF, 1751, G. 53, c. 33).

Argerichi Gabriele
«Io sottoscritto hò ricevuto dall'Ecc.ma Casa Corsini per le mani del Sig.re Pietro Antonio Bargigli scudi 28 m.ta quali sono per la valuta di numero 4 cantarani di noce con loro serrature e chiave per servizio del casino di Porto d'Anzo et in fede questo di 31 Marzo 1743 Gabriele Argerichi mano propria» (ACF, 1743, G. 35, c. 90).

Barbiani Domenico
«A dì 28 agosto 1736... haver aggiustato un piedestallo con haverlo intagliato di nuovo in altro modo con cartelle centinate tanto nella facciata davanti quanto nelle [fiancate] ⁄ 8... x aver fatto un'altro piedestallo compagno tutto d'intaglio a riserva del liscio fatto dal falegname e d.o infasciato... di pezzi, e tutto intagliato isolato a quattro faccie centinato con Barghe in mezzo, e rabeschi nelli quattro angoli centinate da capo a piedi, con averci fatte quattro faccie, e lavorato di buona fattura come si vede ⁄ 8 adi 24 9bre d.; per aver intagliato un'altro Piedestallo come li sopradetti, ma di fattura assai maggiore per haverlo tutto... le scorniciature, e li modeni, rifatto di nuovo in altro legno et intagliato come si vede ⁄ 10...» (ACF, 1736, G. 23, c. 235).

Bastianelli Michele
Viene pagato per l'accomodatura di alcuni arazzi (ACF, 1750, G. 51, c. 105).

Battarelli Giuseppe
Fornisce «due para di pistole guarnite di ottone intarsiate d'argento...» (ACF, 1750, G. 50, c. 77).

Belli Vincenzo
A partire dal 20 ottobre 1755 l'argentiere viene pagato dall'amministrazione Corsini per aver restaurato vari pezzi di argenteria (ACF, 1755, G. 61, c. 116). Suoi conti compaiono tra le carte dell'amministrazione anche negli anni seguenti: nel 1756 infatti è pagato per «n. 8 Candelieri con suoi Cornacopia tuti lavorati ala Francese grandi con dua porta smocolatori e due smocolatori...» (ACF, 1756, G. 63, cc. 166 e 218); nel 1757 e nel 1758 per generici lavori di ripristino delle argenterie del palazzo (ACF, 1757, G. 64, c. 39, e ACF, 1758, G. 66, cc. 16, 66, 85, 146 e 216) e per la realizzazione di «n. 12 piatino n. 8 reali n. 4 tondi 4 ovati e 4 bastardoni e n. 16 piati da capone ovati e n. 8 da capone tondi...» (ACF, 1758, G. 67, cc. 54, 94, 144, 171 e 198) e ancora nel 1759 per vari restauri (ACF, 1759, G. 68, cc. 11, 45, 68, 106 e 136, e ACF, 1759, G. 69, cc. 41, 150 e 186).

Boccetti Giuseppe
Conto di «Gio. Felice Brandi e Giuseppe Boccetti verniciari alle Sag. stimmate» per aver verniciato diverse carrozze di casa Corsini (ACF, 1749, G. 48, c. 169).
Nel 1757 il solo Giuseppe Boccetti presenta un analogo conto per aver verniciato di vari colori le carrozze dei principi (ACF, 1757, G. 65, c. 41); così anche nel 1759 (ACF, 1759, G. 69, c. 25), nel 1762 (ACF, 1762, G. 75, c. 199) e nel 1763 (ACF, 1763, G. 74, c. 132).

Bonacorsi Giuseppe
«Cristallaro e vetraro allo Spirito Santo
Conto de' lampadari dell'Ecc.ma Casa Corsini
Per aver disfato n.o tre lampadari grandi, che stanno nell'Appartam.to, 2 levati pezzo per pezzo con diligenza _ 3
E più per aver ripulito tutti li pezzi delli suddetti tre lampadari con 6 bracci e per dim.to di tempo, e rimessi insieme nell'Appart.o del palazzo novo alla Lungara _ 7:50
E più per aver ripulito un'altro Lampadario grande, e rimesso assieme, e ritrovato tutti li pezzi con gran perdimento di tempo _ 3
Per aver ripulito un'un'altro lampadario più piccolo, e messo in opera _ 1:50
E più diversi pezzi di filtro d'argento di bologna per ligare le goccie delli sudetti Lampadari _ 50».
Saldato il 20 giugno 1738 (ACF, 1738, G. 26, c. 181).

Bonario Giacomo
«Conto dell'E.ma... Casa Corsini
24: 7bre 1741
Per avere fatto un pezzo novo alla traversa dello sportello della stufa e nella punta fattoci una fogliarella, e poi scorniciato, incollato, inchiodato e uguagliato con il vecchio _ 40
23: 9bre
Allo smimero per aver fatto due pezzi novi longhi mezzo palmo uno allo sportello e l'altro alla spalloera di fianco incollato inchiodato e fattoci la sua goletta et al sud.to smimero incollati e inchiodati tre altri pezzi alle luci dello cristalli _ 60

Il calesse di viaggio per avere messo due pezzi novi alle stanghette incollati inchiodati e uguagliati alla cassa del sud.to calesse da fianco due altri pezzi novi incollati inchiodati e uguagliati _ 50

29: gen.ro 1742

per avere fatto due tavolinetti con li suij Telari centinati tanto d'avanti come so fianchatte scorniciate fattoci un piano e guscio con un cordoncino e pianetto li duij piedi d'avanti centinati e isolati e intagliati alla francese di cartelle con pianetti e foglie e con fioretti radopiati e dal mezzo in giù con zifere con una rosetta in mezzo ed un fioretto di foglie con vacarelle da piede alla sud.ta _ 50

Alla sud.ta zifera con la sua traversetta che lega li suddetti dui piedi di cartelle con pianetti e nel mezzo una palmetta di foglie radopiate e li sud.ti piedi vanno a finire a zampe di Bove per li piedi di dietro due mensole a muro che regono il telaro longhe un palmo di cartelle e pianetti con un fiore di foglie radopiato e da piede un altro fiore di foglie a mazzetto, per avere fatto le sue cimasette centinate indentro come il telaro di cartelle di pianetti e foglie e sgarza con due pendoncini lavorati di cartelline con fioretti alla francese per averci fatto le sue fiancantine centinate di cartelle e sgarze con un fioretto nel mezzo e questi due tavolini fatti tutti di tiglio à legno mio _ 40

Alla Papalina della Sig.ra al sotto piede per avere scortato due pendoni d'ambe le parti, e ripreso l'intaglio e per aver inchiodato il riporto alla parte di dietro e sverzato e stuccato dove bisognava alla suddetta papalona

Al Frullone nel sottopiede ed in testa fattoci mezzo pendone novo incollato e inchiodato e da fianco e in testa incollati e inchiodato due altri pezzini et uguagliate molte sgrugnature in più loghi al sud.to Frullone _ 80

Al Birocio del Sig.re Duca incollato ed inchiodato un cartoccio al braccetto _ 30

Per aver incollato e inchiodato due pendoni in testa al sottopiede del Landau _ 30

Alla Berlina della Sig.ra per aver incollato e inchiodato due pezzi al sottopiede _ 30

Al frullone tornito da strapazzo per avere intagliati li bracci dal mezzo in giù con lo scanno di cartelle e riquadri di ambe le parte, il ponticello anche di cartelle e riquadri per avere tornito à mano li suij coscialetti e uguagliati assieme bracci e scanno, per aver intagliato le teste alle stanghe di cartelle e in testa pansa e guscio _ 5

...In fede Roma questo di 17 marzo 1742 io Giacomo Bonario» (ACF, 1742, G. 34, c. 68, 1742).

Bottari Guido

«Io Sottoscritto ho ricevuto dall'Ecc.ma Casa Corsini per le mani del Sig.r Paolo Bindi Scudi Due e soldi 40 tanti sono per mio rimborso d'altrettanti spesi in far fare due scansiole di Pero nero con suoi piedi, e vasetti di Bossolo per uso dell'Ecc.ma Sig.ra Duchessa in fede questo dì 14 9bre 1754

Guido Bottari» (ACF, 1754, G. 59, c. 155).

Bracci Cesare

I conti presentati da questo artigiano riguardano alcuni «...Lavori fatti ad uso d'Intagliatore, per servizio dell'E.mo Sig.re Card.le, et Ecc.mo Sig.re Prencipe Corsini» e cioè il restauro delle carrozze dei diversi componenti della famiglia: dalla lunga descrizione dei vari pezzi intagliati si possono citare i «sopraro-ta» dello «smimmero nobbile del Sig.re Prencipe». Il «coscialet-to, con cartelle, pianetti, riquadri, et un'ala di sgarze, in testa pan-

za, e guscio, e la testata à cartellette dalla parte di dentro» della berlina della principessa e lo stemma «di noce per sua Em.za di lunghezza palmi trè, un quarto con tutta la cornice che ciè attorno, con il cappello, con fiocchi, cordoni, che cascano di là e di qua, con cartelle, pianetti in mezzo, coll'impronta dell'arma di Sua Em.za sud.a» (ACF, 1735, G. 21, c. 191).

Nel 1736 Bracci restaurava, oltre alla «Berlina del Sig.re Card.le», il «Landao del Sr. Prencipe al Palazzo», la «Berlina della Sig.ra al Palazzo», lo «smimmero del Prencipe verde filettato d'oro», la «Berlina rossa della Principessa», la «stufa nobbile del Sig.re Cardinale» («...intagliatoci una conchiglia, sotto ci cascano foglie, e fioretti, et attaccano di sopra fronde di vite, con rampazzi d'uva, e un frutto in mezzo, con piani, contropiani, panza, e gusci e ritoccati tutti li risalti di sopra tutto attorno guscio, uno accanto all'altro, sotto fattoci quattro cascate di perle, con sue perette, che fingono perle, e scano da sette borchiette, fatte dall'intagliatore, girano di faccia, e da fianco...»), il «calesse da Viaggio del Prencipe dal Facocchio» e lo «smimmero della notte del Prencipe». Per questi lavori l'intagliatore fu saldato il 30 giugno 1736 (ACF, 1736, G. 22, c. 251) e poi ancora il 31 dicembre 1736 (ACF, 1736, G. 23, c. 201).

Due anni dopo, e più precisamente il 16 aprile 1738, la bottega di «Cesare Bracci Intagliatore» presentava un conto per «hav.e intag.to alla Cassa della Berlina rossa di S. E.ma le due stanghette in tutta longhezza e nelle 4 testate con cartelle gusci e pianetti e contropiani _ 4

E più per hav.e scorniciato li due archetti con golette e gusci che uniscono con le colonne della cassa _ 2

A 17 Aprile per hav.e intag.to tutto il carro novo della sud.a Berlina di S. Em.a cioe tutta la parte d'avanti che sono li bracci, scanno, e suo pezzo sopra, li due coscialetti, e ponticello, il sottopiede con cascate riportate, la bilancia, la traversa d'avanti il soprarota, e la volticella, e la tavola sule code de coscialetti, come anche la balestra, e li due zoccoletti che posano sopra le stanghe, dove posa una tavola sopra, e le due stanghe storte che formano cosciali al di dietro cioe bracci, cimasa scanno, e sala, e due zoccoletti, dove posa sopra una tavola che attacca il sottopiedino, il tutto con fattura di cartellame, foglie e sgarze, e palmette, e fiori di foglie, e pendoni lavorati con fioretti, e pianetti e riquadri _ 65

A 20 Maggio per haver intag.to un altro carro novo consimile al sud.o per il Sig.e Pri.pe, che ci va montata sopra la cassa della Berlina rossa di fattura come di contro _ 65

A 23 sud.o alla stufa dorata di S. Em.a per hav.e mandato un homo ad incollare e inchiodare un pezzo di cartella alla cantonata della cassa _ 30

A 4 giugno per haver mandato un homo ad incollare e inchiodare al Palazzo alla Longara una testata alla stanghetta della cassa del landano del Sig.e Pri.pe _ 60

A 12 d.o per hav.e mandato simil.te ad incollare e inchiodare altro pezzo longo 1/4 largo simile ad una stanghetta del d.o landano _ 60

Io sottoscritto ho ricevuto dall'Ecc.a Casa Corsini... scudi ottantaquattro quali sono per saldo del suddetto conto in fede questo di 30 giugno 1738

Per Pietro Bracci Giacomo Bonaria» (ACF, 1738, G. 26, c. 265).

Brandi Gio. Felice verniciatore

«Verniciaro al Gesù», nel gennaio del 1736 presenta un conto per varie pitture alle carrozze (ACF, 1736, G. 22, c. 224).

Carletti Nicola
«Io sotto scritto fò fede come Nicola Carletti Intagliatore ha ri-
cevuto dall'Ecc.mo Sig.re Duca f. Filippo Corsini per le mani
del Sig.re Paolo Bindi Scudi venti moneta quali sono per have-
re rimodernato numero 4 piedi di Tavolini e perche disse non sa-
per scrivere a fatto il segnio di croce x croce del suddetto Carlet-
ti in fede questo dì 13 xbre 1754 _ 20
Io Paolino Piacentini di Commisione» (ACF, 1755, G. 61, c.
63, foglio 5).

«Conto del'Ecc.mo Sig.re Ducha Corsini del'Anno 1754
Per aver amanito et Intagliato dieci sedie grande fatte alla Fran-
ciese _ 53
E più per avere amanito et Intagliato sedici sedini picole con aver-
le Intagliate alla Francese _ 48... questo di 27 xbre 1754 del sud.
Nicola Carletti...» (ACF, 1754, G. 61, c. 63, foglio 8).

«Io sottoscritto di comissione del Signor Niccola Carletti faccio
fede principalmente il medesimo à ricevuto da S. Ecc.za il Sig.
Duca Corsini per le mani del Si.e Paolo Bindi scudi trentasei
moneta quali sono per il prezzo di un ornato dell'Arcoa fatto nel-
le cammere del S. e D. Lorenzo Corsini, tutto intagliato così
d'accordo e perché disse di non sapere scrivere ho fatto il segno
di croce xce in fede questo dì 30 Ap.le 1755 Giuseppe Lisa di
Commissione al sudetto» (ACF, 1755, G. 61, c. 63, foglio 22).

«Conto dell'Ecc.ma Casa Corsini del Anno 1755
E più per aver fatto due cantoniere amanite Ingalerate et Intagliate
che vanno alla Cornicione del Letto e fattoci foglie cartelle e or-
nato _ 1:60
Per aver messo di novo due pezzetti Incolati ed Inchiodati altri
due pezzi al medemo Tavolino ed aver incolato un pezzo di cor-
nice a una custodia _ 35
Per aver amanito ed Intagliati due Tavolini a cantone che van-
no nella stanza dell'Arcova con averci fatto foglie Cartelle alla
francese e averci fatte le sue cimase d'avanti e ricavatoci li suoi ti-
ratori dalle medeme Cimase _ 14
Per aver Intagliato due piedi di Cimbalo con sua Traversa di sot-
to averci fatto foglie atorno alle Collonne in piedi ed averci fatto
alla Traversa di sotto le medeme foglie, e contornato li piedi del
sud.o Cimbalo con Cartelle e piani _ 3:50
Per aver Intagliato due pomicelli che vanno alla Sedia d'Ap-
poggio _ 30
Per aver scorniciato una Tavola tutto a torno tanto di sopra co-
me di sotto che serve per seditore della medema sedia d'appog-
gio _ 60
Per aver ingalettato ed Intagliato due zocholetti dove posa il ca-
lamaro e Polverino e averci fatto la goletta a torno con foglie in
mezzo a tutti due li medemi _ 60
Per aver Intagliato di novo una sedia da voltare a tre piedi con-
tornata ed intagliata e scornisiato li pomolotti di sopra, e aron-
dato il giro dove si appoggia, e fattoci due Cartelle _ 2:50...
in fede questo dì 14 Ag.o 1755 Paolino Piacentini di Comissio-
ne» (ACF, 1755, G. 61, c. 63, foglio 31).

Carlotti Gio. Battista
Corniciaio pagato il 24 gennaio 1747 per aver fatto venti corni-
ci per stampe (ACF, 1747, G. 44, c. 4).

Castellacci Giuseppe
«Per n. 12 boccaglie di piastra tornite con sue vite assestati sopra
dodici paralumi di vetro, d'argento di Carlino di peso...

Per fattura delle medeme alla ragione di scudi 1.40 l'una _ 16.
80...
Questo dì 20 giugno 1749 Giuseppe Castellacci mano propria»
(ACF, 1749, G. 48, c. 151).

Chelucci Biagio e Giacomo
Questi fornitori di stoffe presentano all'amministrazione Corsi-
ni, il 30 giugno 1736, un conto per la consegna di damasco e vel-
luto verde per delle portiere (ACF, 1736, G. 22, c. 218), seguito
nel 1749 da un'altra richiesta di pagamento per del damasco co-
lor cremisi servito per tappezzare le sedie del nuovo appartamen-
to posto sopra la libreria (ACF, 1749, G. 49, c. 111).

Cittadini Lucino
«A dì 2 Agosto 1745
Per aver fatto n. otto siede di noce che n. 4 con suoi piedi a brac-
cioli intagliati, e sue traverse tornite e l'altre quattro senza braccioli
con l'istessa fattura, e tutte lustrate a cera, e va tutte, a otto _ scu-
di 16. 40... per Lucino Cittadini bricida Cittadini». Nell'inte-
stazione di questo conto l'artigiano viene definito «Ebanista»
(ACF, 1745, G. 41, c. 31).

«Io inf:to o ricevuto dall'Em.mo Corsini per le Mani del Sig.re
Bargigli scudi Quattro e baiochi dieci Moneta quali sono per
prezzo di dui fusti di sedie di noce uno con braccioli e uno ad uso
di sedia da cammera con suo commodo così di accordi, in fede
questo dì 29 7mbre 1745... Lucino Cittadini» (ACF, 1745, G.
41, c. 67).

Cleri Tommaso
«Conto
Dell'E.mo R.mo Sig.Cardinale Corsini deve dare come app.o
Per aver fatto n. 26 Sedie intagliate col suo bracciale attaccato al-
la gamba colla sua cimasa intagliata con suoi telari da capo, e da
piedi tutti di noce a raggione di... 4:50 l'una così d'accordo _ 117
Più per n. 4 sediole senza bracci compagne d'intaglio alle sud-
dette sedie a rag.ne di 3:50 l'una _ 14
...Questo dì 24 Marzo 1750 Tomasso Cleri
...Tomasso Cleri fustarolo in...» (ACF, 1750, G. 50, c. 73).

«Io sotto s.o hò recevuto dall'Ecc.ma Casa Corsini per lè mani
del S.e Paolo Bindi li Scudi Quindici quali sono per il prezzo e
valuta di n. dieci fusti di sediole à Bracci da' Cammera dati per
serv.o di d.a Ecc.ma Casa, e per Ammobiliare il Quartiere di S.
Ecc.za il S.re d. Lorenzo figlio di S. Ecc.za il S.e Duca Corsi-
ni in fede questo dì 11 Magg.o 1754 pere Tomaso cleri mio pa-
ter io Filippo Cleri» (ACF, 1754, G. 58, c. 133).

«Io S.o hò ricevuto dall'Ecc.ma Casa Corsini per lè mani del
S.e Paolo Bindi scudi tredici, e soldi venti moneta quali sono per
il prezzo di numero 24 Fusti di sediole da Cammera, che n. 12
a Tortiglione alla rag.e di s. 70 l'una e n. 12 da Tavola a s. 40 l'u-
na così d'accordo in fede questo di 25 Ott.e 1754
Tomasso Cleri» (ACF, 1754, G. 59, c. 134).

«Io sotto s.o hò recevuto dall'Ecc.ma Casa Corsini per lè mani
del S.e Paolo Bindi Scudi Cinque e soldi 12 e ½ quali sono per
prezzo e valuta di due fusti di soffà o siano sedie dà riposo per ser-
vizio di S. Ecc.a il S.e Duca... In fede questo dì 22 N.bre 1754
Tomasso Cleri» (ACF, 1754, G. 59, c. 152).

«Io Sottos.o hò ricevuto dall'Ecc.ma Casa Corsini per le mani
del S.e Paolo Bindi Scudi Cinque e soldi quaranta moneta qua-

li sono per il prezzo e valuta di n. 12 Fusti di sediole da camme-ra date per sev.o di d.a Ecc.ma Casa a soldi 45 l'una in fede questo dì 30 Lug.o 1755
Tomasso Cleri» (ACF, 1755, G. 61, c. 21).

«Io Sottos.o hò ricevuto dall'Ecc.ma Casa Corsini per le mani del S.e Paolo Bindi Scudi Cinque e soldi 50 moneta quali sono per il prezzo di n. 12 fusti di sedie nuove con li Bracci per servizio dell'Anticamera di S. Ecc.a P.ne così d'accordo con avergli dato altri e tanti fusti vecchi in dietro in fede questo dì 18 Ott.e 1755 Tomasso Cleri» (ACF, 1755, G. 61, c. 114).

Corsini, bottega
«Conto de Lavori fatti per servizio della Ecc.ma Casa Corsini da me Giuseppe Corsini intagliatore come Appresso cioè
a dì 9 agosto 1747
Per havere Intagliato un tavolino a quattro piedi di altezza pa[l]mi 4 1/4 largo insieme il detto Tavolino Intagliato alla franchese, per haverci fatto alli dui piedi d'avanti due mezze figurine e li piedi dietro ornati et il rimanente con cartelle è festoni, è le crociata intagliata con Chocchiglie, e Festoni, et altri ornamenti, à la cimasa d'avanti, e le due di fianco fattoci diversi ornamenti... al medesimo intaglio, che importa _ 38». Il conto viene pagato il 30 settembre 1747 (ACF, 1747, G. 45, c. 100).

«Conto
De lavori fatti per servizio dell'Emi.mo Sig.re Card.le Corsini
Per l'Anno 1747 et Ecc.ma Casa Corsini
A dì 9 Ottobre
Per havere Intagliata Carro, è Cassa di un landao cioè la Cassa Scorniciata, è Intagliatoci li sui Archetti e Sportelli, è Stanghet-te, e Scorniciatoci le sue Luci
Siegue il Carro della Medesima Cassa Intaliato tutto quanto di nuovo tutto di mezzareccia con averci intagliato Sala dietro, è Schano, è zoccoloni, con haverci fatto piano Cartelle, gusci, è Scappate di Sgarze, è Scorniciato il suo tavolato, con cordone at-torno, e la parte d'avanti Intagliati li sui Bracci, è Coscialetti, pe-darola, Schano, e Sottopiede, è Intagliate Medemamente, che ac-compagnava alla detta parte dietro, che di suo giusto prezzo Im-porta _ 30
Siegue per havere Intagliato lo Schano, è la sala della Berlina Rossa della Sig.ra con haverci fatto piani, è gusci, è Cartelle e riaguagliato insieme con li Bracci, che importano assieme _ 3.50
Sigue al medemo, per havere Contornato, e scorniciato il tavo-lato Dietro, è Intagliatoci li sui zoccoletti sotto con cartelle piani è gusci fatto il Cordone alla tavola dove sedono li servitori, è in-tagliatoci li sui zoccoletti Compagni a quelli dietro, che assieme Importano _ 2
A dì 14 ottobre per havere Mandato un omo à intagliare la Sala in opera dietro del landao rosso con haverci fatto Cartelle piani, è gusci et altri ornamenti, che accompagna allo Schano, di suo giusto prezzo Importa _ 1.30.
Sigue per havere mandato un omo à Intagliare le punte della tra-versa di d'avanti della Berlina, che adopra la Sig.ra con haverci fatto piani, è contropiani, è Cartelle, che Importano...
A dì 9 novembre
Per havere risercito 8 Scabelloni di queli che ci vanno li busti di Marmo Sopra, con haverci fatto diversi pezzi di nuovo, è uagua-gliati in diversi Luoghi, che si erano sgrugnati, è rifattovi una Cocchiglia di nuovo A grandezza 1/4 che importano giulij 4 l'u-no per Scabbellone Incollati, è Inchiodati in opera, che Impor-tano assieme... Questo dì 17 Xbre Giuseppe Corsini». Nel con-

to Giuseppe Corsini è definito «Intagliatore e Scultore di legna-me» (ACF, 1747, G. 45, c. 182).

Il 9 gennaio 1749 l'intagliatore presenta un lungo conto di lavo-ri per le carrozze dove, in data 2 luglio, chiede anche di essere pa-gato «...Per havere Intagliato quattro tavolini alla franchesa à quattro piedi dui di lunghezza pa.mi 7 e larghi pa.mi 3 1/2 con averci fatto la sua Crociata Cimasa, e Fiangatelle li detti fatti di legnio Bianco tutto à mio Costo si di ammanitura, e legniame conforme di Intaglio con Cartelle e Cocchiglie, è rabeschi, è Pal-me, et altri simili ornamenti, che alla Ragione di scudi 30 l'uno assieme Importano _ 60.
Siegue per Altri due tavolini di maggior fattura mà di misura più Corti, mà di Consimile altezza, e Consimile larghezza come di sopra Intagliati alla franchese, con Cocchiglie e rabeschi à foglie, e Fiori, che alla ragione di scudi 35 l'uno Importano insieme _ 70
...In fede questo dì 23 Luglio 1749 Giuseppe Corsini...» che nel-l'intestazione del documento è definito «Intagliatore è Scultore di Legnio» (ACF, 1749, G. 49, c. 21). Alla carta 177 della mede-sima giustificazione segue un altro conto per lavori alle carrozze. E così il 17 febbraio 1750 quando, oltre agli intagli per abbellire e «risarcire» le carrozze dei principi, l'artigiano lavorò a vari ar-redi:
«...A dì 30 Giugno
Per havere intagliato sei sopraporti o pure palchetti li detti di gi-ro Pa:mi 15 in circha, e di Aggettito Pa:mi 2 1/2 tutti centinati, con haverli scorniciati con guscio, gola è piano è pianetto e fat-tovi il suo ornamento di Intaglio da Capo à piedi con Cartelle piani, è gusci, e palmette nel mezzo et altri simili ornamenti, che alla ragione di scudi quattro l'uno assieme importano _ 24
A dì 27 Luglio
Per havere Intagliato dui tavolini compagni à un altro, che vi era-no Intagliati alla franchese tutti à mio costo si di Intaglio come Ammanitura di falegname di lunghezza Pa:mi 5 1/2 e di lar-ghezza Pa:mi 2 1/4 e di altezza Pa:mi 4 li detti Intagliati con Ra-beschi di foglie Palmette, è Cartelle, et altri simili ornamenti con sua Crociata fiangatella Cimasa et erano quattro piedi, che alla ragione di Scudi Dodici l'uno assieme importano _ 24 Siegue à quattro tavolini vecchi che vi erano d'orati con haverci manda-to un omo à rifermarli con Colla, è Chiodi, e fattoci un pezzo di nuovo à un piede di uno delli detti tavolini che tutti assieme Im-portano...
In fede questo dì 31 Lug.o 1750 Giuseppe Corsini...
Giuseppe Corsini Intagliatore, e Scultore di Legnio» (ACF, 1750, G. 51, c. 31).

«Conto de' Lavori fatti per servizio dell'Emi.mo Sig.re Card.le Corsini et Eccll.ma Casa Corsini
A di 31 agosto 1752
Per avere Intagliato dui tavolini Nobili longhi Pa.mi 8 e larghi Pa.mi 4 con li piedi centinati, e ornati di cartelle, e foglie, e Pal-me, e intrecci di Cartelle con mascheroncino ad ogni piede, col-la crociata quattro draghetti Intrecciati con l'ornati, che serpeg-giono intorno alla detta... Cocchiglione nel mezzo tutto trafora-to, che ci nasce un gruppo di fiore fatto similmente alla cimasa fatto tutto in bona proporzione si di Intaglio come di Scultura fatto tutto di mio costo si di legniame, come di Ammannitura, e parimente fattoci li Telari così ordinatomi da sua Emi.za che di prezzo cosi d'accordo, e aggiustato insieme Importano _ 40
30 settembre
Per havere Intagliate le testate delle stanghe del frullone rosso di Imbasciata, con le sue cartelle profilate, e havere sverzato tra li zoccoli, e la tavola...

61

23 settembre
Per havere scorniciato quattro palmi di goletta alla cassa del frullone rosso di Imbasciata...
27 aprile [1753]
Per havere intagliato n. 3 tavole di sopra finestre nella Galleriola le dette per accompagnare, a quelle della galleria grande, intagliate nel mezzo con cartelle, e foglie e Baccelli sgusciati e poi intagliati parimente con il frontespizio con una palmetta, che nasce nel mezzo, e poi intagliati nelle due estremità della centina della tavola nel rimanente scorniciato con gola, e pianetto, che tutti tre assieme importano 5».
Seguono altri conti per le carrozze fino al luglio 1753, quando viene saldato «io Gio. Antonio Muggetti Intagliatore Per Lucia Corsini Barbarossa». Nell'intestazione del conto è scritto inoltre: «Lucia Corsini Barbarossa Tutrice e Curatrice come apparisce nel testamento rogato per li atti del Andreoli Notaro Capitolino» (ACF, 1753, G. 57, c. 44).

In un altro conto della bottega dei Corsini relativo soprattutto a lavori alle carrozze si trova anche la richiesta di pagamento, datata al 23 aprile 1754, relativa alla fattura di due palchetti per tende: «Per havere Intagliato due tavole di finestre tutte centinte ornate nel mezzo con cartelle con un palmettone in mezzo con gusci ricassati da ambedue le parti che termina indegradazione con foglie che incarniscono con la cornicie e parimente poi con due atri ornati à guisa di frontespizij con una palmettina nel mezzo, che Incarnisce con la cornice che gira attorno...
in fede questo dì 25 Agosto 1754 io Gio. Antonio Muggetti per Lucia Corsini Barbarossa» (ACF, 1754, G. 59, c. 69).

Conto di «Gio. Antonio Muggetti per Lucia Corsini» relativo a lavori alle carrozze (ACF, 1755, G. 60, c. 99).

«Conto de Lavori fatti per servizio Dell'Eccell.mo Sig.re Duca Corsini Per l'Appartamento a dì 10 Giugno 1754
Per havere Intagliato dui ornati sopra a due Bussole cioè à dire con cartelle e foglie e cocchiglie pelleggiate con palme che intrecciano il detto intaglio, che incarnisce con lo scorniciato che gli va attorno e con due fogliarelline che galletta sopra allo scorniciato che ambedue assieme importano 5
a di 6 agosto
Per havere Intagliato cinque soprafinestri che di giro stendono pa:mi 13 per chiascheduna tavola le dette tutte ornate di cartelle, e foglie pelleggiate, con un palmettone in mezzo tutto traforato, e garbeggiato, essendo questo il mezzo principale di mezzo, e poi ornato da ambedue le parti, con cartelle pelleggiate e foglie come si possono vedere in opera, che tutte assieme importano 16
a di 4 novembre
Per havere Intagliato quattro ornati à quattro soprafinestri li detti per accompagnare alli altri di fattura, che vi sono con cartelle con palmette in mezzo, et altri ornati, che terminano con foglie in degradazione le dette rilevate di buon rilievo con diversi pezzi messoci da noi per mancanza di legnio, che tutte quattro assieme importano 5:40
Siegue per havere Intagliato un cielo di letto cioè à dire li tre cornicioni di grossezza di mezzareccia tutto centinato per sui versi con becco di ciovetta pianetto, e guscio, e goletta e pianetto Batentato con il suo mezzo Intagliato alla franchese con cocchiglie pelleggiate, e Baccellate, con scappate di foglie con altri dui ornati, che diroppono dalla scorniciatura, che terminano con cartelle pelleggiate che tutti e tre assieme importano 9:8
Siegue per havere intagliato quattro vasetti dui sani e dui mezzi li dui sani staccati e l'altri due mezzi attaccati al cornicione gal-

lettati addosso alla cornicie ornati di cartelle e foglie pelleggiate, e palme traforate, che tutti quattro assieme importano 3:5
a di 17 novembre
Per havere intagliato dui luci centinate sopra à una porta, che danno lume à un tramezzo di lunghezza Pa:mi 6 3/4 e alti a proporzione li detti Intagliati con diversi ornati di cartelle e cocchiglie pelleggiate e foglie con scorniciati con due scappatine, che fanno finale sopra alla porta il tutto fatto in bona semetria, come si puol vedere, che importa 10
a di 22 gennaro
Per havere Intagliato dui occhi sopra a due Bussole di lunghezza Pa:mi 6 e di altezza Pa:mi 4 oniedue, che danno lume à una altra stanzia diversi delli altri dui Bislongho in altezza adeffetto di farlo diverso delli altri dui ornato di cartelle e mezzi tondi e cocchiglie pelleggiate ornato di palme con sue legature con la sua cornicie centinata nella luce che poi termina di sopra con una cocchiglia con scappate di dui festoni che serpeggiano intorno all'ornato e gallettati sopra alla Bussola, come in opera si possono vedere che ambedue assieme importano 14
a di 22 Marzo
Per havere intagliato dui ornati sopra a dui bussoloni lunghi Pa:mi 5 oncie dieci, e alto nel maggiore Pa:mo 1 1/4 ornato con palmettone nel mezzo con dui frontespizij che incarniscono con cartelle pelleggiate, che galletta sopra al guscione della Bussola, con dui festoncini per ciascheduno ornato, che vengano à essere nu. ro quattro festoni gallettati nella centina, che tutto assieme importa 6
a di 15 febbraro
Per havere mandato unomo al Palazzo a scantonare dui telari di dui tavolini che ci hanno centinato la pietra, fattovi ricorrere la sua scorniciatura con piani, e gola, e pianetti alli quattro piedi sani dui tavolini che tutti quattro assieme importano 80...
15 Aprile 1755... Gio. Antonio Muggetti per Lucia Corsini Barbarossa» (ACF, 1754-1755, G. 61, c. 63, foglio 21).

Conto datato 23 agosto 1756 e saldato il 12 giugno 1757 di Gio Antonio Muggetti (per Lucia Corsini Barbarossa) relativo a vari intagli destinati ad abbellire le carrozze dei principi (ACF, 1757, G. 64, c. 208).

Conto presentato dalla bottega Corsini il 18 aprile 1757 per diversi intagli alle carrozze e in più «per Avere Intagliato un tavolino nobile alla franchese centinato longho p.mi 6 e 1/2 e largo pa.mi 3 il quale è stato accompagnato à altri dui tavolini della medema fattura con festoni isolati, e nella crociata con un Cocchiglione nel mezzo traforato e pelleggiato con una scappata di fiore, che guarnisce di sopra, che assieme importa... [descrizione cancellata nel conto]».
Più avanti sempre nello stesso conto in data 15 settembre: «per havere intagliato due soprafinestri grandi centinati per dui versi per profilo e di faccia e in elevazione ornati nel mezzo con dui fontespizij traforati, che nasce nel mezzo con una Cocchiglia con dui festoni di quà e di là nelli frontespizij e nel rimanente dello scorniciato interrotto con foglie e palmette con la cornicie di becco di ciovetto pianetto guscio grande tondino, che ha palmo in centina stendono Pa:mi 14 per ciascheduno... [descrizione cancellata nel conto]».
Segue un altro conto datato 7 febbraio 1758: «Per havere Intagliata una cassa di merlina nobile intagliata alla franchese primieramente per havere intagliato il fondo cioè à dire due stanghette dui archetti quattro colonne quattro bracci in piede quattro fiangatelle due cimase otto pezzi di cornicione del giro di sopra dui sportelli con tre traverse una disotto, e una di sopra, e la

cimasa di mezzo il tutto intagliato con festoni di fiori che girano tutto attorno alle colonne alli sportelli che forma tutto un attacco, che e un composto di festoni, che va ornando tutti li pezzi che compongono la cassa con un fascio consolato che gira attorno alle luci con una foglia parimente che và tramezzando e uguagliata assieme, e terminata del tutto, che Importa

Siegue per havere Intagliato il Carro della detta Cassa primieramente alla parte d'avanti dui bracci schano sotto piede ponticello, che fà tutto un unione con il sottopiede dui coscialetti sei pezzi di soprarota Bilancia dui Bilancini Intagliata la parte di sotto Intagliato il timone Balestra traversone traversino alla parte dietro dui Bracci Schano, e sala corpetto tavolato tavola volante dui zoccoletti dui stanghoni fatti a coda quattro rote dui grandi, e dui piccole il tutto intagliato della medema fattura per accompagnare alla cassa con il medesimo ornato di festoni in particolare alli due stangoni, che vanno sempre serpeggiando che poi nel mezzo vanno a terminare con una cocchiglia pelleggiata che volta da una parte che detti festoni nascono dal traversino isolato che dividono da due parti il rimanente ornato di mezzi tondi, e gusci, e foglie pelleggiate, che forma tutto un unione, e tutto un attacco in tutti li pezzi che compongno il carro fatto di bona proporzione come in opera il tutto si puolvedere, e riregualiato assieme, e terminato del tutto che tutto assieme importa _ 180
Per il conto de'rappezzi _ 34
Per il conto della nuova Berlini _ 180... in fede questo dì 18 Sett.e 1758 io :Gio: Antonio Muggetti per Lucia Corsini» (ACF, 1758, G. 67, c. 105).

In questo conto oltre che per gli intagli destinati alle carrozze dei principi, Muggetti (per conto di Lucia Corsini Barbarossa) chiede, il 30 settembre 1758, di essere pagato «Per havere scorniciato un'Baldachino tutto il centinato da piedi cioè à dire la cornice grande di fuora con becco di ciovetta pianetto guscio grande e gola un pezzo grande e alli altri dui pezzi in... che formano due mezzi tondi...
Siegue per havere scorniciato altro giro di dentro più stretto di Cornice Scorniciato con Becco di ciovetta pianetto guscio e poi mezzotondo della medesima centina...» (ACF, 1759, G. 69, c. 89).

Nel «Conto de' lavori fatti per servizio dell'Emo.mo Sig.re Card.le Corsini e Eccell.ma Casa Corsini a dì 24 Agosto 1759...» si parla di restauri alle carrozze dei principi e dell'esecuzione di un «carro di nuovo di un Landao». Per questi lavori viene pagato Gio Antonio Muggetti il 21 settembre 1762 (ACF, 1761, G. 72, c. 107).
Segue nella medesima giustificazione a carta 108 un altro conto sempre per lavori fatti alle carrozze a partire dal 5 febbraio 1761 fino al 5 giugno dello stesso anno e viene pagato sempre Antonio Muggetti il 21 settembre 1762 (ACF, 1761, G. 72, c. 108).

De Lazzari Lazzaro
«Io sotts.o hò ricevuto dall'Ecc.ma Casa Corsini per le mani del S.e Pietro Antonio Bargigli Scudi Otto moneta qual somma mi paga per costo e valuta di due Arme ricamate in Oro poste ad un copertone di una sella, chè una dell'Ecc.ma Casa Corsini sud.a, e l'altra dell'Ecc.ma Casa Bracciani, e queste à tutte spese e fattura di mè sotts.o in fede Roma questo dì 25 Aprile 1746 Lazzaro de Lazzari» (ACF, 1746, G. 42, c. 79).

«...Per avere fatto Molto Lavoro à una Coperta di Damasco Cremise dintreccio di Passamani Cremisi... per avere fatto à una Portiera di Panno l'Arma è fiocchi è Cappello di Sua E.ma è rigiustato dove Bisogniava è dove era la Croce fattoci delli cresci-

menti... Questo dì Luglio 1751 Lazzaro De Lazzari» (ACF, 1751, G. 53, c. 29).

Nel seguente conto del ricamatore sono citati alcuni lavori per le carrozze di gala e inoltre «per aver fatto n. sei Portiere di Sala con l'Arma di Sua Em.zza Controtaglio di raso color d'Oro Turchino Bianco è Cremise, con suo profilo di vergoline per contornare il fogliame Per mia fattura Aver fatto i desegni aver dato la colla al Raso disegnato è poi controtagliato e incollato sopra allo scarlatto Ponsò per Vergoline Raso Seta è Colla è fattogli dare il chiaro è scuro dal Pittore fatto il tutto con ogni diligenza e Polizia _ 300
E più per aver fatto il Cielo del Baldacchino con sette Pendoni e due Colonne et altri pezzi attaccati al muro per il riquadro fatto tutto il Contrataglio come le portiere Per mia fattura aver fatto i disegni à tutti i pezzi secondo la Centina Per Raso Vergolina Colla et altre _ 190
E più per aver fatto sei Arme di raso con suo profilo di seta servite per li Barberi per mia fattura Raso è Seta _ 03
E più per aver fatto un Arma di Raso color doro con corona è suo lazzi è Cinque Gigli di raso cremise profilato di Vergolina fatta ombreggiare dal Pittore...
In fede questo dì 9 Ap.le 1755. Lazzaro De Lazari» (ACF, 1755, G. 60, c. 95).

«All'Ecc.ma Casa Corsini deve dare L'App.a Robba è fatture di Recami Fatti ad una poltrona et Arme per copertoni di panno... in fede questo dì 10 Ap.le 1755. Lazzaro De Lazari» (ACF, 1755, G. 60, c. 96).

Del Barba Ginesio
«A dì 6 Maggio 1750
Lavori di Pittura à guazzo et à fresco fatti per ordine dell' Em.o Sig.re Cardinale Corsini per servitio del suo Casino à Porto d'Anzo à tutte spese è giornate do me Ginesio del Barba
E' prima
Per avere ingessato è dato di tinta al Zocolo della Galleria, poi scorniciato è dipinto con pilastrini ornati di fogliami di chiaro scuro è giallo con sue fascie di verdetto è gola è tondino giallo, sue bugne venate à breccia di francia, è suo zocoletto di bardiglio, sotto, p.mi 5 gira attorno p.mi 172, poi dipinto à buon freco n. 4 parapetti delle 4 finestre di d.a Galleria ricorso il sud.o Zocolo è poi dipinto con ornati il mezzo del parapetto, è similm.te li Fianchetti larghi p.mi 13 compreso li Fianchetti è alti p.mi 5 e sono n. 4 simile poi fatti molti ritochi alle d.e Fenestre e ringhiere che erano scrotati e scasati in molti luoghi
Per fare il sud.o lavoro vi sono state impiegate dicidotto giornate alla ragione di quarantacinque baiocchi il giorno importano fra tutte _ 8.10
Per spese di gesso Colla tutte sorte di colori e pennelli _ 1.50
...questo di 27 Giug.o 1750 Ginesio del Barba» (ACF, 6 maggio 1750, G. 50, c. 160).

«Conto a misura delli lavori di pittura à guazzo e sughi di Erbe fatti per ordine dell'Ecc.mo Sig. Duca Corsini nel suo Palazzo alla Longara nelle quattro stanze dell'Apartamento nobile verso il cortile accosto alla Libraria questo di 26 xbre 1754 il tutto fuori della Tela à spese e fatture di me Ginesio del Barba
Per avere spartito con bon ordine una stanza di Arazzi dipinti a sughi d'Erbe rappresentanti Bambocciate poi imbollettati e stabeliti con diligenza nelle quattro Facciate e suoi Sopraporti in tutto _ 02

Per avere dipinto cinque giunte alli medemi Arazzi che erano mancanti per coprire le Facciate della stanza avendo immitato il lavoro fatto in maniera che non si destinguono le d.e giunte dalli Arazzi già fatti, con averci accompagnato boscareccie Animali è Figure, con li suoi Fregi di Fiori è Frutti, frà tutte cinque le giunte sono p.mi riquadrati n. 152 à ragione di dodici baiochi è mezzo il p.mo importano in tutto __ 19

Per avere simil.te dipinto due mascherine con suoi Ornati è fiori, è due Conchiglie similm.te ornate che anno servito per mettere nelli mezzi di sopra è da piedi à due pezzi di Arazzi per uniformarli alli altri, frà tutte quattro sono p.mi riquadrati n. 15 à ragione come sopra importano __ 02.87 e 1/2

Per avere ripolito quattro parapetti con suoi finchetti à olio stuccato molte crepature con stucco à olio poi ridipinti è rimessi in pristino, à ragione di cinque giuli per ciascheduna finestra fra tutte e quattro __ 02

Per avere ingessato è dipinto à guazzo li sguinci è Archetto di una Porta che dalle medeme stanze corrisponde in sala, dove è stato rifatto di nuovo la ricciatura __ 6

Per avere rifatto molti ripezzi alli zoccoli delle d.e quattro stanze, rinforzato le cornici, e tutti li sbatimenti delle fascie verde, è rifatto di nuovo la base di Africano da piedi tutti quattro li d.i Zoccoli a ragione di uno scudo per stanza frà tutte quattro __ 04...
questo dì 21 xbre 1754 Ginesio del Barba» (ACF, 1755, G. 61, c. 63, foglio 7).

«Nota delli lavori di Pittura diversa fatti nell'Appartamento secondo del Palazzo di Sua Ecc.za il Si.re Duca Corsini a tutte spese fattura di me Ginesio del Barba questo dì 26 Ap.le 1755
Prima Camera verso strada del Sig.re Duca
Per aver raschiato il muro delli due parapetti delle fenestre poi datoci tre mani di vernice bianca con olio cotto, è dipinti à fogliami, e pampani gialli in fondi verdi sue cornice centinate di chiaroscuro paonazzetto e una medaglia in mezzo colore amarista che rapresentano muse...
Segue la stanza apparata di Arazzi tessuti
Per avere dipinto à sughi di erbe un fregio che gira sopra attorno alli Arazzi con ornamenti che accompagna al tessuto...
Per avere dipinto simile quattro sopraporti accompagnato li arazzi Tessuti di Fiori, Frutti, paesini, è figurine...
Per avere ricolorito à sughi di erbe quattro pezzi di Arazzi neri alle cantonate per essere scoloriti quali sono stati rinforzati tutti di vivo coloriti che accompagnano alli altri...
Per avere dipinto è accompagnato come sopra li fregi alli d.i Arazzi delle cantonate da capo e da piedi...
Per avere raschiato e dato di gesso al zoccolo sotto li medemi Arazzi, poi datoci di tinta rosina e dipinto con sue fascie di verdetto, bugne venate di paonazzetto sue cornici, è base con gola è tondino giallo e suo basamento di Africano...
Per avere preparato come sopra li stipiti delle due porte che sono in d.a stanza poi dipinti di paonazzetto che assomiglia allo stipite nero poi datoci due mani di vernice indiana...
Per avere preparato come sopra il fusto di una delle d.e due porte dove è la fenestra che si sente la messa sopra il muro scorniciato simile al compagno nero...
Per avere raschiato il muro delli parapetti delle due fenestre poi datoci tre mani di vernice bianca con olio cotto poi dipinti con festoncini di lauri di giallo è conchiglia, sue bugne venate e centinate, con sue fascie verde scorniciate di chiaroscuro rosino...
Per avere ritoccato il fregio sopra li Arazzi che era stuccato le crepature in diversi luoghi, e similmente alli Archetti e fianchetti delle due fenestre...

Per avere preparato come sopra li sguinci e Archetto della Porta di d.a stanza che entra nella stanza contigua parata di sughi di erbe, scorniciata di chiaro scuro rosino e giallo, sue fascie di verdetto, e cartella con fogliami attorno, suo corpo turchino...
Segue la stanza Apparata di sughi d'Erbe
Per avere raschiato il muro attorno a detta stanza ingessato e datoci una mano di tinta rosina poi dipintoci lo zoccolo ripartito con n. 14 pilastrini in ornati di fogliami e cartocci di chiaro scuro bianco e giallo sue bugne venate e fascie di verdetto sua cimasa e basamento scorniciato con gola e tondino giallo suo zoccoletto di Africano...
Per avere preparato come sopra e dipinto il fregio al altezza del trave sopra la facciata delli due stanzini fatti di novo, accompagnato l'altro fregio con sue cartelle alli mezzi e cantonate, e similmente ritoccato il rimanente del d.o fregio attorno dove è stato stuccato per le crepature...
Per avere raschiato e dato tre mani di biaccha con olio cotto al parapetto della finestra, poi dipinta a olio con una conchiglia in mezzo ornata di festoni di chiaroscuro giallo e rosino scorniciata e ripartita di fascie verdi centinate e venato la bugna...
Per avere preparato e dipinto li sguinci e archetto della porta che entra nella Camera del Arcova di fattura e misura simile al altra descritta addietro...
Segue nella medema Camera l'apparato à sughi di erbe
Primo Arazzo rappresenta la disfida di Clorinda con Tancredi istoriata con altre figure grandi e piccole con veduta delle mure di Gerusalemme e Boscareccia, sua cornice attorno gialla e fregio all'altezza di due p.mi con ornamenti coloriti al uso de groteschi intrecciati di fiori al naturale in campo colore di oro...
Secondo arazzo rappresenta Clorinda ferita da Tancredi, dipinto e ornato come sopra medema misura...
Terzo arazzo rappresenta Erminia col Pastore con li tre suoi figli dipinto e ornato come sopra, alto simile...
Quarto arazzo rappresenta il combattimento di Tancredi con Argante medema fattura e misura...
Quinto arazzo rappresenta la morte di Argante e Tancredi ferito con Erminia scesa di sella, e...
Per aver dipinto come sopra due sopraporti con Putti e ritratto del Tasso con diversi Trofei Poetici intrecciati con festoni e rami di fiori dal vero con vedute di paesi e suoi fregi simili...
Per un sopra finestra...
Segue la Camera del Arcova
Per avere preparato come sopra il muro sotto l'apparato datoci di tinta rosina poi ripartito con n. 23 pilastrini ornati e dipinti tutto assieme come l'altro...
Per avere preparato e dipinto simile il fianco del trave sopra l'Arcova accompagnato simile al altri...
Per avere preparato li due parapetti delle finestre con tre mani di vernice e dipinti a olio come li altri...
Per avere dipinto detta Arcova tutto il di dentro ornata con dodici pilastri scannellati di ordine Jonico, suoi Capitelli e base con sopra il suo ordine di cornicione e fregio, segue la volta ornata di diversi intagli e fascie centinate, con figurine à basso rilievo bianco rappresentano quattro virtù, segue il soffitto in piano dipinto in sotto in su in Prospettiva, segue le tre facciate frà li Pilastri, ornate di bassi rilievi, e diversi ornamenti alla Francese di chiaroscuro bianco, giallo e paonazzetto in fondo turchino...
Segue la prima anticamera dove era sala
Per avere preparato come sopra il zoccolo e dipinto simile alla seconda Anticamera...
questo dì 24 Lug.o 1755 Ginesio Del Barba» (ACF, 1755, G. 61, c. 63, foglio 28).

Conto di Ginesio Del Barba:

«Nota delli lavori di Pittura a tempera e sughi di Erbe fatti per ordine dell'Ecc.mo Sig.re Duca Corsini nel suo Palazzo alla Longara al 3° è 4° piano, da me Ginesio del Barba questo dì 5 Luglio 1760

Per avere ridipinto di novo il basamento di africano al zoccolo della 3.a Anticamera del Sig.re Duca gira attorno p.mi 130 alto soldi 10 importa _ 65

Segue per avere rittoccato il zoccolo nella Camera del letto dell'Em.o Sig.re Cardinale Andrea dove è stata fatta la fenestra per sentire Messa.

Segue altro ritocco di Zoccolo nella Camera del Sig.e Gran Priore, ridipinto in diversi lochi in tutto _ 60

Segue al 4° Piano nella Camera della Sig.ra Principessa fatto di novo un sopraporto a sughi di Erbe accompagnato alli Arazzi di bambocciate alto p.mi 4 e 1/2 largo p.mi 8. sono p.mi quadrati n. 36 à ragione di un carlino il p.mo à tela di mio importa _ 2.70

Segue un telo di Arazzo mancante dipinto e accompagnato come sopra alto p.mi 14 largho p.mi 4. sono palmi quadrati n. 56 à ragione come sopra _ 4.20

Segue per avere rittoccato è unito assieme li Arazzi in opera dove erano discordi tanto al dì dentro che attorno alli fregi _ 60

Segue per avere fatto il Zoccolo scorniciato sotto li detti Arazzi alto p.mi 1 e 1/2 gira attorno p.mi 93 _ 70

Segue in d.a Camera per avere ingessato è dato di tinta alli sguinci è parapetto della finestra scorniciata è venato le bugne, gira attorno p.mi 30 di sguincio largho p.mi 2 e 1/2 larghezza del parapetto p.mi 7 alto p.mi 3 e 3/4 tutto assieme importa _ 2.20

Segue per avere ingessato è dipinto ad uso di marmo bianco venato n. 3 stipiti di porte di giro p.mi 27 steso in pelle p.mi 2 e 1/4 fra tutti e tre _ 2.50

Segue una bussola in d.a stanza ingessata è datovi una mano di tinta di color di perla da tutte due le bande alta p.mi 10 largha p.mi 5 _ 80...

questo dì 17 Luglio 1760 Ginesio del Barba» (ACF, 1761, G. 71, c. 14).

Dionisi Gio Batta

«Conto di Lavori fatti per servizio dell'Em.e Sig.re Card.le Corsini da me Gio Batta dionisi Ebanista

Per n. 8 Sedie di noce venata e centinate spalliera, e seditore con suoi piedi a zampa intagliate, scorniciate pulite e lustrate a lire 3:50 _ 28

Per un Canapè di noce longo palmi 10 rabescato spalliera, e seditore centinato in quella conformita pulitia e fattura come si vede nell'appartamento dove sta situato _ 36

...questo dì 29 Xbre 1752 Gio: Batta Dionisi» (ACF, 1752, G. 55, c. 142).

«Io Sotto s.o hò ricevuto dall'Ecc.ma Casa Corsini per le mani del S.e Anto Bargigli Scudi Cinquantacinque moneta quali sono per il prezzo di n. 2 Sedie di Noce rabescate per la Cammera di S. Em.za, e n. 12 d.e raberscate per la nuova Galleria che lè p.me à scudi 3:50 l'una e lè seconde a scudi 4 l'una così d'accordo in fede questo dì 10 Aprile 1753

Gio: Batta dionisi» (ACF, 1753, G. 56, c. 82).

«Io Sotto Scritto ho ricevuto dal Ecc.ma Casa Corsini per le mani del Sig.re Pietro Ant.o Bargigli scudi Otto moneta valuta di due sediole di noce rabescate in fede questo dì 29 Giugno 1753 Gio: Batta dionisi» (ACF, 1753, G. 56, c. 154).

Ducci Marco

«A dì 9 luglio 1735

Conto dell'E.mo, e R.mo Sig. Card.le Corsini conseg. Al Sig. Pietro Ant.o Bargigli per servitio del Casino del Porto d'Anzio

Per aver fatto n. 12 sediole da Camera con il fusto a tortiglione di noce colorita, tutte centinate, e fatte di tela bianca, e piene di crino fine, che per la manifattura a baiocchi 40 = l'una. _ 4:80

Per n. 12 = fusti come sop.a a baiocchi 80 = l'uno pag.ti _ 9:60

Per aver fatto n. 6 = Fottogli alle francese con mezzi bracci per comodo de' guardanfanti da coprire, in cima intagliati in conformità del modello e fatti di tela pieni di crino fisso con suoi cordoni alla francese che per la manifattura a baiocchi 80 l'uno _ 4:80

Per n. 6 fusti a s. 1:40 l'uno, pag.ti _ 8:40

E più per aver fatto due canapè all'Inglese, con suoi cartoccioni e suoi mattarazzetti volanti e pieni di crino fino, e fatti in conformità del disegno dato dall'architetto che per la manifattura a s. 2 = 50 l'uno _ 5

Per n. 2 = fusti di noce a s. 5 = l'uno, pag.ti _ 10

Per once 38 = di cigne a b. 6 = la once pag.te _ 2:28

Per once 14 = di canovaccio a b. 20 = la once pag.te _ 2: 80

Per once 25 = di tela bianca a b. 18 = la once pag.te _ 4: 50

Pe... 162 = di Crino fino per le dette sedie, fottogli e canapé a b. 9 = la... pag.to _ 14: 58

Per bollette del soprad.o lavoro, in tutto importa _ 2:

E più per n. 2 Tavolini centinati di noce, uno più piccolo, ed uno più grande, li quali sono con le gambe torlite, e sue cipole riportate, con crocciata sotto centinata, e coperchio di sopra di noce colorita, con un becco di civetta intorno centinata, e tutti fatti in conformità dell'ordine dato, che in ragione di s. 2 :50 l'uno pag.ti importano _ 5:

E più fatto n. 2 Tavolini da giuoco piegatori con sua colona torlita, e sue cartelle che vegono in piedi, e sue tavole a 4 luochi, coperti di marochino rosso, con suoi chiodi dorati fatti a tutta moda che per la manifattura _ 1:

per li fusti pag.ti _ 3:

per n. 2 Cordovani pag.ti _ 1:20

per n. 528 chiodi pagati _ 2: 62

Io sottoscritto ho Ric.to dall'E.mo Sig.r Card.le Neri Corsini per le mani del Sig.r Pietr'Ant.o Bargigli suo M.ro di casa Scudi settantasei = ...quali sono per saldo del Retros.to conto dei lavori fatti per servizio del Casino di Porto d'Anzo in fede q.to di 20 settembre 1735 Marco Ducci» (ACF, 1753, G. 21, c. 73).

Ducci Matteo

«Io Sottos.o hò ricevuto dall'Ecc.ma Casa Corsini per le mani del S.e Paolo Bindi scudi quattro, e soldi 50 moneta per saldo valuta di n. quattro tavolini di noce usati vendutogli così d'accordo in fede questo dì 12 xbre 1754 Matteo Ducci» (ACF, 1754, G. 59, c. 185).

Ducci Michele Angelo

«Io Sottoscritto hò ricevuto dalla Ecc.ma Casa Corsini per le mani del Sig:re Pietro Antonio Bargigli Scudi 15... per saldo e valuta di sei tavolini da gioco ad un piede piegatori consegna per Servizio della Ecc:a Casa questo dì 30 Aprile 1751... Michele Angelo Ducci» (ACF, 1751, G. 52, c. 120).

«Io Sotto Scritto hò riceuto dall'Ecc.a Casa Corsini per le mani del Sig.re Paulo Bindi scudi sette e s. 15 m.a quanti sono per prezzo di sei tavolini di noce vendutoli così d'accordo compresoci fino il porto in fede questo dì 29 Agosto 1754 dico _ 7:15 Michele Angelo Ducci» (ACF, 1754, G. 59, c. 71).

Fedele Pietro

Conti di «Pietro Fedele Trinarolo e Setarolo» per aver consegnato alla casa Corsini diverse stoffe e galloni per rivestire gli interni delle carrozze e per arredare le sale del palazzo romano e del casino del porto di Anzio (ACF, 1750, G. 51, c. 18; ACF, 1753, G. 56, c. 113; ACF, 1755, G. 61, c. 63, foglio 24; ACF, 1757, G. 65, c. 8; ACF, 1759, G. 69, cc. 10 e 153).

Fenice Angelo

Questo orologiaio presenta un conto il 20 gennaio 1755 per aver accomodato diversi orologi in Palazzo Corsini (ACF, 1755, G. 61, c. 200), seguito da un altro del 1756 «per aver accomodato» diversi orologi definiti «alla pariggina» (ACF, 1757, G. 64, c. 16).

Fiorini Gerolamo

In un conto «Girolamo fiorini Spadaro: s:ciara» chiede all'amministrazione Corsini di essere pagato «pere avere fatto un fodero di vitelo di francia alla roversa con il puntale di ottone doratto a quattro copertte» per la spada del principe e in più per altri lavori alle carrozze (ACF, 1757, G. 65, c. 35).
«Altro conto de lavori fatti per servizio delle carrozze dell'Ecc.ma Casa Corsini» a partire dal 14 agosto 1760 fino al 10 dicembre dello stesso anno (ACF, 1760, G. 71, c. 204).
In altra occasione lo spadaro viene pagato per le rifiniture metalliche delle carrozze (ACF, 1763, G. 74, c. 51).
Lo «spadaro in S. Chiara» Girolamo Fiorini viene pagato dall'amministrazione Corsini il 24 dicembre 1762 per lavori alle carrozze (ACF, 1762, G. 75, c. 200).

Forti Giuseppe

«...a dì 26 Agosto [1758] per essere andati al palazzo sud. per aver apparato due tavole di larghezza di p.mi dodici l'una prima averle apparate con damaschi, e poi messoci sopra il corame e per averci messo à torno un fregio di damasco guarnito appuntato tutto à torno à forza di spille... questo dì 10 Feb.o 1759 Gioseppe Forti Festarolo» (ACF, 1759, G. 68, c. 38).

Fortini Alberto

«Conto de lavori de Tavolini e Cammino fatti per ordine e servizio di S. Ec.za Sig.re Duca Filippo Corsini da m.o Alberto Fortini scarp.o a dì 22 xbre 1754
Per avere accomodato due Tavole di Giallo Antico del Ecc.ma Casa, con aver rimesso diversi pezzi sopra la faccia, Rifattoci le Rivolte attorno e fattoci di nuovo il cordone e centinato negli angoli e rilustrate...
Per il Rustico e fattura di un cammino di Bardiglio lavorato centinato alla moderna con soglia di marmo sotto, che si unisce al mattonato e levato di opera il camino vecchio...
Per il Rustico e Fattura della lastra di pietra della manziana posta nel piano di d.o cammino longo p.mi 4 e 5/6 largo p.mi 2 e 1/4 grossa p.mi 7/12 importa _ 2:70
Per il Rustico e Fattura de due Tavolini di giallo di Siena con cordone attorno di verde antico importano l'uno scudi dodici _ 24 seguono altri rappazzi fatti per ordine e servizio di detta Ecc.ma Casa...» si tratta per lo più di lavori agli stipiti e alle soglie delle porte del palazzo (ACF, 1755, G. 61, c. 63, foglio 17).

«Io Sotts.o hò ricevuto dell'Ecc.mo S.e Duca Corsini per le mani dell'S.e Paolo Bindi scudi sette e soldi diciassette moneta quali sono per il prezzo e valuta di due cantonatine di Giallo di Siena per mettere dentro l'Arcova... questo dì 30 Lug.o 1755 Alberto Fortini» (ACF, 1755, G. 61, c. 63, foglio 29).

In questo conto dello scarpellino tra i vari lavori commissionati dai principi si segnala quello datato 10 aprile 1756, dove si dice: «Per ordine di S. Ecc.za si sono ripuliti e lustrati due scrigni di pietre dure, segue la Robba e fattura di avere accomodato la crocetta di una corona di Lapis lazzuli...» e quello del 23 marzo 1757 «per il Rustico e fattura di due Tavole centinate di giallo di Siena long. luna nel maggiore p.mi 8 e 1/6 long luna p.mi 4 1/8 con cordoncino centinato attorno, attaccate con mistura a fuoco Rotate impomiciate e lustre, valutate l'una scudi venticinque...» (ACF, 1757, G. 64, c. 181).

Franceschini Giuseppe

I conti presentati da questo corniciaio sono stati trascritti da Maria Letizia Papini in appendice al volume *L'ornamento della pittura*, Roma 1998, pp. 258 sgg.

Frigione Domenico

Conto di «Dom.co Frigione Cristallaro in Parione» per aver consegnato a Palazzo Corsini «una luce di spechio di [braccia] qu.e trantadue tagliata, e messa in opera dentro una Cornice di Sua Emza per lui ripreso un Cristallo schietto a dietro bonificato...» e inoltre per aver venduto diversi vetri per le carrozze e per aver pulito i cristalli di vari lampadari (ACF, 1751, G. 52, c. 61).

Garofalo Donato

«Per costo di una luce di Christallo con sua cornice dorata. La foglia d'argento messa dietro detta luce e ridotta a specchio... in fede questo dì 17 Novembre 1753 Donato Garofalo» (ACF, 1753, G. 57, c. 138).
Altri conti di questo falegname per gli appartamenti di Bartolomeo Corsini e di Andrea Corsini si trovano in ACF, 1755, G. 61, c. 63, fogli 13-14, e in ACF, 1755, G. 61, c. 63, foglio 18.

Giardoni Francesco

«Conto
Per aver Bianchiti e bruniti due scifetti ottangoli di argento, tutti raddrizzati, e messi in buono stato...
Febbraro 1742
E più accomodato uno scaldavivande ch'haveva il manico rotto e parimenti era rotto nel mezzo, fu saldato con fortezze di argento, e raddrizzato in molti luoghi...
E più per aver saldato un piede di sottocoppa...
E più fatto fare uno stuccetto ad una pietra bianca brillantata fatto fare con sua cassa di rame con cerniera e molla...
A dì 20 Maggio 1742
E più fatto ad un calamaro il fondo nuovo che si era levato quale calamaro era quadro piccolo...
Per aver fatto il fondo più grosso, e saldato al calamaro...
A dì 15 luglio 1742
E più fatto due cannelli dove stà il cristallo delli candelieri di argento con sui cerchj, e vite più grossa a ciò regga con più sicurezza
Adì 7bre 1742
E più raccomodato all'Ecc.ma Sig.ra Duchessa una fibbia di Uffizio, fattoci di nuovo la cerniera, e rimessa in essere...
A di 29 9bre 1742
E più rifatto una punta di forchetta...

E più raccommodato uno stuccio di oro...
In fede questo dì 29 xbre 1742 Fran.co Giardoni» (ACF, 1742, G. 35, c. 156).

«Conto
a 25 marzo 1749
lo schifo di arg.to centinato con manichi pesa lib.e... l'oncia importa l'Arg.o _ 116: 55
per fattura, e calo del sud.o schifo fatto simile ad uno che ne fu dato per mostra fatto con polizia imp.ta _ 28
Speso all'Intagliatore che hà intagliato l'Arme di sua Eccellenza Tanto nello schifo fatto di nuovo come a quello che diedero per mostra _ 2: 40...
In fede questo dì 20 giugno 1749 Franc.co Giardoni Argentiere» (ACF, 1749, G. 48, c. 150).

«Conto
A 18 Aprile 1749
Per aver fatto un Cucchiarino da Caffè d'Argento...
A 25 d.o
e più per aver fatto n. 3 Cucchiarini da Caffè dorati simili alla mostra, che diede in credenziere tutti Lavorati, e consegnati al med.o fra rame oro e fattura imp.no _ 3
E più fatto un altro cucchiarino di Argento da Caffè...
E più per aver saldati due Cucchiari di Argento con averci messo la sua fortezza simile e saldata la vite di Argento ad un freangolo, che la vecchia era Logra che fra Arg.to e fattura importa tutto... 1
E più per aver coloriti n. 45 cucchiarini da Caffè di metallo importano _ 2
E più speso all'Intagliatore di Argento, che intagliò numero, e peso a diversi Argenti del' Eccl.ma Casa _ 1
E più speso all'Intagliatore, che intagliò come sopra a diversi altri argenti numero e peso _ 1
A 30 d.o
E più raccomodati due fiori a due Quantiere di Argento, di S.Emm.za, con averci fatto due fondelli alle viti dei medesimi...
A 17 Giugno d.o
E più per avere riattata una vite ad un Bracciolo di Arg.to a tre lumi...
A 10 Luglio d.o
E più per aver fatto due viti di ferro e una di Argento alla mazza Cardinalizia per fermare la figura e sopra al Treregno saldatoci la croce con il suo perno di Argento in tutto vi è andato di Arg.to denari 18, che importa _ :78
Per fattura del sud.o e doratura della croce importa _ 1:80
E più saldato trè Cucchiari, e due Manichi di coltelli...
A 12 d.o
E più saldati due altri Cucchiari di Argento e messoci le sue fortezze...
e più per aver saldato un Cucchiarone rotto...
E più Levati di pece due manichi di Coltelli, bianchiti e bruniti...
E più per aver Levati alcuni segni e graffi a due figure di rame in piedi imp.o _ 1:20
E più per aver rinettato un gruppo di due figure di metallo le quali non erano terminate da lavorare mentre ancora vi erano li segni del gettito, ad una delle quali rinettato un braccio dove era stato saldato, e di nuovo raspinate tutte importa, essendoci andato molto tempo _ 5:50
E più per aver fatto al med.o gruppo, il terrazzo sotto, mentre prima l'aveva di Legno, fatto di rame tutto cisellato, e posto in

opera, compresovi ancora il modello e formatura, spesa di rame, e fattura imp.ta _ 12
Speso a far ripolire la Base di Legno di d.o gruppo _ 50
A 25 Agosto d.o
E più per aver raccomodata una Croce di Oro da petto di S.Emm.za, e messoci la maglia da capo per il suo verso la quale stava all'opposto e fattoci di nuovo la contromaglia con averla di nuovo colorita, fra oro e fattura importa _ 1:80
Speso a far rifoderare il suo Stuccio dentro e fuori _ 40
A 17 del 1750
E più saldato un piede ad uno scadavivande di Arg.to che era rotto, e messoci la sua fortezza simile e poi rimbianchito, fra Arg.to e fattura importa _ 80 e più per aver fatto il coperchino di Arg.to ad una Teiera, fra Arg.to e fattura imp.ta _ 60
E più raddrizzata una caffettiera di Arg.to che era tutta bonzata e polita imp.ta _ 20
E più per aver fatto cinque fogliarelle di vite con sue vitarelle per fermarle il tutto di lastra di rame cisellate, le quali furono poste a certo gruppi di rame, importa tutto _ 1 :20
...In fede questo dì 20 Genn. 1750 Fran.co Giardoni...» (ACF, 1750, G. 50, c. 4).

«Conto de Lavori fatti ad'uso d'Argentiere...
Adì 6 Nov.re 1752
Per aver saldato li boccucci di un Ogliarolo di Arg.to...
e più per aver saldato un Candeliere d'Arg.to, che era rotto al piede dove incomincia il balaustro e messoci una vierola di arg.to per fortezza...
e più per aver fatto due Gotti d'Arg.to bollato a Carlino, simili alla mostra, che ne fu data...» segue il compenso ad «Antonio Zucchi à prova di detti lavori...
Questo dì 13 Xbre 1752 Fran.co Giardoni mio padre
Giuseppe Giardoni mano propria» (ACF, 1752, G. 55, c. 163).

Giudici Bartolomeo

A partire dal 1736 Bartolomeo Giudici «Ottonaro» presenta alcuni conti per lavori fatti alle carrozze dei principi (ACF, 1736, G. 22, c. 232).
Nel 1753 è pagato inoltre per «Robba lavorata chera d'ottone la quale è stata tutta dorata, che serve per la guarnizione di due Burò come in appresso cioè... per aver dorato 14 ornati grandi tutti lavorati con fogliami, cartocci, è ovoli, quali sevrono dodici per cantoni, è due in mezzo a li detti Curò...
e più per haver dorato da per tutto 12 maniglie isolate lavorate con Cucchilie è fogliamo servono per li tiratori...
e più per aver dorato 24 ornati grandi lavorati à fogliami, è ovoli che servono per ambedue le parte di d.e maniglie...
e più per haver dorato 24 teste grosse fatte à vita che servono in mezzo agli d.i ornati delle quale entrano le punte di detti maniglie...
e più per haver dorato 6 ornati grandi che formano scudetti lavorati con cartocci è foglie per li tiratori...
e più per aver dorato 4 altri ornati mezzani lavorati come sopra...
e più messo alli sud.i Cantoni 4 fortezze di rame fino saldato à zincho è saldato anche diverse altre de sud.i pezzi parimente à zincho...» (ACF, 1753, G. 57, c. 16).
L'artigiano è pagato il 12 agosto 1757 per alcuni lavori di restauro alle rifiniture metalliche degli arredi del palazzo. Tra questi lavori si possono citare «quattro Cantoni grandi più delli soliti rinettati lavorati alla francese con cascate di fogliame dariche, e cartocci dambedue le parti Ovoli e foglie d'avanti, e graniti sopra, assestato lo uno per uno di rame cisellati dorati messo in opera

con chiodi lunghi di ferro con testa dorata _ 30 e più fatto quattro vasi grandi parimente alla francese tutti gettati in lotto rinettati lavorati con dariche, e foglie, Cuchiglie, Cartocci à Turtiglioni, Ciselati dorati con suoi Corpetti sopra, e semi Compagni con suoi incastri da piede...» (Acf, 1757, G. 65, c. 36).

Gualdi Nicola

«Io sottos.o ò ricevuto dall'Ecc.ma Casa Corsini per le mani del S. Pro.Ant.o Bargigli scudi venticinque e denari quaranta moneta per costo e valuta di n. 12 sediole da Cammera e n. 3 tavole di noce il tutto dato per serv.o delli Famigliari di d.a Ecc.ma Casa questo dì 26 Gen.ro 1748. Nicola Gualdi» (Acf, 1748, G. 46, c. 10).

«Io sotto scrito ho ricevutto da l'E. Casa Corzini per le mano de Sig. Pietro Antonio Barigili scudi 40 e baiochi 10 moneta quali sono due: tavolini di 8: è 4: uno di fico d'India e l'altro nero così da acordo questo dì 20 novembre 1749. Nicola Gualdi» (Acf, 1749, G. 49, c. 137).

Guidi Bartolomeo

L'artigiano è definito nel conto come «ottonaro» e chiede di essere pagato per vari restauri agli oggetti di metallo come ad esempio «una Croce dell'Altare del Casino di porto d'Anzo» a cui egli restaura la base. Guidi inoltre realizza quattro «manopoli grandi di getto torniti con suoi piani è cordoncini da piede, è piastrina sotto à 8angolo...» da montare su altrettante porte del palazzo. Nello stesso tempo esegue alcuni finimenti per le carrozze e altri oggetti d'arredo tra i quali si possono citare «tre piastrine grandi lavorati con Cartocci è Ovoli Dorati» (Acf, 1754, G. 59, c. 202).

Locatelli Andrea

Oltre ai conti del 1738 riportati da Borsellino, il pittore è pagato anche «Per varie figurine dipinte dietro alle Bussole della Galleria del Palazzo della Longara... in fede Roma... 14 Sett.e 1739» (Acf, 1739, G. 29, c. 74).

Lucarelli, bottega

«A dì 14 luglio 1742
Chontto del Ecc.mo Sig.re Prencipe Chorsini deve ad uso di choramaro
Per averefatto n. 2 choperte di tavolini di chorame rosso orlati di chorame di oro a dì : 60 luno _ 1: 20
A dì 24 9ovbbre detto
Per aver fatto n. 2 piani di tavolini di chorame rosso chon la francia centinata dove sono pelle rosse n. 9 per uno...
A dì 6 aprile 1743
Per aver fatto un sottotovaglia di chorame rosso orlato di chorame chiaro...
Per saldo di detto conto ad uso coramaro ed ogn'Altro et in fede questo di 9 aprile 1743 io Domenicho Lucarelli» (Acf, 1743, G. 36, c. 100).

Conto del «choramaro» Domenico Lucarelli «per aver fatto una chopertina di chorame rosso horlata di chorame dioro dove sono pelle rosse...» e in più per un'altra «choperta di un vigliardo di chorame rosso horlato dioro foderato di tella sangalla...» (Acf, 1745, G. 41, c. 17).

«A dì 10 Agosto 1750
Conto dell'Ecc.ma Casa Corsini deve ad uso di Coramaro

Per aver fatto n. 26 coperte di Sedie di corame rosso orlate doro con le cascate fino a terra...
Per numero 3 pelle doro per sedia...
Per aver fatto numero 4 coperte di sedie con le cascate fino a terra...
Per n. 8 pelle doro...
Per aver fatto n. 12 coperte di sedie rosse orlate doro...
Per aver fatto una coperta di canapè rosso orlato d'oro...
Per aver fatto un cuscino rosso con fustagnino...
Questo dì 18 Sett.e 1750 io Giovanni Lucarelli...
Di Gio.ni Lucarelli Coramaro alle Stimmate» (Acf, 1750, G. 51, c. 86).

«...per aver fatto n. dieci coperte di sedie di corame giallo...» e per altre coperte per tavoli. Il conto, saldato l'8 agosto 1754, è firmato da Giovanni Lucarelli (Acf, 1754, G. 59, c. 44).

Conto del 12 novembre 1754, relativo alla fattura «di coperte di sedie» e per «coperte di tavolini» (Acf, 1755, G. 61, c. 63, foglio 19).

Manaccioni Giacomo

«Conto di lavoro fatto ad uso di falegniame per servizio dell'Ecc.ma casa Corsini nel suo Palazzo posto alla Longhara... da me Mastro Giacomo Manaccioni al dì 20 Marzo 1740
Per Primo nella stanza del Segretario del Sig.re Cardinale per havere accomodato le casse delle scritture...
Segue per havere fatto di novo una cassetta di albuccio per imballare un libro...
Segue nel appartamento del Sig.re Cardinale per avere ritoccato n.o 12 finestre cioè li sportelli delli vetri per farli aprire e serrare con facilità
Segue alle tre finestre del passetto...
Segue in d.o appartamento cioè porte e finestre di noce averle ritoccate dove e bisognato...
Segue per avere agiustato e tinto di nero e lustrato il lavamano del Sig.re Duca...
Segue per avere fatto di novo due piedistalli di legniame di tiglio centinati per pianta e per levazioni con numero sei pilastri e sei cartelle per ciascheduto [sic] intagliate e nelli fondi che fanno specchi a detti piedistalli intagliati di basso rilievo di ornati composti intelarati con zoccolo base collarino fregio cimasa e becco di civetta con n. 48 risalti di cornice per ciaschedun giro di detti piedistalli _ 32
Segue nella cantina... 18 modelli di travicello di castagno...» (Acf, 1739, G. 30, c. 122).

Marinelli Agostino

Conto di «Agostino Marinelli Tornitore» per aver tornito diversi pezzi di legno a uso delle carrozze di casa Corsini. L'artigiano viene pagato il 22 dicembre 1750 e il conto è firmato da Girolama Marinelli (Acf, 1750, G. 51, c. 175).

Il 14 gennaio 1756 l'artigiano presenta un altro conto per lavori alle carrozze (Acf, 1756, G. 63, c. 18); seguono altri tre conti per lavori analoghi alle carrozze nel 1757 (Acf, 1757, G. 65, c. 11), nel 1759 (Acf, 1759, G. 68, c. 26) e nel 1760 (Acf, 1760, G. 71, c. 200).

Marinelli Giuseppe

Nel 1736 è pagato per vari lavori di tornitura alle carrozze dei principi (Acf, 1736, G. 22, c. 250).

Martinelli Nicola

«Io sottoscritto ho riciuto dall'Ec.a Casa Corsini per il mane del Sig.e Piero Antonio bargilii Schudi... e baiochi 95 moneta quali sonno per la valuta di un Tavolino e un Canterano di nocie usato per servizio dell mastro di lingua Franciese delli Signorini questo di 31 giugnio 1744. Io nicola martinelli» (ACF, 1744, G. 38, c. 127).

Montani Agostino

«Conto de lavori fatti ad uso di intagliatore di carrozze per servizio dell'Eccellentis.ma Casa Corsini

Per aver intagliato la cassa di una papalina nobile Attorno alla sudetta per aver intagliati li quattro pezzi del cornicione da capo con intaglio alli quattro cantoni e similmente alli quattro mezzi lavorato con foglie e cartelle ed il remanente del sudetto scorniciato con un piano e pianetto e guscio et la goletta da piedi li quatro pezzi _ 5: 50

Per aver intagliato le quattro colonne storte con intaglio adossato alla medema centina con fattura di cartelle e sgarze et il liscio delle sudette scorniciate con la goletta et il guscio et il cordone importano le sudette quattro colone _ 4: 20

Per aver intagliate le due cimase tanto quella sotto lo spalierone e quella sotto la luce d'avanti intagliate con fattura di cartelle e pendoni e Rabeschi nel mezzo delle medeme _ 4: 10

Per aver intagliato il fondo della Cassa cioè le due stanghette con li due archetti con fattura corrispondente al di sopra e le sudette stanghette lavorate tutto il davanti con le quattro teste con cartelle e foglie e pendoni importano li quattro pezzi _ 6: 30

Per aver intagliato li quatro fianchatelle sotto la luce di fianco _ 1: 40

Per aver intagliato li due sportelli nel mezzo delli sudetti con intaglio ad uso di cimosette con Rabeschi e cartelle et nelle luce delli medemi fattogli la goletta et il guscio con il cordone attorno importano li sudetti due sportelli _ 4: 10

Per aver scorniciato tutte le cornice storte delle luce della sudetta cassa con fattura di una gola e aver scorniciato le quatro colonne dritte con golette et il guscio et aver scorniciato i quattro pezzi delle cornice posti dentro la sudetta cassa con fattura di due piani et un guscio nel mezzo importano li sudetti _ 3: 10

Per aver intagliato le quattro cantonate di rilievo lavorate per ogni verso di longezza Palmi tre e once due amannite di legnio e fattura inportano le sudette quattro _ 6: 10

Per aver intagliato il carro del medema cassa cioè li dui bracci con la cimasa e lo scanno con la sala che forma la particiella alla parte dereto del sudetto carro lavorata con fatture di cartelle e Rabeschi per ogni verso importa la sudetta parte _ 9: 70

Per aver intagliato li due bracci davanti con lo scanno corrispondente de lavoro alli medemi _ 5: 20

Per avere intagliato la medema parte il sotto piede con pezzi ariportati tanto di sopra come anche di fianco e lavorato per ogni verso e con il sudetto vi sono li due coscialetti e il Ponticello e la pedarola importano li sudetti pezzi _ 5: 80

Per aver intagliato le due stanghe scorniciate con un cordone et un piano et un guscio con le sue rosette a ogni testa di... et intagliato il cosciale con fattura di cartelle e foglie e fatte le due testate alle medeme contornate e lavorate con cartelle importano _ 5: 50

E più per avere intagliata la balestra tra le stanghe pezzo dove posano li cignoni contornata e lavorata per ogni parte e sopra al sudetto contornata una tavola e fattogli un cordone con un guscio e lavorati li due zocholetti posti sotto la sudetta medemamente

contornata e lavorata un altra tavola con li suoi zocholetti posta la parte dereto verso la cassa e fatto la goletta et il guscio alla tavola dove montono li servitori importano li sudetti prezzi _ 3: 20
...per saldo del sud.to conto a tutto questo di 29 maggio et in fede 1743 io Agostino montani intagliatore» (ACF, 1743, G. 36, c. 146).

Montani Tommaso

Questo artigiano che si definisce «intagliatore alla Chiesa nuova» presenta un conto per aver realizzato diversi intagli alle carrozze dei principi (ACF, 1744, G. 39, c. 64).

Altro «Conto de Lavori fatti per servizio dell'Eccellentissima Casa Corsini» da Montani a partire dal 12 dicembre 1744 fino al 9 giugno dell'anno successivo. Il 31 luglio 1745 «Tomasso Montani per Francesca Montani» viene saldato dall'amministrazione di casa Corsini (ACF, 1745, G. 41, c. 18).

«Conto di lavori fatti per l'Ecc.ma Casa Corsini a dì 25 Febraro 1747... Questo dì 24 agosto 1747 Giuseppe Bellosa Cavaliere della Venerabile Congregazione dell'Ordine di Roma per Francesca Montani». Si tratta come per i precedenti conti di restauri alle carrozze (ACF, 1747, G. 45, c. 65).

Napulioni Clemente

«Conto

De lavoro fatto ad una statua et ad un Gruppo di due figure per servizio dell'E.mo Sig. Cardinale Corsini da me Clemente Napulioni Scultore

Per aver restaurato una statua comprata nel Giardino di d. ridolfo, e alla medesima rifermata in tutte le rotture con mistura, e foco il quale tutta si moveva e fatto un dito nella mano manche _ 4

Sg. a un gruppo di venere e amore rifatte due dita nel piede riattaccato un piede al putto con perno, e fattogli un pezzo tramezzo di gamba fatto un pezzo nella zinna ripulita con acqua forte _ 2

Io sottoscitto ho riceuto dall'E.mo Sig. Cardinale Corsini per la mano del Sig. Pietro Antonio Bargili scudi Cinque baiocchi dodici moneta sono per saldo del sud.o et ogni altro conto sino al presente Giorno.

Questo dì 11 Agosto 1747

Clemente Napulioni mano propria...» (ACF, 1747, G. 44, c. 60).

Nicolini Felice

«...Scudi Cinquanta = moneta valuta di due canterani interziati di fico d'India, olivo e pero con sue serrature e chiave e suoi dorati della qual somma mi chiamo intieramente soddisfatto in fede, Roma questo dì 9 settembre 1739» (ACF, 1739, G. 29, c. 77).

Palombi Carlo

«Conto di lavoro fatto ad uso d'indoratore a di p.o m.zo 1762
Per aver indorato tutta una cornicie à tre ordini di intaglio fino che gira in tutto p.mi 23... questo dì 20 marzo 1763 Carlo Palombi» (ACF, 1762, G. 74, c. 84).

Palombi Francesco

«4 settembre 1736
Per aver dorato tutti l'intagli, e corniciami e li fondi fatti bianchi venati lustri a giesso di un piedistallo isolato da tre parti che ciè sopra una statua di marmo che sta da capo alla Galleria impor-

ta scudi dodici ⎯ 12»; «un altro simile di grandezza con minore intaglio isolato da tutte e quattro le parti fatto nel medesimo modo importa scudi 10 ⎯ 10»; «un altro più piccolo isolato da tre sole parti fatto del med.o modo importa scudi sette ⎯ 7» (ACF, 1736, G. 23, c. 177).

«Conto di lavoro fatto ad uso di indorat.re
A dì 6 marzo 1741
Per aver indorato tutte due cornice da 3 p.mi di modello Salv.re Rosa...
E più per aver dorato due altre cornice piccole...
E più per aver indorato tutti l'intagli e corniciame e li fondi fatti bianchi bruniti di un piedistallo dell'altezza di p.mi 5...
E più per aver indorata tutta una cornice longa p.mi 12 e alta p.mi 4 a tre ordini di intaglio che forma 4 luci...
E più per aver colorito colle fasce verde su l'argento a fasce bianche il Bastone che regge la lancia e ripulita la lancia, e datogli di colletta che era già dorata di vecchio...
E più per aver rippezzato con oro in diversi luoghi e ridatogli di colletta ugualmente per tutto due cornici di grandezza circa d.imperatore fuor di misura...
E più per aver dato due mani di biacca al di dentro di un letto a Credenza, e di fuori datogli il Cremise con la colla, e filettato di giallo con due arme nelli due specchij grandi della facciata che serve per la Sala di S.Ecc.za...
E più per aver dato due mani di vernice negra a n. 3 lendiere di ferro che corrispondono dalla parte del giardino nell'Appartamento di S.E....
E più per aver dato due mani di biacca à oglio alle bacchette di ferro delle vetri di n. 17 finestre...
E più per aver dato di biacca come sopra...
E più per aver pagato del mio all'intagliatore per aver rifatto diversi pezzi d'intaglio che mancavano à due Piedi di Tavolini...
E più per aver indorati tutti li detti Tavolini della grandezza da otto e quattro, con festoni d'intagli, maschere, et altri ornati...
E più per aver rippezzato con oro in diversi luoghi ripulite e datogli di colletta à due statue con ornati di grappi d'uve e foglie...
E più per aver dato due mani di color di noce à oglio ad un cancello di legno...
E più per aver ripezzato con oro diverse ritoccature alla cassa della Berlina della S. Duchessa...
E più per aver indorato due pezzo di cornice alla cassa dello smimero verde, anzi cremise filettato d'oro...
E più per aver indorato altri due pezzo di intaglio allo sportello della cassa della Berlina indorata...» (ACF, 1741, G. 33, c. 174).

«Conto di lavoro fatto ad uso di indoratore a dì 8 febbraro 1742
E più per aver indorato tutte le cornici e intagli, e li fondi fatti ad uso di legno, di color detto violetta e sopra li detti fondi fattoci diversi Ornati di trofei dorati e ombrati su l'oro, un piede di Orologgio à 3 facciate...
E più per aver indorati tutti due piedi de tavolinetti intagliati con intaglio fino...
E più per aver indorato 4 cornice da mezza testa... e più per aver indorato altre due cornice lisce puoco più grandi delle sud.e di modello di Salvatorosa...
E più per aver indorato due cornice di modello di Salvatorosa...
E più per aver indorato due cornicette da mezza testa...
E più per aver indorato à mordente... che ci è dentro il retratto della S.me... di Clemente XII...
E più per aver dato una mano di cennerino e due di verde a oglio ad una cancellata...

E più per aver dato due mani di rosso a oglio ad un cancello...
E più per aver dato due mani di Cennerino à oglio ugualmente da tutte e due le parti ad una porta...
E più per aver dato di giesso, e bianco e venato con li suoi riquadri una porta...
E più per aver dorato le teste delli maschietti dello sportello con altri reppezzi attorno al corniconcino et altro della seggetta della Sig.ra Duchessa... In fede Francesco Palombi» (ACF, 1742, G. 34, c. 196).

«Io sotto scritto hò dal Ecc.ma Casa Corsini per le mani del Sig.re Pietr'Anto Bargigli scudi Cinquanta Cinque valuta quali sono cioè scudi Trenta quattro per la doratura per la Papalina nuova e scudi ventuno per la pittura di essa, del qual pagamento mi chiamo contento e soddisfatto, et
in fede Roma questo dì 28 giugno 1743 Francesco Palombi» (ACF, 1743, G. 36, c. 186).

«A dì p.mo Sett.e 1744
Per aver dorato tutta una cassa di Smimero con il cornicino intagliato, et altri intagli per tutto attorno alla Cassa, importa ⎯ 22
E più per aver pagato del mio al Pittore, che hà dipinto l'ornati nella detta Cassa e più per aver dorato tutta una cassa di Berlina che era prima Papalina, et è stata rifatta di nuovo con cornicine intagliato, et altri intagli attorno alla Cassa, importa ⎯ 27
E più per aver pagato del mio al Pittore che à campito con il mordente li fondi della pittura vecchia, e rifatti di nuovo diverse aggiunte della detta pittura, e rifrescata per tutto dove bisognava importa ⎯ 6
...Roma questo d'22 set.e 1744 Francesco Palombi» (ACF, 1744, G. 39, c. 64).

Nel primo «Conto di lavori fatti ad uso di indoratore dalli 15 Marzo a tutto Dicembre dell'anno 1745» Francesco Palombi eseguiva varie verniciature agli arredi fissi del giardino del palazzo: mentre nel secondo conto datato «dalli 10 Gennaro a tutto Dicembre» dello stesso anno, il doratore veniva saldato dall'amministrazione Corsini per le opere prestate agli arredi fissi della sale del palazzo e alle carrozze (ACF, 1745, G. 41, cc. 176-177).

«Conto di lavori fatti aduso d'Indoratore da Marzo à tutto Dec.e 1749, cioè
A dì 10 Marzo 1749
Per aver dorato quattro cornice eguali di grandezza p.mi 2 e 2/3 larghe p.mi 2 grandiose, di modello di Salvatorrosa Importano à rag.e 1:50 l'una ⎯ 6
A dì 24 Aprile
E più per aver dorato diversi pezzi di legno nuovo e ripulito e dato di colletta à tutto l'oro vecchio delle mappe di n. 12 Sedie, importano baiocchi 20 per sedia 2:40
A dì 25 Giugno
Per aver due cornice lisce di grandezza da mezza testa grande di modello Salvatorrosa importano 1:50 l'una ⎯ 3
E piu per aver indorato le cornice, e li fondi fatti bianchi e venati bruniti di n. 3 Bussole in due pezzi l'uno, intavolate sopra e sotto con sue cornice da tutte due le parti, cioè dalla parte dritta due ordini, e di dietro un solo ordine, importano 5 per pezzo in tutto ⎯ 30
E più per aver dorato a mordente, e poi dipinti a chiaro, e scuro l'ornati fatti nelli fondi delle suddette Bussole, egualmente da tutte e due le parti, consistenti in n. 24 pezzi di ornati per ciascheduna Bussola, importano tra oro, fattura del Pittore, e tutte mie spese a ragione di 7 per Bussola ⎯ 21

Per aver fatti l'istessi ornati nel medemo modo come sopra all'altre tre bussole antecedenti alle sudd.e, che erano già dorate di vecchio imp.no 7 per Bussola _ 21

A dì 5 agosto

Per aver indorato tutte le cornice, che vanno attorno all'apparato di n. 3 stanze della Fabbrica nuova, stendono in tutto p.mi 263 e di altezza... 5 importano... 7 il p.mo _ 18:41

E più per aver indorato le cornice e le sottotavole fatte bianche brunite di n. 8 tavole che sevono per li tennini delle finestre di dette tre stanze, importano _ 8

E più per aver dorato una cornice da p.mi quattro per servizio di S.Em.za, importa _ 2:50

A dì 26 Agosto

Per aver dorato una cornice di modello di Salvatorrosa, di grandezza da p.mi 7 e 5 _ 5:50

E più per aver dorato un altra cornice à tre ordini di intaglio fino da p.mi 3, importa _ 3

A di 11 Ottobre

E più per aver indorato tutti due Piedi di Tavolini tutt'Intagliati e centinati longhi p.mi 5... e larghi p.mi 3 importano 14 l'uno, _ 28

E più dorato altri due Piedi de' Tavolini simili alli sudd.i, ma più grandi, longhi p.mi 7 e larghi p.mi 3... l'uno, importano 16 l'uno _ 32

Per aver dorato li piani, e li fondi fatti cremisi bruniti delli piedi di un para camino _ 40

A dì 8 Novembre

E più per aver indorato tutti l'Intagli e piani e li fondi fatti color di perla bruniti delle Tavole di n. 4 Sopra Finestre, importano alla ragione di 1:50 l'una _ 6

A di 30 detto

Per aver indorato tutte le cornice con Intagli e Cartella nel mezzo delle Tavole di quattro sopraporti e le sotto Tavole fatte bianche imp.no _ 8:80

E più per aver ingiessato, raschiato e dato di biacca e imbrunite quattro Tavole da letto alte p.mi 12 e larghe sopra le due p.mi l'una importano denari 60 l'una _ 2:40

...In fede Roma questo dì 17 Feb.ro 1750 Francesco Palombi» (ACF, 1750, G. 50, c. 46).

«Conto
D Lavori fatti ad uso di Indoratore
A dì 26 Genn.o 1752
Per aver indorato le cornice, e li fondi fatti color di perla di due Piede stalli per due statue di petra nella gallaria del S.e Card.le...»
Seguono altri lavori alle carrozze, alle cornici per i quadri e «per aver fatto bianca à giesso, e biacca brunita una Testiera da letto ordinatami dal Banderaro di Cas...
Roma questo dì 7 Febraro 1753
per Franciesco Palombi mio pa.re
Carlo Palombi» (ACF, 1753, G. 56, c. 25).

«Conto di Lavoro fatto ad uso di Indoratore a dì 10 Giugno 1754
Per aver Indorato intagli e piani e li fondi fatti color di perla e la sottotavola fatta bianca brunita di due Tavole di Soprafinestre...
e per aver indorato tutta una cornice della grandezza circa P.mi 3 per servizio dell'Ec.mo S. Duca...
e per aver indorato à due ordini le cornice che fanno riquadro tanto dalla parte di sopra quanto di sotto à due bussole tutte intavolate, egualmente da tutte due le parti, e il resto fatto bianco brunito con li fondi venati, e con li telari à due ordini d'oro, e li fondi compagni che stanno nelle stanze per serv.o Seg.r Segretario di Sua Ecc.za...

e più per aver ripezzato con oro e biacca, e brunito n. 6 pezzo de' fusti di finestre nelle stanze del med.o S.r Segretario...
In fede questo dì 16 Agosto 1754 Francesco Palombi» (ACF, 1754, G. 59, c. 58).

Il doratore viene pagato per alcuni lavori intorno alle carrozze (ACF, 1755, G. 60, c. 55).

In questo conto, iniziato il 7 febbraio 1755, il doratore chiede di essere pagato per aver ridorato «quattro tavole di finestre, con intaglio nelli mezzi, che erano già dorate...», segue il 28 marzo la richiesta di pagamento per la doratura di un «Berlingotto rifatto di nuovo»; di un «Letto a Credenza»; la «Cornicie che va sopra all'apparato di due stanze» e altri palchetti per le tende e il 26 giugno due cornici una «a due ordini di Intaglio», l'altra «a tre ordini di Intaglio» (ACF, 1755, G. 61, c. 48).

«Conto di lavoro fatto ad uso di Indoratore a dì 31 Luglio 1754 per aver indorato l'intagli e le cornicette e li fondi fatti color di perla tutti a gesso bruniti delli fusti di n. 10 sedie con li braccioli importano soldi 80 l'una _ 8

E per aver indorato le cornice e Intagli tanto nella cimasa del Telaro, quanto alla Bussola, e li fondi coloriti color di perla, con aver dorato, e fatto dipingere su l'oro diversi ornati nelli fondi di due bussole da una sola veduta, e dall'altra parte datogli il solo bianco importano tutte due assieme _ 9

E più per aver indorato a due ordini, e il cordone di mezzo fatto color di perla brunito di p.mi 1241 di cornice per guarnizione delle quattro stanze sopra l'Apparati, importa a ragione di soldi 37 il palmo _ 43:43

a dì 12 settembre

Per aver indorato tutti l'intagli e piani, e li fondi fatti color di perla bruniti delle cornice di cinque tavole soprafinestre e le sotto tavole fatte bianche brunite importano 1:60 l'una _ 8

E per aver rippezzato con oro, e bianco otto pezzi de fusti delle quattro Finestre, inportano _ 1:60

Per aver indorato tutte le cornici e li fondi fatti color di perla venati e bruniti egualmente da tutte e due le parti di quattro pezzi di fusti che formano due bussole alte p.mi 11 e 1/2, importano 6 per fusto, in tutto _ 24

E per aver dorato una cornice con guscio, e fondo, e il piano fatto color di perla del telaro che gira attorno alle dd.e bussole, importa à ragione di soldi 2 per Bussola _ 4

E per aver dorato tutti due vasi sani e due mezzi che stanno nelle cantonate delle cornice del cielo del detto e le dd.e cornice dorato l'intaglio e piani e li fondi fatti color di perla bruniti, tutto assieme importa _ 8

Il retroscritto lavoro fatto nel secondo appartamento per le stanze nuovamente aggiustate per Ecc.mo Sig. D. Bartolomeo Corsini

E più per aver indorato tutti p.mi 524 di cornice dell'altezza di 3 e 1/2 importa a rg.e di soldi 5 il palmo in tutto _ 26:20

E più per aver indorato altri p.mi 82 di cornice dell'altezza di quattro, che erano vecchie di argento con la vernice, importa soldi 6 il palmo _ 4:92

E più per aver indorato in parte tutti li mezzi fatti di nuovo dall'intagliatore delle cornicie e Intagli di quattro tavole di finestre, importano scudi 1:20 l'una _ 4:80

E per aver indorato tutti li tondi e ripezzato dove bisognava altre tre tavole simili alle dette che erano gialle e oro vecchie, importano a rag.e di soldi 80 l'una _ 2:40

Tutto il suddetto lavoro fatto per le stanze nel primo appartamento aggiustate per servizio dell'Ecc.mo S.D. Andrea Corsini

E più per aver dorato tutte le cornici e li fondi fatti bianchi ve-
nati bruniti egualmente da tutte le parti con il suo telaro com-
pagno, con due ovati intagliati tutti dorati di due bussole a quat-
tro sportelli nelle stanze dell'Ecc.mo S. D. Lorenzo importano
in tutto _ 16... questo dì 8 Gen.o 1755 Francesco Palombi»
(ACF, 1754-1755, G. 61, c. 63, foglio 12).

In data 11 agosto 1755 Francesco Palombi presenta un conto per
aver dorato sei cornici «di modello di Salvatorosa» e otto «tavo-
le da Letto» (ACF, 1756, G. 62, c. 147). Tra i vari lavori di do-
ratura per le cornici e per le carrozze realizza anche il 14 aprile
1756 l'argentatura di «n. 9 canestri per uso del rinfresco in occa-
sione della visita dell'Ecc.mo Sig.e Ambasc.e di Francia» (ACF,
1757, G. 64, c. 68). Ancora nel 1759 egli viene pagato per «la
doratura di due cornice intagliate... e per li Innargentatura di n.
7 Canestri per li pezzi dell'ambasciator di malta in occasione del-
la visita in fede questo dì 26 Agosto 1759» (ACF, 1759, G. 69,
c. 69) e nel novembre del 1761 per aver dorato una cornice alla
Salvator Rosa (ACF, 1761, G. 72, c. 176). L'11 gennaio 1762
il doratore è saldato dall'amministrazione Corsini per alcuni la-
vori alle carrozze dei principi realizzate a partire dal 15 marzo
1760 (ACF, 1761, G. 73, c. 2).

Paoletti Francesco

«Io Sottos.o hò ricevuto dall'Ecc.ma Casa Corsini per le mani
del S.e Paolo Bindi Scudi Dieci moneta quali sono per il prez-
zo e valuta di n. 4 maniglie d'ottone Dorato per mettere nelle Bus-
sole nelle Cammere del D. Bartolomeo Corsini in fede questo dì
30 Ott.e 1754. Francesco Paoletti» (ACF, 1754, G. 59, c. 137).
In questo conto Paoletti esegue per i Corsini il restauro di una
cassa di rame dorato di un orologio da tavolino e poi quattro ma-
niglie di rame dorato «tirate tutte di lama, cisellate... serviti per
due antiporti» (ACF, 1755, G. 61, c. 63, foglio 30).

Conto per vari lavori di fibbie, chiodi, borchie, piastre di rame
dorato o di stagno per le carrozze (ACF, 1760, G. 70, c. 121).

Pellegrini Rinaldo

«Io sottoscritto indoratore ho ricevuto dall'Ecc.mo Sig. Duca f.
Filippo Corsini per le mani del Sig. Paulo Bindi maestro di Ca-
sa scudi 23 moneta per aver indorato di nuovo tutti gli intagli fat-
ti di nuovo dall'intagliatore a n. 4 piedi di tavolini e avere ri-
mendato in più e diversi luoghi dateli la colletta da per tutto per
accompagnare il vecchio a nuovo il tutto a mia robba e spesa fa-
tura che vengono ad importare a scudi 5:75 per caduno in fede
questo dì 14 xbre 1754 io Rinaldo Pellegrini» (ACF, 1755, G.
61, c. 63, foglio 6).

«Io Sotto Scritto ho riceuto dal Ecc.mo Sig.re Duca D. Filippo
Corsini per le mani del Sig.re Paulo Bindi suo Maestro di Ca-
sa scudi centotto e, baiochi 50 moneta quali sono per lindoratu-
ra fatta a n. otto sediole con loro del mio... questo dì 29 G.no 1755
...Io Rimaldo pellegrini» (ACF, 1755, G. 61, c. 63, foglio 15).

«Conto di Lavori fatti ad uso di Indoratore per servizio del-
l'Ecc.mo Sig.e Duca Corsini da me Rinaldo Pellegrini, e sono
li seguenti cioè
Per aver indorato con oro di zecchino li Fusti intagliati di n. die-
ci sedie alla Francese di giusta grandezza importa per colla, ges-
so, oro, e fattura _ 80
Per simile indoratura alle superficie d'intaglio, cioè numero otto
di simili fusti di sedie, queste più piccole, e d'il rimanente de fon-

di, e piani datoli il color perla brunito importa _ 32... in fede que-
sto dì 27 Febbraio 1755... io Rinaldo Pellegrini» (ACF, 1755,
G. 61, c. 63, foglio 16).

«Conto di Lavori fatti ad uso di Indoratore per servizio del-
l'Ecc.mo Sig.e Duca Corsini, e sono li seguenti, cioè
Per aver dato una mano di colla, e cinque di gesso fino a due bus-
soloni di due sportelli per ciascheduno quali vengono ornati da
Cornice, e riquadri centinati e al di sopra di dette un cartellone
intagliato, ò sia cimasa quale intaglio, e Cornici si sono messe
tutte in oro di zecchino, ed il resto de' fondi, e piani dato tre ma-
ni di color di Perla brunito, detta fattura dalla parte maggiore,
che dall'altra si è ingessata, e raschiata, come sopra, e dato di co-
lor di perla brunito importa per gesso, colori, oro, e fattura _ 50
Per aver graffito, e intagliato sopra il gesso n. 12 fogliami, ò sia-
no ornati, questi situati nelli specchi delle sopradette Bussole, e
poi messi in oro di zechino, et imbruniti con colletta colorita di
chiaro scuro importa per oro, e fattura _ 12
Per aver messo in oro di zecchino, come sopra le cornici centi-
nate di un cielo di letto con due vasi intagliati questi situati nel-
la parte davanti importa per oro et altro con fattura _ 07
Per simile indoratura di una cornice di luce due palmi in circa,
questa intagliata con intaglio fino, cioè battente, cordoncino, e
con becco, e gola al di fuori, importa per oro e fattura _ 03... 6
aprile 1755
io Rinaldo Pellegrini» (ACF, 1755, G. 61, c. 63, foglio 20).

«Conto di lavori fatti per servizio dell'Ecc.mo Sig.e Duca Cor-
sini da me Rinaldo Pellegrini Indoratore
Per aver indorato con oro di zecchino l'Intaglio soprafino alla
Francese di un'Arcova questa viene ornata da Fogliami, Festo-
ni, e Fiori il tutto indorato con grandissima diligenza importa per
colla, gesso, oro, e Fattura _ 40
Per simile Indoratura come sopra l'Intaglio alla Francese di due
Tavolini per le Cantonate à due piedi con Cartella d'avanti im-
porta _ 18
Per simile Indoratura, come sopra alla Cassa, e Piedi di un Cem-
balo di misura ottava stesa questo viene ornato con riquadri, e
Cornici, li piedi intagliati, quali Cornici e superficie dell'Inta-
glio de suddetti Piedi messi in oro di zecchino, ed il rimanente
de' Piani e Fondi, cioè li Fondi delli specchi, e riquadri della
Cassa, come li Fondi delli Piedi, e questi datoli di color celeste,
et alli piani e fascie di color Perla brunito, come anche il med.o
colore brunito al coperchio della parte di dentro importa _ 15
Per simile Indoratura, come sopra li Fondi dell'Intaglio di n.o 4
Tavole, o' siano sopra finestre delle Tendine, che prima erano di
color Perla, e poi rimendato, e ripolito l'oro vecchio con sua Col-
letta dell'Intaglio di già dorato importa con prezzo stabilito _ 04:8
Per un rappezzo di n. 13 Tavolini à quattro piedi Intagliati, que-
sti si sono tutti ripoliti, e rifrescati con acqua di Spirito di vino, e
ritoccati in diversi Luoghi con oro ove mancava, il tutto con
grandissima diligenza per esser questi in cattivo stato importa _ 09
Per simile rappezzo ad altro Tavolino grande intagliato con Scol-
tura con averli anco ridatoli la colletta colorita importa _ 01:50
Per simile rappezzo e fattura come sopra alli riquadri di Corni-
ci di numero dodici fusti di porte, e quattro bussole, con aver ri-
toccato di gesso li piani, e datoli di color Perla brunito in diver-
si luoghi succidi, e in gialliti, importa _ 07».

Segue altro conto allegato:
«Per aver dato una mano di Colla, e quattro di Gesso fino ad una
Bussola grande, la quale viene ornata da Cornici, cioè la parte
maggiore con Telaro scorniciato con altra Cornice, che gira at-

torno con due riquadri similmente di Cornici nelli due specchi simili riquadri di Cornici dalla parte minore con telaro di vetri, questo similmente ornato di tre ordini di Cornici da ambedue le Parti, il tutto delle suddette Cornici, piombi, e bacchette di ferro, messe in oro di Zecchino, ed il rimanente de piani datoli tre mani di color Perla brunito importa per Colla, gesso, oro, e Fattura ‿ 18

Per simile Indoratura, come sopra alla Cimasa, o sia Cartella, questa intagliata situata sopra la d.a Bussola importa ‿ 05:50

Per simile Indoratura à mordente, due Cifre per la sud.a Bussola nelli due specchi d'ambedue le Parti ‿ 02:50

Per tanti pagati al Pittore per pittura di chiaroscuro alle sud.e Cifre ‿ 01:20

Siegue la seconda Bussola, questa si è ritoccata, in diversi luoghi l'Indoratura di già di prima indorata, ed il rimanente de' piani slavato il color vecchio, e ridatoli tre mani di color Perla brunito con Indoratura à mordente alli Piombi, e bacchette, d.a fattura da ambedue le Parti ‿ 09

Per simile Indoratura, come sopra ad altra Cimasa, o sia Cartella situata alla soprad.a Bussola, questa di legno nuovo intagliata, come sopra, importa ‿ 05:50

Segue la terza bussola, alla quale si è prima raschiato il color vecchio rosso, e contornato con il ferro le Cifre di già indorate, e ridato il Gesso in diversi luoghi tanto al Telaro nuovo, come alla Bussola, e poi messo in oro le sud.e nei Luoghi, ove bisognava di tutto il Corniciame, ed il rimanente de' piani, e contorni delle Cifre, si è dato tre mani di color Perla imbrunito da ambedue le Parti importa ‿ 08:50... in fede questo dì 20 G.o 1755... io Rinaldo Pellegrini» (ACF, 1755, G. 61, c. 63, foglio 23).

Seguono i conti per lavori «ad uso di Doratore fatti e dà farsi attorno una Berlina nobbile» (ACF, 1758, G. 67, c. 17); per «de lavori fatti ad uso di indoratore... per avere dato di colla e n. 4 mano di giesso ad una sedia intagliata e... tutta dorata con oro di Zechino... per avere dato di colla e n. 2 mano di giesso all'... tavole grande da letto... 16 Agosto 1759 Rinaldo Pellegrini» (ACF, 1759, G. 68, c. 66); per aver dorato le parti intagliate delle nuove carrozze dei principi saldato il 15 ottobre 1761 (ACF, 1761, G. 72, c. 141) e infine per «lavori fatti ad uso di indoratore» saldato il 25 settembre 1762 (ACF, 1762, G. 75, c. 95).

Piscitelli Apollonia

«Conto di spese e fattura di recamo fatte da Apollonia Piscitelli per servizio di sua Ecc.za la Sig.ra Principessa Corsini
per libre una e once sette, e mezza di trama color perla... per once sette passamano color perla... per fattura di una coperta di raso color perla sfiocchettata di seta, foderata di teffetano, et orlata di passamano... questo dì 20 Febb.o 1759 Apollonia Piscitelli» (ACF, 1759, G. 68, c. 53).

Pivani Vincenzo

Questo «spadaro» nel 1736 presenta un conto per vari lavori di restauro alle spade dei principi e ad altri oggetti di metallo (ACF, 1736, G. 22, c. 255).

Porti Francesco

«Conto
Dell'Ecc.llma Casa Corsini
Per il mio Assegno terminato à tutto Giugno 1750
A dì 4 Genaro Anno Sudetto Comodato Lorologio di Rep.ne dargento di cinque...

A dì 8 d.o Comodato la Rep.ne d'oro...
A dì 12 d.o per aver disfatto è messo le corde nove all'orologio di tavola dingilterra di S.E. ‿ 1:50
A dì 9 Apprile
Messo un christallo all'orologio del Sig.r D. Andrea ‿ :30
A dì 15 Marzo
Per aver portato à bottega lorologio del Camerone Ripolito è Comodato la serpentina che si erano consumato li denti fatto andar bene riportato al suo loco ‿ 1:80
A dì 7 Giugno
Polito è Comodato la mostra...
A dì 21 Giugno
Comodato la catena rotta in tre parti...
A dì 30 Giugno
Comodato lorologio di tavola con cassa di tartaruca di Francia ripolite e Comodate lasta del pendolo che era guasta fatto andar bene...
Roma questo dì 14 Agosto Franc.o Portij...
Fran.co Portij orologiaro Alli Coronari» (ACF, 1750, G. 51, c. 44).

Rizzi Giuseppe

«Io sotts.o hò ricevuto dall'Ecc.ma Casa Corsini per le mani del S.e Paolo Bindi Scudi Sessanta moneta sono per il prezzo di due piedi di Tavolini intagliati e dorati vendutogli così d'accordo in fede questo dì 9 Febb.o 1757 io Giuseppe Rizzi» (ACF, 1757, G. 64, c. 54).

Solimani Francesco

«Per haver rimodernato tutto un Biliardo per prima al suo celo haverlo rimesso insieme haverlo tutto intraversato dove bisognava tutto fortificato, e poi ritirata forte la sua tela, e poi al suo giro intorno haverci fatto quattordici buchi da metterci li suoi padellini per li lumi, e poi incatenato li quattro pezzi insieme, e fattoci quattro legni lunghi di lunghezza di dodici palmi fattoci le sue intacche e incastri per componere tutto insieme tutto l'ornamento, e poi haverci imbollettato intorno un pennone di tela, e poi alzato all'altezza di nove palmi fermato sotto alla soffitta con gran fatigha per d.a spesa di legname e chiodi ‿ 3:90
Fattoci al med.mo quattordici padellini di legno che vanno per mettere le candele per spesa e fattura ‿ 1
Per havere al d.o trucco messo il tavolone sopra alli quattro banchi haverlo spartito in squadro nella stanza, e poi haverlo segnato la pianta delli d.i quattro banchi in terra, e poi havendo rilevato il tavolone e havendo messo in piano li d.i quattro banchi e poi havendo ricalato sopra il tavolone, e poi con diligenza haverci messo quattordici vitoni che fermano il tavolone e li banchi e poi haverci fermato in terra otto codette grandi di ferro per ciaschedun piede haverli inchiodati et ingessati e poi havendo intassellato tutto il tavolone, e rimpicciolite le buche à dovere e poi haverlo rispianato à forza di piane per trovarli il suo piano con diligenza e poi stuccato per tutto e impomiciato pulito per d.a spesa e tempo importa ‿ 6:80
Per haver sguarnito tutte le quattro mattonelle haverli rifatto di novo il suo cuscino prima haverci imbullettato per tutto il suo canovaccio e poi haverci ritirato cimose e feltri e poi con forza haverlo tutto imbollettato gagliardo acciò che possa corrispondere nel giogar, e poi haverlo rifoderato di panno, e ribattuti tutti li suoi cantoni p. d.a fattura e tempo e spesa importa ‿ 4:60
Per haver guarnito il tavolone...
Nota di magli e mazzette

Per haver fatto maglio e mezzo maglie di legno di busso con sue mire di ebano e poi haverci rilavorate le aste vecchie che ci erano...

Per sei mazzette di busso di qualita, fatte in tre invenzioni haverci fatto le sue mire di ebano e poi fattoci le sue aste à proporzione...

Per un maglio longo di licino con guarnizione di fico d'India e avorio fatto pulito...

Per haver accomodato due maglie più corti...

Per haver accomodate tre code haverle rinsitate di legno di licino e grugnale e poi haverle ritirate...» (ACF, 1738, G. 26, c. 261).

Vannò Giuseppe

Per lavori «ad uso di Figurista fatti e dà farsi nella Pittura della Berlina nobbile di d.a Ecc.ma Casa in fede questo dì 30 Lug.o 1758...» (ACF, 1758, G. 67, c. 23). Seguono poi, nello stesso anno, ulteriori richieste di pagamento «A conto della Pittura ad uso di figurista fata e da utlimarsi nelli specchi della nuova Berlina...» (ACF, 1758, G. 67, c. 112; ACF, 1758, G. 67, c. 179).

Gagliardi versus Sampajo, the case for the defence

JENNIFER MONTAGU

When the heirs of the silversmith Giuseppe Gagliardi decided to take the executors of the Commendatore Emanuele Pereira de Sampajo to court, the result was not only a long-lasting legal case, but a wealth of evidence, of the utmost value to anyone interested in the history of silver in Rome in the middle years of the eighteenth century. The weighty *busta* of evidence assembled on behalf of the Gagliardi family[1] has long been known and exploited, principally by Costantino Bulgari and myself;[2] it provides first-hand documentation concerning workshop methods and practices, and the standing and characters of the silversmiths involved, and gives much information about the liturgical silver sent to Portugal for the furnishing of the chapel of the Holy Spirit and Saint John the Baptist established by King João V in the church of Saint Roch.

But this information required to be handled with greater caution than it received, because the testimony had been assembled to support one side of the case. As anyone who follows reports of trials in today's newspapers will be aware, the case for the prosecution may seem totally conclusive until the defence has had its say: only then will it appear that much of the evidence was twisted, and that some of the witnesses were downright liars. A juster evaluation of the sworn testimonies of the Giura Diversa became possible when Paola Ferrari most generously told me of the existence of printed documents supporting the executors of Sampajo, which are preserved in the archives of the Istituto Portoghese in Rome,[3] also providing me with the notes she took. Subsequently I found a further batch of manuscripts in the Biblioteca da Ajuda in Lisbon,[4] some of which are reproduced in printed versions in Rome. Although the documents are incomplete, the information contained in these papers requires that we reassess some of the now current assumptions based on the Vatican documents, not least my own hypothesis that Giovanni Battista Maini designed the great *torcieri* in Lisbon. The trial was occasioned by the fact that the Portuguese Ambassador, the Commendatore Manuel (Emanuele) Pereira de

Sampajo, had commissioned a complete set of liturgical silver, almost all of it for the chapel in Saint Roch in Lisbon,[5] agreeing on the price for each piece; but after his death in 1750 responsibility for the enterprise passed to the Jesuit father Antonio Cabral, who believed that the agreed prices were unjustifiably high, and arranged to have the silver revalued before being shipped from Civita Vecchia. And this time the values were very much lower. A number of the silversmiths involved were, not surprisingly, discontent, and several had had other disagreements with Cabral.

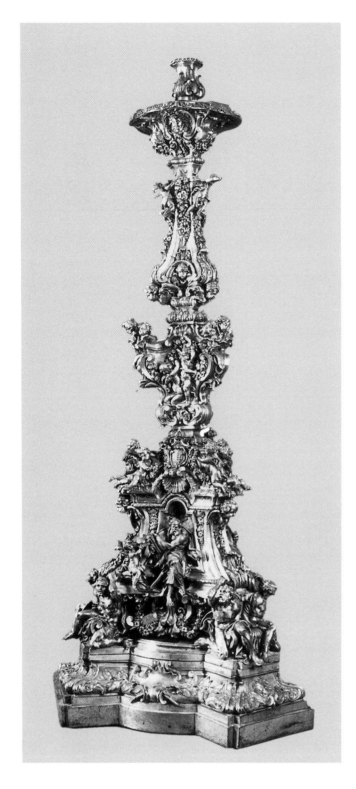

1. GIUSEPPE GAGLIARDI, "Torciere", 1744-1749.
Silver-gilt, h. 285 cm. Lisbon, Museu de São Roque.

The heirs of Giuseppe Gagliardi (who had died on 22 April 1749, leaving his work to be completed by his son Leandro) were particularly incensed at the low value put on the two major works which he had made, the life-sized silver-gilt statue of the "Immacolata" (figs. 2-3) cast from a model by Giovanni Battista Maini (which was for the Patriarchate, and was lost when the church was destroyed in the earthquake and subsequent fire in 1755), and two great silver-gilt *torcieri* (fig. 1). While the other silversmiths grumbled, and considered attempting to get legal redress for their grievances, some were deterred by the expense, and others were unsuccessful.[6] Only the Gagliardi family persisted. Although it was the heirs who were concerned - on the one side Costanza Fattori, Giuseppe Gagliardi's widow, and her children for whom she was responsible, and on the other Sampajo's executors, under the leadership of Cardinal Neri Corsini - for simplicity's sake I shall refer to them as "the Gagliardi", and "Sampajo's executors".

Like most trials in baroque Rome, this dragged on for many years, as each side refused to accept a ruling in favour of the other. Costanza Fattori's first attempt to get redress failed, with judgement pronounced against her in 1752;[7] but four years later she was more successful, and judgement was given in her favour by Stadion on 5 July 1756,[8] and 10 December of the same year. After this judgement of 1756 Cabral had written a cringing letter, attempting to exculpate himself for the "infelice successo nella causa Gagliardi".[9] That he failed to do so is clear from advice submitted to Corsini, stating clearly the view that the valuation made for Cabral was illegitimate, because no representative of the Gagliardi was present, and that he had been stupid in immediately dispatching the silver to Lisbon, effectively preventing any new valuation being made.[10] Corsini himself admitted that the irregularities of Cabral's actions had prejudiced his case.[11]

Judging by the dates, of which the latest is 1757, the evidence assembled in these three phases was to serve for a further appeal. The main points under dispute had been established from the beginning, but at each

[6] See below, note 80. For the sentences against Lorenzo Pozzi and Francesco Giardoni, see BAL, ff. 591r-v, and 597r-v; for the latter see also Biblioteca Corsini, Ms. 35.D.8, f. 110 ff.

[7] Ist. Port. 1, Summary 9.

[8] This survives in three copies known to me: Biblioteca Corsini, Ms. 35.D.8, ff. 175-178v, among the papers cited in the Istituto Portoghese, and in the British Library (press-mark 5327.e.14). For a summary of the various processes, see Archivio di Stato di Roma, 30 Notai Capitolini, Ufficio 31, vol. 587, ff. 363r-v.

[9] Bibl. Corsini, Ms. 35.D.8, ff. 164r-v. The letter is dated 23 February 1757, and was presumably sent to Cardinal Corsini.

[10] Bibl. Corsini, Ms. 35.D.8, ff. 169-170v.

[11] Bibl. Corsini, Ms. 35.D.8, f. 172.

stage they were amplified, and further witnesses were
dragged in to support or refute them. Stadion's judge-
ment in favour of the Gagliardi was based on three
points: that Sampajo (and hence his executors) was
responsible for making the payments, even though he
was acting as the agent of the King of Portugal; that
the valuation of the work made by Cabral in secret at
Civita Vecchia had been made without anyone act-
ing for the Gagliardi, and was therefore invalid (as
Sampajo's executors had recognised), and that the re-
traction by Mattia Piroli of the valuation he had made
was unreliable. Besides answering these claims, the
new documents also take up a number of other points
that had previously been made to support Gagliardi's
claims, or raise other matters, to both of which the
Gagliardi in turn replied.

Although the first point was discussed at great length,
it need not detain us, for this was a purely legal argu-
ment. It is, however, worth noting that those who
maintained that it was the rule, practice and custom
to regard the man on whose behalf the work had been
ordered as responsible should there be any dispute, or
failure of payment, and not his "Ministro, Maggior-
domo, o altri attinenti à quel tal Signore", were not
only several merchants, but the silversmiths Angelo
Spinazzi, Paolo d'Alexandris, and Paolo Zappati,
and the metal-founder and gilder Angelo Ricciani.[12]
Not only had all these been involved with the work
for the chapel in Saint Roch, but they had been close
to Sampajo (Ricciani was employed on his funeral
chapel), and they reappear throughout these docu-
ments supporting his case. From the two sets of testi-
monies, it appears that the silversmiths of Rome were
divided, some supporting the Gagliardi, the others the
executors of Sampajo.

It was standard practice that works or art were valued
by two experts (or sets of experts), one acting for the
artist, the other for the patron. This does not seem to
have happened during the first valuation of these works
in May 1749, by Giovanni Battista Maini and Carlo

[12] Ist. Port. 4 [2], Summary 1.

Giardoni - but this was a preliminary valuation, before the works were finished. It was carried out in the Palazzo Capponi, where only one of the *torcieri* was sufficiently advanced to be shown, and even that had some figures merely made in wax and silvered;[13] the "Immacolata" was valued at 48,430 *scudi*, and the *torcieri* at 60,004.07 ½. In September 1749 all the completed silver for the chapel was assembled in Sampajo's palace, alla Pilotta, and the valuation was made by the same Maini and Giardoni acting for the Gagliardi, with Filippo Juvarra and Matteo Piroli acting for Sampajo; this time the "Immacolata" was estimated at 49,185.59 *scudi*, and the *torcieri* at 61,726.55. On this occasion the silver was blessed by Pope Benedict XIV; immediately after the ceremony Sampajo left for his *villeggiatura* at Marino, so that he was unaware of the comments raised by these extremely high prices.[14]

It was the third valuation, made at Civita Vecchia before they were shipped to Lisbon, which was contested by the Gagliardi; this was carried out by Antonio Vendetti, Simone Migliè, Bartolomeo Boroni and Filippo Tofani. On this occasion the "Immacolata" was estimated at 29,233.30 *scudi*, and the *torcieri* at 39,165.27. The Gagliardi had claimed that they were not told that this was taking place, and had not been represented,[15] a claim accepted by Stadion. This was now firmly denied: not only had all the artists involved been told that there would be a new valuation, but Sampajo's *computista*, Paolo Niccoli, swore that he had begged Costanza Fattori to send representatives;[16] Filippo Tofani, for his part, said that she had raised no objection to him, the god-father of her son, as a valuer - though this did not mean that he acted as her representative.[17] So far from being secret, the Portuguese Consul in Civita Vecchia testified that this valuation, which lasted five days, was carried out in public, and various citizens said that many in the town had come to watch.[18] The consul supported the testimony of the valuers, also affirmed by Paolo Niccoli, that they had been specifically instructed by Cabral, when in doubt, to favour the artists, and to remember that this was work done for a king. Furthermore, it

was even suggested that Costanza Fattori's refusal to send anyone was a calculated trick: knowing that the previous valuation was much too high, and realising that it would be reduced, she had deliberately refused to take part so that she would be able to challenge it.[19] The problem created by Matteo Piroli is somewhat complex. He had made the valuation of the completed silver in 1749 on behalf of Sampajo, but had then declared that he had made a "bestial" valuation: "oggi ho fatto una stima bestiale",[20] that is to say, one that was too favourable to the Gagliardi. Piroli himself, when he became aware that most of the silversmiths had been content to accept the lower valuations made at Civita Vecchia, in order to salve his conscience had signed a declaration to the effect that Sampajo, via his secretary Domenico Agenti, for "motivi occulti" had encouraged him to make a false valuation, one that put

[13] On this point it seems safe to accept the evidence of Giuseppe Francisi and Giovanni Petrucci (Giura Diversa, 20 September 1753). Those who testified for Sampajo's side that they were entirely finished except for the gilding were not silversmiths, and therefore probably misled by the silvering on the parts in wax (Ist. Port. 6, Summary 7, of 18 September 1756). It is harder to explain why they said they had seen them in 1747 (though this may be when the single side had been shown), and why they claimed that there were two - a claim described as "falso e falsissimo" by witnesses for the Gagliardi (Giura Diversa, 1 December 1756).

[14] Ist. Port. 6, Summary 11.

[15] Giura Diversa, 2 December 1756.

[16] Ist. Port. 1, Summary 5; 6, Summary 12. Both these depositons were dated 1751. He ratified this on 22 September 1752 (BAL, f. 539*v*).

[17] Ist. Port. 1, Summary 6, dated 21 December 1750. However, from the case made out by the advocate for the executors of Sampajo, it would seem that they attempted to use her statement that she had no objection to Tofani being one of the valuers as meaning that she viewed him as acting for her interests (BAL, f. 649).

[18] Ist. Port. 6, Summary 17 (dated 18 September 1752) and 18 (dated 2 October 1756).

[19] Ist. Port. 1, 6. Seeing through this strategy, Cabral had selected the most honest valuers, including Tofani, whom she trusted. However, the Gagliardi said these were not to be compared with the first experts in "Genio, & scientia" (Ist. Port. 3, 21).

[20] Ist. Port. 1, Summary 12, testimony of 29 January 1751 by two men (Simone Bruschi and Giovanni Battista Brogi) who claimed to have been present when Piroli uttered these words in the house of Paolo Niccoli; they also maintained he had said the same thing when he returned to his workshop. However, three men who had worked in his shop at the time (Pietro Monte Catini, Filippo Rosi and Giuseppe Francisi) said that he did not return there after finishing the valuation late at night, and never uttered these words (Giura Diversa, 9 September 1751).

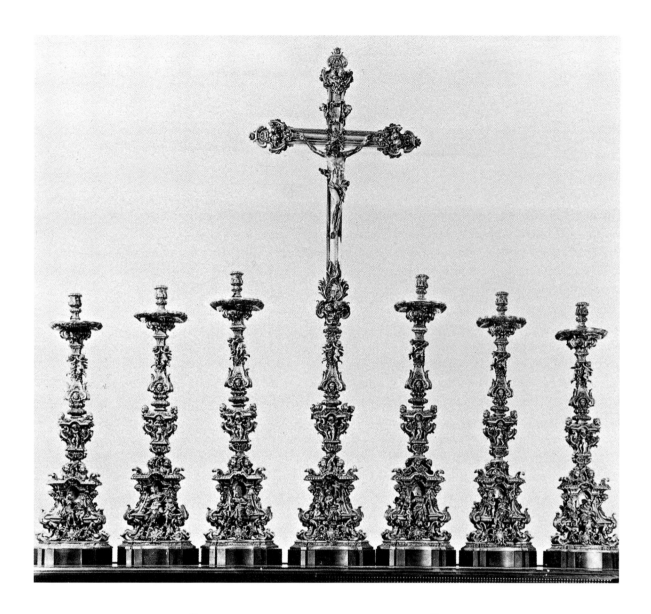

too high a value on the works.[21] The Gagliardi had argued that Piroli had made this confession only because Cabral had forced him to do so if he wanted to be paid

for his own work;[22] a priest, one Francesco Brenna, testified that when he put this to Piroli the silversmith had firmly denied it, and said that this was a pure invention of the Gagliardi.[23] Filippo Tofani's son, Benedetto, having first protested that he had been unwilling to give evidence against the Gagliardi, who were old family friends ⁄ indeed Giuseppe Gagliardi had been his god⁄father ⁄ but acceding to the pressure of Sampajo's executors,[24] said that not only had Piroli in 1750 (but he does not give a precise date) told his father, Filippo, that he had received the payment due to him from Cabral, with which he was recompensed for the valuation he had made, adding for proof the words that he had uttered on returning to his workshop about a bestial valuation, and also his promise made on the same occasion that, when he received his first payment, he would return the hundred *scudi* that Signora Gagliardi had given him to sign the valuation.[25] In other words, she had bribed him to put a high value on the work. Benedetto Tofani was the only person to make

[21] Ist. Port. 1, Summary 10, dated 25 June 1750; a Portuguese translation of this was published in F. M Sousa Viterbo and R. Vicente d'Almeida, *A Capella de S. João Baptista erecta na Egreja de S. Roque*, Lisbon 1900, doc. xiv, p. 159. On 18 March 1751 Agenti denied any such intervention (Giura Diversa), and on 30 December 1750 Carlo Giardoni testified that neither he, Maini, nor Juvarra had had any conversation with Agenti, or received such instructions, as Juvarra confirmed for his part on 1 March, and again on 21 October 1750 (Giura Diversa).
[22] See the evidence of Carlo Giardoni, Giura Diversa, 8 August 1750. On 28 February Carlo Guarnieri described how he had met Piroli, who told him this retraction could easily be overturned by comparing its date with that of the payment, and in the Gagliardi's evidence is a copy of this payment, dated 27 June 1750, and a receipt of 1 July 1750 (i.e. three months after the valuation). As Piroli was thus amongst those who had made the high valuation, so a quantity of silversmiths favourable to the Gagliardi attested to his proficiency in his art (Giura Diversa, 25 October 1756).
[23] Ist. Port. 1, Summary 11. This is dated 1 February 1750.
[24] Ist. Port. 6, Summary 19. They had said that, if he held back, "oltre il loro dispiacimento, si vedrebbero astretti gli esecutori suddetti a prendere altre misure per obbligarli ad una tal giudiziale deposizione".
[25] Ist. Port. 6, Summary 19.

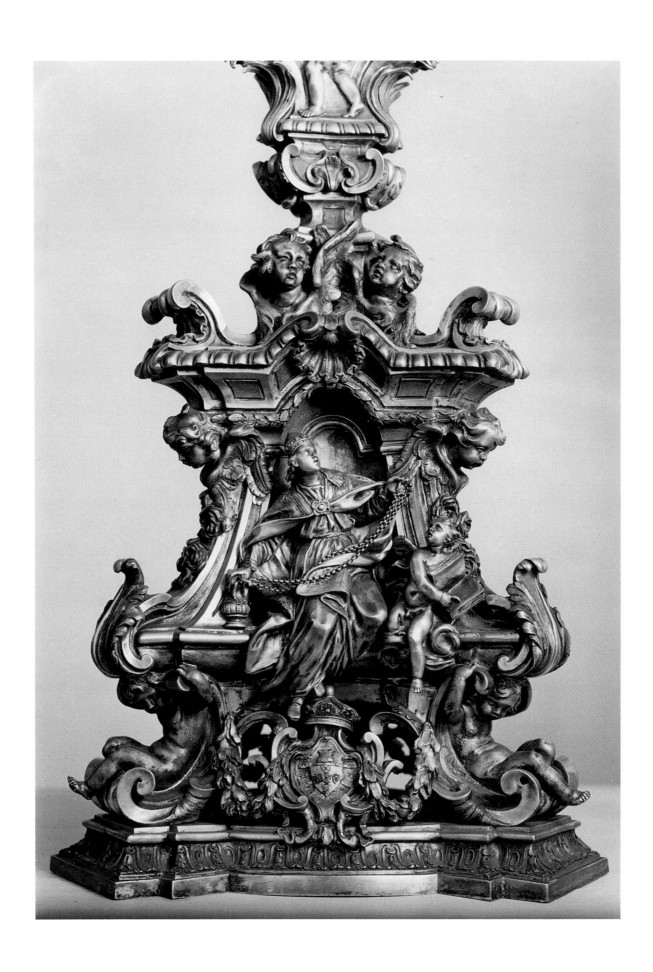

5. ANGELO SPINAZZI, "Candlesticks of the 'Muta Nobile'" (detail). Silver-gilt. Lisbon, Museu de São Roque.

6. TOMASO POLITI and FRANCESCO ANTONIO SALCI, "Candlestick of the 'Muta Nobile'" (detail). Silver-gilt. Lisbon, Museu de São Roque.

this grave accusation, at least in the surviving documents.[26] Here, as in most of the other matters under dispute, it is not possible to establish the truth. But, whatever the truth, it is certain that whether Piroli had made a false estimate on the instigation of Sampajo, or he had accepted a bribe from Gagliardi's widow, or he had made a false retraction under pressure from Cabral, he was hardly a witness who could be trusted.

This was the evidence concerning the principal arguments used in Stadion's judgement of 1756, but many other points had been raised by the Gagliardi, both before that judgement and after, when, like the executors of Sampajo, they were presumably assembling evidence for a subsequent trial. Some of these, and the testimonies gathered to refute them (and the Gagliardi's counter refutations), are particularly revealing.

On 1 December 1756 a number of silversmiths favourable to the Gagliardi declared that Antonio Vendetti "never made a magnificent, or important work, but only small and trivial things, and moreover he is incapable of drawing or modelling, so much so that when it was necessary he always made use of other experts who had the ability to make the drawings and models, as he was helped by the late Luigi Landinelli and Lorenzo Morelli, and others".[27] This negative judgement has frequently been quoted, but it is necessary to set it in context: Vendetti was one of those who made the valuation at Civita Vecchia, and it is now clear that both sides in the case were following the time-honoured practice of rubbishing the other side's experts.

It was easy enough for those on Sampajo's side to attack both Giovanni Battista Maini and Carlo Giardoni. As Pietro Bracci, Principe of the Accademia di San Luca, testified, Maini was a sculptor and, while

he knew about working in marble, stucco, wax or clay, he knew nothing about silversmithing or casting, let alone gilding, and the fact that he had valued these works for the court of Lisbon had given rise to much unfavourable gossip. Filippo della Valle (who had studied together with Maini under Camillo Rusconi, and at one time shared a house with him) said much the same, adding that a sculptor was quite incapable of valuing such work, being able to say only if it was faithful to the model, and was made with a good invention, proportion, and taste, matters that were related to modelling and drawing; it was for silversmiths, and the Consuls of their guild, to judge the value of a work of silver. Francesco Bergara agreed with them. So too did Carlo Monaldi, even if he was slightly less grudging in his comments on Maini's ability as a sculptor, and thought that any sculptor would have been able to judge whether a piece of silver or bronze was well finished, chiselled and filed, whether the waxes had been well put together, and whether one casting was better than another; but he might well make mistakes in the valuation.[28]

Not for the first time, the evidence that Benedetto To-

[26] There was apparently a rumour that Tofani, Vendetti and Boroni had disowned their subsequent valuation, which they felt obliged to deny, saying only that, following the instructions from Cabral, they had given a valuation favourable to the silversmith (Ist. Port. 6, Summary 18, of 31 July 1756; Migliè had died in July 1752.)

[27] Giura Diversa, evidence of Giovanni Bettati and Giacomo Francisi; see MONTAGU, Gold, Silver and Bronze cit., p. 168.

[28] Ist. Port. 6, Summary 8.

fani said he had been so reluctant to give proved particularly damning. He recounted what had happened in 1749 (he did not remember the day) when Maini had come to the house and wanted to discuss with Filippo Tofani a valuation he had made of the statue and candlesticks, which were not yet finished, but were being completed by Giuseppe Gagliardi's successors. Filippo had been astounded by the valuation of the *torcieri* at 30.000 *scudi*;[29] he repeated the figure several times, saying to his son that he believed this was the cost of the church of Sant'Andrea a Monte Cavallo; when he heard that the valuation of both works exceeded 100.000 *scudi*, he was yet more astonished, saying that even the chapel of Sant'Ignazio in the Gesù had scarcely cost as much, with all its precious stones including lapis lazuli, and a silver statue much larger than the "Immacolata", two marble groups, and so forth. To this Maini had replied, "Io per questo sono venuto a discorrerla con Voi, che meglio d'ogni altro mi potete dar lume sopra un tal'affare, perche, come Voi ben sapete, QUESTA NON è LA MIA ISPEZZIONNE, ED IO HO LASCIATO FARE IL TUTTO AL SIGNOR CARLO GIARDONI".[30]

The attempts to disparage Carlo Giardoni raise more interesting questions. He was the brother of Francesco Giardoni, who had received his patent from the guild in 1731, and it had been a regular custom that, if two brothers worked together as silversmiths, it was sufficient for only one of them to have a patent.[31] But Carlo Giardoni's lack of any formal recognition as a silversmith allowed Angelo Spinazzi and Paolo Zappati to declare that he was simply a brass-worker (an *ottonaro*, generally regarded as lower in status than a bronze-worker), and then a founder, whereas only a recognised silversmith was competent to judge a work of silver. It was also pointed out that, according to the statutes of the guild, only a Consul or the Chamberlain was entitled to make a valuation, juridical or extra-juridical,[32] but it is not surprising that little was made of this, since of the various experts used by Sampajo and Cabral, only Vendetti held such an office at the time. However, they did labour the point that

Carlo Giardoni had never risen above the rank of *giovane*, and certainly did not hold a patent.[33] Although supporters of the Gagliardi produced a list of the works that the Giardoni brothers had made together, almost all of it was in bronze.[34] Rather more relevant was their statement, no doubt intended to answer this new attack, that the two brothers had supervised all the large silver work, both cast and repoussé, made for the Cavalier Giorgi and José Correa d'Abreu, the directors of the Portuguese Academy in Rome, and for Frei José Maria da Fonseca e Évora, who had carried on the work of Correa d'Abreu after the latter's return to Madrid after the rupture in 1728, becoming minister in 1730. Regrettably they do not specify what the work was.[35]

Filippo Juvarra was simply dismissed by the executors of Sampajo as "suo ævo insignis, mente utebatur jamdìu imbecilli".[36] The Gagliardi accepted that he was old, and no longer active as a silversmith, having retired to live on his earnings; but they maintained that he still knew about his profession, and that his mind

[29] This is odd, because they were valued at 60,004.07 ¹/₂ *scudi*. Presumably he was referring to the price of each of the pair.

[30] Ist. Port. 6, Summary 19 B. A pointing hand in the margin indicates the importance accorded to this testimony. This would seem to be confirmed by the fact that the justification for the valuation is signed by Giardoni, Juvarra and Piroli, but not Maini (Giura Diversa, 4 July 1752). It may be noted that Maini had originally asked Tofani to help him with the valuation, and only after his refusal had he selected Carlo Giardoni. He added that Tofani had agreed with them as to the weight of the work, give or take a few pounds due to the differences in the scales used (Giura Diversa, 28 August 1750). But the weight was not the matter in dispute.

[31] This was a point made in Giura Diversa, 24 October 1756, citing the Arrighi brothers. There are many other instances of this practice.

[32] This reference to the statutes of 1739, chapter 6, was made in the Latin text, point 71.

[33] Ist. Port. 6, Summary 9, dated 31 July 1756. It is hard to understand why Sampajo's executors bothered to produce a list of those who received their patents between 1690 and 1725; Carlo's date of birth is unknown, but his brother Francesco did not receive his patent till 1731.

[34] Giura Diversa, [6 September 1753] 25 November 1756.

[35] Giura Diversa, 24 October 1756.

[36] Ist. Port., 6, 62. Just when he was supposed to have sunk into imbecility is not clear. On the depositions in the Giura Diversa, his signatures on 1 March 1750 and 21 October 1750 are firm, though that of 4 July 1752 might be judged slightly less so.

was perfectly rational.[37] Here too Benedetto Tofani provided evidence for the executors of Sampajo: Juvarra had insisted on seeing his father to discuss the valuation he had made, and uttered the gnomic words "VOI NON SAPETE COSA SONO LE CORTE: IO HO STIMATO COSÌ, PERCHE SO COSA SONO PER AVERCI AUUTO UN FRATELLO".[38]

Not only did the executors of Sampajo attack those who had made the earlier valuation on behalf of the Gagliardi, but they attempted to defend their own experts. A whole slew of silversmiths and brass-workers[39] testified "che il Signor Antonio Vendetti, il Signor Bartolomeo Buroni, il Signor Filippo Tofani, ed il quondam Simone Migliè sono stati, e sono Professori Argentieri primarj, e più eccellenti di questa Città, particolarmente *li Signori Buroni e Tofani, quali sono Professori di prima sfera*, come abbastanza lo dimostra la quantità, e rarità delle preziose, ed insigni Opere ripiene di scabrosissimi, e difficoltosissimi incontri dalli medesimi fatte, ed esistenti tanto in questa Città, quanto &c. in Città estere...".[40] It is perhaps significant that Boroni and Tofani were singled out for such praise, and Vendetti was not. Further evidence was produced to show that Tofani had been elected Consul of the guild in 1744, even if he had had to pay for refusing to serve;[41] it was also recorded that he had been the master of Leandro Gagliardi, silversmith son of Giuseppe, and one of their adversaries.[42] Witnesses swore that Migliè "è stato un ben degno Professore, che ha fatto onore al nostro Nobil Collegio", and that they had seen a patent dated 1735 signed "Simone Migliè Console, e Camerlengo".[43]

Not surprisingly, the executors of Sampajo collected everything they could against Giuseppe Gagliardi. Needless to say, they brought up the indisputable fact that he had practised the art of a brass-worker under his father, Pietro, and never gave it up, "ma nel corso di sua Vita mai potè ottenere la Patente d'Argentiere", a fact that was common knowledge.[44] They further argued that he had attempted to obtain a patent from the guild by every possible means, including offering the sum of "cento doppie" to their church, and even appealing to the Pope, who turned the request over to his chamberlain who, having heard the arguments on both sides, turned him down.[45] However, he had been granted a license in 1742,[46] a fact that had not stopped the guild from trying to prohibit the *bollatori* from stamping his work.

The Gagliardi had pleaded that the work undertaken for the King of Portugal had reduced Giuseppe to poverty;[47] this the executors of Sampajo rejected as to-

tal nonsense.[48] They pointed out that he owned a house in Rome, and also a workshop in which he employed several "Giovani", and the window of his shop displayed a variety of silver objects; he lived in an apartment over the shop, which was well furnished; he dressed decently, and had a serving woman and a servant, and could afford to enjoy the usual Roman *villeggiature*. His children were well established, and the daughters who had entered a convent a couple of years previously had done so with a ceremony in noble style, with decorations, refreshments and music, and had brought with them a considerable dowry.[49]

The papers in Lisbon make fun of the assertion by the Gagliardi's advocate, Ottaviani, that claimed Giuseppe as the "Autore" of the works under dispute, and described them as "della più rara magnificenza, vaghezza, e perfezzione possibile nell'Arte", since the "Ottonajo Gagliardi" had not designed them (a point we shall return to), but did not even execute them: the "formatore Giovannini" had made the moulds of the *torcieri*, and all the work on the silver was done by "un Giovane Argentiere chiamato Giacomo [Francisi], col farlo presidere agl'altri rinvenuti Giovani, e dirigere nell'opera". As for the "Immaculate Concep-

[37] Giura Diversa, 9 November 1756. If that was so "adesso" in 1756, he was presumably of even sounder mind in 1749.

[38] Ist. Port. 6, Summary 19 C. His brother was the architect Filippo Juvarra who had worked notably for the courts of Savoy and Spain.

[39] They signed themselves as "Ottonaro", though most, including Ricciani, would more normally be described as bronze-founders.

[40] Ist. Port. 6, Summary 16, of 15 September 1756.

[41] Ist. Port. 6, Summary 13. Witnesses for the Gagliardi pointed out that the Consuls were chosen by lot, so this office did not prove that they were particularly skilled in their art (Giura Diversa, 1 December 1756).

[42] Ist. Port. 6, Summary 14, of 30 September 1756. It may have been this relationship, or just his standing in the profession, that saved him from a direct attack from Gagliardi's heirs; none the less, it was claimed that he had been asked to make some parts of the reliquaries executed by the brothers Leandro and Filippo Gagliardi, and they had turned out to be so unsatisfactory that they had to be remade (Giura Diversa, 7 November 1756).

[43] Ist. Port. 6, Summary 15, of 22 October 1756.

[44] Ist. Port. 6, Summary 3, of 21 August 1756. According to their statutes, the Ironworkers claimed jurisdiction over brass-workers (Archivio di Stato di Roma, Camerale II, Arte e Mestieri, *busta* 15, int. 35), but a number of silversmiths practised both arts, the most notable being Stefano and Francesco Maria François.

[45] BAL, ff. 542r-v.

[46] The text of this document is given in Giura Diversa, 2 December 1756. See also BULGARI, *Argentieri* cit., I, p. 480.

[47] See Giura Diversa, 21 July 1750 and 23 April 1756 for the loans he had been compelled to take at high interest, 22 July 1756 for his debts and poverty, 1 December 1756 for his sale of investments, and, in particular, 1 December 1756 for his previous wealth, when he had good furniture, silver, "calesse", living-in servants, and domestic tutors for his children.

[48] Ist. Port. 3, 23.

[49] Ist. Port. 3, Summary 1, of 30 August 1755; see Appendix I. One daughter had apparently entered the convent of Santa Croce e San

tion", this, as was well-known and acknowledged, was modelled by Maini, the moulds were made by "Petrucci Formatore", and, again, the casting and work on the silver was done by Giacomo and his fellow journeymen.[50] This information can only have come from someone with inside knowledge of the workshop, and it is interesting to note that in August 1783 Felice Morelli was paid 3:07 1/2 *scudi* "per aver date diverse notizie sopra li Candelieri, et altri lavori di Argento, che si fanno di commissioni della Corte, quali notizie sono riuscite di vantaggio dell'Azienda Reale".[51] Felice was the brother of Lorenzo Morelli, who had assisted Gagliardi, and Lorenzo was one of the most regular signers of the testimonies supporting his side of the case.[52] The accusation was not specifically denied by the supporters of the Gagliardi, who merely insisted on Gagliardi's ultimate control, particularly in the case of the chiseller, Giacomo Francisi, who also denied that any one of the subordinate workmen had charge over the others.[53]

The printed papers in Rome make rather less of this, perhaps realising that, not only was it common practice to employ mould-makers, and universal practice to employ journeymen as assistants, but that, if they were indeed professional mould-makers and the "bravi, e valenti Giovani Argentieri, che gli riusci d'avere", their work might achieve the quality the advocates of Sampajo's executors were attempting to deny. However, they did accuse him of having made some of them, including the specifically named Giacomo Francisi, "prendere... la Patente di Maestro Argentiere, per poter sotto loro nome lavorare in Bottega publica", and doing the same for several others, unnamed, an accusation for which there seems little hard evidence.[54]

8. CARLO GUARNIERI, "Reliquary of Saint Felix", 1744-1749. Silver-gilt, h. 81 cm. Lisbon, Museu de São Roque.

Bernardino da Siena in 1753 (Archivio di Stato di Roma, 30 Notai Capitolini, Ufficio 10 [Parchettus], vol. 492, f. 222 ff.), by which time her brothers might have restored part of the family's fortune.

[50] BAL, f. 542v.

[51] BAL, 49-VIII-20, no. 88, "Spese e pagamenti" of Niccoli, f.483 ff; see also 49-VIII-21, no. 201. In August 1751 Cabral had paid Filippo Tofani "per diverse operazione ad assistenze da me fatta in servizio della Azienda Reale" (BAL, 49-VIII-211, f. 408, no. 199), which is likely to have been for his evidence.

[52] For their relationship, see A. BULGARI CALISSONI, *Maestri argentieri gemmari e orafi di Roma*, Rome 1987, p. 309.

[53] Giura Diversa, 24 March 1751; see MONTAGU, *Gold, Silver and Bronze* cit., p. 176, and p. 247, note 114. A quantity of those who had worked in his shop insisted that it was Gagliardi alone who retained direct control, and all the workmen had been on the same level, with no one of them in charge (Giura Diversa, 12 March 1751).

[54] Ist. Port. 6, Summary 6, of 5 November 1756. The formal acceptance of Francisi into the guild (1 December 1749 - i.e. after the death of Gagliardi) was signed by the Consuls Francesco Giardoni, Domenico Ceracchi, Antonio Vendetti and Simon Custerman (Giura Diversa, 1 December 1756). On 30 November 1749 the same Consuls accepted Leandro Gagliardi, Giuseppe's son (Giura Diversa).

The two *torcieri* are signed "Ioseph Gagliardi romanus hoc opus sex annorum perficit anno MDCCXXXIX" and "Joseph Gagliardus romanus inventor fu[n]dit et fecit". That the basic design was remarkably similar to that of the silver set of cross and candlesticks, known as the "Muta Nobile" (fig. 4), made by Angelo Spinazzi for the same chapel in Lisbon, is evident to anyone looking at the two works. None the less, it was claimed in 1751 by both Carlo and Pietro Pacilli that the *torcieri* were entirely different, and much richer, etc., etc.[55] Moreover, they insisted that those working in Gagliardi's shop had never seen Spinazzi's candlesticks, "ne abbiamo mandato nessuno per vederlo, e prenderne pensiero", and they had never seen the finished works until all the silver was assembled for the papal blessing.[56] It sounds as if this was in reply to a specific claim by the Sampajo side, but, if so, the record does not survive.

However, the new papers demonstrate that Pacilli's evidence was vehemently contested. Spinazzi himself said that he had been told by Sampajo to let the model for these be taken to Gagliardi so that he could copy it; this Spinazzi refused to do because it was not yet finished. It was then that, so he said, Gagliardi sent a young foreign wood-carver to make drawings of it.[57] This is the account in the papers in Lisbon, followed by a summary of the minor differences between the candlesticks and the *torcieri*. In the Roman papers it is subtly different, and omits any reference to Sampajo's order to let Gagliardi see the drawings. Spinazzi recounted how in 1744 he had received an order to make the "Muta Nobile" for the chapel in Saint Roch (fig. 4), and Sampajo had approved of a drawing that Spinazzi had by him in his shop, and commissioned him to make the model on that design. While he was working on these models a young foreigner he did not know, who was later said to be a wood-carver, asked to have the model, but was allowed only to make a drawing of it. Only subsequently did it transpire that Carlo Pacilli had made a wooden model from this drawing, which was used by Gagliardi. The description of the differences between the two works is also more detailed and precise.[58] This testimony was confirmed by three "Giovani d'Argentieri" who had been working on the candlesticks for Portugal.[59]

Here the question of who was telling the truth is important for the Gagliardi's case, since the 1749 valuation made by Giardoni, Juvarra and Piroli included 1,000 *scudi* for the large and small drawing and the models - of course the models would have been made in Gagliardi's shop, as well as those required for the

subsequent changes, and no doubt many supplementary drawings; but such a large sum would surely have included the invention.[60] It is also of importance for the history of Baroque sculpture, of which the *torcieri* are such outstanding examples. The visual evidence is all in favour of Spinazzi: it is just not possible that the two works were made entirely independently one of the other, and the heirs of Gagliardi provided no explanation for their similarities, but merely exaggerated their evident differences. However, there are differences, of which the seated "Doctors of the Church" on the bases, and the "Atlantes" below them are the most striking; here Pacilli had no reason to lie, and, since the drawings indicate that these were among the changes made during the execution of the *torcieri*,[61] I see no reason to doubt his assertion that the models for such changes were provided by Pietro's former teacher, Maini. But any suggestion that he actually designed the *torcieri* must be abandoned.

Much of the evidence given on both sides of the case concerned relatively peripheral matters, but the essential question was the value of the three silver pieces by Gagliardi (and, of course, who was responsible for paying for them). It was in order to establish that the valuation made on their completion had been far too

[55] They also insisted on the many changes and, particularly, additions, made in the course of their execution (see below, p. 87).

[56] Giura Diversa, 2 April 1751 (the Pacilli were responsible for making the wooden models, and the drawings); see MONTAGU, *Gold, Silver and Bronze* cit., p. 247, note 122. It was on the basis of this evidence that I argued that, as no one said that the "Muta Nobile" was designed by Gagliardi, nor had anyone specifically said that the *torcieri* were based on a design by Spinazzi (and, even if these depositions suggested that such a claim had been made, I believed Pacilli), they must both have been designed by a third person; since Maini was said to have been responsible for important changes made during the execution of the *torcieri*, he was the most plausible candidate.

[57] BAL, f. 500 (23 July 1756).

[58] Ist. Port. 6, Summary 4, dated 7 October 1756; see Appendix II. This is confirmed by Summary 35 (Appendix III), which adds the information that the same design was used for the set of candlesticks ordered on behalf of Benedict XIV for San Pietro in Bologna (see below, p. 87).

[59] Ist. Port. 9 [5], Summary 2, dated 7 December 1756. The workmen were Francesco and Giovanni Battista Verini, and Francesco Cremonini. They even provided the draftsman with wooden compasses to take the measurements.

[60] Giura Diversa, 4 July 1752. Maini had been paid the same sum for the model of the "Immacolata", which was, of course, his own invention. They also allowed 30,129 *scudi* for the making of the *torcieri*, whereas those who made the contested valuation in 1750 allowed only 15,000 for the making, including "disegni, Modelli, Cavi, Cere, Forme, ed altre spese" which comprised also paying the workmen (Ist. Port. I, Summary 8).

[61] One drawing, in the Istituto per la Grafica in Rome, is illustrated in MONTAGU, *Gold, Silver and Bronze* cit., fig. 255; the other is in the so-called "Weale Album", Paris, École Nationale Supérieure des Beaux-Arts, Ms. 497, no. 52. The latter is closer to the final version, at least in the base which incorporates a doctor of the church, a reversed scallop-shell, and the Portuguese royal arms; but other differences remain.

high that the executors of Sampajo cited a number of comparable works. So they introduced into the argument two silver *torcieri* commissioned from Spinazzi in September 1756 for the Metropolitana in Bologna, each 14 *palmi* high, for a price of 8 *scudi* per libra (as against the 12.90 *scudi* at which Juvarra and Piroli had estimated the *Torcieri*),[62] and which Spinazzi affirmed were almost exactly like the drawings which had been used by Gagliardi.[63] The comparison was, not surprisingly, contested by the Gagliardi, whose witnesses described them as "incomparabilmente diverse".[64] Since these no longer exist, a comparison is not possible; but, since the Bologna candlesticks were basically repoussé, there must have been some notable differences.

Similarly, they provided accounts of the thirteen statues of the "Apostles", including "Saint Paul", and the six candlesticks, over six and a half *palmi* high, that Filippo Tofani was paid for in 1746 for Portugal.[65] Although nothing is said here about the precise destination of these works, it is known that they were for the Patriarchate,[66] a church where seven candlesticks were set on the altars; it was therefore presumably for the same set that Francesco Giardoni made a seventh candlestick, and a cross, stated to be for the Patriarchate.[67] These much smaller works were presumably judged as too irrelevant to require any comment from the Gagliardi, and the same applied to the silver statue of Saint Ignatius in the Gesù, which had cost 2,930 *scudi*,[68] and the bronze statue by Landini of Sixtus V in the Capitol, which had cost 1,300 *scudi*,[69] but they did contest both the relevance and (wrongly) the price of the bronze statue of Clement XII cast by Francesco Giardoni for 4,800 *scudi*, also in the Capitol.[70]

Even the changes made during the execution of the *torcieri* were contested by the supporters of Sampajo's heirs, on the grounds that these, which added a mere seven *libre* to the weight, could not be worth the 2,738 *scudi* which differentiated the first from the second valuation.[71] Witnesses for the Gagliardi made much of the alterations demanded by Francesco Filiziano, who superintended the work on behalf of Sampajo, on the basis of the preliminary model of a single side; these had proved unsatisfactory, so that when the *torcieri* were shown in May 1749 much of the silver that had already been cast had to be re-made, and further additions attached (naturally, such changes also had a bearing on their argument that the design was really the work of Gagliardi, rather than Spinazzi).[72] Other pieces had to be recast because they were too heavy.[73] Proof, however, was difficult, as that model, and the

later moulds, had deteriorated beyond reconstruction. Of particular interest are two entirely new pieces of evidence bearing on technique. Since the Gagliardi had dismissed the relevance of Spinazzi's *torcieri* for Bologna because they were made in sheet-silver, with only some of the additional ornamentation cast (whereas Gagliardi's *torcieri* were entirely cast), four silversmiths, Angelo Spinazzi, Luigi Valadier, Paolo Zappati and Giovanni Simone Pesaroni, asserted that the former was far more difficult, and required greater expertise. Moreover, casting in a furnace was much more difficult than casting with baskets (*a crociolo*), the method used for the "Immacolata" which had to be cast in one piece, though not for the *torcieri*, which were cast in 296 pieces.[74]

For anyone who has studied the unique and beautiful collection of liturgical silver from the chapel in Saint

[62] Giura Diversa, 4 July 1753.

[63] Ist. Port. 6, Summary 35; see Appendix III.

[64] Giura Diversa, 1 December 1756.

[65] Ist. Port. 6, Summary 30. The Gagliardi pointed out that these had not been cast in one piece (Giura Diversa, 1 December 1756). The document in the Istituto Portoghese corresponds to the information that C. Bulgari had found in the notarial archives (BULGARI, *Argentieri* cit., II, p. 467) which I have been unable to trace. However, it includes the intriguing information that the "Apostles" were paid at the rate of 5 *scudi* per *libra*, "come furono pagate quelle del Palazzo Apostolico al Signor Simone Miglie"; I have found no further information about Miglie's statues.

[66] Ibid., p. 467.

[67] Ist. Port. 6, Summary 32. Giardoni paid Maini 125 *scudi* for the model of the Corpus; it would have been interesting to compare it with the Corpus on the "Muta Nobile", for which Maini was paid 100 *scudi* (BAL, 49-VIII-20, no. 66).

[68] Ist. Port. 6, Summary 34.

[69] Ist. Port. 6, Summary 37. A number of other works were cited in BAL, ff. 551v-554, where Niccola Pippi is wrongly named as the author of the statue of Sixtus V, and also the "Fountain Mattei", i.e. the "Tartarughe".

[70] Ist. Port., Summary 38. This is one of the statues for which the Gagliardi claimed that Carlo Giardoni had worked with his brother, in this case together with Girolamo Pozzi and Filippo Tofani, adding that it was not isolated, and therefore had no back; Carlo Giardoni also maintained that it had cost 13,000 *scudi* for the metal and making alone, without the gilding (Giura Diversa, 6 September 1753). According to the *apoca*, Giardoni was to receive 4,800 *scudi* (Archivio Capitolino, Credenza VI, vol. 118, ff. 184-185v). He also received 300 *scudi* in "franchigio di Dogana" (BAL, f. 552v).

[71] Ist. Port. 6, 63.

[72] Giura Diversa, 27 September 1756, concerning changes requested by Filiziano. Carlo and Pietro Pacilli claimed that these changes had required one and a half years of labour (Giura Diversa, 2 April 1751).

[73] Giura Diversa, 28 August 1756, evidence of Lorenzo Morelli and Francesco Filiberti.

[74] Ist. Port. 6, Summary 36, of 22 September 1756. For the number of pieces of the *torcieri*, see the valuaton by Giardoni, Juvarra and Piroli (Giura Diversa, 4 July 1752). Supporters of the Gagliardi admitted that casting with baskets was easier, but only for small works; its use for a statue the size of the "Immacolata" was previously unheard of (Giura Diversa, 1 December 1756); they also maintained that none of the four silversmiths who had given this testimony was capable of casting a large work.

Roch, now preserved in the Museu de São Roque, the most fascinating document is that in which Tofani, Vendetti and Boroni justify their valuation.[75] Silver (and also bronze) was normally valued by the weight, the workmanship etc. being judged to merit a price of so many *scudi* per *libra*.[76] Tofani, Vendetti and Boroni had gone about their task on the basis that a large work was easier to make because the details were less fiddly to execute, and therefore a figure ornamenting a large work required less time than one on a small work. Moreover, the basic structure of a large work would obviously weigh more than that of a small work, while requiring no extra skill or time in its construction. On this basis they had valued Gagliardi's *torcieri* at 12 *scudi* per *libra*, whereas the two candlesticks of the "Muta Nobile" made by Spinazzi (fig. 5) and the cross for the same set by Giovanni Sannini (which were substantially the same model as the *torcieri*)[77] they valued at 20 *scudi* per *libra*. It will not surprise anyone who has examined the "Muta Nobile" that they recognised a difference in quality between the two middle-sized candlesticks by Spinazzi himself, and the four others made by Tomaso Politi and Francesco Antonio Salci (fig. 6); so these latter they valued at only 17 *scudi* per *libra*. The lamps made by Francesco Paislach and his companion (Giovanni Bettati)[78] they recognised as being of minute workmanship, and cleanly finished, but not comparable to the candlesticks or cross, "having little sculpture, and that badly modelled"; however, because of the minuteness of the work, the labour involved in the many added ornaments, and the skill with which they were assembled, they valued these at 15 *scudi*. The lamp-holder by Francesco Smit they judged to be worth 13.33 *scudi* per *libra*, because it was a grandiose work, and competently sculpted, and complicated to make since it consisted of two halves joined together round a core of iron.

They expected no one to quarrel with their high valuation of Carlo Guarnieri's reliquaries (figs. 7-8), and, indeed, one can only agree with their praise of these masterpieces.[79] Both the architecture and the figures, they said, are extremely minute; they contain numerous isolated figures and tiny figurines and small little reliefs. Their irregular quadrangular form, with so many sides to be adorned, made the assembling of the figures on them particularly difficult. These they valued at the high sum of 30 *scudi* per *libra* - but this, which brought the value of the four to 15,804.01 1/2 *scudi*, did not stop Guarnieri from protesting to Cardinal Corsini,[80] since the 1749 valuation had been 26,990 *scudi*.[81]

The three silversmiths had, for obvious reasons, stressed their justification for putting so low a valuation on the largest of the works, Gagliardi's *torcieri*. However, it would be interesting to know whether this was simply to support their claim of impartiality, and the price against which Gagliardi's heirs were protesting, or whether it was also because this was not the way such valuations were usually carried out. Such a method was attacked by witnesses for the Gagliardi: they claimed that it was normal (and reasonable) to estimate large works higher than smaller ones, because of the risks involved in casting and in soldering, the discomfort and difficulty of the work, and the amount of labour involved; moreover, in light works (and throughout the evidence great stress was laid on the lightness of Gagliardi's casting) the risks in founding, soldering and assembling them were even higher.[82]

One further technical point was raised in these documents. Juvarra and Giardoni had allowed for a *calo* of one *oncia* per *libra* for both the *torcieri* and the "Immacolata". This was for the wastage of silver (that which

[75] Ist. Port. 6, Summary 39; see Appendix IV.

[76] Giardoni, Juvarra and Piroli, however, had not done so: "Non abbiamo avuto verun pensiero di stimarle a peso, ma solo abbiamo avuto consideraz[io]ne nella sud[dett]a Stima e Perizia fattane alla Perfezzione, rarità, e travaglio dell'opere, al rischio, e pericolo della fusione, ed alla sotigliezza delle med[em]e, ed agl'altri giusti motivi sopra descritti, conforme devono stimarsi secondo le regole dell'arte simili opere, il valore delle quali consiste più nel travaglio, che nella materia..." (Giura Diversa, 4 July 1752).

[77] His first attempt at the base of the Cross turned out to be too small, and a new one had to be made (BAL, 49-VIII-21, f. 10); it is unlikely that this would have affected the figures.

[78] These lost silver lamps should not be confused with the surviving gilt-bronze lamps, with silver ornamentation, made by Simone Migliè.

[79] It is known that Lorenzo Morelli (who is said to have provided models for Vendetti) had worked for Guarnieri (Giura Diversa, 7 November 1756, and 1 December 1756). According to Cyrillo Volkmar Machado, part of the sculpture for these was made by the sculptor Alessandro Giusti (*Collecção de memorias...*, Lisbon 1823, p. 260). That the figures and reliefs should have been provided by a sculptor is highly probable; however, their quality is much superior to either the two cherub-heads modelled by Giusti for the altar of Sant'Apollinare in Rome, or his later work in Mafra, and one might wonder whether his master, Maini, was not involved.

[80] Ist. Port. 6, Summary 33. Guarnieri, together with Baislach and Bettati, stated that they had instigated a case, but could not afford the expense. Like the Gagliardi, they claimed that the valuation ordered by Cabral had been made without their consent or participation (Biblioteca Corsini, Ms. 35.D.8, ff. 12r-v). Absurdly, Baislach was cited as one of those who had been fully satisfied and content with their payment (Ist. Port. 6, Summary 43); he had, in fact, signed a pre-prepared document agreeing to the reduced valuation (BAL, 49-VIII-20, f. 200). The reliquaries were also discussed by the witnesses in the Giura Diversa (see MONTAGU, *Gold, Silver and Bronze* cit., pp. 169-172, and related notes).

[81] Ist. Port. 1, Summary 1; see also Biblioteca Corsini, Ms. 35.D.9, f. 151v.

[82] Giura Diversa, 29 September 1756. This principle had already been spelt out in the valuation written by Giardoni, Juvarra and Piroli (Giura Diversa, 4 July 1752).

was left in the casting-tubes, or removed in chiselling and finishing the sculptures), which they judged to be particularly high because both works had had to be finished "sopra li Cavaletti" rather than "al tavoletto" (which they say, from their experience, "per necessità doveva andare in sprego di molto argento") , and the "Immacolata" was large and had had to be cast in a pit, leading to the loss of a large quantity of silver; but they also allowed under the heading of *calo* for the fact that a number of pieces of the *torcieri* had had to be re-cast.[83] Sampjo's executors were having none of this: Spinazzi, Luigi Valadier, Zappati and Pesaroni stat-ed that the normal rate was 6 *denari* per *libra*, though in exceptional cases it might rise to half an *oncia*, i.e. 12 *denari*.[84] In reply to this, the Gagliardi brought in their own witnesses to support the claim of Giardoni and Juvarra and Piroli that there was no fixed rule, and each case had to be judged according to the quality and quantity of work, and the methods of its execution.[85]

As final proof that the valuation of 1749 was exces-sive, Angelo Spinazzi and Andrea Valadier offered that, if they were provided with the silver, they would make the *torcieri* and "Immacolata" exactly like those of Gagliardi (but even lighter, and of a higher quality than was achieved by Gagliardi's workmen), includ-ing the models, moulds, etc. for 12,000 *scudi*, and would gild them with 4,238 *zecchini*; should more gold be required, they would bear the extra cost.[86] This would be twelve thousand *scudi* less than the contest-ed valuation. Not to be outdone, Vendetti, Boroni and Tofani, repeating their assertion that they had fol-lowed Cabral's instructions to favour the artists, of-fered likewise to make them for twelve thousand *scudi* less than their valuation.[87] Such a challenge was no doubt safe enough, as they could be sure that no one would go to the expense of taking it up. No one did. It is worth remembering that the earlier valuations had allowed for the great difficulties that Gagliardi had en-countered, which included the changes introduced in-to the models, even after they had been cast, the fact that, owing to delays beyond his control, he had had to remake the model and moulds of the "Immacola-

ta",[88] and that he had been forced to finish the work in haste, acquiring silver, gold and other materials at a very high price,[89] and employing numerous workmen and paying them to work even on feast-days.[90]

Benedetto Tofani had said in his evidence that Costan-za Fattori, when in 1750 she had talked to him about the second valuation and that which his father and oth-ers were currently making, had said that they could not form a just idea of the value, as they could not know of the "danni occulti, che la sua Casa aveva sofferti per simili lavori". She refused to say what these were, but asserted that the previous valuers had taken them into account; nor would she follow his suggestion that she should tell Father Cabral under the seal of confession.[91] The modern historian, knowing no more than Cabral or his experts, can only wonder.

It would seem that the two sides had reached stale-mate. The basic design of the *torcieri* was indeed by Spinazzi, but how far this would affect the value of the work is unclear, and the fact that many changes were made is incontrovertible. Piroli's claim that he had been told by Sampjo's agent to make a high valuation is, to say the least, questionable. If the earli-er valuations were excessive, it might well seem that those made at Civita Vecchia were unacceptably low. As for the other claims and counter-claims, such as whether or not the Gagliardi had had the opportun-ity to be represented at Civita Vecchia, it is difficult at this distance to know whom to believe.

Papers in the Corsini archive show that Neri Corsi-ni was astute, even devious, in the way he ran the case - though the same might well apply to the other side,

[83] Giura Diversa, 4 July 1752.
[84] Ist. Port. 6, Summary 31, of 15 September 1756.
[85] Giura Diversa, 1 December 1756.
[86] Ist. Port 6, Summary 40, of 9 November 1756.
[87] Ist. Port. 6, Summary 41, of 9 November 1756. This would appear to be what they wrote, but the words "anche noi" imply that they too were prepared to do the work for the price of 12,000 *scudi*.
[88] See MONTAGU, *Gold, Silver and Bronze* cit., pp. 158-159.
[89] Giura Diversa, 2 December 1756.
[90] Giura Diversa, 7 July 1750.
[91] Ist. Port. 6, Summary 19.

if the evidence had survived. And the bullying tactics employed by those acting for the Portuguese, and complained of by so many of the witnesses on the Gagliardi's behalf,[92] are confirmed by the evidence that Giardoni was asked to accept 2,000 *scudi* instead of the 2,363.71 that he was owed, on the promise that the king would henceforth prefer him to others in future commissions, but that, should he refuse, he would be paid only a very small sum at a time.[93]

The executors of Sampajo had collected this evidence to challenge the judgement of 1756, but would they be successful? Indeed, the comments of Cardinal Corsini quoted above suggest that even he may not have been convinced of the soundness of his own case. The exhaustion of the arguments, the expense of the trial, and the fact that Corsini was engaged in another lawsuit, persuaded him against going ahead. On 2 June 1757 a "Concordia" was brokered by Cardinal Giuseppe Maria Ferroni, to which both parties agreed.[94] The terms are extremely complex, involving overturning the previous settlement, which meant that the Gagliardi had to return the *luoghi de monti* that they had been granted from Sampajo's estate, plus the money they had earned from them, and repay the 11,434.67 1/2 *scudi* they had been given. In return, they would receive other *luoghi de monti*, plus the payment by Sampajo's heirs of 33,000 *scudi*. In all, it was a compromise, but one that appears to have been favourable to the Gagliardi.

While the outcome was, of course, of great importance for the litigants, for the historian of Roman Baroque silver it is the evidence produced which is of the greatest value. This ranges from the usual intrigues of a law case, through the personalities of those involved, most of whom are known today only through archival references and a very few remaining examples of their work, to the technique of making, and valuing, what are some of the most remarkable surviving testimonies to their skill.

[92] See MONTAGU, *Gold, Silver and Bronze* cit., p. 172. Many of the depositions in the Giura Diversa are concerned with the complaints of other silversmiths, and have no direct bearing on the matter of Giardoni's two works.

[93] "Poco per volta ed in piccole rate, allorche si fossero fatte le consuete distribuzioni, e pagamenti degl'altri Professori" (Biblioteca Corsini, Ms. 35.D.8, ff. 117v-118). In fact, Portuguese patronage dried up, and Giardoni's name does not appear amongst those of the few artists receiving further commissions. For Corsini's bullying, see also above, note 24.

[94] ASR, 30 Notai Capitolini, Uff. 311, vol. 587, ff. 361-366, 369-374v, 380-381, 389-393v.

APPENDICES

Appendix I
3, Summary 1
Instructissimi Testes deponentes de satis commodo statu Familiæ de Gagliardis.
Noi sottoscritti per la verità richiesti facciamo fede mediante anche il nostro giuramento, come li Signori Gagliardi possiedono in Roma Casa nella strada dritta, che dalla Piazza dell'Apollinare tende all'Arco di S. Agostino a mano dritta, che hanno anco corrispondenza nel vicolo delle cinque lune: *Ritengonno Bottega d'Argentiere nella strada dritta passato l'Orologio della Chiesa Nuova*, nella quale tengono più Giovani, & in oltre nelle vetrine al di fuori esposte al publico, si vedono divese specie d'argenti, come Calici, Guantiere, Saliere; Crocifissi, Incenziere, e Navicelle, Pissidi; Tettiere, e Caffettiere, Calamari, Fibbia d'ofizzio, Candelieri divesi, ed altri assortimenti d'argenti di non poco valore, conforme si vede da chiunque passa per d. strada.
Attestiamo in oltre, che li sudetti Signori Gagliardi abitano di sopra la sudetta Bottega in un buon Appartamento, *ripieno di mobili, e supellettili non ordinarj: vivendo con tutta proprietà, vestendo decentemente, con tener Serva, e Servitore: e fanno anche le loro Villeggiature in alcuni tempi.*
Attestiamo finalmente, *che uno di sudetti Signori Gagliardi è Sacerdote, un altro attende alla Curia: un altro tiene publica Bottega d'Argentiere, & un altro minore, con una sola Sorella Zitella in Casa, mentre l'altre due Sorelle si monacarono circa due anni sono nel Ven. Monastero di S. Bernardino di Roma a Monte Magnanapoli: nella quale occasione furono fatte tutte le solennità more Nobilium, così di Paratura, rifreschi, sinfonie &c. Oltre l'importo delle somme considerabili per le loro Doti, e Livelli;* E tutto ciò lo sappiamo per aver piena cognizione di tutte le sudette cose, & in fede ci siamo sottoscritti. Questo dì 30. Agosto 1755.
 Io Carlo Salandrini affermo quanto sopra mano pp.
 Io Giuseppe Bolsini affermo come sopra mano pp.
 Sequitur legalitas.

Appendix II
6, Summary 4
Insignis Artifex Angelus Spinazzi refert tradidisse modulum Candelabrorum.
Si fa sapere da me sottoscritto mediante ancora il mio giuramento, che siccome nel'anno 1744. mi fu ordinato dalla chiara memoria del Commendator Sampajo incaricato in Roma degli affari, e Commissioni di S. M. Fedelissima il Re di Portogallo, che facessi un Disegno, e Modello da servire per una Muta di Candelieri Nobili per la Cappella dello Spirito Santo nella Chiesa di S. Rocco di Lisbona, mostrai detto Signor Commendatore un Disegno, che avevo presso di me, qual'essendo al medesimo piacciuto, a motivo ch'era a secondo degli Ordini ch'egli aveva, m'incaricò subito, che ne facesssi il Modello &c., *e mentre questo si stava lavorando &c. Si portò da me un Giovane forastiere a me non cognito, che poi mi fu detto essere un Intagliatore di Legno, il quale me fece istanza per avere il sudetto Modello, che siccome non era ancora terminato, ed uscito alla luce il lavoro delli detti Candelieri* [In Margin; A *Atque ex ijs Carolum Pacilli in ligno Incisorem sumpsisse modulum pro Iosepho Gagliardi.*], *gli permisi semplicemente, che ne copiasse il Disegno, quale poi seppi che il Signor Carlo Pacilli Intagliatore di Legno l'eseguiva* facendone un Modello in grande *per appropriarlo a due Torcieri d'argento dorato, che doveva fare, come fece il fu Giuseppe Gagliardi.* Ma dopo la morte di detto Commendatore essendo sopra li me-

desimi nata lite civile per il pagamento. *Quindi è, che richiesto Io infrascritto a rendere raggione delle mutazioni, che il detto Gagliardi si arbitrò di far fare sopra il detto Disegno uscito dal mio Negozio,* In causa di propria scienza, e per la pura verità, *confrontando il detto Disegno Originale,* che ora stà in mani de Signori Difensori dell'Eredità del sudetto Commendatore, *e richiamando a memoria tutte quelle mutazioni &c. fin da quel tempo da me più volte vedute, e bene esaminate, tanto nel Palazzo Capponi, ove stettero la prima volta esposti, quanto nel Palazzo della Pilotta &c. E per procedere con maggior cautela, confrontandone ora la loro prolissa estensione nel Conto da Signor Gagliardi esibito,* che mi è stato fatto vedere stampato nel Sommario dato per parte de' medesimi *con il sudetto Disegno, ne formo sulla mia coscienza la seguente esatta Descrizione, assegnandone colla chiamata delle lettere la varizione nel modo, che siegue.*

[In Margin: B *In eoque modicas nulliusve momenti varietates factas fuisse.*] Nel Modello, o sia Disegno del Candeliere, *dove hò posto nel piede la lettera A.* Vi trovano le Virtù = *Nel Torciere sono state commutate nelle Statue de Dottori, perche il Sito riusci più ampio, atteso la Diversità da Candeliere a Torciere.*

Nel Disegno, *ove ho collocato la lettera B.* Nel piede *vi sono delineati tre Putti, uno per Zampa, ed attesa la maggiore ampiezza, che portò la detta diversità da Candeliere a Torciere, in questo vi furono adatte tre figure curve.*

Per la stessa ragione. Laddove nel sudetto Disegno si trovano formati tre Putti nel Vaso, uno cioè per facciata, *e dove ho piantata la lettera C. nel Torciere furono collocati per ognuna delle tre Facciate due Putti.*

Tuto ciò rilevasi dall'oculare ispezione di detto Disegno, che credo, da Signori Difensori si lascerà originalmente nelle mani di chi avrà da giudicare in questa Causa; E per essere la verità quanto in questa si contiene, l'hò sottoscritta di propria mano. In Roma questo dì 7. Ottobre 1756.

Io Angelo Spinazzi Professore Argentiere affermo quanto sopra mano propria.
Sequitum recognitio manus in forma &c.
Pro D. Hieronymo Amadeo Paoletti
Caus. Cur. Cap. Notario.
Augustinus Milanesi Notarius Substitutus &c.

Appendix III
6, Summary 35
Candelabro maioris altitudinis palmorum 14, & ex subtilissima argentea lamina perfecit celeberrimus Angelus Spinazzi pro pretio sc.8. pro qualibet libra.

Faccio fede Io infrascritto mediante il mio giurameno &c., che nel mese di Settembre dell'anno scorso *fui incaricato dall'Eminentissimo, e Reverendissimo Signor Cardinal Gio: Giacomo Millo Pro-Datario di Nostro Signore di obligarmi a sua nome, col Signor Angelo Spinazzi professore Argentiere nell'Apoca, che si fece di due Torcieri d'argento dell'altezza di PALMI QVATTORDICI con il Zoccolo di metallo dorato &c.* quali gli furono ordinati per servizio della Chiesa Metropolitana di Bologna &c. mi fù ordinato &c. di obligarmi come fe i [sic] colli presenti patti, e condizioni cioè. Che oltre la sudetta altezza si dovesse stare al Disegno dal medesimo approvato, e contrasegnato col suo Sigillo, sopra qual Disegno si convenne, *che douessero farsi di piastra, o sia lastra d'argento colli soli riporti di Gettito, e douessero essere di tal legiirezza [sic] e sottigliezza, che ciascuno di detti Torcieri non douesse eccedere il peso di libre ducento cinquanta di argento, e a proporzione di tal peso, e leggerezza, il detto Spinazzi a risereva dell'argento, che gli si doueua consegnare non potesse pretendere altro per LA FATTURA, E SCUDI OTTO PER CIASCUNA LI-*

BRA, CIOÈ COMPRESSO MODELLO, CAVI, FORME, STAMPE, ANIME DI LEGNO, DI FERRO, E QVALVNQVE ALTRA COSA CHE POTESSE OCCORRERE. Mi ricordo altresi, che in detto prezzo non furono compresi li Zoccoli di metallo &c. per i quali furono assegnati al detto Professore, non compresa la doratura, *solo scudi quattr cento [sic] romani, computando in detta somma parimenti qualunqua spesa di anime di legno, e ferrature necessarie, e ciò sul riflesso, che non douessero pesure [sic] più di libre trecento per ciascuno, come il medesimo si obligò* riserbandomi [sic] per altro, che in tal caso, che non arrivassero al detto peso di libre seicento *si douesse a proporzione difalcare il prezzo della Fattura convenuta in scudi 400. purche però il' peso fosse sotto le libre sessanta, e in tal modo fù tra di noi stabilito il Contratto, come più diffusamente costa dall'Apoca, e riceuuta finale del medesimo essendo tutto ciò passato per le mie mani insieme colli pagamenti da me fattigli, e saldo riceuutone.* In fede di che questo dì 5. Nouembre 1756.

Girolamo Rossi Vaccari,
[In Margin: A] Sequitur recognitio manus &c.
Attesto io infrascritto Professore Argentiere, che il sudetto Contratto fù da me infrascritto st bilito [sic] con il di sopra sottoscritto Gio: Battista Rossi Vaccari per parte dell'Eminentissimo, e Reverendissimo Signor Cardinal Gio. Giacomo Millo Pro Datario di Nostro Signore *in tutto, e per tutto secondo li soprascritti patti, e condizioni, anzi atteso, che il Disegno* [pointing hand] *che approva il detto Eminentissimo, e contrasegnò col suo Sigillo, fù quello stesso, che permisi far copiare, e del quale quasi in tutto, e per tutto si preualesse il fù Giuseppe Gagliardi; Questo si, che mi arbitrai anch'io di farne sopra qualche mutazione col consenso del detto Eminentissimo, restando pero fermo il medesimo Contorno, e la stessa quantità di ornati, e fattura,* Il che per essere cosa passata per mie mani, sopra l'anima mia, e mediante il mio giuramento lo depongo. In fede questo dì 8. Nouembre 1756.

Io Angelo Spinazzi affermo quanto sopra mano propria.
Loco + Signi.

Appendix IV
6, Summary 39
Periti Centum Cellorum rationes reddunt quare in peritiis ab ipsis factis diuersa assignauerint operum pretia.

Essendo stato lecito qualche torbido Cervello per suoi occulti fini, e private passioni di metter bocca, e censurare le tante Perizie da Noi infrascritti fatte dopo la morte del Commendator Sampajo per la Corte di Lisbona, avanzandosi col paragone di stima con stima convincerci, non meno ingiusti, che parziali, ò ignoranti. Benchè tali dicerie scaturischino da Fonti putidi, e fangosi &c., con tutto ciò per nostra indennità siamo costretti a dar fuori il presente Manifesto, che siamo sicuri, che nell'animo de Saggi, e Valenti Professori eccitarà quella stessa impressione, che fin da principio concepirono cioè, che in tutte le nostre stime ci siamo portati ripartitamente, e senza veruna parzialità troppo prodighi con ciascuno.

Non si nega, che li Torcieri fatti dalli Signori Gagliardi furono da noi considerati in un prezzo, che a volerlo ragguagliare a libra corrisponderebbe la fattura a ragione di scudi 12. per ciascuna delle medesime, doveche li due Candelieri piccoli fatti dal Signor Angelo Spinazzi, e la Croce delli medesimi fatta dal Signor Sannini, benche sia quasi in tutto lo stesso lavoro, volendoli secondo la nostra Tara ridurli a libra porterebbe per ogni libra in circa scudi 20.; Imperciocche chì v'è, che non sappia, che una Fattura di opera minuta, e piccola merita ben spesso il doppio ancora di Fattura dello stessa opera eseguita in grande, e ciò suc-

ceda in quasi tutte le Professioni, così a cagion di esempio un Merlettino, ovvero un ricamo minutissimo, e di delicata forma eseguito con infinita fattura, e tedio di tessitura reca maggior ammirazione dello stesso Merletto o Ricamo trasportato in grande, nel quale li spazi di punti di aco [sic] restano a proporzione molto spaziosi, e dal Professore in uno stesso giorno con minor fastidio se n'eseguisce il doppio di più. Eccone al caso nostro una comprova. Ogni figurina in quelli Candelieri pesava in circa libre due, e mezza, al contrario una figura di detti Torcieri pesava in circa libre diecidotto, sicche in libre 18. vi farebbero entrate sette, o otto figurine che averebbero richiesto altro tempo in gettare sette, o otto Forme, cisellate sette, o otto teste, tante gambe, tanti piedini, e perfezionare esattamente ricercando ogni minutissimo dito di quello, che richieda il solo travaglio di fare una forma e lavorare una sola Figura di libre 18.

Prendiamone dal peso una conferma manifesta. Un Candeliere della stessa Fattura non eccedeva il peso di libre cinquanta, ogni Torciere poi montava al peso incirca di libre 530. sicche in ogni Torciere sarebbe entrato il peso di dieci, e più Candelieri, e dieci, e più Fatture unifomi delli suddetti Candelieri, quando che vi erà una sola uguale Fattura in maggior mole, tanto che se avessimo avuto da stimare la sola ossatura di argento, cioè uno di detti Torcieri spogliato delli riporti, sarebbe stato un lavoro assai nudo, e liscio, ma contuttociò di un gran peso che non averessimo potuto concedergli più di scudi sei per la Fattura di ciascuna libra.

Ma per chiuder la bocca a ciascuno, Sappiano, che da Noi infrascritti li suddetti Candelieri, e Croce furono valutati a tal prezzo sul riflesso ancora, che li ritrovammo lavorati con particolar gusto, e polilzia di Cisello non solo tutti li pezzi di ornati, ma anche le Figurine di scoltura, essendo il tutto di un ottimo uniforme tenore, e perfetta maniera, ma il lavoro di Cisello di detti Torcieri era di disuguale stile, e parte ottimo, parte buono, ma parte ancora cattivo.

In fatti diverso fù il prezzo da noi stabilito nelli altri quattro Candelieri simili a quelli dello Spinazzi fatti dal Signor Politi, e Salci, imperocchè il prezzo di questi se si volesse ragguagliare a libra, non portarebbe più di scudi diciasette per ciascuna libra, cioè scudi trè meno di quello dello Spinazzi valutati come sopra a scudi venti per libra, e la ragione, che c'indusse a ciò fare, fù, perchè esaminando al confronto gli uni cogli altri, ritrovassimo questi secondi di lavoro più inferiore, ed imperfetto.

È verissimo, che le Lampadi fatte dal Signor Paislac, e Compagno a tenore della nostra stima montarebbe la Fattura d'ogni libra a scudi quindici, ma è altrsì [sic] vero, che fu da noi tarato un tal prezzo unicamente per esser un lavoro minuto, e ridotto pulito, ma da non potersi mai paragonare a quello de'Candelieri, e Croce, essendo le medesime Lampade scarse di scultura, e quella pocca di cattivi modelli, tanto che se non fosse stata la minutezza del lavoro, il fastidio della quantità dei riporti, e la buona commissura, con cui erano assestati, non si sarebbero potuti stimare più di quello, che sono stati valutati a proporzione li Torcieri,

Fù da noi dato minor prezzo a numero 30. Candelieri fatti da diversi Professori, che li valutammo in circa scudi dodici, e bajoc.40. per libra, ma ciò provenne, perchè erano più sca,si [sic] di scultura delli suddette Lampadi con minor numero di riporti, e conseguentemente minor fattura, dovecche all'attaccaglia fatta dal Signor Francesco Smit assegnammo un prezzo, che a libra corrisponderebbe a scudi tredici, e bajoc.33., cioè scudo uno, e bajoc.07. di più per ogni libra delli detti Candelieri, perchè avemmo la considerazione, che oltre di essere la medesima attac-

caglia di lavoro grandioso, e competente scultura, era la medesima tutta aperta nel mezzo con due facciate che venivano ad incontrare, e unire assieme ugualmente, & erano le medesime sostenute da un'anima interna di ferro, il che causa maggior difficoltà, e spesa al Professore.

Nè rechi meraviglia, se li quattro Reliquiarj del Signor Guarnieri furono da noi stimati in un prezzo, che scandagliandolo a libra farebbe scudi trenta per ciascuna delle medesime, imperciocchè [sic] oltre le figure isolate, che vi erano in gran quantità nelli sudetti Reliquiurj [sic] parimente tutti isolati, era la fattura dei medesimi sì gentile, e architettata di scultura sì minuta, e galante, che formava molti Bassirilievini di piccolissime figurine, & era molto ben condotto nella perfezione, essendo un lavoro sì trito con quantità di riporti di ornamenti sopra una vaga forma di un quatriangolo centinato, il che porta infinito travaglio, spese, e difficoltà per il Professore, che oltre tanti modellini di Figure deve metterli in opera, quando il Lavoro ha più facciate, e resta da ogni parte isolato.

Questo sono li vari motivi, e le mature riflessioni, che secondo la nostra sperienza, prattica, e coscienza avemmo avanti degli occhi nel fare le sudette stime senza una benche minima parzialita, confermandole per altro indifferentemente tutte di prezzo eccedente e pittosto [sic] di aggravio per la sudetta Corte a tenore degli Ordini avuti. In fede &c. Roma questo di 10. Giugno 1752.

Così è Filippo Tofani Professor Argentiere.
Così è Antonio Vendetti Professore Argentiere.
Così è Bartolomeo Boroni Professore Argentiere.

Parme et la France:
deux dessins et un artiste identifiés

PIERRE ROSENBERG et BENJAMIN PERONNET

Le Musée d'Orléans conserve depuis 1877 et le don Doussault un dessin attribué à Louis David (1748-1825) représentant «Thétis plonge Achille dans les eaux du Styx»[1] (fig. 1). Cette attribution n'était de longue date plus acceptée et Louis-Antoine Prat et nous-même, dans notre catalogue raisonné des dessins de David, la rejetâmes sans la moindre hésitation[2]. Pour autant, nous ne proposions pas un nouveau nom pour cette belle feuille. Dans le même ouvrage, mais cette fois dans la rubrique des dessins connus par une mention, nous signalions sous deux numéros différents, M 106 et M 116, un dessin passé en vente le 5 mai 2001 que nous ne pûmes, faute de temps, reproduire[3] (fig. 2). L'œuvre, qui a pour sujet «Alexandre cédant sa maîtresse Campaspe à Apelle», un thème souvent abordé par les peintres, exposée à Bruxelles en 1925-1926, passée en vente, toujours à Bruxelles, en 1956 et exposée à nouveau à Charleroi en 1957, avait été attribuée, autrefois il est vrai et avec hésitation, à David[4].

Ces deux dessins sont loin d'être sans mérites. L'artiste aime multiplier les plis des draperies qui moulent les formes. Les têtes sont minuscules, disproportionnées par comparaison avec les corps allongés à l'excès, les gestes paraissent figés, comme à l'arrêt. Le style des deux feuilles, certes sévère mais non sans une certaine élégance, rappelle plus celui de certains contemporains de David (Fabre, Desmarais, Saint-Ours et bien sûr Gauffier) que celui des émules du maître lui-même.

La chance a voulu que nous ayons pu rapprocher ces deux feuilles de deux tableaux qu'elles préparent avec suffisamment de variantes pour ôter tout doute quant à leur caractère autographe. Les modifications entre le second dessin (fig. 2) et le tableau (fig. 3) concernent l'arrière-plan, la disposition des colonnes en particulier, ainsi que le geste d'Alexandre qui offre Campaspe à Apelle, une Campaspe qui, sur le dessin, paraît surprise - sur le tableau elle semble résignée ou peut-être même toute prête à consentir à son sort. Alors que la composition peinte représentant «Achille plon-

gé dans le Stix par sa mère Thétis afin de le rendre invulnérable» est en largeur (fig. 3), le dessin (fig. 1) a été conçu en hauteur. Mais en dépit des variantes, trois et non quatre figures féminines, arbres aux troncs élancés et au maigre feuillage, il ne fait aucun doute que l'artiste s'est servi de son dessin pour l'exécution de son tableau. On notera sur celui-ci, comme sur le dessin, le mont Cillène et les ruines du temple de Minerve du récit de Pausanias.

L'artiste, venons-nous d'écrire... mais de quel artiste peut-il bien s'agir? Précisons que les deux tableaux sont aujourd'hui la propriété de la Galleria Nazionale de Parme. Ils proviennent des collections de l'Accademia di Belle Arti du duché[5]. Ajoutons que l'«Apelle et Campaspe» remporta le second prix du concours de peinture de l'Accademia de 1787, le second, le premier prix l'année suivante. On ne peut pas les considérer comme inédits, car aussi bien Louis Hautecœur (1910)[6] qu'Emilia Calbi (2001)[7], ainsi

[1] H. 434 mm; l. 330 mm; mine de plomb, pinceau et lavis brun. En bas à droite, inscription à la mine de plomb: «L David» et numéro d'inventaire «592A».

[2] P. ROSENBERG et L.-A. PRAT, Jacques-Louis David (1748-1825). Catalogue raisonné des dessins, Milan 2002, II, R 121, repr. Le dessin avait été catalogué en 1974-1975 par J. VILAIN, Le Néo-Classicisme français. Dessins des Musées de Province, catalogue de l'exposition (Grand Palais, 1974-1975), Paris 1974, p. 145, comme «école française XIXᵉ siècle».

[3] H. 216; l. 286 mm; plume et encre noire, lavis brun, rehauts de blanc sur préparation à la pierre noire, traces de mise au carreau; ROSENBERG et PRAT, Jacques-Louis David cit., II, M 106 et M 116.

[4] David et son temps, catalogue de l'exposition (Musées Royaux des Beaux-Arts, 1925-1926), Bruxelles 1925, n. 28; coll. Edmond de Bruyn, vente Bruxelles, Galerie Georges Giroux, 29 novembre - 1ᵉʳ décembre 1956, n. 211 («attribué à David», 600 francs belge); Fragonard, David et Navez, catalogue de l'exposition, Charleroi 1957, n. 43 («A M. José Jans, Ixelles»); vente anonyme, Bruxelles, Henri Godts, 5 mai 2001, n. 44, repr. coul. («Ecole française»); acquis par un collectionneur français établi près de Bruxelles.

[5] Respectivement, toile, h. 93 cm; l. 135 cm et toile, h. 99; l. 177 cm; inv. 3 et inv. 553.

[6] L. HAUTECŒUR, L'Académie de Parme et ses concours, dans «Gazette des Beaux-Arts», août 1910, pp. 147-165, ill. pp. 157 et 159.

[7] E. CALBI, dans Galleria Nazionale di Parma. Catalogo delle opere. Il settecento, sous la direction de L. Fornari Schianchi, Milan 2000, nn. 772-773, repr. coul. Une bibliographie complète accompagne les excellentes notices d'Emilia Calbi.

1. PIERRE ROGAT, «Thétis plonge Achille
dans les eaux du Styx», vers 1788.
Mine de plomb, pinceau et lavis brun, 434 x 330 mm.
Orléans, Musée des Beaux-Arts.

2. PIERRE ROGAT, «Alexandre cédant sa maîtresse Campaspe
à Apelle», vers 1787. Plume et encre noire, lavis brun, rehauts
de blanc sur préparation à la pierre noire, 212 x 286 mm.
Belgique, collection particulière.

3. PIERRE ROGAT, «Alexandre cédant sa maîtresse Campaspe
à Apelle», 1787. Huile sur toile, 93 x 135 cm.
Parme, Galleria Nazionale.

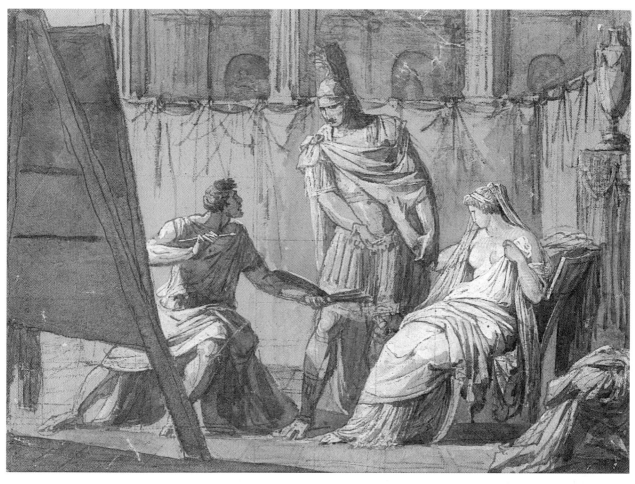

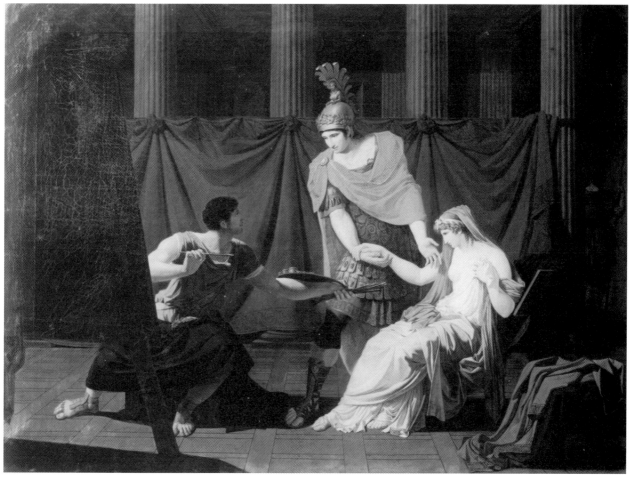

que les principaux auteurs qui se sont intéressés aux relations artistiques entre la France et la Parme au dix-huitième siècle n'ont pas manqué de les mentionner et parfois de les reproduire.

Qui a bien pu peindre ces beaux tableaux à la lumière cristalline, à l'air raréfié et aux couleurs émaillées? Qui est le responsable de leurs dessins préparatoires? Le nom de leur auteur a varié. Hautecœur propose à deux reprises celui de Pierre Borel[8], Henri Bédarida, en 1928, celui d'Antoine Borel-Roget[9], auquel se rallie Sandra Pinto[10], ainsi qu'en 1979, Giuseppina Allegri Tassoni[11], alors que plus récemment Emilia Calbi penche pour «Pierre Borel (Rogat) (Pierre-Louis Roger?) (1772 environ - 1824)»[12]. En réalité, on sent ces auteurs bien embarrassés et prêts à se rallier à la forte observation de Sandra Pinto: «Dell'autore non si sa assolutamente nulla...»[13].

Nous n'en sommes qu'au début de recherches que nous nous proposons de développer dans un article que nous avons promis pour un prochain «Bulletin des Historiens de l'Art Italien».

Pierre Rogat, à en croire un manuscrit conservé à l'École nationale supérieure des Beaux-Arts de Paris[14], est né à Paris en 1761. Il est l'élève du peintre d'histoire, dessinateur et graveur, Charles Monnet (1732-1808). Il est cité sans discontinuité dans le «Registre des Elèves de l'Académie royale de peinture et de sculpture...» d'avril 1778 à avril 1786 (sauf en avril 1782, octobre 1783 et octobre 1784), mais il semble n'avoir jamais été primé aux différents concours de quartier de l'École. Jamais Pierre Rogat ne put concourir pour le prix de Rome. Il est à Parme, nous l'avons vu, ou du moins travaille pour Parme en 1787 et en 1788. Les archives de l'Accademia le disent parisien et élève de Monnet. Il est dénommé Pierre Borel en 1787, Borel Rogat (sans prénom) l'année suivante[15]. François-Guillaume Ménageot (1744-1816), le directeur de l'Académie de France à Rome, le cite dans un «Post scriptum» à une lettre adressée le 6 août 1788 au comte d'Angiviller, surintendant des Bâtiments de France: «Je viens d'apprendre que le sᵣ *Roget* [*sic*], jeune peintre françois, ami du sᵣ *Gauffier*, a remporté le prix de Parme; voilà plusieurs années que les François, dans les trois arts, remportent les prix de cette Académie»[16] et la même année, toujours au mois d'août, le «Giornale delle Belle Arti» de Rome, le mentionne: «Borel Parigino, allievo di Monet. Pitt. del Re»[17]. Enfin, au Salon de 1791, un certain «Rogat» expose un «Paysage orné de figures»[18].

Nous ignorons à ce jour la date de la mort de Pierre Rogat et en dehors des quatre œuvres reproduites ici, nous n'avons pu identifier aucune production qui puisse lui être attribuée en toute certitude[19]. Nous ignorons également les raisons des changements d'identité de l'artiste: pourquoi la même année 1788 et le même

[8] Voir note 6 et du même auteur, *Un album de Dessins de Pierre Borel*, dans «Beaux-Arts. Bulletin des Musées», 1ᵉʳ février 1925, pp. 37-38 (ou pp. 9-10). L'album en question, acquis par le Louvre en 1925, ne revient pas à «Pierre Borel» mais à l'artiste suisse Jean-Pierre Saint-Ours (1752-1809). Nous lui consacrerons prochainement un article que nous destinons à la «Revue du Louvre et des musées de France».

[9] H. BÉDARIDA, *Parme et la France de 1748 à 1789*, Paris 1928, p. 539 (éd. en langue italienne, Parme 1986, II, p. 501).

[10] S. PINTO, *Gruppo di famiglia in un interno*, dans *Scritti di storia dell'arte in onore di Ugo Procacci*, Milan 1977, pp. 614-621. Les deux tableaux reproduits.

[11] G. ALLEGRI TASSONI, dans *L'arte a Parma dai Farnese ai Borboni*, catalogue de l'exposition (Palazzo della Pilotta, Parme 1979), Bologne 1979, nn. 418-419, repr.

[12] Voir note 7.

[13] Voir note 10.

[14] Ms. 45, fol. 11 et 171. Le *Registre des Elèves de l'Académie...* nous apprend que Rogat est inscrit à l'Académie à partir du 31 mars 1778 (il est alors âgé de «16 ans 1/2») et qu'à cette date il demeure «cloître Notre Dᵉ. chez M son frere musicien de la Cathédrale».

[15] Nous citons ces documents d'archives de seconde main (notes 7 et 11), sans les avoir consultés.

[16] *Correspondance des directeurs de l'Académie de France à Rome avec les surintendants des Bâtiments...*, publiée par A. de Montaiglon et J. Guiffrey, XV, Paris 1906, p. 270.

[17] U. VAN DE SANDT, *L'art français de la fin du XVIIIᵉ siècle. Rome. Index des artistes français cités dans le Giornale delle Belle Arti et dans les Memorie per le Belle Arti (1784-1788)*, dans «Bulletin de la Société de l'Histoire de l'Art français 1977», 1979, p. 173.

[18] Livret du Salon de 1791, n. 331. Son adresse est indiquée dans l'index, «M. Rogat [...], Quai de l'Ecole, maison de M. Constantin». Est-ce bien notre Rogat?

[19] Un dessin représentant l'«Enlèvement d'Hélène» est passé à plusieurs reprises en vente, en dernier chez Sotheby's New York, le 27 janvier 1999, n. 181, repr. Signé «Borel» sans indication de prénom et daté 1789, il nous a paru, en un premier temps, pouvoir être de Pierre Rogat, mais nous n'excluons pas qu'en définitive il puisse être attribué à Antoine Borel.

4. PIERRE ROGAT, «Thétis plonge Achille dans les eaux du Styx», 1788. Huile sur toile, 99 x 177 cm. Parme, Galleria Nazionale.

4. PIERRE ROGAT, «Thétis plonge Achille dans les eaux du Styx», 1788. Huile sur toile, 99 x 177 cm. Parme, Galleria Nazionale.

mois, deux sources distinctes, toutes deux romaines, le nomment-elles, l'une «Roget» et l'autre «Borel»? Un fait est aujourd'hui certain: on n'est plus en droit de confondre Pierre Rogat avec le peintre, dessinateur et graveur Antoine Borel (1743 - après 1810), à qui Madeleine Pinault-Sørensen a récemment consacré une excellente notice biographique[20]. Un autre point paraît assuré, au-delà de l'amitié qui les liait: la parenté stylistique entre les œuvres peintes et dessinées de Louis Gauffier (1762-1801) - ils se côtoyèrent à l'Académie parisienne jusqu'à ce que Gauffier obtienne le prix de Rome en 1784 - et celles de Pierre Rogat.

[20] Dans SAUR, *Allgemeines Künstlerlexikon*, XIII, Munich-Leipzig 1996, pp. 19-20.

Per Gioacchino Falcioni, Ferdinando Lisandroni e Gaspare Sibilla

ROSELLA CARLONI

Gli studi recenti su Gioacchino Falcioni (1731-1817) ci hanno fatto conoscere le «società» che lo scultore stringeva con altri artisti e le opere frutto di queste collaborazioni, rivelandoci così un aspetto poco noto dell'organizzazione delle botteghe romane, appartenenti a scultori della seconda metà del Settecento, troppo spesso dimenticati dalla storiografia tradizionale[1].

Questo contributo si propone di precisare, attraverso l'esame di documenti inediti, alcuni aspetti dell'iter biografico e artistico di Falcioni e di uno dei suoi soci, Ferdinando Lisandroni, di cui mancavano finora le coordinate temporali, che si ritengono opportune per approfondire la ricerca sulla produzione di artisti degni d'interesse, e renderne così possibile una più esatta valutazione nel contesto della scultura romana di fine secolo.

I due personaggi, appartenenti alla generazione di Guglielmo Antonio Grandjaquet (1731-1801), Lorenzo Cardelli (1733-1794), Francesco Antonio Franzoni (1734-1818), ebbero una formazione tardobarocca, ma furono attivi a Roma in un momento di transizione, quando iniziava ad affermarsi il gusto neoclassico. Seppero modellare con maestria il marmo, ma come gran parte dei loro coetanei furono soprattutto prolifici restauratori e abili rivenditori di antichità, perché i maggiori guadagni provenivano allora non tanto dalle grandi commissioni dell'aristocrazia romana, che risentiva della crisi economica e politica di quegli anni, quanto piuttosto dalla riproduzione, dal restauro e dal commercio delle antichità, vero *business* dell'epoca.

Individuato il contesto temporale in cui operarono, iniziamo a ripercorrere brevemente le tappe artistiche finora conosciute di Falcioni. Le prime tracce biografiche lasciano intravedere un certo inserimento nel gioco delle commissioni pubbliche e private, specialmente di quelle dei visitatori stranieri[2], disposti a offrire cifre elevate per soddisfare la loro passione per l'antichità, ma fin dall'inizio degli anni sessanta l'artista si rese conto, con lucida intelligenza e senso pratico, che da solo non avrebbe potuto gestire una red-

ditizia bottega e per questo motivo cercò di coinvolgere altre personalità artistiche.

Doveva sapersi muovere bene sulla scena romana, avendo appena compiuto trent'anni, perché dal 1761 al 1766 stipulò una società con un valido scultore, Innocenzo Spinazzi[3], probabilmente conosciuto nell'ambito della bottega di Bartolomeo Cavaceppi, che si trasferì subito nel suo studio in via Margutta, portando con sé un'interessante raccolta di gessi, bozzetti, copie, formata in gran parte durante il suo apprendistato presso il maestro Giovanni Battista Maini. Contemporaneamente, nel 1762, l'artista si associava segretamente per il restauro di alcune opere antiche, appartenenti al marchese Giuseppe Quarantotti, con Bartolomeo Cavaceppi, forse suo maestro, il quale in quegli anni stava così incrementando la sua attività nel campo del ripristino che una collaborazione con lui costituiva una garanzia di successo. Alla fine di quel decennio, Falcioni era già un apprezzato e affidabile antiquario, tanto da comparire in una lista, redatta da Pietro Bracci a uso di Ennio Quirino Visconti, come possibile fornitore del Museo Pio-Clementino[4].

Intanto volgeva al temine il sodalizio con Spinazzi, chiamato alla corte del granduca di Toscana, ma Falcioni ne formò subito un altro, dal 1770 al 1772, con

[1] R. CARLONI, *Una società tra scultori romani del Settecento. Gessi, bozzetti, frammenti di Innocenzo Spinazzi nella bottega in comune con Gioacchino Falcioni*, in «Studi sul Settecento Romano», 17, 2001, pp. 95-122; EAD., *Scultori e finanzieri in «società» nella Roma di fine Settecento*, in «Studi sul Settecento Romano», 18, 2002, pp. 191-232.
[2] Mi riferisco alla commissione del tedesco Coldorff (1763) e all'acquisto del russo Šuvalov (1768), come in CARLONI, *Una società* cit., p. 97.
[3] *Ibid.*, p. 96, a cui si rinvia per la bibliografia di questo artista. Da ultimo si veda R. ROANI VILLANI, *Ritratti inediti di Pietro Leopoldo di Asburgo Lorena*, in «Paragone», III, n. 40 (621), 2001, pp. 36-53.
[4] R. CARLONI, *Pietro Bracci, Francesco Antonio Franzoni, Vincenzo Pacetti, questioni di committenza e di attribuzioni*, in «Studi sul Settecento Romano», 18, 2003, pp. 208 e 219-220. Giuseppe Quarantotti, primogenito di Ludovico e di Marianna Leonori di Ancona, compare in un ritratto collettivo dei membri della famiglia di Marco Benefial alla Galleria Nazionale d'Arte Antica di Roma (ICCD E 38865), come in G. SESTIERI, *Repertorio della pittura romana della fine del Seicento e del Settecento*, vol. 1, *ad indicem*, Torino 1994; L. BARROERO, in E. P. BOWRON e J. J. RISHEL (a cura di), *Art in Rome in the Eighteenth Century*, catalogo della mostra (Philadelphia Museum of Art 16 marzo - 28 maggio 2000; Houston Museum of Fine Art 25 giugno - 17 luglio 2000), Filadelfia 2000, p. 321.

1. Altare maggiore.
Fiumicino, chiesa del Santissimo Crocifisso
(per gentile concessione
della Soprintendenza BAPPSAD del Lazio).

lo scultore Ferdinando Lisandroni, insieme al quale acquistò una significativa raccolta di bozzetti e di modelli del XVII-XVIII secolo, che potevano costituire un precedente visivo e perciò un valido esempio da imitare, e partecipò alla realizzazione di decorazioni in stucco all'interno di alcune chiese romane e viterbesi, oggi disperse, e di una «gloria» per l'altare maggiore con due statue di santi, conservate nella chiesa della Santissima Trinità di Soriano del Cimino[5].

Gioacchino Falcioni, però, era anche un esperto mosaicista e il suo maggior successo gli arrivò, ormai cinquantenne, proprio da quest'attività. È noto che nell'aprile 1786 ripristinò il grande mosaico proveniente da Otricoli, quale pavimentazione della Sala Rotonda del Museo Pio-Clementino, allora in costruzione. Si trattava di un'impresa molto difficile dal punto di vista tecnico e il risultato da lui ottenuto suscitò l'ammirazione dei contemporanei e ancor oggi l'artista, che si considerava uno scultore, è ricordato soprattutto per quest'opera[6].

È nel settembre di questo anno che egli, pur operando come restauratore e rivenditore di antichità per quel prestigioso Museo, creò un altro sodalizio con Angelo Puccinelli, di cui ora è stato rintracciato il documento che ne sanciva la nascita. Si trattava di una società «di scultura, d'intaglio, di marmo, di Ristavoi di stucchi, si d'ornati, come di quadro, come anche Lavoro di cartepiste ed altro da scarpellino, si novi che vecchi» della durata di tre anni secondo la «stipula» redatta alla presenza del testimone Luigi Bajni, uno scultore attivo nella bottega di Giovanni Pierantoni, il capo-restauratore del Museo Pio-Clementino[7]. Le clausole ricalcavano quelle contenute nei precedenti accordi. L'affitto dello studio in via Margutta era pagato al marchese Muti Papazzurri con il denaro della cassa comune, a eccezione di una piccola quota che lo scultore Gioacchino Falcioni versava in più, rispetto al socio, per il giardino antistante che faceva coltivare a proprie spese. Tutto il ricavato, frutto della loro attività in comune, era equamente diviso tra i due, lasciando alla fine dell'anno, quando veniva redatto un bilancio finale, una quota fissa da conservare nella cas-

sa comune, depositata presso Falcioni. Questi conservava un libretto dove erano elencati i lavori svolti insieme, con la relativa tipologia, le spese sostenute, il giorno della vendita, i guadagni ottenuti.

Ogni artista aveva la libertà di vendere e di comprare i materiali, come i marmi, le attrezzature e le antichità, ma se la spesa superava i 50 scudi doveva esserci il consenso di entrambi. Il sodalizio non era vincolante per i due artisti e ognuno di loro poteva svolgere in modo autonomo la propria attività di scultore appena se ne presentava l'occasione, ma la giornata occupata nello svolgimento del lavoro comune era pagata 60 baiocchi.

Il 27 luglio 1789 la società fu sciolta per volere di Puc-

[5] CARLONI, *Scultori e finanzieri* cit. pp. 199-200.
[6] La bibliografia su Falcioni è in EAD., *Una società* cit., p. 104, n. 26; da ultimo si vedano pure K. E. WERNER, *Die Sammlung antiker mosaiken in dern Vatikanischen Museum*, Città del Vaticano 1998, *ad indicem*; R. CALONI, *sub voce*, in SAUR, *Allgemeines Künstler-Lexikon*, vol. 41, Münster-Lipsia 2000, pp. 334-335.
[7] Si veda l'appendice 1. La società è menzionata in O. ROSSI PINELLI, *Artisti, Falsari o filologhi? Da Cavaceppi a Canova, il restauro della scultura tra arte e scienza*, in «Ricerche di Storia dell'Arte», nn. 13-14, 1981, p. 45, e in CARLONI, *Scultori e finanzieri* cit., p. 200. Su Luigi Bajni, che risulta tra i giovani che lavoravano nella bottega di Pierantoni con Giovanni Castelli, Francesco Barberi, Francesco Tedeschi, Raimondo Troiani eccetera, sotto la guida di Giuseppe Franzoni, si veda R. CARLONI, *Giovanni Pierantoni, scultore dei «Sacri Palazzi Apostolici» e antiquario romano* in corso di stampa.

2. Iscrizione lapidea, 1787.
Fiumicino, chiesa del Santissimo Crocifisso (per gentile
concessione della Soprintendenza BAPPSAD del Lazio).

3. Stemma del pontefice Pio VI Braschi,
collocato sopra il portale d'accesso della chiesa
del Santissimo Crocifisso a Fiumicino (per gentile
concessione della Soprintendenza BAPPSAD del Lazio).

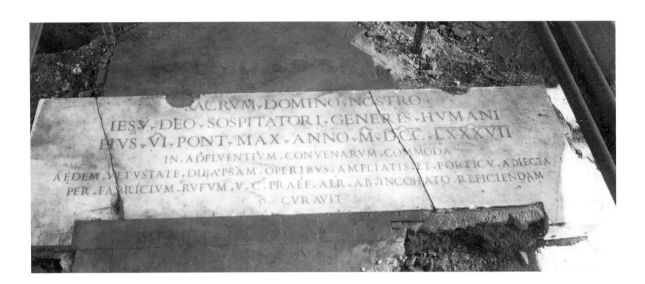

cinelli con una disdetta, dove risultava che avevano eseguito insieme una commissione per la chiesa di Fiumicino[8], mentre dovevano ancora scolpire due busti per il cardinal Salviati[9]. Tra le fabbriche ecclesiastiche, che allora ebbero degli interventi decorativi, c'è quella del Santissimo Crocifisso, ubicata nell'Isola Sacra, in un contesto unico per la sua natura di isola artificiale, originata dal canale di Fiumicino e in stretto rapporto con il Tevere, in fondo a un viale alberato che delineava una suggestiva prospettiva, ora visibilmente ridotta dai recenti caseggiati. È una piccola costruzione, che sostituisce una precedente chiesa del XV secolo, riedificata nel 1787 dal tesoriere Fabrizio Ruffo (1744-1827) a spese della Reverenda Camera Apostolica, per volere del pontefice Pio VI, a vantaggio dei viaggiatori e dei pochi abitanti del luogo, soprattutto pescatori[10].
Si tratta di un edificio a navata unica, con una volta a botte lunettata, preceduta da un portico e conclusa da una grande abside inglobata in una struttura coeva, adibita a canonica e a sacrestia. È stato realizzato in forme semplici, quasi austere, il cui interno sobrio e rigoroso nelle linee, di gusto quasi neoclassico, mostra una decorazione in stucco con angeli in volo sopra l'altare maggiore (fig. 1). Mancando altri riferimenti documentari si può ipotizzare, in attesa di un'ulteriore conferma, che i due scultori abbiano eseguito questa de-

corazione, assai simile nella composizione alle «glorie» già modellate da Falcioni insieme a Lisandroni; la grande lapide con un'iscrizione in latino, un tempo collocata sopra la porta del tempio e oggi posta sul pavimento del portico (fig. 2), e infine il relativo stemma della famiglia Braschi, ancora visibile sopra il portale d'accesso (fig. 3). Il quadro d'altare è riquadrato sul fondo dell'abside, in modo da raccordarsi con l'ampia

[8] Appendice 1.
[9] *Ibid.* Su questa vicenda e sul cardinale da ritrarre, probabilmente Gregorio Maria Salviati (1722-1794), si veda CARLONI, *Pietro Bracci* cit., p. 208.
[10] Per questo edificio, riedificato a breve distanza da una più antica chiesa del Crocifisso, si vedano G. BALOGNESE, *Memorie di Porto Claudio e della chiesa cattedrale e parochiale di Porto e di tutte le altre chiese che sono nella parrochia*, Roma 1848, cc. 27-29; G. MORONI, *Dizionario di erudizione storico-ecclesiastica*, vol. 54, Venezia 1879, p. 216; S. CANCELLIERI, *La chiesa del Crocifisso*, in R. CIPOLLONE e S. CANCELLIERI (a cura di), *Il Giubileo 2000 alle porte di Roma. Monumenti ritrovati nel Lazio*, Roma 2000, pp. 54-55; P. LARANGO, *Una storia da vedere*, in *Fiumicino tra cielo e mare una storia da vedere*, Roma 2000, pp. 196-198; S. CANCELLIERI, *La chiesa del Crocifisso: il consolidamento e la rivitalizzazione del complesso monumentale*, in C. CAPITANI e S. BEZZI (a cura di), *Architettura e Giubileo gli interventi a Roma e nel Lazio nel piano del grande Giubileo 2000*, vol. III, t. II, Napoli 2002, p. 175. Desidero ringraziare la dottoressa Stefania Cancellieri della Soprintendenza BAPPSAD del Lazio e l'architetto Marco Setti, che stanno curando una specifica ricerca sulla storia e sull'intervento di restauro, effettuato dalla Soprintendenza, per la loro disponibilità nei confronti di questo studio, e ancora padre Dino Arciero della chiesa del Santissimo Crocifisso. Su Fabrizio Ruffo (1744-1827), cardinale «in petto» nel 1791, si veda P. BOUTRY, *Souverain et pontife. Recherches prosopographiques sur la Curie Romaine à l'âge de la Restauration (1814-1846)*, Roma 2002, pp. 457-460.

modanatura che segna l'inizio della semicupola. Al di sopra del dipinto si sviluppa la scena con i due angeli in volo nello spazio delimitato da una finta lunetta, sormontata da una cornice. La fine modellazione dello stucco, l'equilibrio dei volumi e il senso ritmico delle linee donano una grazia leggera alle due figure che si librano nel cielo (fig. 4), integrandole perfettamente nel contesto architettonico dell'interno della chiesa. L'iscrizione, incisa con semplici caratteri, si sviluppa su due ordini di grandezza, secondo formule tradizionali che evidenziano il ruolo del papa nel rinnovamento dell'edificio, e reca la data del 1787, anno a cui far risalire i lavori camerali. L'«arme», non dissimile dalle altre che il papa fece disseminare in ogni luogo dove ci fosse il suo intervento, ma qui sprovvista delle insegne pontificie, forse demolite (anche se non ne conosciamo il motivo), poiché rimane solo la parte terminante delle chiavi, presenta i consueti motivi araldici Braschi: Borea soffia su un giglio da giardino e perciò curvato, con in capo tre stelle. La fattura dell'insieme appare accurata, anche nei particolari degli emblemi, ben evidenziati per favorire la visione dal basso, come i riccioli di Borea e le corolle dei fiori, distribuiti lungo uno stelo, ben piantato nel terreno tra le erbe. Alla base dello stemma, poi, compaiono il consueto cartoccio, la valva di una conchiglia e le fronde boscose, che sembrano inerpicarsi ai lati dello scudo gentilizio (fig. 3).

Questo intervento, realizzato dagli scultori con eleganza, e che si è proposto in via ipotetica nell'attesa di successivi accertamenti, non esclude che i due soci abbiano lavorato non solo alle altre decorazioni presenti nell'edificio (fig. 5), ma anche in forme diverse poiché la loro «società» si proponeva nell'ambito delle attività della loro professione «di Scoltura, d'intaglio, di Marmo, di Ristavori, di Stucchi, si d'Ornati, come di quadro, ...ed altro da Scarpellino».

Angelo Puccinelli, figlio di Gioacchino, forse imparentato con la celebre dinastia di stampatori-librai-editori di libretti per la musica, attivi a Roma con edizioni datate dal 1744 al 1879[11], è ignorato dai dizionari. Anche lui, come la maggior parte degli scalpellini del tempo, operava nel settore del commercio di antichità, di un certo pregio, perché alla sua morte gli eredi, Geltrude Seni e i figli Filippo e Vincenzo, in anni diversi, vendettero alcuni reperti ai Musei Vaticani, tra cui un busto di Livia che, saldato 12 scudi il 23 febbraio 1807, ancora si conserva nel Museo Chiaramonti[12].

La diffusione delle «società» tra gli artisti si spiega con i vantaggi economici che essa offriva, perché permetteva di diminuire i costi di gestione di una bottega, come dimostrano tanti esempi, anche di epoca successiva. In particolare ricordiamo la «privata scrittura», redatta il 12 dicembre 1817 da Adamo Tadolini (1788-1868) e Nicola Albacini (1770 circa-1819), attivo mosaicista, che stabiliva le modalità per dividere i 25 scudi dell'affitto della bottega, situata «nel vicolo dell'Arco dei Greci», ai numeri 47 e 48[13]. In questo caso

[11] Un elenco delle pubblicazioni curate dai Puccinelli è in *Catalogo dei libri italiani dell'Ottocento (1801-1900)*, vol. 10, Milano 1991, pp. 8.463-8.470. Sulla dinastia si veda F. ONORATI, *«Con licenza de Superiori» editori e stampatori di libretti per musica*, in *Arte e Artigianato nella Roma di Belli*, atti del convegno, Roma 1997, p. 214.

[12] Archivio Segreto Vaticano, Palazzi Apostolici, Computisteria, 1440, cc. 46v, 49r e 50r: C. PIETRANGELI, *I musei Vaticani, cinque secoli di storia*, Roma 1985, p. 120, n. 49; M. A. DE ANGELIS, *Il primo allestimento del museo Chiaramonti in un manoscritto del 1808*, in «Bollettino dei Monumenti musei e Gallerie Pontificie», XIII, 1993, pp. 92-93; B. ANDREAE, K. ANGER e M. A. DE ANGELIS, *Museo Chiaramonti*, Berlino-New York 1995, *ad indicem*.

[13] Appendice 5. L'atto ufficiale, del 1° gennaio 1818, è menzionato senza citare la fonte da T. F. HUFSCHMIDT, *Tadolini Adamo, Scipione, Giulio, Enrico. Quattro generazioni di scultori a Roma nei secoli XIX e XX*, Roma 1996, p. 27, a cui si rinvia per la bibliografia sullo scultore Adamo Tadolini. Sul contratto di affitto dello studio, stipulato da Tadolini con la garanzia di Canova, si veda A. ZANELLA, *Canova e Roma*, Roma 1991, p. 67. Nicola Albacini, nato nel 1770 circa dallo scultore Carlo e da Serafina Stern, è documentato all'inizio dell'Ottocento nella parrocchia di Santa Maria del Popolo dove, appena trentenne, risiedeva con la moglie Vittoria Velasquez in via del Corso, nella «casa di Monte Santo». Negli «stati delle Anime» di quel periodo è denominato mosaicista, successivamente scultore, come in Archivio del Vicariato di Roma (d'ora in poi AVR), Santa Maria del Popolo, Stati delle Anime 97 (1797-1805), s.p.; 98 (1806-1822), II vol., s.p. Sull'attività di Nicola Albacini, si vedano G. A. GUATTANI, *Memorie Enciclopediche*, vol. II, Roma 1806, p. 91, con un elenco di copie in mosaico da lui eseguite; D. PETOCHI, M. ALFIERI e M. G. BRANCHETTI, *I mosaici minuti romani dei secoli XVIII e XIX*, Roma 1981, p. 45. Morì il 9 febbraio 1819 (AVR, S. Maria del Popolo, Morti 15 [1818-1835], c. 11v). L'inventario, redatto il 20 marzo 1819 (Archivio di Stato di Roma [d'ora in poi ASR], 30 Notai Capitolini, off. 20, notaio Gaetano De Cupis, cc. 180-184, 199-200v) rivela che l'artista possedeva, nella sua bottega di via dei Greci 5, diversi pezzi «di piccolo calibro», di porfido, di alabastro orientale, di granito rosso eccetera; «lastrarelle» di marmo statuario e di «fior di pesco» e frantumi di altre pietre, nonché un certo numero di modelli in gesso e gli strumenti necessari per il suo lavoro.

4. Particolare della decorazione dell'altare maggiore.
Fiumicino, chiesa del Santissimo Crocifisso.

5. Particolare del motivo decorativo della volta.
Fiumicino, chiesa del Santissimo Crocifisso.

6. GASPARE SIBILLA, «Busto di Pio VI», 1779.
Marmo, h. 85 cm circa, l. 90 cm.
San Lorenzo Nuovo, chiesa parrocchiale
(foto Soprintendenza Speciale per il Polo Museale Romano,
Gabinetto Fotografico, inv. neg. 18970).

l'accordo serviva solo a dimezzare il costo dell'affitto, poiché il locale veniva diviso da un tramezzo, ma aveva in comune un ingresso e l'uso del cortile «per l'introduzione de marmi che per Segare le Pietre o altro simile lavoro», pur lasciando a entrambi la completa indipendenza[14]. Non erano da escludere, comunque, altri possibili vantaggi derivanti dallo scambio dei materiali, sebbene Albacini utilizzasse soprattutto pietre rare e marmi colorati, e dalle frequentazioni dei collezionisti, potenziali committenti dopo le visite alle due diverse botteghe.

Nelle società di Falcioni, invece, si può intuire anche il tentativo di allargare la fascia della possibile committenza attraverso una maggiore, quanto differenziata, offerta sul mercato romano.

Il primo accordo stipulato da Falcioni con Spinazzi riguardava l'attività di scultura e di restauro, ma già il secondo, nato negli anni settanta, quando scarseggiavano le commissioni, si apriva ai lavori «d'intaglio di marmo, di legno, di Restauri, e Stucchi quanto anche ad uso di muratori si nuovi, che vecchi», mentre l'ultimo sodalizio offriva di realizzare opere anche in cartapesta e «altro da scarpellino»[15]. Dunque ogni unione permetteva di aggiungere una nuova componente artistica, svolta dal successivo socio, e di aumentare sempre più le potenzialità competitive della bottega. In qualche modo Falcioni svolgeva un ruolo di «imprenditore» e i suoi sforzi possono essere considerati come la ricerca di un'emancipazione professionale, più

libera dalla tradizionale protezione di una famiglia aristocratica e protesa verso il raggiungimento di una maggiore stabilità economica, come si ricava anche dalle richieste per ottenere il vantaggioso incarico di assessore alla scultura, dopo la morte di Alessandro Bracci, e per ricevere un vitalizio dopo la vendita di reperti antichi alla Camera Apostolica[16]. L'elenco di queste antichità, oggi in gran parte esposte nel Museo Chiaramonti[17], è qui trascritto[18] quale esempio della consueta varietà dei marmi in possesso degli scultori del tempo, che affastellavano nelle loro botteghe, come Falcioni, figure antiche intere, busti, teste, erme, maschere sceniche, bassorilievi, torsi, frammenti eccetera, per far fronte alle richieste degli acquirenti. Non mancavano le copie, soprattutto di celebri sculture, peraltro rifiutate dalla Camera Apostolica, sulla base del giudizio di Antonio Canova, ispettore alle Belle Arti, in quanto «Lavoro moderno». Essi raffiguravano due putti di Villa Borghese, «Diogene» della collezione Albani, «Zenone» dei Musei Capitolini. Sono questi ultimi busti che Falcioni riproduceva spesso, come se si fosse specializzato nei ritratti dall'antico di tali personaggi[19].

[14] Appendice 5.
[15] CARLONI, *Scultori e finanzieri* cit., p. 209.
[16] EAD., *Pietro Bracci* cit., p. 208.
[17] ANDREAE, ANGER e DE ANGELIS, *Museo Chiaramonti* cit., *ad indicem*.
[18] Appendice 2.
[19] *Ivi*. Un busto in gesso di Diogene si trovava nella raccolta di Innocenzo Spinazzi, quando quest'ultimo era in società con Falcioni. Una

L'inventario dei beni, ora rintracciato nell'Archivio di Stato di Roma, ci offre degli spunti per un esame della sua produzione, già analizzata nel periodo in cui era associato con Lisandroni[20], ma ora rivista al crepuscolo della sua vita.

Prima di esaminarlo va ricordato che l'artista, sebbene in una lettera del 1803 si lamentasse di aver perso capitali e gioielli al tempo della repubblica francese a causa della sua «resistenza» a quel governo[21], aveva raggiunto una certa sicurezza economica, tale da consentirgli di investire dei capitali nell'acquisto di alcuni palchi del teatro di Tor di Nona. Nel testamento, che aveva redatto il 22 novembre del 1815, ne lasciava due ai suoi nipoti Giovanni Battista e Giuseppe, figli del fratello Andrea, e altrettanti all'altro nipote Luigi Doria, nominato esecutore testamentario della

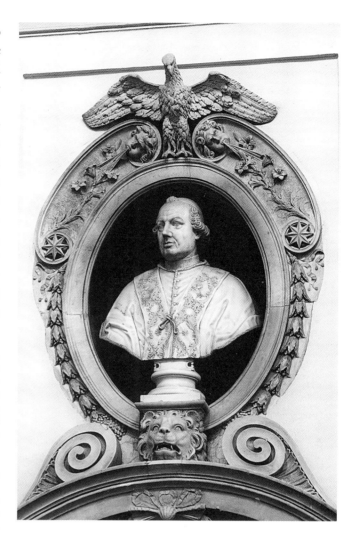

realizzazione dello stesso soggetto fu eseguito da Spinazzi, come copia, del «Diogene» del Museo Capitolino e si conserva attualmente al Museo di Dubrovnich (R. ROANI VILLANI, *Aggiunta a Innocenzo Spinazzi*, in «Labyrinthos», VII-VIII, 13-16, 1988-1989, pp. 351-358). Nella descrizione dei «Lavori Nuovi di marmo Statuario» modellati da Falcioni e da Lisandroni, quando erano in società, figurano due copie di Zenone, di dimensioni differenti, probabili repliche dello «Zenone» capitolino (CARLONI, *Scultori e finanzieri* cit., pp. 211 e 215, nota 5).

[20] *Ibid.*

[21] C. PIETRANGELI, *Gioacchino Falcioni scultore e mosaicista romano*, in «Strenna dei Romanisti», XLIV (1983), p. 383.

[22] Appendice 4. Falcioni si era sposato in prime nozze con Angela Cardinali e poi con Anna Travetti (G. ODORISIO, *sub voce* in *Dizionario Biografico degli Italiani*, vol. XLIV, Roma 1996, p. 283). La prima moglie aveva destinato la sua eredità, di cui il marito era usufruttuario, a opere pie in suffragio della sua anima (ASR, Camerale II, Gabelle, vol. 19, fasc. 333; Miscellanea Famiglie b. 74, 1). Per questo motivo, all'atto dell'inventario era presente il padre Pellegrino da San Giacomo come procuratore del convento di Gesù e Maria al Corso, assistito da Camillo Ordognes, «curiale Innocenziano» e procuratore di quel convento, per verificare se fosse stata descritta «qualche partita, che non appartenesse» all'eredità di Falcioni, ma alla prima moglie (ASR, 30 Notai Capitolini, off. 1, notaio Sommaini, novembre 1817, c. 122).

[23] Appendice 4.

[24] Su di lui si vedano la voce di G. SICA, in M. NATOLI e M. A. SCARPATI (a cura di), *Il Palazzo del Quirinale. Il mondo artistico a Roma nel periodo napoleonico*, vol. II, Roma 1989, pp. 52-54; F. M. D'AGNELLI, *I Laboureur scultori romani tra Settecento e Ottocento*, in «Studi sul Settecento Romano», 17, 2001, pp. 229-243.

[25] Appendice 4.

[26] ASR, Computisteria Depositaria della RCA, Serie Verde, Giustificazioni, Libro Mastro 1779, busta n. 634, s.p.: «Al Sig.r Gaspare Sibilla ha già fatto il Modello, ed il gesso del Busto del Papa da collocarsi nella sudd. Chiesa della Nuova terra di S. Lorenzo, ed ha ancora provveduto il marmo per fare d.o Busto, sicché l'E.mo Sudd. ha ordinato, che gli si faccia un ordine di scudi settanta a Conto», c. 458: «Il Sig.r Simonetti comp.a gen.le della Rev. Cam.a potrà spedire un mandato diretto alli SS.i Tes.i della Prov.a del Patrimonio, pagabile al Sig.r Gaspare Sibilla Scultore di scudi Settanta = m.ta in conto del Busto di marmo che deve fare rappresentante il Sommo Pontefice P.P. Pio VI felicemente regnante per collocarsi nella nuova Chiesa della Terra di S. Lorenzo alla Grotta riedificata nel sito la Gabelletta. Dalla n.ra Residenza lì 7. Sett.e 1779/ Card. Pallotta Pro Seg. Sud.o / s. 70 m.ta». Per l'iconografia del pontefice, elaborata nei primi ritratti di Giovanni Domenico Porta, risalente al 1775 e ora a Versailles, Musée du Château, e di Pompeo Batoni, del 1775-1776, alla Pinacoteca Vaticana, si veda lo studio di O. MICHEL, *Deux portraits de Pie VI. Vicissitudes d'une image of-*

sua eredità destinata alla diletta moglie Anna Travetti, sposata nel 1806[22].

È in base alla sua istanza che il 22 novembre 1817, pochi giorni dopo la morte del marito, si effettuò l'inventario di tutti i beni, conservati nell'appartamento, posto al secondo piano di via Laurina 27[23]. Francesco Massimiliano Laboureur, un affermato scultore, già protetto dai Francesi e accademico di San Luca[24], fu chiamato a valutare le opere conservate nella casa dell'artista. Quella di maggior valore, stimata 80 scudi, è il busto di Clemente XIV, che ci rivela un altro aspetto di Falcioni, quello di abile ritrattista[25]. Spesso gli scultori-restauratori al servizio dei Musei Vaticani ricevevano la commissione di raffigurare il pontefice in carica o venivano coinvolti nelle iniziative pontificie. Lo ribadisce il ritrovamento di un pagamento a Gaspare Sibilla, scultore pontificio, responsabile dei restauri effettuati nel Museo Pio-Clementino e perciò in stretto contatto con Giovanni Battista Visconti, per l'esecuzione del bel ritratto di Pio VI, oggi conservato nella cattedrale di San Lorenzo Nuovo, piccolo centro del Viterbese, riedificato per volere del papa Braschi[26].

7. Stemma del pontefice Pio VI Braschi, posto sulla facciata della chiesa parrocchiale di San Lorenzo Nuovo (foto Soprintendenza Speciale per il Polo Museale Romano, Gabinetto Fotografico, inv. neg. 178824).

Il busto, firmato in basso «Gaspar Sibilia fecit», è esposto sopra l'ingresso della sacrestia, coronato da un'ampia e originale cornice, attribuibile allo stesso artista in base alle analogie con la decorazione in Santa Trinità degli Spagnoli, anche se qui è ricca di elementi ornamentali riferibili ai motivi araldici dei Braschi, così come il monumentale stemma papale che si vede sulla facciata di Francesco Navone al di sopra del timpano del portale d'accesso, forse ascrivibile a Francesco Antonio Franzoni, raffinato collaboratore di Sibilla. Il pontefice è effigiato secondo una consueta iconografia, con camauro, mozzetta e stola ricamata, riscontrabile anche nei ritratti di Pio VI, modellati da Ferdinando Lisandroni. I capelli, a cui Giangangelo Braschi teneva tanto, sono inanellati con cura, la fronte è spaziosa, appena solcata da alcune rughe che accentuano il suo atteggiamento grave e riflessivo, proprio di un uomo con alte responsabilità religiose e politiche, capace, però, di ispirare, con la sua composta e larga serenità, che tanto aveva colpito Goethe, l'opportuna fiducia nella popolazione del piccolo centro che, grazie a lui, si era trasferita dal primitivo e poco salubre paese a un luogo più sicuro, su un piccolo colle, prospiciente il lago.

Il temperato realismo di Sibilla, che ci fa conoscere con efficacia i tratti somatici e psicologici del pontefice, sulla base di quanto aveva appreso alla scuola di Pietro Bracci, ben più vigoroso di lui, si stempera nella quie-

ta monumentalità dell'insieme, curato in ogni dettaglio come nella trattazione della stola. Lo scultore si mostra abile esecutore e rivela un'impostazione stilistica tra tradizione tardobarocca, visibile nel panneggio chiaroscurato della mozzetta e nelle pieghe del panneggio, e apertura a un rinnovamento che cerca una nuova misura di decoro, come si nota nell'espressione seria e distaccata del volto e nella tornitura delle superfici levigate.

Non è invece possibile constatare l'elaborazione stilistica di Falcioni nel suo busto del papa Ganganelli, perché al momento non è stato rintracciato, ma la conoscenza documentaria della sua esistenza può arricchire lo scarso elenco delle sue opere, facendo supporre una più intensa attività dall'artista presso quella corte pontifica e presso il Museo Pio-Clementino, fondato proprio da Clemente XIV.

Nella casa dell'artista erano rimaste, comunque, poche sculture, a lui attribuibili, poste sopra un comodino, un «comò», un «burò», insomma sui mobili in noce e in albuccio che si succedevano nelle stanze secondo il gusto dell'arredo dell'epoca.

Francesco Massimiliano Laboureur valutò 50 scudi un busto di marmo «di Fina scultura rappresentante Caracalla», che conferma la tendenza dell'artista alla riproduzione di opere antiche; stimò 5 scudi la testina di un drago, forse un componente di un elemento decorativo di un monumento e infine attribuì il doppio degli scudi alle dieci teste marmoree antiche, che mostrano l'attenzione di Falcioni per la ritrattistica antica, il cui valore sul mercato, secondo il perito, non era elevato forse per le dimensioni ridotte. Una modesta valutazione viene assegnata anche allo scarso materiale lapideo rimasto nell'appartamento, insieme a nove frammenti di marmo, conservati in una «credenzina al muro», e a una figura frammentata[27].

Laboureur, che già nel 1815 aveva sottoscritto una nota relativa a dei busti dell'artista e forse realizzati dallo stesso Falcioni, non esaminò i modelli e i bozzetti che, sebbene in numero limitato, erano presenti nella di-

ficielle, in «Studi sul Settecento Romano», 4, 1988, pp. 135-144. Sull'intervento pontificio nell'area del Viterbese si vedano S. BORDINI, *Il piano urbanistico di un centro rurale dello Stato Pontificio. La ricostruzione settecentesca di S. Lorenzo Nuovo e l'attività di Alessandro Dori e Francesco Navone*, in «Storia dell'Arte», 11, 1971, pp. 179-192; M. MUNARI, *S. Lorenzo Nuovo. Storia della fondazione 1737-1744*, Grotte di Castro 1975; E. MANNA, *Il cantiere pittorico di S. Lorenzo*, Grotte di Castro 1995; J. COLLINS, *Papacy and Politics in Eighteenth-Century Rome Pio VI and the Arts*, Cambridge 2004, pp. 264-268. Ringrazio il parroco di San Lorenzo Martire, don Pompeo Rossi, per la cortese attenzione con cui ha seguito questo studio. Su Sibilla si veda M. B. GUERRIERI BORSOI, *Gaspare Sibilla scultore pontificio*, in «Studi sul Settecento Romano», 18, 2002, pp. 151-190, con bibliografia precedente.
[27] Appendice 4.

mora dell'artista. Questi pezzi, visionati dal «pubblico Perito Stimatore patentato» Giacomo Argerich, che consistevano in un gruppo di terracotta, rappresentante il «Riposo in Egitto», due bustini di putti in gesso, un ritratto del defunto in terracotta e due busti di gesso, raffiguranti la «Fede» e la «Vittoria», furono stimati qualche scudo e poche decine di baiocchi[28]. Nell'inventario non si specifica l'autore di ogni modello ed è probabile che siano alcuni suoi bozzetti o forse ciò che restava di una piccola collezione che l'artista aveva raccolto, secondo una consuetudine molto diffusa tra gli scultori della seconda metà del Settecento[29]. Lo scarso valore attribuito a queste opere è forse dovuto al fatto che esse erano considerate strumenti di studio, la realizzazione di un'idea *in fieri*, con un materiale tenero e dominabile, «vile», tanto che nell'inventario si precisava che Laboureur avrebbe periziato «li sopra descritti Busti, ed altro di marmo»[30].

In un «tiratore» di un «mezzo burrò centinato» erano conservati, invece, quattro quadretti in mosaico raffiguranti degli uccelli e i due coperchi di altrettante scatole con l'immagine di una tazza con le colombe e un cardello, stimati da Pietro Capuani, professore di mosaico, che testimoniano una costante attività di Falcioni in questo settore[31]. I soggetti rappresentati, che traevano spunto dal mondo animale, erano molto diffusi tra i mosaicisti a cavallo tra i due secoli per le potenzialità dinamiche che possedevano. Anche la tazza con le colombe, una riproduzione o una variante delle cosiddette colombe di Plinio, è uno dei temi più divulgati del mosaico romano, legato a quel gusto archeologico così caro alla produzione romana e destinata alla società cosmopolita del tempo, come dimostra l'analoga raffigurazione posta sulla scatola di tartaruga di Giacomo Raffaelli, datata 1793[32].

Molti quadri, appesi al muro, facevano bella mostra di sé, come spesso si incontra negli inventari degli artisti che praticavano il commercio antiquario, così come non mancava mai in queste case un «catalogo di materie antiche». La raccolta era composta di cinquantanove dipinti, prevalentemente di formato medio-piccolo, di cui non sono indicati gli autori, rappresentanti soggetti molto variegati: ritratti, fiori, frutta, vedute, marine, santi. Anche le tecniche impiegate erano diverse: tre pitture erano dipinte su rame e raffiguravano gli apostoli Andrea, Girolamo e Luca; dodici erano dipinte su carta colorata e mostravano i variopinti costumi di altri paesi. Tutti erano incorniciati, «parte ad oro buono, e parte a vernice, e colorite»[33].

In conclusione l'attività di Falcioni ha oscillato per tutta la sua vita tra la produzione scultorea che comprendeva anche l'esecuzione di repliche tratte dall'antico e il restauro filologicamente corretto, e la realizzazione di raffinati mosaici, alla ricerca di un nuovo profilo professionale dello scultore, in passato troppo spesso declassato per l'eccessiva fatica della sua arte e dipendente in larga misura dalle singole commissioni, che lo rendesse più aperto e flessibile alle richieste del mercato, magari associandosi con altri artisti e riuscendo a dare un'organizzazione più moderna alla tradizionale bottega di un tempo.

Finora si conoscevano pochi elementi biografici del «valente» e «virtuoso» scultore Ferdinando Lisandroni[34], uno dei più attivi restauratori-antiquari del Museo Pio-Clementino, ma il ritrovamento di alcuni documenti nell'Archivio del Vicariato di Roma, tra cui l'atto di nascita e di morte, ci permettono di colmare questo vuoto.

L'artista era nato a Roma il 22 maggio 1735 da genitori romani, Pietro e Anna Caterina Rocruè, forse parente dell'orefice Giacomo Rocruè (n. 1731), abitante a via del Melangolo (1758) e poi a strada Felice (1768-1765)[35]. Il padre era sarto e la famiglia, abitante al primo piano del Palazzetto Marescotti nella parrocchia di San Nicola dei Prefetti, era numerosa. All'inizio degli anni sessanta era composta da sette figli, sei maschi e una sola femmina, da una parente del padre e da una nipote, rimasta vedova poco più che ventenne[36]. Sono questi gli anni in cui l'artista, già vincitore del primo premio della terza classe di scultura dell'Ac-

[28] *Ivi.*
[29] Valgano come esempi gli inventari di Bartolomeo Cavaceppi (C. GASPARRI e O. GHIANDONI, *Lo studio Cavaceppi e la collezione Torlonia*, Roma 1994, pp. 227-256; C. PIVA, *La Casa-Bottega di Bartolomeo Cavaceppi...*, in «Ricerche di Storia dell'Arte», 70, 2000, pp. 5-21), di Francesco Antonio Franzoni (R. CARLONI, *L'inventario del 1818 di Francesco Antonio Franzoni*, in «Labyrinthos», XIII, nn. 25-26, 1994, pp. 231-250).
[30] Appendice 4. Sulle problematiche relative alle terracotte si veda M. G. BARBERINI, *Base or Noble Material? Clay Sculpture in Seventh and Eighteenth Century Italy*, in B. BOUCHER (a cura di), *Earth and Fire, Italian terracotta Sculpture from Donatello to Canova*, catalogo della mostra (Houston Museum of Fine Arts 18 novembre 2001 - 3 febbraio 2002; Victoria and Albert Museum, Londra 14 marzo - 7 luglio 2002), New Haven-Londra 2001, pp. 43-59, con bibliografia precedente.
[31] Appendice 4.
[32] La scatola è conservata nei Musei Vaticani (inv. 53108). Altre composizioni dell'artista avevano lo stesso soggetto. Mi riferisco alla composizione firmata e datata 1797 e a quella del 1801, come in G. CORNINI, *La collezione Vaticana di mosaici minuti. Note introduttive*, in *Arte e Artigianato nella Roma di Belli*, atti del convegno, Roma 1998, p. 143, n. 18.
[33] Appendice 4.
[34] Le definizioni sono riferite dal Chracas, come in V. HYDE MINOR, *References to Artist and Works of Art in Chracas' Diario ordinario - 1760-1785*, in «Storia dell'Arte», 46, 1982, pp. 248, n. 76, p. 255, n. 432.
[35] Appendice 6. Su Giacomo Rocruè cfr. C. G. BULGARI, *Argentieri gemmari e orafi d'Italia*, vol. II, San Casciano Val di Pesa 1959, p. 345.
[36] Appendice 6.

cademia di San Luca (19 novembre 1754) con un rilievo, oggi disperso, raffigurante il «Gladiatore moribondo in Campidoglio», esordiva come stuccatore nella decorazione, in seguito andata perduta, della chiesa di Santa Lucia del Gonfalone con il più maturo Innocenzo Spinazzi (1761-1765) e conosceva Gioacchino Falcioni, come si ricava dal contratto stipulato per la formazione della «società», che questi ultimi avevano appena costituito (11 agosto 1761) e dal relativo atto di scioglimento (8 marzo 1770), dove risultava uno dei testimoni[37]. C'era un così stretto legame con questi artisti, forse riconducibile alla stessa formazione presso Cavaceppi, che non meraviglia il suo sodalizio con Falcioni, già avviato il 1° gennaio 1770, ma reso valido dall'«apoca» privata del 3 dicembre 1771.

In quegli anni Lisandroni collaborava con Falcioni nella realizzazione di diverse opere a Roma e in provincia, tra cui la raffinata decorazione con la gloria sopra l'altare e due grandi statue ai lati della mensa, in seguito perduta, ma visibile in una fotografia del 1875, nella cappella di Santa Teresa nel complesso carmelitano dei Santi Giuseppe e Maria a Viterbo. Passato un triennio i due artisti scioglievano la società (1772) e nell'agosto del 1774 si preparavano a vendere le opere accumulate nella bottega di via Margutta, dopo averne fatto un dettagliato inventario[38].

Il 4 ottobre 1774 lo scultore, ormai prossimo ai quarant'anni, sposava una vedova di qualche anno più grande di lui, Teresa Fantini, che viveva nei pressi della piazza di San Silvestro con la madre e Luigi, il più piccolo dei sei figli nati dal precedente matrimonio[39]. Il matrimonio, celebrato da Lamberto Lisandroni, fratello dello sposo, si svolse nella parrocchia di Santa Maria in Via, alla presenza di due testimoni: Candido, l'altro fratello di Ferdinando, e Camillo Calestrini, un lavorante del padre di questi, che abitava con loro[40]. Erano gli anni in cui l'artista, che subito si era trasferito nella casa della moglie con la sua famiglia, stava riscuotendo un certo successo presso la nobiltà romana. Nel 1774 fu pagato 20 scudi dai Borghese per un pezzo di alabastro «a rosa», cioè fiorito, probabilmente da lui stesso lavorato come un fusto di un'erma bronzea, con la testa e la base realizzate da Luigi Valadier in un armonico contrasto di colori, che ancor oggi si ammira a Villa Borghese. Subito dopo eseguiva la decorazione della parte superiore della facciata di Santa Maria in Aquiro, su disegno dell'architetto Pietro Camporese, e partecipava insieme ai migliori scultori del tempo, Agostino Penna e Vincenzo Pacetti, all'esecuzione della mac-

china pirotecnica voluta dai Chigi in onore di Massimiliano d'Austria (1775). Infine lavorava al monumento con i precordi di Pietro Gregorio Boncompagni Ottoboni nella chiesa di Santo Stefano Nuovo a Fiano Romano (1776) su disegno dell'architetto Giuseppe Scaturzi[41], commissionata dal figlio Alessandro. Dal 1778 al 1793, dopo che si era associato agli scavi di Venceslao Pezzolli (1783-1792), svolgeva un'intensa attività di restauratore-antiquario per il Museo Pio-Clementino che, registrata dalle fonti contemporanee, come il Chracas, ricostruita da Pietrangeli e recentemente da Schädler, ci mostra un artista attento e versatile nelle sue integrazioni, frutto di una ricerca sull'identificazione delle statue, ma anche di quel gusto tipico dell'epoca che amava ricreare raffinati *pastiches* con le sculture, i mosaici e i frammenti marmorei antichi. Basti ricordare, a tale proposito, i «Tre sileni con tazza» dei Musei Vaticani, ispirata alla fontana dei satiri, già a Villa Albani (oggi al Louvre) e i numerosi tavoli impiallicciati, di giallo e verde antico, di «fior di pesco», alcuni dei quali passarono, in forma diversa, nella collezione di Henry Blundell a Ince[42].

In quegli anni era in contatto con la comunità anglo-veneta che si stringeva intorno all'ambasciatore Girolamo Zulian, mecenate e collezionista, come farebbe supporre la presenza di Antonio d'Este, nella sua bottega[43]. Infatti, nel 1779, mentre scolpiva i due busti di Pio VI, che rivelano la sua abilità di finissimo ritrattista, che sa lavorare il marmo in modo così virtuoso da togliergli tutta la gravità materiale, riceveva la visita di Antonio Canova, che registrava nel suo diario la presenza dell'amico D'Este presso lo stu-

[37] Sulla sua presenza come testimone si veda CARLONI, *Una società* cit., pp. 108-109, a cui si rinvia per la bibliografia relativa ai suoi esordi.

[38] EAD., *Scultori e finanzieri* cit., pp. 203 e 210-211.

[39] Appendice 6.

[40] *Ivi.*

[41] Sull'attività di Lisandroni si vedano C. PIETRANGELI, *Ferdinando Lisandroni, scultore romano*, in «Strenna dei Romanisti», 1988, pp. 381-388; CARLONI, *Scultori e finanzieri* cit., p. 200.

[42] Sulle vendite e sui ripristini delle opere conservate nel Museo Pio-Clementino si vedano il saggio in quattro parti di C. PIETRANGELI, *La provenienza delle sculture dei Musei Vaticani*, in «Bollettino dei Monumenti, Musei e Gallerie Pontificie», 1987, 1988, 1989 e 1991; ID., *La raccolta epigrafica Vaticana nel Settecento*, II, in «Bollettino dei Monumenti, Musei e Gallerie Pontificie», XIII, 1993, pp. 73-75; U. SCHÄDLER, *Dallo scavo al museo. Scavi di Pio VI nella villa dei Quintili*, in «Bollettino dei Monumenti, Musei e Gallerie Pontificie», XVI, 1996, pp. 287-330. Sulle cronache del Chracas si veda HYDE MINOR, *References* cit., p. 261, n. 756, p. 264, n. 864, p. 267, n. 970.

[43] Su Girolamo Zulian (1730-1795) si vedano I. FAVARETTO, *Arte antica e cultura antiquaria nelle collezioni venete al tempo della Serenissima*, Roma 1990, pp. 220-225; M. DE PAOLI, *Antonio Canova e il «museo» Zulian. Vicende di una collezione veneziana della seconda metà del Settecento*, in «Ricerche di Storia dell'Arte», 66, 1998, pp. 19-36.

dio di Lisandroni, ormai piuttosto noto nella Roma del tempo, frequentato da Ennio Quirino Visconti e da Giuseppe Antonio Guattani[44]. Con Antonio d'Este, mentre eseguiva i suoi «restauri applauditi» delle antichità del Museo Pio-Clementino[45], inizia-

va, probabilmente negli anni ottanta, una collabora-zione in parte documentata nel settore delle vendite antiquarie a Lord Henry Blundell, conte di Ince, di cui Lisandroni era un agente, insieme allo stesso D'Este e ad altri scultori romani[46].

Le notizie biografiche relative agli anni novanta atte-stavano una vita assai semplice e legata alla famiglia, che purtroppo non era stata allietata dalla nascita di figli. Egli continuava a risiedere in una casa in piaz-za San Claudio dei Lorenesi con la moglie e una ni-pote, ancora adolescente, ma che nel tempo sarebbe divenuta un sempre più valido aiuto, insieme a una domestica, mentre manteneva la sua bottega presso «Sant'Ignazio», nel palazzo già sede del Seminario Romano, poi Gabrielli Borromeo[47].

Qui, dove negli anni novanta aveva ripristinato le an-tichità provenienti dagli scavi di Gabii per i Borghe-se, conservava le opere antiche almeno fino al 1803, quando le vendeva insieme ad Antonio d'Este, per 1700 scudi. Si trattava di una consistente, quanto di-versificata raccolta d'antichità, già denunciata l'anno precedente secondo i dettami dell'editto Fea, oggi esposta in gran parte nel Museo Chiaramonti[48]. Lo scultore aveva raggiunto un discreto benessere e par-tecipò alle speculazioni, in atto in quegli anni, con l'acquisto, nel 1806, di una quota di proprietà di un vasto terreno, già in possesso della Reverenda Came-ra Apostolica, denominato Monte Malbe e posto nei pressi di Perugia, subito dopo ceduta, mentre il 26 marzo 1810 vendeva una casa con giardino «alle Mantellate», per 160 scudi[49]. Il 4 agosto 1811 con-cludeva una vita, dedicata all'arte, nella sua casa, con il conforto dei sacramenti, dopo essere rimasto solo, con la nipote e la domestica, avendo perso la moglie il 26 novembre 1807[50]. Rimanevano, però, le sue ope-re, specialmente i ritratti e i ripristini dei Musei Vati-cani, che lo avevano consacrato al successo, e che og-gi permettono, con i nuovi dati biografici acquisiti, di riscoprire una personalità del Settecento romano, prima condannata all'oblio.

[44] Un busto del pontefice è conservato nelle Gallerie delle Statue in Va-ticano, fu eseguito da Lisandroni nel 1779 come attesta il Chracas. Una seconda versione, voluta dal cardinal Guglielmo Pallotta, e collocata al-l'epoca nel suo appartamento a Montecitorio, è stata recentemente iden-tificata con il busto oggi nella Galleria Nazionale d'Arte Antica di Pa-lazzo Barberini, come in M. B. GUERRIERI BORSOI, *Tra invenzione e restauro: Agostino Penna*, in «Studi sul Settecento Romano», 18, 2002, p. 144. Canova fa riferimento allo studio di Lisandroni in tre passi del suo diario, scritto durante il primo soggiorno romano, e risalenti al 16 no-vembre 1779, quando vi osserva il busto del pontefice Pio VI, e ai gior-ni successivi 17 e 18, quando chiede e ottiene la creta: H. HONOUR (a cura di), *Antonio Canova. Scritti*, I, Roma 1994, pp. 61-62.
[45] La citazione è tratta dal Chracas, che si riferiva ad alcuni ripristini ef-fettuati sulle antichità del Museo Pio-Clementino. Il brano è riportato in HYDE MINOR, *References* cit., p. 267, n. 970, 17 aprile 1784. Visconti e Guattani avevano visto alcune sue opere ripristinate: E. Q. VISCONTI, *Il Museo Pio-Clementino*, Milano 1782-1807, III, pp. 47, 102-103 e 188-189; G. A. GUATTANI, *Monumenti antichi inediti...*, Roma 1788, p. XCII.
[46] Sulla figura di Antonio d'Este, si vedano G. PAVANELLO, *Antonio D'Este, amico di Canova, scultore, sub voce* in «Antologia di Belle Arti», 39-42, 1991, pp. 13-22; P. MARIUTZ, in *Dizionario Biografico degli Ita-liani*, vol. XXXIX, Roma 1991, pp. 425-429; e da ultimo S. ZIZZI, *Antonio d'Este (1754-1837). Antiquario, restauratore, primo direttore dei Mu-sei Vaticani*, in «Antologia di Belle Arti», 63-66, 2003, pp. 161-181 con altra bibliografia. Sull'attività di rivendita e di restauro di Lisandroni con D'Este per Lord Blundell, nonché sulla collezione del nobile in-glese si vedano H. BLUNDELL, *An Account of the Statues, Busts, Bass-Relieves, Cinerary Urns, and Other Ancient Marbles and Paintings at Ince. Collected by Henry Blundell*, Liverpool 1803, p. 290 (testa di An-chyrrhoe); ID., *Engravings and Etchings of the Principal Statues, Busts, Bass-reliefs, Sepulchral Monuments, Cinerary Urns ec. in the Collection of Henry Blundell, Esq at Ince*, Liverpool 1809-1810, I, t. 16, cat. 16 (Anchyrrhoe), t. 71, cat. 159 (testa di Giove); II, pl. 114, cat. 84, 315-316 (rilievo vo-tivo a Silvano); A. MICHAELIS, *Ancient marbles in Great Britain*, Cam-bridge 1882, *ad indicem*; B. ASHMOLE, *A catalogue of the Ancient Marbles at Ince Blundell Hall*, Oxford 1929; E. MORRIS e M. HOPKINSON (a cura di), *Walker Art Liverpool. Foreign Catalogue Text*, Merseyside County Council 1977, p. 298, n. 8777, a cui si rinvia per altra biblio-grafia.
[47] Appendice 6. PIETRANGELI, *Ferdinando Lisandroni* cit., p. 275, n. 3, cita un contratto per l'affitto dello studio a Sant'Ignazio, di 45 scudi an-nui, in data 8 gennaio 1797. Il Palazzo Gabrielli Borromeo fu fabbri-cato nel XVI secolo da Girolamo Gabrielli, della nobile famiglia di Gubbio, che lo rivendette nel 1607 all'Istituto del Seminario Romano, preposto alla formazione del clero, chiuso nel 1772. Due anni dopo l'e-dificio fu venduto al Monte di Pietà, che lo concesse in affitto al cardi-nale Vitaliano Borromeo (1720-1793) (F. LOMBARDI, *Roma palazzi, palazzetti, case. Progetto per un inventario 1200-1870*, Roma 1991, p. 118).
[48] Per il restauro delle statue di Gabii, si veda A. CAMPITELLI, *Vin-cenzo Pacetti e la committenza Borghese*, in «Studi sul Settecento Romano», 18, Roma 2002, f. 249. Sulla raccolta si vedano D. BORGHESE, *L'edit-to del cardinal Doria e le assegne dei collezionisti romani*, in *Caravaggio e le col-lezioni Mattei*, catalogo della mostra (Galleria Nazionale d'Arte Anti-ca di Palazzo Barberini, Roma 4 aprile - 30 maggio 1995), Milano 1995, pp. 78-79, dove non compare il nome D'Este. Entrambi i nomi invece sono menzionati nell'offerta in Vaticano; ASR, Camerale II, Antichità e Belle Arti, vol. 28, n. 20; Archivio dei Musei Vaticani, busta 1, fasc. 3, part. 8, c. 166. Sui pezzi provenienti dalla loro collezione si veda AN-DREAE, ANGER e DE ANGELIS, *Museo Chiaramonti* cit., *ad indicem*.
[49] R. CARLONI, *Il palazzo e la raccolta d'antichità del conte Marconi a Fra-scati in epoca napoleonica*, in corso di stampa.
[50] Appendice 6.

APPENDICE

Gioacchino Falcioni

1. Archivio di Stato di Roma (d'ora in poi Asr), Camerale II, Antichità e Belle Arti, busta 9, fasc. 226, s.c.

Avendo li Sig.ri Gioacchino Falcioni, Figlio del qu.am Gio:Batta e Angelo Puccinelli Figlio del Sig.r Gioacchino, ambedue Romani stabilito fare sino dal di 9 7bre dello Scorso Anno 178sei una Società frà di loro di tutti, e singoli Lavori, ad uso di loro Professione, di Scoltura, d'intaglio, di Marmo, di Ristavori, di Stucchi, si d'Ornati, come di quadro, come anche Lavoro di Cartepiste, ed altro da Scarpellino e si novi che vecchi, per anni tre già incominciati Sino dal di 9 7bre 1786 e non essendosi d.o contratto ò sia Società ridotta per anche in scriptis, per levare adunque ogni, e qualunque diferenza, che frà di loro potesse coll'andare del tempo insorgere, anno per tanto d.e parti risoluto di fare la p.nte Apoca, sott.a da ambe le parti, e da due Testimoni, con l'infras.ti patti, Capitoli, e Convenzioni, come si dirà in appresso, della quale debba farsene due Copie, da ritenersene una per parte. Quindi è che tanto, il Sig.r Puccinelli, che dice vivere in Casa del suo Sig.r Padre, e per se stesso indipendente, da esso fa qualunque contratto, ciò non ostante rinunzia alle Leggi che fanno a favore di Figli di famiglia, e contro il presente Istromento promette non valersi da una, ed il Sig.r Falcioni dall'altra p.nti e personalmente costituiti, avanti l'infras.ti Testimoni, di loro spontanea volontà, e non altrimenti con la pre.te benche privata Scrittura da valere quanto publico, e giurato Istromento hanno dichiarato d'avere frà si loro contratto, sino dal di 9 7bre 1786 una vera e perfitta Società di tutti e singoli Lavori come sop.a e con la previa disdetta da farsi da mese avanti [altra carta] da quella parte, che non ora più continuare nella presente Società, altrimenti d.a = disdetta non fatta, e non prodotta in attis, s'intende ricominciati per altri trè anni, sempre però con li patti, capitali, e condizioni, che si diranno in appresso

P.mo Dichiarano, che il loro Studio e situato qui in Roma in Strada Margutta, Spe.tte al Sig.r March.e Muti Papazurri, quale ritiene in Locazione il Sig.r Gioacchino Falcioni, per l'anua Pigione di scudi venti m.a de' quali se ne debba pagare solo Scudi Sedici, con il denaro della Cassa, restando il rimanente, a carico del Sig.r Falcioni perché così per patto e d.o Sig.r Puccinelli rinuncia, a favore del Sig.r Falcioni qualunque Ius che potesse avere nel Giardino ed altro studio anesso al med.o mentre, il Sig.r Falcioni lo fa coltivare a tutte sue spese, e tutte le Piante che in esso Giardino si trovano, ad esso liberamente Spettano per averle fatte con il proprio Denaro, come altresì muri dello Studio tramezzi.

2° : che qualunque Sorte di Lavoro, si novo che vecchio come Sop.a che possa capitare è farsi ad ognuno di d.i consoci, debbano d.i Lavori farsi in Comune, ed a Spese della Cassa, ed il ritratto di essi debba porsi nella Cassa Sociale perché così.

3° : Dichiarano, che di tutto il Denaro si andera introitando dalli Lavori, che di mano in mano si verranno facendo si debba porre nella Cassa sociale, ritenuta dal Sig.r Falcioni in mano del quale, debba calare tutto il Denaro, che di mano in mano per qualunque causa e titolo si introiterà, da detta Società, e tanto del Denaro, quanto delle Spese Occorse il med.o = Sig.r Falcioni debba rendere fedele, ed esatto conto al Sig.r Puccinelli altro Consocio, [altra carta] in fine d'ogni anno, come in fatti il Sud.o = Sig.r Falcioni adesso per allora espressamente si obbliga perché così.

4° : Dichiarano, che di tutto il Denaro riscosso da d.i Lavori, che vi Sopravanzerà, detratto, tutte le spese occorse per d.e Società, questo l'importo, ò Spesa primiera occorsa per la compra di Marmi, si novi, che vecchi, statone ed altro, il rimanente di d.o : Denaro, in fine d' Ogni anno debbasi dividere metà per ciascuno di d.a Società, con lasciare nella Cassa una Somma di Denaro che alli med.i si chredera conveniente p.chè così.

5° : che di tutte le Spese si grosse, che picciole si anderanno facendo di Settimana in Settimana per causa di d.a Società e specialmente per la compra de Marmi laurati, Pietre rinnovazione dè ferri, ed altro occorrente p.d.a Società si debbano queste segniare in un Libretto di Carattere del Sig.r Falcioni ed in fine di ogni foglio debba essere approvato, e sott.o dal Sig.r Puccinelli, acciò il d.o Sig.r Falcioni possa rivalersene perché così.

6° : Dichiarano, che si debba dare la giornata si à uno, che à l'altro di baiocchi sesanta, il giorno, senza poter pretendere di più, quando però da medemi sociati, verà Lavorato, restando in Loro Libertà si di uno, che del altro di lavorare, e non Lavorare, e di fare qualunque altro Lavoro, pur che non sia di sip.a notato; restando a carico proprio; senza che l'altro possa impedirlo, ne pretendere per qualunque titolo ò ricomp. sa cosa veruna perché così [altra carta].

7° : Si conviene che di tutti li Lavori, che di mano in mano si veranno facendo ò per commissione, ò per lo Studio, si debbano dal md.o Falcioni notare in un foglio, con indicare la Somma di Denaro, che verrà pagato, e dichiarare il giorno della vendita ò sia pagamento perché così.

8° : Si conviene, che di tutte quelle robbe di qualunque specie siano, che averà portato del proprio il Sig.r Puccinelli nel sud.o Studio ne debba il medesimo fare una nota distinta; sott.a ed approvata dal Sig.r Falcioni, acciò, che col tratto del tempo ed in fine della Società si sappia quel tanto che appartiene al Sig.r Puccinelli e che possa libramente riprendersi, purche quelle tali robbe si trovino ancora esistere perché così.

9° : Che resti in libertà, si di uno che dell'altro di comprare e vendere Marmi, e robbe antiche da ristavorare, con dichiarazione però, che nella compra quando ecede la somma di scudi cinquanta, debbano farsi con il consenso di tutti e due gli associati, altrimenti resti, à carico del compratore se così verrà l'altro sociato perché così.

10° : Si conviene, che in fine d'ogni anno debbasi fare il Bilancio del Introito, ed esito di d.a società all'amichevole fra di loro, e di tutti li Lavori fatti a proprio conto non esitati si debbano notare in due fogli, che di mano in mano veranno sott.o da d.i sociati con cassare dalli med.i quella tal cosa venduta, acciò ogniuno possa vedere quello che gli spetta; e finita che sarà detta società debbasi dividere metà per ciascuno perché così [altra carta].

11° : Finalmente convengano, che la p.nte Apoca Sottoscritta da detti contraenti, e da due Testimoni debba valere ed abbia forza come se fosse pubblico Istromento rogato per in atto di Notaro essendo così la loro piena volontà di d. Sig.r Gioacchino Falcioni e Angelo Puccinelli contraenti, quali rinunziano Scambievolmente all'eccezioni di non essere la p.nte Apoca Archiviata per l'osservanza di tutte le cose soprad.e e contenute in essa Apoca; hanno obligato, ed obligano loro stessi Beni, ed eredi, nella più amplia forma della Rev.da Camera Apostolica in fede. Questo di 6 Agosto 178sette.

In oltre dichiarano, che se non vi fosse Lavoro ordinato, e non vi fosse Denaro, in Cassa durante d.a Società, acciò non resti senza impiego il Sig.re Puccinelli, si obbliga del proprio il Sig.re Falcioni di somministrargli la giornata di baiocchi Sessanta, purchè sia dal d.o Sig.r Puccinelli Lavorato secondo lo Stile dell'altri Studi perché così.

Io Gioacchino Falcioni mi obbligo q.to Sop.a m.o pp.a
Io Angelo Puccinelli mi obbligo q.to Sop.a M.o pp.a
Io Luigi Bainj fui presente Testimonio a fermo
Come sopra
Io Sottoscritto accetto dal Sig.re Angelo Puccinelli La disdetta
della Sud.a Apoca, ed obbligo q. di 27 Luglio 1789.
Dichiarando in oltre, che nella p.nte Apoca debbino restare in‑
clusi Li Lavori gia Seguiti per la Chiesa di Fiummicino, e li due
Busti, che si devono fare per L'E.mo S. Card.e [altra carta] Sal‑
viati, come apparisce dalle Spese descritte per li medesimi Lavo‑
ri nelli Libri della nostra Società, e non pregiudichi mai la sud.a
disdetta fatta, q.to di et anno sud.o
Io Gioacchino Falcioni approvo come Sop.a
Io Angelo Puccinelli approvo come Sop.a

2. Archivio Storico Musei Vaticani, busta 3
[c. 125]
partita 1
Nota della Scoltura esistente nello Studio di Giacchino Falcio‑
ni Scultore al Babuino nello studio vi è

Un puttino sopra di una Papera zecchini	s. 3 ⁄
Una Figurina di Giove Se rapide, di Bigio d.i.	s. 20 ⁄
Figura di Mercurio con Caduceo d.i.	s. 40 ⁄
Figura di Cerere con cerva al Lato d.i.	s. 20 ⁄
Busto di Tolomeo d.i.	s. 50 ⁄
Figura di Donna Sacrificante con Patera in mano d.i	s. 100 ⁄
Due Cennerari d.i.	s. 20 ⁄
Due Maschere sceniche	s. 2 ⁄
Figure di Paride alta al Naturale	s. 100 ⁄
Busto consolare	s. 20 ⁄
Un basso rilievo	s. 2 ⁄
Figura Sedente di Giove Se rapide con cane cerbaro alato	s. 20 ⁄
Erma di Cicerone	s. 20 ⁄
Due Termini a due Faccie	s. 12 ⁄
Un Bassorilievo rappresentante il Trionfo di Bacco	s. 10 ⁄
N° 4 maschere sceniche	s. 8 ⁄
Busto di Giulia [...?]	s. 17 ⁄
Una zampa d'ipogrifo	s. 16 ⁄
Una Figurina di caria[ti]de	s. 6 ⁄
Busto di Alabastro con testa di Negro	s. 30 ⁄
Un torso di un Putto ferito	s. 5 ⁄
Un torso di Ercole con sua testa	s. 7 ⁄
Una Maschera di Leone di Negro	s. 5 ⁄
Una Figura grande più del naturale di gran Lavoro	s. 200 ⁄
Una Testa di Venere	s. 13 ⁄
Diversi Torsi e frammenti antichi	s. 10 ⁄

Nel Appartamento vi è

Copia del Diogene della Villa Albani alto p.mi 4	s. 80 ⁄
Copia del Zenone di Campidoglio della stessa grandezza	s. 80 ⁄
Copie delli due Putti della villa Borghese, uno col nido altro con l'augello nelle mani	s. 100 ⁄
Copia del Euripide	s. 17 ⁄
Bustino di Giove antico	s. 4 ⁄
Bustino di Nerone antico	s. 5 ⁄
Due Figurine sedenti antiche	s. 8 ⁄
Una Tigre antica con base di Bigio	s. 7 ⁄
N° 4 Ermette con base di rosso	s. 3 ⁄

...

Nota della scoltura, che esiste / nello Studio di Gioacchino Fal‑
cioni Scultore al Babuino.
Da produrre a S. E. Mons. / Tesoriere ad ogni richiesta / Con‑
frontati gl'oggetti e realizzati
su un foglietto c'è scritto

Busto di Polluce semicoloss... d'alabastro	fiorito rosso

Il Sig.r Gioacchino Falcioni Scultore per n. 10 Statue, la mag‑
gior parte mediocri, e di varie grandezze, una delle quali di don‑
na, senza testa, maggior del naturale, di molto lavoro e di buono
stile.
Per N° 6. Busti per piccoli e grandi, busti di basso stile, e circa
N° 30 frammenti per torsi, maschere e dimanda scudi s. 1662.
Si toglie dalla Nota presentata le copie in Marmo di Lavoro mo‑
derno, le quali non sono comprese nella sud.a Somma.
Il Sig.r Falcioni nell'età di 71 anni sarebbe contento di un Vita‑
lizio di s. 15 al mese.
Io qui sotto sarò contento di cedere le soprascritte Sculture per
l'annuo vitalizio di s. 12 mensili Gioacchino Falcioni.
Si accorda scudi Otto Cento.

3. ASR, Camerale II, Antichità e Belle Arti, vol. 28, s.c.

6.7e 1803 N. 119 Ecc.za Rev.da
Gioacchino Falcioni or.e Um.o dell'Ecc.za V.ra R.ma, col
maggior rispetto espone essere fino dalli primi del prossimo pas‑
sato Giugno, che l'Ecc.za V.ra R.ma si degnò di fargli sotto‑
scrivere il foglio, con cui restava fissato il Vitalizio in ragione di
Scudi dodici il mese per li oggetti Antichi di bell'arte, che egli
assegnò, e che furono rincontrati, e approvati a norma della Leg‑
ge, senza che abbia fin qui potuto godere gl'Effetti di tale stabi‑
limento.
La urgente necessità adunque, in cui si ritrova ricorre all'Ecc.za
V.ra R.ma, affinché si degni ordinare, che gli siano sommini‑
strati mensualmente li detti Scudi dodici, senza ulteriore ritardo,
giacchè senza li medesimi non sà più come vivere Che.
[dietro] A Sua Ecc.za Rev.da / Monsig.e Alessandro Lante /
Tesoriere Generale.
Adì 7 7bre 1805
Riportata la dichiarazione del Sig.r Cav. Canova Ispett.e e So‑
praintendente di aver consegnato l'O.re li oggetti di Scoltura co‑
me dalla nota da lui sottoscritta, gli si pagherà dalla Cassa gen.le
de Lotti mensuali Scudi dodici dal di primo del Corr.e mese in
poi, per il vitalizio con il med.o fatto dalla R.C. con l'Oracolo
della Santità Sua sul prezzo degli annunciati oggetti; ed al Sig.r
Tamberle Comp.ta per l'esecuzione questo di 6 settembre 1803.
Ho ricevuto gli indicati oggetti a tenore della già presentata note
Antonio Canova Ispettore G.le delle Antichità e/ Per/ Gioac‑
chino Falcioni.

4. ASR, 30 Notai Capitolini, off. 1, notai Sommaini, Novem‑
bre 1817.

Testamento di Gioacchino Falcioni
[c. 170]

In nome della Ss.ma Trinità Padre Figliolo e Spirito Santo
Io sottoscritto Gioacchino Falcioni figlio del fù Gio:Batta ro‑
mano di Professione Scultore considerando il Caso della mia fu‑
tura morte testo, e dispongo come segue.

...Per ragione poi di Legato, ed in ogni altro miglior modo lascio alli Signori Giovanni Battista, e Giuseppe Fratelli Falcioni miei Nipoti Due delli Quattro Palchi di Tor di Nona, cioè li due Palchi al secondo Ordine sotto li numeri 2, e 19, ossiano le ragioni Sopra detti due Palchi in detto Teatro a me Spettanti, cioè uno per ciascuno di detti miei Nipoti, il N°. 2. al detto Giuseppe, ed il N°. 19. a Gio:Batta.

Item al Sig.r Luigi Doria Similmente mio Nipote lascio gli altri due Palchi in detto Teatro, ossiano le ragioni Sopra li medesimi Palchi Uno all'ordine 1°. N° 13; e l'altro all'Ordine 3. N°. 15. unitamente al Dritto di un Bollettone perpetua di Platea nel medesimo Teatro.

In tutti poi, e Singoli altri miei Beni tanto mobili, che Stabili, Semoventi, crediti, ragioni, azzioni, nomi di Debitori, ed in tutt'altro a me Testatore Spettante, ed appartenente, e che mi potra Spettare ed appartenere in futuro in qualunque luogo posto, ed esistente mia Erede Universale faccio, istituisco nomino, e di mio proprio pugno [c. 170v] scrivo la mia Carissima, et Amatissima Consorte Signora Anna Travetti alla quale lascio l'Universa mia Eredità; Dichiarando anche di avere ricevuto dalla medesima a titolo di Dote la Somma di Scudi Trecento novantatre, e b. 30. a forma delli Capitoli Matrimoniali a Nota Annessa esibiti per pubblico Istromento per gli atti del Sommaini Notaro Capitolino, al quale.

Nomino poi in mio Esecutore Testamentario con tutte le facaltà il sudetto Signor Luigi Doria mio Nipote pregandolo ad assistere la detta mia Erede, e di comporre ogni disputa, e questione con la Sua Scienza, e consiglio non solo ma.

E così testo, e dispongo non solo in questo ma in ogni altro miglior modo. In fede Roma lì 22. Novembre 1815 Gioacchino Falcioni Testo come Sopra, e di più lascio per legato al mio carnale fratello D. Andrea Falcioni una pagata d'argento.

[c. 121]

Inventario

Per L'Eredità della bo:me:Gioacchino Falcioni
A Di Ventidue Novembre Anno Mille ottocentodiecisette
Ad istanza della Signora Anna Travetti vedova della bo:me: Gioacchino Falcioni, e di lui Erede Universale, e proprietario Testamentaria a forma del di lui ultimo testamento; attesa la morte di detto Falcioni seguita qui in Roma nel giorno diecinnove corrente mese per gl'Atti miei sotto il giorno di jeri aperto, e pubblicato, e debitamente registrato [...] [c. 122v]
E mediante l'opera del Signor Giacomo Argerich pubblico Perito Stimatore patentato, ed alla presenza degli infrascritti Testimonij... si è proceduto al solenne, e legale Inventario di tutti i Beni Ereditarj di detto defonto Gioacchino Falcioni nella Casa mentre viveva dal medesimo abitata posta qui in Roma in via Lavorina N° 27 al secondo piano come siegue.
...[c. 123] Sopra detto Commò
Un gruppo di greta cotta rappresentante il riposo in Egitto di Gesù Maria, e Giuseppe scudo uno s. 1 : ⁄
Due bustini di gesso di putti [c. 123v] baj Dieci s. ⁄ : 10
...Sopra il medesimo
Dietro l'altro Commodino
Una Scatola di faggio vuoto,
ed alcuni straggi di nuina considerazione, ed alcune carte da considerarsi, trà le quali un Rescritto di S. E. Monsig. E.mo Card. Alessandro dall'Udienza di Nostro Signore del di 11. Giugno 1806. Ad istanza del fù Gioacchino Falcioni Scultore in calce,

ossia in fronte di Supplica nei seguenti termini
In vista dell'esposto la S.tà Sua per grazia speciale accorda ad Anna Travetti Consorte di Gioacchino Falcioni Scultore scudi Sei il mese metà dell'assegnamento Vitalizio, che gode il sudetto sopra la Cassa de' Lotti per la Vendita fatta alla Reverenda Cammera Apostolica di varii oggetti di antica Scoltura quante volte però premorisse alla medesima il detto Falcioni di lei Consorte, ed al Signor Marchese del [c. 124v] Bufalo per l'esecuzione estratta dalla Comp.ia Camerale li 25.Giugno 1806
Sopra il medesimo [comodino]
Un Busto di Marmo rappresentante la Santa Memoria di Clemente Decimo IV.
Sopra l'altro comodino di sopra descritto
Un Busto di Marmo de Fina Scultura rappresentante Caracalla da stimarsi li sudetti Busti dal Perito Scultore.
...[c. 125] Secondo Tiratore [appartenente ad un mezzo Burrò centinato]
Quattro piccoli Quadretti di diverse grandezze di mosaico rappresentante Ucelli diversi, uno con Cornice di legno bianco.
Due Coperchi di scatole di mosaico, uno rappresentante la tazza con le Colombe, e l'altro un Cardello.
I sudetti Mosaici saranno periziati, e stimati dal Perito Mosaicista come in appresso.
...
Trè piccoli Rami uno rappresentante S. Girolamo, il secondo S. Luca, ed il terzo un Santo che sembra S. Andrea Apostolo, da stimarsi dal Perito Pittore da assumersi.
[c. 125v] Assuntosi di consenso delle Parti il Signor Pietro Capoani Professore di Mosaico domiciliato in Roma in via Lavorina N°. 20, il quale ha stimato, e Periziato li sopradetti Mosaici in num.o trè grandi scudi venti l'uno, altro mezzano scudi Dieci, e li due Coperchi di scatole scudo uno l'uno... s. 72 : ⁄
Un Catalogo di Materie antiche valutato baj : dieci s. ⁄ : 10
...Sopra il sudetto Burrò [...] [c. 126]
Un frammento di marmo rappresentante una testa di Drago da stimarsi dal Perito Scultore.
...[c. 126v] Sopra al sudetto Commò
Un retratto del Defonto in creta cotta, altro simile rappresentante la fede, ed un busto di gesso rappresentante la Vittoria...
 s. 1: 20
...[c. 127v] Dentro di un Credenzine al muro
Num.o Nove pezzi di frammenti di marmo da stimarsi dal Perito Scultore.
...Al muro
Num.o Trentadue Quadri rappresentanti retratti, fiori, frutti, vedute, ed altro tutti con sue cornici parte ad oro buono, e parte a vernice, e colorite... s. 8 : ⁄
...[c. 133] Al muro
Nove Quadri tra mezzani, e piccoli rappresentanti Santi, Marine, ed altro con Cornici parte dorate a oro buono, e parte a vernice, un piccolo Specchio con cornice antica, ed un acqua santiera di Cristallo il tutto...
 s. 2 : 20
...[c. 138] Al muro
Dodici piccoli Quadretti in carta colorati rappresentanti alcuni Costumi dei Paesi con cornici a vernice con lastre avanti
 ...s. 3 : ⁄
Altri Sei quadri frà mezzani, e piccoli rappresentanti Santi con sue cornici, il tutto... s. 1 : 20
...[c. 138v]
L'orologio d'argento di sopra descritto benché era del Defonto, si è per altro fatto proprio della medesima per mezzo di permuta

fatta con il Defonto di altro orologio d'oro, riservandosi le rag⌐
gioni per il di più del valore di detto orologio d'oro
...[c. 139]
Dopo di che sopra giunse il Sig.r Francesco Massimigliani Pro⌐
fessore Cattedratico di Scultura in S. Luca, domiciliato in Ro⌐
ma, via dè Greci N° 76. il quale stimò, e periziò li sopra descrit⌐
ti Busti, ed altro di marmo, cioè
Un Busto della S. M. di PP. Ganganelli...　　　s. 80 : ⌐
Un Busto di Caracalla...　　　　　　　　　　s. 50 : ⌐
Una Testina rappresentante un Drago...　　　　s. 5 : ⌐
Alcune Teste di marmo antiche in num.o di dieci...　s. 10 : ⌐
Un pezzo di lastra di marmo, ed un pezzo di figura
frammentata...　　　　　　　　　　　　　　s. 2 : ⌐
E sopraggiunto ancora il Signor Raimondo Campanile Pittore
domiciliato in Roma, via del Corso Num.o 47, quale ha sti⌐
mato, ed apprezzato li sopradescritti num.o Trentadue Quadri
di sopra stimati dal Perito Stimatore in scudi otto...　s. 50 : ⌐
E li Trè Quadretti in rame...[c. 140]　　　　　s. 3 : ⌐
Carte ritrovate di sopra
Appartenenti alla sudetta Eredità
...un Certificato rilasciato dal Segretario del Debbito pubblico
della Petizione avanzata da Gioacchino Falcioni per la liquida⌐
zione di scudi Duemiladuecento per i quattro Palchi del Teatro
Tordinona e di un Bollettone perpetuo firmato dal Sig.r Ferro
Segretario sudetto il giorno 17. [c. 140v] Settembre 1817., uni⌐
tamente ad un fascio di carte appartenenti al sudetto interesse [...]
[c. 141]
Memoriale a Monsignor Tesoriere ad istanza del fù Gioacchino
Falcioni per il pagamento dè frutti di Luoghi Dieciotto di Mon⌐
ti di varie specie.
Carte riguardanti la Figura di Antonio Musa Medico di augu⌐
sto, come anche il Vitalizio del fù Gioacchino Falcioni con la
Reverenda Camera Apostolica. [c. 141v]
Nota di alcuni Lavori di Mosaico
Nota Sottoscritta da FrancescoMassimigliani lì 10. Decembre
1815. Di alcuni Busti di marmo, ed altri oggetti.
Nota di alcuni mosaici.

Adamo Tadolini e Nicola Albacini
5. Roma, collezione privata, s.c.

Avendo noi sotts.ti Adamo Tadolini e Nicola Albagini in so⌐
lidum preso in affitto dal V. Colleggio Grieco di Roma uno stu⌐
dio ad uso di scoltura poste al vicoli de Greci sotto l'orologio del⌐
la Chiesa segnato N° 47 = 48 = per l'annua Piggione di s. 25 =
da principiare una tal locazione dal P.mo Gennaro 1818 e vo⌐
lendo poi frà di noi dividere d.o studio acciò ognuno possa gode⌐
re il suo libero ingresso, e stare con la sua libertà e respettivamen⌐
te la Piggione da ciascuno dovuta vi sono stabiliti li seguenti pat⌐
ti e condizioni. Con la p.nte privata scrittura da valere quanto Pu⌐
blico, e giurato Istromento si stabilisce di commun Consenso
P.mo sarà tenuto il Sig.r Nicola Albagini nel termine di un Me⌐
se fare a tutto suo proprio conto un Tramezzo di Materiale dalla
Porta d'Ingresso a d.o studio N° 48 = della lunghezza di Palmi
12 = acciò si renda libero uno dal altro ed il Sig.r Tadolini s'in⌐
carica di fare a proprie spese la Porta interna che metterà alla sua
porzione con più si obbliga di pagare al Sig. Nicola Albaggini
scudi trenta in compenso di d.a spesa cioè s. 10 = subito che sarà
principiato il d.o Tramezzo s. 10 alla metà del lavoro e s. 10 = su⌐
bito che sia terminato quale resterà sempre in beneficio di d.o =
Sig.r Albaggini senza che il Sig.r Tadolini ne possa pretendere

bonifico o defalco veruno sù la Piggione perché così.
2° Sarà commune alli sudd.i Sig.ri Albagini e Tadolini la por⌐
ta d'ingresso e l'uso del Cortile tanto per l'introduzzione de mar⌐
mi che per segare le Pietre o altro simile lavoro perché così per
patto.
3° La sud.a Piggione di s. 25 = dovuta al Colleggio Greco sud.o
viene così amichevolmente stabilita cioè s. 20 saranno a carico del
Sig.r Adamo Tadolini s. 5 a carico del Sig.r Nicola Albaggini
quale si dovrà immancabilmente pagare di sei in sei Mesi perché
così ma siccome avendo il Sig.r Tadolini anticipato al Sig.r Al⌐
bagini la somma di scudi settanta per supplire ad alcune urgen⌐
tissime Circostanze si stabilisce e conviene che per li P.mi sette
anni da principiare dal P.mo Gennaro 1818 =att.o 1824 = il
Sig.r Albagini dovrà pagare per la d.a Piggione s. 15 = e il Sig.r
Tadolini s.di 10 e così venirsi il Sig.r Tadolini ratatamente rin⌐
tegrando delli s. 70 = sborsati al Sig.r Albagini, e terminati li 7
= anni e scontati li d.i s. 70 = dovrà ognuno la rata conces.a a con⌐
venuta perché così e non altrimenti e passati li d.i sette anni resta
per ambe le parti sciolto il p.nte contratto.
4° Si conviene in oltre per garanzia e quiete commune che in ca⌐
so uno dei due ritardasse il dovuto pagamento al Colleggio sud.o
= proprietario, sarà in libertà dell'altro senza aspettare interpel⌐
lazione Giudiziale ma passato un Mese dalla scadenza della do⌐
vuta Piggione saldare la Piggione sud.a del proprio e con l'esi⌐
bita della Ricevuta di saldo sarà in libertà di Poter espellere dal⌐
lo studio quello che non avrà adempito al suo pagamento come
s.a stabilito rinunziando fin da ora al dritto di esser compreso nel⌐
la locazione cedendo un tal dritto adesso per allora interamente e
quel tale che avrà eseguito il dovuto pagamento di Piggione; e far
rimanere lo studio libero e sgombro a chi dei due avrà acquista⌐
to un tal diritto con tutti quelli commodi di bonificamento o al⌐
tro che vi potesse aver fatto ciascuno dei due perché così fu fatto
e non altrimenti.
Chiunque delle Parti darà causa a dover reggistrare la p.nte sarà
tenuto al rimborso della spesa del Reggistro, multa e tutte le altre
spese tanto Giudiziali che stragiudiziali obligandosi l'uno e l'al⌐
tro per l'adempimento de sud.i patti concordemente stabiliti a
tutte le spese Giudiziali e Stragiudiziali.
Fatto in doppio e sotts. ta da ambe le parti alla Presenza del⌐
l'infr.ti Testimoni Roma Q.to dì 12 = Decembre 1817.
Io Adamo Tadolini affermo quanto sopra
Io Nicola Albagini affermo quanto Sopra
Filippo Combi Fui p.nte quanto sopra
Tommaso Salini fui presente quanto Sopra

Ferdinando Lisandroni
6. Archivio del Vicariato di Roma (d'ora in poi AVR), Batte⌐
simi, San Lorenzo in Lucina 1735⌐1739.
[c. 19r]

die 26 Maij 1735
Ego Antonius Mariani C.M. Curatus baptizavi infantem, na⌐
tum die 22 huius ex d. Petro Lisandroni q.m dominici et ex d.
Anna Catharina Rocruè q.m Lambertii coniugibus Romanis
degentibus in nostra filiali Parochia S. Salvatoris de Cupellis cui
nomen impositum fuit Ferdinandus Joannes Bap.ta Philippus
Padrini fuere d. Petrus q.m Joannis Vandetos Bruxellen. ex Pa⌐
rochia S. Joanis ex d. Joanna Picolanii q.m dominici Romana
ex Par.a S. Apollinaris:

AVR, *Stati delle Anime S. Nicola dei Prefetti 1761-1771* (dal 1761 al 1773 l'artista abita nella stessa via, con la sua famiglia, a cui si aggiunge negli anni settanta Camillo Calestrini, un lavorante, forse, del padre, per cui si rinvia alle cc. 4v, 9r, 16r, 21v, 28v, 35v, 41v, 48r, 60r, 71v e 84v di questo volume, e a quello successivo: *Stati delle Anime S. Nicola dei Prefetti, 1772-1777*, cc. 16v, 38v e 58).

1761 s.c. Strada Marescotti
Palazzetto Marescotti

Pietro Lisandroni Sart.a	62
Anna Cat.a Rocruè m.e	50
Gio Dom.o	28
Ferdinando	25
Rosa	24 F.i
D. Lamberto chier.o	22
Carlo 21, Candido	17
Giacomo	15
Gioanna Lisandroni v.a Santori	65
Mariangela Grassi Nip.e v.a	24

AVR, *Matrimoni S. Maria in Via 1714-1782*
[c. 401r]

Die 4.° Octob. 1774 Premis. duab, Denbus, quarum. p.a facta fuit die 25 Sept. qua fuit Dom.a; 4.a eiusd. 2.a die. 29 7bris fest. dedic. S. Michael. Arc. tertie dispensata de lic.a Ill.mi e R.mi D. Pro Vic. Ger. hab.a per Acta D. Philippi Monti Not. quam apud me Servo, R.D. Lambertus Lisandroni Sacerdos de mei vic.a in Decta vulgo dicta S. Gioannino, interrogavit D. ferdinandum Lisandroni Rom. ex Par.a S. Nicolai de Perfectis, et D. Theresian Fantini, Vid.a q.m Nicolai Anderlini Rom. ex hoc Par.a, et hab.o eorum mutuo consensu per verba de presenti eos in Matrim.um conjunxit presentib. ratis testib. rimir. Candido Lisandroni frater sponsi, et Camilli Calestrini fil. q.m Dom. ex S. Marcello Dioc. [...] ex Par.a S. Nicolai de Perfectis.
Ita est F. Alexand. M.a Assandri Parochus S. Maria in Via.

AVR, *Stati delle Anime S. Maria in Via 1769; 1774*

1769
s.c.
Casa 11° Posta di Milano [...]
Casa 12.° a Ternano [...]
2° piano

Teresa Fantini f.a q.m Gio V. q.m Nicola Anderlini	37
Marcello f.o	20
Clamentina f.a alla Madalena	15
Pietro f.o	12
Giovanni f.o	9
Madalena f.a al Conv.o dei S.S. 4.	8
Luigi f.o	1
Leopoldo Anderlini f.o q.m Gio	47
Catterina Torriani f.a q. Steffano v. q.m	
Gio Fantini	65
Pasqua di Natale f.a q.m Domenico Serva	50

1774 (dalla fine di questo anno fino alla morte l'artista si trasferisce, con il matrimonio, presso la piazza di San Claudio dei Borgognoni nella stessa parrocchia della moglie, come in AVR, *Stati delle Anime S. Maria in Via, 1779*, c. 17v; *Stati delle Anime S. Maria in Via 1791-1801*, cc. 16v (1791); c. 44 (1792); c. 9 (1795), c. 17 (1796); c. 19 (1797); c. 29 (1799); c. 16v (1801); *Stati delle Anime S. Maria in Via 1803*, c. 21; *Stati delle Anime S. Maria in Via 1806*, c. 33v; *Stati delle Anime S. Maria in Via 1810*, c. 33. Il nucleo familiare rimane invariato salvo nel 1791, quando la madre e il figlio di Teresa Fantini non sono più menzionati, mentre vi figura una domestica; nel 1797, quando giunge una nipote adolescente; infine nel 1810, quando Lisandroni è ormai vedovo).
[c 16v]
2°. Piano. P.a Fam.a

Catterina Torriani Ved.a q.m Gio: Fantini	70 (madre)
Teresa f.a e Ved.a q.m Nicola Anderlini	42
Luigi f.o	6

Si volta per andare a S. Silvestro.

AVR, *Morti S. Maria in Via 1795-1812*
1811
[c. 101r]
[c. 127v]

Die 4 Augusti 1811

Ferdinandus Lisandroni anni: 76, viduatus q.m Theresia Fantini in Domo conducta sita in platea S. Claudio, munitus omnibus ecl.ae Sacram.tis, et An.a Sua comun.ne Spiritu Deo reddidit. cuius cadaver hodie ad hanc parch.ta ecl.a delatum, in qua expositum, et peractis solitis exequiis, officio recitato, et Missa Solemni Celebrata tumulatum est.
Ita est Franc.us Tersini Pro Parochus S.a M.ria in via.

Gli anni romani di Luigi Acquisti: nota su un inedito restauro per il Museo Gabino

ANNA MARIA RICCOMINI

Giunto in Italia nel 1791, il poeta Friedrich Leopold conte di Stolberg si trovò presto impegnato nella ricerca di artisti capaci di dare forma al nuovo e ambizioso progetto per il monumento funerario dei duchi di Oldemburgo, nella locale chiesa di San Lamberto, un cenotafio destinato a raccogliere le spoglie degli illustri antenati del passato e, insieme, a celebrare le glorie più recenti della casata, con il sarcofago di Friedrich August, che nel 1777 ottenne per primo il titolo di duca[1]. Il conte poteva vantare le migliori frequentazioni artistiche della Roma del tempo, inserito com'era nella cerchia di artisti, italiani e stranieri, che facevano capo al cenacolo di Angelica Kauffmann e possiamo dunque essere certi che la sua fu una scelta ben meditata e sensibile ai rapidi mutamenti di gusto di fine secolo.

Il progetto architettonico del cenotafio venne affidato all'abate Angelo Uggeri, un artista formatosi alla scuola di ornato di Giocondo Albertolli ma che solo a Roma, dove giunse nel 1788, poté sviluppare appieno le proprie ricerche sulle architetture antiche: la pianta della parrocchiale di Oldemburgo, con il vestibolo destinato alle sepolture dei duchi e l'interno circolare in pure forme neoclassiche è un chiaro omaggio alla rotonda del Pantheon e bene annuncia il tono di sobria ma raffinata classicità delle due sepolture principali, quella del conte Anton Günther (morto nel 1667) e quella del duca Friedrich August (morto nel 1785), originariamente affrontate nel vestibolo della chiesa e oggi trasferite nella cappella di Santa Gertrude.

Per la realizzazione del busto di Anton Günther, il conte di Stolberg riuscì a procurarsi la collaborazione di uno dei ritrattisti più apprezzati del tempo, l'irlandese Christopher Hewetson, il cui monumento funebre al rettore del Trinity College di Dublino, completato a Roma nel 1781, aveva ottenuto il plauso generale e aveva permesso al suo artefice di comparire nella scarna lista di scultori stranieri degni, a giudizio di Cicognara, di essere anche solo ricordati[2]. Celebri in tutta Roma e tali da attirare l'attenzione di Canova, che nel 1780 si era recato personalmente in visita

nella bottega dello scultore, erano i suoi ritratti di papa Clemente XIV, di Mengs e dell'ambasciatore spagnolo José Nicolás de Azara, cui presto seguirono, tra gli altri, quello del cardinale Giambattista Rezzonico, un'opera subito segnalata nelle «Memorie per le Belle Arti» tanto per la nobiltà dell'esecuzione quanto per «la somiglianza all'originale», e quello, in forma di erma «all'antica», del pittore e antiquario scozzese Gavin Hamilton, con cui lo scultore stringerà presto un sincero rapporto di amicizia e collaborazione[3]. Sappiamo che furono proprio le sue riconosciute e innegabili doti di ritrattista fedele all'originale a guidare la scelta del conte di Stolberg per il monumento da inviare a Oldemburgo, mentre, evidentemente, furono altri i motivi che lo spinsero ad affidare il busto-ritratto del duca Friedrich August a un diverso scultore, il romagnolo Luigi Antonio Acquisti, del tutto inesperto, sino a quel momento, delle tecniche e dei principi della ritrattistica.

«Acquisti... den antiken Geschmack mit sichtbarem Erfolg studiert hat», scriverà Stolberg al duca Peter

[1] Il progetto architettonico e di decorazione scultorea per il cenotafio dei duchi di Oldemburgo, oggi non più visibile nel suo originario allestimento, è stato oggetto di un approfondito studio di Jörg Deuter, che ha permesso di restituire a Luigi Acquisti e a Christopher Hewetson la paternità dei due busti funerari principali (opere solitamente ignorate anche negli studi più recenti sui due scultori) e ha ricostruito, grazie anche alla pubblicazione di un inedito carteggio, l'importante ruolo avuto dal conte di Stolberg nella realizzazione del progetto: si veda J. DEUTER, *Rom von Oldenburg aus gesehen. Friedrich Leopold Graf Stolberg und die Kenotaphe für St. Lamberti*, in «Niederdeutsche Beiträge zur Kunstgeschichte», 28, 1989, pp. 161-193.

[2] L. CICOGNARA, *Storia della scultura dal suo Risorgimento fino al secolo di Canova*, VII, Prato 1824[2], p. 76: «Gl'inglesi Bench e Jusson si levavano dal comune degli altri, e il secondo dopo vari ritratti fece un monumento per Dublino che come cosa nuova ebbe molto incontro». Sull'attività romana di Christopher Hewetson, si vedano in particolare T. HODGKINSON, *Christopher Hewetson, an Irish Sculptor in Rome*, in «The Walpole Society», 34, 1952-1954, pp. 42-54; B. DE BREFFNY, *Christopher Hewetson: Biographical Notice and Preliminary Catalogue Raisonné*, in «Irish Arts Review», 3, 1985, pp. 52-75; J. BARNES, *An Unknown Bust by Christopher Hewetson*, in «Antologia di Belle Arti», n.s., 52-55, 1996, pp. 166-169.

[3] Sul ritratto di Clemente XIV, si veda l'ampia scheda in E. PETERS BOWRON e J. J. RISHEL, *Art in Rome in the Eighteenth Century*, Filadelfia 2000, n. 130, p. 255; gli altri ritratti sono discussi e illustrati in HODGKINSON, *Christopher Hewetson* cit., che a p. 47 riporta anche il giudizio espresso nelle «Memorie per le Belle Arti» sul monumento funebre del cardinale Rezzonico.

1. STEFANO TOFANELLI, «Christopher Hewetson
con il busto di Gavin Hamilton», 1785 circa.
Olio su tela, 98,5 x 74,5 cm.
Colonia, Wallraf-Richartz Museum.

Friedrich Ludwig di Oldemburgo, nel settembre del
1792[4]: tra i meriti del giovane scultore c'era dunque la
familiarità con le opere d'arte antica, un requisito che
faceva di lui il candidato ideale per il programma di
rigorosa impronta neoclassica ideato per il cenotafio
di San Lamberto.
Ma quali erano esattamente, a questa data, le opere di
ispirazione antica realizzate da Acquisti, quali le sta-
tue e i busti che avrebbero fugato ogni incertezza nel-
la decisione dello Stolberg?
Formatosi all'Accademia Pontificia di Bologna, fi-
no almeno al 1788 Acquisti si era dedicato con di-
screto successo alla decorazione in stucco di chiese e
palazzi privati, specializzazione che, come vedremo,
non abbandonerà neppure durante gli anni del sog-
giorno romano: erano questi gli anni che accompa-
gnarono il lento tramonto del barocchetto bolognese,
tanto vitale fino a pochi anni prima e che ora, pur con
un certo ritardo, lasciava il campo a un più sobrio e
castigato gusto per l'antico, favorito dalle ricerche ar-
tistiche di Bianconi e di certo più congeniale ai gusti
del giovane Acquisti[5]. Ma sarà solo a Roma che il no-
stro scultore potrà mettere a frutto le proprie esperien-
ze di studio dall'antico, così da conquistarsi un posto
di rilievo tra i tanti seguaci delle più moderne istanze
neoclassiche.
Un incarico di sicuro prestigio, che dà conferma del-
l'affermazione ormai raggiunta da Acquisti e che be-

ne ne testimonia, nella scelta dei temi e dello stile, l'av-
venuta maturazione artistica, secondo le linee della
nuova poetica neoclassica fu, come è noto, la decora-
zione in stucco dello scalone d'onore di Palazzo Bra-
schi, un'opera tanto ammirata anche da Guattani ma
che giunse a compimento solo dopo l'ambita nomi-
na dello scultore ad accademico di San Luca
(1803)[6], e dunque assai lontana cronologicamente
dalla commissione per le sepolture dei duchi di Ol-
demburgo.
È dunque evidente che le prove del suo apprendistato
dall'antico vadano ricercate nelle opere eseguite all'in-
domani del suo arrivo a Roma, un periodo di matura-
zione artistica ancora per molti aspetti oscuro, ma che
studi recenti e questa breve nota aiutano, almeno in par-
te, a ricostruire. I contributi di Carmen Lorenzetti, che
ha restituito ad Acquisti un paio di tabernacoli roma-
ni in stucco, eseguiti tra il 1793 e il 1795, oltre alla re-
plica della statua di «Sant'Ignazio» nella chiesa del Ge-
sù (scolpita nel 1803 in sostituzione di quella di Le
Gros il Giovane rimossa dai francesi nel 1798)[7] e di
Jörg Deuter, cui si deve la pubblicazione del carteggio
relativo al cenotafio di San Lamberto, hanno permes-
so di retrodatare di oltre un decennio il trasferimento a
Roma dell'artista, fissato tradizionalmente dalla criti-
ca ai primissimi anni dell'Ottocento: un elemento di

[4] DEUTER, Rom von Oldenburg cit., pp. 171 e 187.
[5] L'attività emiliana dello scultore è stata indagata soprattutto in E. RIC-
COMINI (a cura di), Scultura bolognese del Settecento, catalogo della mo-
stra (Bologna dicembre 1965 - gennaio 1966), Bologna 1965, pp. 153-
156, e ID., Vaghezza e Furore. La scultura in Emilia in età neoclassica, Bolo-
gna 1977, pp. 39-42 e 140-147. Di gusto ormai pienamente classicheg-
giante è la serie di terrecotte raffiguranti le Arti, conservata nel Museo
Davia Bargellini di Bologna e di recente attribuita da Carmen Loren-
zetti all'ultimo periodo bolognese di Acquisti (C. LORENZETTI, Una
nuova serie per Luigi Acquisti, in «Arte a Bologna. Bollettino dei Musei
Civici d'arte antica», 1, 1990, pp. 139-142).
[6] Sulla decorazione in stucco dello scalone d'onore di Palazzo Braschi,
iniziata intorno al 1790 e già completata nel 1804, si vedano G. HU-
BERT, La sculpture dans l'Italie napoléonienne, Parigi 1964, pp. 112 e 170-
171, e M. PAPINI, Palazzo Braschi. La collezione di sculture antiche (Bul-
lettino della Commissione Archeologica Comunale di Roma. Sup-
plementi, 7), Roma 2000, pp. 65-68.
[7] C. LORENZETTI, Uno stuccatore bolognese a Roma: Luigi Acquisti, in
«Atti e Memorie dell'Accademia Clementina», 28-29, 1991, pp. 153-
162.

2. Statua in nudità eroica creduta di Elio Vero (veduta frontale), II secolo d.C. Marmo, h. 200 cm. Parigi, Museo del Louvre (MA 1000).

novità che dà ragione a chi, già molti anni fa, aveva sospettato, in base a considerazioni di carattere stilistico, una precoce presenza romana dell'artista[8] e che ha trovato da ultimo conferma nelle memorie di viaggio di Pietro De Lama, un giovane archeologo parmigiano giunto a Roma nel dicembre del 1790 e che da subito divenne un assiduo compagno di escursioni del nostro scultore. Il diario di viaggio di De Lama, edito di recente[9], ci parla di un artista bene inserito nella cerchia di stranieri che frequentavano lo studio di Angelica Kauffmann e già noto ai tanti scultori-restauratori attivi all'epoca a Roma e non di rado impegnati nel grande cantiere del Museo Pio-Clementino; una rapida annotazione, datata al febbraio del 1791, ci fornisce poi un indizio per la conoscenza di un aspetto finora inedito della prima attività romana di Acquisti, quella di copista di marmi antichi: nella bottega dello scultore il giovane parmigiano vide infatti una replica, ancora in fase di completamento, della testa della celebre Melpomene vaticana, una scultura recuperata dagli scavi di Tivoli e presto celebrata, in virtù dell'eleganza «nobilmente austera» del volto, tra i pezzi più belli delle raccolte pontificie[10]. È possibile che Acquisti, come tanti altri colleghi conosciuti a Roma, si fosse avviato all'attività di copista per sviluppare l'ancora debole familiarità con i capolavori dell'arte classica e, perché no, per soddisfare le richieste dei tanti viaggiatori del *Grand Tour*, sempre più determinati a portarsi a casa almeno un ricordo delle celebri antichità ammirate durante il soggiorno in Italia.

Ben più generose di notizie sui diversi interessi romani dello scultore sono, rispetto al diario di De Lama, due lettere inviate tra il 1792 e il 1793 da Acquisti all'amico parmigiano, ormai rientrato in patria, e conservate ancora inedite nell'archivio del Museo Archeologico di Parma[11]. Oltre a confermare la partecipazione, insieme a Hewetson, ai lavori per il cenotafio dei duchi di Oldemburgo («principio... un ritratto colossale di uno dei Conti di Oldemburgo, che sarà situato sopra un sarcofago, l'altro sarà fatto dall'inglese Jusson [*sic*]»), le lettere elencano, con un certo orgoglio professionale, i successi ottenuti nella cerchia di

[8] Ancora di recente A. PANZETTA, *Nuovo dizionario degli scultori italiani dell'Ottocento e del primo Novecento. Da Antonio Canova ad Arturo Martini*, Torino 2003, *sub voce*, datava al 1803 l'arrivo a Roma di Acquisti. L'ipotesi del trasferimento dello scultore fin dal 1792 era però stata avanzata già diversi decenni fa da Eugenio Riccomini (*Scultura bolognese* cit., pp. 154-155).

[9] A. M. RICCOMINI, *Il viaggio in Italia di Pietro De Lama. La formazione di un archeologo in età neoclassica*, Pisa 2003: sulla frequentazione tra De Lama, futuro direttore del Museo di Antichità di Parma, e Acquisti, si vedano in particolare le pp. 39-41.

[10] *Ibid.*, p. 175, nota 216. Presto celebrata da Visconti, nel catalogo del Museo Pio-Clementino (E. Q. VISCONTI, *Il Museo Pio Clementino*, I, Roma 1782, p. 39, tav. XX), per la malinconica bellezza del volto, coronato da un elegante intreccio di pampini e foglie di vite, questa scultura non mancherà di attirare l'attenzione dei più esigenti e raffinati visitatori settecenteschi.

[11] Si veda l'appendice 1 e 2.

3. Statua creduta di Elio Vero
(veduta posteriore).

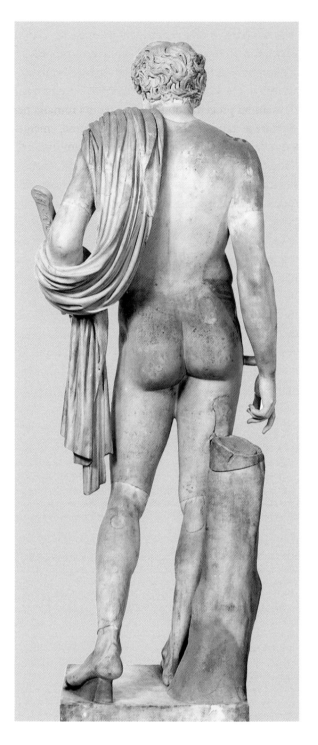

artisti e letterati tedeschi presenti all'epoca a Roma, a cominciare dal conte di Stolberg, che proprio ad Acquisti aveva commissionato un proprio ritratto, un'opera tanto ammirata da richiedere subito la realizzazione di almeno due repliche («il ritratto da me fatto del conte di Stolberg ha piacciuto, e furonmi da altri due tedeschi ordinate due repliche»)[12].

Ma ancor più interessanti, ai fini di questa nota, sono le informazioni che le lettere forniscono sull'attività di copista e, vedremo, persino di restauratore di marmi antichi intrapresa nei primi anni romani, un'esperienza altamente formativa e da cui lo scultore sperava forse, scrivendo all'archeologo parmigiano, di ottenere incarichi di prestigio presso la piccola corte ducale[13], soprattutto se si pensa che nelle sale dell'Accademia di Parma giacevano, mutile e in attesa di restauri, le dodici statue del ciclo imperiale rinvenute fin dal 1761 nella basilica di Veleia. Impariamo così che tra il 1792 e il 1793 Acquisti aveva realizzato una copia della Medusa Rondanini, subito venduta a un collezionista inglese di nome Wilkinson, forse da riconoscere in quel Montagu Wilkinson documentato a Roma, insieme alla moglie, tra il 1791 e il 1794[14], e aveva terminato una replica parziale, la prima fino ad allora mai tentata, come ci tenne a sottolineare lo stesso artefice, della colossale Minerva Medica Giustiniani («la statua è molto interessante; è il primo busto che di questa statua si è fatto ed ho avuto la sorte di incontrare un belissimo marmo»). Ignoro l'attuale collocazione della replica Giustiniani, e neppure sono riuscita a rintracciare le copie della Medusa Rondanini e quella della Melpomene vaticana, forse finite tutte oltralpe, nelle mani dello stesso Wilkinson o di qualche altro inglese di passaggio: la collaborazione con Christopher Hewetson doveva infatti aver incoraggiato i contatti tra Acquisti e i tanti antiquari e mercanti britannici presenti all'epoca a Roma, come Thomas Jenkins, amico di lunga data di Hewetson[15], o lo scozzese Gavin Hamilton, modello di un suo celebre ritratto, impegnato in quegli anni nell'esplorazione archeologica della campagna romana (fig. 1). Si deve con tutta probabilità alla mediazione del col-

[12] Appendice 1. Due delle repliche del ritratto del conte di Stolberg eseguite da Acquisti si trovano ancora oggi in Germania (Wiesbaden-Sonnenberg, collezione privata, e Westheim bei Marsberg, collezione privata) e sono state pubblicate da DEUTER, *Rom von Oldenburg* cit., p. 174, figg. 10-12.
[13] «Quanto bramerei potere impiegare il mio scarso talento per questa Ser.a Corte» scrisse infatti a De Lama nel novembre del 1792, dopo avergli parlato della sua attività di restauratore di marmi antichi per il principe Borghese (si veda l'appendice 1).
[14] «Li miei busti furono venduti all'inglese Wilkinson», scrisse infatti Acquisti a De Lama nel novembre 1792 (si veda l'appendice 1). Su Montagu Wilkinson, possibile acquirente dei busti, si veda J. INGAMELLS, *A Dictionary of British and Irish Travellers in Italy 1701-1800*, New Haven-Londra 1997, p. 1.002.
[15] Sul rapporto di stretta amicizia e collaborazione che legò, fin dai suoi primi anni romani, Hewetson a Thomas Jenkins, si veda HODGKINSON, *Christopher Hewetson* cit., pp. 43-44.

lega irlandese e alla recente conoscenza di Gavin Hamilton se Acquisti si trovò coinvolto nel *team* di scultori incaricati del restauro delle sculture per il nuovo museo che il principe Marcantonio Borghese andava allora progettando nella sua tenuta romana per ospitare le statue che, sempre più numerose, emergevano dagli scavi condotti dallo stesso Hamilton nell'antica Gabii[16]. Un'accurata indagine sulla composizione e sulla formazione artistica del gruppo di scultori, noti e meno noti, al servizio del principe Borghese è apparsa, alcuni anni fa, in un bell'articolo di Orietta Rossi Pinelli[17]: a quella nutrita lista di nomi si può ora aggiungere, grazie al carteggio con De Lama, quello di Luigi Acquisti, per la prima volta alle prese con un restauro importante, che avrebbe finalmente messo alla prova i suoi progressi nello studio dell'antico[18].

Ad Acquisti venne affidato il non facile compito di integrare un torso virile in nudità eroica, di dimensioni superiori al vero, acefalo e privo di entrambe le gam-

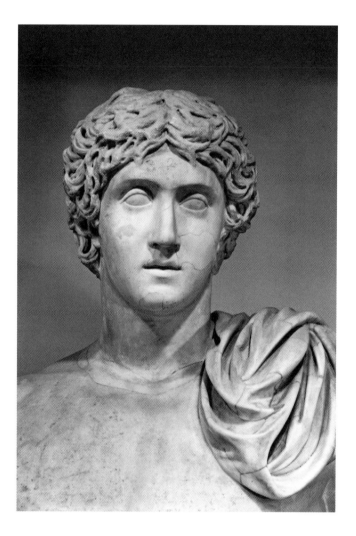

4. Statua creduta di Elio Vero
(particolare della testa).

be dal ginocchio in giù e di buona parte delle braccia: si trattava, insomma, di reinventarsi una statua antica, badando di scegliere una testa, possibilmente non moderna, confacente al carattere della scultura («non posso dirle il soggetto della statua essendo priva della sua testa: si cerca una antica, e fin ad ora non si è trovato carattere addattato»). L'accurata descrizione del pezzo, fatta all'amico De Lama, ci permette di riconoscerlo, con un buon margine di probabilità, tra le tante sculture (molte virili e in nudità eroica) rinvenute da Gavin Hamilton negli scavi di Gabii: si tratta del torso con braccia e gambe di restauro, integrato con una testa antica non pertinente, in cui il primo editore dei marmi gabini, Ennio Quirino Visconti[19], volle rico-

[16] Sulle campagne di scavo iniziate da Gavin Hamilton a Gabii fin dal novembre del 1791, si veda da ultimo A. CAMPITELLI, *Il Museo di Gabii a Villa Borghese*, in «Ricerche di Storia dell'Arte», 66, 1998, in particolare le pp. 43-45, e M. CIMA, *Gabii. La scoperta di una città antica a Pantano Borghese*, in A. CAMPITELLI (a cura di), *Villa Borghese. I principi, le arti, la città dal Settecento all'Ottocento*, catalogo della mostra (Roma 5 dicembre 2003-21 marzo 2004), Milano 2003, pp. 131-144. Tutti i marmi antichi recuperati dagli scavi di Gabii vennero ospitati nel nuovo Museo Gabino, voluto dal principe Marcantonio e sistemato nel Casino dell'Orologio di Villa Borghese: sulle vicende legate alla progettazione e all'allestimento del museo, che ebbe vita piuttosto breve (già nel 1807 i marmi vennero venduti da Camillo Borghese a Napoleone e l'anno dopo verranno trasferiti a Parigi), si veda CAMPITELLI, *Villa Borghese* cit.; EAD., *Scavi, collezioni, restauri. La committenza Borghese tra Sette e Ottocento*, in «Ricerche di Storia dell'Arte», 72, 2000, in particolare le pp. 75-78; EAD., *Il Museo di Gabii* e *La vendita delle sculture gabine*, in EAD., *Villa Borghese* cit., pp. 145-150 e 151-155.
[17] O. ROSSI PINELLI, *Scultori e restauratori a Villa Borghese: la tirannia delle statue*, in E. DEBENEDETTI (a cura di), *Collezionismo e ideologia. Mecenati, artisti e teoria dal classico al neoclassico*, Roma 1991, pp. 259-272. Sui principali restauratori al servizio di Marcantonio Borghese, si vedano ora anche A. CAMPITELLI, *Vincenzo Pacetti e la committenza Borghese*, in E. DEBENEDETTI (a cura di), *Sculture romane del Settecento, II. La professione dello scultore*, Roma 2002, pp. 233-258, e CIMA, *Gabii. La scoperta di una città* cit., p. 142, nota 10.
[18] La partecipazione di Acquisti ai restauri delle statue per il Museo Gabino è confermata anche dalle ricevute di pagamento per i trasporti e le stime delle sculture registrate in ASV, Archivio Borghese, b. 5422, Filza del Libro Mastro per l'anno 1792, n. 1300; b. 5425, Filza del Libro Mastro per l'anno 1793, n. 1352 e b. 5426, Filza del Libro Mastro per l'anno 1793, n. 1370.
[19] E. Q. VISCONTI, *Monumenti Gabini della villa Pinciana*, Roma 1797: il pezzo restaurato da Acquisti sarebbe da riconoscere nella «statua con somiglianza d'Elio Cesare giovinetto», illustrata da Visconti alla tav. XIV (n. 40) e così descritta: «Con maestrevole artificio è condotta in marmo greco la statua ignuda maggior del naturale qui ritratta, che il tempo avea priva del capo, ed in parte delle braccia e delle gambe. Siccome il carattere de' contorni e la sua positura la fanno argomentare una effigie eroica di personaggio romano, vi si è perciò ristabilito il *parazonio* nella sinistra, e vi si è adattata una antica testa che sembra adombrare le sembianze di Elio Vero Cesare, ma in una età assai più giovanile di quella in che ce l'offrono le sue immagini numismatiche».

noscere i tratti giovanili di Elio Vero, adottato come successore da Adriano, ma a lui premorto nel 138 d.C.; trasportata a Parigi fin dal 1808, insieme all'intero complesso allestito nel nuovo Museo di Villa Borghese, e ancora oggi conservata nei depositi del Museo del Louvre[20], questa scultura non sembra avere attirato granché l'attenzione degli studiosi, così che l'identificazione proposta al momento della sua scoperta è rimasta ancora oggi quella tradizionale (figg. 2-4).

Pur nell'impossibilità di risalire, da quanto resta del torso, all'aspetto originale della statua, non è affatto da escludere che si trattasse proprio di un ritratto imperiale: la ponderazione ancora suggerita dai muscoli dell'addome, leggermente sbilanciata dal restauro della gamba sinistra, che risulta decisamente troppo arretrata, richiama quella del Doriforo di Policleto, un tipo statuario largamente impiegato in età romana come supporto di teste-ritratto di imperatori o di personaggi di alto rango, spesso in combinazione con elementi accessori allusivi all'«eroicità» dell'effigiato, quali spade, supporti con armi o, come nel nostro caso, il *paludamentum* gettato con noncuranza su di una spalla. Modeste porzioni originali del mantello all'altezza della spalla sinistra permettono infatti di ricostruire una statua con *paludamentum*, secondo un modello non di rado utilizzato nella ritrattistica eroizzante degli imperatori e attestato, nel complesso gabino, in una statua probabilmente postuma di Adriano[21]; per il completamento del mantello, avvolto intorno al braccio sinistro, e per l'aggiunta della spada nella mano corrispondente, con impugnatura a testa leonina e un delicato motivo a girali sul fodero, Acquisti non avrà di certo avuto difficoltà a ispirarsi alle tante sculture antiche con simili attributi o forse si sarà lasciato influenzare dai restauri allora in corso su alcune statue Borghese, come la statua loricata di Traiano proveniente da Gabii o quella, con spada nella sinistra, di Marco Aurelio, anch'essa forse rinvenuta negli stessi scavi[22].

Non è chiaro quanta parte abbia invece avuto lo scultore nella ricerca di una testa antica, capace di ridare dignità e pregio artistico a un torso di buona fattura ma troppo frammentario; era questo, se diamo credito alle parole di Acquisti, uno dei marmi gabini più ammirati dal suo stesso scopritore («questa a giudizio del sud.o è la più bella fra tante bellissime in questi scavi trovate») e non è dunque sbagliato pensare che sia stato proprio Hamilton a occuparsi in prima persona di reperire una testa adatta allo scopo: la scelta, come ci informano i documenti d'archivio, cadde su una delle tre teste «di assoluta proprietà di M. Ha-

milton», rinvenute anch'esse nel territorio di Gabii e appositamente acquistate dal principe Borghese per il suo nuovo Museo[23].

Nella primavera del 1793 il restauro era ormai completato, ma Acquisti non sembrava in grado di dare un nome alla statua: la proposta di identificazione della testa era probabilmente rimasta un problema a carico degli antiquari coinvolti nello scavo e nell'allestimento del nuovo Museo, che fin da subito proposero il nome del giovane Elio Vero, presto accettato (se non addirittura suggerito fin da subito) dal celebre Visconti[24]. La presenza del figlio adottivo di Adriano in un contesto statuario che aveva restituito almeno due effigi dell'imperatore, oltre a quelle di numerosi altri esponenti delle diverse dinastie imperiali, a partire da quella giulio-claudia fino almeno ai Gordiani, permetteva di arricchire di un importante personaggio storico (oltre a erede designato dell'impero, Elio Vero era anche il padre del futuro imperatore Lucio Vero) il ciclo di sculture imperiali proveniente dal foro dell'antica Gabii, forse proprio dalla *Curia Aelia Augusta* ricordata in un'iscrizione e fatta costruire dallo stesso Adriano[25]. Ma se le interpretazioni di Visconti ben si sposano con i dati storici del

[20] Parigi, Louvre, MA 1000. L'identificazione con Elio Vero Cesare è riproposta da A. MONGEZ, *Iconographie ancienne ou Recueil des portraits authentiques des empereurs, rois et hommes illustres de l'antiquité. Iconographie romaine*, III, Parigi 1826, p. 63, e dal CONTE DI CLARAC, *Description du Musée Royal des antiques du Louvre*, Parigi 1830, p. 125, n. 287 (si veda S. REINACH, *Répertoire de la statuaire grecque et romaine*, I, Parigi 1897, p. 147, tav. 291, n. 2). Una recentissima menzione della nostra statua, presentata come interessante esempio dei restauri settecenteschi sperimentati sui marmi gabini, si trova in CIMA, *Gabii. La scoperta di una città* cit., p. 140, fig. 16.

[21] K. DE KESAURSON, *Musée du Louvre. Département des Antiquités grecques, étrusques et romaines. Catalogue des portraits romains*, II, Parigi 1996, n. 52, p. 126.

[22] *Ibid.*, n. 28, p. 76 e n. 106, p. 240. Sono molti, per la verità, i possibili modelli per i restauri di Acquisti, tanto più che si tratta di interventi largamente diffusi e non particolarmente caratterizzanti: uno tra i tanti potrebbe essere la statua di Augusto dei Musei Vaticani, Sala a Croce Greca, rinvenuta nel 1790 nella basilica di Otricoli, che presenta un'analoga combinazione di spada e *paludamentum*: si veda H. G. NIEMEYER, *Studien zur statuarischen Darstellung der römischen Kaiser* (Monumenta Artis Romanae, VII), Berlino 1968, n. 100, p. 108, tav. 36.

[23] ASV, Archivio Borghese, b. 5426, Filza del Libro Mastro per l'anno 1793, n. 1370 («Stima della robba trovata nella Cava vicina all'Osteria del ginocchio, territorio dei Gabii», firmata da Antonio Asprucci in data 30 ottobre 1793): le altre due teste di proprietà di Hamilton erano il ritratto di Traiano, adattato alla statua restaurata da Agostino Penna, e una testa «consolare» apposta a una statua togata affidata ai restauri di Laboreur.

[24] *Ibid.*: «[...] per il prezzo di tre teste di marmo di assoluta proprietà di M. Hamilton e comprate da S. Ecc.za per porle nelle sud.e statue di Gabbio, una rappr.nte Elio Cesare posta alla statua ristorata dallo scultore Acquisti».

[25] CIL XIV, 2795 (trovata a Gabii nel 1792 e oggi al Museo del Louvre). Gli scavi settecenteschi rimisero infatti in luce (purtroppo senza documentarli) i resti del foro, in seguito scomparsi: sulla topografia dell'antica Gabii, si vedano M. GUAITOLI, *Gabii*, in «Parola del Passa-

complesso gabino, ben più difficile è trovare una qualche corrispondenza iconografica tra la testa della nostra statua e le immagini conservate di Elio Vero: il volto giovanile e imberbe mal si adatta a quello di un uomo non più nel fiore degli anni, quale era il figlio di Adriano al momento dell'adozione (epoca cui si fa risalire la maggior parte dei ritratti conosciuti), e anche nei presunti ritratti giovanili Elio Vero è sempre caratterizzato da una folta e ricciuta barba[26]. I tratti fortemente idealizzati del volto, dall'ovale dolce e regolare, quasi femmineo, la piccola bocca lievemente dischiusa, gli occhi dall'iride appena accennata, incorniciati da arcate sopracciliari dai contorni netti, non corrispondono a nessuno degli imperatori del II secolo, datazione comunque suggerita dalla resa a ciocche corpose della corta capigliatura, spartita a metà della fronte e lavorata plasticamente con un sapiente uso di trapano: più che a intenti ritrattistici, questa testa sembra rispondere a un tentativo di tradurre in chiave moderna, secondo cioè il gusto coloristico, tutto giocato sul contrasto tra il nitore del viso e le ciocche ombreggiate dal trapano, tipico dell'età adrianea e del primo regno antonino, un modello di età classica, di impianto policleteo, probabilmente mediato attraverso qualche replica del IV secolo a.C., di sapore vagamente prassitelico.

Dubbi sull'identificazione con Elio Vero erano già stati avanzati, alla fine dell'Ottocento, da Bernoulli[27], dubbi probabilmente condivisi da Héron de Villefosse, che preferì la generica denominazione di «giovane romano»[28] e, più di recente, l'esclusione di questo pezzo dal catalogo dei ritratti romani del Louvre curato da Kate De Kersauson[29], sembrerebbe a favore di un'interpretazione di tipo ideale e non-ritrattistica di questa testa.

Non sappiamo se il restauro abbia incontrato o meno il favore di Gavin Hamilton o dello stesso principe Borghese, ma è probabile che le speranze di Acquisti non siano andate deluse, a giudicare almeno dagli incarichi di prestigio che presto cominciarono a riempire le sue giornate romane, primo tra tutti quello per il busto del duca Friedrich August, destinato a Oldemburgo.

APPENDICE

Parma, Archivio del Museo Archeologico Nazionale, Carteggio De Lama, Lettere di Privati (mittente: Luigi Acquisti)

1. Roma, 7 novembre 1792:
un interessante ristauro per il Principe Borghesi ora fa la mia occupazione. Ho ultimate le gambe mancanti, quali hanno incontrato il compatimento del sig. Amilton, e subito metterò mano al modello delle braccia pure mancanti. Non posso dirle il sogetto della statua essendo priva della sua testa: si cerca una antica, e fin ad ora non si è trovato carattere addattato. La statua è di elegantissime forme tutta nuda in piedi, più grande del vero, e lo stile è eroico, trovata dallo stesso Hamilton negli scavi di Gabio. Questa al giudizio del sud.o è la più bella fra tante bellissime in questi scavi trovate onde per me si rende sempre più difficilissimo il restauro.
Li miei busti furono venduti all'inglese Wilkinson assieme una copia da me fatta della Medusa Rondanini. Il ritratto da me fatto del Conte di Stolberg ha piacciuto, e furonmi da altri due tedeschi ordinate due repliche. Quanto bramerei potere impiegare il mio scarso talento per questa Ser.a. Corte.

2. Roma, 27 marzo 1793:
[...] Il restauro Borghesi è terminato, e credo domani sarà portato alla Villa, sentirò in appresso come incontra, per me ho fatto ciò che ho saputo, acciò possa essere compatito. Ho pure finito un busto molto interessante, questo è la copia della Minerva medica di Giustiniani. La statua è molto interessante, è il primo busto che di questa statua si è fatto ed ho avuto la sorte di incontrare un belissimo marmo. Principio dopo le teste un ritratto colossale di uno dei Conti di Oldemburgo, che sarà situato sopra un sarcofago, l'altro sarà fatto dall'inglese Jusson. Principierò ancora due repliche del ritratto del Conte di Stolberg [...]

to», 1981, pp. 152-173; C. MORSELLI, *Gabii*, in G. NENCI e G. VALLET (a cura di), *Bibliografia topografica della colonizzazione greca in Italia e nelle isole tirreniche*, VII, Pisa-Roma 1989, pp. 520-528, e CIMA, *Gabii. La scoperta di una città* cit., pp. 132-135.

[26] Per un elenco dettagliato dei ritratti attribuiti a Elio Vero, si veda N. HANNESTAD, *Aelius Verus Portrait*, in «Analecta Romana Instituti Danici», VII, 1974, pp. 67-100, in cui l'autore propone di riconoscere in un busto barbato nella Ny Carlsberg Glyptotek un ritratto giovanile di Elio Vero, mentre non fa menzione, evidentemente rifiutando ogni identificazione con l'erede designato di Adriano, della nostra statua.

[27] J. J. BERNOULLI, *Die Bildnisse der römischen Kaiser und ihrer Angehörigen. Römische Ikonographie*, II, 2, Stoccarda-Berlino-Lipsia 1891, pp. 138-139.

[28] A. HERON DE VILLEFOSSE, *Musée du Louvre. Département des antiquités grecques et romaines. Catalogue sommaire des marbres antiques*, Parigi 1896, p. 62, n. 1.000.

[29] DE KESAURSON, *Musée du Louvre* cit.

Canova, Villa Ludovisi
and a traveller from an antique land

HUGH HONOUR

The vast *carteggio canoviano* in the Biblioteca Civi/ ca of Bassano del Grappa includes many un/ dated letters confronting the editor with problems that are difficult if not virtually impossible to solve. Those addressed to the Marchese d'Ischia were written after 6 January 1816 when Canova was given this title by Pio VII. And although the majority of them are mere/ ly polite communications from writers about whom little if any thing is known, some have enough clues to excite the curiosity of anyone interested in Canova, his large circle of acquaintances and the Rome in which he passed so much of his life. One (Carteggio canoviano V 516 3520) was written by Heinrich Keller, the Swiss sculptor who had settled in Rome in 1794, carved in 1799 a statue of "The Birth of Venus" which enjoyed great popularity, and was elected to the Accademia di San Luca in 1810 although he had given up the practice of sculpture after breaking his leg in 1805, subsequently devoting his time to litera/ ture and commerce in Carrara marble.[1] He associat/ ed mainly with the German and Scandinavian artists in the city but was also personally acquainted with Canova. The letter, dated simply "martedi", begins:

> Riveritissimo Sig. Marchese. Perdoni la libertà, che prendo di importunarla con queste righe, un dotto In/ glese di ritorno da un viaggio per la Grecia Egitto la Nu/ bia ove ha raccolto interessantissime cose, e fatto trasportar delle statue a Roma, ebbe l'onore di esserle raccomandato sei anni sono, al suo primo soggiorno in Roma, esso ha veduto le cose tutte della città de' sette col/ li, ad eccezione della Villa Ludovisi, gli viene supposto che il Sig. Marchese possa procurargli questo piacere, e mi ha incombensato di procurargli questo favore...

He then went on to record his gratitude to Canova for help on two former occasions, one of which was pre/ sumably an appeal on behalf of his sister/in/law in a letter of 2 July 1816.[2]

Some of the most famous antique statues in Rome were, at this time, in the buildings and garden of the Villa Ludovisi / the seated "Mars", the so/called "Paetus and Arria", and "Papirius" the "Pan and Apollo" and the colossal head of "Juno" much ad/ mired by Goethe.[3] After the dispersal of the more highly regarded sculptures in the Villa Albani and Villa Borghese during the Napoleonic period, it was the most notable privately owned collection of antiq/ uities in the city; but access was strictly limited. Cano/ va, as a protégé of the Venetian ambassador and the senator of Rome (married to the owner's sister) had been allowed to go there and sketch the statues in 1780. After the Restoration, it was firmly closed to the pub/ lic. The owner, Luigi Boncompagni Ludovisi, Principe di Piombino wrote on 4 July 1817: "Ogni biglietto che io firmo d'ingresso alla mia villa è una ferita al mio cuore".[4] That Canova was able to have the gates opened was known, and on some occasions was allowed to take foreign and usually titled travellers to see the villa / Sir John and Lady Shelley in Janu/ ary 1817 for instance.[5] But he was not always able to do so / "Il Principe di Piombino sta presentemente al/ la Villa Ludovisi ov'esistono li monumenti, ed è im/ possibile d'ottenere, in questo momento la licenza di vederli" /, he informed an un/named correspondent on 6 June 1820.[6] Difficulty in obtaining access was to be recorded in English poetry by Arthur Hugh Clough who wrote in 1849 of an offer (no common favour) of seeing the great Ludovisi collection.[7] The un/named Englishman was by no means exceptional in wishing to see statues which, despite their fame, were known to most people only from prints, a very few casts and such small/scale reproductions as bronzes by the Zoffoli and *biscuit* porcelain statuettes produced at the Volpato factory.

[1] Madame de Staël, Rome 15 February 1805, wrote: "Je vois souvent Canova et Giuntotardi. Keller c'est cassé la cuisse", *Briefe von Karl Vik/ tor von Bonatetten an Friedike Brun*, ed. Friedrich von Matthisson, Frank/ furt am Main 1829, p. 248.
[2] *Edizione Nazionale delle Opere di Antonio Canova*, vol. XVIII Episto/ lario, 1819/1817, Rome 2002/2003, p. 311.
[3] All now in the Museo Nazionale Romano.
[4] *Edizione Nazionale* cit., p. 899.
[5] Ibid., p. 597.
[6] Letter in possession of Maggs Bros., London, who supplied me with a photocopy, January 2000.
[7] A. H. CLOUGH, *Amours de Voyage*, canto III, line 276, first published 1858.

There are, nevertheless clues to the date of the letter and the identity of the Englishman who had visited Rome six years earlier – that is to say in or after 1814 when the city was reopened to the British – and had in the meantime travelled in Greece, Egypt and Nubia. Interest in Egypt stimulated by the publication of Dominique Vivant Denon encouraged an increasing number of Europeans to sail further and further up the Nile describing and painting the ruins and often digging for works of sculpture. Canova was informed of recent discoveries in letters from Ermenegildo Frediani who seems to have been aware of his interest in them.[8] That Keller's "dotto inglese" had been in Nubia would no doubt have been a recommendation. And it seems to be more than a coincidence that one of the most scholarly of these travellers, William John Bankes, visited Rome briefly in 1814 when on his way from Spain, where he took advantage of the war to collect paintings, to Egypt where on two campaigns in 1815 and 1818 he made careful studies of temples and tombs, measuring their plans, copying their hieroglyphic inscriptions and painted decorations. He was, unusually at this time, more concerned with recording than collecting, although he had a large granite obelisk removed from Philae and shipped to England.[9] From Egypt he went to Syria where he was among the first Europeans to visit Petra. In 1819 he began to return to England by way of Constantinople, Greece and Italy, staying with Byron in Venice and Ravenna, buying from the Marescalchi collection in Bologna the superb

Judgement of Solomon then attributed to Giorgione (now Sebastiano del Piombo) as well as fine portraits by Titian and Velazquez, before stopping in Rome in March 1820, just six years after his first visit.[10] There is thus a strong possibility that Keller's letter was written in March 1820 on behalf of William John Bankes although it is not known whether he visited Villa Ludovisi or met Canova with whom he shared many interests including Venetian paintings. He never published the store of information he gathered on his travels – an untidy mass of notes, copies of inscriptions and paintings still of great value to Egyptologists. Nor did he write an autobiography which might have recorded his encounters with famous people (like those of so many contemporaries who named Canova). Among those who agreed that manuscript memoirs written by Byron, an intimate friend from the time they were both at Cambridge, should be destroyed to "conceal his life", he seems to have covered his own tracks even before his closet door was forced. In 1832 he was arrested and charged with meeting a soldier "for unnatural purposes" in a public toilet near Westminster Abbey, acquitted with the Duke of Wellington as a character witness, but in 1841 arrested again for a similar offence, fled to France and spent the last fourteen years of his life as an outlaw wandering around the European continent.

[8] *Edizione Nazionale* cit., p. 1.125. The discoveries made in Egypt by the Paduan Giovanni Battista Belzoni were reported also in *Diario ordinario*, no. 19, 7 March 1818.
[9] Although Keller wrote that the "dotto Inglese" had "fatto trasportare delle statue a Roma" there is no record of Bankes acquiring such works, though he may well have done so and sold them in Rome. At his house, Kingston Lacy, there are two ancient Roman busts that had been found in Egypt but Bankes acquired them in England in 1828, see A. MICHAELIS, *Ancient Marbles in Great Britain*, Cambridge 1882, p. 416.
[10] P. USICK, *Adventures in Egypt and Nubia: The Travels of William John Bankes*, London 2002. I am indebted to the author of this excellent book for further information about Bankes in Italy and also to Deborah Stevenson for searching (albeit in vain) for correspondence between Bankes, Canova, Keller and the Principe di Piombino in the vast Bankes archive in the Dorset Record Office.

Fonti e fortuna di Corinne
Una donna, un libro, un quadro

MARIA TERESA CARACCIOLO

«J'entrevois en un mot que cette femme inspirée
marche à la mort par un chemin de fleurs...»
Stendhal, *Critique amère du Salon de 1824*

Roma, 1795: è una mattina d'inverno e nella città vibrante di eccitazione Lord Oswald Nelvil si sveglia al suono delle salve del cannone. Siamo all'inizio del romanzo di Madame de Staël dedicato all'Italia, e intitolato appunto *Corinne ou l'Italie*[1]; incuriosito dal clima insolito della città, Lord Nelvil apprende che in quella stessa mattina la donna più famosa d'Italia, Corinne, poetessa, scrittrice e improvvisatrice, sarà coronata in Campidoglio, come lo era stato in un lontano passato Petrarca, in tempi più recenti l'improvvisatore settecentesco Bernardino Perfetti, e come lo sarebbe stato anche Tasso, se la morte non lo avesse colto appena un giorno prima della data fissata per la coronazione.

Il viaggiatore decide quindi di seguire passo per passo la straordinaria cerimonia che, come precisa l'autrice del romanzo, non avrebbe mai potuto svolgersi nella sua Scozia natale, un paese poco propenso a celebrare con gli onori i meriti pubblici delle donne.

Lord Nelvil scende quindi nelle vie di Roma, dove non si parla d'altro che di Corinne, delle sue misteriose origini, del suo talento, della sua bellezza e delle sue virtù; e finalmente la fanfara annuncia l'arrivo del corteo trionfale che accompagna la poetessa alle pendici del Campidoglio. In un clima surriscaldato, Corinne sopraggiunge su un carro d'oro, di foggia antica, trainato da quattro cavalli bianchi, circondata da uno stuolo di fanciulle; al suo apparire si leva dalla folla un grido unanime: «Viva Corinne! Viva il genio! Viva la bellezza!» La poetessa è vestita e drappeggiata all'antica, in azzurro e in bianco, e ha il capo cinto da un turbante, alla stregua di una pittoresca sibilla uscita direttamente da un affresco rinascimentale o da un dipinto secentesco.

In uno dei saloni del Palazzo dei Conservatori (probabilmente nella Sala degli Orazi e dei Curiazi) dove Lord Nelvil segue l'improvvisatrice e il suo corteo, l'attendono il senatore di Roma, i conservatori del Campidoglio e un'eletta assemblea formata da prelati, notabili e dame romane, oltre che da un gran numero di accademici di varia estrazione. La cerimonia viene inaugurata da una serie di canti poetici in lode a Corinne e da un elogio in prosa della poetessa pronunciato da un principe romano suo amico e cavalier servente. Quindi la stessa Corinne è invitata a improvvisare sul tema della «gloria e della felicità dell'Italia», accompagnandosi con il suono della lira[2].

Al termine della lunga improvvisazione, Corinne viene coronata di alloro dal senatore di Roma e dopo molti applausi si avvia verso l'uscita del salone, per recarsi a ricevere, nelle vie della capitale, il tributo del popolo romano. E proprio sulla soglia della sala avviene il suo primo incontro con Oswald, un incontro immortalato da Madame de Staël con una scena degna di Hollywood: infatti la poetessa, distratta dalla vista di Oswald, che ancora non conosce, ma dal quale sembra folgorata, volge un po' troppo bruscamente il capo e perde la corona. Oswald l'afferra al volo e gliela restituisce pronunciando, con perfetto tempismo, il motto latino di Properzio secondo il quale chi non può sollevarsi fino al capo delle statue depone la corona ai loro piedi. Corinne si risistema l'acconciatura e lo ringrazia in un inglese ineccepibile, degno di Oxford, quindi si volta ed esce dalla sala, lasciandosi dietro il Lord tramortito dalla rivelazione di una poetessa romana, non solo bellissima e bravissima, ma anche perfettamente anglofona.

[1] Edizione consultata: MADAME DE STAËL, *Corinne ou l'Italie, édition présentée, établie et annotée par Simone Balayé*, Parigi 1985. Sulla coronazione di Corinne, si vedano le pp. 49-70.

[2] Madame de Staël fornisce una redazione in prosa dell'improvvisazione di Corinne, intitolata *La gloire et le bonheur de l'Italie* (pp. 59-66), dalla quale emerge la visione dell'Italia che l'autrice condivideva con i letterati e i critici francesi del suo tempo: un'Italia un tempo *leader* europeo, modello della cultura e delle arti («Italie, empire du soleil; Italie, maîtresse du monde; Italie, berceau des lettres, je te salue...»), ma ormai definitivamente decaduta. Roma, la città delle rovine, è divenuta il simbolo dell'Italia moderna («Ailleurs les vivants trouvent à peine assez de place pour leurs rapides courses et leurs ardents désirs; ici les ruines, les déserts, les palais inhabités laissent aux ombres un vaste espace. Rome maintenant n'est-elle pas la patrie des tombeaux...»).

1. Francesco Bartolozzi da Anna Piattoli, «Ritratto di Corilla Olimpica», 1775. Incisione.

A chiunque siano veramente familiari Roma e il suo clima, di ieri e di oggi, non sfuggirà quanto questo episodio iniziale del romanzo di Madame de Staël non possa essere che un sogno prodotto dall'immaginazione dell'autrice, un'immaginazione di matrice svizzera, nutrita dai Lumi francesi come dalle produzioni di poeti e letterati tedeschi protoromantici; un sogno che si sarebbe difficilmente potuto realizzare nel contesto letterario, artistico e sociale della Roma settecentesca. Eppure, Madame de Staël trasse spunto da una vicenda realmente avvenuta a Roma, circa vent'anni prima, durante il regno di Pio VI; solo che i fatti, in realtà, non si erano svolti proprio così.

Ed è qui necessario fare un rapido *flash-back* e tentare di capire quanto esattamente avvenne a Roma, in Campidoglio, il fatidico 31 agosto del 1776. La protagonista innanzitutto è la pastorella detta in Arcadia Corilla Olimpica, al secolo Maddalena Morelli, coniugata a Napoli con un ufficiale dell'esercito borbonico, un certo Fernando Fernandez, che però venne subito abbandonato dalla moglie, insieme con il figlio nato dal loro matrimonio[3]. La coronazione di Corilla in Campidoglio ebbe luogo d'estate, quindi, e non d'inverno, di sera e non di giorno, e si concluse nel cuore della notte. Non si svolse in gran consenso di popolo e non fu salutata dalle salve del cannone. Il senatore di Roma aveva trovato una scusa per non essere presente e la cerimonia venne più modestamente presieduta da un conservatore del Campidoglio, il conte Alessandro Cardelli amico di Corilla.

Ciò detto, le cose si svolsero in maniera abbastanza simile a quelle della coronazione descritta nel romanzo: prima vi furono canti e sonetti poetici pronunziati da-

gli Arcadi, poi vi fu un ragionamento poetico dell'abate Luigi Godard, in seguito ancora un canto di Gioacchino Pizzi, Custode d'Arcadia, e infine le improvvisazioni di Corilla sul tema della «gloria di Roma», accompagnate dal suono dei violini. La conclusione della cerimonia fu tuttavia molto meno spettacolare e romantica di quella descritta nell'opera di Madame de Staël. Corilla e i suoi amici, infatti, lasciarono il palazzo capitolino solo a notte inoltrata, dopo essersi assicurati che le strade erano ormai quasi deserte; presero posto in una carrozza nera, ermeticamente chiusa, prestata loro dal conte Cardelli, intorno alla quale si dispiegò un piccolo drappello di uomini armati a cavallo. La fuga silenziosa della poetessa coronata e dei suoi amici fu malgrado ciò interrotta ben due volte sulla via del ritorno da alcuni bravi non meglio identificati, che assalirono con fischi e sassate la carrozza, ma che furono messi in fuga senza gravi danni dalle guardie del corpo di Corilla. Pochi giorni dopo, in ogni caso, ai primi di settembre, la poetessa, con la sua piccola corte e la corona capitolina nei bagagli, lasciava definitivamente Roma per rifugiarsi nel più aperto e accogliente granducato di Toscana. Due storie diverse, quindi, il cui divario, in fondo, potrebbe anche non sorprendere, se si pensa alle differenze che separano l'universo letterario di Madame de Staël da quello di Roma nel Settecento, la cui complessa realtà, diciamolo pure fin d'ora, sfuggì, se non

[3] Su Corilla Olimpica, si vedano A. Ademollo, *Corilla Olimpica*, Firenze 1887, e anche P. Nardini (a cura di), *L'Arte del dire*, atti del convegno di studi sull'improvvisazione poetica, Grosseto 2000 [1997], e il convegno di studi «Corilla Olimpica e la Poesia del Settecento europeo» (Antico Palazzo dei Vescovi, Pistoia 21-22 ottobre 2000), atti a cura di M. Fabbri, Pistoia 2002. Si veda in particolare E. Biagini, *Corilla, Corinne et l'Improvisation poétique*, pp. 43 sgg.

2. CHRISTOPHER HEWETSON,
«Busto di Corilla Olimpica», 1775.
Marmo. Museo di Roma.

3. GIOVANNI VOLPATO
DA DOMENICO CORVI,
«Ritratto di Luigi Gonzaga di Castiglione»,
1776. Incisione.

4. DA FRANCESCO BARTOLOZZI,
«Ritratto di Corilla Olimpica coronata in Campidoglio»,
1776. Incisione.

5. BARTOLOMEO PINELLI
DA FRANCESCO BARTOLOZZI,
«Ritratto di Corilla Olimpica». Incisione.

6. BARTOLOMEO PINELLI,
«Ritratto di Madame de Staël». Incisione originale.

del tutto almeno in gran parte, all'autrice svizzero-francese.

Le differenze tra le due storie e tra il loro contesto letterario e politico hanno contribuito ad allontanare, agli occhi della critica, e soprattutto della critica francese, che si è molto interessata, in questi ultimi anni, al romanzo di Madame de Staël[4], la figura romanzesca di Corinne dalla sua matrice romana. Va inoltre aggiunto che il pregiudizio globalmente sfavorevole al Settecento romano, ritenuto da sempre - e, in ambito francese, ancora oggi - un periodo di decadimento della letteratura e delle arti italiane, ha ulteriormente contribuito a rendere impensabile e quasi offensivo il parallelo fra una poetessa romana settecentesca e la figura letteraria creata da Madame de Staël, una figura nella quale prestissimo, sin dal primo Ottocento, la critica internazionale, unanime, identificò la scrittrice stessa. Corinne è in realtà Madame de Staël, quindi Corinne non può essere Corilla.

Tutto il romanzo *Corinne ou l'Italie*, del resto, riflette il medesimo pregiudizio: di là di un superficiale, e abbastanza banale, apprezzamento delle glorie letterarie e artistiche del passato dell'Italia, non vi si trova infatti che indifferenza per le produzioni contemporanee della penisola, un'indifferenza che l'autrice condivise in realtà con la maggior parte dei critici francesi del suo tempo. E ciò viene inoltre ulteriormente e ampiamente dimostrato dalla trama stessa del romanzo, la cui protagonista dalle eccezionali doti, Corinne, non è affatto un'autentica romana, come si potrebbe pensare all'inizio, ma un'inglese di madre romana (che del resto scompare dalla vita della bambina quando questa è ancora piccolissima); una fanciulla inglese, quindi, educata e cresciuta in Inghilterra.

Se però si rileggono le due storie al di là di ogni pregiudizio, e piuttosto alla luce di una migliore cono-

[4] Si vedano *Madame de Staël, Corinne ou l'Italie, textes réunis par J.-P. Perchellet, préface de S. Balayé*, Parigi 1999; H. DE PHALÈSE, *Corinne à la page*, s.l. 1999 (con bibliografia precedente, pp. 155-161). Si veda anche il breve testo, molto anteriore, ma interessante per il punto di vista insolito di G. FAURE, *Avec Corinne à Florence*, in *Au pays de Virgile*, Parigi 1930, pp. 91-100.

Questi è Emireno, d'veggo al folgorar del ciglio:
Arcadia in esso onora un pensator tuo figlio;
Che imitator de gl'Avi d'alta memoria degni
È l'onor de le Muse, è l'onor de gl'ingegni.

Domᶜᵒ Corvi del. Gio: Volpato inc.

D. Maria Maddalena Morelli Fernandez
Coronata in Campidoglio sotto il Nome
Arcadico di Corilla Olimpica

Pinelli inc.

Cavata da un ritratto di Bartolozzi.

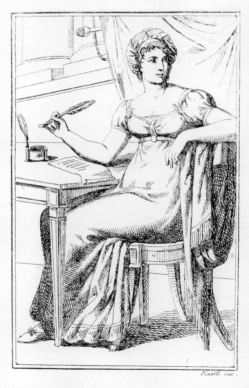

Pinelli inc.

Anna Luigia Necker Baron. di Stael Holstein.

125

7. «Oswald», illustrazione dell'edizione del 1852. Incisione.

8. «Corinne improvvisa nel Colosseo».
Illustrazione dell'edizione del 1852. Incisione.

OSWALD.

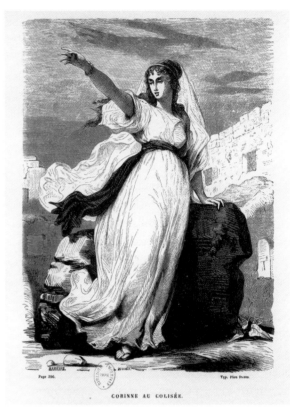

CORINNE AU COLISÉE.

scenza sia del Settecento romano, sia dell'autentica vicenda di Corilla Olimpica, si notano in realtà molti aspetti comuni ai due episodi e soprattutto si nota che Madame de Staël non poté avere ignorato la storia di Corilla. La versione più lusinghiera (ma anche meno veridica) divulgatane dai sostenitori della poetessa dovette certamente affascinarla, ma al tempo stesso le aspre critiche rivolte all'improvvisatrice da tanti altri contemporanei dovettero metterla in guardia. In ogni caso, nel romanzo, Madame de Staël si ispirò alla storia di Corilla molto più di quanto non sia stato valutato sino a ora.

Gli episodi si configurano entrambi come le avventure di due donne audaci, consce del loro valore e decise a cimentarsi in un mondo riservato allora esclusivamente agli uomini; avventure, tuttavia, destinate al fallimento per via dell'*handicap* insito nella condizione femminile allora come sempre, nella Roma di Pio VI come in quella di cartapesta ricreata da Madame de Staël.

Corilla e Corinne si assomigliano per la forza della personalità, per l'anticonformismo e per la dimensione insolita, in un certo modo virile e apollinea del loro talento. Scrive Madame de Staël, in una delle prime descrizioni di Corinne: «Ses bras étaient d'une éclatante beauté, sa taille grande, mais un peu forte, à la manière des statues grecques, caractérisant énergiquement la jeunesse et le bonheur; son regard avait quelque chose d'inspiré... elle donnait l'idée d'une prêtresse d'Apollon qui s'avançait vers le temple du soleil...»[5].

Mentre circa cinquant'anni prima, la giovane Corilla scriveva di se stessa, nel suo linguaggio settecentesco, che accanto alla prosa asciutta di Madame de Staël suona già un po' antiquato:

«Quivi sul dolce mio terreno aprico / Insiem con l'altre donne m'avezzai / L'ago a trattare al genio mio ne-

[5] MADAME DE STAËL, *Corinne ou l'Italie* cit., p. 52.

126

mico. / Ma fin d'allora il biondo Apollo amai / E in Elicona, ove talvolta ascesi, / Qualche foglia di lauro anch'io spiccai»[6].

Dietro al vezzo femminile già si rivela la personalità battagliera di Corilla, fermamente decisa a gettare l'ago alle ortiche e a raggiungere con il suo talento, ed eventualmente anche con altri mezzi, una posizione sociale degna del suo valore.

Nel 1750 Maddalena Morelli ha ventitré anni e viene accolta a Roma in Arcadia con il nome di Corilla Olimpica. A ventisei anni si reca a Napoli, dove gravita nell'orbita di Faustina Pignatelli, principessa di Colobrano, dama di qualità, appassionata cultrice di scienze fisiche ed emula, con circa mezzo secolo di anticipo, proprio di Madame de Staël e del suo salotto parigino. Dopo un ulteriore soggiorno a Roma ‐ che già sembra non si sia svolto in maniera del tutto favorevole ‐ Corilla si stabilisce a Pisa e quindi a Firenze, tappa destinata a segnare una sostanziale avanzata della sua carriera, anche perché la poetessa vi intrecciò una relazione amorosa con il governatore di Maria Teresa d'Austria nella capitale granducale, il maresciallo imperiale Antonio Botta Adorno.

Una carriera che avrebbe proseguito senza troppe scosse la sua ascesa se l'antica e inestinguibile attrazione esercitata da Roma non avesse trascinato l'improvvisatrice in una rischiosa avventura; l'avventura, appunto, della sua coronazione in Campidoglio, che abbiamo già in parte evocato.

Siamo nel 1774, e Corilla ‐ che non è più giovanissima, avendo compiuto ormai quarantasette anni ‐ ha un nuovo cavalier servente, di diciassette anni più giovane di lei, una personalità anch'essa decisa a far parlare di sé, il principe Luigi Gonzaga di Castiglione, letterato, filosofo e poeta. Come Corilla, Gonzaga è un suddito dell'impero, che l'attribuzione di una pensione annua di diecimila fiorini sui Monti dello Stato e l'entusiasmo per le idee progressiste e riformatrici rendono uno strenuo sostenitore degli Asburgo Lorena. La coppia giunge a Roma verso la fine dell'anno, accompagnata da una piccola corte, anch'essa animata da ideali di rinnovamento, formata dall'abate letterato Giacinto Cerutti, dal violinista Nardini e da un marchese Ginori; e tutti prendono alloggio in un albergo di piazza di Spagna.

9. «Oswald e Corinne nello studio di Canova», illustrazione dell'edizione del 1852. Incisione.

10. «Morte di Corinne», illustrazione dell'edizione del 1852. Incisione.

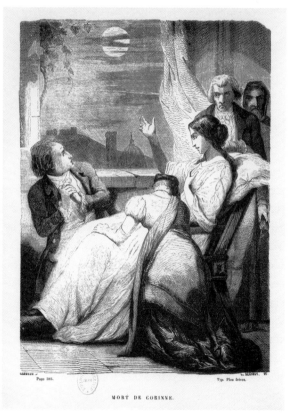

MORT DE CORINNE.

[6] ADEMOLLO, *Corilla Olimpica* cit., p. 55. Lo stesso autore (p. 129) menziona una descrizione di Corilla di Carlo Brack, traduttore in francese dei *Viaggi musicali* di Charles Burney: «C'était une femme grande, ayant un port majestueux, les yeux pleins de feu, et le regard imposant. Jalouse et fière de son talent poétique, elle se croyait supérieure à tous les improvisateurs ses contemporains».

11. ELIZABETH VIGÉE-LE BRUN, «Ritratto di Madame de Staël come Corinne», 1808. Olio su tela, 140 x 118 cm. Ginevra, Musée d'Art et d'Histoire.

12. FRANÇOIS GÉRARD, «Corinne al capo Miseno», 1817-1818. Olio su tela, 256 x 277 cm. Lione, Musée des Beaux-Arts.

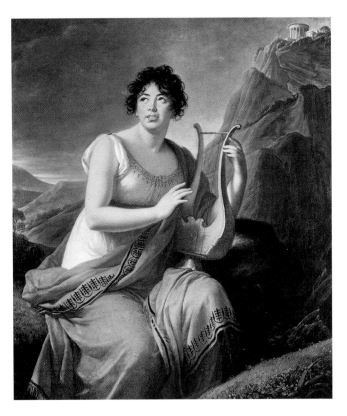

La Roma del 1774-1775 non è la Firenze di Pietro Leopoldo. Pur conservando un innegabile fascino e un prestigio internazionale in quanto meta e scuola degli artisti di ogni parte d'Europa, la capitale pontificia attraversava una profonda crisi politica, economica e sociale, crisi iniziata sin dalla fine del secolo precedente. Città aperta e forse più tollerante di quanto non sia dato di pensare, Roma rimaneva pur sempre sostanzialmente allergica al vento riformatore che soffiava ormai da tempo su tutta l'Europa. Il clima della capitale pontificia era agitato inoltre in quegli anni dalla spinosa questione della dissoluzione dell'Ordine dei Gesuiti. Si dice che Clemente XIV Ganganelli, che il 21 luglio del 1773 aveva soppresso l'Ordine, cedendo alle pressioni esterne sia degli Asburgo, sia dei Borboni, fosse morto l'anno seguente per la pena causatagli dalla dolorosa decisione. Il 5 ottobre, intanto, si era aperto il lungo conclave che si sarebbe concluso solo il 15 febbraio del 1775 con l'elezione di Pio VI Braschi.
Se l'Ordine dei Gesuiti era stato soppresso, il partito

romano filo-gesuitico era ancora vivo e vegeto in città. Sin dall'elezione di Pio VI, noto per le sue posizioni cautamente tradizionaliste, il partito appare ritemprato e le polemiche divampano di nuovo all'interno del Sacro Collegio dei cardinali, estendendosi rapidamente in tutti gli ambienti della città, e particolarmente in Arcadia.
La società letteraria dell'Arcadia contava in quegli anni una compatta formazione anti-gesuitica, rappresentata in particolare dal Custode, l'abate Gioacchino Pizzi, e dall'abate Luigi Godard, entrambi convinti sostenitori del partito giansenista romano[7]. Gioacchino Pizzi accolse quindi con particolare entusiasmo il piccolo gruppo dei Fiorentini, aperto ai più moderni Lumi e impregnato di filosofia riformatrice. Sin dal gennaio del 1775, le improvvisazioni di Corilla riflettono un pensiero aggiornato e l'interesse per le moderne conquiste della scienza; il 16 febbraio - due giorni dopo l'elezione di Pio VI - la poetessa viene coronata una prima volta in Arcadia[8]; oltre ad aver improvvisato su temi tradizionali, quali, fra gli altri, una lode del cavalier Perfetti e «il pianto d'Orfeo per la perdita d'Euridice», Corilla trattò in versi anche della «formazione dei sogni» e di «una Pastorella, che mentre sceglie i più vaghi fiori per formarne una ghirlan-

[7] Sulle vicende dell'Arcadia letteraria nei suoi legami con il mondo artistico romano si vedano L. BARROERO e S. SUSINNO, *Roma arcadica capitale delle arti del disegno*, in «Studi di Storia dell'Arte», 10, 1999; L. BARROERO, *L'Accademia di S. Luca e l'Arcadia: da Maratti a Benefial* e S. SUSINNO, *Artisti gentiluomini nella Repubblica delle Lettere*, in A. CIPRIANI (a cura di), *Aequa Potestas. Le Arti in gara a Roma nel Settecento*, catalogo della mostra (Accademia di San Luca 22 settembre - 31 ottobre 2000), Roma 2000, pp. 11-13 e 14-18. Si veda anche S. SUSINNO, *Anton Raphael Mengs in Arcadia Dinia Sipilio*, in S. ROETTGEN (a cura di), *Mengs. La scoperta del Neoclassico*, catalogo della mostra (Palazzo Zabarella 3 marzo - 11 giugno 2001), Venezia 2001, p. 59 e nota 33. Si veda inoltre, per una visione d'insieme, A. L. BELLINA e C. CARUSO, *Oltre il Barocco: la fondazione dell'Arcadia. Zeno e Metastasio: la riforma del melodramma*, in E. MALATO (a cura di), *Storia della Letteratura italiana. Il Settecento*, Roma 1998, pp. 248-312.
[8] Si veda *Adunanza tenuta dagli Arcadi per la coronazione della celebre pastorella Corilla Olimpica, In Roma, 1775*, dalle stampe di Salomoni. Nell'opuscolo, ornato dal ritratto inciso di Corilla Olimpica, sono elencati tutti i temi trattati «nella prima pubblica adunanza», nella «seconda pubblica adunanza» e nei «due esperimenti privati». Alla pagina LXIX si trova pubblicato un sonetto allusivo al marmo scolpito da Christopher Hewetson.

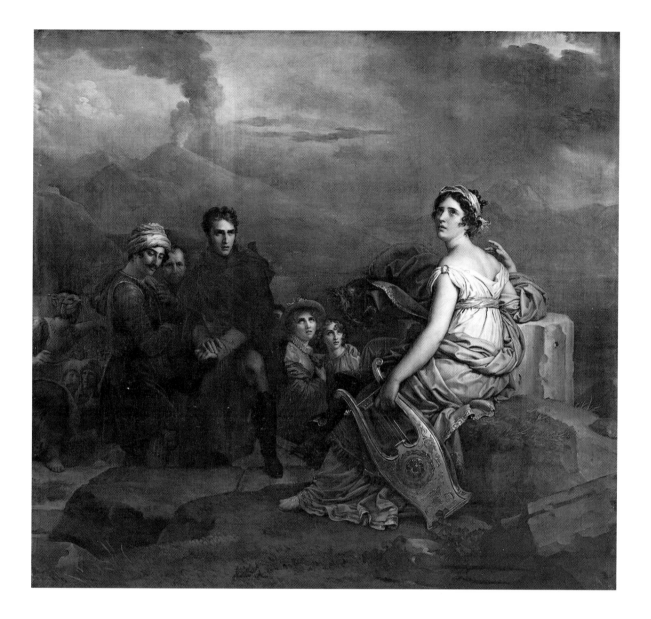

da al suo Pastore, ragiona seco lui dei vaghi effetti che fa la luce nei medesimi e come dia loro così vari e leggiadri colori», affrontando la questione delle teorie scientifiche della luce che, come vedremo, diventeranno uno dei cavalli di battaglia della poetessa nelle improvvisazioni romane che seguirono. In occasione della coronazione di Corilla in Arcadia furono eseguiti a Roma due ritratti dell'improvvisatrice, uno inciso da Francesco Bartolozzi da un dipinto (attualmente non reperito) della pittrice fiorentina Anna Piattoli[9] (fig. 1) e l'altro scolpito in marmo dallo scultore Christopher Hewetson, depositato dall'Arcadia nelle collezioni del Museo di Roma (fig. 2).

Una nuova serie di improvvisazioni di Corilla è documentata a Roma all'inizio del 1776[10].

Il 18 gennaio Corilla evoca in versi il «tempio della gloria» dove si incontrano Newton – del quale la poetessa spiega, improvvisando, la teoria della luce – e il principe Gonzaga di Castiglione, che diverrà in Ar-

cadia Emirèno Atlantino, e che è già menzionato come l'autore del *Letterato buon cittadino. Discorso filosofico e politico* che verrà pubblicato a Roma nel 1776 con le note dell'abate Luigi Godard e con un frontespizio inciso da Giovanni Volpato da un disegno di Domenico Corvi raffigurante il ritratto del principe, sotto al quale si legge:

«Questi è Emirèno, il veggo al folgorar del ciglio: / Arcadia, in esso onora un pensator tuo figlio; / Che imitator de gli Avi d'alta memoria degni / È l'onor de le Muse, è l'onor de gli ingegni»[11] (fig. 3).

[9] L'incisione è intitolata «Corilla Olympica Poetria Etrusca» ed è corredata dalla seguente lettera: «Haec est picta manu Musarum candida Nympha / Non tamen hic animum cernis et ingenium / Phoebus Amorque simul cingunt huic fronde capillos / Miraris? merito certat uterque Deus». Sotto al soggetto: «Anna Piattoli pinxit» e «F. Bartolozzi sculpsit».

[10] ADEMOLLO, *Corilla Olimpica* cit., pp. 213 sgg., evoca le «comparse in Arcadia» di Corilla il 18 gennaio, l'8 febbraio e il 7 marzo 1776.

[11] Riprodotto anche in SUSINNO, *Anton Raphael Mengs* cit., nota 7, pp. 60 e 68, nota 47.

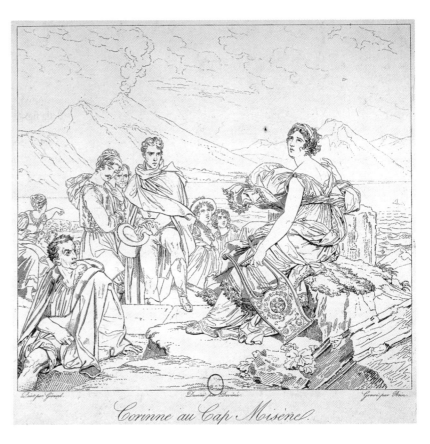

Corinne au Cap Misène

Il 6 maggio del 1776, Emirèno pronuncia in Arca-dia il suo discorso; Godard e Pizzi seguono a loro vol-ta con recitazioni in lode e Corilla improvvisa su due temi, e cioè su «come gli oggetti esterni possano con-durre alla cognizione dell'esistenza di Dio» e su «Adamo che dopo il peccato entra nella triste consi-derazione del bene perduto e del danno cagionato a sé e ai suoi posteri».

In Arcadia, quella sera, c'era davvero tutta Roma, riu-nita, in seno a una gran folla, intorno al senatore Ab-bondio Rezzonico, al cardinal Marefoschi, noto av-versario dei Gesuiti e al cardinal segretario di Stato Lazzaro Opizzo Pallavicini. In quell'occasione Co-rilla fu ascritta alla nobiltà romana e conobbe forse l'a-pice del suo successo.

Fu allora che al papa venne in mente l'idea (che non si rivelò in seguito particolarmente felice) di dar lustro alla propria immagine di pontefice aperto e, almeno in ambito letterario, cautamente progressista, pro-muovendo il progetto di coronazione della poetessa in Campidoglio.

Occorre a questo punto ricordare rapidamente che il primo anno del pontificato di Pio VI era stato trava-gliato da un lato dai violenti attacchi del partito filo-gesuitico espressi con aspre satire anti-Ganganelli e, sul versante opposto, dalla pubblicazione del *Dramma del Conclave*, satira ricca di spunti filo-giansenisti, rivolta essenzialmente contro il partito conservatore del Sacro Collegio, opera del Custode del Conclave, il princi-pe Sigismondo Chigi, altra figura romana dissenziente e anticonformista, decisa a promuovere una riforma dello Stato pontificio in senso democratico e sulla ba-se dei principi della massoneria[12]. Pio VI, che fu, co-me è noto, un pontefice particolarmente esitante[13], un papa che, come del resto ogni uomo di potere, dovet-te destreggiarsi fra le fazioni opposte, pensò quindi di rinsaldare la propria immagine non tanto sul terreno minato della politica e della riforma della Chiesa, ma su quello più neutrale e ameno della letteratura, lan-ciando il progetto di coronazione di Corilla, un pro-getto che venne ovviamente accolto con entusiasmo sia dalla poetessa, sia da un folto partito di sostenitori. Il progetto, però, suscitò anche, immediatamente, le po-lemiche del partito avversario, sostenuto dai cardinali Zelanti e dalla fazione romana filo-gesuitica. Piovve-ro le satire, i libelli, le pasquinate dirette non solo con-tro Corilla, ma in fin dei conti proprio contro il pon-tefice, che appena un mese dopo aver lanciato il pro-

[12] Si veda M. T. CARACCIOLO, *Un patrono delle arti nella Roma del Set-tecento. Sigismondo Chigi fra Arcadia e scienza antiquaria*, in V. CASALE e E. BORSELLINO (a cura di), *Roma, «il Tempio del vero gusto». La pittura del Settecento romano e la sua diffusione a Venezia e a Napoli*, Firenze 2001, pp. 101-121.

[13] ADEMOLLO, *Corilla Olimpica* cit., p. 251, riporta una pasquinata ri-volta contro Pio VI al momento della coronazione di Corilla: «Cle-mente XIII diceva sempre no, Clemente XIV diceva sempre sì, Pio VI dice sempre no e sì».

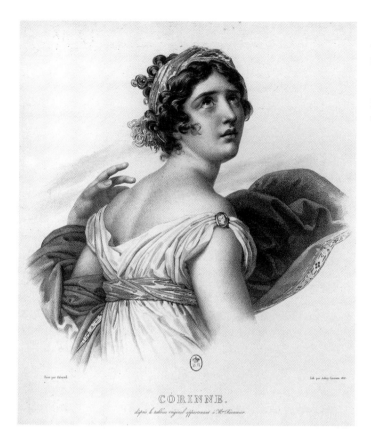

13. JEAN BEIN DA FRANÇOIS GÉRARD, «Corinne al capo Miseno», versione esposta nel *Salon* del 1824. Incisione.

14. JEAN-BAPTISTE AUBRY-LECOMTE DA FRANÇOIS GÉRARD, particolare della figura di Corinne. Litografia.

getto di coronazione, cercava già di ostacolarlo, e anzi di bloccarlo, ma invano. Il mese di luglio e il mese di agosto trascorsero quindi nei preparativi della corona-zione e nell'infuriare delle polemiche contro Corilla, contro il partito riformatore e contro il papa.

La coronazione stessa fu preparata in Arcadia da tre prove - tre cosiddetti *esperimenti* - durante i quali Co-rilla, davanti a dodici esaminatori, improvvisò intor-no a dodici temi, di Religione rivelata, di Storia Sacra, di Fisica, di Eloquenza, di Mitologia, di Legislazio-ne, di Poesia pastorale, di Filosofia morale, di Armo-nia, di Belle Arti, di Poesia epica e di Metafisica[14]. Corilla superò brillantemente tutte le prove. Secondo la testimonianza di una fonte: «...cant[ò] a stupore fi-no a rendere l'udienza stupefatta, e quasi al pari di lei contagiosamente elettrica ed entusiastica». E così, mal-

grado le satire e le pasquinate, malgrado la riluttanza del papa e la disapprovazione del cardinal segretario di Stato, la coronazione ebbe luogo il 31 agosto in Campidoglio.

Come abbiamo accennato, la cerimonia ebbe un to-no minore e gli ambienti romani, timorosi di mostrarsi troppo favorevoli a Corilla e alle idee progressiste e riformatrici, preferirono rimanere neutrali e non par-tecipare alla cerimonia. Si temevano soprattutto le ma-nifestazioni del popolo di Roma, come sempre favo-revole al partito conservatore; perciò il principe Gon-zaga prese la precauzione di stipendiare alcune guar-die del corpo a cavallo a difesa eventuale da insulti e da proiettili, guardie del corpo che furono in effetti molto utili sulla temuta via del ritorno dai palazzi ca-pitolini all'albergo di piazza di Spagna.

La vera storia della coronazione di Corilla non andò quindi così liscia come Madame de Staël la descrive nel suo romanzo, rivelando del resto un ottimismo un po' ingenuo e una scarsa conoscenza dell'ambiente ro-mano. Il commento di Giovanni Cristofano Ama-duzzi, filo-giansenista, membro del partito riformato-re e sostenitore di Corilla, testimone lucido e lungi-mirante dell'episodio, rivela uno dei giudizi più intel-ligenti che furono forniti allora della vicenda:

Bisognava che in quelli, e nei tempi susseguenti, i lumi filosofici, distruttori dei pregiudizi, e della superstizione,

[14] L'enunciato dei temi fu rispettivamente: «Qual fosse la prima Reli-gione rivelata, e come fosse rivelata»; «Descrizione del passaggio del po-polo d'Israele per l'Eritreo»; «Spiegazioni delle principali teorie della lu-ce e del modo, con cui si dipingono nell'occhio le immagini degli og-getti»; «Morte di Cicerone e crollo dell'eloquenza»; «la ragione perché la mitologia finga Amore cieco nel tempo stesso, che gli da l'Arco e gli strali, e lo suppone capace di colpire un bersaglio determinato»; «rap-presentar un Europeo, che procura d'illuminare un selvaggio con mo-strargli i vantaggi d'una legislazione»; «esporre i pregi della vita pasto-rale preferibile alla vita urbana»; «la Religione, se senza questa vi possa essere vera virtù?»; «Armonia: [si vuol sapere] la ragione perché un suo-no, che ci diletta, sentito e risentito più volte, ci annoi»; «quale sia, tra le belle arti, la più utile e la più dilettevole»; «saggio di stil sublime, e pro-prio dell'epica poesia, con fare il carattere di qualche Eroe»; «prove fisi-che e morali dell'immortalità dell'anima» (si veda *Ibid.*, p. 491).

15. JEAN-BAPTISTE AUBRY-LECOMTE
DA FRANÇOIS GÉRARD, particolare del giovane greco
che ascolta l'improvvisazione di Corinne. Litografia.

JEUNE GREC.
tiré du Tableau de Corinne appᵗ à Mᵐᵉ Récamier.

correttivi delle cieche passioni, e dei bassi artifici, e ne-
mici dell'atrocità e della prepotenza, avessero avuto più
piede e più estensione nelle nostre contrade, perché que-
sto distinto e raro onore conferito alla virtù di una don-
na singolare non avesse urtato la mente di tanti e tanti, i
giudizi e i suffragi dei quali potevano esservi e mancarvi
senza produrvi né un bene né un male…[15].

Ma quei tempi più clementi non erano ancora matu-
ri, né a Roma, né altrove. Sarebbe infatti inutile pre-
tendere che la Roma di Pio VI sia stata, in fin dei con-
ti, una città particolarmente retrograda; neanche la Pa-
rigi napoleonica e della Restaurazione, infatti, fu sem-
pre favorevole al talento apollineo di Madame de Staël.
È noto come l'imperatore fu irritatissimo dalla lettura
di *Corinne ou l'Italie* e buttò via il libro prima ancora
di averlo terminato[16]. Le pasquinate e le satire roma-
ne diventano nulla, poi, se confrontate alle espressio-
ni feroci dirette dalla critica francese dell'Ottocento
contro le donne scrittrici e intellettuali, le cosiddette *bas
bleus*, espressioni che culminano nelle frasi spietate di
Baudelaire, secondo il quale «aimer les femmes intel-
ligentes est un plaisir de pédéraste» e che nella recen-
sione del *Salon* del 1846 attaccò duramente la prota-
gonista femminile del romanzo di Madame de Staël
(«Corinne ne t'a-t-elle jamais paru insupportable? À
l'idée de la voir s'approcher de moi, animée d'une vie

véritable, je me sentais comme oppressé par une sen-
sation pénible, et incapable de conserver auprès d'elle
ma sérénité et ma liberté d'esprit»)[17].

In occasione della coronazione in Campidoglio, fu-
rono eseguiti su rame due nuovi ritratti di Corilla, uno
della poetessa a mezzo busto, coronata, sormontato
dalla lettera: «Virtus omnia vincit», sotto al quale si
legge: «D. Maria Madalena Morelli Fernandez coro-
nata in Campidoglio sotto il Nome Arcadico di Co-
rilla Olimpica» (fig. 4). E un altro, nel quale Coril-
la, a figura intera, è rappresentata in un paesaggio, se-
duta sopra un masso, con la lira in mano, opera inci-
sa da Bartolomeo Pinelli da un originale di Bartoloz-
zi (fig. 5). Ed è proprio questo il ritratto più interes-
sante, perché si rivela un'anticipazione delle prime im-
magini della *Corinne*-Madame de Staël che sarebbero
fiorite nella pittura, nella scultura e nelle stampe fran-
cesi del primo Ottocento. L'incisione fa parte di una
serie di ritratti di personaggi illustri all'interno della
quale Pinelli eseguì anche un'effigie di Madame de
Staël, raffigurata al tavolino, nell'atto di intingere la
penna nel calamaio (fig. 6).

L'eco della coronazione di Corilla si diffuse rapida-
mente al di fuori dello Stato pontificio, colorandosi di
toni encomiastici, in modo particolare nel granduca-
to di Toscana e nel ducato di Parma, dove il tipografo
Giovan Battista Bodoni (egli stesso Arcade con il no-
me di Obindo Vagiennio) ne pubblicò gli Atti nel
1779[18]. L'elegante volume di Bodoni non solo evoca
in maniera lusinghiera la coronazione, ma compren-
de una seconda parte, di circa duecento pagine, com-
posta da *Applausi poetici*, ossia carmi, sonetti, odi, can-

[15] Citato in *Ibid.*, appendice n. 11, pp. 492-493.
[16] Si veda COMTE E. DE LAS CASES, *Le Mémorial de Sainte-Hélène*
(1823), a cura di G. Walter, Parigi 1956-1957, t. I, 8, pp. 1.034-1.035,
martedì 13 agosto 1816, citato in DE PHALÈSE, *Corinne à la page* cit., pp.
16 sgg.
[17] Si veda *Ibid.*, p. 27. Si può anche citare E. DELÉCLUZE, *Journal*, Pa-
rigi 1948, p. 225: «La lecture de cet ouvrage [Corinne ou l'Italie] est
comme un breuvage empoisonné pour toutes les filles d'esprit qui se mê-
lent d'écrire…»
[18] *Atti della solenne coronazione fatta in Campidoglio della insigne Poetessa D.
na Maria Maddalena Morelli Fernandez pistoiese tra gli Arcadi C. O.*, Parma
1779.

zoni e canti, dedicati a Corilla da una pleiade di illustri poeti e letterati del tempo; esso contribuì quindi
notevolmente a far conoscere la vicenda della poetessa, presentata nella sua luce migliore.

Anche il principe Gonzaga di Castiglione ebbe modo di farsi personalmente ambasciatore della fama di
Corilla all'estero. Sin dal novembre 1776, infatti,
Emirèno partiva alla volta di Parigi, dove prese dimora stabile almeno fino alla Rivoluzione. Molto più
di Roma, la capitale francese dovette apparire al «letterato buon cittadino» come il luogo ideale per esprimere le sue idee d'avanguardia e nel corso del suo lungo soggiorno Gonzaga pubblicò con successo varie
operette[19], che vennero tutte tradotte in francese. Gentiluomo e massone, Gonzaga frequentava i migliori
salotti parigini, primo fra i quali quello di Suzanne
Necker, moglie del «direttore delle Finanze» di Luigi XVI, Jacques Necker, e madre di Germaine
Necker, futura Madame de Staël, allora appena decenne e affettuosamente chiamata in famiglia «Minette». Narra Grimm, altro ospite assiduo del salotto dei
Necker, nella sua *Corrispondenza*:

> Monsieur le Prince de Gonzague, le chevalier de la da
> me Corilla, cette célèbre improvisatrice qu'il a fait cou
> ronner à Rome en dépit de la cabale qui s'opposait à son
> triomphe, est ici depuis quelques jours. Ayant demandé
> à M. Marmontel, avec qui il soupait chez Madame
> Necker, un impromptu sur le bandeau de l'Amour, ce
> lui-ci fit sur-le-champ ces quatre vers: *L'Amour est un en
> fant qui vit d'illusion; | La triste vérité détruit la passion; | Il veut
> qu'on le séduise et non pas qu'on l'éclaire; | Voilà de son bandeau
> la cause et le mystère.*

Chissà se Emirèno non ottenne quella sera in casa
Necker la migliore risposta al quesito di Mitologia posto a Corilla in Arcadia, nel corso degli *esperimenti* che
precedettero la coronazione[20]?

Oltre alla *Corrispondenza* di Grimm, un'altra fonte ci
informa riguardo all'adolescenza di Madame de Staël
e alle serate di Suzanne Necker: le *Notes sur l'enfance de
Madame de Staël* di Catherine Rilliet-Huber, amica
d'infanzia della scrittrice[21], che mettono in luce gli

16. «Plumes dédiées aux dames». Incisione.

aspetti singolari della personalità della piccola Germaine, figlia unica dotatissima, adulata dai genitori.
Ricorda Catherine Rilliet-Huber:

> Quand nous rentrâmes [nel salotto di M. me Necker]
> tout le monde causait... nous nous glissâmes derrière le
> fauteuil de nos mères; à côté de celui de Madame Necker
> était un petit tabouret de bois, où sa fille était toujours as
> sise, obligée de se tenir bien droite. A peine eut-elle pris
> sa place accoutumée que quatre ou cinq vieux messieurs
> s'approchèrent d'elle, lui parlèrent avec le plus tendre
> intérêt; l'un d'eux, qui avait une petite perruque ronde,
> lui prit les mains, les serra dans les siennes, où il les retint
> longtemps et se mit à faire la conversation avec elle com
> me si elle avait eu vingt-cinq ans; cet homme était l'abbé
> Raynal, les autres étaient Thomas, Marmontel, le mar
> quis de Pezay et Grimm... On conçoit que pendant le
> dîner nous ne dîmes rien; nous écoutions; mais il fallait
> voir comment M. lle Necker écoutait! Ses regards sui
> vaient les regards de ceux qui parlaient et avaient l'air
> d'aller au-devant de leurs idées. Elle n'ouvrait pas la bou
> che et semblait pourtant parler à son tour, tant ses traits
> mobiles avaient de l'expression...

La testimonianza di Catherine Rilliet-Huber risale al
1777; ma non si può escludere che meno di un anno
prima «Minette» poté prestare la stessa appassionata attenzione al principe Gonzaga e alla vicenda di Corilla Olimpica narrata dal protagonista all'assemblea
riunita nel *souper* di Suzanne Necker.

[19] Un *Saggio sullo spirito umano*, una *Dissertazione sulla Poesia*, un volume
intitolato *Dell'influenza dello spirito guerriero dei Romani sulla decadenza delle Belle Arti nell'Italia e nella Grecia* e delle *Riflessioni sull'antica democrazia
romana*.

[20] Si veda *supra*, nota 14. Uno dei temi proposti per l'improvvisazione
di Corilla fu: «La ragione perché la mitologia finga Amore cieco nel
tempo stesso che gli dà l'Arco e gli strali e lo suppone capace di colpire
un bersaglio determinato». La citazione dalla *Corrispondenza* di Grimm
è riportata da ADEMOLLO, *Corilla Olimpica* cit., p. 335.

[21] C. RILLIET-HUBER, *Notes sur l'enfance de Madame de Staël*, in «Cahiers
staëliens», nn. 5 e 6, 1933-1934. Si veda anche J.-D. BREDIN, *Une singulière famille, Jacques Necker, Suzanne Necker et Germaine de Staël*, Parigi
1999, pp. 77-96, cap. V, *Minette*.

17. VICTOIRE JAQUOTOT DA FRANÇOIS GÉRARD,
«Corinne al capo Miseno».
Placca in porcellana di Sèvres, 58 x 47 cm.
Sèvres, Museo Nazionale della Ceramica.

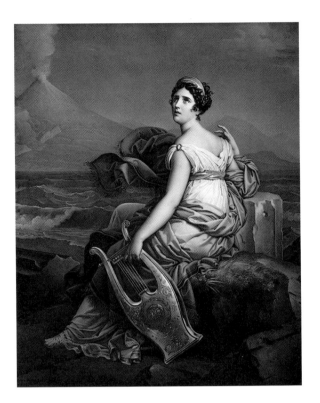

Alcuni anni più tardi, in ogni caso, Germaine Nec-
ker, che nel 1786 sarebbe divenuta baronessa De Staël-
Holstein, in seguito al suo matrimonio con l'amba-
sciatore di Svezia in Francia, poté ottenere nuove pre-
cisazioni sull'episodio della coronazione di Corilla
leggendone il resoconto pubblicato a Parigi dal conte
D'Albon[22]. D'Albon dedica un lungo passaggio del
suo *Discours...* agli improvvisatori italiani che lo han-
no colpito durante il suo viaggio nella penisola:

> Les Improvisateurs sont des Poètes qui font sur toutes
> sortes de matières des impromptus quelquefois d'une
> longue haleine. La plupart de leurs vers ne consistent,
> comme on peut bien se l'imaginer, que dans des traits
> sans liaison, et qui n'ont aucun rapport avec le sujet; mais
> prononcés avec ce ton d'emphase et ces contorsions
> presque convulsives qui agitent parfois les Improvisa-
> teurs, comme l'était autrefois la Sibylle, lorsque placée
> sur le trépied, elle prononçait les oracles, ils en imposent
> à la multitude dominée par les sens. D'ailleurs la rapidi-
> té du débit, jointe au bruit du chant, ôte la faculté néces-
> saire pour asseoir un jugement réfléchi. Il faut avouer,
> néanmoins, que ce genre demande une fécondité et une
> aisance, qui sont les signes d'un vrai talent...

Di là dal giudizio razionale, ancora fortemente per-
meato dello spirito dei Lumi francesi settecenteschi, le
parole di D'Albon traducono una nuova curiosità per
l'espressione puramente istintiva, spontanea e indivi-
duale del genio poetico, una curiosità che si sarebbe
confermata e sviluppata nel quadro del nascente mo-
vimento romantico[23]. Nell'insieme, tuttavia, il giudi-
zio portato da D'Albon su Corilla Olimpica rimane
ambiguo:

> Madame Morelli, qu'on connoît encore plus sous le nom
> de Corilla Olympica, s'est jetée dans cette carrière...
> Nous avons assisté à son couronnement; mais son méri-
> te n'a pas répondu à l'idée que nous nous en étions faite,
> et nous avons été plus frappés de l'appareil de ses
> triomphes que de l'éclat de ses succès. Le théâtre de son
> triomphe étoit le Capitole de Rome, superbement orné.
> Les Princes et les Cardinaux y avoient une place distin-
> guée. Toute la garde de la ville était sous les armes; et
> comme s'il eût été question d'un grand événement ou
> d'une fête somptueuse, le bruit du canon retentissant au
> loin, pour inviter le public à se livrer à la joie. Corilla

avait une très élégante parure; elle était à côté des Conser-
vateurs de Rome, élevés sur un trône et sous un dais. Ce
fut à leurs pieds qu'elle se mit à genoux, pour recevoir la
couronne de lauriers qui lui était destinée... On proposa
à Corilla des sujets qu'on appelle Thèmes. Elle les rem-
plit sans préparation, par des lieux communs, des redites,
des digressions, et des louanges à son honneur. Un
joueur de harpe, qui se trouvait derrière elle, accompa-
gnait sa voix assez agréable. Corilla ne jouit pas pure-
ment de sa gloire; car le Peuple, irrité de voir son nom à
côté de ceux du Tasse et du Pétrarque, fit éclater le mê-
me jour son mécontentement par des estampes obscènes,
par des propos insolents et une sédition que des ordres
sages dissipèrent aussitôt.

Un ulteriore recupero della figura e della storia di Co-
rilla in ambito francese, anch'esso precedente il ro-
manzo di Madame de Staël, fu opera del generale Sex-
tius de Miollis, brillante stratega dell'armata napoleo-
nica e cultore di letteratura e arti italiane[24]. Come è no-
to, il 6 novembre del 1800 Miollis entrava solenne-
mente in una Firenze riconquistata dai Francesi, do-
po una serie di vittorie di Bonaparte Primo Console,

[22] CONTE C. C. F. D'ALBON, *Discours sur l'histoire, le gouvernement, les
usages, la littérature et les arts de plusieurs nations de l'Europe*, Ginevra-Pari-
gi 1782, 3 volumi. Si veda il vol. III, pp. 248 sgg.
[23] Tale tendenza sarà incoraggiata in Arcadia, a partire dal 1790, dal
suo nuovo Custode, Luigi Godard (Cimante Micenio) che avrà l'o-
nore di accogliere fra i pastori proprio Madame de Staël, acclamata «pa-
stourelle» il 15 febbraio 1805 con il nome di Telisilla Argoica. Sotto la
Custodia di Godard, l'improvvisazione, considerata una della forme
più compiute del «genio italico», sarà una delle espressioni poetiche pri-
vilegiate in Arcadia. Si veda su questo punto BELLINA e CARUSO,
Oltre il Barocco cit. nota 7, pp. 255 sgg.
[24] Si veda H. AURÉAS, *Un général de Napoléon: Miollis*, Parigi 1961.

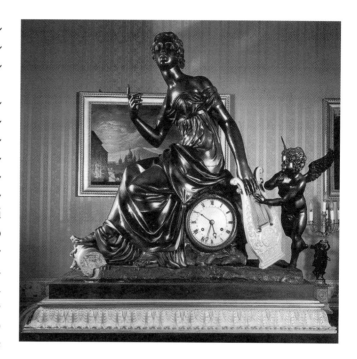

18. ANONIMO, «Corinne al capo Miseno».
Orologio in bronzo dorato, 90 x 81,5 x 38 cm.
Real Sitio de Aranjuez, Casa del Labrador,
«Sala de la Corina».

iniziate il 14 giugno dello stesso anno con quella fati-
dica di Marengo. La pace armata francese si sostitui-
va allora in Italia alle turbolenze rivoluzionarie e con-
tro-rivoluzionarie del triennio iniziato nel 1796.
A Firenze Miollis si atteggiò subito a padre nobile del-
la letteratura italiana, che del resto, come tutti i fran-
cesi, considerava come moribonda, se non addirittu-
ra morta e seppellita, e volle fare un gesto per mostra-
re come la generosità francese era disposta a risolleva-
re le afone Muse italiane. Miollis, in realtà, avrebbe de-
siderato recuperare Vittorio Alfieri, ma la cosa non gli
riuscì: Alfieri infatti non lo volle incontrare e rifiutò
ostinatamente l'invito a recarsi in casa sua[25]. Il gene-
rale letterato dovette quindi accontentarsi di Corilla
Olimpica. La poetessa, inoltre, si era da poco spenta
a Firenze e per un uomo politico o un governatore mi-
litare, un poeta morto è sempre meno scomodo di uno
vivo. Miollis organizzò quindi a Firenze, nelle sale
dell'Accademia Fiorentina, una solenne commemo-
razione di Corilla, che venne immortalata da nume-
rosi scritti e immagini, di cui Madame de Staël poté
avere avuto conoscenza[26].
Nel 1807, in seguito a un lungo soggiorno in Italia ef-
fettuato nel 1805, Madame de Staël pubblicava quin-

di il suo romanzo *Corinne ou l'Italie*. Senza entrare nei
dettagli di un'analisi critica dell'opera, diciamo solo,
in sostanza, che la vera storia subisce nel romanzo una
sorta di grandiosa metamorfosi e che i personaggi, gli
eventi, il loro quadro naturale e storico vengono co-
me ingigantiti; da veri divengono sublimi, perdendo
però in tal modo gran parte della loro verosimiglian-
za. Il significato essenziale della vicenda rimane tut-
tavia lo stesso: essere donna, avere talento, volerlo
esprimere, diventare celebre, combattere i pregiudizi
della società equivale a mettersi nei guai; nella realtà
storica i guai si risolsero con qualche fischio, qualche
sassata e con la necessità di una prudente fuga da Ro-
ma, mentre nella trasfigurazione romantica dell'epi-
sodio essi furono la solitudine, la malattia e la morte
di Corinne[27].
Si è precedentemente accennato alle critiche acerbe di
cui *Corinne* fu vittima nella Parigi dell'Ottocento; ma
come ogni opera in grado di suscitare un dibattito nel-
la società contemporanea, il romanzo ebbe anche i suoi
strenui sostenitori. Lo dimostrano innanzitutto le nu-
merose edizioni di *Corinne ou l'Italie*, fra le quali alcu-
ne corredate da illustrazioni, e le traduzioni del ro-

[25] Si veda ADEMOLLO, *Corilla Olimpica* cit., pp. 418-419. Si veda an-
che V. ALFIERI, *Vita*, introduzione e note di M. Cerruti, nota bio-bi-
bliografica di L. Ricaldone, Milano 2000 (quarta edizione), pp. 302-
303.
[26] Si veda anche F. BEAUCAMP, *Le peintre lillois Jean-Baptiste Wicar
(1762-1834). Son œuvre et son temps*, Lille 1939, vol. I, pp. 334-335. L'au-
tore suggerisce di identificare in un dipinto di Wicar conservato presso
la Galleria Nazionale dell'Umbria di Perugia (inv. 627; olio su tela, 28
x 19 centimetri) un ritratto commemorativo di Corilla Olimpica, raf-
figurata accanto a un busto di Orazio. L'ipotesi è stata ripresa recente-
mente in *L'albero della libertà. Perugia nella Repubblica giacobina, 1798-1799*,
catalogo della mostra (Archivio di Stato, Galleria Nazionale del-
l'Umbria, Complesso monumentale Santa Giuliana, 10 ottobre - 15
novembre 1998), Perugia 1998, n. 169, ma non può essere accolta con
assoluta certezza.
[27] Il tema della morte di Corinne fu trattato da Johan Tobias Sergel in
un disegno del National Museum di Stoccolma e da C. T. Degeorge
in un acquerello in collezione privata (si veda *Madame de Staël et l'Euro-
pe*, catalogo della mostra [Bibliothèque Nationale, Parigi 1966], Pari-
gi 1966, nn. 325 e 326, non ripr.) e in un disegno di Bartolomeo Pinel-
li della collezione Thomas Ashby della Biblioteca Apostolica Vaticana
(si veda *Dessins de la collection Thomas Ashby à la Bibliothèque Vaticane*,
catalogo della mostra, Città del Vaticano 1975, n. 285 ripr.)

19. LANGLUMÉ DA JEAN-FRANÇOIS BOSIO,
«Corinne al capo Miseno». Litografia.

20. LÉOPOLD ROBERT,
«Corinne al capo Miseno», 1821-1822 circa.
Olio su tela. Neuchâtel, Musée d'Art et d'Histoire.

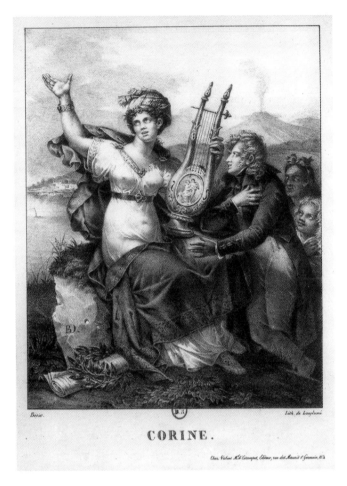

CORINE.

*manzo in tedesco (opera di Federico Schlegel)[28], in italiano e in spagnolo. Le prime edizioni illustrate del romanzo di Madame de Staël comportano solo un frontespizio figurato, di qualità relativamente modesta[29], ma l'edizione parigina di Victor Lecou, del 1852, è ornata da un numero considerevole di vignette inserite nel testo oltre che da sette tavole fuori testo vivacemente espressive[30] (figg. 7-10).
Anche la fortuna di *Corinne* nelle arti figurative e applicate, oltre che nella musica del primo Ottocento, si rivela notevole. Le prime traduzioni in pittura appaiono dedicate dagli artisti alla protagonista della storia, identificata, come si diceva, con la stessa Madame de Staël. È quanto chiaramente esprime il dipinto di Elisabeth Vigée-Le Brun conservato nel Musée d'Art et d'Histoire di Ginevra, eseguito in Svizzera nel*

1808[31] (fig. 11): la poetessa ha i tratti - non belli e facilmente riconoscibili - di Madame de Staël ed è raffigurata con in mano la lira, in un paesaggio dominato in alto a destra da un tempio, forse «il tempio della gloria», come suggeriva Stefano Susinno, assimilato in ogni caso al tempio detto della Sibilla di Tivoli. L'iconografia del dipinto si presta a varie interpretazioni. Sappiamo infatti che nel romanzo Corinne viene descritta e resa più volte come una sibilla antica, straordinariamente ispirata, e dotata di un talento di comunicazione delle conoscenze quasi divino. Il romanzo ci apprende inoltre che la poetessa possiede una casa di campagna a Tivoli, dove conserva un'interessante galleria di dipinti antichi e moderni, nella quale un giorno condurrà Oswald[32].

[28] *Corinna oder Italien. Aus dem Französischen [Corinne ou l'Italie] der Frau von Staël übersetzt und herausgegeben von Friedrich Schlegel*, Berlino 1807, 4 volumi.
[29] *Corina ò Italia por Madame Stael-Holstein, traducida del frances*, En casa de Tournachon-Molin, Parigi 1824, 4 volumi. Ogni volume è corredato da un frontespizio figurato di autore anonimo, raffigurante per il volume primo «Il trionfo di Corinne», per il volume secondo «Oswald e Corinne a Napoli», per il volume terzo «Svenimento di Oswald dopo il salvataggio di un uomo caduto in mare», per il volume quarto «La morte di Corinne». Si veda anche *Corinne ou l'Italie par Madame la Baronne de Staël, nouvelle édition revue et corrigée*, chez Martial Ardant Frères, Limoges 1839, due volumi corredati da frontespizio illustrato.
[30] Il volume ripropone l'edizione parigina di Treuttel e Würtz, del 1841. Molte delle vignette illustrative non sono altro che banali vedute delle città italiane nelle quali si svolgono le vicende di Oswald e di Corinne; ma altre immagini alludono a momenti particolari del romanzo e sono più originali. Si veda in particolare la raffigurazione dello studio di Antonio Canova, dove Oswald e Corinne ammirano alla luce delle torce il «Genio funebre» destinato al monumento di Clemente XIII Rezzonico in San Pietro. Il passo del romanzo di Madame de Staël che narra la visita dei due protagonisti allo scultore è particolarmente suggestivo: «Il y avait chez Canova une admirable statue destinée pour un tombeau: elle représentait le Génie de la douleur, appuyé sur un lion, emblème de la force. Corinne, en contemplant ce Génie, crut y trouver quelque ressemblance avec Oswald, et l'artiste lui-même en fut frappé. Lord Nelvil se détourna pour ne point attirer l'attention en ce genre; mais il dit à voix basse à son amie: "Corinne, j'étais condamné à cette éternelle douleur quand je vous ai rencontrée..."» (fig. 9).
[31] Inv. 1841-3. Olio su tela, 140 x 118 centimetri. Si veda A. GONZÁLEZ-PALACIOS, *David e la pittura napoleonica*, Milano 1967, p. 15, tav. XXIV. Una seconda versione del dipinto è conservata nelle collezioni del castello di Coppet. Madame Vigée-Le Brun ripropone la posa anche al principe Lubomirski come Anfione, ritratto a Vienna nel 1792, noto oggi dalla versione datata 1817, in collezione privata (si veda A. ZANELLA, *Trois femmes peintres dans le siècle de Fragonard*, catalogo della mostra [Musée de la Parfumerie Fragonard, Grasse 1998], s.l. 1998, pp. 54-57). La pittrice riprenderà ulteriormente il tema nel ritratto della contessa di Halgwitz, noto attualmente solo da un'incisione di Jean Keller.
[32] MADAME DE STAËL, *Corinne ou l'Italie* cit., pp. 228-239: «La maison de Corinne était bâtie au-dessus de la cascade bruyante du Téveronne; en haut de la montagne, en face de son jardin était le temple de la Sibylle. C'était une belle idée qu'avaient les anciens de placer les temples au sommet des lieux élevés. Ils dominaient sur la campagne, comme les idées religieuses sur toute autre pensée. Ils inspiraient plus d'enthousiasme pour la nature, en annonçant la divinité dont elle émane, et l'éternelle reconnaissance des générations successives envers elle. Le paysage, de quelque point de vue qu'on le considérât, faisait tableau avec le temple qui était là comme le centre ou l'ornement de tout».

Seguì quindi il celebre dipinto di François Gérard, eseguito fra il 1817 e il 1818 su commissione del principe Augusto di Prussia, che volle farne dono a Madame Récamier in ricordo dell'amica defunta[33] e che venne esposto a Parigi nel *Salon* del 1822. Come è noto, il dipinto illustra il passo del romanzo nel quale Corinne improvvisa al capo Miseno, in presenza di Oswald e di un gruppo di astanti (fig. 12); una seconda versione dell'opera, di dimensioni inferiori, ma corredata da ulteriori figure, in particolare da quella di un uomo seduto in primo piano che ascolta Corinne, fu presentata da Gérard al *Salon* del 1824, e ricevette il lungo commento critico, nell'insieme favorevole, di Stendhal[34] (fig. 13). La composizione risponderebbe a un'iconogafia complessa che metterebbe in scena John Rocca (secondo marito di Madame de Staël) nella figura dell'Orientale, Wilhelm Schlegel, in quella dell'uomo anziano, Albertine de Staël (figlia dell'autrice) e Miss Randall, dama di compagnia, nelle due fanciulle al centro in secondo piano e lo stesso principe Augusto di Prussia nei panni di Oswald[35]. Nel dipinto di Gérard, il fulcro del romanzo sembra spostato ormai dalla coronazione in Campidoglio all'improvvisazione notturna di Corinne al capo Miseno, di fronte alla baia di Napoli, un'improvvisazione che ha per tema la storia della ca-

[33] Inv. A 2840. Legato da Madame Récamier alla città di Lione ed esposto nelle sale del Musée des Beaux-Arts (Palais Saint-Pierre). Sulla storia del dipinto, si veda M. T. CARACCIOLO, *Le visage de la Muse. Autour du portrait de Mme Récamier par François Gérard et de sa copie dessinée par Tommaso Minardi*, in M. FUMAROLI (a cura di), *Chateaubriand et les arts*, Parigi 1999, pp. 199-216.

[34] Si veda *Critique amère du Salon de 1824 par M. Van Eube de Molkirk*, in S. GUÉGAN e M. REID (a cura di), *Stendhal, Salons*, Parigi 2002, pp. 71-74. Stendhal sottolinea le differenze tra le due versioni del quadro, considerando la seconda superiore alla prima: «M. Gérard vient de reproduire dans de moindres dimensions ce premier tableau trop célèbre pour que j'ai besoin de le décrire... [il] a cru devoir ajouter quelques personnages accessoires; c'est une idée fort heureuse. Je ne sais si je ne me

trompe, mais je crois le tableau de l'exposition actuelle supérieur à l'original. Corinne me semble plus inspirée; ce beau corps, si habilement dessiné sous les draperies harmonieuses, rappelle les proportions des plus belles statues grecques... Je vois dans les yeux de Corinne le reflet des passions tendres telles qu'elles se sont révélées aux peuples modernes; je sens quelque chose qui tient à l'enthousiasme sombre de Werther; j'entrevois en un mot que cette femme inspirée marche à la mort par un chemin de fleurs... Oswald, avec son air souffrant et triste, est l'un des moins bons personnages du tableau de M. Gérard. Aussi, l'œil déserte-t-il bientôt ce froid habitant du nord pour s'arrêter sur l'enthousiasme naïf et plein de bonheur de ce lazzarone qu'une heureuse inspiration du peintre a placé à l'angle du tableau, à la gauche du spectateur...» (fig. 13).

[35] *Madame de Staël et l'Europe* cit., n. 321.

pitale campana e del suo territorio, assimilati entrambi all'immagine delle passioni umane[36]. L'amore fra Oswald e Corinne è allora al suo culmine e la tempesta già si addensa sul capo dei protagonisti. L'improvvisazione di Corinne si colora di un cupo pessimismo:

> Oh! souvenir, noble puissance, ton empire est dans ces lieux! De siècle en siècle, bizarre destinée! l'homme se plaint de ce qu'il a perdu. L'on dirait que les temps écoulés sont tous dépositaires, à leur tour, d'un bonheur qui n'est plus; et tandis que la pensée s'enorgueillit de ses progrès, s'élance dans l'avenir, notre âme semble regretter une ancienne patrie dont le passé la rapproche...

Parole che traducono il ritorno della seduzione del passato, sostituitasi ormai a quella del progresso, mentre viene anche evocata o invocata la maledizione incombente sul genio:

> La fatalité ne poursuit-elle pas les âmes exaltées, les poètes dont l'imagination tient à la puissance d'aimer et de souffrir? Je ne sais quelle force involontaire précipite le génie dans le malheur: il entend le bruit des sphères que les organes mortels ne sont pas faits pour saisir; il pénètre des mystères du sentiment inconnus aux autres hommes, et son âme recèle un Dieu qu'elle ne peut contenir.

Espressione di un nuovo, inebriante stato d'animo romantico, la scena divenne presto popolare. Divulgata dall'incisione, nel suo insieme e in alcuni bellissimi particolari (figg. 14-15), fu riprodotta più volte negli almanacchi e adattata, come motivo ornamentale, alla superficie di scatole, vasi, vassoi, orologi a pendolo e ventagli (fig. 16). Lo stesso François Gérard ebbe per primo l'idea di ricavare dalla propria composizione un'immagine della sola Corinne, seduta su un masso e appoggiata a un frammento di colonna, con la lira in mano e, sul fondo, il mare. La versione originale di questo ulteriore dipinto - riduzione, a essa posteriore, della tela di Lione, noto sinora solo da un'incisione - è rimasta fino a una data recentissima nella collezione dei discendenti dell'artista ed è ricomparsa sul mercato antiquario nel 1999[37]. Questa versione della composizione, ridotta e centrata su Corinne, si

rivelò probabilmente più adatta a essere riprodotta su opere d'arte applicata, fra le quali, ad esempio, la placca di porcellana, firmata Victoire Jaquotot e datata 1825, conservata oggi nel Museo Nazionale della Ceramica di Sèvres[38] (fig. 17). Una delle interpretazioni scolpite più suggestive dell'improvvisatrice è costituita in ogni caso dall'orologio in bronzo dorato di anonimo artigiano francese del primo Ottocento posto al centro della «Sala de la Corina» della Casa del Labrador, nel parco della residenza dei re di Spagna di Aranjuez[39] (fig. 18). Un'ulteriore interpretazione dell'episodio, ispirata dalla composizione di Gérard, venne proposta da Bosio e tradotta in litografia da Langlumé (fig. 19).

All'incirca negli stessi anni, fra il 1821 e il 1822, toccò quindi a Léopold Robert cimentarsi nell'illustrazione del romanzo di Madame de Staël. Il pittore aveva ricevuto infatti dal barone di Foucancourt la commissione di interpretare su tela l'ormai celebre improvvisazione di Corinne nella baia di Napoli; ma - segno forse dei tempi nuovi - Robert non si rivelò particolarmente ispirato dal soggetto e non riuscì a portare a termine la propria invenzione, della quale rimane soltanto un bozzetto molto sommario (e abbastanza infelice), conservato attualmente nel Musée d'Art et d'Histoire di Neuchâtel[40] (fig. 20); l'artista finì poi con il trasformare il tema storico-letterario in una scena di genere intitolata l'«Improvisateur napolitain», che fu acquistata dal duca d'Orléans per la sua collezione di dipinti e che fu distrutta nell'incendio del castello di

[36] MADAME DE STAËL, *Corinne ou l'Italie* cit., pp. 348-355: «La campagne de Naples est l'image des passions humaines: sulfureuse et féconde, ses dangers et ses plaisirs semblent naître de ces volcans enflammés qui donnent à l'air tant de charmes, et font gronder la foudre sous nos pas».

[37] Vendita all'asta di Bayeux, giovedì 11 novembre 1999, opera segnalata da una tavola a colori in copertina. Si veda anche «La Gazette de l'Hôtel Drouot», n. 39, 29 ottobre 1999. Una copia del dipinto di Gérard con la sola Corinne è conservata nella dimora di Chateaubriand alla Vallée-aux-Loups.

[38] A. LAJOUX, *Tableaux précieux en porcelaine*, in «L'Estampille-l'Objet d'art», maggio 1991, p. 116.

[39] Inv. 10052468, bronzo dorato, 90 x 81,5 x 38 centimetri. Ringrazio Pilar Benito García del suo aiuto nelle mie ricerche.

[40] Inv. 344, olio su tela, 37 x 24 centimetri.

Neuilly, ma della quale rimane oggi una litografia[41]. Nel 1825, infine, il romanzo di Madame de Staël veniva recuperato in campo musicale nel libretto del «Viaggio a Reims», opera buffa composta a Parigi da Gioacchino Rossini. Si tratta dell'ultima opera di Rossini con un libretto scritto in italiano, che il maestro realizzò all'apice della sua carriera, quando era direttore della musica e della scena del *Théâtre Italien* di Parigi. Come è noto, il viaggio a Reims non avvenne, per mancanza di cavalli, e l'opera non ha una trama precisa. Essa mette in scena un gruppo pittoresco di personaggi, aspiranti viaggiatori, che attende di recarsi all'incoronazione di Carlo X a Reims. Del gruppo fanno parte l'improvvisatrice Corinne, con la sua arpa (alla quale si rivolge nell'aria «Arpa gentil, che fida compagna ognor mi sei...»), e il suo cavalier servente inglese, Lord Sydney (è qui interessante rilevare che il personaggio ritrova nel libretto dell'opera il primo nome che Madame de Staël aveva dato a Lord Nelvil e che poi, all'ultimo momento, addirittura sulle bozze del romanzo, aveva modificato avendo appreso che uno degli avversari inglesi maggiormente odiati da Napoleone si chiamava proprio Sydney Smith; evidentemente, sotto la Restaurazione, il nome maledetto poteva di nuovo essere pronunciato). Nel rossiniano «Viaggio a Reims» amori e conflitti nascono e si disfano entro una straordinaria fioritura canora e musicale che rimane in realtà l'autentica protagonista dell'opera. Corinne, ovviamente, improvvisa ed è amata da Lord Sydney che tenta invano «di strappar dal core l'acuto dardo», come recita una delle sue arie più belle. E se i viaggiatori non riescono a partire, si consolano con le promesse di festeggiamenti parigini e soprattutto con l'ultima improvvisazione di Corinne destinata a celebrare la «delizia e amor dei Francesi», il re di Francia Carlo X, anche lui appena incoronato.

La fortuna di *Corinne* proseguì a lungo nel corso dell'Ottocento, dando vita, in Francia come in Italia, a nuove produzioni letterarie, di qualità, ahimè, sempre più scadente[42]. La deformazione romantica aveva ormai raggiunto il suo apice, aprendo la via, per contrasto, a una sempre più esigente ricerca storica e filologica da cui scaturì, circa vent'anni dopo, la prima biografia di Corilla Olimpica fondata sui documenti e firmata a Firenze, nel 1887, da Alessandro Ademollo; un lavoro pregevole, senza il quale quest'articolo non sarebbe stato scritto, che permette oggi una migliore ricostruzione sia dei fatti, sia dei personaggi e ci consente di considerare l'episodio e le sue diramazioni con occhi nuovi.

[41] Si veda *Lamartine et les artistes du XIX siècle*, catalogo della mostra (Musée de la Vie Romantique, 1990-1991), Parigi 1990, n. 28, e P. GASSIER, *Léopold Robert*, Neuchâtel 1983, p. 122. Si veda anche DUCHESNE (Aîné), *Musée de Peinture et de Sculpture ou recueil des principaux Tableaux, Statues et Bas-reliefs des collections publiques et particulières de l'Europe dessiné et gravé à l'eau-forte par Réveil avec des notices descriptives, critiques et historiques, par Duchesne Aîné*, Parigi 1828-1834, v. 5, 1829, p. 329: «l'Improvisateur napolitain, ce tableau parut au Salon de 1824 et fait partie de la Galerie de SAR monseigneur le duc d'Orléans».
[42] ADEMOLLO, *Corilla Olimpica* cit., dà nell'*Introduzione* (p. XXI) una lista probabilmente completa delle creazioni italiane, alla quale possiamo aggiungere anche la produzione francese di Henri Monier de la Sizeranne, «Corinne, drame en 3 actes et en vers», rappresentata al *Théâtre français* di Parigi il 23 settembre 1830, definita, nella scheda di *Madame de Staël et l'Europe* cit., «curieuse adaptation du roman», al termine della quale Corinne prende il velo. Si veda anche *Corinne ou l'idéal de l'amour et du génie, drame en cinq actes et en prose d'après Madame de Staël*, adattamento di Napoléon-Grégoire de Matty de Latour, Rennes 1871.

Cervara di Roma nella pittura di paesaggio tra Sette e Ottocento*

LILIANA BARROERO

Tra i molteplici interessi che hanno connotato la figura di Stefano Susinno studioso e ricercatore, un posto di rilievo spetta indubbiamente alla pittura di paesaggio a Roma in età moderna. Lo appassionava la continuità storica di questa tematica, squisitamente ottocentesca ⁓ tra *Ancien Régime* e Restaurazione ⁓ ma inserita in un percorso avviato fin dal Seicento se non dal tardo Cinquecento, quando la campagna romana era divenuta motivo sempre più frequente di ispirazione per gli artisti, italiani e stranieri, che nelle sue linee maestose scorgevano le tracce dei luoghi di Orazio e di Virgilio e nei suoi abitanti cercavano la «naturale maestà e bellezza» ereditata dagli antichi e incarnata nei personaggi dipinti da Raffaello[1].

Ancora in epoca di Restaurazione infatti si continuava a ribadire, per la pittura di paesaggio, l'insostituibilità dell'esperienza italiana per conoscere davvero una natura che valesse la pena di essere ritratta. Era come se il perfetto equilibrio tra la bellezza ideale e i suoi echi nel mondo fenomenico potesse essere raggiunto solo attraverso un cammino parallelo a quello prescritto per la statuaria e la pittura «di storia»: dosaggio sapiente tra il portato dell'esperienza diretta del vero e lo studio di modelli canonici. Modelli in questo caso non antichi, ma altrettanto autorevolmente «classici»: i paesaggi arcadici o eroici di Claude o di Poussin valevano da termine di confronto a titolo non

meno prestigioso della scultura greco⁓romana o della «divina» naturalezza raffaellesca[2]. Altre componenti culturali come l'acribia naturalistica di matrice neo⁓fiamminga, le curiosità geografiche ed etnografiche di origine illuminista, il progressivo organizzarsi delle scienze antiquarie in filologia archeologica, contribuivano ad arricchire il quadro degli stimoli e delle motivazioni nel quale il pittore paesista si trovava ad agire: confortato, tra l'altro, da una crescente fortuna commerciale dei suoi prodotti, quasi a riscatto e compenso della posizione comunque subordinata che le gerarchie accademiche erano disposte a riconoscere al «genere» prescelto[3].

La pittura di paesaggio, inconsciamente «aniconica», avrebbe nel tempo condotto alla rimozione progressiva della familiarità con il corpo umano nudo, base della cultura figurativa classica[4]. Una rimozione che denunciava un carattere romantico, protestante e bor⁓

1. JOHANN JACOB FREY, «Veduta di Cervara», 1836⁓1838. Olio su tela, 76 x 112 cm. Collezione privata.

* Ringrazio Stefano Grandesso, Franco Lagana, Francesco Leone per la disponibilità e i molti aiuti.

[1] Le riflessioni di Stefano Susinno sull'evoluzione della pittura di paesaggio tra Settecento e Ottocento sono espresse in particolare nel saggio *Echi della pittura di paese nelle fonti a stampa romane del primo Ottocento*, actes du colloque «Corot en Italie», Académie de France à Rome (Villa Medici 9 marzo 1996), Paris Klincksiek⁓Musée du Louvre⁓Académie de France à Rome, Roma 1998, pp. 459⁓731; e in alcune comunicazioni a convegni, purtroppo rimaste inedite: *La pittura di paesaggio: nuovi percorsi formativi tra studio dal vero e prassi accademica*, convegno «Roma fra la Restaurazione e l'elezione di Pio IX. Amministrazione, Economia, Società, Cultura» (Archivio di Stato, Roma 30 novembre ⁓ 2 dicembre 1995); *Note sul ruolo del «prospettico» tra i paesisti del primo ottocento*, giornata di studio «Pierre Henry de Valenciennes e il paesaggio moderno», promossa dal Dipartimento di Studi Storico⁓Artistici Archeologici e sulla Conservazione dell'Università degli studi di Roma Tre e dal Dipartimento delle Arti Visive dell'Università degli Studi di Bologna (Palazzo Ancaiani, Spoleto 13 luglio 1996). Delle discussioni e degli scambi di idee originati da quelle occasioni ⁓ in particolare per la stesura comune dell'intervento «a due voci» in una giornata di studio dedicata ai Pittori di Olevano nel 1999 ⁓ mi avvalgo nell'elaborazione di questo contributo.

[2] Si veda a questo proposito quanto scrive Giuseppe Antonio Guattani nelle sue *Memorie Enciclopediche* (per questa e altre testimonianze in proposito si veda SUSINNO, *Echi della pittura di paese* cit.)

[3] Per una significativa esemplificazione delle diverse «anime» della pittura di paesaggio tra la fine del Settecento e la prima metà dell'Ottocento si veda *Quadreria 2004. Storia, ritratto, paesaggio. Pittori in Italia tra neoclassico e romantico*, Galleria Carlo Virgilio, Roma 2004.

[4] Forse vale la pena ricordare che Charles⁓Joseph Natoire, direttore dell'Accademia di Francia a metà Settecento, aveva sostituito l'esercizio dello studio del nudo dal vero con quello del paesaggio.

ghese, a vantaggio di un investimento sentimentale e
spiritualistico sul paesaggio come «espressione dell'a-
nima» e che ancora persiste nella sensibilità contem-
poranea. Da quel momento, i luoghi stessi sarebbero
stati sempre più spesso rappresentati con una fedeltà
che li rendeva pienamente riconoscibili fin nei parti-
colari secondari, come il taglio di una rupe o lo slargo
di una radura. Tivoli e il tempio della Sibilla, Subia-
co e Vicovaro di conseguenza non erano più trasfigu-
rati e «composti» all'interno di una concezione esclu-
sivamente ideale, anche se lo studio del paesaggio con-
tinuava a essere regolamentato da norme precise: ogni
singolo elemento era inteso come parte del grande cor-
po della natura; ad alberi, sassi e cespugli era dovuto il
medesimo attento studio richiesto per l'anatomia uma-
na[5]. Alcuni luoghi poi, nei quali si riconosceva una
particolare ricchezza di «motivi» - non più le placide
linee dei dintorni di Roma, ma la varietà di elementi e
gli aspri, pittoreschi contrasti delle aree più interne -
divennero meta privilegiata di vere e proprie colonie
artistiche. Tra queste località, la valle dell'Aniene fu
particolarmente frequentata fin dal Seicento (Gaspard
Dughet, ad esempio, ne registrò alcuni tratti caratteri-
stici nei suoi paesaggi affrescati alla fine del quinto de-
cennio del secolo in San Martino ai Monti)[6]. Verso la
fine del Settecento la fortuna del sito conobbe una ve-
ra e propria accelerazione: Johann Christian Reinhart,
Jacob Wilhelm Mechau, Albert Christoph Dies ne
trassero motivi per la serie di vedute all'acquaforte
«Mahlerisch radirte Prospecte aus Italien», pubblica-
ta tra il 1792 e il 1798 a Norimberga dall'editore
Frauenholz[7]. La tecnica litografica sarebbe stata infat-
ti sempre più frequentemente vista come supporto al-
la formazione del pittore paesista e repertorio di moti-
vi naturalistici, stimolando parallelamente - proprio
com'era avvenuto per le incisioni dall'antico e dai ca-
polavori pittorici cinque-seicenteschi - l'esigenza del-
l'esperienza diretta, della conoscenza dal vivo.
La cultura accademica romana, con la sua costante
opposizione all'istituzione di una cattedra di paesag-

2. BARTOLOMEO PINELLI,
«Donna di Cervara», 1810.
Incisione, 282 x 213 mm (dalla *Nuova raccolta
di cinquanta motivi pittoreschi e costumi di Roma*).

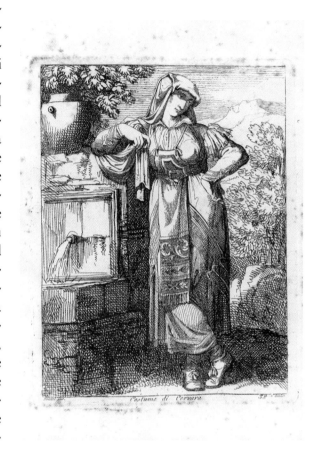

gio presso l'Accademia di San Luca (va ricordato che
invece presso l'Accademia di Francia era stato istitui-
to già dal 1817 il *Grand Prix* anche per questo settore,
pur se limitatamente alla categoria del «Paesaggio sto-
rico»), è all'origine del ritardo con il quale gli artisti
italiani sembrano prendere coscienza dei mutamenti
in questo specifico campo. Di un simile atteggiamen-
to di chiusura fu paradossalmente il capofila un fran-
cese, Jean Baptiste Wicar, il pittore classicista da tem-
po saldamente insediato nelle istituzioni culturali ro-
mane, che dopo aver perorato a suo tempo presso Na-
poleone proprio la causa del *Grand Prix* per il paesag-
gio storico, nel 1827 si pronunciò violentemente sul
«Giornale Arcadico»[8] contro l'istituzione di una cat-
tedra di paesaggio presso l'Accademia di San Luca.
Egli forse non poteva immaginare quanto quel suo au-
torevole intervento sarebbe stato efficace a spegnere sul
nascere ogni velleità di riforma per i decenni a venire.

[5] Si veda quanto scrive Wicar nel 1827 a questo proposito (testo citato
alla nota 7).
[6] Ad esempio nella «Punizione dei profeti di Baal», del 1648-1649. L'i-
dentificazione del luogo è di D. RICCARDI, *Il fascino del paesaggio italia-
no. Gli artisti romantici tedeschi del primo Ottocento a Olevano Romano e luo-
ghi limitrofi*, in *Gli artisti romantici tedeschi del primo Ottocento a Olevano Ro-
mano*, catalogo della mostra (Villa De Pisa, Olevano Romano 7-28 set-
tembre 1997), Milano 1997, pp. 12-67, in particolare (per Dughet) le
pp. 14-16.
[7] Cito ancora da *Ibid.*, p. 20.
[8] *Alcune riflessioni sopra la proposizione fatta per lo stabilimento di una cattedra
di paesaggio nelle scuole pubbliche destinate all'insegnamento delle belle arti*, in
«Giornale arcadico di scienze, lettere ed arti», XXXIII, gennaio-marzo
1827, pp. 220-223.

3. ERNEST HÉBERT, «Rosa Nera alla fontana», 1854 circa. Disegno, 302 x 235 mm. Collezione privata.

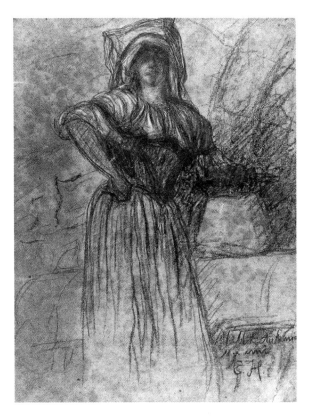

Nel suo articolo Wicar affermava l'impossibilità di stabilire un «canone» per il paesaggio (come invece a suo avviso era possibile e doveroso per la figura uma-na) e, poiché «ogni scienza suscettiva di essere inse-gnata ha le sue basi, le sue radici, i suoi principj, i qua-li devono essere stabili ed invariabili», si domandava: «Per gli alberi, per esempio, che è la parte più diffici-le del paesaggio, qual è il canone che ne prescrive la forma, la grossezza, la lunghezza, essendo gli alberi non solo di qualità diversa ma eziandio di molteplice cattegoria? qual è il canone da stabilirsi per la somma delle masse nel frappeggiare? ...per formare le monta-gne, le nuvole, le acque, le terrazze tutte variate all'in-finito?» La conclusione era che non solo: «Oh vien meno ogni idea di regola e di sistema!», ma anche c'e-ra da temere che il progetto, oltreché insensato, tendesse «a limitare la libera estensione delle grandi arti».

Quest'ultima affermazione, oggi davvero difficile da condividere, consente però di comprendere i motivi della faticosa e lenta affermazione della pittura «de'

paesi» presso gli artisti romani e può essere utile per co-gliere anche in questo settore i segni del mutamento, delle accelerazioni e delle resistenze che comunque, tra il ritorno di Pio VII e l'elezione di Pio IX, hanno compiuto il proprio ciclo sulla via della contempora-neità, in significativo anticipo e quasi «a latere» rispetto alle incontrastate fortune del classicismo nelle vicende della scultura o della pittura di storia, quali ancora fio-riranno, e con che vigore, almeno fino alla presa di Porta Pia.

Si spiega così anche la data assai tarda di una certa pit-tura di paesaggio «italiana» dedicata a quei luoghi che nel frattempo vedevano l'ininterrotto pellegrinaggio degli stranieri, dei tedeschi in particolare (ma non sol-tanto). Le capillari ricerche di Domenico Riccardi[9] hanno potuto stabilire che la fortuna di Olevano, il paese che spesso costituiva il momento finale della so-sta degli artisti che percorrevano la valle dell'Aniene ⁻ tanto che alcuni di loro, Horny, Ehrard, Richter e altri, com'è ben noto, sono ormai correntemente indi-cati come «pittori di Olevano» ⁻ non risale all'Otto-cento e non è esclusivo merito dei Nazareni Koch, Schnorr e seguaci, ma ha origine già nell'ultimo de-cennio del Settecento, quando Mechau e Reinhard ad esempio scoprirono le sagome dei monti Ernici, del Guadagnolo e della valle del Serrone. Karl Gottlieb Küttner descrisse il territorio di Olevano nel suo *Wan-derungen durch die Niederlande, Deutschland, die Schweitz und Italien* del 1796; l'inconfondibile paesaggio della Serpentara sarebbe presto divenuto uno dei temi ri-correnti nell'opera grafica ancora di Koch e di Horny. Ma un altro luogo esercitò nel secolo scorso una forte attrazione sugli artisti di tutte le provenienze, anche se il suo caso è meno indagato e perciò meno noto, se non per qualche esempio particolarmente illustre. Si trat-ta di Cervara (confusa a volte con Tor Cervara)[10], pic-colo insediamento la cui posizione «aerea» che domi-na la vallata sottostante ⁻ così come la raffigurò, in bi-lico tra sentimento romantico e verità naturale, lo sviz-zero Johann Jacob Frey intorno al 1836⁻1838[11] (fig.

[9] Oltre al catalogo citato alla nota 6, ricordo D. RICCARDI, *I pittori te-deschi di Olevano tra Romanticismo e Realismo nella prima metà del secolo XIX*, in *Artisti e scrittori europei a Roma e nel Lazio: dal Grand Tour ai Romantici*, atti del convegno, Roma 1984, pp. 87⁻102; ID., *J. A. Koch e Olevano: analisi di un rapporto preferenziale*, in «Römische Mitteilungen», 34⁻35, Österreichische Akademie der Wissenschaften, 1992, pp. 205⁻222 e, da ultimo, *Olevano e i suoi pittori. Gli artisti di lingua tedesca (Germania, Au-stria, Svizzera) dalla fine del Settecento al 1850 nei luoghi dei monti degli Equi*, Roma 2004.

[10] Tor Cervara è la località raffigurata in alcuni celebri dipinti di Corot («La Cervara, campagna di Roma», Cleveland, Museum of Fine Arts, e «Campagna romana», Zurigo, Kunsthaus).

[11] Il dipinto, in collezione privata, misura 76 x 112 centimetri. Lo co-nosco solo tramite la riproduzione fotografica, né è chiaro se ⁻ come sem-

4. DA EDOUARD HOSTEIN, «Abbeveratoio presso Cervara», 1840. Litografia per «Le Charivari».

5. JOSEPH ANTON KOCH, «La Cervara», 1810 circa. Litografia, 211 x 261 mm. Collezione privata.

1) ⁄ colpisce con un impatto di grande suggestione il viaggiatore che da Tivoli si dirige verso Subiaco. Il nome di Cervara è principalmente legato ad alcuni famosi quadri del francese Ernest⁄Antoine⁄Auguste Hébert, direttore dell'Accademia di Francia a Roma nella seconda metà dell'Ottocento[12]: «Les Cervarolles», «Rosa Nera à la fontane» e «Rosa Nera à la fontane, sous le mépris des villageoises», divisi tra il Musée Hébert e il Musée d'Orsay e realizzati durante il suo soggiorno a Cervara[13]. Diversi anni prima, durante il suo viaggio da Tivoli verso Olevano nel marzo 1829, il tedesco Carl Blechen aveva dedicato a Cervara una serie di schizzi a penna e acquarello raccolti in un taccuino oggi conservato a Berlino[14]. In questo caso l'attenzione dell'artista appare fissata non tanto sulla natura circostante quanto sugli scorci delle strette vie del paese dove si svolge la vita quotidiana. Pro⁄

bra ⁄ sia firmato. Se ne veda la riproduzione anche in RICCARDI, Olevano e i suoi pittori cit., tav. 120. Sul pittore, che fece tappa nella valle dell'Aniene nell'ambito di un viaggio nei luoghi del Mediterraneo che includeva la Spagna, l'Italia centro⁄meridionale e l'Egitto, si vedano in particolare *A Collection of Drawings and Paintings by Johann Jakob Frey, 1813⁄1865*, Maltzahn Gallery, Londra 1974; *Le vedute italiane di J. J. Frey*, Galleria W. Apolloni, Roma 1978 (al n. 34 ⁄ non riprodotta ⁄ è schedata una veduta di Cervara, olio su carta rintelata, 40,5 x 54,2 centimetri); *Vedute mediterranee di Johann Jakob Frey. Disegni ed acquarelli*, Galleria Carlo Virgilio, Roma 1980; F. MAZZOCCA e L. DJOKIC, *Johann Jakob Frey (1813⁄1865): tra l'Italia e l'Oriente*, Nuova Galleria Campo dei Fiori, Roma 1994.
[12] Hébert diresse due volte l'Accademia di Francia a Villa Medici, prima nel quinquennio 1867⁄1872 e in seguito nel 1885⁄1890.
[13] Hébert fu a Cervara a più riprese nel periodo 1854⁄1858 (I. JULIA, in *Maestà di Roma. Da Napoleone all'Unità d'Italia*, catalogo della mostra [Accademia di Francia a Villa Medici, Roma marzo⁄giugno 2003], Milano 2003, pp. 479⁄481).
[14] Si veda ad esempio «Vicolo a Cervara, marzo 1829» (Berlino, Kupferstichkabinett), pubblicato in *Gli artisti romantici tedeschi* cit., n. 50, p. 194. Sui taccuini «italiani» di Blechen si veda M. BERNHARD, *Deutsche Romantik Handzeichnungen*, Berlino 1974, pp. 10⁄17.
[15] Il foglio fa parte della *Nuova Raccolta di cinquanta Motivi Pittoreschi e costumi di Roma*, del 1810; è il n. 38 della serie.
[16] J. V. VON SCHEFFEL, *Lettere dall'Italia alla casa paterna in Karlsruhe, 1852⁄53*, a cura di H. Wild Vanzo, Albano 2002, p. 38.
[17] Un acquarello di Leighton dedicato a Cervara è pubblicato nel catalogo Finarte *Dipinti e acquarelli del XIX secolo*, Milano 2000, asta 1125 del 5 dicembre 2000, n. 187.
[18] Si vedano il ricco materiale raccolto in U. BONGAERTS (a cura di), *Ernst Willers. Paesaggi italiani*, catalogo della mostra (Casa di Goethe, Roma 12 febbraio ⁄ 4 maggio 2003), Roma 2003, e RICCARDI, Olevano e i suoi pittori cit., tavv. 198⁄199.

prio all'inizio del secolo poi, il più famoso illustratore del primo Ottocento, Bartolomeo Pinelli, raffigura in una tavola dei suoi «Costumi romani» una donna di Cervara, appoggiata a una fontana in un languido «contrapposto» di gusto neoclassico ma ben descritta in ogni particolare del ricchissimo costume[15] (fig. 2). Il 22 ottobre 1852 lo scrittore e pittore Joseph Victor von Scheffel scriveva alla madre da Olevano:

> L'altro giorno ci siamo presa sulle spalle la nostra cartella e ci siamo arrampicati molto in là, oltre il Serrone nella valle dell'Aniene, dove all'uscita di un burrone selvaggio è Subiaco. Di là siamo andati in alto verso Cervara, uno dei posti più alti della regione... là il paesaggio è ancora più straordinariamente selvaggio. Ai piedi del ripido monte si allunga un vecchio bosco di lecci; i suoi tronchi marci, di colore verde muschio, e i gruppi di latifoglie grigie contrastano straordinariamente con le bianche rocce calcaree. E al di sopra, ripidamente alzato come Hohenkrähen o il Hohentwiel c'è la rocciosa Cervara con il suo castello, le sue strade strette percorse da maiali, le sue patriarcali condizioni di vita[16].

Il paese e le sue donne dai ricchi costumi colpirono anche Frederick Leighton, che più volte si recò nella valle dell'Aniene[17]; Ernst Willers tra il 1840 e il 1842 dedicò al paesaggio di Cervara numerosi studi e schizzi[18].

6. ANONIMO (FRANZ HORNY?), «La Cervara».
Disegno, 270 x 418 mm. Collezione privata.

7. GEORG HEINRICH BUSSE, «Veduta di Cervara», 1841.
Disegno, 137 x 179 mm. Collezione privata.

Manca ancora per Cervara e per i suoi artisti uno studio d'insieme che ne ricostruisca l'ambiente come invece è avvenuto per altri luoghi, anche se recentemente nell'ambito di uno studio d'insieme sui «Pittori di Olevano» sono state pubblicate alcune notevoli vedute di Friedrich Wassmann e Johann Caspar Widenmann, entrambe dedicate alla chiesetta di Santa Maria della Portella[19]; di Nerly («Forra con torrente») e di Johann Jakob Fried («Veduta di Cervara»)[20], eseguite negli anni venti-trenta, volte a rendere la singolarità della visione del monte di cui il paese costituisce quasi la naturale terminazione. La raccolta grafica (disegni, acquarelli, acqueforti, incisioni)[21] di cui si presenta qui una ristretta selezione è un primo importante passo in questa direzione. Il nome di Hébert è rappresentato non solo dal disegno preparatorio per «Rosa Nera alla fontana tra il disprezzo delle donne del

villaggio»[22] (fig. 3), ma anche da una serie di riprese e derivazioni dal gruppo delle «Cervarolles», che meriterebbero uno studio a parte ai fini della storia della fortuna del soggetto[23]. Il disegno, di 302 millimetri per 235, è siglato con il monogramma dell'artista; preparatorio per la figura di Rosa Nera, già nel *ductus* grafico suggerisce l'esito finale dei suoi caratteristici bruni, densi e vischiosi.

Una litografia pubblicata su «Le Charivari» (fig. 4) documenta un dipinto, «Abbeveratoio presso Cervara», del poco noto Edouard Hostein, esposto al *Salon* di Parigi del 1840[24]. Il paese annidato sul monte è raffigurato in una bellissima acquaforte di Joseph Anton Koch (fig. 5), che evidentemente non limitò le sue incursioni al territorio di Olevano. Il foglio, che reca in basso la scritta «La Cervara» e l'*invenit* dell'artista, non è datato; le misure e lo stile lo avvicinano alla «Vigna del Belvedere d'Olevano», del 1810[25]. Rispetto però alla «Vigna del Belvedere», idealizzata *à la Lorrain* e popolata dai consueti gruppi di villici che bevono e conversano mentre arriva il festoso corteo di un saltarello, Koch privilegia qui l'impatto visivo della rupe che sovrasta i colli boscosi; il paese è sinteticamente accennato, quasi fosse una concrezione spontanea della struttura geologica e poche, minuscole figure si intravedono appena nel fondovalle intente all'aratura, mentre in controluce una figuretta poco leggibile sembrerebbe una donna con una fascina. Viene alla mente la lettera di Fürich del 1828, quando scriveva ai genitori di aver avuto l'impressione che nella campagna romana le forme della vita fossero simili a quelle degli antichi patriarchi[26]. Spetta probabilmente a un altro tedesco (Horny? Fohr?) il monocromo realizzato a bistro e pochi tocchi di azzurro (fig. 6) con la scritta «Cervara, Sabine» (sarebbe stato Gregorovius a stabilire anni dopo che quel territorio non an

[19] *Ibid.*, rispettivamente tavv. 174 e 80.

[20] *Ibid.*, tavv. 94 e 118.

[21] Si tratta di una raccolta ormai di una certa consistenza, che riunisce materiali disparati scelti prevalentemente per il soggetto.

[22] «Rosa Nera à la fontaine sous le mépris des villageoises», conservato al Musée Hébert di Parigi, è forse uno dei quadri «italiani» più celebri di Hébert, insieme a «La Malaria».

[23] Sia «Les Cervarolles» sia gli altri dipinti italiani di Hébert furono presto tradotti a stampa, ad esempio da Levasseur; fatto che contribuì a diffondere la conoscenza del quadro.

[24] Edouard Hostein (1804-1889), pittore e incisore, è stato definito «une sorte d'observateur naïf» dotato di «respect eccessif de la nature» (G. SCHURR e P. CAPANNE, *Dictionnaires des petits maîtres de la Peinture, 1820-1920*, Parigi 1996, *sub voce*).

[25] 15,5 x 21,5 centimetri circa. Si veda *Gli artisti romantici tedeschi* cit., n. 4, p. 102.

[26] G. METKEN, *L'Italia e Roma viste dai Nazareni*, in *I Nazareni a Roma*, catalogo della mostra (Galleria Nazionale d'Arte Moderna, 22 gennaio-22 marzo 1981), Roma 1981, p. 49.

dava identificano con la Sabina ma con i monti degli antichi Equi)[27]. Una menzione merita anche Georg Heinrich Busse, forse meno famoso dei suoi confratelli, che annota su di un suo disegno raffigurante il paese abbarbicato sulla rupe: «Cerbara 9 Sept.ber 1841» (fig. 7)[28]. L'interesse degli Inglesi è documentato da una litografia di Edward Lear, anch'essa del 1841 (fig. 8), con la veduta del paese e dei monti circostanti, dove un gruppo di donne in primo piano è incorniciato dalla fresca ombra di una rupe[29]. Il versatile scrittore-poeta-pittore aveva preparato la serie delle sue litografie con vive «prese dirette»: un suo disegno acquarellato conservato in Inghilterra[30], con la scritta «Cervara, 31 July 1839» sembrerebbe uno studio particolare per la parte alta dell'incisione.

Se i disegni possono essere per la maggior parte appunti dal vero, preparatori per un'opera di grandi dimensioni - il quadro da presentare al *Salon* o da vendere a qualche ricco intenditore -, acquarelli e incisioni si inseriscono in quella ricchissima produzione destinata a diffondere la conoscenza di luoghi e di costumi pittoreschi, ricordo di viaggio e insieme documento antropologico.

Il sontuoso costume femminile di Cervara fu infatti soggetto frequentissimo di incisioni e di disegni, alcuni firmati da Francesco Gonin e da Salvatore Busuttil. Dai gruppi - in uno dei quali, ambientato di fronte al Colosseo, compare, ma in controparte, la «Donna di Cervara» di Pinelli - alle singole figure, come nel dipinto del milanese Eliseo Sala «Donna presso la fontana», databile *ante* 1845[31], che ricorda molto da vici-

8. EDWARD LEAR, «Strada presso Cervara con figure femminili», 1841. Litografia, 369 x 539 mm.

no la «Ciociara» di Hayez o la «Giovane donna presso un pozzo», di Winterhalter[32]; o l'acquarello del romano Pio Joris, che raffigura una contadina in piedi con la cupola di San Pietro in lontananza, l'attenzione degli artisti appare attratta prevalentemente dalla figura femminile. I personaggi virili sono rari e poco caratterizzati. Con la pelle e il cappello da pastore o con il copricapo conico simile a quello dei briganti[33], completano le rustiche «sacre famiglie» che popolano, invece delle divinità o delle ninfe, villaggi dai nomi antichi; quelli che, secondo la poetessa e pittrice Marianna Candidi Dionigi, erano stati fondati da Saturno. Del resto, la figura del brigante, già a partire dalle incisioni di Bartolomeo Pinelli (più volte riprese anche da stampatori stranieri e riproposte quasi identiche salvo modifiche nell'ombreggiatura per evidenti cambiamenti di gusto)[34] diventa a sua volta protagonista di un genere a parte, che trova il suo maggiore rappresentante in Léopold Robert, autore negli anni venti dell'Ottocento di una galleria di tipi contadini e «briganteschi» rimasta insuperata. Al pari della natura selvaggia e incorrotta i suoi abitanti, briganti o placidi pastori secondo un'ottica che a noi oggi può apparire schematica, riflettevano, per gli artisti nordici alla ricerca di emozioni visive e psicologiche, l'essenza «primigenia» delle passioni, in sintonia con le aspre bellezze del paesaggio e i violenti contrasti della luce mediterranea.

[27] RICCARDI, *Il fascino del paesaggio* cit., p. 62, nota 11. Il disegno misura 270 x 418 millimetri.

[28] 137 x 179 millimetri.

[29] 369 x 539 millimetri.

[30] Government Art Collection; lapis nero, penna e inchiostro.

[31] Un'incisione tratta dal *IX Album esposizione di Belle Arti*, del 1845, specifica soggetto e committenza del quadro: «Contadina di Cerbara nelle vicinanze di Roma, dipinto di Eliseo Sala, socio di questa I. R. Accademia, di proprietà del Signor Carlo Gaggi banchiere».

[32] Si vedano rispettivamente F. MAZZOCCA e S. ROLFI OZVALD, in *Maestà di Roma. Da Napoleone all'Unità d'Italia*, catalogo della mostra (Scuderie del Quirinale-Galleria Nazionale d'Arte Moderna, Roma marzo-giugno 2003), Milano 2003, pp. 218 e 219.

[33] Ricordo rapidamente, oltre ad altri poco noti, «Paysans de la Cervara», litografia di Desmadryl da un quadro di Eugène Giraud e «Campagnoli che rientrano a casa a Segni attraverso Porta Saracena» di Theodor Weller (1831, Monaco, Neue Pinakothek) inciso da Krause come «Italienische Caravane», nel quale le donne indossano il costume cervarolo.

[34] Come «Micheletti» e «Donna di Cerbara», ripresa con il titolo «Neapolitan Gens d'Armes», in *Pictures of Italy*, volume edito a Londra presso Sherwood Nely e Jones nel 1815; o il gruppo di famiglia inciso come «Costumi di Cerbara» al n. 37 della *Raccolta di cinquanta costumi pittoreschi* del 1809 più volte ripreso, oltre che dallo stesso Pinelli, nel citato *Pictures of Italy* e da Carl Zimmermann (*Am Der Cisterne im Sabinergebirge*, nel volume *Rom Und seine Umgebung* edito a Lipsia).

Francesco Sibilio un pietrajo dell'Ottocento
La bottega, la casa, l'attività e l'inventario del 1859

SIMONETTA CIRANNA

Francesco Sibilio, il «valente pietrajo» a cui l'av-vocato e collezionista di pietre antiche Francesco Belli aveva intitolato tre pietre della sua raccolta, poi venduta al conte Stefano Karolyi[1], conclude la sua at-tività di artista e negoziante di belle arti a Roma il 30 novembre del 1859, data della sua morte[2]. Per inten-

dere quale fosse la specificità della qualifica di pietrajo, in particolare nei confronti di quella di scalpellino, nella Roma della prima metà dell'Ottocento, basta scorrere quella sorta di «guida» degli artisti, artigiani, artieri e negozianti di antichità stilata da Enrico De Keller, membro dell'Accademia Romana di Ar-cheologia, pubblicata nel 1824 e poi nel 1830[3]. La spiegazione è rivolta ai viaggiatori stranieri che «si provvedono di quegli oggetti, che come memorie por-tano ai paesi loro: dir voglio Statue, Bassirilievi, Co-lonne, Urne, Vasi Figurine, e Lampade di bronzo, di marmo e di terra fatte alla foggia delle antiche, o co-piate dalle medesime in belle pietre di ogni specie, Pa-ste, Impronte, Medaglie, e simili, come anche le cose antiche». Con il termine *pietraro*, scrive Keller,

si chiama chi pulisce e lavora pietre preziose per anelli e collane, taglia e abbozza i massi, onde renderli atti alla lavorazione degli Incisori per camei o intagli, e dà l'ul-tima mano al pulimento delle così dette paste, lavora sca-tole di marmi teneri e duri, di lave, di porporina e ven-turina. Questi sono due smalti, il primo di colore san-guigno rosso, l'altro di colore bruno punteggiato densa-mente di scagliette d'oro, il che lo rende vago e pregie-vole. Il Pietraro vuota ancora l'interno de' vasi in pietre durissime come il diaspro ed altri[4].

Tale definizione, «adoperata secondo l'uso stabilito», risulta dottamente avallata da Faustino Corsi, l'eru-dito avvocato autore del trattato *Delle pietre antiche*[5], opera «utile, nuova, e ben condotta», come recensì Giuseppe Valadier[6], sui marmi romani, di cui si eb-bero tre edizioni nel 1828, 1833 e 1845. Corsi fa cor-rispondere alla moderna figura dei *pietraj* quella dei *politores* di gemme della Roma antica «che prepara-vano le pietre in forma ellittica o circolare se doveva-no servire per uso degli anelli o le abbozzavano in al-tro modo secondo il desiderio degli artefici maggiori, e secondo l'uso al quale si destinavano».
Sull'interesse più o meno scientifico o solo edonistico per le pietre antiche e moderne e i loro prodotti di la-vorazione, sia dei collezionisti come Corsi e Belli, sia dei «curiosi» come Keller e, innanzitutto, dei poten-ziali acquirenti, tra cui numerosi i viaggiatori stranie-

[1] F. BELLI, *Catalogo della collezione di pietre usate dagli antichi per costruire ed adornare le loro fabbriche dell'avv. Francesco Belli ora posseduta dal conte Stefa-no Karolyi*, Roma 1842. Le pietre sono il granito mischio di Sibilio (p. 2, n. 10), il porfido bigio di Sibilio (p. 13, n. 63) e la lumachella rossa di Sibilio (p. 51, n. 286). Il testo di Belli figura nei libri posseduti da Si-bilio, stimati dal perito libraio Pietro Agazzi.

[2] Per Sibilio si veda R. GNOLI, *Marmora Romana*, Roma 1988², pp. 102, 105, 141 e 206; A. GONZÁLEZ-PALACIOS, *Lavori di Sibilio*, in «Ca-sa Vogue Antiques», n. 12, marzo 1991, pp. 84-89; ID. (a cura di), *Fa-sto romano. Dipinti, sculture arredi dei Palazzi di Roma*, catalogo della mo-stra (Palazzo Sacchetti, Roma 15 maggio - 30 giugno 1991), Roma 1991, schede 170-171 a p. 209, scheda 138 a p. 187; R. VALERIANI, *L'inventario del 1836 di Giacomo Raffaelli*, in «Antologia di Belle Arti», n.s., 43-47, 1993, pp. 71-87, in particolare p. 71; J. ZEK, *Tre commis-sioni di Nikolaj Demidoff ad artigiani parigini*, in L. TONINI (a cura di), *I Demidoff a Firenze e in Toscana*, atti del convegno (Pratolino 14-15 giu-gno 1991), Firenze 1996, pp. 165-180; T. TROŠINA, *I Demidoff colle-zionisti e mecenati*, in TONINI (a cura di), *I Demidoff a Firenze* cit., p. 151; C. PAOLINI, *Intagli e arredi per i Demidoff*, in TONINI (a cura di), *I De-midoff a Firenze* cit., p. 189.

[3] E. DE KELLER, *Elenco di tutti i pittori, scultori, architetti, miniatori, incisori in gemme e in rame, scultori in metallo e mosaicisti aggiunti agli scalpellini pietra-ri perlari ed altri artefici e finalmente i negozi di antichità e di stampe esistenti in Roma l'anno 1824*, Roma 1824, edizione riveduta Roma 1830, in parti-colare le pp. 45-50.

[4] *Ibid.*, pp. 47-48. Altre due definizioni di Keller sono comunque utili a inquadrare l'attività di Sibilio, in particolare quella di antiquario e di scalpellino: «Per Antiquario intendo quì negoziante di Antichità. Pres-so questi si trovano statue antiche, vasi, bronzi, colonne, bassirilievi, can-delabri di marmo, lampade di terra cotta, camei, intagli antichi, e mo-derni, e medaglie, in una parola tutto quello, che giornalmente viene al-la luce dagli scavi, o quello, che trovasi da' contadini casualmente la-vorando la terra. Scalpellini si chiamano coloro che lavorano per lo più opere architettoniche, copiano con somma accuratezza in piccolo tempj, urne sepolcrali, vasi: fanno colonne, camini, e tavole di preziosi marmi, e composte di vaga varietà di pietre antiche bellissime. Formano di que-ste numerose collezioni in tanti pezzi quadrati di ogni dimensione, ed altre cose graziose di questo genere; tagliano in vaghe forme, e lustrano le pietre, che trovano gli Stranieri fra le ruine, e sui campi d'intorno a Roma, e che vogliono conservare per ricordo di luogo e d'occasione».

[5] F. CORSI, *Delle Pietre Antiche*, Roma 1845³, p. 58.

[6] Nel 1828 Giuseppe Valadier e Carlo Fea furono incaricati dalla Com-missione Consultiva di Belle Arti di esprimere un parere sul testo ap-pena stampato di Faustino Corsi. La citazione è tratta dalla lettera, da-tata 7 maggio 1828, inviata al cardinal Galletti Camerlengo di Santa Chiesa da Valadier, architetto del Camerlengato e membro della Commissione Consultiva di Belle Arti. In Archivio di Stato di Roma (d'ora in poi ASR), Camerlengato, parte II, titolo IV, busta 192.

ri, prospera il lavoro e il commercio di Francesco Sibilio. La prima metà dell'Ottocento rappresenta, secondo Raniero Gnoli[7], l'età d'oro per lo studio e il collezionismo di marmi antichi, come pure per la loro diffusione in forma di oggetti e di arredo nelle case non solo dei benestanti e dei prelati romani, ma anche dell'aristocrazia e della borghesia internazionali. Gnoli stesso, esaminando i taccuini del collezionista di pietre, l'inglese Henry Tolley[8], ha rintracciato il nome di Francesco Sibilio quale possessore dei numerosi avanzi della raccolta del noto viaggiatore e archeologo irlandese Edward Dodwell, morto a Roma nel 1832[9]. Un'informazione, questa, precisata dalla penna dello stesso Sibilio, il quale, nell'aprile del 1825, scrive al principe russo Nikolaj Nikitič Demidoff per chiedere l'autorizzazione a trarre dai blocchi di quarzo roseo manganese e di serpentino verde, di proprietà di Demidoff, quattro mostrine (2 + 2) richieste dai due amatori, il signor Dodwell e il conte Esterais[10]; quest'ultimo è facilmente identificabile con Miklòs Esterhazy di Galantha (1765 - Como 1833), appartenente a un'antica famiglia ungherese, la cui collezione costituì poi il nucleo della Galleria Nazionale di Budapest.
Testimonianze tangibili della diffusione del gusto per le pietre antiche e le loro imitazioni e lavorazioni appaiono, poi, nelle inserzioni pubblicate nei giornali e nelle riviste dell'epoca. Nell'aprile del 1859, pochi mesi prima della morte di Sibilio, il «Giornale di Roma» stampa l'avviso:

Nel laboratorio di marmi in via Frattina n. 36 esistono in vendita le decorazioni di un grandioso cammino, opera senza meno, del secolo XIV, alquanto invero oltraggiate dalla incuria e maltrattamento dei possessori, ma perfettamente restaurabili all'effetto stesso, volendosi, e sempre poi riducibili ad usi diversi. Esse sono travagliate in un marmo di cui s'ignora la provenienza, commecchè sconosciuto affatto dagli antichi, non avendosene traccia od indizio nei loro scritti ne' nei monumenti, ed al presente rinvenendosene appena la mostra nella preziosissima collezione formata a gravi stenti dall'elevato e nobile genio dell'Emo. Sig. Card. Giacomo Antonelli Segretario di Stato, e nella impellicciatura di due pilastrini che ornano la privata cappella di squisitissimo gusto nel palazzo di S.E. il sig. Duca D. Marino Torlonia. Tal pietra è del genere delle Breccie, ed ha un fondo scuro tendente al color fulgineo, con spessi e molto aderenti frammenti di un bianco sporco più o meno lunghi, più o meno larghi, all'insieme confusi, ma tutti però diretti in un senso. Nel che è pure rimarchevole, che laddove nelle Breccie note ed in voga, i lapilli accalcati nel calcare cemento di base, presentano forme o angolate o tonde, quelli unicamente di questa consistono in liste. Quindi molto opportunamente le si è, dall'illustre sig. avv. Francesco Belli riputatissimo Minerologo dei nostri giorni, attribuito il titolo di BRECCIA OSSEA; poiché in realtà le inserzioni medesime esibiscono

1. Roma. Pianta del piano terreno dell'edificio di piazza di Spagna 92 nel catasto del 1725. La bottega di Sibilio è quella rappresentata a sinistra dell'androne (ASR, Clarisse S. Silvestro in Capite, Catasti, b. 5049/4).

[7] GNOLI, *Marmora Romana* cit., p. 100.
[8] La raccolta di marmi antichi di Henry Tolley e i tre taccuini manoscritti con gli appunti del collezionista sono conservati nel British Museum di Londra: *Ibid.*, p. 105.
[9] *Ibid.*, pp. 102-105. Una parte della raccolta litologica di Dodwell, di ottocento esemplari, è oggi conservata, insieme a quella di Tommaso Belli e di altri collezionisti, nel Museo di Geologia del Dipartimento di Scienza della Terra dell'Università di Roma «La Sapienza». Su Dodwell si veda S. CIRANNA, *Disegni su «L'architettura antica d'Italia» del giovane Virginio Vespignani*, in «Palladio», n. 27, 2001, pp. 79-102.
[10] La richiesta di Sibilio è riportata nella lettera indirizzata a Nikolaj Nikitič Demidoff del 14 aprile 1827 facente parte di un ampio epistolario di cui si dirà. Con le pietre richieste dai due collezionisti Sibilio stava realizzando per Demidoff tre vasi, uno a campana (quarzo roseo manganese) e due lacrimatori (serpentino). È probabile che Dodwell conoscesse personalmente il principe Demidoff, frequentando il salotto romano della moglie del viaggiatore, si veda D. SILVAGNI, *La Corte e la Società Romana nei secoli XVIII e XIX*, 3 volumi, Roma 1885, in particolare vol. 3, pp. 619-623.

2. Roma. Prospetto dell'edificio di piazza di Spagna 92
nell'anno 1824. Alla sinistra del portone d'ingresso
sono la bottega e la camera mezzanina soprastante
di Sibilio (ASR, Disegni e Piante, coll. I, c. 81, n. 314).

in certo modo l'aspetto di ossa e loro spezzumi, ed assai al-
l'osseo colore avvicinansi. Per tutti i riguardi adunque tal
Breccia è da dirsi rarissima, e può interessare agli intelli-
genti e geniali di questa specie di cose. Chiunque bramasse
osservarla per farne acquisto, potrà dirigersi alla indicata
marmoraria officina[11].

Che tale annuncio non fosse rivolto solo a dei cono-
scitori e che sia, piuttosto, testimone di un gusto[12] e di
una tradizione diffusa e radicata anche nei ceti sociali
meno abbienti lo segnalano, infine, le poche righe che
l'illustre mosaicista, il cavaliere Michelangelo Barbe-
ri, è costretto a far pubblicare nel «Giornale di Roma»
del gennaio del 1862:

> Il Commendatore Barberi, pittore in mosaico, si fa un
> dovere far conoscere che un individuo si presenta nelle
> case con una riffa, nella quale è detto, che ritiene deposi-
> tata nello studio del suddetto, in via Rasella 148, una ta-
> vola in mosaico, mediante la quale va scroccando dai
> creduli tre paoli a biglietto dando di lui un falso indiriz-
> zo, siccome è falso tutto ciò che va dicendo[13].

Nella Roma papalina, quindi, l'attività del pietraro,
inclusa da Keller tra le «Arti inferiori, e dei negozj,
che hanno qualche relazione coll'Arte del Disegno»,
costituiva un mestiere tra i più floridi e consolidati[14],
in grado di portare popolarità e agiatezza, come di-
mostra, tra l'altro, il lungo inventario ereditario stila-
to dai curatori testamentari di Sibilio; una fonte diret-

ta importante, qui riprodotta in parte in appendice,
che fornisce alcune chiavi di lettura e di approfondi-
mento sulla cultura artistica romana della prima metà
dell'Ottocento[15].

Francesco Sibilio o, più esattamente, Leopoldo Fran-
cesco Sibilio Silverio Gasparre, nato non a Roma,
bensì a Frosinone, il 29 gennaio 1784, figlio di Sibi-
lio Giacinto Magro fu Nicola e di Mezzo Maria An-
gela fu Antonio[16], al momento della sua morte, risie-
deva già da qualche tempo, forse perché ammalato o
semplicemente perché anziano, in vicolo d'Ascanio
11, nella casa, posta al primo piano, dei coniugi An-
drea Bancalari, fisico, e Maria Luisa Sibilio, la figlia

[11] «Giornale di Roma», n. 94, mercoledì 27 aprile 1859, p. 376. Il ne-
gozio di marmi apparteneva a Lorenzo Pieri, in «Giornale di Roma»,
n. 48, lunedì 1° marzo 1858, p. 192.

[12] Le aste e le vendite volontarie divulgate nelle pagine dei quotidiani
documentano l'esuberanza degli arredi delle case romane dove com-
paiono spesso oggetti in marmi colorati. Valga ad esempio: «Mobilio
dorato e di noce, cioè sofà, poltrone e sedie imbottite coperte di stoffa in
seta, morens ed altre qualità, consol e cantoniere centinate, tavolini con
pietre placcate a mostre di antichi marmi colorati, grandi tremò per con-
sol e caminetto, grandi candelabri di metallo dorato, un ricco desert di
elegante disegno in medallo cisellato e dorato e cristallo tagliato alla ruo-
ta, grandi armadi, dejunet con marmo, lumi assortiti, cristalli da tavo-
la, terraglie, molte porcellane antiche del Giappone, Cina e Sassonia,
terre cotte antiche, lampade da soffitto di tutto metallo, lampadari di cri-
stallo, tappeti felpati da pavimento di Bruselles, turchi ed altre qua-
lità...», in «Giornale di Roma», n. 203, mercoledì 8 settembre 1858, p.
817, «Prima e seconda vendita particolare volontaria alla pubblica au-
zione di oggetti ereditarj da eseguirsi giovedì 9 e venerdì 10 corr. Sett.
Alle ore 10 antim. Nell'ultimo piano della casa in via de' Greci n. 4 a
contatto della via del Babbuino trasportati espressamente nella sud. ca-
sa per venderli».

[13] Da «Giornale di Roma», n. 23, mercoledì 29 gennaio 1862, p. 92.
Tale formula di vendita non era tuttavia una novità visto che nel 1817
il mosaicista Gioacchino Rinaldi «chiede licenza per estrarre una tom-
bola per un quadro a mosaico da lui eseguito». Si veda ASR, Camer-
lengato, parte I, titolo IV (Antichità e Belle Arti), busta 39, fasc. 59.

[14] P. C. DE TOURNON, Etudes statistiques sur Rome et la partie occidentale
des états romains, II, Parigi 1855.

[15] ASR, 30 Notai Capitolini, Uff. 32, luglio-dicembre 1859, notaio Fi-
lippo Maria Ciccolini, ff. 451r-596v. Una copia è anche conservata in
ASC, Atti Urbani, sez. 40, t. 207. Il testamento era stato consegnato al-
lo stesso notaio il 6 settembre 1856, l'allegato codicillo il 2 marzo 1859
(ff. 432r-442r); entrambi furono aperti il 30 novembre 1859, lo stesso
giorno della morte di Sibilio. L'inventario ha inizio il 12 dicembre 1859
e termine il 28 febbraio 1860. Si veda l'appendice.

[16] Frosinone, parrocchia di San Benedetto, Stato delle anime. Battesimi.
Ringrazio il parroco monsignor Giuseppe Giancarli per avermi aiuta-
ta nella ricerca.

di Francesco nominata erede universale del patrimo-
nio paterno. In tale appartamento egli dispone di un
piccolo ufficio (burò), pur essendo la sua abitazione e
il negozio in piazza di Spagna 92; infatti nel testa-
mento è registrato come negoziante di belle arti. A
questo indirizzo egli risulta già riportato nel 1810[17],
anche se è ancora Keller a specificare «Sibilio France-
sco, lavoratore e negoziante di pietre tenere e dure,
Piazza di Spagna N. 92»[18]. Il suo domicilio in un'a-
rea della città prestigiosa per la lavorazione e per il
commercio, a scala europea, di prodotti artistici, una
zona ricca di botteghe di scultori, artisti e artigiani tec-
nicamente raffinati nella lavorazione dei marmi anti-
chi, luogo privilegiato dai viaggiatori del *Grand Tour*,
avvalora l'ipotesi di una veloce affermazione del gio-
vane pietraro[19]. Un successo che si può supporre de-
terminato dall'abilità di Sibilio di acquistare, e quin-
di prima di riconoscere, pietre antiche di particolare
bellezza e di esaltarle, poi, attraverso ricercate lavora-
zioni. Doti, queste, puntualmente sottolineate da Al-
var González-Palacios, lo studioso che per primo ha
posto l'attenzione su questo abile artefice.

A confermare tale ipotesi è la medaglia d'argento asse-
gnata a Sibilio nel 1810, anno della sua prima segnala-
zione a piazza di Spagna; un premio di cui egli dove-
va essere orgoglioso avendolo conservato e portato con
sé nella casa della figlia (si veda l'appendice). Sono gli
anni della Roma napoleonica e la Consulta straordi-
naria «desiderosa di aprire ai Romani ingegni una car-

3. Roma. Pianta della bottega-laboratorio
in via della Croce 13-14, piano terreno del fabbricato
di Sibilio nell'inventario del 1859 (ASR, 30 Notai Capitolini,
Uff. 32, dicembre 1859, allegato alla Lett. Q).

[17] *Catalogo de' prodotti delle arti belle, e di tutte le arti, e manifatture di necessità,
di comodo, e di lusso degli Stati Romani esposti in Roma nel Palazzo Maggiore
del Campidoglio in occasione del giorno onomastico di Napoleone I Imperatore de'
Francesi, Re d'Italia, e Protettore della Confederazione del Reno, ec.ec.ec.*, Ro-
ma, presso Luigi Perego Salvioni, piazza di S. Ignazio num. 153, s.d.
ma l'esposizione fu tenuta nel 1810. In questo opuscolo, al numero 124
risulta: «Francesco Sibilio, piazza di Spagna n°. 91», vi è quindi una
differenza, o forse solo un errore, nel numero civico, che negli anni e nei
documenti successivi è sempre riportato come 92.

[18] DE KELLER, *Elenco di tutti i pittori* cit. La presenza di Sibilio a piazza
di Spagna 92 è ribadita in G. BRANCADORO, *Notizie riguardanti le ac-
cademie di scienze, ed arti esistenti in Roma coll'elenco dei Pittori, Scultori, Ar-
chitetti ec. compilata ad uso degli Stranieri e degli Amatori delle Belle Arti*, Ro-
ma 1834, p. 88, dove è segnalato «Sibilio, lavoratore e negoziante di pie-
tre tenere e dure»; *Almanacco letterario, scientifico, giudiziario, commerciale, tea-
trale ecc. ecc. ossia grande raccolta di circa 10000 indirizzi, ed altre interessanti no-
tizie dell'interno di Roma*, Roma 1842, pp. 328 e 340, dove appare indi-
cato sia come pietraro sia come avente «negozio di camei in tenero, ed in
duro, mosaici, quadri, ed altri oggetti di belle arti»; *Almanacco Romano
ossia Raccolta dei primari dignitari e funzionari della corte romana d'indirizzi e
notizie di pubblici e privati stabilimenti, dei professori di scienze, lettere ed arti, dei
commercianti, artisti ecc. ecc. pel 1855*, a. I, e 1859, a. V, dove è riportato tra
i negozianti di belle arti. Nell'inventario Sibilio è ricordato come «arti-
sta e negoziante di belle arti».

[19] Nessuna notizia è stata finora ritrovata sulla formazione di Sibilio e
sull'anno del suo trasferimento, o della sua famiglia, da Frosinone a Ro-
ma. Dall'inventario risulta che aveva un fratello di nome Gio. Battista,
nel 1835 dimorante a Zara.

[20] «Giornale del Campidoglio», n. 96, 21 luglio 1810, p. 383.

riera di gloria» decreta per il giorno 15 di agosto, in oc-
casione dell'onomastico dell'imperatore, «l'esposizione
generale di tutti i prodotti delle arti, del disegno e del-
l'industria de' romani dipartimenti. Questo universale
concorso avrà luogo sul Campidoglio, e sarà coronato
colla distribuzione di *premj e incoraggimenti* a prò di que-
gli artisti, fabbricanti e manifatturieri i quali, a giudi-
zio di competenti commissioni, si saranno contraddi-
stinti in questa nobile gara»[20]. L'evento è accompagnato
da un notevole clamore e l'elenco dei premiati è pub-
blicato sul «Giornale del Campidoglio» del 3 settem-
bre; tra i giovani che diverranno i più affermati artisti e
artigiani, risultano Antonio Devecchis, Antonio A-
guatti e Francesco Depoletti romani per mosaici,

4. Tavolo in porfido, serpentino e paste di vetro con bordo di portoro, firmato da Sibilio e datato 1823 (da GONZÁLEZ-PALACIOS, *Lavori* cit., p. 85).

Tommaso Cades, Bartolomeo Paoletti romani per paste in vetro e lavori a imitazione di gemme incise, Giovanni Volpato per figure in *biscuit* e quindi Francesco Sibilio romano «per lavori in pietre di ogni specie»[21]. Particolarmente interessante è, poi, il catalogo a stampa dell'esposizione poiché, oltre a dimostrare la vitalità e la qualità delle produzioni artistiche romane, fornisce, assieme al nome dell'artefice, la descrizione del pezzo[22]. L'autore del catalogo si sofferma, infatti, su un particolare attrezzo da lavoro esibito da Sibilio:

> Una tazza, e piattino di serpentino condotto da esso per il primo ad una sottigliezza, che li rende diafani, ed eguali al tempo stesso a prova di compasso. Tre scattole di porporino sottilissime a prova come sopra. Tre agorai di porporino a figure diverse. Due fili di malachite per collana di donne. Uno baccellato orizzontalmente di nuova maniera, e l'altro tondo. Ordegno di ferro da esso perfezionato per eseguire lo smidollamento, e il sottosquadro dei piccoli vasi di pietra[23].

All'età di ventisei anni, quindi, Sibilio già occupa nella città di Roma una posizione strategica per la vendita delle sue opere, sede che conserverà fino al termine della sua vita[24]. La bottega e la casa al civico 92 di piazza di Spagna, descritte nell'inventario, consistono di due spazi connessi tra di loro da una scaletta interna: al piano terreno era ubicato il negozio con un retrobottega e una cantina sottostante; al piano mezzanino una camera, con una sola finestra su piazza di Spagna, una retrocamera e un sottoscala. Il prospetto dell'edificio e la pianta della bottega risultano rappresentati graficamente nel 1725, nel catasto delle case del Monastero e Monache di San Silvestro in Capite[25] (fig. 1), e nel 1824, nel progetto di «miglioramento»

[21] «Giornale del Campidoglio», n. 115, 3 settembre 1810, pp. 411-412. In questa circostanza egli viene indicato come romano.
[22] Si veda *Catalogo* cit.
[23] *Ibid*. Le pp. 16-38, relative all'*Elenco dei prodotti relativi agli oggetti di necessità, di comodo, e di lusso delle arti, e delle manifatture degli Stati Romani* riportano, al fianco di artigiani famosi, nomi poco noti o del tutto sconosciuti.
[24] Si veda S. CIRANNA, *Gli spazi del lavoro e del commercio dell'antico nella Roma della prima metà dell'Ottocento. Case, laboratori, studi e negozi di antichità nell'area di piazza di Spagna*, in «Città e storia», n.s., a. I, 2004, n. 0, pp. 121-129 (suppl. al f. 2004, 1 di «Roma moderna e contemporanea»).
[25] ASR, Clarisse S. Silvestro in Capite, Catasti, b 5049/4, Catasto di tutte le Case del Ven. Monastero e Monache di S. Silvestro in Capite sua chiesa e fondazione obblighi pesi e privilegj che godono le medesi-

del fronte presentato da Antonio Serny e firmato dall'architetto Pelucchi[26] (fig. 2).

L'inventario del 1859 documenta, per questi locali, l'esborso di un affitto a favore di Enrico Serny, proprietario di numerosi immobili in piazza di Spagna[27]. Il prestigio della posizione sulla piazza sopperisce, evidentemente, alla modestia dell'abitazione soprastante il negozio, dato che Sibilio continua a mantenervi il proprio domicilio anche dopo l'acquisto del non lontano palazzetto, sito ai civici 13 e 14 di via della Cro-

me composto da Giuseppe Bianchi Archivista L'Anno MDCCXXV. La bottega-casa del civico 92 corrisponde a una parte della casa descritta al numero X. Di questa, oltre al prospetto, includente anche la casa al numero 11, sempre del monastero, d'angolo con via della Croce, vi è la pianta del piano terreno. Qui, alla sinistra del portone, è rappresentata la bottega con scaletta interna e la stanza retrostante (probabilmente il retrobottega). La didascalia della figura cita, poi, la cantina sottostante e il mezzanino superiore, di cui mancano le planimetrie. Esiste, inoltre, la pianta del piano nobile.

[26] ASR, Disegni e Piante, coll. I, c. 81, n. 314, 24 agosto 1824. I disegni sono due. Il primo riproduce il «Prospetto attuale della Casa posta sulla Piazza di Spagna già spettante alla famiglia Archinto ed acquistata da Giovanni Dies firmato dall'Architetto Pelucchj». In esso si rilevano delle lievi differenze rispetto a quello del catasto del 1725. Il secondo disegno riguarda il «Prospetto della Casa posta a Piazza di Spagna, e suoi miglioramenti da farsi nella medesima da Antonio Serny afferente all'acquisto a forma della bolla di Gregorio XIII firmato dall'architetto Pelucchj». Quest'ultimo coincide con quello riprodotto in L. SALERNO, Piazza di Spagna, Napoli 1967, fig. 221, testo in cui sono pure riportati due disegni del catasto del monastero di San Silvestro, si vedano le figg. 218 e 220. Giovanni Dies, forse comproprietario con Serny o forse venditore, è elencato tra i mosaicisti, con sede in via dei Condotti 48, in Almanacco romano cit., 1855, pp. 294-295.

[27] Nell'inventario è indicato l'ammontare della pigione pagata da Sibilio nei tre anni compresi tra il 1853 e il 1856, pari a 120 scudi annui pagabili tre mesi per tre mesi.

[28] ASC, Atti Urbani, sez. X, prot. 110. Atto di vendita del notaio Filippo Apolloni successore di Filippo Pellegrini del 3 gennaio 1829. Si veda anche ASC, Atti Urbani, sez. X, prot. 111.

[29] Stima eseguita dall'architetto camerale nel Ministero delle Finanze, il romano Sigismondo Ferretti.

[30] Le due figlie Maria Luisa e Mariangela erano nate dal primo matrimonio di Sibilio con Clementina Bancalari. Nel 1831 Maria Luisa sposa il dottore fisico Andrea Bancalari e riceve in dote il secondo piano del fabbricato. Nel 1835 Mariangela sposa il mosaicista Costantino Rinaldi, figlio di Gioacchino, e riceve in dote il terzo piano e soffitte. Si veda ASC, Atti Urbani, sez. XL, prot. 158. Notaio Filippo Ciccolini atto del 23 settembre 1835. Nell'Archivio del Vicariato, Roma (AVR), Parrocchia di S. Giacomo in Augusta, Matrimoni vol. 1 (1825-1848), il 4 ottobre 1835 è registrato il matrimonio tra Costantino Rinaldi figlio di Gioacchino e Mariangela Sibilio figlia di Francesco, entrambi nati a Roma, i testimoni sono Giovanni Andrea e Gioacchino Mascelli. Questi ultimi sono i due fratelli romani, figli di Filippo, di professione orefici citati nell'inventario come aventi negozio e domicilio in piazza di Spagna 90 e 91, cioè alla sinistra del negozio-abitazione di Francesco.

[31] Questa sembra la situazione descritta nell'inventario del 1859. L'appartamento del primo piano era affittato a Leodato Minelli, salvo l'ultimo ambiente soprastante il laboratorio e a esso connesso da una piccola scala a chiocciola.

[32] Nel citato atto del 23 settembre 1835 si riporta: «Possiede il Signor Sibilio qui in Roma una casa da lui stesso rifabbricata posta in via della Croce n. 13 e 14 di tre piani, oltre il piano terreno, stabile acquistato e rifabbricato...» Si veda n. 30. Al momento dell'acquisto, cioè nel gennaio del 1829, il costo dei restauri era stato stimato dall'architetto Giacomo Palazzi per un valore di 590 scudi.

5. Tavolo in paste vitree su lastra sottile di marmo bianco, firmato da Sibilio e datato 1824
(da GONZÁLEZ-PALACIOS, Lavori cit., p. 86).

ce, avvenuto nel 1829[28]. In tale fabbricato, composto di tre piani, bottega, cantina e cortile con vasche e acqua perenne, l'artigiano insedia al piano terreno e in parte del primo piano la sua bottega-laboratorio per la lavorazione e il deposito delle pietre. La descrizione, la stima[29] e le planimetrie allegate all'inventario illustrano dettagliatamente l'articolazione degli spazi del lavoro, disposti su un lotto lungo e stretto con un solo fronte sulla strada e due piccoli cortiletti interni. La bottega occupa il locale completamente aperto su via della Croce, al civico 13; di fianco a questo, al civico 14, si trova il portone seguito da uno stretto corridoio che dà accesso al corpo scala e ai retrostanti laboratori (fig. 3). Una distribuzione planimetrica rimasta, ancora oggi, sostanzialmente invariata. Per quanto riguarda i tre piani superiori, Sibilio destina gli appartamenti collocati rispettivamente al secondo e terzo piano alle doti delle sue due giovani figlie[30], mentre affitta quello al primo piano[31]. Negli anni venti dell'Ottocento, Sibilio dispone evidentemente di un'apprezzabile liquidità, dato che alla spesa di acquisto dell'edificio di via della Croce va aggiunta quella di una sua ristrutturazione[32]. Più di una circostanza rafforzerebbe

6. Tempio commissionato a Francesco Sibilio (marmi)
e a Pierre Philippe Thomire (bronzi) da Nikolaj Nikitič
Demidoff. San Pietroburgo, Museo dell'Ermitage.

7-8. Colonne trionfali in malachite e lapislazzuli,
dall'interno scavato a spirale, firmate da Sibilio e datate 1833
(da GONZÁLEZ-PALACIOS, *Lavori* cit., p. 84).

l'ipotesi che, almeno dal 1823, Sibilio godesse di fama
e benessere economico. A partire da quell'anno, infat-
ti, Francesco inizia ad annotare su «un libro in foglio
legato manoscritto senza alcuna cartolazione», che
compilerà fino al termine della sua vita, i lavori da lui
realizzati, nonché il saldo delle loro vendite[33]. Il 1823
e il 1824 sono, inoltre, gli anni in cui l'artigiano firma
i due piani circolari, uno in commesso di marmi e pa-
ste vitree con bordo di portoro del diametro di 64 cen-
timetri (fig. 4) e, l'altro, poco più grande, interamente
composto in paste vitree su una lastra sottile di marmo
bianco (fig. 5), descritti da González-Palacios[34].
Un fatto certo potrebbe spiegare la fortuna di Sibilio
agli inizi degli anni venti: la conquista di un rappor-
to continuo con Nikolaj Nikitič Demidoff (San Pie-
troburgo 1773 - Firenze 1828), membro del ramo di
quella famiglia di «geniali fabbri russi» degli Urali,
proprietaria di miniere e di fabbriche per l'estrazione
e la lavorazione del rame e del ferro, più legato all'Ita-
lia e in particolare a Firenze[35]. A documentarlo è un
fitto epistolario di sessantanove lettere firmate da Sibi-
lio e inviate alla residenza fiorentina di Demidoff dal
30 aprile 1823 al 26 aprile 1828, cioè fino a otto gior-
ni prima della morte improvvisa del nobile russo[36].
L'esame di queste lettere, oltre a fornire molti elemen-
ti di chiarezza circa l'organizzazione dello studio e del
lavoro di Sibilio, a evidenziare il rapporto tra un col-
to mecenate e un pietraro, offre pure diverse tracce per
uno spaccato del mondo di collezionisti, artisti e me-
cenati nella Roma di quegli anni[37].
Nel rapporto tra Demidoff e Sibilio emerge la figura
di Ignazio Vescovali quale intermediario: da un lato
agente e uomo di fiducia del committente, fornitore di
materia prima, dall'altro garante dell'artista per il giu-
dizio delle opere, dello stato dei lavori, della qualità e
del risparmio delle pietre di proprietà dello stesso com-
missionario. Come Sibilio, Vescovali aveva il suo ne-
gozio in piazza di Spagna, al civico 20, ma egli era un
antiquario nella cui bottega esponeva «ogni specie sta-
tuaria, in marmo e bronzo, statue, bassirilievi, busti,
e candelabri»[38], fra i quali alcuni pezzi probabilmen-
te provenienti dagli scavi da lui stesso condotti insie-

me al fratello Luigi[39]. Ed è infatti nella veste di esper-
to di sculture classiche che Demidoff affianca sempre
Vescovali a Sibilio nella contrattazione di «oggetti di
belle arti» segnalati al nobile dallo stesso pietraro. Al-
cuni oggetti, tra quelli citati nelle lettere, quali un bas-
sorilievo con Apollo, Minerva e le nove Muse (21 di-
cembre 1826, cc. 66-67), un vaso di rosso antico con
manici a forma di serpente (3 aprile 1827, cc. 78-79),
un busto di alabastro con testa di rosso antico rappre-
sentante Tito Vespasiano (15 dicembre 1827, cc. 112-
113), due amorini di marmo bigio morato, uno che
scocca un dardo e l'altro che dorme (15 gennaio 1828,

[33] Il libro viene consegnato da Maria Luisa Sibilio all'esecutore testa-
mentario, il nipote Francesco Salviucci.
[34] GONZÁLEZ-PALACIOS, *Lavori* cit., pp. 85-88.
[35] Si veda da ultimo e per la preziosa bibliografia riportata nei singoli
saggi TONINI (a cura di), *I Demidoff a Firenze* cit.
[36] In Archivio di Stato Russo per gli Atti Antichi di Mosca (Russkij
Gosudarstvennyj Archiv Drevnych Aktov, RGADA), fondo (fond)
1267, filza (opis') 2, fascicolo (delo) 400, cc. 1-131. Su questa docu-
mentazione si veda inoltre ZEK, *Tre commissioni* cit., p. 173, n. 20, dove
le epistole sono però erroneamente citate in numero di venticinque an-
ziché sessantanove.
[37] Lo studio sulle lettere di Sibilio merita un approfondimento, integra-
to anche dalla documentazione sui Demidoff presente nello stesso Ar-
chivio di Mosca e in altri archivi russi: si veda in merito TONINI (a cu-
ra di), *I Demidoff a Firenze* cit.
[38] *Almanacco letterario* cit., p. 342.
[39] T. CECCARINI e A. UNCINI, *Antiquari a Roma nel primo Ottocento:
Ignazio e Luigi Vescovali*, in «Bollettino Mon Musei Pontifici», X, 1990,
pp. 115-144.

cc. 120-122, si veda l'appendice) si rintracciano, non sempre con assoluta certezza, tra quelli elencati nella lista degli oggetti trasferiti, dopo la morte di Demidoff, da Firenze a San Pietroburgo[40].

È Demidoff, quindi, a fornire Sibilio delle pietre di Siberia, presumibilmente provenienti dalle miniere russe di sua proprietà, e in particolare della malachite, una pietra amata da Demidoff nelle forti combinazioni con lapislazzuli e altre pietre colorate e con i bronzi dorati. Questi ultimi venivano eseguiti dalla rinomata ditta parigina di Pierre Philippe Thomire[41] e dal suo socio, nonché genero, Louis Carbonelle[42]. Nel soddisfare le commesse di Demidoff, Sibilio arriva a coordinare nel suo studio anche venti lavoranti, «distribuendogli - come egli stesso scrive - con il nuovo mio metodo tutto il lavoro per poi unirlo e porlo in opera»[43]. Si trattava, più esattamente, di una sorta di catena di montaggio che prevedeva una sequenza di operazioni: prima la segatura dei blocchi in lastre sottili, spesso usando l'«ordegno» per risparmiare la pietra; poi l'impellicciatura, cioè l'incollaggio delle lastrine su «vivi» di peperino, o su sagome in metallo corrispondenti ai disegni degli esemplari da eseguire; successivamente la tassellatura dei vuoti, lasciati dalla pietra o di connessione tra le diverse placche applicate; infine la lucidatura dell'oggetto ormai modellato (e lo svuotamento nel caso dei vasi). All'interno di questa successione l'opera del «maestro» della bottega consisteva nel selezionare i lavoranti, seguire tutte le diverse fasi di lavorazione riservandosi, come sembra dalle lettere, alcuni compiti più spinosi, ad esempio la predisposizione di piani ad accogliere mosaici o la tassellatura di piccolissimi fori. La malachite, infatti, come Sibilio spesso lamenta, è una pietra che una volta tagliata si presenta spesso molto «tarlata», necessitando dopo l'impellicciatura di un'operazione di «tassellatura» lunga e complicata, in special modo se, come il pietraro sottolinea più volte al suo committente, non si fa nessun uso di stucco. Nessun nome di lavorante è ricordato da Sibilio nei suoi scritti[44], neppure quelli che lo accompagnano a Firenze nella casa del suo «nume tutelare», dove sicuramente si reca nei mesi di ot-

[40] Si veda R. GENZIANO, *Le collezioni di Nicola Demidoff*, in TONINI (a cura di), *I Demidoff a Firenze* cit., pp. 89-143, in particolare p. 107, nn. 162 e 169, p. 121, n. 116, p. 132, n. 57, p. 133, nn. 34 e 792. Nella lista figurano anche molti dei pezzi eseguiti da Sibilio citati nel presente scritto.

[41] J. NICLAUSSE, *P. Ph. Thomire. Fondeur-Ciseleur. 1751-1843*, Parigi 1947.

[42] Nelle lettere si denunciano più volte errori dimensionali nei bronzi provenienti da Parigi da adattare agli oggetti realizzati a Roma.

[43] In RGADA, fondo 1267, filza 2, fascicolo 400, cc. 88-89, lettera del 19 giugno 1827.

[44] Solo dall'inventario del 1859 si identificano due lavoranti attivi nel laboratorio di via della Croce: quale «primo giovane» o «ministro lavorante», Pietro Bassotti (o Bassetti) romano, domiciliato in via del Babuino 131 del fu Filippo, e, quale pietraro a giornata, Filippo Cottori (Cottini o Cottiri) romano, figlio di Giovanni, domiciliato in via Bocca di Leone 29. Pietro Bassotti è probabilmente responsabile del laboratorio, come sembra dimostrare il rapporto con l'argentiere Vincenzo Marabelli, il quale, incaricato da Pietro Paolo Spagna, aveva consegnato a Bassotti «circa un mese a questa parte (...) varie cornici di metallo di diverso sesto e quattro specchi di metallo di diverso sesto, e quattro specchi di metallo da formare un plinto di ciborio ad oggetto di eseguirvi le mostre in pietra amatista egualmente consegnata dal sig. Pietro Spagna al detto Pietro Bassotti».

9. «Prospetto dell'alma città di Roma visto dal Gianicolo», mosaico in piccolo. Londra, Somerset House, collezione Gilbert.

10. «Le rovine di Paestum», mosaico in piccolo di Gioacchino Rinaldi. Londra, Somerset House, collezione Gilbert.

Il primo già noto incarico riguarda l'impellicciatura in malachite delle colonne del tempio rotondo, alto 6,70 metri e con un diametro di 4,30 metri, con capi-telli, trabeazione e cupola in bronzo dorato, oggi nel Museo dell'Ermitage di San Pietroburgo[45] (fig. 6). Già dall'aprile del 1825 Sibilio scrive dell'impellic-ciatura in malachite di due prime colonne, ultimate e spedite a Firenze nell'agosto del 1826. A queste se ne

tobre del 1825 e del 1826, e di febbraio del 1827. L'epistolario tra Demidoff e Sibilio, conservato nel-l'archivio di Mosca, rivela un rapporto consolidato già prima dell'aprile del 1823, data della prima lettera, il cui inizio è forse riconducibile alla presenza del nobi-le russo a Roma nel 1819, con domicilio a Palazzo Ruspoli. Nonostante il numero esiguo delle lettere re-lative al 1823 e al 1824 è certo, infatti, che in quegli an-ni Sibilio aveva già realizzato per Demidoff diversi og-getti in malachite, ornati di metalli dorati giunti da Pa-rigi, alcuni dei quali forse destinati a completare i pez-zi di un gran dessert; tra questi un grande vaso, due candelabri, due tripodi, una tazza con figure e un gran tondo per dessert (12 luglio 1823, cc. 2-3). A questi esemplari in malachite va poi aggiunto un vaso di ven-turina (forse successivamente dotato di coperchio) che per la materia e per la grandezza «forma l'ammirazio-ne (e) la meraviglia dell'intenditori» (14 ottobre 1824, cc. 6-7).
È tuttavia dopo i viaggi condotti da Sibilio a Firenze, a partire da quello dell'ottobre del 1825, che il pietra-ro sembra ricevere da Demidoff gli incarichi più pre-stigiosi, forse dopo averlo definitivamente convinto della sua maestria anche grazie alla spedizione, nell'a-gosto dello stesso 1825, di due vasi di agata, ai quali l'artigiano aveva iniziato a lavorare sin dall'ottobre dell'anno precedente. Tra tali importanti commesse, due sono le lavorazioni in malachite che più impe-gnano il laboratorio di Sibilio fino all'aprile del 1828.

aggiungeranno altre sei, di cui solo due erano giunte a Firenze prima della morte del committente, il 4 mag-gio 1828; evento che comporterà un ritardo nell'ulti-mazione dell'opera, solo nel 1836 spedita a San Pie-troburgo da Anatolij Demidoff, figlio di Nikolaj, quale dono all'imperatore Nicola I per la cattedrale di Sant'Isacco[46].
Un'eco dell'apprezzamento dell'operato di Sibilio per l'esecuzione di tale lavoro affiora nelle pagine intro-duttive della guida di Keller, il quale tra le «opere di ornato oggetti degni di considerazione» riferisce l'e-sposizione nel negozio del pietraro romano di «quat-tro colonne di 12 palmi per il defunto Commendato-re Demidoff, nelle quali gareggiava il valore della ma-teria col pregio della esecuzione. Erano queste di ma-lachita composte i fusti con tale artificio, che sembra-vano affatto saldi, ed intieri, come di un sol masso, coi

[45] Si veda Zek, *Tre commissioni* cit., pp. 165-180; A. N. Voronikhi-na, *Malakhit v sobranii Ermitazha (La malachite nelle raccolte dell'Ermitage)*, Leningrado 1963, pp. 17-18, ill. 60-61.
[46] Circa l'esecuzione del tempietto di cui le colonne in malachite erano parte fondamentale, Sibilio fece pure eseguire il «modelletto» in legno ridotto di undici volte rispetto all'originale e il disegno «colorito» in sca-la 1:1 di una sezione del monumento. Si veda Zek, *Tre commissioni* cit., pp. 165-180, in particolare alle pp. 176-177 è riportata la lettera che ac-compagna l'invio sia del modello sia del disegno. Nel 1859 Sibilio con-servava ancora tredici fra modelli e disegni «fatti in acquarello e colori per uso di lavori già eseguiti in mosaico o pietre dure». Non è da esclu-dere che il tempietto in legno descritto nella camera fosse l'esemplare sba-gliato nelle proporzioni di cui scrive Sibilio nelle sue lettere. Molti dei disegni a cui si fa riferimento nell'epistolario erano però opera dello stes-so committente.

capitelli, e le basi di bronzo dorato, e facevano la più vaga, e magnifica comparsa»[47]. Già il 27 giugno del 1826, d'altronde, Sibilio scriveva a Demidoff: «bramerei sapere se non fosse per disapprovare V.E. ch'io potessi far vedere le Colonne agli amatori che vengono alla mia officina, e se posso senza dispiacere a V.E. soddisfare alla curiosità di chi mi domanda il nome del proprietario. Stante che essendo questo (per Roma) un lavoro non mai veduto desta molta curiosità» (cc. 30-31). Tra le qualità esaltate dalla guida di Keller, quella che la pietra si mostri intera come «di un sol masso» costituisce un fondamentale punto di orgoglio per il pietraro romano, che più volte la rimarca al suo committente sia nella realizzazione delle colonne, quando ad esempio scrive: «Domani si termina l'impellicciatura delle colonne, e ora si pone mano a tassellare tutti i piccoli vani, ed occupandomi in questo lavoro con altri sette uomini spero di poterlo terminare come fu eseguita la Giardiniera[48], cioè senza stucco, e tutto a forza di piccoli tasselli addattarli alle tarle e bucchi lasciati dalla Malachita» (16 maggio 1826, cc. 46-47), sia nel compimento di un grande comò in bronzo dorato e malachite.

Circa questa seconda grande opera in malachite, un primo indizio della commissione si ritrova nella lettera del 22 maggio del 1826 e, poi, a novembre dello stesso anno; tuttavia Sibilio eseguirà il preventivo del suo lavoro di impellicciatura in malachite solo il 28 giugno del 1827, sul mobile stesso, giunto a Roma con i bronzi eseguiti a Parigi[49]. Ed è proprio nell'attenta valutazione dell'operazione di impellicciatura del comò, per il quale Sibilio avanza una richiesta monetaria pari a 800 scudi, che egli esclama: «Invece di fare il Pietraio, devo fare il Mosaicista, essendo la Malaghita in piccolissimi pezzi» (cc. 90-92). Il 6 dicembre dello stesso anno il mobile appena ultimato «con tutti li suoi metalli e bassirilievi (...) poté essere veduto dal concorso degli Amatori, che restarono ammirati per la ricchezza e la bellezza tanto delle pietre che dei metalli»

(cc. 110-111); tuttavia esso non ricevette lo stesso apprezzamento da Demidoff, e alla sua morte Sibilio stava procedendo al rifacimento della parte anteriore[50]. Una nota dettagliata dei lavori ultimati e in corso, inviata da Sibilio il 15 gennaio del 1828 (si veda l'appendice), estende il quadro delle opere compiute a oggetti eseguiti (si tratta sempre di impellicciature) in altre preziose pietre della Siberia, tra le quali alcuni vasi in serpentino, quarzo roseo e quarzo tigrato, nonché a suppellettili di più piccole dimensioni come sopracarte (spesso usati come modellini per opere più grandi), pietre incise per bracciali e collane, sottocalamai e altro ancora. Il forte legame professionale che univa Sibilio a Nikolaj ebbe senz'altro un seguito con il figlio Anatolij Demidoff; una testimonianza di una probabile continuità emerge nell'inventario del 1859, che descrive, nella bottega di via della Croce, «un Cassone di albuccio contenente due colonne scanalate di ferro fuso, base attica rotonda in parte impellicciate di Malaghita, che si dichiara di proprietà di Sua Altezza il Principe Anatolio Demidoff, dal medesimo rimesso in esso stato in cui si trovano circa due anni indietro [cioè nel 1857] all'ora defunto Francesco Sibilio onde fossero terminate»[51].

[47] DE KELLER, *Elenco di tutti i pittori* cit., pp. 16-17.
[48] Questo pezzo fu ultimato e spedito a Demidoff nel febbraio del 1826. Esso risulta nella lista dei beni del nobile inviati a San Pietroburgo, si veda GENZIANO, *Le collezioni* cit., p. 123, n. 419.
[49] Rapporti tra i bronzisti francesi e il pietraro romano emergono nel regesto della raccolta fiorentina di Nikolaj Demidoff, steso nel 1826 e conservato nell'Archivio di Stato della regione Sverdlovsk. Si veda in merito TROŠINA, *I Demidoff collezionisti e mecenati* cit., pp. 145-156, in particolare p. 151. L'autrice cita dal regesto «un grande commode di bronzo dorato con malachite, sei mosaici fiorentini con ornamenti in bronzo, fatti da Carbonelle, pagato a Carbonelle e a Sibilio». Non è certo che si tratti dello stesso mobile, tenuto conto della precocità dei pagamenti eseguiti a Sibilio.
[50] Un comò in malachite è tuttavia elencato nella citata lista dei beni spediti da Firenze a San Pietroburgo: GENZIANO, *Le collezioni* cit., p. 123, n. 762.
[51] Nell'inventario, inoltre, si rileva la presenza di «due capitelli di metallo con plinto di base di ferro fuso impellicciato di malaghita che il S. Salviucci nel nome dichiara appartenere alle due colonne già descritti

Al termine della carriera, il microcosmo del pietraro romano si presenta fissato nell'inventario stilato al momento della sua morte, attraverso la classificazione degli innumerevoli oggetti, più o meno pregiati, dei frammenti di marmi e pietre, libri, monete, mosaici, arnesi da lavoro e del quotidiano, che riempivano i luoghi della sua vita. Scorrendo le concise descrizioni, redatte con acribia da artisti e artigiani stimati e affermati, interpellati quali periti per valutare ogni singolo pezzo[52], si riannodano anche alcuni legami familiari e professionali della vita del mercante e artefice. A selezionare i singoli specialisti è Francesco Salviucci, nipote di Sibilio[53], nominato esecutore testamentario nel 1856. È lui, quindi, a scegliere per stimare gli oggetti più vari il rigattiere Luigi Cantoni, la cui attività di perito ⁄ più volte citata nei quotidiani romani[54] ⁄ doveva contribuire non poco a rifornire il proprio negozio in via degli Uffici dell'Eccellentissimo Vicario 18. Pietro Tessieri, da Casale Monferrato in Piemonte, che ricopriva la carica di direttore del Medagliere in Vaticano, è invece chiamato a eseguire la stima delle medaglie, di cui Sibilio era un fino amatore. Un'idea della competenza del mercante⁄pietraro per tale forma di collezionismo è data

dalla valutazione di Tessieri, che oltrepassa i 1.700 scudi[55]. Una cifra notevole se si considera che, già nel 1851, papa Pio IX aveva autorizzato il cardinale Giacomo Antonelli ad acquistare da Sibilio per il Medagliere Vaticano una collezione di monete dell'importo di 4.500 scudi[56].

Il compito più laborioso, relativo alla valutazione dei marmi e delle pietre dure e tenere, è affidato allo scalpellino romano Giuseppe Leonardi[57], figlio del fu Antonio, con negozio al Foro Romano, annesso al monastero dei Padri Olivetani di Santa Francesca Romana, e domicilio in via Tor de' Conti 17. Questo affermato marmorario romano, attivo tra le fine degli anni trenta e i primi anni quaranta nel cantiere della basilica di San Paolo[58], assume l'incarico appena conclusa la stima dei marmi dell'eredità dello scultore Filippo Albacini, accademico di San Luca, figlio del più noto Carlo, morto nel 1858. Nel negozio in piazza di Spagna 92, e nei suoi locali annessi, lo scalpellino trova esposti gli oggetti finiti di maggior bellezza e valore. Tra questi Leonardi stima per la cospicua cifra di 100 scudi un «vaso lacrimatojo di granito detto di Sibilio alto palmi quattro, e tre once, diametro palmo uno ed oncia una» che potrebbe coinci-

esistenti nella Bottega in via della Croce N. 14 di proprietà di sua altezza il Sig. Principe Demidoff». L'eredità del defunto Sibilio risulta, poi, «creditrice di Sua Altezza Sig. Principe Anatolio Demidoff della somma di scudi centododici e baj ventisei in rimborso per scudi centosei e baj novantasei di altrettanti pagati li ventotto agosto 1800cinquantasette alla Dogana per dazio d'introduzione della Cassa colle due colonne, e malaghita che dovevano essere impellicciate scudo uno pagato ai facchini e scudi quattro e baj trenta altre spese di operazioni di dogana, carrette e scarico». Lo stesso documento accenna anche a un epistolario tra Sibilio e i Demidoff.

[52] Lo stesso Sibilio nel 1836 aveva eseguito la stima di marmi e pietre dure del celebre mosaicista e mercante Giacomo Raffaelli. Si veda VALERIANI, L'inventario cit., p. 71. Tra il 1840 e il 1841 Sibilio insieme a Vincenzo Raffelli, figlio di Giacomo, stilò la perizia della collezione di Tommaso Belli, oggi conservata al Museo di Geologia del Dipartimento di Scienze della Terra dell'Università di Roma. Si veda P. BOZZINI, La collezione Belli, in G. BORGHINI (a cura di), Marmi antichi, Roma 1998, pp. 129⁄130.

[53] È il figlio di Giuseppe, cognato di Francesco Sibilio.

[54] Si veda ad esempio il «Giornale di Roma», n. 226, 4 ottobre 1862, p. 908 e n. 179, 10 agosto 1863, p. 720.

[55] Numerosa e specifica è inoltre la raccolta di libri dedicati alla numismatica, conservata e stimata dal perito libraio Pietro Agazzi.

[56] A. MARTINORI, Annali della Zecca di Roma, fasc. 23⁄24, Roma 1922, a p. 94. In ASR, Camerlengato, parte II, titolo IV, busta 287, f. 3220 (parte 2ª), n. 86, è conservata la documentazione relativa a Sibilio Francesco vendita al Governo di una raccolta di monete antiche romane prima dell'Impero (1851 al 1854). Oltre al contratto, firmato in data 30 maggio 1854 per il prezzo di 4.500 scudi, vi è la descrizione della «collezione di monete antiche di Roma prima dell'Impero di numero quattromilacentonovantanove, delle quali numero trentatre in oro, numero tremiladuecentocinque in argento, e numero novecentosessantuno in bronzo, il tutto distintamente descritto e classificato negli annessi catologhi, N. I e II». La raccolta è molto apprezzata, la stima era stata eseguita dal barone D'Ailley.

[57] In Manuale di notizie riguardanti le Scienze, Arti, e Mestieri della città di Roma per l'anno 1839 (di Annibale Taddei), Roma 1838, p. 117, è indicato «Leonardi negoziante, e manifatturiere di qualsivoglia oggetti di marmo, al tempio della pace n. 32». Stessa indicazione in BRANCADORO, Notizie cit., p. 87, e in L'indicatore ossia raccolta d'indirizzi e notizie riguardanti gli oggetti di maggior interesse ed utilità ad ogni ceto di persone, Roma 1842, p. 206. Leonardi è poi riportato come pietraro e scalpellino al Foro Romano presso il Tempio della Pace n. 32, in Manuale artistico e archeologico ossia raccolta di notizie ed indirizzi riguardanti i stabilimenti, professori d'ogni genere, artisti e negozianti residenti in Roma, Roma 1845, p. 74. Si vedano inoltre GNOLI, Marmora Romana cit., p. 106; VALERIANI, L'inventario cit., p. 76. Sui rapporti tra Leonardi e Costantino Rinaldi si veda n. 84. Il 1° luglio 1830 Giuseppe Leonardi firma a Roma un accordo per l'esecuzione di un paliotto in marmo commessogli dal vescovo John Dubois di New York. Il contratto è conservato nella Biblioteca Apostolica Vaticana, Autografi Ferrajoli, ff. 7389r⁄7390v.

[58] Leonardi è citato come camerlengo dell'Università dei marmorari di Roma negli anni 1842⁄1845, in A. KOLEGA, L'archivio dell'Università dei marmorari di Roma 1406⁄1957, in «Rassegna degli archivi di Stato», a. LII, n. 3, settembre⁄dicembre 1992, pp. 509⁄568, in particolare p. 555. La sua attività nella ricostruzione della basilica ostiense è menzionata in O. NOËL ed E. PALLOTTINO, Luigi Poletti, in Maestà di Roma da Napoleone all'Unità d'Italia, catalogo della mostra (Roma 7 marzo ⁄ 29 giugno), Milano 2003, scheda X.3.9, p. 494; E. PALLOTTINO, Luigi Poletti, in Maestà di Roma cit., scheda X.3.10, pp. 494⁄495. È possibile che anche Francesco Sibilio avesse in qualche modo lavorato o venduto i suoi marmi al cantiere della riedificazione della basilica romana. Infatti, nell'inventario, tra i documenti visionati dal notai risulta registrata una «dichiarazione firmata li 24 del 1800cinquanta dal Sig. Luigi Moreschi Segretario della Commissione speciale deputata alla riedificazione della Basilica di S. Paolo di avere il defunto Sibilio restituito e consegnato tutto ciò ch'era di proprietà della commissione stessa». A tal proposito va anche ricordato che Francesco Belli nel descrivere il porfido bigio di Sibilio ricorda: «Il Sig. Francesco Sibilio ne possiede un frammento di colonna proveniente da alcuni scavi fatti nel 1838 presso la basilica di S. Paolo», in BELLI, Catalogo della collezione cit., p. 13.

dere con quello descritto da Belli nel catalogo del 1842[59]. Belli, inoltre, indica Sibilio, insieme all'antiquario Francesco Capranesi[60] e al mosaicista Vincenzo Raffaelli[61], tra i possessori di «bellissimi oggetti» in giallo tigrato cupo[62]. Una pietra adatta a realizzare la «piccola tigra sopra base di verde di ranocchia», esposta nella vetrina del negozio di Sibilio e valutata da Leonardi appena 10 scudi[63]. La tigre era forse opera dello scultore romano Giuseppe Pacetti, il quale, nel 1830, aveva una società con Capranesi, proprietario della pietra, per produrre gli animaletti nel suo studio di via Sistina 57[64]. La materia prima di questo oggetto, proveniente con ogni probabilità dagli scavi condotti in una villa romana alle pendici di monte Calvo in Sabina a partire dal 1824[65], consiste in una breccia dal fondo bianco-giallastro su cui «spiccano distinte macchie di un giallo più o meno intenso, contornato di nero e disposte in modo da imitare la pelle di leopardo»[66].

Esposti tra i piccoli gingilli, accessibili ai turisti meno facoltosi, spiccano i pezzi di maggiore pregio, il cui costo raggiunge anche i 500 scudi. È questa infatti la cifra di un «dejunè fondo di marmo interziato di astracane dorato lapislazzuli, semesanto, malaghita con centro di diaspro ossia pietra pistacchina». L'intensità dei contrasti cromatici sembra contrassegnare questo tavolo di oltre 1,20 metri di diametro, confermando lo sperimentalismo di Sibilio su accostamenti, anche forti, di materiali duri e colorati[67]. Una maniera nella quale un ruolo non secondario spetta anche all'uso di vetri e smalti antichi con i quali, ad esempio, sono «interziati» due «dejunè di nero» del diametro ciascuno

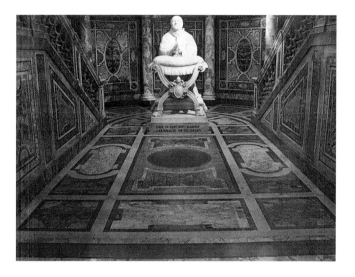

11. Roma. Cripta della basilica di Santa Maria Maggiore (foto di A. Scamponi).

di due palmi e otto once[68]; tali materie appaiono meticolosamente raccolte da Sibilio nel suo laboratorio, custodite, anche in frammenti di scarto di lavorazione, in sacchetti, scatole e cassettine, più volte elencati dal perito scalpellino nell'inventario[69]. Vicino ai due *dejunè* neri, Leonardi descrive altre due opere: «due Colonne trionfali a guisa di quelle Antonina e Trajana di serpentino della Siberia alte tre palmi ed un on-

[59] *Ibid.*, p. 2. Scrive più esattamente il collezionista: «GRANITO MISCHIO DI SIBILIO. Fondo bigio verdognolo coperto di mezzane macchie color di rosa, e piccole nere. / Se ne rinvenne sulle sponde del porto di Trajano un frammento di colonna acquistato dal valente petrajo Signor Francesco Sibilio che ve ne trasse un grande lagrimatoio, ed una bella tazza con manichi di oltre 3 palmi di diametro».

[60] Si veda S. BRUSINI, *Francesco Capranesi e il mercato antiquario a Roma nella prima metà dell'Ottocento*, in «Bollettino d'Arte», 108, 1999, pp. 89-106.

[61] Si veda S. BUTTÒ, *I Raffaelli, mosaicisti romani tra Sette e Ottocento*, in *I fondi, le procedure, le storie: raccolta di studi della Biblioteca*, Roma 1993, pp. 45-50; R. VALERIANI, *I Raffaelli: una dinastia di vetrai romani del Settecento*, in «Bollettino dei musei comunali di Roma», n.s., 1993, pp. 36-42; L. BIANCINI, *«Visto buono per partire». Il viaggio del mosaicista Vincenzo Raffaelli in Russia*, in L. BIANCINI e F. ONORATI (a cura di), *Arte e artigianato nella Roma di Belli*, atti del convegno (28 novembre 1997), Roma 1998, pp. 25-65.

[62] BELLI, *Catalogo della collezione* cit., p. 39, n. 214.

[63] GNOLI, *Marmora Romana* cit., pp. 248-249, ricorda di aver visto «uno di questi animaletti, lungo, dalla testa alla coda, una trentina di cm. ed invero d'assai mediocre fattura» nel mercato romano di Porta Portese. L'autore nega l'identificazione, data da Corsi e usata anche da Leonardi, del giallo tigrato come marmo di Corinto.

[64] ASR, Camerlengato, parte II, titolo IV, busta 208 (1830), f. 1339, *Pacetti Giuseppe scultore per lavorare la pietra tigrata del Capranesi*.

[65] CORSI, *Delle Pietre Antiche* cit., p. 105, alla voce *Marmor Corinthium-Marmo giallo tigrato*.

[66] GNOLI, *Marmora Romana* cit., pp. 248-249.

[67] GONZÁLEZ-PALACIOS, *Lavori* cit.

[68] La cui lavorazione doveva essere analoga a quella dei tavoli firmati e solo attribuiti a Sibilio individuati e descritti da *Ibid.* Una tecnica apprezzata particolarmente, come rivela G. MELCHIORRI, *Nuova guida metodica di Roma e suoi contorni*, Roma 1834, che circa il negozio di Sibilio scrive: «dove si fanno dei lavori di commesso con li vetri o paste antiche, che riescono di sommo pregio e bellezza» (p. 661).

[69] Agli inizi del XIX secolo è documentato un crescente interesse per il recupero della tecnica antica di imitare con il vetro materiali preziosi. In tal senso interessante è la recensione di E. BRAUN, in «Bullettino dell'Instituto di Corrispondenza Archeologica», n. 3, marzo 1838, pp. 29-31, all'opera del barone E. C. DI MINUTOLI, *Sulla fabbricazione e l'uso di vetri colorati presso gli antichi* (*Ueber die Anfertigung und die Natzan wendung der farbigen Glässer bei den Alten*), Berlino 1836. Secondo Braun il primo a interessarsi di tale lavorazione fu il cavalier Bartholdy, «industrioso e versatissimo nel commercio di cose d'arte di Roma e Napoli», che aveva una raccolta di saggi e tavole colorate mai pubblicate. Braun critica l'autore del libro recensito per non aver citato né Bartholdy né Edward Dodwell «a cui riuscì non che di mettere insieme una delle più ricche e splendide collezioni di sì vari avanzi, ma di dirigere eziandio gli esperimenti di giovane artista con tal successo che arrivò a riprodurre diversi saggi di questo prezioso materiale».

cia compresi il piedistallo e cappelletto con due statuetti di Bronzo dorato rappresentanti gli imperatori Antonino e Trajano». Simile a queste, ma ancor più imponente e costosa[70], era una colonna traiana «di rosso antico con bassorilievi nel piedistallo e statua di bronzo dorata e zoccolo di nero» alta oltre 1,10 metri (5 palmi) e segnalata come vuota. L'indicazione «vuota» rimanda alla coppia di colonne, sempre di Traiano e Antonino, di ben più ridotte dimensioni, sculpite in lapislazzuli e in malachite e firmate da Sibilio nel 1833, le quali sono «scavate a spirale all'interno così che, lasciando cadere una piccola biglia dalla sommità, essa si precipita in basso e apre la porticina sul basamento»[71] (figg. 7-8).

Il pezzo più costoso dell'inventario compare nascosto entro una cassa di noce chiusa a chiave, conservata nella camera mezzanina superiore al negozio: una tavola in mosaico in piccolo[72] «rappresentante la veduta generale di Roma presa da quella istessa incisa dal Vasi», identificabile con quella oggi conservata nella collezione Gilbert a Londra[73] (fig. 9). Il mosaico riproduce, parzialmente modificato nelle insegne dedicatorie, il «Prospetto dell'alma città di Roma» inciso da Giuseppe Vasi nel 1765[74]. L'importanza dell'opera giustifica il ricorso, quale perito competente, al «Sig. Professore Cavaliere Commendatore» Michelangelo Barberi (1787-1867), uno dei più acclamati artisti in micromosaico della metà dell'Ottocento[75], le cui ope-

re - oggetto anche di un catalogo autocelebrativo[76] - occupano le pagine delle riviste specialistiche dell'epoca[77]. L'assenza di firma sul mosaico, il silenzio di Barberi circa l'autore e il fatto stesso che fosse seminascosto, anziché esposto nella bottega, creano un alone di mistero sull'artefice di quest'opera eccellente e su come Sibilio ne fosse entrato in possesso. Nessuna attribuzione sortì fuori neanche allorché il mosaico fu presentato dal Governo Pontificio all'Esposizione Universale di Londra del maggio 1862; nel catalogo a stampa esso risulta, di fatti, con provenienza dagli eredi di Sibilio[78].

Nulla sembra, però, accreditare la pur reiterata attribuzione allo studio di Testa in piazza di Spagna[79], tanto più che Antonio Testa era un incisore in rame, specializzato nei paesaggi, secondo quanto riportato da Keller, nel 1830, con domicilio alle stalle Chigi 64, e dall'*Almanacco letterario*, nel 1842, in via in Lucina 28[80].

Segnalare alcuni vincoli assai stretti tra Sibilio e la cerchia dei mosaicisti romani consente di avanzare alcune ipotesi sul possibile esecutore della tavola. Sibilio appare legato a Gioacchino Barberi (1783-1857), nipote di Michelangelo, del quale nel 1826 tiene in battesimo il figlio Aloisio[81]. Gioacchino, tra l'altro, anche nei domicili mostra una contiguità con Sibilio, avendo i propri recapiti in piazza di Spagna, ai civici 97-99, e in via della Croce, al numero 1[82]. La colla-

[70] Le prime due sono valutate assieme 240 scudi, mentre la terza 150 scudi.

[71] GONZÁLEZ-PALACIOS, *Lavori* cit., p. 86. Nell'inventario, inoltre, risultano descritte una Colonna Traiana e una di Antonino di rosso antico graffito e statuette di bronzo patinato, alte soltanto due palmi e un'oncia, più vicine quindi a quelle citate da González-Palacios, stimate da Leonardi solo 16 scudi. Si veda l'appendice.

[72] Su questa tecnica e sulla sua fortuna nella Roma di Sibilio si veda G. MORONI, *Musaico*, ad vocem, in *Dizionario di erudizione storico-ecclesiastica*, Venezia 1840-1861, vol. XLVII (1847), pp. 74-80; M. ALFIERI, M. G. BRANCHETTI e D. PETOCHI, *I mosaici minuti romani dei secoli XVIII e XIX*, Roma 1981; M. ALFIERI, M. G. BRANCHETTI e G. CORNINI, *Mosaici minuti romani del '700 e dell'800*, catalogo della mostra (Città del Vaticano ottobre-novembre 1986), Città di Castello 1986; C. PIETRANGELI, *Mosaici «in piccolo»*, in «Bollettino dei Musei Comunali di Roma», a. XXV-XXVII, 1978-1980, nn. 1-4, pp. 83-92.

[73] A. GONZÁLEZ-PALACIOS, *The Art of Mosaics. Selections from the Gilbert Collection*, catalogo della mostra (Los Angeles County Museum of Art 28 aprile - 10 luglio 1977), Los Angeles 1977, n. 45; J. H. GABRIEL, *The Gilbert Collection. Micromosaics*, Londra 2000, n. 29.

[74] L'intestazione completa della veduta è «Prospetto dell'alma città di Roma, visto dal monte Gianicolo e sotto gli auspici della S.R. Maestà cattolica di Carlo III re delle Spagne, pio, giusto e magnifico, promotore eccelso delle scienze e belle arti disegnato inciso e dedicato alla Maestà sua da Giuseppe Vasi Conte Palatino e Cav. dell'Aula Lateranense l'anno 1765».

[75] Con il tavolo «Il bel cielo d'Italia», ora nella collezione Gilbert, Barberi vinse la medaglia d'oro all'Esposizione di Londra del 1851. Si veda *Exhibition of the Works of Industry of All Nations, 1851 Reports by the Juries*, Londra 1852.

[76] *Alcuni mosaici usciti dallo studio del Cav. Michel'Angelo Barberi*, Roma 1856.

[77] Si veda, ad esempio, «L'Album Giornale Letterario e di Belle Arti», a. III, n. 42, 24 dicembre 1836, pp. 341-343, dedicato al famoso tavolo in mosaico «Il Trionfo d'Amore». «Molte repliche furono già fatte di tale opera, il cui originale esiste nel museo di Pietroburgo./ Noi poniamo termine coll'invitare gli amatori delle arti di recarsi ad osservare quest'opera, che vedesi nella di lui casa a strada Rasella n°. 148, ove esistono ancora esposti alla pubblica vista altri oggetti di simil genere degni di curiosità». Nel «Giornale di Roma», n. 173, giovedì 31 luglio 1862, p. 693, si riportano le medaglie attribuite ai sudditi pontifici nell'Esposizione Internazionale di Londra del 1862. Tra i premiati: Michelangelo Barberi «per una tavola di marmo nero con Musaici e frammenti di pietre antiche, e vari altri Musaici finissimi, con diverse vedute».

[78] Si veda *Elenco generale degli oggetti spediti dal Governo Pontificio all'Esposizione Internazionale di Londra pel 1° maggio 1862*, Roma 1862, p. 47.

[79] GABRIEL, *The Gilbert Collection* cit., pp. 80-81. Con molte più perplessità in GONZÁLEZ-PALACIOS, *The Art of Mosaics* cit.

[80] DE KELLER, *Elenco di tutti i pittori* cit., p. 117. Qui è pure ricordato, sempre come incisore, un Testa Angelo romano risiedente in via Pallacorda n. 8. In *Almanacco letterario...* cit., p. 319, Antonio Testa è indicato anche come maestro di disegno.

[81] AVR, S. Giacomo in Augusta, Battesimi vol. I (1825-1835). Il giorno 11 agosto 1826 è battezzato Aloisio Filippo Lorenzo Gaetano, figlio di Gioacchino Barberi e Teresa Astolfi (?), da Anna Salviucci, figlia di Paolo, romana, e dal marito Francesco Sibilio.

[82] Così è indicato in *Almanacco letterario* cit., p. 325, mentre DE KELLER, *Elenco di tutti i pittori* cit., p. 119, lo ricorda solo al civico 99 di piazza di Spagna. Per la bibliografia su Gioacchino si veda, da ultimo, GABRIEL, *The Gilbert Collection* cit., scheda a p. 281 e pp. 70-71, nn. 18-19.

borazione tra un Barberi, presumibilmente proprio Gioacchino, e Sibilio risulta poi documentata nel citato epistolario Demidoff. Insieme essi realizzarono per Nikolaj Demidoff, nel 1824, un *dejunè* «con la forma di Lapislazzuli e boquet di fiori», che, tuttavia, non fu particolarmente apprezzato dallo stesso committente probabilmente per un non felice accostamento di colori (cc. 6/7, 10/11) e, tra l'estate e l'autunno del 1826, un tavolino ovale di malachite con centro in nero di paragone «per incassare li fiori, la lira e il flauto» in mosaico (cc. 50/51).

Ben più forte si rivela, però, il legame tra Sibilio e il mosaicista Costantino Rinaldi, suo genero nel 1835, quando aveva sposato la figlia Mariangela, morta già nel 1851[83]. Costantino possiede un negozio di mosaico «in grande e in piccolo» in via del Babuino 124/125[84], in quello che era stato lo studio del padre Gioacchino, famoso proprio per le sue vedute in mosaico, tra le quali le più volte replicate «Rovine di Paestum»[85] (fig. 10). Oltre al legame familiare, l'inventario documenta alcuni interventi economici di Sibilio a sostegno di Costantino[86]; fatto, questo, non del tutto comprensibile, dato che solo la Reverenda Fabbrica di San Pietro acquista da Rinaldi, tra il 1853 e il 1855, «per far dono ai personaggi reali che si recano a visitare il gran Tempio Vaticano lo Studio dei Mosaici ed altri annessi»: un tavolino con otto vedute e altre due piccole vedutine (300 scudi); un quadro della testa di Bacco, un quadretto con la piazza di San Pietro, un sopracarte di marmo nero con mosaico rappresentante il Foro Romano, la tazza delle palombe (tutto 332 scudi); quattro sopracarte (45 scudi); la veduta del Foro Romano e quella del tempio di Vesta (80 scudi);

due *dejunè* di marmo con contorno di fiori (350 scudi); e, infine, un piccolo tondo rappresentante il Foro Romano (40 scudi)[87]. Tutti questi elementi: la stretta parentela, gli aiuti finanziari, il fatto di essere figlio e continuatore di un'attività paterna di micromosaicista esperto in vedute, permettono di avanzare l'ipotesi che il famoso quadro provenga dallo studio Rinaldi. Tra l'altro, nell'inventario di Sibilio, viene anche segnalato un quadro «rappresentante Bacco di mosaico in pietra dura con cornice di legno dorata», apparentemente simile a quello pagato a Costantino Rinaldi dalla Reverenda Fabbrica. Neanche questo lavoro, meglio identificato da Michelangelo Barberi come «una Testa di Fauno coronata di Pampini lavorata a mosaico nel marmo nero di discreto lavoro, che merita di essere ristaccato», viene attribuito ad alcun autore; la coincidenza del soggetto con il quadro liquidato a Costantino non appare, però, sufficiente ad avallarne la paternità, considerando anche quanto fosse relativamente ridotto e ripetitivo il repertorio tra la cerchia dei mosaicisti[88].

Del «Prospetto dell'alma città di Roma» di Giuseppe Vasi, riprodotto nella tavola in micromosaico, Sibilio possedeva anche le dodici lastre incise in cui la stampa è suddivisa, nonché, sempre di Vasi, «6 rami invisi accoppiati 2 per 2 rappresentanti tre differenti vedute della Basilica di S. Pietro l'interno la facciata, e colonnato e la parte posteriore detta la Tribuna». A descrivere e stimare i rami incisi e le diverse stampe ereditarie[89], tra cui numerose quelle tirate dai rami di Vasi, è prescelto come perito il professor Giuseppe Marcucci, incisore e direttore facente funzioni della Calcografia Camerale. A due anni dalla morte di Sibi-

[83] AVR, S. Giacomo in Augusta, *Liber Mortuorum ab Anno 1804 ad Annum 1876*, il 4 marzo 1851 muore Mariangela Sibilio, figlia di Francesco e moglie di Costantino Rinaldi.

[84] Così è riportato in *Almanacco letterario* cit., p. 326; *Almanacco Romano* cit., p. 295. Costantino Rinaldi è l'autore dei quadri in mosaico dell'altare maggiore della cattedrale di Maria Santissima di Boulogne-sur-Mer, realizzato su disegno dell'architetto Nicolò Carnevali dallo scalpellino - nonché perito nell'inventario di Sibilio - Giuseppe Leonardi. Si veda A. BRESCIANI, *Descrizione dell'altare consacrato a Nostra Signora dal principe romano don Alessandro Torlonia nel Tempio novellamente riedificato in Boulogne-sur-Mer di Francia preceduta da una breve storia di quel santuario*, Roma 1863. In questo volume l'avvocato Francesco Belli compila il catalogo delle pietre e dei marmi antichi impiegati nell'altare.

[85] Di una quinta riproduzione del quadro parla già DE KELLER, *Elenco di tutti i pittori* cit., p. 21. G. A. GUATTANI, *Memorie Enciclopediche delle Antichità e Belle Arti di Roma*, I, Roma 1808, pp. 20/21, descrive il mosaico di Gioacchino Rinaldi da servire da «caminiera» rappresentante i tre edifici pestani, tratto dalla tela del pittore russo Teodoro Matueff (Feodor Matveev 1758/1826). La tela era per il conte Hervey della contea di Bristol. La tavola, realizzata in cinque anni di lavoro, coincide con quella oggi conservata nella collezione Gilbert. Si veda A. GONZÁLEZ-PALACIOS, *The Art of Mosaics: Selections from the Gilbert Collection*, Los Angeles 1977, cat. 34. Nel tomo II delle *Memorie*, come scrive González-Palacios, sono descritti altri mosaici di Gioacchino Ri-

[...] naldi, tra i quali, a p. 11, una caminiera con motivo dell'eruzione del Vesuvio dal dipinto del pittore Teodoro Matueff. Si veda inoltre n. 13 del presente saggio.

[86] L'inventario registra, infatti, un debito di Costantino verso gli eredi di oltre 700 scudi.

[87] Archivio della Reverenda Fabrica di San Pietro, Armadio 20, F, Busta 72, Carte rinvenute in casa della Fe. Me. Monsig. Giraud già economo della Rv. Fabrica, f. 22, «Nota delle somme pagate dall'Amm. della Rev. Fabrica di S. Pietro in Vaticano per acquisto di oggetti d'arte per farne dono ai personaggi reali che si recano a visitare il gran Tempio Vaticano, Studio dei Mosaici ed altri annessi dalli 11 Marzo 1853 a tutto Dicembre 1855». Tra gli altri mosaicisti richiamati nel documento: Luigi Moglia (sopracarte con vedute destinate al seguito del principe di Baviera), Luigi Galland (tavolino di marmo nero con ghirlanda di fiori scudi 180), Angelo Poggesi e Agostino Vannutelli.

[88] Il pezzo è stimato da Barberi 70 scudi. Il motivo della testa di Bacco si trova, riprodotto in monocromo nella tabacchiera datata 1804, firmata da Clemente Ciuli oggi alla collezione Gilbert. Si vedano GONZÁLEZ-PALACIOS, *The Art of Mosaics* cit., cat. 31.

[89] Tra queste sono citate nell'inventario stampe di Bartolomeo Pinelli, di Parboni, forse Pietro o Achille, entrambi incisori in rame e vedutisti, e di Porretti, probabilmente Alessandro noto per riprodurre incisioni in rame.

lio, il «Giornale di Roma» di giovedì 4 aprile 1861 pubblicizza, ancora,

> nella officina di Pietre antiche rarissime del Negozio Francesco Sibilio in Via della Croce N. 13, si vendono le famose stampe in più fogli della magnifica Roma incise dal Vasi, e le stampe che esprimono la grande piazza del Vaticano, la facciata della Basilica e il di lei interno. Questa opera che da per se si raccomanda per lo intrinseco di lei merito non ha bisogno di elogio. Già in Roma ebbero un grande esito. La Roma si paga scudi quattro, e scudi tre le stampe del Vaticano[90].

A completare il quadro ereditario, Salviucci coinvolge Rinaldo Rinaldi (1793-1873) da Padova[91], ormai affermato scultore, seguace di Canova, che fissa la sola valutazione di una «Madonna copia di originale moderno» a scudi 25 quale «lavoro a marmo sufficiente»[92]. Il negoziante di oggetti di belle arti Luigi Depoletti, con bottega in via del Leoncino 13[93], figlio di Francesco, il famoso mosaicista e restauratore di vasi etruschi premiato assieme a Sibilio nell'esposizione del 1810[94], redige la stima delle pietre incise. Si tratta, in larga parte, di piccoli e talvolta imperfetti oggetti di scavo, tutti di scarso valore, e di alcuni cammei, sardoniche e corniole moderne, forse lavorate dallo stesso Sibilio, il quale possedeva nel suo laboratorio «un ordegno da incisore»[95]. Per alcune pietre incise e altri oggetti rilegati in oro e in argento, la valutazione di Depoletti s'integra con quella dell'argentiere e orefice Carlo Ansorge, con esercizio in piazza di Spagna 72. Alcuni dei pochi esemplari stimati dal gioielliere berlinese risultano esposti nel negozio dei fratelli orefici Giovanni Andrea e

Gioacchino Mascelli, posto al fianco di quello di Sibilio, ai civici 90 e 91 di piazza di Spagna.

Un bilancio conclusivo dell'asse ereditario di Sibilio evidenzia la preponderanza del valore dei marmi sopra ogni altro bene, incluso quello immobiliare. Oltre ai pezzi di grande pregio, esposti nel negozio di piazza di Spagna, molta materia prima di particolare valore risulta stimata da Leonardi nel laboratorio di via della Croce. A tale «miniera» attingerà, pochi anni dopo la morte di Sibilio, Virginio Vespignani per realizzare la nuova scala e cripta (1861-1864) sotto la «Confessione» di Santa Maria Maggiore, forse l'ultimo esempio di quel gusto «ibrido», tutto romano, per il colore e il calore dei marmi antichi[96] (fig. 11).

APPENDICE

ASR, *30 Notai Capitolini*, Uff. 32, luglio-dicembre 1859, notaio Filippo Maria Ciccolini, ff. 451r-596v

Si sono qui trascritte solo alcune parti del documento, relative alle descrizioni dei marmi e dei manufatti più interessanti e significativi.
La valutazione è espressa in scudi, separati con un punto dai baiocchi.

[Nella casa di Andrea Bancalari sita al 1° piano del vicolo d'Ascanio n. 11, dove è morto Sibilio che vi dimorava da qualche tempo].
Un anello d'Oro con pietra onice bianco sardonico incisevi sopra tre maschere
(...)
Sette Sopracarte di Astracane dorato, una scatola di Alabastro montata in oro basso, quattro pezzi di lumachella di Corintio, una cassettina con vetri antichi colorati, ed una Cena in metallo
(...)

[90] «Giornale di Roma», n. 76, giovedì 4 aprile 1861, p. 304.
[91] Riportato nell'inventario cone figlio del defunto Domenico, domiciliato in via delle Colonnette 27.
[92] Nel dicembre del 1841 Sibilio aveva provato a vendere al Governo Pontificio una statua rappresentante Minerva, in ASR, Camerlengato, parte II, titolo IV, busta 287, f. 3220 (parte 2ª), n. 85. Il 21 febbraio 1842 la Commissione Generale Consultiva di Antichità e Belle Arti, a seguito della seduta del 31 gennaio 1842, rifiutò l'acquisto, non ritenendo la scultura degna delle Raccolte Vaticane, e dette facoltà di vendita anche fuori dello Stato.
[93] A questo indirizzo è anche ricordato in *Almanacco romano* cit., 1859.
[94] Nel *Catalogo de' prodotti* cit., sono riportati al n. 111 i pezzi esposti dal «Sig. Francesco Depoletti, piazza di Spagna n°. 20. Una scattola di diaspro sanguigno con Mosaico, rappresentante il giudizio di Paride; una scattola di porporino, con paese, da Salvator Rosa; 6 bottoni di diaspro sanguigno con 6 Deità; 5 pezzi di collana in malachite con de' puttini a guisa di baccanale; un coperchio quadrato, rappresentante l'Aurora del Guercino; un coperchio piccolo ovale, rappresentante il sepolcro della famiglia Plauzia sul ponte Lucano, eseguito dal Sig. Antonio De Angelis, dimorante in piazza di Spagna». Su Francesco si veda «L'Album Giornale Letterario e di Belle Arti», a. II, n. 33, 24 ottobre 1835, pp. 260-261, *Mosaico del Depoletti fatto ad imitazione de' vasi greci, rappresentanti alcuni antichi sponsali* e n. 41, 19 dicembre 1835, pp. 324-325. *Altro Mosaico del Depoletti rappresentante nel mezzo Minerva armata, ed intorno varii giuochi soliti a farsi nelle feste panatenee.* Inoltre: BRANCADORO, *Notizie* cit., p. 75, che indica Francesco Depoletti in via Condotti 32; *Al-*

manacco letterario cit., p. 335, lo riporta, invece, in via della Fontanella Borghese 56° Palazzo Ruspoli.
[95] Anche se dall'epistolario Demidoff-Sibilio sembra che quest'ultimo si serva sempre di incisori specializzati. Sul mercato e sulla produzione delle incisioni in cammeo, pietre dure e tenere si vedano L. PIRZIO BIROLI STEFANELLI, *Collezionisti e incisori in pietre dure a Roma nel XVIII e XIX secolo. Alcune considerazioni*, in «Zeitschrift für Kunstgeschichte», 2, 1996, pp. 283-197; ID., *Del cammeo e dell'incisione in pietre dure e tenere nella Roma del XIX secolo*, in *Arte e artigianato* cit., pp. 13-24. Nel 1834 Sibilio è segnalato come possessore di alcune gemme antiche (scarabeo creduto Ganimede; scarabeo in sardonica con Ulisse sulla tartaruga in atto di nutrirla; corniola con Fortuna primigenia, scettro a patera accompagnata dal Dio Pan), in «Bullettino dell'Instituto di Corrispondenza Archeologica», 1834, pp. 10, 119 e 123.
[96] Sul cantiere della «Confessione» l'autrice ha uno studio in corso di pubblicazione. Tra i marmi e le pietre dure colorati qui impiegati dall'architetto Virginio Vespignani provengono dall'eredità di Sibilio: breccia dorata, astracane, giallo schietto, seravezza antica, cipollino mandolato verde, cipollino rosso, verde antico, granito rosso orientale, lumachellone detto di Savorelli, pistacchino, lapislazzuli. Si vedano inoltre S. CIRANNA, *I colori dell'Ottocento romano tra archeologia e medievismi*, in D. FIORANI (a cura di), *Il colore dell'edilizia storica*, Roma 2000, pp. 107-110; ID., *Gli antichi marmi colorati destinati al «riciclaggio»*, in «Capitolium», settembre 2004, pp. 121-125; ID., *Marmi antichi colorati nell'architettura romana dell'Ottocento. Dallo scavo al cantiere*, in «Materiali e Strutture» (in stampa).

Una Cassetta ad astuccio contenente una Tazza di diaspro sanguigno

(...)

Una Medaglia di Argento di grande dimensione accordata all'ora defunto Francesco Sibilio come premio nella esposizione fatta al Campidoglio nell'anno milleottocentodieci portante l'effigie di Napoleone primo, ed il nome inciso di Francesco Sibilio

(...)

[Negozio in Piazza di Spagna Numero Novantadue]
Alla porta d'ingresso.
Una Vetrina formata da due Bussolette, e Sportelli con lastre...
Entro il Bussolotto a mano sinistra di chi entra prima divisione.
Dodici Sopracarte di marmi diversi teneri... 6.
Due detti di Astracane dorato... 3.
Un Mortacciolo di Serpentino con palla sopra di verde antico... 1.
Quattordici Sopracarte di pietre dure diverse, e di varia misura... 56.
Quattro piccoli sopracarte di pietre dure diverse fine... 16.
Due piccoli sopracarte di lapislazzuli di seconda qualità del peso once undici e mezzo... 18.
Alla seconda divisione.
Un Rocchietto di porfido con basetta di nero... 4.
Una piccola Urnetta di Scipione rosso antico... 6.
Una piccola tigre di breccia corallina... 10.
Due piccoli rocchi di serpentina con base, e Cimasa di giallo antico... 30.
Un rocchietto piccolo di granito detto Sibilio con base di giallo antico, e zoccolo nero... 6.
Un pezzo di Cristallo di Monte affumicato in natura... 5.
Ventisei piccoli sopracarte di pietre tenere diverse... 10.40.
Un sopracarte di Paesina con diaspro duro nel piano... 1.
Nella terza ed ultima divisione.
Entro due piccole cassette di cartone senza coperchio.
Piccoli frammenti di pietre dure e tenere diverse... 2.
Un Tempietto con due Colonne di Giallo antico con una Vittoria in mezzo di metallo dorato, base di verde antico, cornice di marmo statuario, e pietrine interziate nel fregio, e due piccoli vasetti sopra di rosso antico, alto insieme palmo uno, e mezzo, in parte difettoso... 6.
Un Cilindro di Amatista del diametro once tre, e due minuti, grosso otto minuti... 4.
Quattro tavolette di Lapis Lazuli di qualità inferiore, del peso once quattro, e mezzo... 2.
Un piccolo Canestrino di Marmo Statuario con fiori, del diametro cinque once, alto due once, e mezzo... 2.
Una Tavoletta di Matrice di Opale di circa un'oncia quadrata... 1.
Un rocchietto grezzo di quarzo roseo, lungo once sei, e mezzo, diametro un oncia, e mezzo... 2.
Entro una piccola scattola frammenti di pietre dure... 4.
Un piccolo frammento di pietra venturina... 1.
Entro una Carta trentanove pezzi lavorati di pietre dure diverse da braccialetto... 11.70.
Una Tavoletta di diaspro duro paesino erborizzato... ⁄50.
[Prima divisione Bussolotto a destra]
Trentotto sopracarte di varie misure, e di diverse pietre dure... 100.
Nella seconda divisione.
Una piccola tigre di Marmo tigrato di Corinto sopra base di verde ranocchia... 10.

Due Rocchietti impellicciati di altezza once sei, diametro once quattro, con base, e cimasa di giallo antico, e plinti di nero... 40.
Una Tazzetta di Palombino, con piedistallo di marmo statuario, e plinto di verde antico, alto in tutto once dieci, e mezzo, diametro once dieci... 5.
Un Rocchietto di porfido con base e cimasa di nero, alto once otto, diametro once tre... 8.
Un Vasetto a guisa di Ovarolo di Agata, piede di giallo antico, e vivo di verde antico... 3.
Un Vasetto a Campana di rosso antico difettoso... ⁄80.
Un sopracarte ovale con smusso di serpentino... 1.50.
Tredici piccoli sopracarte, compresi due mostaccioli, di pietre tenere comuni diverse... 3.90.
Una Mostrina di porfido nero, ed un'altra di Granitello Egizio verde, quadrate, once tre ciascuna... 1.
Nella terza, ed ultima divisione.
Altro Tempietto in tutto eguale al descritto nella terza divisione dell'altro Bussolotto... 6.
Una piccola Scrivania composta di Calamaio, e Polverino di Alabastro fiorito, piantina semicircolare di Marmo Fiorito di Carrara sostenuta da tre zampette di Leone di Rosso Antico, di mediocre lavoro... 3.
Quattro statuette di balombino rappresentanti le quattro Stagioni, in parte difettose, alte once otto, con piedistallini di portovenere, e basette di rosso antico, con plinto di nero... 20.
Alla base di questo Bussolotto essendo l'altro vuoto.
Una scorsetta di pietra adularia, una tavoletta di murra, ed una quantità di circa uno schifo di piccoli frammenti di pietre dure e tenere, ed altro ritaglio di murra... 10.
Un pezzo rustico di lava rossa... 1.
Una piccola scorza di Alabastro moderno, detto ghiaggione, bianco... ⁄50.
Sopra il giro di Tavola intorno al Negozio, incominciando a sinistra di Chi entra.
Due Dejunè di nero interziati di vetri, e smalti antichi, del diametro ciascuno di palmi due, ed once otto... 200.
Due Colonne trionfali a guisa di quelle Antonina, e Trajana di Serpentino della Siberia, alte tre palmi, ed un'oncia, compresi piedistallo, e cappelletto, con due Statuette di Bronzo dorato rappresentanti gl'imperatori Antonino, e Trajano... 240.
Un Vasetto di spato fluore con sue coperchio alto once dieci, diametro once tre, e mezzo, con piedistallo di Marmo Statuario, base di rosso antico, e plinto di nero... 4.
Un Dejunè fondo di marmo intarziato di Astracane dorato, Lapislazuli, semesanto, malaghita con centro di diaspro, ossia pietra pistacchina, del diametro di palmi cinque, e mezzo... 500.
La Colonna Trajana, e quella di Antonino di Rosso Antico graffito e Statuette di bronzo patinato, alte in tutto due palmi, ed un oncia ciascuna... 16.
Una urnetta di Scipione di nero lunga once nove, alta cinque... 6.
(...)
Una Scacchiera di pietre diverse di un palmo, e sette once in quadro, impellicciata sopra lavagna... 4.
(...)
Un Calamajo di giallo antico con piantina di Africano bigio di cattivo lavoro... 1.50.
Una Tavola impellicciata di Murra, e composta di molti pezzi di mediocre lavoro, con cornice intorno di metallo dorato, lunga palmi otto, larga palmi quattro... 320.
Sotto il detto giro di Tavola e nel davanti della porta sinistra.
Una Tavola di porfido di Svezia, lunga palmi tre, ed once nove, larga palmo uno, ed once dieci, e mezza, grossa minuti sei... 40.

Un dejunè interziato a squame di pietre dure, e tenere diverse, contornate di listelli di nero, bordura intorno intrecciato d'alabastri, su fondo di verde di Susa, con centro di Astracane scherzato con lapislazuli, e fascia di malaghita, con due listellini di giallo antico, del diametro sei palmi, ed once otto... 300.

Un rocchio di breccia d'Egitto dura, base attica di marmo statuario, con zoccolo di basetta verde e controzoccolo di portovenere, alto in tutto palmi cinque, ed once tre, diametro del rocchio palmo uno, ed once tre, e mezzo... 150.

Sopra il medesimo.

Un Vaso con manichi, e coperchio di porfido rosso orientale alto, compreso il piede, palmi due, ed once otto, diametro palmo uno... 150.

Un piccolo Rocchio di Breccia d'Egitto dura, base attica di Marmo Statuario, e zoccolo di portovenere... 40.

Sopra il medesimo.

Un Rocchietto di diaspro di Sicilia, con base, e cimasa di marmo ordinario in mediocre lavoro... 5.

Sopra il medesimo.

Un Busto di marmo statuario rappresentante la Ssma Vergine

Un Rocchio di colonna di Marmo detto persichino, con base attica di giallo antico... 40.

Sopra il medesimo.

Una colonnetta onoraria di Granito detto Sibilio, con base, capitello, cornice, e piedistallo di nero, vivo del piedistallo impellicciato di verde antico, sopra il capitello altro rocchietto dello stesso granito, alto in tutto palmi due, ed once nove, diametro della colonna once tre... 25.

Un rocchio di colonna cipollino verde con base attica di marmo statuario... 30.

Sopra il medesimo.

Frammento antico di una Chimera in alabastro a rosa sopra rocchio di un porto Venere con base di marmo bianco, alto in tutto palmo uno, once otto, e mezza... 8.

Un Rocchio di Granitello senza base... 25.

Sopra il medesimo.

Un piedistallo ottangolato di marmo di Saravezza rosso in specchi nel vivo di portovenere molto difettoso... 4.

Sopra il medesimo.

Un piedistallo quadrilungo di marmo statuario con sfondi di verde Polcevera, zoccolo impellicciato di breccia di Trieste... 2.50.

Sopra il medesimo.

Un Sarcofago di Alabastro di Egitto sostenuto da sgabelloni con zampe di Leone, posa sopra pianta di rosso di Levante, lungo palmo uno, ed once sei, largo once nove, alto in tutto once dieci... 18.

(...)

...in questo negozio nella parete incontro la Porta d'ingresso

Una Chimera antica di Marmo pario alta palmi quattro... 10.

(...)

Una Mostra di camino di marmo composta di frammenti antichi, ornati della decadenza... 50.

Entro detta mostra

Un digiunè di granito del Foro Trajano del diametro palmi quattro, e mezzo... 30.

(...)

Sopra il descritto Camino.

Due Tazzette d'Alabastro, sei Vasetti di cattiva forma di poca entità due colonnette miliarie di bigio, e tre Mascheroncini, de' quali uno di rosso, e due di bigio morato di pessimo lavoro... 30.

(...)

Alla terza parete.

Due Dejunè di granito rosso diametro due palmi, e dieci once ciascuno... 25.

Quattro Tavole di granito detto Sibilio lunghe ciascuna palmi quattro, larghe palmi due, ed un'oncia... 80.

Una Tavola di lumachella detta corno di Amone lunga palmi quattro, larga due, e mezzo... 15.

Sopra la Tavola in detta parete.

Una Mostra d'Orologio con piramide di porfido, e basamento di marmo in cattivo stato, alta tutto compreso un palmo, e nove once... 5.

Una scrivania composta di pianta di portasanta brecciata, calamajo, polverino, e pennarolo di nero con basette di giallo, ed alcuni ornati di metallo... 4.

Tre Colonnette di Marmo unite, un Vasetto d'Alabastro bruttissimo, un Tripode d'Alabastro giaccione, un Vasetto di lumachella, un piedistallino di Marmo, una bagnarola per uso di Scrivania di Alabastro di Montelivato, altro Vasetto di Alabastro bianco, altro Vasetto di Rosso antico, un rocchietto di giallo antico chiaro, un piedistallino di marmo bianco, una Mostra d'Orologio di Marmo bianco con colonnette, e due vasetti di rosso antico e sopra una Statuetta giacente di alabastro di Volterra, quali oggetti tutti in pessimo stato... 20.

Due piccoli Candelabri di Rosso antico alto palmo uno, e mezzo, di mediocre lavoro... 6.

Un Obelisco di Porfido alto palmi due, e cinque once... 10.

Una Bagnarola di Alabastro a vene con pianta di Giallo antico brecciato... 5.

Un urna di Scipione di Rosso Antico di qualità inferiore con pianta di Granitello... 15.

Due Obelischi di Rosso antico alti ciascuno palmi due, e tre once... 6.

Una Testa di Medusa di Rosso antico con zoccolo di Giallo antico, alta compreso il zoccolo un palmo, ed un oncia... 3.

Due Rocchietti di Serpentino della Siberia vuoti, con base, e cimasa di nero... 20

Una lavagna piccola con quadriglia in scagliola molto difettosa... 30.

Due quadrottelli di diaspro radicellato... 8.

Un dejunè di Malaghita impellicciato su marmo, con bordura di altre pietre diverse, diametro palmi tre... 50.

Altro dejunè impellicciato su marmo di pietre diverse figure a rombo, centro lapislazuli di infima qualità, e bordura di verde antico, diametro palmi tre, e mezzo... 40.

Altro dejunè impellicciato su marmo di pietre diverse a rombo, bordura intrecciata di rosso e verde tarquinio scuro, centro un putto in mosaico di cattivo lavoro diametro palmi quattro, e cinque once... 50.

Altro dejunè con scacchiere di pietre di Sicilia, fondo di verde Tarquinio scuro, diametro palmi quattro... 30.

Un piccolo dejunè di Alabastro fiorito... 4.

(...)

[Avanti la Parete].

Un Rocchio di giallo antico brecciato difettoso con base di marmo statuario, e zoccolo di cipollino... 35.

Sopra il medesimo.

Una Colonnetta dorica di serpentino della Siberia con piedistallo di verde antico, e base con capitello, e cornici di nero, e rocchietto sopra dello stesso Serpentino... 15.

Un Rocchio di Carnagione di Verona, base di marmo statuario, e zoccolo di porto venere... 18.

Sopra il medesimo.

Una Tazza di Lava rotonda con piccoli manichi, diametro palmi due, ed once tre, alta con piede della stessa pietra, e zoccolo di africano, in tutto palmo uno, ed once otto, che essendo di pessimo lavoro, e di cattiva forma... 10.

Un Roccio di giallo antico brecciato chiaro, base di marmo statuario, alto in tutto palmi quattro, ed once cinque, diametro once undici... 20.

In mezzo al Negozio.

Un Roccio di Breccia gialla con base di Marmo statuario... 30.

Sopra il medesimo.

La Colonna Trajana di Rosso antico con bassirilievi nel piedistallo, ed istoriata graffita, con ringhiera, e Statua di bronzo dorato, e zoccolo di nero, alta in tutto palmi cinque, vuota... 150.

Un Rocchio di Granitello, base di marmo statuario, e zoccolo di Porta Santa... 20.

Sopra il medesimo.

Un Vaso Lacrimatojo di Granito detto Sibilio, alto palmi quattro, e tre once, diametro palmo uno, ed oncia una... 100.

Un Rocchio di Breccia gialla a guisa di broccatello, base di marmo statuario... 35.

Sopra il medesimo.

Una Tazza con manichi di Verde di Piombino, diametro palmi due, alta col piede palmo uno, e mezzo, di cattiva forma, e pessimo lavoro... 10.

Un Candelabro di forma esile, composto di molti pezzi, di Rosso antico, base triangolare di giallo nero di Porto di Venere, Tazza in cima, e Fiamma di Rosso antico, alto compresa la base palmi nove e mezzo... 150.

Un Tavolino piccolo, con sopra due piccole vetrine di legno con cristalli...

Entro la prima vetrina.

Sei Sopracartini, e due Tavolette di pietra dura... 8.

Sei ovali di Corniola bianca... 1.20.

Una lastrina di lavagna impellicciata di Malaghita, con quadriga a basso rilievo... 4.

Una Tabacchiera di Lapis lazzuli inferiore quadrilunga ed angoli tondi, montata in argento dorato, si valuta la scatola senza la legatura, che dovrà stimarsi dal Perito competente... 8.

Una Scatola ovale di legno pietrificato con montatura di oro bassissimo, tutto lavoro di Germania... 4.

Una Scatola tonda di basalte verde legata in oro, con Musaico al di sopra rappresentante Marco Aurelio, si valuta la sola pietra... 5.

Una Scatola ottagona composta di tavolette di Malaghita, legata in Oro di Germania, valutata, senza la legatura... 5.

Una Scatola rotonda di lapislazuli montata in oro del peso come trovasi once tre, e denari diciotto, si valuta la sola Scatola... 10.

Una Scatoletta di Agata bianca, senza legatura, in parte spezzata, lavoro di Germania... ,50.

Una Scatola usata di paesina di Sicilia con vedutina sotto Cristallo sul coperchio, montata in argento, lavoro di Napoli... 1.

Una scattola sciolta di basalte tonda... 1.50.

Quattro Topazi grandi, e quattro piccoli bianchi... 3.

(...)

Entro la seconda vetrina.

Cinque Sopracarte di pietre diverse dure, ed altro di pietra tenera... 6.

Undici Scatole sciolte di pietre dure diverse... 33.

Una Tabacchiera tonda di diaspro legata in argento usata, ed altra di diaspro duro crepata legata in argento usata lavoro di Germania... 2.

(...)

(Dentro una vetrina)

Sette Scatole rotonde, e nove quadrilunghe sciolte di pietre dure e tenere diverse, una delle quali di smalto porporino... 24.

Miscellanea di ritagli di pietre variate... 5.

(...)

Nel vano grande del Tavolino.

Due Cartelle grandi contenenti stampe del Panorama di Roma, e le tre vedute di S. Pietro descritte nelle tre Cornici, delle quali stampe il defunto ha i rami incisi

(...)

nella Camera mezzanina superiore al medesimo [negozio] avente una sola fenestra sulla Piazza di Spagna...

[entro alcune cassette: pietre varie]

...una quantità di vetri antichi di infima qualità...un sacchetto contenente piccolissimi frammenti di vetri antichi di scarto...

(...)

(credenza a muro)

Essendovi una quantità ragguardevole di sopracarte incartati con il nome della pietra rispettiva si è trovato necessario di esaminarli ciascuno per assicurarsi che il nome scritto all'esterno corrispondesse alla pietra interna, e formare tre categorie, la prima di quelli degni di speciale menzione, la seconda di pietre dure, e la terza di pietre tenere... come segue.

Numero dieci Sopracarte di Lapislazolo inferiore. Due detti di Malaghita vellutata impellicciati, altro di Malaghita massiccio. Due detti di Amazzone massicci, ed altri due impellicciati. Finalmente quarantasei detti di Diaspri vari, Amatiste, Agate, Granate, Quarzo rosei, formanti assieme il numero di sessantatre tutti di forma quadrilunga, e di grossezza diversa... 315.

Seconda Categoria.

Numero centottantasei sopracarte di porfido, serpentina, granito, diaspro duro comune, breccia d'Egitto, ed altre pietre dure di eguale calibro, tutti di forma quadrilunga, e di grossezza diverse.. 279.

Terza Categoria.

Numero duecentotrentotto sopracarte di marmi coloriti diversi di buona qualità teneri, tutti di forma quadrilunga, e di grossezza diversa... 190.40.

(...)

Numero trentaquattro manichi di coltello di Astracane dorato non terminati, ed otto frammenti della stessa pietra... 20.

(...)

Numero ventiquattro Manichi di Coltello di Astracane, dico meglio, venti Manichi di Coltello di Astracane dorato non terminati, e dodici frammenti della stessa pietra... 15.

(Omissis: varie pietre dure e tenere in lastrine e frammenti)

[effetti rinvenuti nel Comod della Camera da letto al Vicolo d'Ascanio Numero undici].

Sette Sopracartini di Astracane, a Scudi tre ciascuno... 21.

Una Scatola di Alabastro amatistino tonda legata in similoro... 2.

[inoltre]

Quattro Tavolette ossiano frammentini di lumachella di Carinzia... settantotto frammenti di Vetri antichi...

Una Tazza Ovale di diaspro sanguigno con piede ricavato dal masso lunga once dieci, larga once otto, larga once quattro, lavoro di Germania... 50.

[nel negozio e nel retro bottega]

Due Ovatini in Scajola imitazione a porfido rappresentanti Ritratti...

(...)

Entro il Cassone.

Una quantità di Stampe rappresentanti il Panorama di Roma, e le tre vedute di S. Pietro cioè Piazza, Interno, e Fianco stampate con i rami di proprietà del Defunto, da stimarsi dal Perito competente.

Sotto il Tavolino.

Due Lastre di Alabastro, e due rocce di Agata di cattiva qualità... [entro una cassa e cassetta] scaglie, e scorzette di pietre mischie diverse comuni... Un piedistallo massiccio di pavonazzetto di cattiva qualità... [totale scudi 8.50]

(...)

Entro il Baule.

Circa quattro schifate di frammenti di Pistacchina... Diversi ferramenti di Sculture antiche... [totale scudi 8]

(...)

[Nella Camera mezzanina superiore al Negozio entro due tiratori di un banconcino]

Una quantità di ritagli di pietre dure, e tenere diverse... 4.

Una Cassa di Noce, sopra il detto Tavolino, quadrilunga, sportello al davanti scaricatore...

[al suo interno]

Una Tavola, ossia Quadro in Musaico rappresentante la Veduta generale di Roma presa da quella istessa incisa dal Vasi lavoro eseguito il meglio che si poteva in Mosaico vista la grandissima difficoltà delle linee nei fabbricati, che contiene... 1500.

Una Testa di Fauno coronata di Pampini lavorata a musaico nel Marmo nero, di discreto lavoro, che merita di esser ristaccato (ristuccato?)... 70.

Un Marco Aurelio in Musaico esistente sopra la scatola tonda di Basalte descritta... 30.

(...)

Passati nella Retrocamera.

(...)

Una quantità di Stampe, a disegni...

(...)

Una Cassetta di Scatolicchio contenente cinque Vasetti di Cristallo con turo smerigliato, e sette Trofei dorati a mordente di mistura per il modello del Tempietto già descritto, Baj novanta... ⁄90.

(...)

Nell'Armario

(...)

Una Lastra di Matrice d'Amatista, una scorza della medesima... due tavolette e due scorze di diaspro di Siberia... varie tavolette di Quarzo roseo... Uno Schifo con ciottoli di Pietre focaje... [totale scudi 30.60]

[Entro un Cabaret]

Piccoli ritagli di Vetri antichi... 2.

(...)

Sotto il descritto Comod.

Uno Schifo di faggio contenente vari Modelli di metallo in parte patinati bronzo... 2.

(...)

[In una delle dette Cassette nel contiguo camerino ossia sottoscala].

Dodici Rami incisi dal Vasi formanti il Panorama di Roma, da stimarsi dal Perito competente.

Nell'altro Cassetto.

Sei Rami incisi dal Vasi rappresentanti la Piazza, l'Interno, ed il Fianco del Vaticano da descriversi, e stimarsi dal Perito competente.

Medaglie

(omissis)

Pietre incise

Ventuno Corniole piccole antiche incise, quattro Sardoniche fasciate, un Onice di Corniola, piccolo Scarabeo di smalto, un Cameo con testa di morte, una piccola Cameino con Lettere, pic-

colo scarabeo di corallo, un'Amatista, una pietra bruciata detta Brascas, una plasma, due diaspri rossi, due detti gialli, un'Onice di Calcedonia, una Calcedonia con Amore, altra con Giove, una Sardonica con sfinge tutte antiche incise a baj trenta l'una... 12.30.

Una Sardonica incisione moderna ritratto virile... 1.

Una Corniola con lettere turche... ⁄40.

Un Cameino con emblemi militari... ⁄50.

Altro con Testa di Medusa... 1.

Un'Onice di Sardonica con Testa di Ercole... ⁄60.

Un Diaspro giallo Scorpione... ⁄40.

Otto Corniole incise antiche... 4.

Testa di Faustina in diaspro rosso... ⁄50.

Due Sardoniche fasciate... 1.

Altro Tiratorino di numero trentaquattro pietre miste antiche incise... 3.40.

Altre sei pietrine di varie specie incise di poca entità in ragione... 1.20.

Una Corniola incisa, ed un Diaspro rosso... ⁄60.

Un frammento di Cameo antico, ed altro di Sardonica in incavo... 1.

Altro Tiratorino.

Numero sessantotto pietrine incise antiche... 6.80.

Una Corniola incisa, Sardonica fasciata incisa, Onicetto nero, e turchino liscio... ⁄60.

Corniola incisa, Diaspro rosso inciso... ⁄60.

Corniola antica con Cavallo inciso... ⁄50.

Corniola antica con Testa di Agrippina... 1.

Quarto Tiratorino.

Numero quarantuno pietrine incise miste... 6.15.

Cinque Corniole incise moderne... 5.

Tre dette... 6.

Fasciata incisione moderna... 1.50.

Cameo antico di mediocre lavoro... 1.

Pietrina con giretto in oro... ⁄20.

Numero diciassette pietrine incise antiche di varie specie, e grandezze... 2.55.

Altre quindici Pietrine come sopra... 4.50.

Cameino antico con Amore... ⁄50.

Plasma con Troja antica... ⁄60.

Corniola con Minerva armata antica... 1.50.

Priapo (?) di smalto... ⁄20.

Pastina antica incisa... ⁄5.

(...)

Un Niccolo di Sardonica con tre Maschere incise antico nell'Anello legato in oro... la sola Pietra... 2.

(...)

[Nel laboratorio in Via della Croce 13⁄14]

(...)

Nella Bottega avendo ingresso tanto dall'interno, quanto all'esterno sulla Via della Croce Numero tredici.

Una Lastra di Marmo ordinario lunga palmi sette, larga palmo uno, ed once quattro... 1.50.

Due frammentini di lastre dello stesso marmo... ⁄75.

Scorza dello stesso Marmo... 1.20.

Due Lastre di Alabastro di Egitto moderno... 8.

Due scorze di breccia moderna assieme... 12.

Lastra difettosa di Marmo ordinario... ⁄30.

Un blocchetto di Breccia carnagiona di Verona... 4.80.

Una Lastra di Bardiglio Fiorito... ⁄45.

Una Lastra di Marmo Grego... ⁄45.

Una Lastra di Marmo greco... ⁄60.

Un pezzo di stipide di Peperino... ⸍50.
Scorza di testata di colonna di granito rosso... 4.
Scorza di breccia languida... 2.70.
[marmo statuario, bardiglio, lavagna]
Passati nel Vano d'ingresso subito la porta nell'Androne.
Un Blocco di Breccia Corallina di seconda qualità... 12.
Capitello Ionico antico di cattivo lavoro di Marmo vecchio... ⸍50.
Rocchietto di bigio, del diametro palmo uno, ed once tre, alto palmo uno, ed once quattro... 1.
Coperchio piccolo di macigno per macina... 30.
Blocco di granito rosso in palmi cubi venticinque, ed una scorza dello stesso granito... 20.
Scaglione di Colonna di Cipollino... 2.
Scorza di breccia corallina... 3.
(...)
Frammento di tazza di marmo palmi tre in diametro inservibile... ⸍50.
Lastra di Lavagnone... ⸍70.
Lastrarella di Marmo Brecciato d'infima qualità in palmi quadrati tre, grossa un'oncia e mezza... 1.50.
Parte di mezza colonna di Breccia carnagione di Verona... 4.
Tazza abbozzata per uso di tripode di lumachella rosea, diametro palmi due, ed once cinque, alta once otto, che per esser mancante dei pezzi di Scabelloni... 5.
Frammento di Colonna di breccia antica di bella qualità... 10.
Un rocchietto di Alabastro venato antico... 3.
[frammenti di marmi bianchi, pietre comuni e palle di spultriglio]
Un Rocchietto di nero moderno... 2.
Rocchietto di Alabastro bianco... ⸍80.
Rocchietto vuoto di basalte... 4.
Zoccolo grezzo di Portovenere... ⸍80.
[inoltre]
(...)
Una quantità di ritagli nella maggior parte di nero moderno, ed altre pietre miste... piccoli ritagli di verde antico... frammenti, e sopracarte grezzi di pietre comuni... Una pianta rotonda di breccia rosea chiara... Quattro così dette Ciambelle di breccetta di Trieste... ed altra Ciambella di Marmo tigrato... frammenti e ritagli la maggior parte di nero moderno, ed altri marmi comuni... Una scorza di Cipollino rosso... Una scorza di matrice di granata... Frammento di colonna di breccia antica... [totale scudi 66,20]
Due mezze Colonne di breccia pavonazza lunghe assieme palmi dieci, larghe palmo uno, ed once due, grosse once otto... 10.
Parte di mezza Colonna di breccia paonazza, lunga palmi cinque, ed once nove, larga palmo uno, e mezzo, grossa once sei... 10.
Lastrarella di occhio di Pavone lunga palmi due, ed once nove, larga once sette, e mezzo, grossa once due... 1.50.
Culatta di colonna di Breccia carnagione... 3.
Parte di mezza Colonna di breccia antica... 18.
Frammento di lastra di Verde antico... 4.
Scorza di breccia chiara... 3.
Uno Scaglione di breccia coralina... 2.
Lastra di Porfido della Siberia... 7.
Lastra rotonda di Granito basaltico... 3.
Frammento di Colonna di Porfido nero pomato... 6.
Frammento di Colonna di Alabastro fiorito ad occhi... 4.
Cinque frammenti di tazze e di colonne di Breccia di Egitto verde... 7.50.
Frammento di Colonna di granito vermiglione... 2.
Una scorzetta di bianco, e nero Cisalpino... 1.50.
Due lastre, e tre scorze di Serpentino detto di Vitelli... 12.

Scorza di breccia pavonazza di circa due palmi riquadrati... 3.
Due pezzi di Alabastro a pecorella... 20.
Rocchietto ossia frammento di Colonna scanalata a tortiglione ...con uno smanco da un lato, di Giallo antico schietto... 15.
(...)
[Nel Laboratorio, primo cortiletto, secondo cortiletto, vano nel cortile, altro vano, vano tra laboratorio e bottega]
marmi vari... [totale scudi 337.72]
Ascesi nella Camera superiore al Laboratorio.
[Sopra i due tavolini]
Un Rocchietto vuoto di Marmo tigrato di Corinto... 1.50.
Una quantità di piccoli ritagli di Malaghita... 4.
Due capitelli di Metallo, con plinto di base di ferro fuso impellicciato di Malaghita... [appartenenti] alle due Colonne... esistenti nella Bottega in via della Croce Numero quattordici di proprietà di Sua Altezza il Sig. Principe Demidoff.
Una Tazza tonda con Manichi, pieduccio, e vivo di Piedistalli in Marmo tigrato di Corinto, plinto di pieduccio di nero, cornici del piedistallo di rosso antico, e zoccoletto di verde antico, diametro della Tazza palmo uno, ed once tre, altezza totale palmo uno, ed once undici... 50.
Una Colonnetta con base piedistallo, e capitello di quarzo roseo, con altro rocchietto sopra il capitello della medesima pietra, alto in tutto palmo uno, ed once undici, non terminata... 20.
Un Capitello Corintio abbozzato di Giallo antico... 1.
Sotto il Tavolino.
Un pezzottello rustico di Cipollino mandolato, di circa palmo uno cubo... 6.
Entro due Cassette senza coperchio, uno schifo, due scatole ed un cestino.
Piccoli ritagli di vetri antichi, e moderni (e altri frammenti di marmi)... [totale scudi 42.50]
(...)
In un Cantone.
Un Digiuné di marmo scavato nel piano diametro palmi tre... 4.
Una Tavola squadrata e non lustra di nero moderno, lunga palmi quattro, ed once undici, larga palmi due, ed once sei, grossa minuti sette... 8.
[sotto e all'interno di un credenzone, oltre a scorzette, ciottoli, piccoli ritagli e tavolette di pietre dure e tenere diverse non specificate:]
[totale scudi 190.00]
(...)
Nel Credenzino esistente nel Vuoto della scala di legno che dal Laboratorio ascende a questo Vano.
Circa due schifate di spato fluore... 4.
Sopra la detta scala.
Circa quattro schifate di Lastrarelle, Tavolette, scorzette e ritagli, quali tutti di pietre mischie tenere diverse... 6.
Nel passetto.
Una quantità di frammenti piccoli di rosso antico, compresa una scorza avente la sola superficie rossa, la maggior parte servibile per terrazziere, ed alcune piccole ciambelle di rosso antico, ed alcune cornici e strisce equalmente di rosso antico inferiore, che nell'assieme costituisce il quantitativo di carrettate due circa, di qualità tutta inferiore... 25.
(...)
nel Negozio in Piazza di Spagna Numero Novantadue...
(...)
Una Madonna copia di originale moderno, lavoro a marmo sufficiente, grandezza naturale... 25.
(...)
Un anello d'oro con pietra dura, valutando il solo oro... 3.

Un Crocefisso con Croce, due secchietti con raggiera di argento bollo presente... 11.37.

(...)

Una Medaglia d'Argento fino premio accordato al defunto Francesco Sibilio... 4.07.

Una scattola quadrilunga d'Oro... 47.70.

Essendosi riconosciuto il piccolo Leone di Oro in peso grane diciannove... ⁄40.

La legatura in argento dorata nella Scatola di Lapislazzuli quadrilunga... 2.50.

La legatura in oro in quella di Basalte... 6.

La legatura in oro basso in quella di Malaghita... 4.

La legatura in oro in quella di Lapis Lazzuli tonda... 3.

Effetti... che esistevano presso i S.i Fratelli Mascelli nel contiguo Negozio Numero Novantuno.

Una Scatola in pietra Sardonica quadrilunga ottagona legata in argento dorato... 10.

Una Grisolida per Anello Vescovile... 5.

Due Braccialetti di Amazzone formati di vaghi undici con tramezzini, ed anello di argento dorato in cattivo stato, e coretto di Corniola... 3.

(...)

[Lettera P ⁄ Stima dei rami]

(...)

...N. 12 lastre di rame incise rapp.ti l'intero Panorama in alzato della Città di Roma, sei dei quali di dimensione più grande... 25.20.

Per il lavoro intrinseco dell'incisione delli d.i 12 rami... 60.

...N. 6 rami inc.i accoppiati due per due rapp.ti tre differenti vedute della Basilica di S. Pietro, l'Interno, la Facciata e colonnato, e la parte posteriore detta la Tribuna... 6.90.

Per il merito del lavoro dell'incisione delli d.i 6 rami... 48.

...N. 3 corpi di stampe delli sud. 12 rami del Panorama di Roma... 6.

Nella retro camera del d. Negozio... N. 40 delli sud. corpi del Panorama... 80.

N. 66 Corpi di due stampe ognuno delle differenti vedute di S. Pietro... 16.50.

N. 4 stampe poste in cornici tre delle quali si trovano nel negozio ed una nella camera superiore rapp.ti le sud. vedute di S. Pietro ... ⁄60.

N.19 stampe di differenti vedute di Roma di poco merito. ⁄38.

N. 3 Stampe o prove di poco merito, due delle quali rapp. S. Girolamo, ed una rapp. Maria SS.ma inc. dal Porretti...⁄9.

N. 6 Stampe rapp. vedute delli dintorni di Roma, 4 delle quali incise dal Pinelli, e due dal Parboni... ⁄30.

(...)

N. 7 Stampe del Pinelli esprimenti rappresentazioni o vanità, si valutano baj 4 l'una... ⁄28.

Alle pareti della camera superiore esistono due disegni fatti dal Porretti per uso di studio nella sua prima età, il 1.mo rapp.ta Cristo in Croce del Lebrunn si valuta scudi 3 e l'altro come sopra, rapp. Maria SS.ma col Bambino che sorregge un libro, si valuta scudi 2. 5.

Nel d. negozio si sono trovati N. 10 disegni fatti in acquarello a colori per uso di lavori già eseguiti in mosaico o pietre dure... 1.

Nella camera superiore si sono trovati 3 disegni in acquarello a colori come sopra... ⁄30.

Nella med. camera si è trovato un piccolo bassorilievo in rame galvanico con cornice di ottone rapp.te la S.ta Cena degli Apostoli, del Vinci...⁄ 80.

(...)

Lettere Sibilio-Demidoff
Archivio di Stato Russo per gli Atti Antichi di Mosca (Russkij Gosudarstvnnyj Archiv Drevnych Aktov, RGADA), fond 1267, opis' 2, delo 400.

Roma 15 Gennaio 1828 cc. 120, 121 e 122

«Eccellenza

Onorato di due pregiatissime sue 2 e 10 corrente mi faccio un dovere di riscontrarle. Prima di ogni cosa credo bene di significare a V.E. che se si risolve di mutare interamente la parte davanti del Comò di Malachita (cosa che a me pure sembra la più conveniente per non gettare tanto lavoro inutilmente) è necessario che il fusto o tavola di legno di detta parte si fatto costì, come pure la lamiera di ferro, il tutto lavorato con la massima esattezza, ed in particolare, che detto fusto sia ben giusto nella sua dimensione tanto in lunghezza ed altezza quanto in grossezza, mentre se fosse... più grosso, e che impellicciato non andasse entro le cornici converrebbe rifare il lavoro da cui la necessità di fare lavorare tanto la tavola di legno, che il fusto costì, ove si può misurare, e conservare il vano necessario per l'impellicciatura; mentre che si facesse in Roma sarebbe quasi impossibile d'indovinare la grossezza. Dovendosi poi questa parte... del comò senza dar colpo di martello sarà duopo fare i bordi di detta tavola con qualche coda di rondine ai due lati onde potere unire il pezzo d'avanti con sicurezza fermandolo con delle viti. Per maggiore chiarezza del falegname segno qui l'idea della coda di rondine. Questo se V.E. lo crede viene da me... al miglior modo di far cioè eseguire costì il davanti del comò in legno con la sua lamiera modelata con esattezza secondo gli ornamenti che ci dovranno andare, ed io non mancherò per l'impellicciatura di farla con la massima sollecitudine impiegando quanti uomini vi potranno lavorare. In quanto poi al mio sentimento, che V.E. si degna domandarmi sul disegno del davanti del detto mobile crederei che sarebbe più bello farlo con tre quadri e con le quattro rose, mentre con un sol quadro par che resti troppo meschino, essendo il comò d'una forma quadrilunga. Circa queste rose di Bronzo li Pressiani [intende i Prussiani: Wilhelm Hopfgarten e Ludwig Jollage] hanno bisogno di vederne una per potermi dire il prezzo a farle simili.

Per ciò che riguarda la Malachite che può bisognarmi ancora per le colonne potrò fra un mese dirlo e... a quell'epoca sarà legata tutta quella che si trova presso di me.

In seguito degli ordini di V.E. mi sono portato dal solito Maestro di Casa ove furono acquistati varj oggetti per V.E. Mi fece vedere quattro colonne alte undici palmi circa d'una pietra antica chiamata Porta Santa, che rassomiglia molto al Rosso antico in buono stato e lustre, delle quali ne domandano 150 scudi l'una, ed il Sig. Duca Torlonia gli ha offerto Cento Scudi l'una. Ho impegnato il detto Maestro di Casa a non liberarle senza prima avere intesa una mia offerta; crederei che si potrebbero avere per scudi 450. Per indurre questo Maestro di Casa a darmi la preferenza, anche se gli venisse fatta un'offerta maggiore della già avuta, gli ho fatto riflettere che vendendole a S. Duca Torlonia non avrebbe alcun regalo. Oltre queste colonne vi è un'amorino che scocca un dardo opera greca della più bella maniera, e più un'altro amorino più grande che dorme della medesima scultura greca, e di un marmo bigio morato simile ai due centauri del Campidoglio che V.E. ben conoscerà. Pretendono del primo scudi 350 ⁄ e del secondo scudi 250 ristretto prezzo. Finalmente vi è pure un bel leone di Rosso antico lungo due palmi e alto circa un palmo e mezzo, simile a quello che esiste al museo Vaticano, credo però che sia lavoro del Cinquecento. Bellissima pietra, e bel lavoro, e di questo ne vonno scudi 300 ⁄ ristretto prezzo. Questi

veramente sono tre belli oggetti uno meglio dell'altro dei quali gli accludo pochi segni per dar a V.E. un'idea delle azioni di queste sculture. Essendo impegnato di dare una sollecita risposta prego V.E. di degnarmi dirmi il suo parere a posta corrente su tali oggetti. Ora mi occuperò di trovare delle sculture di basso prezzo ciò che son... difficile essendo queste state tutte reclutate parte dal S. Vescovali e parte dal Sig. Lucernari, non che da altri che fanno fabbricare. Mi occuperò anche di cercare il mosaico che desidera V.E. tanto allo studio del S. Raffaeli, che da altri.

Essendo ora terminato l'anno, credo mio dovere di far conoscere a V.E. lo stato attuale dei lavori che sto facendo di suo ordine, e sono li seguenti:

Sei Colonne impellicciate in Malachita. Due di queste si stanno di già allustrando due altre si stanno impelliccianciando, e per le altre due si sta segando la malachita per conoscere quanto ancora ne può abisognare.

Un Vaso grande a Campana di Serpentino si... vuotando, ed è tutto terminato al di fuori non mancando che di essere allustrato.

Un Vaso di Quarzo roseo a Campana. E' quasi terminato al di fuori, resta di vuotarlo ad lustrarlo.

Una Bagnarola impelliciata d'Iscrizione Ebraica. E' già fatta l'ossatura, e si sta segando la pietra. Il tutto verificato dal S. Vescovali.

Due Piedistalli impellicciati di Serpentino. Sono già impellicciati e si stanno squadrando avendoci impiegati altri due uomini per maggior sollecitudine.

Due Piedistalli di Amazzone. Rimasti sospesi per ordine di V.E. Credo anche mio dovere segnar qui sotto le somme ricevute tanto in conto dei lavori ultimati e spediti, quanto in conto dei sudetti che stan in lavorazione.

Li lavori ultimati e spediti

N. 20. Sotto Calamai, non compresi li 3 spediti per mezzo di Civilotti.

N. 2. Vasi lagrimatorj di Serpentino.

N. 1. Vaso di Diaspro Tigrato.

N. 4. Colonnette di Bronzo impellicciate di malachita (secondo il contratto fatto in Roma).

N. 1. Comò impellicciato di Malachita (secondo il contratto fatto in Roma per mezzo del S. Vescovali).

Somme ricevute in conto dei sudetti lavori.

In Firenze in Ottobre del 1826...	scudi	500
Simile il 23 Febbraio 1827...		210
Ricevuti dal Sig. Scultheri in più volte in Roma...		1000
Simile in Roma dal Sig. Vescovali in più volte...		1600
Più dallo stesso per il Comò dietro ricevuta...		800
In tutto		4110
Dai quali levati quelli del Comò contratto aperto		800
Restano in conto dei lavori suddetti	scudi	3310

Finalmente umilio a V.E. la nota dei lavori fatti fuori dal contratto, non che delle spese fatte per spedizioni ed altro per conto di V.E. onde potere col rimborso di queste far fronte al bisogno che ho di smeriglio che devo prendere costì oppure a Livorno, avendone già consumate le mille e più libbre.

N. 4. Sopracarte di Serpentino, amazzone e quarzo roseo scudi 15	scudi	60
N. 1. Piedistallo con bronzi dorati, impellicciato di malachita, il piano superiore, e gli otto lati della grandezza un palmo quadrato		40
Un Zoccolo impellicciato di Malachita lungo oncie 19 largo 14, alto 5 misura Obbligata		40

Compenso accordatomi da V.E. all'epoca ch'era a Roma per li Sotto Calamari	150
Spese fatte dal 7 Novembre 1826 a tutto Dicembre 1827	
Pagati per Dazio, facchini, trasporti, e licenze di transito per le pietre di Serpentino, Quarzo roseo, Amazzone, Malachita, ed iscrizione Ebraica	
fra il 7 novembre 1826 e il 10 Marzo 1827	10.93
Spese di spedizione colla Diligenza dei Sotto Calamari il 14 Agosto 1827	1.50
Spese li 28 Maggio per cassette delli Sotto Calamarj	.50
Per 10 incisioni in Malachita consegnati a V.E. in Roma	25.
Per un'incisione simile legata in oro consegnata come sopra	4.
Pagati a Stanislao Morelli per il ritratto in Sardonica di S.M. l'Imperatore Nicolao	6.
Tornitura delle 4 colonnette di Bronzo per levarli la baccellatura	2.
Spesi per scarico delli due Piedistali... coi bronzi dorati, e per porto da Ripagrande li 7 Giugno	2.
Spesi di scatole per otto sopracarte spediti li 23 [o 25] d.o	.90
Spesi per porto spese stradali, facchinaggio e Bolletta di... 23 Malachita speditami	1.25
Spese di Porto, facchinaggio e dogana del piccolo piedistallo	1.30
Spesi per cassette dei sottocalamari	.70
In tutto scudi	346.08

Come V.E. ben vedrà non figurano in questo conto le spese per il modelletto del Tempio, sapendo che V.E. ha incombenzato il S. Vescovali per tal pagamento, e credo che egli aspetti da V.E. altre istruzioni per soddisfare li due giovani che hanno lavorato.

Roma li 15 del 1828

Francesco Sibilio

P.S. Sono a pregarlo che mi risolva delle colonne che forse non si verebbe in tempo per l'acquisto delle M.e avendo inteso in questo momento che Torlonia a rimandare accrescere qualche cosa di più della già offerta antecedente».

Baldassarre Odescalchi, un aristocratico moderno*

MARIA GIULIA BARBERINI

Questo è il ritratto di un personaggio che ha aderito all'esistenza con libertà e concretezza intellettuale; un uomo che ha avuto un preciso progetto politico nel governo post-unitario rifacendosi a una cultura europea e illuminista; che ha creduto in un sistema articolato di produzione e di interventi politici al fine di migliorare e sviluppare l'artigianato a Roma e nel Lazio alla fine dell'Ottocento. Attività, quella artigianale, certo incapace di soddisfare le necessità complessive del paese ma che portava in sé le basi di un possibile futuro sviluppo[1]. Un personaggio che si rivela, attraverso le lettere e i saggi pubblicati, non lacerato dalle contraddizioni del suo ruolo e del suo stato sociale ma ricco di capacità di svolte, correzioni, mutamenti. Baldassarre Odescalchi (fig. 1), figlio primogenito di Livio III e della ricchissima polacca Sofia Branicka, nasce nel 1844 a Roma, città all'epoca fortemente segnata dall'influenza papale e caratterizzata da un'atmosfera politica negletta e sonnolenta[2]. Nel 1862 ottiene il diploma nella facoltà di Filosofia presso il Liceo del Seminario Romano[3]. L'ultima domenica del carnevale del 1866 un brindisi tra giovani dell'aristocrazia a una cena nella sala dei fratelli Spillmann in via Condotti, brindisi levato in onore dell'Italia, di Vittorio Emanuele, in favore dell'abolizione del maggiorasco e per un'uguaglianza finanziaria, almeno potenziale, tra fratelli viene interpretato dal governo come un atto di polemica ribellione e un evidente attacco allo stesso regime politico, costringendo il giovane principe e il fratello Ladislao, che si erano rifiutati di impetrare la clemenza del pontefice, a trasferirsi in esilio a Firenze[4]. Nel gennaio del 1869 viene nominato «addetto alla Legazione di S. M. il Re d'Italia» con destinazione Vienna. È un periodo intenso: il giovane principe si guarda intorno con curiosità e passione conoscitiva. Forse si accorge qui di possedere un destino intellettuale e politico e, secondo una massima di Pindaro, diventò chi era.

Un anno dopo pubblica su «Nuova Antologia» una relazione sul *Museo d'Arte e Industria* di quella città, seguito da un altro scritto dal titolo *Scuola Artistico Industriale dell'Imperiale e Reale Museo per l'Arte e l'Industria*, nel quale analizza l'utilità pratica che potrebbe derivare dall'istituzione di tale insegnamento contrapposto a quello obsoleto delle accademie[5]. Una scelta non facile: il viaggio non solo fisico ma anche

* Questo articolo vuole anticipare lo studio condotto da chi scrive su Baldassarre Odescalchi: studio che analizza la carriera politica, gli interventi alla Camera e al Senato, gli scritti letterari e artistici. Ringrazio il principe Carlo Odescalchi e il dottor Marco Pizzo, responsabile dell'Archivio Storico Odescalchi, per il loro fondamentale aiuto; il dottor Sandro Bulgarelli della Biblioteca del Senato della Repubblica e il dottor Ferruccio Ferruzzi dell'Archivio di Stato di Roma per la disponibilità; il personale della Biblioteca di Storia moderna, della Biblioteca di Archeologia e Storia dell'Arte, della Biblioteca romana-emeroteca; e Antonio Rodinò per il suo costante incoraggiamento.

[1] R. DE FELICE, *Aspetti e momenti della vita economica di Roma e del Lazio nei secoli XVIII e XIX*, Roma 1965. Che l'attività industriale romana potesse essere riattivata era pensiero anche di coloro che condussero la grande *inchiesta napoleonica* e furono a capo dell'economia romana degli inizi dell'Ottocento.

[2] Le origini degli Odescalchi sono lombarde e Benedetto, papa Innocenzo XI (1676-1689), era nato a Como. Livio, duca di Bracciano, fuse la sua discendenza con quella degli Erba, senatori di Milano. M. PICCIALUTI, *L'immortalità dei beni. Fedecommessi e primogeniture a Roma nei secoli XVII e XVIII*, Roma 1999. È interessante la considerazione formulata da Silvio Negro circa il numero di grandi dame straniere entrate nelle famiglie nobili romane durante l'Ottocento e in particolare in questo periodo. La loro presenza influirà sul tenore di vita mondano delle famiglie, sul loro fasto e sulla loro mentalità. S. NEGRO, *Seconda Roma*, Vicenza 1966, pp. 156, 181 e 195.

[3] Notizie *sub voce* in A. DE GUBERNATIS, *Dizionario Biografico degli Scrittori contemporanei*, Firenze 1879; D. AMATO, *Cenni Biografici d'illustri uomini politici*, Napoli 1887; T. SARTI, *Il Parlamento Subalpino e Nazionale. Profili e cenni biografici*, Terni 1890; F. ERCOLE, *Enciclopedia Italiana e Bibliografia Italiana*, serie XLII, *Il Risorgimento Italiano*, vol. III, *Gli uomini politici* (vol. II); A. MALATESTA, *Ministri, deputati, senatori dal 1848 al 1922*, Roma 1941; Archivio Storico Odescalchi (d'ora in poi ASO), XI e F I n. I.

[4] Lo stesso Odescalchi sfiorerà questo argomento in una delle *Lettere all'On. Andrea Costa*, Roma 1890, p. 16. La pubblicazione comprende un gruppo di lettere inviate al socialista Costa. Maggiori informazioni sull'avvenimento in N. LA MARCA, *La nobiltà romana e i suoi strumenti di perpetuazione del potere*, Roma 2000, vol. III, pp. 966-968; S. CRIFÒ, *Raffaello Ojetti architetto nei primi cinquant'anni di Roma capitale*, Firenze 2004, pp. 72-75.

[5] ASO, Libreria ASO, *Scritti politici e letterari*, Vienna 1869, poi in «Nuova Antologia», 1870: «Credo adunque che se per noi è utile il fondare delle scuole di disegno utilissimo sarebbe il creare delle industrie alle quali si potessero applicare quei mezzi artistici che già possediamo. In questo modo si otterrebbe un doppio buon risultato. Primo l'aprire una nuova fonte di ricchezza pel paese. Secondo il dare lavoro nell'industria a tanti che da noi hanno preso l'arte per professione e non potendo arrivare alla perfezione vivono nella mediocrità e nella miseria. All'arte pura credo ancora non tornerebbe dannoso il restare in pochi e buoni cultori. E tanto più mi vado rinforzando in questa idea, che hanno avuta

IL PRINCIPE BALDASSARRE ODESCALCHI
Deputato al Parlamento.

LA PRINCIPESSA EMILIA ODESCALCHI
n. Rucellai.

1. Ritratti di Baldassarre Odescalchi
ed Emilia Rucellai
(da «La Tribuna illustrata»,
20 luglio 1890).

culturale deve essere stato profondo e impegnativo se Terenzio Mamiani, in una lettera del 20 maggio 1869, risponde al giovane principe consigliandogli: «Io vorrei che al presente ella non rifugga dalle discipline storiche e dal diritto pubblico»[6]. Nel 1870 si trasferisce a Parigi e molti anni dopo confesserà

che il duro pane dell'esilio non mi seppe di sale nei restaurantes dei boulevard. Però, ciò malgrado, quel soggiorno mi fu molto utile; vi imparai che oltre alle corse, ai teatri, ai balli e alle cene, vi erano l'università, le conferenze, le biblioteche, i musei, cose delle quali mi ero poco occupato in Roma, nei tempi sonnolenti che vi scorrevano allora. Questo avveniva in sulla fine del secondo impero; vi era allora un gran rimescolio di idee, una grande vita ed agitazione intellettuale; la vidi e la osservai. Conobbi uomini e notai cose che furonmi di efficace insegnamento. Ma poi non fu malinconia, non male del paese, intesi però come un senso indeterminato che mi avvertiva di non abusare delle delizie di Capua e me ne andai, e scesi in Italia, non a Roma, che Roma allora non era ancora Italia[7] (fig. 3).

Rinuncia quindi alla carriera diplomatica e torna in Italia; dal settembre di quello stesso anno viene nominato dal generale Cadorna tra i componenti dei provvisori organismi capitolini, possibile, futuro mediatore tra le tradizioni patrizie e le nuove istituzioni monarchiche, insieme a Filippo Del Drago, Vincenzo Tittoni e Alessandro Piacentini[8].
Nell'ottobre del 1873 Odescalchi fa parte della commissione della «Giunta liquidatrice dell'asse ecclesiastico»[9] e viene inserito nel programma che deve accogliere il frettoloso trasferimento degli organi del governo post-unitario nella capitale. Le sedi per i ministeri sono trovate in conventi e immobili di corporazioni religiose che vengono espropriati nell'ambito dell'utilizzazione di grandi costruzioni già esistenti. E vedremo come questa collaborazione, ispirata all'emergen-

za, servirà, pochi anni dopo, anche a costruire la sezione relativa all'ornato in marmo del Museo Artistico Industriale. Intanto, nello stesso mese, Baldassarre partecipa alla delegazione che si reca a Firenze da Vittorio Emanuele, nella reggia provvisoria di Palazzo Pitti, per consegnare i risultati del plebiscito per l'annessione di Roma al Regno d'Italia[10]. Le simpatie manifestate per il socialismo, per le organizzazioni artistico-operaie, la partecipazione al giornale «Il Progresso» (1874) e, più tardi, in Parlamento, la sua adesione al centro-sinistra sono aspetti di una visione politica che auspica nuove riforme per il miglioramento delle condizioni materiali dei lavoratori: riforme con-

buona sorte tutte quelle fabbricazioni che sono nate dalla felice unione dell'arte e dell'industria, come i cristalli ed i mosaici di Venezia, le porcellane di Doccia, i lavori in filigrana di Genova, gli intarsi e gli intagli di Pisa e d'altre parti d'Italia».
[6] ASO, *Lettere a S. A. Baldassarre III Odescalchi*, vol. I, n. 31.
[7] *Lettere del deputato Baldassarre Odescalchi all'onorevole Andrea Costa*, Roma 1890, p. 16. Le lettere, che iniziano con un'affermazione, «mi sono messo a pensare alla sorte che il socialismo prepara alle generazioni future», sono state scritte in un momento particolarmente critico per l'Italia, in piena recessione economica e con una classe politica governativa che manovrava per dirottare l'inquietudine e il malcontento sociale verso prospettive colonialiste. Costa era riuscito a fornire al disorientamento generale un'efficace chiave di lettura e di mobilitazione politica. Si veda A. DE CLEMENTI, *Dizionario Biografico degli Italiani*, Roma 1984, *sub voce*, vol. 30.
[8] V. VIDOTTO (a cura di), *Roma capitale*, Roma-Bari 2002, p. 49. Gli incarichi che Baldassarre Odescalchi ricopre sono registrati in ASO, XI c F 1.
[9] ASO, XI c F 1, n. ord. 27.
[10] Sotto la presidenza di Francesco Pallavicini nella giunta dell'ottobre 1870, poi sindaco di nomina regia, Odescalchi ricopre diversi incarichi nelle commissioni della Pubblica Istruzione Comunale per l'apertura di asili rurali, presieduta da Terenzio Mamiani, e di scuole superiori femminili «per l'educazione scientifica e letteraria della donna in modo confaciente alla missione di lei nella famiglia e nella società e degna di liberi tempi e delle nuove condizioni di Roma». In questa commissione risultano: Bettino Ricasoli, Gino Capponi, Luigi Pianciani, Domenico Gnoli, Giovanni Piacentini, Vincenzo Tittoni, Cesare Mariani, Pietro Venturi, Guido di Carpegna, Antonio Pavan, Quintino Sella, Alfonso Lamarmora, Francesco De Sanctis, Ruggero Bonghi, Urbano Rattazzi, Tommaso Corsini, Nino Bixio. Il documento in ASO, X 1 c F 1.

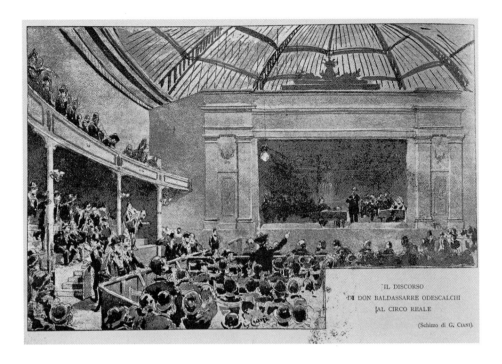

IL DISCORSO
DI DON BALDASSARRE ODESCALCHI
AL CIRCO REALE

(Schizzo di G. CIANI).

siderate unico mezzo per prevenire possibili rivolte so-
ciali. È una posizione coerente con la consapevolezza
dell'avanzare del liberalismo in Europa occidentale e
con la constatazione che Roma è economicamente ar-
retrata e, fino al 1870, nemica del progresso e della mo-
dernizzazione. La mobilità sociale è del tutto assente
e gli squilibri del reddito assai grandi, proprio perché
Roma non era mai stata coinvolta in un processo di
industrializzazione. Ancora nel 1871, infatti, oltre il
30 per cento degli abitanti viveva di sussidi pubblici,
beneficenze, elemosine[11].
Probabilmente sarebbe meglio collocare la posizione
politica di Odescalchi in un progressismo riformato-
re di matrice cattolica: tanto è vero che andranno sem-
pre riconosciuti i suoi buoni rapporti con il cardinale
segretario di Stato Mariano Rampolla del Tindaro
(1843-1913) al quale rivolgerà, nel 1895, una propo-
sta «per la fabbricazione di oggetti per il culto»[12] e per
la costituzione di un'industria per la loro fabbricazio-
ne, proprio in virtù della grande tradizione della Chie-
sa, da sempre cultrice d'arte. Nel *Discorso* pronuncia-
to alla Camera dei Deputati nella tornata dell'11 mar-
zo 1885, Odescalchi si definirà come segue:

> Se per socialismo, intendete questo, che coll'intervento
> dello Stato si possa migliorare la condizione dei proleta-
> ri, e anche che dalla disorganizzata famiglia dei lavorato-
> ri quale risultò dalla borghese rivoluzione dell'89, si pos-
> sa aspirare ad un'era novella, ove piano piano questa fa-
> miglia si riorganizzi modernamente, sono socialista (...)
> Sono con tutti coloro i quali credono inevitabile una tra-
> sformazione della Società, nel periodo storico che traver-
> siamo; e ritengo che cura degli uomini di Stato debba es-
> sere di dirigere questa trasformazione onde evitare la ri-

voluzione e di far sì che l'avvenire nostro sia simile a quel-
lo della nazione inglese.

Questa della modernizzazione e della creazione di in-
dustrie legate alla produzione artistica diventerà il suo
vero cavallo di battaglia.
Eletto deputato di Civitavecchia nel 1874 e di Asco-
li Piceno nel 1893, viene nominato senatore il 25 otto-
bre 1896[13] (fig. 2).
Con l'ingresso in politica, i suoi discorsi parlamenta-

[11] F. BARTOLINI, *Condizioni di vita e identità sociali: nascita di una metropo-
li*, in VIDOTTO (a cura di), *Roma capitale* cit., pp. 5-24.
[12] ASO, XI c F4, n. ord. 14; G. P. SINOPOLI DI GIUNTA, *Il cardinale
Mariano Rampolla del Tindaro*, Roma 1923, pp. 208-209; L. TRINCIA,
*Conclave e potere politico. Il veto a Rampolla nel sistema delle potenze europee
(1887-1904)*, Roma 2004, pp. 87 sgg.: «È strano che, essendo Roma il
centro della cattolicità ed anche la dimora di molti e valenti artisti, gli
oggetti del culto che si smerciano in Roma fossi quasi tutti di produzio-
ne estera ed i pochi che li fabbricano qui sono privi di quel buon gusto
e di quelle doti artistiche che formano il pregio della fabbricazione stra-
niera». Nella lettera Odescalchi ribatte che l'arte sacra, essendo al servi-
zio del culto, richiede competenze plurime e mutua collaborazione di
artisti e committenza ecclesiastica. E presenta al cardinale anche lo sche-
ma di un possibile statuto per l'industria da lui progettata. È verosimi-
le che le proposte di Odescalchi abbiano dato vita all'Esposizione di ar-
te sacra tenutasi a Orvieto nel 1898. Cfr. R. ERCULEI (a cura di), *Ore-
ficeria, Stoffe, Bronzi, Intagli etc. all'esposizione di arte sacra in Orvieto*, con in-
troduzione di C. Boito, Milano 1898.
[13] Nel programma politico realizzato in occasione della candidatura a
Civitavecchia, Odescalchi scrive: «Le mie azioni non hanno deviato
giammai dai veri principi di libertà, d'ordine e di legalità, né rivestiro-
no mai carattere demagogico», in ASO, *Lettere a S.A. Baldassarre III
Odescalchi*, vol. I. Questa posizione verrà tacciata sul «Messaggero» alla
data 6 settembre 1909 come un «socialismo all'acqua di rose», ideologi-
camente innocuo e saldamente ancorato a principi di conservatorismo
sociale. È interessante anche quanto scrive il marchese Alessandro Guc-
cioli nel *Diario*, steso fra la seconda metà degli anni settanta e l'età gio-
littiana. Si veda G. C. JOCTEAU, *Nobili e nobiltà nell'Italia unita*, Roma-
Bari 1997, pp. 121-132.

2. CIANI, «Il discorso di Don Baldassarre Odescalchi al Circo Reale». Schizzo (da «La Tribuna illustrata», 23 novembre 1890).

3. RAMÓN TUSQUETZ, «Festa da ballo nel Palazzo Odescalchi». Acquarello (da «La Tribuna illustrata», giugno 1890).

ri sono volti a favorire riforme legislative destinate sia a incentivare la conservazione e la rivalutazione del patrimonio artistico nazionale, sia a migliorare la formazione professionale degli artigiani e artisti sia a riqualificare i funzionari del settore, accusati di conoscenze approssimative nel campo della tutela dei beni. Nel discorso al Senato del 4 dicembre 1900 arriverà a denunciare alcuni esponenti del suo stesso ceto per le vendite illecite, auspicando la redazione di un catalogo delle opere d'arte appartenenti a privati che si sarebbero dovute vincolare[14], e a proporre la revisione dell'editto Pacca che fissava a 50.000 lire il sussidio a disposizione della città di Roma per l'acquisto di opere d'arte: cifra che non avrebbe certamente consentito un'assennata politica di conservazione e di tutela[15].

Nel 1903 pronuncerà un discorso sulla conservazione dei monumenti e oggetti di antichità nel quale metterà in evidenza ancora una volta lo sperpero e la cattiva amministrazione dei fondi, di per sé esigui[16].

Il tema delle quote economiche stanziate per la tutela del patrimonio artistico verrà affrontato sia in una lettera al sindaco conte Pianciani, datata 3 febbraio 1881, sia in un discorso alla Camera dei deputati nel maggio 1884 dove, attaccando l'editto Pacca, parlerà di «una legge che serve soltanto ad inceppare e ad annoiare poveri mercanti di anticaglie di nessun conto e che non ha impedito mai a nessun monumento di primo ordine di uscire fuori di questa città, fuori della nazione»[17].

Frutto di una politica rivolta al sociale è, invece, la

[14] ASO, XII G II, n. 14, lettera del ministro della Pubblica Istruzione al principe Odescalchi, 26 dicembre 1903.
[15] Senato del Regno, Legislazione XXI, I sessione, 4 dicembre 1900, pp. 346-352. L'interpellanza di Odescalchi recita: «Il sottoscritto chiede di interpellare l'onorevole ministro della Pubblica Istruzione sui provvedimenti che intende applicare per conservare gli oggetti di somma importanza artistica meglio di quanto sia avvenuto fino ad ora... Un lungo malanno che, per lunga negligenza, è diventato cronico, e cioè l'abbandono degli interessi artistici in Italia». Nel discorso ricordava il giudizio negativo dato dalla Giunta Superiore di Belle Arti, incaricata di esaminare la vendita delle opere d'arte, al busto di Bindo Altoviti, opera di Benvenuto Cellini: in conseguenza di quel giudizio il bronzo era stato esportato nell'ottobre 1898 in America grazie all'intermediazione di Bernard Berenson ed esposto nell'Isabella Stewart Gardner Museum di Boston nel gennaio 1903. L'intera vicenda in A. CHONG, La fortuna postuma del busto di Bindo Altoviti di Cellini, in A. CHONG, D. PEGAZZANO e D. ZIKOS (a cura di), Ritratto di un banchiere del Rinascimento. Bindo Altoviti tra Raffaello e Cellini, Boston 2004, pp. 237-262. Nella stessa interpellanza ricorda anche la vendita di un dipinto attribuito a Raffaello, raffigurante il Valentino, il quale, pur rientrando nella raccolta fidecommissaria dei Borghese, era stato venduto con l'assenso delle autorità. Il tema dell'impreparazione dei funzionari, sollevata anche

dalla rivista «L'Arte» nel numero di marzo 1899, era già stato affrontato da Odescalchi alla Camera dei deputati il 22 maggio 1884. Bisognerà aspettare il periodo in cui Pasquale Villari reggerà il ministero della Pubblica Istruzione (dal febbraio 1891 al maggio 1892) per vedere realizzate le prime riforme della Direzione Generale delle Antichità e Belle Arti e la formazione di un primo gruppo di personale competente, tra il quale emerge da subito la figura di Adolfo Venturi. Al proposito, si veda M. SERIO, Le scelte di Pasquale Villari come Ministro della Pubblica Istruzione nel settore delle antichità e belle arti, in Atti del IV incontro venturiano, Scuola Normale Superiore di Pisa, 20 aprile 1993. I contributi politici del principe porteranno alla formazione di un catalogo delle «opere d'arte appartenenti a privati», ASO, XII G II n. 14.
[16] Senato del Regno, Discorso sulla conservazione dei monumenti e degli oggetti di antichità e d'arte, 26 giugno 1903.
[17] Camera dei deputati, Discorso sul bilancio della Pubblica Istruzione, del 22 maggio 1884, p. 191. Nella lettera al sindaco Pianciani del 1881 aveva scritto: «Io non sono fra coloro che ammirino o credano utili e proficue le nostre leggi proibitive sulla esportazione degli oggetti d'arte, né certo ne reclamerei delle più severe ancora... E non è proprio ora che per lesinare dieci o venti mila lire, il governo ed il municipio di Volterra hanno lasciato mettere all'asta pubblica una preziosa collezione di avori che con sì tenue spesa avrebbe potuto arricchire i nostri musei?»

4. «Cristo risorto», Venezia, XVI secolo.
Vetro dipinto. Roma, GNAA, Palazzo Barberini.

creazione del Museo Artistico Industriale a Roma, mutuato sull'esempio delle istituzioni di Londra, Parigi e Vienna che aveva avuto modo di visitare: idea formulata già nel 1871 quando la maggioranza del mondo politico e la parte più facoltosa della società romana preferiva, invece, occuparsi del settore edilizio in una dinamica che vedeva coinvolti privati e Comune[18]. Nel 1872 rende esplicito questo progetto in due conferenze tenute al Circolo Artistico Internazionale: «Spero questo mio discorso possa giovare all'attuazione di un mio carissimo progetto sul quale vo meditando da lunga pezza. D'un progetto che, qualora venisse tradotto in atto, darebbe un vigoroso impulso alle industrie nazionali e tornerebbe insieme utile alle arti e a' loro cultori»[19].

L'idea di fondo era quella di una costante osmosi tra arte e industria per migliorare qualitativamente la produzione dell'artigianato messo in crisi da una serie di misure governative, in funzione dell'industria romana ancora arretrata tecnicamente ed economicamente. Utilizzando sia l'insegnamento ad alto livello sia l'esposizione permanente di arredi e suppellettili originali e non che gli allievi avrebbero potuto imitare, si sarebbe potuto creare, secondo i fondatori del Museo Artistico Industriale, il primo esempio di scuola professionale superiore.

Il problema era stato affrontato da Odescalchi anche in un breve saggio del 1871: «Le industrie moderne per poter sostenere qualunque concorrenza sui mercati d'Europa, non devono gareggiare soltanto per la bontà delle materie prime e pel modo di fabbricazione, ma le esigenze del buon gusto impongono loro di sostenere una lotta anco per la leggiadria delle forme e per l'intonazione dei colori»[20]. Nella scuola si doveva garantire un insegnamento «dei vari modi di riproduzione: fotografia, gesso, litografia e galvanoplastica onde ottenere un gran numero di modelli che si possono diffondere nelle scuole di disegno e di ornato»[21].

In questa battaglia per il rinnovamento delle arti applicate gli fu vicino Augusto Castellani (1829-1914), membro della famiglia degli orafi romani, le cui riflessioni sull'industria romana si fondavano su considerazioni anche di ordine economico in cui il fattore negativo emergente era rappresentato dalle importazioni, soprattutto dalla Francia, degli oggetti più svariati[22].

E del resto sia Castellani sia Odescalchi non potevano non considerare la crisi di Roma e dello Stato della Chiesa che già, dagli ultimi decenni del XVIII secolo, aveva mortificato l'intero settore delle attività artigiane connesse ai preziosi e alle diverse manifatture. Ed entrambi non potevano non conoscere il *Catalogo* di Vincenzo Colizzi (1810), ispettore generale delle arti e delle manifatture dei dipartimenti romani, in cui

[18] A. CIAMPANI, *Municipio capitolino e governo nazionale da Pio IX a Umberto I*, in VIDOTTO (a cura di), *Roma capitale* cit., pp. 40-48.
[19] B. ODESCALCHI, *Conferenze artistiche*, Roma 1872, p. 21.
[20] ID., *I Musei d'arte e d'industria in Italia*, Roma 1871: «Acciò comparandoli si potesse studiare fin dove abbiamo raggiunto il fare dei nostri antichi e dove siamo rimasti ad essi inferiori». Nella Conferenza del 1872 spiega nel seguente modo la nascita del Victoria and Albert Musem di Londra: «L'industria inglese supera quella del continente per la bontà delle materie prime e per la fabbricazione di esse; è d'altra parte inferiore per le qualità artistiche. Fondò a tal uopo il Museo di Kensington, ove tutti gli amatori e collezionisti, con iniziativa patriottica, riunivano ed esponevano tutto quello che possedevano d'interessante e di prezioso. (...) Parigi possiede bensì il Museo di Cluny, ma il concetto che presiedette alla formazione di codesto museo fu del tutto diverso. Epperò un risultato identico si ottenne di per sé stesso. Gl'industriali francesi, per propria iniziativa, ricopiarono le belle forme degli oggetti antichi e d'allora le opere d'industria si abbellirono».
[21] *Ibid.*; T. SACCHI LODISPOTO, *L'istruzione professionale romana alla fine dell'Ottocento*, in R. PERFETTI e L. COLLARILE (a cura di), *Scuola Arti Ornamentali di Roma - La Storia*, Roma 2003, pp. 38-47.
[22] G. RAIMONDI, *Il Museo Artistico Industriale di Roma e le sue scuole*, in «Faenza», fasc. I-II, a. LXXVI, 1990, pp. 18-38. Nel 1869 descrivendo il Museo d'Arte e Industria di Vienna, Baldassarre scriveva: «Il tenere unite le scuole d'ornato alle accademie riesce doppiamente svantaggioso, nocivo alle accademie come alle scuole d'ornato. L'introdurre tendenze industriali nelle accademie riesce contrario alle tendenze puramente accademiche e alle tradizioni storiche di esse così pure serbando questa unione è impossibile soddisfare alle necessità dell'industria artistica, le quali necessità nel giorno d'oggi ovunque si aumentano in grandi di proporzioni».

tutte le manifatture e botteghe artigiane erano indica-
te nei loro elementi essenziali. Colizzi aveva specifi-
cato che, Bonaparte prima e la Repubblica Romana
dopo, avevano «fatto colar l'oro e l'argento nelle zec-
che (...) e valenti artisti, consumati fin dall'infanzia
nell'arte del disegno e nutriti nella pratica meccanica
del cisello e del bulino avvilir di presente le loro mani
a frivoli lavori di bigiotteria e di uso ordinario per trar
miseramente una vita oscura e stentata»[23]. E natural-
mente lo stesso valeva per le manifatture di vasellame
e vetrerie, maioliche e terraglie, tutte produzioni che
lasciavano molto a desiderare: infatti per i prodotti
considerati «fini» si doveva ricorrere ai mercati stra-
nieri[24]. Lo stesso Castellani, nel 1878, quindi in quel-
lo stesso giro di anni, fa riferimento a uno studio stati-
stico realizzato nel 1866 nel quale vengono riportati i
dati relativi alle botteghe artigiane presenti a Roma e
la loro situazione economica e produttiva. Analisi che
«si conclude con la dolorosa verità, che i prodotti del-
l'industria romana son vinti da quelli della provincia
italiana e dei paesi stranieri, per cagione del prezzo mi-
nore (...) E qui si vede appunto come l'aiuto del go-
verno sia la più necessaria delle forze che debbono ope-
rare il futuro miglioramento»[25].
Nel dicembre 1872 Odescalchi riceve dal Consiglio
Comunale la nomina di componente della commis-
sione fondatrice del Museo[26], carica rinnovata nell'ot-
tobre 1873. Il 23 febbraio 1874 il Museo viene ufficial-
mente inaugurato nei locali dell'ex convento di San
Lorenzo in Lucina. È un esordio venato, però, da ge-
nerale scetticismo. È Baldassarre stesso a ricordare a
Raffaele Erculei, suo stretto collaboratore e direttore del
Museo, il clima di indifferenza che aveva accolto l'e-
sposizione «dei pochi oggetti fattici prestare alla meglio
(...) Il pubblico passava per quelle sale con un sogghi-
gno irrisorio sulle labbra, senza ben comprendere cosa
tutto ciò dovesse significare»[27]. Gli oggetti antichi pro-
venivano in parte da cessioni effettuate dalla giunta li-

5. Sportello di finestra in legno intagliato (particolare),
XV secolo. Roma, Museo di Palazzo Venezia.

quidatrice, come i marmi provenienti dalle chiese e dai
conventi di Sant'Agostino, Aracoeli e Santa Maria del
Popolo[28], recuperati dal principe proprio nel periodo
in cui aveva fatto parte della commissione. Ma svaria-
ti oggetti erano doni o prestiti di Augusto Castellani,
del marchese Eroli, dello stesso Baldassarre, che in que-
gli anni regala una bella collezione di vetri soffiati, di
vetri dipinti (Roma, Galleria Nazionale di Palazzo
Barberini; fig. 4) e alcuni sportelloni lignei di finestra,
intagliati a traforo, risalenti al XV secolo (Roma, Mu-
seo di Palazzo Venezia; fig. 5). Ma un anno dopo,
quello che potremmo chiamare il primo «museo nega-

[23] Su Vincenzo Colizzi, ispettore generale delle Arti e delle Manifattu-
re e membro della Camera di Commercio di Roma (notizie 1798-
1811), si veda DE FELICE, *Aspetti e momenti* cit., pp. 213-220 e 263-264.
[24] V. COLIZZI, *Catalogo ed Osservazioni delle Arti e delle Manifatture di ne-
cessità di comodo e di lusso della città di Roma, anno 1810*, in DE FELICE, *Aspet-
ti e momenti* cit., pp. 209-272.
[25] A. CASTELLANI, *L'arte nella industria*, Roma 1878, pp. 5, 8 e 13 sgg.
Per un approfondimento su queste tematiche, cfr. *Castellani and Italian
Archaeological Jewelry*, catalogo a cura di S. Weber Soros e S. Walker,
New Haven-Londra 2004.
[26] ASO, XI c F 1, n. ord. 44, Museo Artistico Industriale.
[27] B. ODESCALCHI, *Lettere sociali*, Roma 1892, p. 131.
[28] Alcuni marmi sono conservati nel Museo Nazionale di Palazzo Ve-
nezia e saranno oggetto di un allestimento nel chiostro del palazzetto,
ideato dall'architetto Filippo Raimondo e curato da chi scrive e Maria
Selene Sconci. Si tratta di diverse opere del IX secolo, tra cui la famosa
cista marmorea proveniente da scavi al Quirinale e un bassorilievo in

marmo proveniente dalla chiesa di Sant'Agostino; di lastre tombali, co-
me quella dedicata a Bonaventura Badoario, patrizio padovano, nato
nel 1332 e morto assassinato nel 1385 o 1389, proveniente dal cortile del
convento di Sant'Agostino; di parti di fregio di marmo tassellato a smal-
to e serpentino, risalenti al XIV secolo e provenienti dal convento del-
l'Aracoeli; di pilastrini in marmo decorati con candelabre, databili al
XV secolo, provenienti anch'essi dall'Aracoeli; di una mezza figura di
vescovo, del XVI secolo, proveniente dalla chiesa di Santa Maria del Po-
polo; di bassorilievi decorati con festoni ornati da putti, uccelli e frutta.
Un bello sportello di tabernacolo con lo stemma del cardinale Ludovi-
co Ludovisi (1621-1632), ora conservato nel cosiddetto Museo delle Ar-
ti Decorative di Palazzo Barberini, proveniva invece dalla cappella del
Collegio Romano. Da Santa Maria del Popolo provengono anche al-
cune sculture conservate sempre nel Museo di Palazzo Venezia: un «San
Bernardino», a figura intera, con libro nella destra e giglio nella sinistra,
opera del XVI secolo e una mezza figura di vescovo, probabilmente ap-
partenuta a una tomba.

6. Coppia di *potiches*, Cina, inizio del XVIII secolo. Roma, GNAA, Palazzo Barberini.

7. FILIPPO CIFARIELLO, «Busto di Baldassarre Odescalchi». Marmo. Roma, ASO.

to» romano trasloca al Collegio Romano, come ci informa una lettera di Raffaele Erculei ad Augusto Castellani, datata 9 dicembre 1875, dalla quale si apprende che i lavori di sistemazione nella nuova sede sono a buon punto e le collezioni ospitate creeranno il Museo «del Medioevo e del Rinascimento per lo studio dell'arte applicata all'industria»[29]. Odescalchi non accetta di placare la sua forza intellettuale e la sua tenacia anche se scrive una lettera a Mancini: «Venturi e gli amministratori della Giunta non mi amano e questo mi è completamente indifferente. Ma invece di colpire me, colpirebbero la mia istituzione, con grave danno del paese, e ciò mi addolora»[30].

Si preoccupa poco del nuovo trasloco e, anzi, chiede di portare al quinto piano della nuova sede qualche oggetto del Museo Kircheriano, ospitato anch'esso al Collegio Romano. L'operazione verrà accettata, come dimostra una lettera firmata da Rodolfo Lanciani nella sua qualità di vicedirettore del Kircheriano e da Odescalchi, lettera allegata all'elenco degli oggetti che passeranno al Museo Artistico Industriale È facilmente identificabile, in questo modo, tutto il materiale di origine orientale, tra cui due *potiches* Imari (Giappone, fine del XVII - inizio del XVIII secolo) e quattro interessanti esemplari di vasi con coperta nera a spec-

chio e decoro in oro riferibili alla produzione cinese degli inizi del XVIII secolo[31] (fig. 6). A ciascuno dei componenti della commissione viene affidata una sezione artistica e Raffaele Erculei pubblica nel 1876 il catalogo degli oggetti esposti con i nomi dei donatori[32].

Nel gennaio 1876 è approvata l'istituzione delle prime tre scuole d'arte annesse al Museo: applicazione dello smalto ai metalli, retta da Giuseppe Villa; modellazione in cera, guidata da Giuseppe Gagliardi; pittura decorativa, con Domenico Bruschi; i primi due verranno sostituiti, nel 1878, da Bizzarri e Tuzzi[33]. Nel marzo dello stesso anno Erculei cura anche una serie di conferenze di storia dell'arte.

Tutto questo complesso progetto va inserito in quello più ampio presentato dall'allora ministro di Agricoltura, Industria e Commercio, Majorana-Calatabiano, che prevede il decollo industriale, su scala europea, della città che avrebbe dovuto inserirsi in modo concorrenziale nel mercato europeo[34]. Scrive Odescalchi: «Il vapore, le strade ferrate hanno fatto sparire le distanze. I prodotti industriali di tutte le nazioni sono chiamati su tutti i mercati a sostenere libera concorrenza, a vincere per l'eccellenza della loro qualità e la mitezza del loro prezzo»[35]. Una sua lettera a Pasquale Arquati, proprietario di una fabbrica di vetri, datata 20 gennaio

[29] ASR, fondo Castellani, fasc. 15/1/g, lettera n. 69. La sede del Collegio Romano viene «concessa dal Governo ad uso di Museo».

[30] Museo Centrale del Risorgimento di Roma (d'ora in poi MCRR), busta 873, n. 22.

[31] *Elenco degli Oggetti depositati nel Museo del Medio-Evo e del Rinascimento dal Museo Kircheriano*, Roma 1876. Il 23 marzo 1876 Ettore De Ruggero, direttore del Kircheriano, formalizzerà la cessione degli oggetti al direttore generale delle Antichità Giuseppe Fiorelli. La maggior parte degli oggetti citati, risalenti al XVI-XVII secolo, sono conservati a Palazzo Barberini, dove, negli anni settanta del secolo scorso, si voleva istituire un Museo delle Arti Decorative, in parte realizzato. I vasi sono descritti in SPQR (R. ERCULEI), *Museo del Medio Evo e del Rinascimento per lo studio dell'arte applicata all'Industria*, catalogo per l'anno 1876, Roma 1876, p. 38, nn. 138-718 e 139-593. Devo le identificazioni delle aree di produzione al dottor Pierfrancesco Fedi, esperto di arte cinese e giapponese, che ringrazio.

[32] ASR, fondo Castellani, fasc. 15/1/g, lettera n. 70, lettera di Odescalchi del 9 dicembre 1875. Le sezioni sono ripartite nel seguente modo: Augusto Castellani, stoffe; Giovanni Montiroli, maioliche; Luigi Marchetti, intagli; Augusto Castellani, oreficeria; Guglielmo De Sanctis, decorazione in pittura e scultura; Giuseppe Fiorelli, riproduzioni in plastica; Baldassarre Odescalchi, vetri dipinti. Si vedano SPQR (R. ERCULEI), *Museo del Medio Evo e del Rinascimento* cit.; RAIMONDI, *Il Museo Artistico Industriale* cit., p. 22, nota 8.

[33] A. CASTELLANI, *Discorso pronunciato nella solenne distribuzione dei premi agli alunni delle scuole del Museo Artistico Industriale il 10 novembre 1878*, Roma 1878; RAIMONDI, *Il Museo Artistico Industriale* cit., p. 22.

[34] «Arte Italiana Decorativa e Industriale, Le scuole del Museo Artistico Industriale in Roma», a. VI, n. 12, dicembre 1897. Nell'articolo viene citata la lettera al sindaco di Roma nella quale Majorana Catalabiano, il 7 aprile 1879, chiedeva di trasformare il Museo Municipale in «Museo italiano di arte industriale, corredato di mezzi atti a ridurlo pratico ed efficace fattore di educazione artistica in tutto il regno».

[35] ODESCALCHI, *Conferenze artistiche* cit., p. 23.

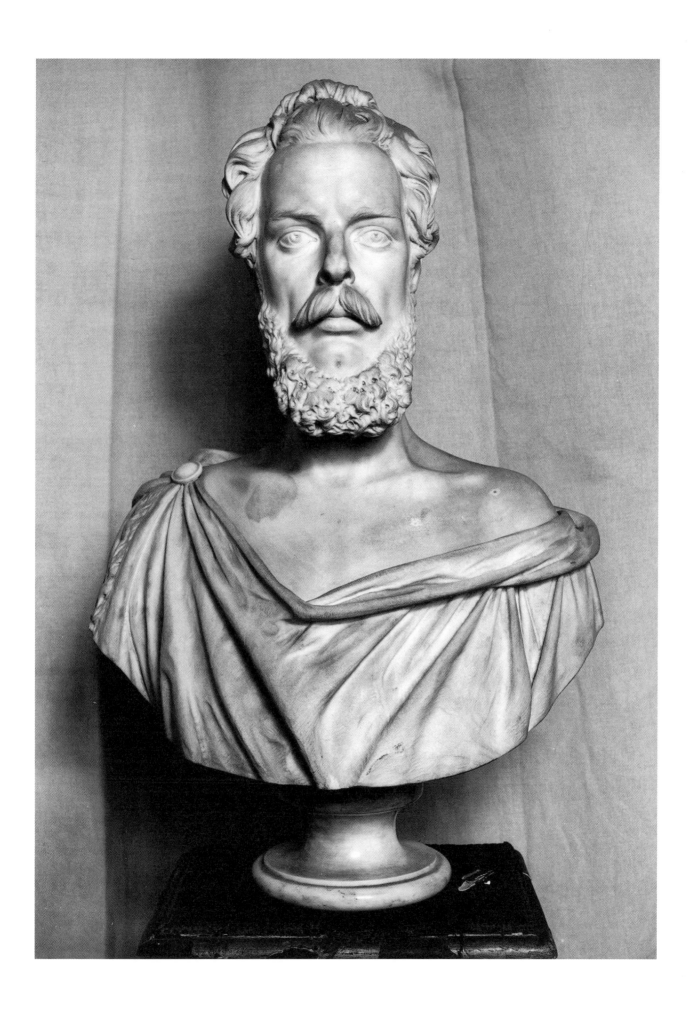

1876, chiarisce meglio le finalità del Museo. Scrive il principe: «...desidererei, se fosse possibile, che nella vostra fabbrica si tentasse una riproduzione di vetro dipinto come anticamente si faceva a Murano, e servivano o per delle parti di chiese, o per scrigni o per quadretti separati od infine servendosi dello stesso sistema lo applicavano al cristal di monte sui gioielli. Questa è l'industria antica che vorrei richiamare in vita»[36].

La caduta del governo Cairoli-Zanardelli mette fine a questa vicenda e il Museo Artistico Industriale viene subito privato degli aiuti finanziari municipali e statali per trasferirsi ancora una volta, nell'aprile 1880, nell'ex monastero di San Giuseppe a via Capo le Case. Sul «Fanfulla», alla data 17 aprile 1880, viene descritta la nuova sistemazione delle sale[37]. E in una lettera del 19 aprile del 1880 al direttore del «Conservatore», Odescalchi scrive a proposito delle scuole appena aperte: «Si sono potute fornire tre scuole: una di ornato, una di modellazione in cera, che hanno dato buoni risultati ed una di smalti che è mediocre cosa, ma che pure ha insegnato materialmente l'arte dello smaltare, che sino ad ora era assolutamente sconosciuta a Roma»[38].

Tra il 1882 e il 1883 i programmi di insegnamento della scuola subiscono delle variazioni con l'inserimento di materie connesse alla pratica edilizia, quali intaglio del legno, del marmo e dello stucco. E per migliorare la situazione logistica, viene creata nel chiostro dell'istituto l'officina dei calchi, grazie all'interessamento di Odescalchi, che aveva donato, insieme al fratello Ladislao, i «gessi del rinascimento toscano»[39]. Gli anni ottanta e novanta sono molto intensi: Baldassarre

tocca vari problemi. Nel 1881 pubblica sul giornale «L'Opinione» commenti sulla situazione culturale romana lamentando che Roma «è una capitale che non ha altro scopo se non quello di ospitare il Parlamento». Scrive di architettura perché è una produzione che si propone fini pratici, collegandosi direttamente alle arti industriali[40]: non a caso nomina direttore delle scuole del Museo Artistico Industriale l'architetto Raffaele Ojetti, cui affida anche la ristrutturazione della facciata sul corso del palazzo avito e la costruzione del suo nuovo edificio situato in via Vittoria Colonna ai Prati. Scrive anche sul «Conservatore» in difesa del Museo Artistico Industriale, che, «come l'ebreo errante, ha già cambiato locale tre volte ed ha sciupato le sue meschine risorse col riattare alla meglio dei vecchi ambienti»[41]. E nel discorso pronunciato in Parlamento il 3 marzo 1884 ritorna sulla necessità di dare «una buona volta aspetto definitivo al Museo stesso, ripresentando alla Camera il disegno di legge dell'onorevole Majorana Calatabiano»[42].

Tutte le considerazioni sull'inferiorità artistica dell'industria italiana sono raccolte in un testo pubblicato nel 1883, dove scrive:

a Roma vi è un piccolo museo industriale che si regge con scarsi sussidi assegnatili annualmente dal Comune, dalla provincia, e dal Ministero di agricoltura industria e commercio. Per ora egli è un gingillino senza alcuna importanza e non potrà mai acquistarne alcuna, sinché lo Stato non gli dia un valevole impulso, come aveva in animo l'onorevole Majorana Calatabiano[43].

Collabora, anche economicamente, all'organizzazio-

[36] MCRR, busta 914, n. 62.

[37] «Il piano terreno è ora tutto occupato dalle scuole di applicazione del disegno alle arti decorative, di modellatura in cera, di smalto e niello. Al primo piano, nella prima sala sono esposti modelli di ornato architettonico, pregevolissime maioliche, medaglioni ed altre ceramiche dell'epoca del Rinascimento. Nella seconda sala, bassorilievi in marmo dell'epoca romana e del seicento; nella terza sala, ceramiche antiche e terrecotte etrusche nonché una raccolta di modelli originali serviti per fare i biscuit di Volpato, acquistati dal principe di Camporeale e da lui depositati nel Museo. Il conte Maffei di Boglio vi ha pure depositato una raccolta bellissima di piatti ispano-moreschi, che figurano nella stessa sala, insieme ad un vaso italo-greco, regalato dal barone Rothschild. Nella quarta sala sono esposti mobili antichi di diverse epoche ed intagli in legno ed avorio; pregiatissimi lavori fiamminghi del XV secolo regalati dal principe Baldassarre; una Madonna scolpita in legno del XIII secolo donata dal cavalier Simonetti; uno stipo del XVII secolo, due cofanetti in avorio del XV secolo e due sportelli di finestre del XIV secolo donati pure dal principe Odescalchi. La sala quinta è dedicata agli oggetti di culto, riproduzioni degli oggetti sacri del Tesoro di Monza, dono del cavaliere Alessandro Castellani, del paliotto celebre di Salerno e del reliquiario del Sant'Agnello di Perugina. Nella sala sesta sono raccolti i vetri e gli smalti fra quali pregevolissimi quelli di Limoges regalati dal principe Odescalchi e un vaso antico di famiglia tedesca, a due manici. La Società Venezia e Murano ha regalato una collezione dei suoi lavori. La sala settima contiene i bronzi e gli oggetti attinenti all'antica metallurgia; fra questi una raccolta di oggetti in ferro compreso

un vaso del 1572, regalati dal cavaliere Augusto Castellani; una raccolta completa di chiavi. Poi si sale al secondo piano, dove nella sala ottava sono molti oggetti di ceramica moderna; nella sala nona una bellissima raccolta di stoffe donate in gran parte dal cavalier Simonetti».

[38] ASO, *Miscellanea*, n. 2. Anche Castellani, citando lo studio statistico del 1866, riferirà che il numero degli operai che lavoravano al mosaico in quegli anni era di soli 172 uomini per diciotto botteghe e lamentava che mentre gli artigiani che lavoravano nello studio del mosaico in Vaticano, per sette ore di lavoro, prendevano uno scudo al giorno, nelle altre officine, per dieci ore di lavoro al giorno, gli operai prendevano 60 baiocchi.

[39] RAIMONDI, *Il Museo Artistico Industriale* cit., p. 26, nota 18. Fondamentale per la ricostruzione di tutti gli oggetti e per l'indicazione di provenienza e l'*Elenco degli oggetti d'arte che si conservano presso il Museo Artistico Industriale*, Roma 1884.

[40] B. ODESCALCHI, *Sulla Esposizione di Belle Arti. Prima lettera al Sindaco di Roma; Della situazione dell'architettura: Seconda lettera al Sindaco di Roma*, Roma 1881.

[41] ID., *Lettera al Direttore del Conservatore, Stuart*, Roma 1880, lunedì 19 aprile 1880: «Mi son dovuto persuadere che l'adattare vecchi conventi è un inutile sciupio di denari. Testimone il Museo Kircheriano che sta allo scuro e la biblioteca Vittorio Emanuele che goffamente si stende pei corridoi».

[42] ASO, XI c F 1, n. ord. 44/5.

[43] B. ODESCALCHI, *Dell'insegnamento dell'ornato. Considerazioni e proposte*, Roma 1883.

ne dell'esposizione del 1883; nel maggio dell'anno seguente viene confermato quale membro della commissione per il Museo Artistico Industriale e nel 1885 viene nominato delegato del Ministero di Agricoltura, Industria e Commercio[44]. In questo stesso anno inizia la realizzazione nel Palazzo delle Esposizioni di mostre accentrate su alcuni aspetti della produzione industriale. La prima viene dedicata alla scultura in legno e tarsia, e vengono esposti cassoni, scrigni, intagli[45]. A questa fanno seguito una mostra di tessuti e merletti (1887) e una di arte ceramica e vetraria (1889)[46]. Nel frattempo le scuole legate al Museo si incrementano e sul giornale «Il Popolo romano» leggiamo: «Il MAI, importantissima istituzione che diverrà forse per l'Italia il primo Museo di tal genere, ha visto anche in quest'anno prosperare la propria scuola, né altrimenti può essere con insegnanti ottimi, buon materiale artistico, indirizzo pratico nell'insegnamento»[47].

[44] ASO, XI c F 1, n. ord. 44/6; 44/7.
[45] R. ERCULEI, *Catalogo delle opere antiche d'intaglio e intarsio in legno esposte nel 1885 a Roma*, MAI di Roma, a. XII, Roma 1885; R . SILIGATO, *Le due anime del Palazzo: il Museo Artistico Industriale e la Società degli amatori e cultori di Belle Arti*, in *Il Palazzo delle Esposizioni*, catalogo della mostra (1990-1991), Roma 1990.
[46] *Esposizioni retrospettive e contemporanee di industrie artistiche. Catalogo delle opere esposte*, Roma 1889.
[47] «Il Popolo romano», a. XIII, n. 174, sabato 27 giugno 1885.
[48] Un esempio curioso, a questo proposito, è un vaso moderno la cui decorazione principale con il motivo di due pavoni affrontati sotto un arco di tipo arabo è desunta da una stoffa ispano-moresca di manifattura spagnola risalente al XII secolo. Questo particolare tipo di decorazione del vaso, oggi in deposito a Palazzo Barberini, si riferisce a una casula conservata a Toulouse, Trésor de la Basilique de Saint Sernin. Si veda M. T. LUCIDI (a cura di), *La seta e la sua via*, catalogo della mostra (Palazzo delle Esposizioni, 23 gennaio - 10 aprile 1994), Roma 1994, scheda 106, p. 187. Le riproduzioni all'acquarello fatte fare dagli allievi sono importanti anche per ricostruire opere presentate nelle mostre e disperse di lì a poco: è il caso di due bellissimi disegni di Sigismondo Nardi, pubblicati in «Arte Italiana Decorativa e Industriale», a. III, luglio 1894, tavv. 36-37 e 42, raffiguranti un bacino con piede di manifattura urbinate esposto dai Barberini nella IV Mostra parziale di arte ceramica e vetraria del 1889 e venduto pochi mesi dopo.
[49] «Carissimo Maffeo, ieri si è inaugurata ed oggi è aperta al pubblico l'Esposizione cittadina nel Palazzo di via Nazionale... È la prima volta che si passa in rivista la produzione del lavoro romano. Se per ora è di lieve momento, essa contiene tutti i germi per diventare grande, qualora Governo, municipio e privati ci rivolgano la loro attenzione. Io vagheggio un avvenire in cui le produzioni dei lavoratori, in cui il capitale invece di essere un ente una forza diversa, lentamente sia assorbito dalle cooperative; sicché capitale e lavoro si fondano fin dove è possibile in una stessa cosa senza però che questa evoluzione offenda il giusto e l'onesto o si disconoscano i diritti acquisiti».
[50] ASO, *Lettere a S. A. Baldassarre III Odescalchi*, vol. IV, n. 15, 16 febbraio 1892: *Comunicazione di Direzione* (a firma Francesco Faby-Altini): «Il Consiglio direttivo del Museo Artistico Industriale (...) dichiara non approvare l'operato di cui è cenno nella menzionata relazione e riservando all'amministrazione del Museo ogni azione che come di diritto passa all'ordine del giorno».
[51] ASO, *Lettere a S. A. Baldassarre III Odescalchi*, vol. IV, n. 15, 17 febbraio 1892.
[52] ASO, X I CF4, n. 15.
[53] ASO, XXXVII A 2, n. 42, Corrispondenza varia 1901-1902.

Sempre per diretto interessamento di Odescalchi, il Museo verrà fornito, dal 1880 in poi, di una ricca biblioteca comprensiva di libri, fotografie e acquarelli riproducenti opere famose alle quali gli allievi si dovevano ispirare[48].

Si arriva così al maggio 1890, quando viene allestita al Palazzo delle Esposizioni la «prima mostra della città di Roma», nella quale vengono esposti i prodotti dell'industria romana: è l'apice dell'attività svolta da Odescalchi in questo campo.

Il comitato promotore è costituito dal principe insieme a Ojetti, Castellani ed Erculei. I fondi sono stanziati dalla Camera di Commercio, dal Ministero dell'Agricoltura e Industria; dalla Provincia e dal Comune cui si aggiungono il marchese Alessandro Ferraioli, presidente della Società Promotrice di Belle Arti; il Circolo artistico internazionale, presieduto da Vincenzo Palmaroli; la Società degli acquarellisti, presieduta da Ettore Roesler Franz. Allestitori sono Pio Piacentini e Raffaele Ojetti. Le intenzioni di questa iniziativa sono esposte in una lettera a Maffeo Sciarra, datata 3 maggio 1890, pubblicata sulla «Tribuna» il giorno seguente[49]. Ma già due anni dopo la situazione cambia: una serie di incomprensioni con il gruppo direttivo del Museo e con l'allora presidente, lo scultore Francesco Faby-Altini (1830-1906), determinate dal diverso orientamento di Baldassarre sul ruolo e sull'importanza che doveva essere attribuita alle scuole, contribuiranno al suo allontanamento da questa attività[50]. In data 17 febbraio 1892 Baldassarre scriverà a Faby-Altini una lettera che in qualche modo sancisce la fine del suo rapporto con «il caro progetto»: «Mi affretto accusare ricevuta del suo foglio del 16 corrente ed insieme le fo noto che avendo preso cognizione del voto di biasimo inflittomi, essendomi ignote le cognizioni artistiche non che quelle richieste per l'organizzazione dei musei e delle scuole del consigliere che ha presentata la mozione, questa mi ha lasciato completamente indifferente»[51]. La situazione sembra in parte superata quando lo stesso Faby-Altini gli donerà, il 18 ottobre 1896, nell'ambito della premiazione delle classi di concorso - il vincitore è Duilio Cambellotti - una medaglia di benemerenza per il sostegno dato al Museo[52].

Nel 1901 un'altra lettera all'allora ministro di Agricoltura, Industria e Commercio ci informa che per brevissimo tempo Odescalchi era ritornato a occuparsi del Museo del quale «posso reclamare la paternità»[53]. Si tratta di un documento interessante perché descrive lo stato di abbandono in cui l'istituto si trova:

Nessun regolare inventario degli oggetti, nessuna classificazione dei medesimi e tutti giacciono abbandonati e coperti di polvere senza che alcuno si occupi della loro conservazione. Lo stesso dicasi della Biblioteca che è stata trovata anch'essa in uno stato deplorevolissimo, senza regolare catalogo, senza razionale classificazione e collocamento delle opere di cui alcune scorporate e mancanti di pagine.

La mancanza di regolari incontri tra i partecipanti al consiglio direttivo e varie manchevolezze burocratiche lo spingeranno a dare le definitive dimissioni. Ma se così bruscamente si chiude una fase importante nella vita sociale e politica del principe, questo non significa che i suoi interessi artistici cessino altrettanto drasticamente.

Fin dall'inizio della sua attività politica e artistica si era occupato di arte antica, intrattenendo rapporti con antiquari e acquistando per il Museo un piviale arabo-siculo della collezione Simonetti[54]; e sempre al Museo aveva donato piccoli bracci di ferro quattrocenteschi[55] piuttosto che *azulejos*, donatari in legno dipinto del XVI e XVII secolo e gessi. Quest'ultima sezione viene istituita, su proposta di Odescalchi, nel maggio del 1888. Si trattava di calchi delle opere decorative più importanti che venivano messi a disposizione «diramando in varie scuole industriali e in molti istituti artistici, ottimi modelli rinascimentali, dando così modo che dai quei luoghi di educazione artistica fossero rimossi tanti e tanti cattivi esempi»[56].

Ma si era interessato anche di arte contemporanea, descrivendo gli studi di diversi artisti[57] e acquistando sculture di Filippo Cifariello, al quale commissionerà il suo busto in marmo[58] (fig. 7); e da Girolamo Bartolotti l'opera in terracotta raffigurante un «Pescatore»[59]. Aveva frequentato Giulio Aristide Sartorio e Paolo Michetti, che aveva realizzato uno studio per un ritratto della principessa Emilia Rucellai, sposata nel luglio del 1881[60]. Sarà ospite nel suo palazzo ai Santi Apostoli lo scrittore Émile Zola, che lo ringrazierà dell'ospitalità e delle conversazioni con un biglietto in cui manifesterà l'intenzione di incontrarlo nuovamente[61].

La sua impegnata partecipazione alla vita culturale registra un momento significativo con la donazione di quattro vedute di Gaspare van Wittel alla Galleria Nazionale d'Arte Antica di Palazzo Corsini, inaugurata nel 1895, con Adolfo Venturi come direttore. Un gesto che corona le appassionate denunce indirizzate a rendere più vitali le strutture delle belle arti[62].

Nel 1900 riceverà, per decreto regio, la nomina nella commissione conservatrice dei monumenti e oggetti d'arte e di antichità per la provincia di Roma. Mentre con Venturi farà parte, nel 1903, della commissione per l'esportazione all'estero di oggetti antichi, istituita dal ministro della Pubblica Istruzione Orlando[63]. Nel novembre di quello stesso anno verrà invitato dalla Società Archeologica di Atene al Congresso internazionale di archeologia stabilito per il 1905. Ma ormai Baldassarre Odescalchi dedicherà gli ultimi anni della vita ad altri due progetti: il primo politico, per affrontare il problema dell'emigrazione italiana in Argentina, visitata per altro nel 1902. Il «Corriere d'Italia» riporta le pressioni esercitate sul ministro della Pubblica Istruzione Guido Baccelli per accelerare una riforma che rendesse obbligatorio, tra l'altro, lo studio della lingua spagnola nelle scuole secondarie italiane, visto che nelle scuole argentine era già in vigore l'insegnamento della lingua italiana[64]. L'altro è un progetto di sviluppo urbanistico nell'area di Santa Marinella, sull'esempio di quello del fratello Ladislao, il quale, nel 1888, aveva inaugurato la stazione balneare di Ladispoli. Ma queste sono storie diverse. Morirà a Civitavecchia nel settembre del 1909.

[54] ASO, X E 8, Corrispondenza varia, vol. 1, a. 1883, 1° giugno.
[55] R. ERCULEI, *Di alcune opere in ferro nel Museo Artistico Industriale di Roma*, in «Arte Italiana Decorativa ed Industriale», 1890-1891, pp. 108-109, figg. 177 e 180. Gli *azulejos* vengono recuperati direttamente a Tangeri, tra il 1880 e il 1881, come ci svela una lettera di Rossati Reyneri, reggente la Legazione italiana in Marocco a Odescalchi, datata 7 giugno 1880. Si veda ASO, *Corrispondenza di S. A. D. Baldassarre III Odescalchi*, X E 7. Diverse opere oggi conservate nei depositi del Museo di Palazzo Venezia sono raffigurate in «Arte Italiana Decorativa e Industriale», a. II, 1892, pp. 24-25, tavv. 14-18. La maggior parte degli oggetti del MAI sono oggi conservati nella Galleria Nazionale di Arte Antica di Palazzo Barberini; una parte nel Museo Nazionale di Palazzo Venezia, di Palazzo Braschi, di Castel Sant'Angelo. *Del MAI. Storia del Museo Artistico Industriale di Roma*, a cura di G. Borghini, Roma 2005.
[56] «Arte Italiana, Le scuole del Museo Artistico Industriale in Roma», a. VI, n. 12, dicembre 1897.
[57] B. ODESCALCHI, *Gli studi di Roma. Ricordi artistici di Baldassarre Odescalchi*, Roma 1876.
[58] Il busto è esposto nella sala di lettura dell'Archivio.
[59] «Giornale Illustrato della Esposizione di Belle Arti», 27 maggio 1883, fig. p. 137, e 3 giugno 1883, p. 150.
[60] Su Emilia Rucellai, principessa Odescalchi, si veda E. PERODI, *Cento dame romane. Profili*, Roma 1895, pp. 123-124.
[61] ASO, *Lettere a S. A. Baldassarre III Odescalchi*, vol. III, n. 11, e vol. IV, n. 36.
[62] G. AGOSTI, *La nascita della storia dell'arte in Italia. Adolfo Venturi: dal museo all'università 1880-1940*, Venezia 1996, pp. 136-137.
[63] ASO, XI c F4, n. 24.
[64] Senato del Regno, *Discorso del 20 febbraio 1904*, p. 24. Polemiche e dibattiti sul tema emigrazione sono trattati in *Storia dell'emigrazione italiana*, a cura di P. Bevilacqua, A. De Clementi e E. Franzina, Roma 2001, pp. 312-313.

PROPRIETÀ LETTERARIA RISERVATA, © 2005 UMBERTO ALLEMANDI & C. SPA
8 VIA MANCINI, 10131 TORINO

DESKTOP PUBLISHING ALESSANDRA BARRA

FOTOLITO FOTOMEC, TORINO

FINITO DI STAMPARE PRESSO
STAMPATRE, TORINO
NEL MESE DI GIUGNO 2005

DISTRIBUTORE ESCLUSIVO ALLE LIBRERIE
MESSAGGERIE LIBRI